ALFRED DE VIGNY

MÉMOIRES INÉDITS

FRAGMENTS ET PROJETS

édités par Jean Sangnier

GALLIMARD

MÉMOIRES INÉDITS
d'Alfred de Vigny

ALFRED DE VIGNY

MÉMOIRES INÉDITS

FRAGMENTS ET PROJETS

édités par Jean Sangnier

GALLIMARD
5, rue Sébastien-Bottin, Paris VII^e
2^e édition

L'édition originale de cet ouvrage a été tirée à cinq cent cinquante exemplaires sur vélin labeur numérotés de 1 à 500. Les cinquante exemplaires hors commerce sont numérotés de 501 à 550.

Tous droits de reproduction, de traduction et d'adaptation réservés pour tous les pays, y compris la Russie
© *1958 Librairie Gallimard.*

INTRODUCTION

La publication, faite aujourd'hui, des Mémoires inédits *d'Alfred de Vigny* requiert quelques explications.

Il peut paraître curieux qu'une quantité aussi importante de manuscrits d'un des plus grands poètes français aient échappé pendant près d'un siècle à la divulgation. Le fait est d'autant plus remarquable qu'on connaissait depuis longtemps l'existence de ce fonds.

Les conditions particulières dans lesquelles intervient sa publication appellent également certains commentaires.

Ainsi, depuis 1863, ces documents dormaient dans de grands dossiers blancs; ils ne sont pas sortis de la famille de M^me Lachaud que le poète avait, à la mort de sa femme, instituée légataire universelle.

M^me Lachaud, femme de l'illustre avocat, était la fille de M^me Ancelot qui tenait à Paris un des salons littéraires les plus fréquentés de l'époque romantique.

Plusieurs historiens des lettres ont cherché une explication à l'attachement que lui témoigna sa vie durant le comte de Vigny. Ils en firent d'abord sa filleule, puis crurent découvrir dans quelques traits physiques et dans certaines similitudes de caractère le signe d'une filiation.

Il nous est possible d'affirmer que Louise Lachaud, baptisée à Saint-Roch le 15 février 1825, en présence de ses parrain et marraine, M^e Thomas Chardon et sa femme, n'était pas la filleule d'Alfred de Vigny.

Mais sur l'autre hypothèse, nous devons avouer notre complète ignorance. Aucun papier de famille, aucune notation, aucune lettre, aucun témoignage n'y font la moindre allusion.

M^me Lachaud vécut dans une atmosphère de sainteté. Sa fille, Thérèse Sangnier et son petit-fils, Marc Sangnier, entouraient sa mémoire d'un si grand respect que l'idée même d'une question posée au sujet de sa naissance eût été impossible en raison de la peine qu'elle en aurait ressentie.

Je n'ai donc, à dire vrai, jamais interrogé mon père à ce sujet, me satisfaisant du jugement porté par Léon Séché, dans une étude consacrée à l'héritière *d'Alfred de Vigny*. « C'est à elle

qu'il lègue tous ses biens, meubles et immeubles, comme pour attester jusque dans la mort que si elle n'était pas la fille de sa chair et de son sang, il l'avait toujours regardée comme la fille de son âme. »

*C'est seulement après la mort de M*me *Lachaud que de rares privilégiés purent approcher les précieux manuscrits. Mais aucun d'eux ne fut jamais autorisé à en entreprendre la publication. Des scrupules apportés à l'accomplissement d'un devoir dont on ne voulait se décharger sur quiconque, ont en effet retardé pendant trois générations, malgré l'impatience des historiens et des critiques, l'édition de ces documents.*

Le comte Alfred de Vigny avait précisé lui-même dans deux codicilles de son testament ses intentions générales, quant à la publication posthume de ses œuvres.

... Je prescris ici cette formelle volonté :

On n'ajoutera jamais une page, une ligne, un mot sous forme de note, préface, explication ou avertissement à aucun de mes ouvrages...

Jamais un éditeur nouveau ne sera choisi pour une édition nouvelle sans que cette condition lui soit d'abord imposée, sans laquelle on n'entrerait point en négociation avec lui...

<div style="text-align:right">Paris, 16 septembre 1861.
Alfred de VIGNY.</div>

... L'expérience a démontré que pour exciter et renouveler la curiosité publique, les éditeurs souillent par des préfaces et des annotations douteuses quand elles ne sont pas hostiles, perfides et malveillantes, les éditions posthumes des œuvres célèbres...

<div style="text-align:right">Fait à Paris, le samedi 6 juin 1863.
Alfred de VIGNY.</div>

Sa correspondance indique d'ailleurs, en plusieurs endroits, cette méfiance à l'égard des éditeurs. A fortiori, ne pouvait-il être question de laisser un homme de lettres si éminent fût-il, si objectifs et impartiaux qu'aient été ses commentaires, « présenter » l'œuvre inédite. Celle-ci serait donc livrée à l'état brut pour être offerte ensuite à l'analyse de la critique. Mais on sait d'autre part le soin qu'apportait Vigny à la mise en forme de ses écrits. Si son œuvre publiée est au total extrêmement réduite, n'est-ce pas précisément en raison même de ce souci de perfection, « d'atticisme », de pureté de l'expression? Nul plus que lui n'a travaillé la forme, reprenant, souvent à plusieurs années d'intervalle, les textes jugés imparfaits, corrigeant, complétant, raturant, brûlant ce qu'il jugeait mauvais.

Étant malade aujourd'hui, *écrit-il dans le* Journal d'un Poète *en 1832*, j'ai brûlé, dans la crainte des éditeurs posthumes, une tragédie de Roland, une de Julien l'Apostat et une d'Antoine et Cléopâtre, essayées, griffonnées, manquées par moi de dix-huit à vingt ans. *Ne serait-ce pas trahir son génie que de présenter des ébauches, des fragments ou des brouillons? Ne fallait-il pas limiter la publication aux textes parfaitement achevés?*

Et pourtant, Vigny avait indiqué lui-même, par la bouche de Stello, son désir de voir ses Mémoires *publiés et jeté sa malédiction sur ceux qui se déroberaient à ce devoir :* C'est une mauvaise action... Je la mets au rang des plus mauvaises (et il y en a un grand nombre) que n'atteignent pas les lois, comme celle de tromper les dernières volontés d'un mourant illustre et de vendre ou de brûler ses *Mémoires* quand son regard les a caressés comme une partie de lui-même qui allait rester sur la terre après lui, quand son dernier souffle les a bénis et consacrés.

Il fallait donc publier.

C'était un devoir d'honneur, quels que soient par ailleurs les jugements personnels que l'on porte sur certaines attitudes religieuses, philosophiques et morales ou sur certaines conceptions politiques et sociales du poète.

Voilà donc pourquoi, aussi loin que remontent mes souvenirs, j'entends mon père murmurer, chaque fois que quelque rare loisir lui était accordé : « Il faut tout de même que je publie les papiers d'Alfred de Vigny. »

Les « *papiers d'Alfred de Vigny* » ... *Je revois dans la galerie qui occupait le centre de l'appartement le coffre toujours fermé à clef où ils étaient rangés. C'était une sorte de bahut de bois sombre sur lequel était posé un énorme bronze d'Hercule enfant étranglant des reptiles. Un socle de marbre noir rappelait que ce groupe avait été offert à* Me *Lachaud. Tout cela donnait une impression de sévérité et de mystère.*

Hercule et ses serpents défendirent farouchement l'accès de ce trésor. Toute mon enfance, j'eus les échos des sollicitations pressantes dont mon père était l'objet de la part des historiens des lettres impatients de feuilleter ces documents...

Le privilège avait été autrefois donné par ma grand'mère à Ernest Dupuy (Alfred de Vigny, ses amitiés et son rôle littéraire, 1910-1912). *Plus tard, Pierre Flottes avait également été autorisé à entr'ouvrir les dossiers et leur avait emprunté de très nombreuses citations* (La Pensée politique et sociale d'Alfred de Vigny). *Henri Guillemin, enfin, avait pu consulter les brouillons et premiers jets des* Poèmes philosophiques *pour une étude qu'il devait publier sur la genèse des* Destinées.

Mais mon père n'aimait guère ces citations. Il avait le sentiment de manquer à un devoir et voulait réaliser la publication complète. Il fallut la guerre et l'occupation pour qu'il trouvât dans l'inaction forcée à laquelle il était condamné, le temps d'entreprendre ce travail. Il commença à déchiffrer et à copier lui-même sur une machine à écrire à laquelle il s'essayait maladroitement les premières pages des Mémoires. Ce fut à ce moment-là seulement que nous vîmes enfin le coffre noir ouvert.

Ma mère elle-même avait attendu pendant quarante années avant de pouvoir feuilleter ces hautes pages chargées d'écriture acérée.

Ce long travail de dépouillement resta à peine ébauché. Nous l'avons poursuivi pour pouvoir aujourd'hui le présenter, sans ajouter ni retrancher un mot, préoccupés seulement d'ordonner les textes épars.

Ils constituent la totalité du fonds littéraire confié à M^{me} Lachaud.

Ce sont des textes, des fragments ou des projets destinés à être publiés. Ce que Vigny appelle lui-même « littérature volontaire » par opposition à « la littérature involontaire », notes personnelles ou correspondance qui ne prétendent pas être une création littéraire.

Nous pensons ainsi être fidèles à la volonté du poète. D'aucuns le regretteront peut-être, intéressés plutôt par la découverte de l'anecdote ou de l'aventure de caractère privé. Mais si nous avions agi autrement, nous ne nous serions plus sentis autorisés à éditer ce recueil posthume sous le nom même d'Alfred de Vigny.

Nous ne nous sommes permis qu'une seule exception à cette règle, en publiant en appendice quelques passages des testaments et codicilles testamentaires du poète dont l'intérêt littéraire nous a paru évident.

Nous présenterons enfin deux remarques :

La première concerne l'origine de certains autres inédits de Vigny. On sait que le poète avait donné à son ami Louis Ratisbonne la propriété littéraire de ses œuvres déjà publiées, lui laissant le soin d'en surveiller la réédition.

Il lui avait également confié les textes que Louis Ratisbonne devait faire paraître sous le titre de Journal d'un poète. Tous les autres papiers personnels et en particulier les projets de mémoires et les fragments divers que Vigny ne destinait pas encore à la publication ou qu'il avait renoncé à publier, sont restés entre les mains de M^{me} Louise Lachaud.

On a souvent déploré que des inédits d'Alfred de Vigny aient été édités par fragments au hasard des découvertes; il est vraisemblable qu'il s'agit là de documents ayant fait partie du fonds Ratisbonne, textes que celui-ci n'avait pas cru devoir retenir dans

le Journal d'un poète. *Il paraît certain, en tout cas, que Louis Ratisbonne ne publia pas tous les textes qui lui avaient été confiés et que de nombreux manuscrits provenant de cet héritage furent dispersés par la suite. Et nous pouvons donner l'assurance qu'aucun des fragments édités jusqu'à ce jour ne provenait des papiers légués à M^{me} Lachaud...*

La deuxième observation concerne les réminiscences que certains textes contenus dans ce recueil ne manqueront pas d'éveiller chez le lecteur.

Nous avons déjà rappelé combien la création littéraire était laborieuse chez Vigny. Son œuvre poétique, en particulier, est le fruit d'un long travail commencé d'abord en prose par quelques idées jetées en désordre, bientôt suivies d'un plan. Le projet fait l'objet de moutures successives, également en prose, qu'illumine parfois l'éclat d'un vers jailli spontanément sous la plume. Puis viennent les versions multiples avec variantes. Enfin le texte définitif est lui-même copié plusieurs fois à des dates différentes.

Vigny employait les mêmes méthodes de travail pour son œuvre en prose. Aussi retrouve-t-on de très nombreux fragments assez semblables, brouillons ou rognures, de provenances diverses.

Nous avons cherché à éliminer de cette publication les textes déjà publiés par ailleurs. Nous avons signalé chaque fois que nous les avons découverts, les variantes ou les rapprochements possibles. Nous prions le lecteur de nous excuser si certains nous ont échappé.

Nous nous sommes en principe référés aux Œuvres complètes qui figurent dans la « Bibliothèque de la Pléiade ».

Nous n'avons rien de particulier à signaler concernant le plan de ce recueil. Il se présente en trois parties que nous introduisons chacune très brièvement.

Livre I. — *Les mémoires.*

Livre II. — *Un très curieux ouvrage entièrement achevé, consacré à l'affaire de l'Académie, ouvrage dont Vigny avait retardé, puis abandonné la publication.*

Livre III. — *Les fragments et les projets divers que nous nous sommes efforcés de classer en les rattachant aux divers éléments de l'œuvre de Vigny dont ils devaient constituer des suites ou des développements.*

Les notes accompagnant les textes sont de Vigny. Celles que nous avons cru devoir rédiger sont rejetées à la fin du livre.

En lisant ce recueil, le lecteur n'oubliera pas de quels éléments disparates il est composé.

Certains textes étaient prêts à la publication tandis que d'autres ne sont que des ébauches ou des notes hâtives. Certains passages

ont sans doute une importance mineure, d'autres ont une valeur capitale.

Mais il ne nous appartenait pas de faire un choix, ni de mettre en relief, selon notre propre jugement, tel ou tel fragment. Ce sera là l'œuvre des historiens et des critiques à la disposition desquels nous espérons avoir mis, dans les meilleures conditions possibles, les textes qui nous avaient été confiés.

Nous ne voudrions pas cependant être accusés d'avoir, ce faisant, rempli sottement un pieux devoir. Nous avons pensé que ces pages, malgré leur caractère fragmentaire et touffu, sont d'une qualité si rare et d'une telle richesse qu'elles supporteraient d'être mises ainsi sous les yeux des lecteurs qui participeraient en quelque manière à l'émotion qui fut la nôtre en les découvrant.

Puissions-nous avoir non seulement contribué à expliquer certains traits du caractère de Vigny ou la genèse de sa pensée, mais encore servi la mémoire de celui qui fut sans doute le plus important des poètes romantiques.

Cet homme de l'ancien régime, déjà étranger à son temps et plus encore au nôtre, saura-t-il encore nous toucher autrement que par la qualité du style ou l'art du récit? A cela, nous reconnaîtrons la marque du génie.

Après avoir trop longuement entretenu le lecteur de nos hésitations et de nos scrupules, nous ne voulons rien ajouter qui ressemble à un jugement critique. Alfred de Vigny n'a d'ailleurs nul besoin d'un présentateur. Qu'il soit donc fait selon le vœu du poète :

Jetons l'œuvre à la mer, la mer des multitudes ;
Dieu la prendra du doigt pour la conduire au port.

<div style="text-align: right;">Jean SANGNIER.</div>

Illusions et vérités de l'histoire contemporaine
16 — Mai 1862

Mémoires / Plan général —
composition du livre.

1 L'Elysée. — le hameau de Chantilly. — fêtes comme
 enfance. — au Tivoli — joutes sur l'eau — son de la
 rue de Condé. —

attavisme
Elite.
Aristocratie. — vivre avec ses pairs. Pairs de l'Intelligence
Vanité des prétentions Nobiliaires.
Ennui des Généalogies.
Une seule conversation au coin du feu.
Souvenance dédaigneuse de mes grands. —
grâce de ma mère.
Mon père esprit parallèle à Voltaire. — ma mère
à S.t Jacques. — Carthcariens brûlés et désirés
toujours aux confitures et aux enveloppes. Bassin d'Emile
Le hameau un métier comme
Egypte — les Fourmis. &c.
Choix exquis. — le passé de pairs de l'Intelligence
Fauteuil ou Fantôme second dans Thompson
de Coulanges

Fac-similé du manuscrit du premier plan des *Mémoires*
(voir ci-après p. 3).

LIVRE I

MÉMOIRES
Fragments inédits.

Nous avons rassemblé, sous le titre de *Mémoires*, plusieurs fragments sans doute destinés à des ouvrages différents.

Le premier ensemble important remonte à 1832. Il est consacré à la famille d'Alfred de Vigny. Quelques épisodes de ce récit étaient déjà évoqués dans des notes recueillies au *Journal d'un Poète*. Mais l'intention de Vigny s'exprime par la notation portée en 1862 : « Relu et approuvé... Ces chapitres pourront être imprimés ainsi... »

Il s'agissait donc bien d'un ouvrage composé et non de simples notations au jour le jour.

Dans le même temps, le poète modifiait la composition de son œuvre et en dressait ainsi le plan général :

ILLUSIONS ET VÉRITÉS
DE L'HISTOIRE CONTEMPORAINE (16 MAI 1862)

MÉMOIRES

Plan général. Composition du livre.

1. L'Élysée. Le hameau de Chantilly. Fêtes comme à Tivoli. Joutes sur l'eau. Princesse de Condé.
2. Enfance.
3. Atticisme.
4. Élite.
5. Aristocratie. Vivre avec ses pairs. Poids de l'intelligence.
6. Vanité des prétentions nobiliaires.
7. Ennui des généalogies.
8. Une seule conversation au coin du feu.
9. Insouciance dédaigneuse de mes parents. Grâce de ma mère. Mon père, esprit parallèle à Voltaire. Ma mère, à Jean-Jacques. Parchemins brûlés et déchirés, consacrés aux confitures et aux enveloppes. Un métier comme l'*Émile*. Les tourneurs.
10. Choix exquis. Les pairs de l'intelligence. Fauteuil premier. Fauteuil second. Chanson de Coulanges. Manier des idiots et des circonstances.

Fin de la seconde partie du livre intitulé : « Aimer après la vie. »

Le vieux manoir du Maine-Giraud. La cause de la secrète horreur qui le voile à mes yeux malgré mes efforts.

Laisser le lecteur sous cette impression.

SECONDE ÉPOQUE

ADOLESCENCE MILITAIRE QUI FUT LITTÉRAIRE A LA DÉROBÉE

Les compagnies rouges. Mousquetaires. Nom général qui leur fut donné.

Divisées en quatre compagnies :

 1. Gendarmes.
 2. Mousquetaires gris.
 3. Mousquetaires noirs.
 4. Chevau-légers.

Versailles. Retour de Napoléon. Départ pour Béthune. Licenciement. Les Cent Jours en Picardie.

La Ligue.

1815. La garde royale. Vie de garnison.

Temps perdu.

Études : Consolation. Bonheur de l'esprit.

Chapitre : *De l'attention*.

Se prend à toute chose. Étudie tout à la fois les idées *en nous-mêmes*, les faits de la vie *hors de nous*.

Chapitre : L'étude profonde des sentiments en double la puissance et le bonheur, de même qu'elle accroît aussi la douleur par la profondeur de ses réflexions.

Mais Vigny n'eut pas le temps d'achever l'œuvre projetée. De l'ouvrage, nous n'avons retrouvé que deux longs fragments rédigés sous leur forme définitive : la fin de la seconde partie, « Aimer après la vie », fragment divisé en cinq chapitres, complétés par des notes importantes, et le chapitre consacré à l'Élysée.

Pour une meilleure intelligence des textes, il nous a paru préférable, contrairement aux indications du *Plan général*, de placer d'abord les cinq chapitres (numérotés d'ailleurs par Vigny lui-même de I à IV) relatifs aux souvenirs de famille.

Le chapitre, intitulé l'Élysée, viendra ensuite, suivi de fragments retrouvés, pour la plupart sans date, et qui auraient vraisemblablement eu leur place dans l'ouvrage.

Cet ensemble constitue la première partie des *Mémoires inédits* :

1. *Les Mémoires de famille.*

Nous avons groupé à part d'autres textes qui semblent se rattacher aux projets de *Mémoires politiques*.

Ce sont des récits, des portraits, des réflexions inspirées par le déroulement de l'histoire. Sans doute, Vigny entendait-il les développer et les réunir dans un vaste Mémorial. Mais aucune trace n'a été retrouvée attestant la composition de l'œuvre et l'on peut aussi bien penser qu'elle aurait simplement suivi l'ordre imposé par la chronologie.

Ces fragments sont donc présentés ici en deux parties :

2. *La Monarchie de Juillet.*
3. *La Révolution de 48 et le coup d'État du 2 décembre.*

Il n'existe aucun document concernant la période du Second Empire.

Enfin, la dernière partie de ce premier livre rassemble :

4. *Les portraits et souvenirs divers* que nous n'avons cru pouvoir rattacher ni aux Mémoires de famille ni aux Mémoires politiques.

PREMIÈRE PARTIE

LA FAMILLE ET L'ENFANCE

AIMER APRÈS LA VIE

CHAPITRE I

UN ANCIEN MANOIR

Il y a dans le pays le moins connu de l'Angoumois une chaîne de collines qui s'étend vers la mer, sans se briser, et forme des sinuosités dont les aspects sont toujours imprévus et pittoresques. Cette chaîne part des pieds de la montagne d'Angoulême et ses rochers arides et bleuâtres attristent le regard comme ceux de la Judée. Les bruyères et les sables y sont percés, d'espace en espace, par des pointes et des pics gris et noirs qui sortent de terre comme des dents énormes et portent des habitations suspendues comme le sont les nids d'éperviers. Des chemins blanchâtres serpentent dans la pierre dure où ils sont creusés et ce n'est que depuis peu d'années qu'une route cantonale traverse ces rudes coteaux en quittant la grande route de Bordeaux et en tournant brusquement à gauche après un petit bourg nommé Roullet, à neuf heures d'Angoulême. C'est là qu'en courant vers le Midi, la chaîne de ces rochers commence à se couvrir de bois sur les cimes. Elle est toujours sauvage du côté de l'Orient où se montrent dans les sables les longues pierres levées des carrières d'où sont sortis les dolmens des Druides que l'on découvre d'espace en espace. Mais, vers le couchant, les coteaux arrondis s'élèvent l'un sur l'autre par des ondulations pareilles à celles des flots, et se surmontent d'horizons en horizons jusqu'aux dernières et lointaines lignes bleues de l'océan.

Le voyageur qui suit la route du vieux château de Blanzac descend ainsi de vallée en vallée comme d'étage en étage jusqu'à un joli village nommé Champagne que lui fait reconnaître une église d'architecture gothique toute brodée de sculptures moresques. A cent pas au delà commence vers la droite

une longue avenue de chênes, d'ormes et de frênes. Ces arbres répandent de grandes ombres sur la route et sur les longues prairies qui les avoisinent arrosées par huit fontaines vives coulant en cascades aux pieds des peupliers. Les frênes vieux de cinq siècles laissent pendre leurs branches tordues et leurs feuilles allongées jusqu'à la main des enfants; ils se courbent comme des voûtes épaisses. Leurs vieilles têtes sont chargées de panaches arrondis qui tombent le long du tronc et pendent quelquefois sur la grosse tête des saules. Baignés dans l'eau claire des fontaines, les aubiers entr'ouverts ressemblent à des nacelles renversées et debout sur leurs avirons. Du creux de leurs noires écorces fendues, on voit sortir en légers branchages des sureaux et des saules. Les ormes sont revêtus de lierres qui leur font dans les hivers une inaltérable verdure. A cette avenue viennent se réunir trois autres allées creusées dans les rocs et bordées de chênes et de haies. Leurs berceaux répandent des ombres si obscures que la source profonde, qui forme à leurs pieds une sorte d'étang et dont on voit l'eau blanche et pure sortir du sable au milieu d'un petit nuage d'écume, a reçu des habitants le nom de la *fontaine noire*.

C'est de là seulement que l'on aperçoit le *maine* dont les tours apparaissaient déjà sur la gauche à travers les branches de l'avenue. Ce manoir ou *maine* nommé Maine-Giraud est posé sur une petite colline comme sur un piédestal formé d'un seul roc. Une pelouse de verdure épaisse recouvre le dos arrondi de ce rocher jusqu'au pied des murailles grisâtres. Deux chemins creusés dans la pierre et bordés de haies épaisses et de grands ormeaux tournent au pied de cette petite montagne que gravit la longue avenue. Les clématites, les lilas et les vignes sauvages forment de hauts buissons qui s'entrelacent avec les racines des grands ormes et accompagnent les paysans de leur ombre et de leur parfum, jusqu'aux piliers du portail.

De cette élévation, on peut alors découvrir un cirque de collines au milieu duquel cette demeure est placée. Cette circonférence parfaite semble avoir été tracée au compas. Le front des coteaux s'élève jusqu'au niveau des flèches et des aiguilles qui surmontent les tours de cette habitation. Elle est debout, seule au centre et domine les vallons, l'œil compte les gradins circulaires que la culture a partout disposés sur cet amphithéâtre naturel. Aux pieds s'étendent des prairies arrosées de sources d'eau vive tombées des rocs. Au-dessus de ce tapis verdoyant, parsemé de fleurs jaunes et bleues, s'allonge en cercle la couche large des blés dont les épis rougeâtres s'élèvent aussi haut que la tête d'un homme de grande taille. Un troisième étage d'un vert plus clair couvre les coteaux de

ses vignes et les sillons avec des ceps aussi hauts et épais que des buissons et une quatrième ligne couronne le cirque par des bois de chênes vieux et robustes. Leur tête se prolonge partout en parasol sur des bruyères touffues et odorantes.

Deux parties brusquement tranchées composent les deux natures de cette enceinte de collines circulaires. Autant l'arc du nord est fécond, varié par ses prairies, ses moissons, ses vignes, ses fontaines, ses allées de frênes, d'ormes, de saules, d'alisiers, de peupliers, d'yeuses et de trembles toujours agités aux vents de la mer, autant l'arc du Midi est inculte, sauvage, monotone et rappelle par ses bruyères, ses grands bois de chênes et de sapins qui s'étendent à perte de vue, les collines de l'Écosse et les sites agrestes des Alpes. Du milieu de ces bois, on peut reconnaître les rendez-vous de chasse aux bouquets de chênes rangés en cercle qui allongent, qui penchent, qui recourbent leurs branches et qui forment, au-dessus des pelouses de gazon, des tentures naturelles.

La demeure ancienne, qui repose au centre de ce cirque régulier que la nature a dessiné, a, dans ses formes, quelque chose d'un couvent et d'une forteresse. Les murailles épaisses sont enfoncées dans les rocs et fendues de tous côtés par des meurtrières qui protègent les vallons et d'où les couleuvrines pouvaient balayer les avenues par un feu pareil à celui d'un bataillon carré.

Une tour octogone allonge son toit d'ardoise comme celui d'un clocher. A ses flancs s'attache une tourelle couronnée d'un petit dôme d'où sort une longue flèche. Les grandes salles boisées de chêne noir sculpté semblent avoir réuni à la fois des moines et des chevaliers. Leurs larges embrasures ont des bancs de bois noir pareils à des stalles préparées pour les prières et les méditations et sous terre les murs de six pieds d'épaisseur sont prêts pour le siège, enfoncés dans la terre et scellés dans le roc où leurs voûtes et leurs blocs de pierre sont profondément enracinés. Les écuries se prolongent sous la protection des tours. Une enceinte de murailles, de maisons, de chais, de granges, de pressoirs et de fours encadre une longue cour carrée où pouvaient jadis manœuvrer cinq cents lances.

Dans la guerre de Cent Ans contre les Anglais et dans les guerres civiles de la Réforme, des combats nombreux furent livrés dans ce vieux manoir, ainsi que dans toute cette province. De ses bois, on voit les horizons bleus de Jarnac et de La Rochelle du côté de la mer; au nord, le sauvage pays de Claix où Calvin vécut quelque temps et sema sa doctrine. Dans cette contrée, on pourrait compter les couches des invasions par les traces que leurs flots ont laissées en se retirant.

La civilisation latine avait créé les mœurs chrétiennes de l'Aquitaine. Pendant cinq siècles, les temples de la primitive Église, les camps fortifiés des Césars, les *villas* des sénateurs romains avaient remplacé les dolmens des Druides. Tout à coup, les Germains Visigoths roulèrent du Nord au Midi et comme ariens saccagèrent les églises. Les Francs, appelés au secours des Gallo-Romains, chassèrent bien les Visigoths, mais ravagèrent les villes et s'emparèrent du pays. Surviennent les Sarrazins; ils renversent les cathédrales romaines et courent jusqu'à Poitiers où ils se brisent. Plus tard, Charlemagne descend aux Pyrénées. Cette fois, c'est le courant du Nord qui emporte toutes les traces des autres inondations. Il fonde un royaume d'Aquitaine avant de couvrir l'Espagne de ses vagues. Après lui, c'est l'océan qui jette sur les côtes des pirates normands qui brûlent les abbayes. Il faut quinze ans aux comtes d'Angoumois pour chasser ces corsaires. La race de Taillefer les extermine et va mourir en Terre sainte. Mais l'Aquitaine n'est pas longtemps libre. Henri Plantagenet, duc d'Anjou, est aussi roi d'Angleterre et, par Aliénor, sa femme, devient suzerain du pays. L'*oppidum* de Jules César, Angoulême, est pris par Richard *Cœur-de-Lion*, allié aux Lusignan révoltés. Une nouvelle inondation commence. Les Anglais règnent jusqu'à saint Louis qui les arrête de sa main et de sa hache au pont de Taillebourg; mais, plus tard, recommence cette guerre et quelle est-elle? C'est la guerre de Cent Ans. 1356. Le roi Jean est prisonnier du Prince Noir à qui le traité de Brétigny cède toute l'Aquitaine. Jean Chandos l'occupe et fortifie l'entrée d'Angoulême qui se nomme encore : *Porte-Chande*. Peu à peu, le flot anglais se retire, mais celui des Huguenots s'avance. Calvin s'est glissé dans nos roches bleues et nos bruyères. Il en sort trois guerres civiles. Jarnac les éteint, mais partout l'autel contre l'autel, le temple contre l'église. Villes, châteaux, villages portent leurs croix et leurs souvenirs de guerre qui datent de tant de combats, de tant d'invasions. Un village se nomme *Sarrazène*, un autre *Chez-le-Maure*, une forêt s'appelle *le bois des Héros*, et l'on y retrouve leurs ossements sans noms.

Ce fut en 1823 que je vis pour la première fois cette contrée[1], et que j'entrai dans ce vieux manoir de mes pères maternels, isolé au milieu des bois et des rochers. Il m'appartient aujourd'hui. Je fus épris de son aspect mélancolique et grave et, en même temps, je me sentis le cœur serré à la vue de ces ruines. L'une de ses tours, celle de l'orient, avait été rasée et il n'en restait que quelques grandes pierres chargées de mousses et de lierre qu'une pelouse de gazon a depuis remplacées. Les longues salles dévastées avaient perdu la moitié de leurs tapis-

series, de leurs boiseries et de leurs meubles. Le souffle de la Terreur avait traversé cette demeure, mais sans la pouvoir déraciner.

J'allais en Espagne. J'étais un fort jeune capitaine dans le régiment de mon cousin *. Arrivé à Angoulême, il m'avait laissé libre de quitter la grande route pour quelques jours. Je partis de cette ville qui couronne de ses remparts une haute montagne comme les villes d'Italie et je trouvai avec assez de peine les chemins creusés dans les rocs et pleins de cailloux roulants, encombrés de branches d'arbres et de chênes rompus. Je me souviens qu'il y avait, entre autres obstacles, au milieu de ce sentier, dans la forêt de Claix, un gros rocher bleuâtre qui empêchait le passage de toute voiture; on fut obligé de dételer les chevaux de poste et de passer à bras le léger cabriolet qui m'emmenait, par-dessus cette barrière naturelle. Les routes sont plus commodes, assurément, mais je ne sais pourquoi je regrette cette sauvagerie. Elle était plus en harmonie avec les vieux *Maines* du pays.

J'allais saluer la sœur de ma mère dans les ruines de sa famille. Elle y vivait seule avec ses gens. Lorsque je sentis les roues passer sur le pavé de la grande cour, je descendis bien vite et la cherchai des yeux.

Elle vint seule au-devant de moi, sur les degrés de la tour d'entrée au bas de l'escalier fait en spirale.

— Mon enfant, me dit-elle, en m'embrassant sur le front et sur mes longs cheveux blonds, sois le bienvenu, il y a vingt ans que je t'attends et dix ans que je t'écris depuis que tu es en âge de me lire, mais tu vas voir que je te connais bien et que j'aurais pu t'arrêter par le bras dans les rues de Paris sur ta ressemblance avec tes portraits.

En même temps, elle me conduisit par la main dans chacune des grandes chambres du vieux manoir et me montra mes portraits suspendus à toutes les cheminées, à l'embrasure de toutes les fenêtres.

J'étais peint à tous les âges et tantôt au pastel, tantôt à l'huile, tantôt en miniature, d'époque en époque et presque d'année en année, depuis l'âge de cinq ans jusqu'à vingt.

— C'est ta mère qui m'a toujours envoyé ces images de toi, me dit-elle, à mesure que tu grandissais, et voici les lettres de sa main où tu pourrais lire, si tu le voulais, toute l'histoire de ton enfance et de ton adolescence, de tes qualités et de tes défauts.

* Le général comte James de Montlivault.

— Si vous me montrez les lettres sur mes défauts, lui dis-je en lui baisant la main, vous me serez bien plus utile qu'avec les autres.

— Tu n'en liras aucune, reprit-elle gaiement, tu es déjà bien assez gâté par les salons de Paris et tu pourrais bien trouver moyen de t'enorgueillir en lisant la satire de tes imperfections, écrite par la meilleure mère du monde, car *tout père frappe à côté* et toute mère aussi. Tu auras le temps, pendant cinq jours, de visiter cette terre que je te garde depuis la mort de ma mère. C'est la dernière planche du vaisseau de notre famille, mon ami, car nous avons tous fait naufrage en 1793, comme la famille de ton père si nombreuse et si riche. Ta mère ne cesse de m'appeler à Paris, mais je n'y veux point aller de peur d'être tentée d'aimer encore le monde et de vendre ce domaine. Je veux le garder pour toi et j'y resterai en sentinelle, car moi je ne suis bonne qu'à mourir.

CHAPITRE II

LA SŒUR DE MA MÈRE

Je compris pour la première fois les mérites de cette constance et de cette bonté maternelle, en voyant enfin cette seconde mère. Elle m'avait élevé de loin et je ne connaissais d'elle que ses lettres innombrables à sa sœur, correspondance dont une partie seulement m'était donnée à lire. Je ne crois pas que jamais esprit plus vif, plus varié, plus fin, plus gracieux, plus abondant, plus nourri d'une sève de sensibilité et d'une passion d'amitié mutuelle et chaleureuse ait créé, alimenté et soutenu pendant une absence de toute la vie, une correspondance pareille à celle de ma mère et de sa sœur. Rien n'y était écrit que pour celle qui devait lire. Rien pour la parade, l'éclat, le salon, la prétention, le public. Tout venait du fond de l'âme et des choses de la vie. Tout était senti, pensé de source originale et pure, exprimé dans la langue la plus facile, la plus limpide et la plus correcte, cette langue traditionnelle des meilleurs temps du grand monde.

La sœur aînée, ma tante, que je voyais à présent pour la première fois était chanoinesse de Malte. On lui avait fait faire de bonne heure ses preuves de noblesse et attester autant de quartiers qu'il en fallait aux chevaliers mêmes de l'ordre. C'était un peu avant la Révolution (dans les dernières années de Louis XVI) une religieuse mondaine, une élégante solitaire, toujours attachée au côté de sa mère, à Paris et à la cour. Elle était revenue avec elle, dès la prise de la Bastille, habiter l'Angoumois pour n'en plus sortir.

La seconde sœur, ma mère, s'était mariée en même temps que l'aînée avait pris la croix et n'avait plus quitté Paris. Toute leur vie, elles s'écrivirent des volumes de lettres, infatigables d'esprit, intarissables de cœur. Chacune cherchait à séduire l'autre pour l'attirer à elle. L'habitante des campagnes louait, chantait, exaltait la nature, modèle inimitable des arts qu'elles aimaient et surtout de la peinture où elles avaient atteint ensemble deux talents réels non connus et insouciants

de l'être. L'habitante de la cité vantait la contemplation des chefs-d'œuvre, la conversation agitée, l'échange et la lutte des idées, la renaissance des arts depuis le consulat, le retour aux mœurs monarchiques, puis à la monarchie même, le bonheur que pourraient donner les intimités de notre famille nombreuse retirée et réunie à Paris, dans une vie modeste mais embellie de liaisons choisies et de relations exquises. Et, par un contraste charmant, la sœur des champs employait pour les peindre un langage d'une élégance toute mondaine et, pour leur donner plus de charme à des yeux très amis de l'éclat, les ornait de toutes les pompes de ses paroles, de toutes les grâces de ses idées, de toutes les perles puisées dans ses sentiments profonds, de tous les brillants tombés de son esprit. Elle semblait savoir et se redire le vers de Virgile :

Si canimus sylvas, sylvae sint consule dignae [1].

Tandis que la sœur de la ville représentait, par une ingénieuse coquetterie de son cœur, la reine des cités qu'elle aimait comme permettant des solitudes, des silences et des abandons aussi calmes que ceux de la vallée et de la montagne; et elle ne tarissait plus en simples histoires pleines de repos et de choses presque champêtres. Toute la saveur des campagnes se retrouvait dans ses rapprochements de mœurs et dans ses pages séduisantes de sorte qu'elle ornait à son tour Paris des plus fraîches rusticités de la nature. Cette correspondance dura ainsi toute leur vie, mais elles ne se revirent jamais.

Souvent, ma mère m'avait permis de lire les lettres de sa sœur et je trouvai toutes les siennes dans les papiers de ma spirituelle et douce tante. Après les avoir lues et relues souvent je les ai regardées comme des modèles de bon goût, d'esprit et de grâce familière aussi bien que les plus célèbres de notre langue, surprises aussi au fond de l'intimité, des tendresses véritables, des secrets entretiens de familles et des confidences sacrées. Ce me fut une preuve de plus d'une observation qui n'a cessé de se fortifier dans ma pensée et que je crois devoir exprimer ici, c'est qu'il y a deux sortes d'écrivains supérieurs que l'on pourrait nommer *les écrivains volontaires et les écrivains involontaires.*

Les premiers sont les plus grands assurément parce qu'ils savent ce qu'ils font. Leur âme choisit, lorsqu'elle veut se faire entendre, le clavier qui convient au sentiment qu'elle veut rendre. Ils n'ignorent rien de la science des paroles, du poids des mots, de la géométrie des phrases, de l'algèbre de la pensée.

Toutes les expressions sont assorties, pesées, ordonnées, calculées, mesurées selon le mouvement de l'inspiration et de la volonté, de manière à envelopper la pensée du vêtement le plus pur, le plus limpide et le plus durable. Ils marchent et se voient marcher en même temps. Ils construisent et savent le dessin et les mesures des colonnes qu'ils posent; ils chantent et peuvent noter leur chant; ils combattent, ils frappent et peuvent en même temps dire comment s'appelle chaque mouvement de leur escrime.

Ils se connaissent. Les seconds ne savent presque rien d'eux-mêmes; ils aimeraient assez à ne pas écrire et s'ils écrivent, c'est qu'ils n'ont là personne qui soit propre à entendre, à sentir surtout ce qu'ils ont à dire, sans quoi ils parleraient, causeraient et ils l'aimeraient mieux. C'est en eux le cœur qui déborde, c'est l'esprit qui s'élance, qui pétille, qui bondit, qui s'arrête, qui retourne au cœur, qui circule, se hâte, se ralentit, s'emporte, bat, frémit, s'enflamme, bouillonne et s'apaise, et va sans savoir où, et partout comme le sang. Ils ne se connaissent pas. Si l'âme d'une mère se plaît à charmer, à bercer sa fille avec ses lettres, ses confidences, ses grands secrets de cour, ses petits secrets de famille, ses anecdotes, ses tableaux *dignes d'un cadre* et faits pour la divertir par la joie de sa conversation, les coquetteries de sa sagesse, les gaietés, les libertés mêmes, on dirait presque les licences de sa vertu, lui persuadera-t-on qu'elle est un *grand écrivain?* Elle en sourirait, elle n'en sait rien, elle s'en inquiète peu. Elle a voulu seulement faire bien sentir ce qu'elle a senti, voir ce qu'elle a vu, aimer ce qu'elle aime, à cette jeune beauté qu'elle a fait naître et qu'il lui a fallu donner et abandonner en la mariant; elle ne croit point que ses lettres vivent plus que le temps d'une lecture. Elle est seule, toujours seule au milieu de ses amis comme aux Rochers, privée des félicités de la présence de sa fille et cependant la voyant sans cesse près d'elle, poursuivie et à la fois charmée par cette douce mémoire, elle s'efforce de combler la distance en lui racontant la vie qui l'entoure, la vie de ceux qui l'aiment, la vie des cours, des armées, de l'Europe, la vie universelle vue à travers son cœur. Sa fille et ses filles lisent, relisent, adorent ses lettres; leur cercle les écoute, leur monde en jouit et y répond; on se les passe, on est ravi, mais comme chacun l'a connue, l'a écoutée, va la revoir et l'entendre demain, chacun aussi sait que ce qu'il lit est encore bien peu auprès de ce qu'elle dirait si elle était là et qu'elle dira lorsque, près de son feu, à demi couchée sur un grand fauteuil, les pieds sur un tabouret et l'éventail à la main, elle tiendra sa cour. Elles se disent d'elle tout simplement, comme elle de Racine :

elle a bien de l'esprit. Mais, pour nous, elle est un *grand écrivain involontaire*.

Heureusement pour nous, il s'est trouvé que toutes les lettres de Mme de Sévigné pouvaient être imprimées. La famille le voulait ou le permit et fit bien. On n'y devait rien trouver qui ne fût élégant et mondain. Rien de ce que l'on voile ni de ce qui émeut ne se rencontra sous les yeux de celui qui les ouvrit le premier. Les passions et les douleurs en sont absentes comme de sa vie toute mondaine. Les affaires sérieuses y sont toujours remises à demain. C'est un salon qu'elle raconte à un autre salon. Et comme l'on n'est pas bien venu dans le grand monde d'attrister trop longtemps son entourage, comme sa fille pourrait être moins brillante en répétant des anecdotes par trop graves et tristes à lire, si les événements les lui apportaient telles, elle les brise en les racontant avec un rire presque cruel, s'il le faut, pour bien tuer l'émotion et qu'elle ne revienne pas du coup. Mais combien d'autres correspondances qui m'ont été connues auraient pris place à côté de celle de la mère de Mme de Grignan si elles eussent été trahies! La passion, le malheur, les intimes détails de la vie et des affaires de famille, le choc des intérêts, les vulgaires calculs, les plaintes arrachées par la terreur, par les tyrannies de famille, par les troubles domestiques, par ces mille souffrances intérieures dont l'aveu resserre les liens du cœur par l'abandon et les confidences, tout est obstacle à la publicité et par là nous sommes privés des trésors d'émotions, des secrètes ardeurs et de la familiarité de la vie intime si remplies de délices et de tendresse.

Ce serait un regret pour moi que de n'avoir pu initier personne à cette correspondance dont ces *deux mères* que j'avais m'ordonnèrent la destruction, si je n'avais compris, en les relisant seul et souvent, quel noble sentiment les avait fait agir. En me prescrivant ces sacrifices, elles voulaient anéantir tout ce qui pouvait nuire dans l'opinion du monde à ceux dont elles avaient à se plaindre. En m'en permettant la lecture, elles ajoutaient à mon expérience dans la triste science de la vie.

Les lettres de ma mère sur mon enfance étaient nombreuses. Cette enfance, j'en sortais à peine et je l'avais déjà oubliée. Je me la remis en mémoire en la relisant racontée avec cette tendresse inépuisable et toujours inquiète de toute chose.

Mme Sophie de Baraudin, ma tante, prit grand plaisir à m'en relire ce qu'elle choisissait et ce qu'elle avait noté. Elle passait d'un de mes portraits à l'autre, à mesure qu'elle commençait chaque lettre et me faisait faire avec elle ce pèlerinage de chambre en chambre. J'étais forcé doucement ainsi de

épondre à ses questions sur chaque époque des dix-huit années, et je finis par être amené par elle à faire presque la confession générale de cet enfant invisible jusqu'à ce jour et pour la pre- ère fois connu d'elle.

Je la regardais moi-même tandis qu'elle marchait à mon ras tenant ses lettres à la main; je craignais de l'offenser en 'examinant avec une curiosité trop attentive et je prolongeais es promenades parce que je pouvais la voir de profil sans qu'elle se sentît observée et tandis qu'elle me montrait dans mes portraits ce que j'avais été, je contemplais en silence cette gracieuse et spirituelle personne.

CHAPITRE II *bis*

LE PORTRAIT DE M^me SOPHIE DE BARAUDIN *

Son visage était doux et mélancolique, son regard et son sourire pleins de finesse et d'esprit. Je remarquai dans son profil, dans l'ovale allongé de sa figure quelque ressemblance avec les portraits de Marie-Antoinette et lorsque j'arrivai avec elle à la chambre où elle était représentée à l'âge de dix-neuf ans, j'aurais volontiers demandé si c'était là le portrait de la reine si je n'avais remarqué dès le premier coup d'œil qu'il n'y avait dans cette douce figure française aucun des traits prononcés de la lèvre et du menton qui font reconnaître les femmes de la race autrichienne.

Ce portrait existe encore, religieusement conservé dans mon vieux manoir, pastel pâli par le temps, mais qui fut d'une ressemblance parfaite, m'ont dit tous ceux qui avaient connu cette angélique personne alors élégante de taille et de manières, de costume, ainsi vêtue, ainsi parée et coiffée et surprise ainsi par le peintre dans le moment de quelque conversation dans le salon de sa mère et prête à partir pour un bal.

Sur un front d'une forme pure et régulièrement dessiné, s'élève une sorte de petit nuage de cheveux blonds légèrement poudrés, rejetés en arrière, retombant en flots et en boucles abondantes sur le col et les épaules. Son teint est d'une blancheur qu'anime à peine une couleur de rose aussi pâle, aussi tendre, aussi transparente que celle des camélias. Ce charmant visage, allongé dans son ovale, a des traits pareils aux traits sérieux des camées d'Athènes et de Rome, avec une expression de douceur angélique et de sérénité passive. Ses yeux grands et noirs, prolongés en amande par un arc tout oriental, laissent tomber d'en haut ce regard calme et attendri des jeunes per-

* Puisque je suis conduit à considérer chaque portrait comme le titre et le sujet de chaque chapitre de ce livre de souvenirs, il me semble juste de commencer par celui de la maîtresse de la maison.

sonnes qui n'exprime encore qu'une ineffable bonté et si l'on entrevoit déjà quelque chose de son rare esprit, c'est dans un mouvement animé des narines sous un petit nez délicat et légèrement aquilin; c'est surtout à la finesse d'un demi-sourire qui soulève, comme avec effort, les coins de la lèvre inférieure, rose, petite et un peu dédaigneuse, mais c'est un éclair qui glisse à peine sur le bas de ce visage adolescent où repose encore quelque chose du sommeil de l'enfance. Sa gravité n'est encore altérée par aucune des ombres de la souffrance, par aucune des fatigues de la passion.

Ce portrait m'avait captivé. Je voulus aussi m'arrêter devant son image et nous nous assîmes en le regardant.

C'était dans un petit oratoire que j'habite en ce moment même, où j'écris. Les moulures antiques du plafond, les dessins gothiques des angles, une niche de pierre réservée à la statue de la Vierge, la rosace d'une lampe nocturne, les lambris sombres, les boiseries de vieux bois, sculptées, noircies par le temps, la stalle de l'embrasure dans une fenêtre d'où l'on voyait les dômes énormes des grands frênes dorés par le soleil couchant, les lourdes tapisseries des murs et des grands fauteuils où nous étions assis, tout composait un cadre religieux et grave pour entourer les traits de cette noble personne que je regardais tour à tour et à la fois dans le présent et dans le passé. Du portrait jeune, je reportais, à la dérobée, mon attention sur des traits vivants qui conservaient encore la même finesse et les nobles formes du visage, mais altérées par les ennuis incurables d'une retraite sans fin de laquelle personne, cependant, n'avait pu l'arracher.

Là elle était née, là elle avait résolu de vivre et de mourir [1]. Elle aimait de cette demeure tous les arbres et toutes les pierres. Elle savait leurs âges et leurs noms. Elle semblait y voir passer les ombres des parents qu'elle y avait aimés et dont elle me parlait comme s'ils l'avaient quittée la veille pour un long voyage. Elle leur faisait des vers, elle copiait leurs portraits, elle avait hâte de retourner à eux et de dépenser les heures d'une vie qui lui était à charge et dont le sablier tombait trop lentement à son gré.

Je ne vis personne habiter aussi complètement le passé. Rien ne pouvait lui donner le désir de voir les choses du temps présent.

Elle était, par ses correspondances et les journaux, au courant de tout, mais ne voulait rien voir de ce qu'elle aimait à savoir. Elle était habile à en extraire ce qui touchait le fond de son âme et le peu qui lui semblait digne de sa mémoire y étant une fois gravé, elle en rayait tout le reste. Ce qu'elle avait

vu de la vie publique, c'était la Terreur, les prisons, la persécution de sa famille et la sienne. La vue d'une ville la frappait de tristesse et d'effroi.

Comment en eût-il été autrement? Elle vivait seule et assise sur les ruines de sa maison où chaque pierre lui racontait la ruine de sa famille, où chacun des grands arbres semblait frémir encore du grand orage accouru de Paris qui avait tout déraciné autour d'elle, où elle ne cessait d'errer comme une sentinelle silencieuse et semblait redire comme Job :

« Qui m'accordera d'être encore comme j'étais autrefois, lorsque Dieu habitait dans ma maison et prenait soin lui-même de me garder et toute ma famille autour de moi! »

Elle s'était placée près de la stalle de la fenêtre dans ce petit oratoire, son noble profil se détachait sur le ciel et ses épaules sur les dômes des frênes et des ormes éclairés par le soleil couchant. A ce moment de déclin du jour, s'effaçaient sur elle les traces du déclin des années. Sa taille était encore aussi droite, aussi élancée que dans sa jeunesse, et elle avait dans ses poses la grâce plus belle encore que la beauté. La longue robe de soie brune à longs plis qui enveloppait ses petits pieds confondait ses teintes avec celle des boiseries et des lambris. Sa tête pâle, ses épaules blanches et sa collerette de dentelles sortaient de toutes ces ombres comme le buste de marbre blanc d'une belle religieuse. Je n'oublierai jamais le son mélodieux de sa voix et la bonne grâce, la retenue, la bonté miséricordieuse, l'esprit de paix et d'indulgence avec lequel elle voulait bien me raconter quelque chose de sa famille éteinte, de ses épreuves sans fin et des langueurs de sa vie.

CHAPITRE III

DERNIERS SOUVENIRS DE FAMILLE

— Tu sais bien, mon cher enfant, me dit-elle, que ta famille maternelle est d'origine méridionale. Le roi de Sardaigne Emmanuel écrivait à François Ier :
« Je vous envoie mon premier gentilhomme, Emmanuel de *Baraudini*, aussi illustre par ses actions militaires que par sa haute naissance *. »
Quelle était cette naissance si haute? Je n'en ai jamais rien su. Il était de tradition dans notre famille que le premier Baraudini venu en France et dont le nom francisé devint naturellement de Baraudin, était fils d'un prince de la Maison de Savoie, Carignan, et d'une femme italienne à qui il était fort légitimement marié, mais dont le mariage n'étant pas approuvé par le souverain chef de la famille fut regardé comme nul. C'est ce qui se nomme, autant qu'il me semble, mariage morganatique. Toujours est-il qu'il était fort réel et catholique et que les Baraudini faisaient grande figure à la cour de François Ier. Il posséda des terres en Touraine et en Angoumois, comme tu vois, car ce petit fief nous vient de lui, ainsi que la terre voisine de la Somatrie **.
Le portrait de ce vieux marquis de Baraudin est attaché dans la muraille au-dessus de l'une des portes. Une cuirasse d'acier bruni lui couvre la poitrine; ses épaules portent des brassards; une énorme chevelure blanche, épaisse comme la crinière d'un lion, tombe sur le fer de l'armure en flots bouclés comme le voulait la mode de Louis XIV. Son front est grand

* Écrit de mémoire; cette lettre est dans mes papiers à Paris.
** Ici, les détails que j'ai à Paris dans le carton des papiers de famille des Baraudin et les états de service de mon aïeul du temps de Louis XIV, compagnon d'armes de Jean Bart et vieux loup de mer toujours en campagne à La Hogue et à toutes les campagnes navales, pendant toute l'année en mer. Aussi : les alliances de la famille de Baraudin, les chanoines souverains de Loches, etc.

et froncé par les rides impérieuses du commandement. Ses traits aquilins, l'œil noir et ferme, les sourcils épais, le teint brun, annoncent le rude navigateur qui ne connaît d'autre vie que celle du combat contre la mer et les hommes de mer. Le signe des actions d'éclat, la croix de Saint Louis, est attaché à sa cuirasse : c'est bien le compagnon de Duguay-Trouin et de Jean-Bart.

Après m'avoir donné à lire les états de service de son aïeul, Mme Sophie, continuant à me parler de sa famille, me dit :

— Mon père fut aussi marin que son père. Ta famille maternelle, mon ami, est une famille de tritons dont les hommes ont beaucoup plus vécu sur l'eau que sur terre. Parmi les biens que nous avions, celui que préférait mon père était ce petit domaine, pour sa proximité des ports de mer de la marine royale, Rochefort et La Rochelle, d'où partaient et où revenaient ses navires. M. de la Pérouse était son ami, ainsi que M. d'Orvillers, et mon père commandait une escadre à la bataille d'Ouessant gagnée contre la flotte anglaise. Nous avons ici, de M. d'Orvillers, bien des lettres intimes et curieuses sur sa disgrâce de cour après une victoire. Mon père était déjà amiral lorsque je naquis au Maine-Giraud, et ta mère à Rochefort, peu d'années après. Il débarquait à Rochefort, venait voir ici ma mère, ma sœur (ta mère) et moi, puis reprenait son commandement et ses courses perpétuelles.

« Il était fort instruit et savant dans son arme et dans toutes les choses de la mer, parlant et écrivant l'anglais et aimant à aller en Angleterre, dans les rares moments où nous n'étions pas en guerre, pour observer et rapporter des connaissances nouvelles à la marine française. Avec beaucoup d'esprit, une grâce et une politesse d'homme de cour, il était d'un caractère antique, il avait une âme vraiment romaine et en voici un trait. Louis de Baraudin, son fils aîné, mon frère et ton oncle, par conséquent, était embarqué fort jeune et enseigne à bord du vaisseau *l'Actif* que commandait mon père au combat d'Ouessant. Avant la bataille, il le fit venir et lui dit : « Vous « allez passer à bord du second navire de mon escadre parce « que, si vous étiez tué, cela pourrait m'ôter le calme qui « m'est nécessaire dans l'action. » (1778.)

« Mon frère avait conservé une profonde impression de la sévérité froide avec laquelle son père lui avait donné cet ordre qu'il exécuta en silence. C'est après cette affaire où l'Angleterre fut humiliée que mon père devint amiral et son fils, lieutenant de vaisseau, partit pour les Indes.

« On nous a dit à tous, bien souvent, que nous avions les traits romains à cause de nos profils de médaille antique et

de nos yeux noirs, mais, en vérité, je le croirais plus volontiers encore, en me rappelant cette simplicité et cette force de nos parents.

« Mon père était retiré du service et un peu appesanti par l'âge et les blessures lorsque vint la Révolution de 1789. Il avait fait élever ma sœur avec moi au couvent de Beaumont-les-Tours, avec M^me la princesse de Condé qui était de notre âge. Après notre éducation et quelque temps passé avec ma mère à Paris, nous étions revenues dans ce cher asile où mon père nous voulut ramener toutes les trois.

« Mon frère Louis de Baraudin était encore aux Indes et, comme tous nos aïeux, toujours en mer. Tu peux deviner par ce portrait de Louis que fit le grand peintre Giraudet, dans sa jeunesse, que le caractère de mon frère était grave et mélancolique. Son amour de la mer était moins grand dans son âme que dans celle de nos autres marins. Un autre amour l'attirait vers la terre de France et il avait laissé en France des causes très profondes de tristesse et de regrets. Il était dans les mers des grandes Indes quand les navires français sur lesquels il commandait apprirent tout à la fois la Révolution, la terreur, les persécutions, nos désastres de fortune, la confiscation de nos biens, l'émigration des princes et celle de deux mille officiers qui les avaient rejoints en pays étrangers. Sans hésiter, mon frère et tous ses compagnons d'armes prirent le parti qu'avaient pris les équipages entiers de M. d'Entrecasteaux et de M. de Kermadec, ils ne voulurent pas quitter le drapeau blanc, ils laissèrent leurs navires dans les ports de l'Inde et émigrèrent tous en Angleterre (1791). Ce fut là que se prépara l'expédition de Quiberon. Mon frère y forma avec son ami, M. de Sombreuil, le régiment d'Hector, composé tout entier d'officiers, de soldats et de matelots de la marine royale de Louis XVI. Ce brave et charmant M. de Sombreuil en était colonel. Ils voulaient soulever et rallier la Bretagne, se joindre à la Vendée, et marcher sur Paris.

« Mon frère Louis ne nous écrivait jamais; mon père n'apprit son émigration que par la visite qu'il reçut d'un marin qui vint nous voir à la dérobée. Ma mère, ma sœur et moi lui écrivions par des occasions rares et que nous pouvions croire sans danger, mais nous ne recevions aucune réponse. Il me fit dire qu'il craignait de rendre son père suspect et nous avions deviné sa crainte de nous communiquer la contagion de ses malheurs.

« Une fois seulement, comme je lui avais demandé à la fin d'une de mes longues lettres s'il n'y avait personne en France à qui j'eusse à porter de sa part quelques paroles et s'il n'avait

rien à dire à ses compatriotes, je reçus de sa main, mais sans signature, ces vers anglais que voici et dont je comprends à peine le sens. »

Ici, M%me% de Baraudin me montra ces vers copiés correctement de la langue anglaise par une écriture française ferme et hardie :

> *Eating the bitter bread of banishement :*
> *While you have fed upon my seignories,*
> *Dispark'd my parks, and fell'd my forest woods;*
> *From my own windows torn my household coat,*
> *Ras'd out my impresse, leaving me no sign —*
> *Save men's opinions, and my living blood —*
> *To show the world I am a gentleman* [1].

— Hélas! dis-je, c'était là, en effet, tout ce qu'il avait à dire à ses concitoyens, lui qui, lancé sur les mers pour leur gloire avec leur bannière blanche, ne retrouvait plus au retour qu'une terre rougie du sang des siens et je lui relus ces vers en prose française :

« Et moi, mangeant le pain amer de l'exil pendant que vous dévorez le revenu de mes domaines, que vous dévastez mes parcs, abattez mes forêts, enlevez de mes vitraux et déchirez la bannière de ma famille et mes armoiries, effacez mes devises et ne me laissez rien pour montrer au monde que je suis gentilhomme, si ce n'est l'opinion des hommes et le sang qui coule dans mes veines. »

J'avais reconnu des vers cités de Shakespeare par mon jeune oncle exilé. Elle continua et me dit avec le même calme : « En débarquant à Quiberon, il fut blessé grièvement d'une balle en montant à l'assaut au siège d'Auray, à côté de M. de Sombreuil. Il tomba la jambe cassée et fut fait prisonnier avec les cinq cents émigrés, ses compagnons d'armes, qui abandonnés des vaisseaux anglais, se rendirent sous la garantie de l'honneur, signée par la capitulation, du général Hoche.

« Dans le même temps, malgré le silence des lettres de mon frère et notre prudence extrême, mon père avait été dénoncé comme père d'un émigré. Ses quatre-vingts ans, sa vie héroïque, son rang d'amiral ne touchèrent personne, bien entendu. Il fut arrêté ici même, chez lui au Maine-Giraud, emmené à Loches et mis en prison dans la tour d'Alaric.

« Ma sœur était déjà la femme de ton père. Ils résolurent tous deux de consoler mon père par leur voisinage, partirent de Paris qu'ils habitaient toujours et cherchèrent pour y réussir une maison de Loches, en face de la prison. De là, ils voyaient mon père, lui faisaient signe par les grilles et quelquefois ma sœur Marie-Amélie avait la permission de l'aller voir.

« Un jour, elle le trouva très pâle. « Mon amie, lui dit-il en « l'embrassant, j'ai appris d'assez tristes nouvelles. Dites à « M. de Vigny qu'il vous garde aujourd'hui et ne vous les « raconte pas. Songez bien que vous êtes grosse de votre pre- « mier enfant et pensez à lui plus qu'à nous. » Elle se retira. Il se mit sur son lit, tout habillé, l'embrassa encore une fois sans parler et elle pensa qu'il allait s'endormir. Mais quand on rentra chez lui quelques heures après, il n'existait plus. Le cœur était brisé. »

Voici la lettre qu'il avait reçue.

En même temps, M^{me} Sophie se leva, prit dans son secrétaire cette lettre que j'ai conservée et que je ne puis que rarement me résoudre à relire à cause de son horreur et de tout ce qu'elle révèle de respect et de craintes pressenties pour son père. Il fut porté sur l'esplanade, ayant eu une jambe cassée par une balle et fusillé. J'ai lu son nom gravé sur le monument des martyrs de Quiberon.

Mon grand-père se hâta d'écrire sur l'enveloppe de cette lettre que j'ai sous les yeux :

Dernières expressions de mon malheureux fils, reçues par son plus malheureux père, le 10 août 1795.

« C'est du bord de ma tombe, ô le plus aimé et le plus respecté des Pères, que je vous adresse ces derniers mots. Une seule fois, le sort inhumain m'a forcé par la plus affreuse misère à accepter un emploi dans le corps d'Hector.

« J'avais espéré que jamais je ne serais forcé à porter les armes contre ma Patrie. Vaines espérances. L'infâme Angleterre, en voulant reporter la guerre civile dans notre Patrie, a ordonné notre embarquement et, par conséquent, notre mort. Je l'ai presque trouvée, ô le meilleur des Pères, dans la journée du 16 juillet. Aujourd'hui, un jugement à mort me prive à jamais de la lumière et du bonheur de vous revoir encore une fois.

« Adieu, le meilleur des Pères, je vous aimai et vous respectai jusqu'à mon dernier soupir.

« Je vous recommande mon âme, ainsi qu'à Dieu dont j'implore la miséricorde.

« Puissent vos vieux jours être moins amers que n'ont été ceux de votre malheureux enfant. On ne mourut jamais plus innocent que

« L. DE BARAUDIN. »

« Versez dans le sein de ma malheureuse mère toute la consolation qu'elle pourra recevoir. Adieu. Dignes auteurs de mes jours, puisse l'Être tout-puissant nous permettre de nous revoir dans un monde plus heureux que celui où je n'ai fait que passer. »

« A Quiberon, ce 4 août 1795. »

A cette lecture de l'adieu d'un martyr de vingt-sept ans, mort bien avant ma naissance, j'éprouvai quelque chose de la douleur qui avait donné la mort à son père. Je sentis leur sang se révolter dans mes veines et crier dans mon cœur, et malgré mes efforts pour ne pas renouveler les chagrins de cette noble femme qui me faisait toucher ces blessures mortelles de ma famille, je ne pus m'empêcher de verser des larmes que mes deux mains ne réussirent pas à lui cacher entièrement.

Il me semblait sentir le contre-coup de cette balle qui avait frappé le fils d'abord et, par un autre bond, le père dans sa prison. Leur nom était éteint, mais les dernières gouttes échappées de leur sang mâle étaient dans mes veines et y frémissaient.

CHAPITRE IV

Le lendemain, je remarquai un peu plus de tristesse dans les yeux et dans la voix de cette seconde mère. Elle me regardait avec une sorte de compassion. Sans revenir sur le sombre récit que j'avais entendu, elle me parlait comme à un enfant que l'on aurait blessé par mégarde. L'émotion si vive qu'elle voyait en moi l'étonnait et en me racontant d'autres choses de notre famille et du même temps, elle s'arrêta souvent en me disant : « Mais cela est si vieux et tu es si jeune! » Ses beaux yeux n'avaient plus de larmes depuis longtemps pour ses propres infortunes, ils étaient toujours errants de fenêtre en fenêtre dans ces grands appartements et semblaient y chercher quelqu'un, avec une langueur pleine de tendresse que je n'ai vu que sur ses paupières.

Nous entreprîmes à pas lents quelques promenades dans les vallées et sur les collines du cirque naturel qui environne ce vieux domaine. Elle errait lentement à travers les herbes touffues qui chargeaient les pierres tombées de ses tours démolies. Nous visitâmes un lieu charmant d'où l'on découvre les grandes ruines du château de Blanzac et cinq horizons de montagnes qui s'élèvent, s'abaissent, s'étendent et se déroulent jusqu'aux sables de l'océan. De hautes bruyères et des pins sauvages couvrent toute la colline et ensevelissent les débris d'une tuilerie considérable élevée par mon grand-père, mais depuis abandonnée et laissée en ruines.

Tous les hommes de sa famille avaient été tués, la terre était tombée en quenouille et la marquise de Baraudin, ma grand'mère, lasse de tout soin et de toute affaire, avait laissé les bâtiments s'écrouler et leurs dernières traces s'ensevelir sous les ajoncs, les branches aux fleurs jaunes et violettes et les fougères qui tapissent les pieds des chênes et des mélèzes. Nous suivions une allée qui forme un cercle régulier au sommet de l'amphithéâtre des collines et nous nous arrêtions souvent pour considérer les flèches et les toits aigus du vieux manoir. L'été avait surchargé de toutes ses feuilles et de toutes ses fleurs les bois, les prés et les jardins; les sources bruissaient en

cascades bien loin sous nos pieds avec l'indifférence de la nature pour la destruction des œuvres de nos mains. Ma gracieuse tante se plaisait à me faire remarquer que cette allée était dessinée comme une sorte de boulevard où pouvaient passer des voitures et des chevaux en suivant une circonférence toujours égale et qui faisait le tour des collines comme le plus haut rang des degrés d'un amphithéâtre.

De temps en temps, les arbres s'ouvraient et l'on découvrait au centre de ce cercle le vieux fief sous un nouvel aspect et dans une attitude imprévue. Du sud-ouest, il ressemblait à une petite forteresse entourée de ses casernes; du sud, à un ermitage; du nord, à un kiosque vu par-dessus les arbres d'un jardin anglais; de l'orient, à un couvent avec ses chapelles entourées d'une bourgade et de ses fermes. Il y a près des bois de pins et tout au milieu des bruyères un bouquet de grands chênes dont l'ombrage est épais. Les branches sont recourbées et couvrent des gazons et des pelouses placées au centre de quatre chemins étroits. C'était un rendez-vous de chasse préparé sur le point le plus élevé des coteaux du Maine-Giraud. On le nomme la Casse *.

A quelques pas de là se trouve un châtaignier dont la circonférence est de plus de douze pieds. Ses branches témoignent de l'amour que peut avoir la nature pour la régularité, car de chacun de ses deux troncs réunis sortent à la même hauteur deux bras énormes qui s'étendent à des distances égales; à vingt pieds environ, ils reploient leurs coudes et sur leurs avant-bras, sur leurs mains, sur leurs doigts portent des gerbes de branchages et de larges feuilles dentelées qui s'allongent en cercle comme une tente et, pendant trois saisons, couvrent les gazons et les bruyères d'une ombre impénétrable. Ces quatre candélabres sont attachés au corps des deux arbres réunis par des nœuds exactement semblables entre eux et comme mesurés au compas. Ce géant double règne de là sur les collines et donne l'idée d'une métamorphose fabuleuse accordée comme éternelle récompense à deux amoureux inséparables, toujours unis et toujours vivants.

Nous nous arrêtâmes là plusieurs fois. C'était sa station favorite. Elle y avait fait placer des sièges.

Comme l'été donnait aux bois toute leur puissance et aux prairies tout leur éclat, il me sembla qu'elle avait choisi ce

* Casse : *Quercus, Dictionnaire* de Lacombe. *Revue archéologique* (A. Breulier). Mot populaire (voir Breulier) conservé intact du gaulois dans ce pays dont les races sédentaires ont gardé les plus antiques de leurs rameaux et les plus profondes de leurs racines.

lieu élevé, ces aspects variés, ces larges horizons, tout ce soleil et tout ce grand air, pour s'empêcher d'être plus attendrie qu'elle ne le voulait sur ce qu'il lui restait à me dire. Les forces de la nature ravivaient sa faiblesse et soutenaient les défaillances de sa voix.

Elle me raconta les alliances de cette famille de Sardaigne, cette tribu romaine qui, depuis François Ier, avait vécu et était morte au service de la France. C'était une race de soldats héréditaires qui vivait sous la direction d'une pensée, d'une maxime unique : *une foi, un roi, une loi*. L'un de nos grands oncles était commandeur de Malte et des dessins tracés et coloriés par une main assez habile et laissés au *Maine* (selon le langage des gens du lieu) le montrent ramenant huit *galères turques* et quatre *maones avec ordonnance* dans la rade de Malte. Prises à l'abordage le 31 juillet 1656, le frère Grégoire Caraffa étant général. On les voit rangées en demi-cercle autour de la galère capitane qui occupe le centre. On la reconnaît à son tillac doré, à la croix blanche de son pavillon rouge. A sa droite et à sa gauche sont rangées côte à côte douze galères de l'ordre. Leur taille élégante, leurs flancs minces et élancés, leurs longues rames teintes de rouge leur donnent de loin la légèreté et la grâce de ces insectes fluviatiles qui volent, glissent et nagent à la fois sur les eaux et que l'on nomme des demoiselles. Leur proie est devant elles, les galères turques marchent en esclaves, leur pavillon humilié pend tristement derrière la poupe et traîne dans l'eau son croissant éclipsé. Mme de Baraudin avait conservé avec soin, pour moi, les cartes marines, les plans, les journaux de mer, de tous nos parents; les noms de leurs navires, les relations de leurs combats et d'après leurs notes éparses, leurs lettres officielles ou familières; je pourrai peut-être un jour réunir leurs mémoires. Parmi les plus brillants et à leur tête par l'éclat de sa réputation maritime se trouve M. de Bougainville *.

* Ici, un abrégé de la vie savante, vive, mondaine, passionnée et aventureuse de l'amiral Bougainville, telle que je l'ai crayonnée à Paris. Ajouter celle de son fils l'amiral, mon cousin, mort il y a quatre ans.

Voici la note telle qu'elle a été retrouvée :

Il y avait alors en France un jeune mousquetaire nommé Bougainville (né le 14 novembre 1729).

C'était une de ces natures ardentes qui portent sa passion dans les hautes études et la méditation dans l'action. Sa famille l'avait élevé pour le barreau. Son esprit souple et son langage brillant semblaient l'y destiner. En peu d'années, il franchit les premiers

Le père que je vis dans sa vieillesse sénateur, chez la marquise de Chambray, ma cousine, était encore aimable, gracieux, spirituel dans sa conversation. Il avait été mousquetaire, avocat, mathématicien, membre de l'Institut comme tel, capitaine de vaisseau tout à coup. Le premier des navigateurs français, il fait le tour du monde.

degrés de cette carrière et fut reçu avocat au Parlement de Paris, mais les subtilités du plaidoyer ne satisfaisaient pas son esprit avide de résultats incontestables et de connaissances exactes. La persuasion est un genre trop féminin auprès des forces viriles de la démonstration. Il n'aspirait pas à entraîner, il voulait vaincre. Il n'était que peu touché des clartés douteuses et troublées de l'éloquence, il cherchait la certitude dans la précision mathématique. Les sciences exactes l'absorbaient et, à vingt-trois ans, il écrivit un *Traité du Calcul intégral* dans lequel La Grange et La Place puisèrent les éléments de leurs travaux. Il devinait les difficultés, saisissait leur solution et le travail fait, il passait outre, se renouvelant sans cesse, il n'avait pas assez d'une profession et se sentait en lui-même plusieurs natures. En même temps qu'avocat au Parlement de Paris, il était mousquetaire noir et bientôt aide de camp de Chevert (1754). Ce général avait *trente-deux* aides de camp et, parmi eux, vingt-cinq jeunes gens des premières familles de France et d'Allemagne. Chose qui paraîtrait étrange dans la discipline plus régulière des armées de nos jours, cet émule de Fabert et de Catinat avait ainsi la liberté de choisir dans la jeunesse la plus brillante de deux grands pays. Rien alors, d'ailleurs, n'était régulier dans les carrières. Aujourd'hui, on les monte comme des échelles, de degrés en degrés. A cette époque de monarchie, une fois qu'un homme, choisi dans la foule, avait gravi tout à coup la cime d'une des connaissances rares de l'esprit, les carrières étaient toutes à lui et il passait de l'une à l'autre aussi aisément qu'un Indien qui, dans une forêt, a sauté une fois sur le haut d'un chêne, enjambe les branches élevées des bois et passe du chêne au pin, du pin à l'érable, de l'érable à l'orme, de l'orme au frêne, toujours au sommet, toujours le premier. Autant que nous, on croyait aux supériorités intellectuelles et moins que nous on les renfermait dans le cercle étroit des spécialités. Ce qui semblait caprice et s'appela : *usage de cour*, était aussi la coutume républicaine chez les anciens.

Le Grec et le Romain ne se sentaient point parqués dans les limites d'un genre d'études, de pensées et d'action, le même homme était administrateur, général, orateur ou ambassadeur. Dans le rigorisme actuel de nos coutumes constitutionnelles, notre corps social a le défaut d'être quelque peu semblable à un orchestre russe où chaque musicien joue juste et à propos, mais dans toute la durée de sa vie n'a connu et exécuté qu'une seule note.

Dans l'hiver qui suivit le camp de Sarre-Louis, M. de Bougainville fut envoyé à Londres comme attaché à l'ambassade près du duc

Son fils, envoyé à la recherche des restes de la Pérouse, les découvre à Port-Jackson (dans la Nouvelle-Hollande, en Australie).

Homme d'esprit élégant et facile, accompagné de M. de la Touane, mon parent comme lui par les Baraudin, qui commandait une frégate de son expédition.

de Mirepoix. Personne plus que lui n'était propre aux négociations diplomatiques.

La connaissance du grand monde y est surtout nécessaire et il y avait toujours vécu. Il y parlait avec esprit et assurance, tenant le dé de la conversation à tout propos et comme malgré lui parce que son entrain, son air de gaieté, de légèreté et de douceur donnait à chacun le désir de l'entendre. Sa réputation de mathématicien qui arrivait toujours partout avant lui faisait d'abord redouter la pesanteur et le pédantisme. On était doublement ravi de voir un front épanoui, un visage ouvert, une bouche riante, et d'écouter une vive et moqueuse conversation d'où sortaient de ces mots brillants et satiriques qui éclatent comme des éclairs et laissent quelquefois une trace aussi profonde que celle de la foudre.

A vrai dire, le monde et la diplomatie secondaire, telle que la peut faire un jeune homme dont tout l'office est ordinairement la copie ou la traduction des notes et des correspondances, n'était pour M. de Bougainville qu'un repos des travaux du matin et de la nuit. On fut très surpris lorsque ce jeune mousquetaire avocat, secrétaire d'ambassade, aide de camp, fut reçu membre de la Société royale des Sciences de Londres n'ayant pas vingt-cinq ans. Les femmes de la cour n'en revenaient pas et se demandaient si c'était bien le même Bougainville qui avait passé la nuit à jouer au lansquenet avec elles et à raconter des anecdotes de l'Œil-de-Bœuf avec autant de plaisir que s'il n'eût fait autre chose de sa vie.

C'était bien le même, en effet, et c'était son droit de siéger dans cette société, car il venait de publier la seconde partie de son travail sur le *Calcul intégral*.

Malgré tout le mérite de ces grands travaux, M. de Bougainville n'était pas homme à croupir dans la contemplation de lui-même et dans la jouissance stagnante de son succès. Dès la fin de la même année, M. de Chevert ayant commandé un second camp de manœuvres sous Metz, son aide de camp le rejoignit à la hâte avec le brevet de lieutenant de dragons du régiment d'Apchon (sept. 1755).

La guerre de 1756 allait commencer entre la France et la Prusse (guerre de Sept Ans) lorsque tout à coup l'Angleterre la fit éclater au Canada.

Il arrive quelquefois que les ambassadeurs de France aux îles Britanniques savent l'anglais, mais ils savent rarement l'Angleterre; c'était M. le duc de Mirepoix qui représentait alors le roi Louis XV à Londres.

M. de Bougainville était une des quatre personnes courageuses qui restèrent près de Louis XVI aux Tuileries, le 20 juin 1792, avec MM. de Monchy et Aubier, quand le peuple envahit les Tuileries.

Lorsque M^me Sophie m'avait ainsi raconté quelques traits

C'était un loyal et preux chevalier qui de sa vie n'avait imaginé qu'on pût tromper autre chose que des femmes et mentir autrement qu'en affaires d'amour où cela est de droit. Il était glorieux, riche en biens considérables et en bonnes manières, tenait grandement sa maison, faisant grande chère et menant grand train et gros jeu.

Un beau jour, le duc de Newcastle, premier ministre en Angleterre, voulant répondre de son mieux aux belles fêtes de l'ambassadeur, imagina de donner comme par hasard, un grand dîner à la Légation française tout entière. C'était hors de Londres. Le repas était splendide et copieux à la manière des lords anglais et des dieux d'Homère. Jamais on ne s'était montré si affectueux, et le duc de Newcastle entre deux vins, faisait au duc de Mirepoix certains petits yeux de côté, qui semblaient assez tendres, mais un peu moqueurs. Il portait les toasts les plus expansifs et les plus amoureux de la France et but le premier : *à la prospérité de l'union des deux peuples.* Le duc de Mirepoix faisait raison de son mieux aux rasades accoutumées de nos chers voisins d'outre-mer et ne se sentait pas d'aise à la vue d'une si tendre union des deux cours. M. de Bougainville était beaucoup moins candide, laissait passer devant lui les énormes flacons de cristal remplis de tous les vins du monde; il buvait de l'eau et faisait en lui-même des observations qui le rendaient tant soit peu soucieux.

Peu de jours après cette fête, il apprend que le jour même et à l'heure du grand dîner, les troupes anglaises du Canada avaient, sans déclaration de guerre, attaqué le fort Jumonville et pris les deux vaisseaux, *l'Alcide* et *le Lys*, au moment même où l'ambassadeur recevait du Premier Ministre des protestations publiques dont l'ironie fut tout à coup dévoilée par ces nouvelles. M. de Mirepoix n'en pouvait croire ses yeux et quitta Londres longtemps avant d'avoir compris cette duplicité profonde et ces froids calculs de perfidie sur lesquels il ne s'éveilla tout à fait qu'à Versailles.

Il fallait pourtant bien y ajouter foi. Il était temps.

Les limites des possessions françaises et anglaises entre la Louisiane et le Canada étaient depuis longtemps en contestation. L'Angleterre lasse de ces délais et sachant les embarras européens et la mollesse du Cabinet français s'établit tout à coup sur les lieux mêmes qui étaient en contestation.

M. de Jumonville envoyé comme conciliateur y fut tué. Quelques troupes françaises le vengèrent en prenant le fort de la Nécessité et défirent six mille Anglais commandés par un certain général Braddock qui venaient envahir le Canada, terre française.

Le marquis de Montcalm fut choisi pour défendre le Canada.

qui m'étaient restés inconnus, nous descendions au vieux manoir du haut des bois du Midi ou bien nous y montions du fond des vallées en suivant les fontaines. Les grands arbres toujours battus des vents de la mer vieillissaient et mouraient sans que jamais depuis soixante ans la cognée fût portée sur leurs branches épaisses, tordues et entrelacées comme celles de forêts vierges. Les collines les plus élevées étaient surchargées de bruyères hautes et sauvages où le vent sifflait éternellement sur le sol où furent cultivées des vignes. Sur les fortes

M. de Bougainville était alors son aide de camp; Chevert l'avait donné à M. de Montcalm et il accompagna son général avec cette ardeur qu'il mettait à toute entreprise.

Tous deux partent de Versailles pour Brest (15 mars 1756). L'État-Major les y rejoint bientôt. La petite armée se composait des seconds bataillons de la Reine, Lafarre, Guyenne, Royal-Roussillon, Béarn et Languedoc.

Trois vaisseaux de 74, armés en flûtes, reçurent cette expédition. Elle appareilla le 27 mars 1756.

M. de Bougainville, celui qui, le premier des navigateurs français, fit le tour du monde à bord de *la Boudeuse*, était au Canada avec l'héroïque M. de Montcalm qui se fit tuer le même jour et sur la même brèche que le général anglais Wolf qui l'assiégeait à Québec (1759). Les deux généraux dorment dans le même tombeau, ce qui est d'une grandeur antique digne des beaux temps romains. Avant d'être assiégé, le marquis de Montcalm envoya M. de Bougainville à Versailles pour demander des secours. L'Angleterre envoyait des vaisseaux, des troupes et des munitions à son armée, *l'Œil-de-Bœuf* n'envoyait rien à la nôtre qui écumait de rage et mourait à son poste. M. de Bougainville ne trouva pas un ministre qui ait le loisir de s'occuper de cette petite affaire de conserver ou de perdre l'Amérique du Nord. On l'envoya travailler, apportant sous le bras son portefeuille de cartes marines et de plans, savez-vous avec qui? Avec Mme de Pompadour.

C'est ce qui fit qu'un mois après, le Canada était envahi par l'Angleterre (1760) et qu'aujourd'hui les enfants de la population française ne parlent plus français et n'apprennent que l'anglais. J'ai beaucoup connu à Londres Lord Durham qui était alors gouverneur du Canada et se plaisait à m'expliquer comment en deux générations l'Angleterre avait absorbé la colonie française. Son ennemi français du Canada, M. Papineau, que je vis à Paris dans une famille américaine, me confirma ce triste état de la race française et me dit que s'ils ne se faisaient naturaliser anglais et ne parlaient la langue, les Français n'avaient accès à rien, non seulement dans les choses qui dépendaient du gouvernement, mais dans les entreprises particulières et industrielles.

Voilà comment la gloire de la France était soutenue par ce gouvernement fardé, insouciant et décrépit.

racines des chênes étaient couchés des chênes vieillis et tombés morts sur les fougères. Nous passions sur leurs écorces couvertes de mousse et de lierre, comme celles des forêts vierges de l'Amérique. Elles servaient de ruches à des fourmilières qui s'y abritaient depuis plus d'un siècle.

On eût dit que la maîtresse languissante de cette demeure voyait sans peine les cultures et la terre dépérir avec elle, entourer de leurs ruines les débris de sa maison et ensevelir sous des plantes obscures et sauvages les traces de la vie et des pas de ceux qui n'étaient plus et qu'elle cherchait autour d'elle sur leur terre abandonnée.

C'est dans cette demeure qui me fut si saintement gardée et que j'ai conservée avec une piété filiale que j'ai voulu me recueillir pour laisser un souvenir de ma vie, c'est-à-dire de ma perpétuelle étude et de ce que j'ai vu des hommes de notre temps qui m'ont interrompu quelquefois par le bruit importun et l'agitation vulgaire des événements.

De mes deux nombreuses et opulentes familles étouffées dans les ruines de l'ancienne France, écrasées sous les cendres de la monarchie, je suis resté le seul homme vivant. Tout me fait présager qu'après moi périra ce nom qui, avant moi, était inconnu et qui n'a été prononcé hautement par le pays que depuis que je l'ai porté. Ceux qui me l'avaient transmis avec leur sang s'occupaient toujours de leur devoir et jamais de leur mémoire. Cette mémoire fut à mes yeux plus digne d'être conservée qu'ils ne l'ont pensé. J'imiterai, en parlant d'eux, la réserve qu'ils gardèrent tous, cependant quelque chose me porte à rendre cet hommage à des hommes en qui et par qui j'ai vécu.

C'était là ce que me disait la douce sœur de ma mère. Ces souvenirs de famille sur lesquels aimait tant à discourir cette religieuse mondaine, cette spirituelle chanoinesse pendant le peu de jours que je passai chez elle. Je voyais qu'elle cherchait à me pénétrer de toutes les tendresses et de tous les respects qui remplissaient son âme et s'efforçait de jeter en moi les racines des mêmes souvenirs au milieu du pays que notre famille avait chéri et qu'elle voulait me rendre cher. Elle me parlait avec une facilité et une grâce toute charmante, elle se gardait bien de déployer toutes les branches de notre arbre généalogique, elle en choisissait seulement ainsi quelques beaux fruits pour me faire oublier qu'elle m'avait d'abord fait sentir profondément le double coup de hache qui avait tranché pour toujours les pieds du chêne.

En habitant leur demeure et leur foyer, j'ai senti que je revenais mieux à eux-mêmes et j'ai chassé de mon esprit une

injuste intention, j'ai interdit à mon imagination de s'emparer d'eux et j'ai voulu laisser la vérité seule parler de leur vie.

Les travaux de l'esprit nous donnent trop souvent quelque chose des habitudes de l'abeille. L'esprit aime trop à faire tourner toute chose en miel littéraire et à cueillir les sucs de tout ce qu'il rencontre. Je l'avouerai après avoir écouté bien des récits et des anecdotes sur ma famille et m'être imprégné des traits de caractère de mes pères, après avoir lu leurs lettres, leurs notes, leur journal de voyage, je fus tenté de les peindre sous d'autres noms comme personnages de romans, mais je me sentis arrêté par une sorte de crainte et de remords. Je me demandai de quel droit, je déposséderais la vérité et pourquoi je ferais cette injure à la nature de faire regarder comme faux et imaginaire ce qu'elle avait créé si réel et si digne de souvenir.

Ce sentiment d'un retour de mon cœur vers ces majestueux inconnus m'obsédera souvent jusqu'à ce que j'aie satisfait à cette sorte de devoir funèbre. Il me semble qu'ils attendent mon jugement public et aussi qu'ils m'attendent pour me juger.

Ne les ayant pas connus et n'ayant fait qu'entrevoir quelques-uns d'entre eux dans mon enfance, ce qui me suit d'eux ce n'est pas leur souvenir mais leur pensée, et la connaissance que j'ai de ce qu'ils ont été, leur tradition, leur image, leur ombre. Cette ombre me paraît demander justice. Comme les ombres antiques des marins submergés qui suivaient leurs fils et leurs amis en implorant des funérailles, ces nobles ombres de ma famille m'ont semblé vouloir être ensevelies dans le linceul de la publicité.

A travers des travaux constants ou inconstants, souvent entrepris et plus souvent abandonnés depuis de longues années, à travers les agitations nécessaires de la vie, au milieu de ses plus douces joies, parmi ses douleurs surtout, il m'est arrivé d'y penser. Dans les périls et la maladie, j'ai craint de commettre une faute impardonnable en osant mourir sans les avoir fait connaître et tirés de leur grave obscurité. J'ai l'espoir d'être en état de satisfaire à ce besoin intérieur, involontaire et comme fatal de ma conscience; et je désire avoir le temps de fixer ces éclairs du passé qui, souvent, me sont venus traverser l'âme subitement au milieu d'une vie éloignée de ces souvenirs.

Il me semble que ce ne sera qu'après avoir parlé d'eux et leur avoir parlé de moi qu'il me sera permis de les rejoindre et que je serai digne de mourir.

On dit que les anciens peuples du Nord croyaient qu'après leur vie ils devaient trouver leurs ancêtres réunis dans d'im-

menses cavernes, assis sur des trônes et plongés dans de muets entretiens parce qu'ils ne se parlaient que par la pensée. Et lorsqu'un nouveau venu, digne d'eux par les actes de sa vie, se présentait dans cette majestueuse réunion, tous se levaient et s'inclinaient devant lui.

Le souvenir de cette superstition qui fut peut-être celle des Francs, pères de mes pères, m'a toujours plu par sa grandeur sombre et royale. Plus d'une fois j'ai agi ou me suis abstenu en songeant tout d'un coup au jugement de ce conseil suprême, de ces esprits toujours vivants, toujours muets, toujours assis les mains sur leurs genoux ainsi que les dieux d'Égypte, et je me suis dit plus d'une fois :

— Je dois vivre de manière à mériter qu'ils se lèvent quand j'entrerai.

20 avril 1832.

Relu jusqu'ici, le 20 mai 1862,
et approuvé.

(Ces chapitres pourront être imprimés ainsi, après que les lacunes seront remplies.)

NOUVELLE INTRODUCTION AUX « MÉMOIRES [1] »

Je n'aurais jamais eu la pensée d'écrire des mémoires sur une vie aussi peu agitée que la mienne, en apparence, et aussi dégagée des événements publics, sans les contradictions où sont tombés et retombent chaque jour les auteurs, même les plus bienveillants, des notices sur ma vie et mes travaux.

Mais il me semble que je dois prendre cette peine par amour de la vérité et pour que les esprits graves qui aiment à sonder les âmes et à y chercher la source des idées et des œuvres puissent, sans erreur, connaître les miennes et juger ce que j'ai laissé paraître de moi-même dans mes œuvres et ce que j'en ai séparé.

Quelquefois, il m'a semblé sentir en moi l'ardeur et les forces différentes des deux races dont je suis sorti. Homme du Nord par mon père et du Midi par ma mère, les nerfs vigoureux de l'un et le sang brûlant de l'autre se sont combinés de manière à me donner une nature impressionnable et forte, persévérante et souple que j'ai ployée à tout ce que j'ai voulu et qui a embrassé tous les travaux, ressenti et supporté tous les plaisirs et toutes les fatigues que mon imagination lui imposait. Ces deux sangs nobles, l'un de ma famille paternelle, race toute française, de la Beauce et du centre même de nos vieilles Gaules, l'autre d'origine romaine et sarde, ces deux sangs se sont réunis dans mes veines pour y mourir, car je suis le dernier des deux familles dont j'ai besoin de parler avant d'en venir à ce qui ne touche que moi seul.

Portrait de famille.

Deux vieux portefeuilles de cuir noir solidement construits en veau marin, horriblement dur et plus fort de beaucoup que tout ce que nous nommons à présent cuir de Russie, m'ont été laissés après que j'ai vécu près d'eux dans mon enfance, les voyant traîner au fond des armoires, assez pou-

dreux, jamais ouverts et philosophiquement négligés, sinon dédaignés tout à fait. Là, j'ai trouvé rangés et j'y laisse, en meilleur ordre, mes deux généalogies et tout ce qui les touche, arbre double où mon nom pend à la dernière branche comme le dernier fruit.

La première est celle de la maison de Vigny. Des preuves de noblesse y sont réunies, reliées soigneusement à l'occasion de la réception de l'un de mes oncles, M. Victor de Vigny, comme chevalier de Malte. Il fallait alors prouver huit quartiers de noblesse de père et de mère sans mésalliance pour être admis dans l'ordre et ces conditions furent remplies. Les preuves y sont relatées minutieusement nom par nom, et remontent de branche en branche, toutes semées d'autres beaux noms et de belles armoiries, à travers les Fère, les Rochechouart, les Castelnau, jusqu'à mon cinquième aïeul, Me François de Vigny, dont j'ai trouvé les lettres patentes en forme de charte signées de Charles IX en 1570 et « *reconnaissant sa noblesse et les louables et très recommandables services faits à lui, roi, et à ses prédécesseurs rois* en plusieurs importantes et honorables charges où il avait été employé pour leur service et le bien du royaume, même pendant les troubles et à ces causes le tient quitte lui et ses *successeurs de payer à Sa Majesté ou à ses successeurs roys aucune finance ni indemnités* [1] ».

Ces charges ne sont point nommées, ces services ne sont point détaillés et, avant Charles IX, la mémoire de mes pères est perdue pour moi dans la nuit des temps. J'ai su seulement par des lettres et des récits que la terre originaire, le château primitif, le premier nid de la couvée fut le château de Vigny situé près de Pontoise, sur la route de Rouen. Il existe encore, flanqué de tours, posé dans une vallée profonde sur le bord de l'eau d'où le village tire son nom de Bordeau-de-Vigny. Le manoir passa de ma famille par alliance dans celle de Saint-Pol et fut acheté, depuis, par le cardinal J. d'Amboise, en 1554. Il vint aux Rohan, je ne sais comment, et presque toutes les terres en furent détachées et vendues dans l'énorme banqueroute du prince de Rohan-Guémené. Du temps de Louis XVI, *le connétable Anne de Montmorency eut, par acquisition de la maison d'Amboise, la terre de Vigny en 1555*, dit Castelnau dans ses *Mémoires* *. Il ajoute que le chancelier L'Hospital se retira et mourut dans ce château acheté des Montmorency **. Le maréchal de Castelnau était lui-même allié de ma famille, comme je l'ai dit.

* T. II, p. 509, éd. de 1731, in-folio.
** T. I, p. 485, *idem.*

Un trait de caractère d'une femme de ma famille m'est aussi resté en note par mon père et se trouve constaté dans la vieille histoire de Paris. Barnabé Brisson, le savant magistrat si vanté d'Henri III, son ambassadeur, en Angleterre en 1580, qui soutint l'autorité royale avec tant de vigueur et fut assassiné par les Seize, avait épousé Mme Denize de Vigny et ce fut à sa requête que les assassins furent poursuivis et roués en effigie. L'arrêt fut rendu en 1594.

Voilà pour ce qui est de la généalogie et l'on voit combien arrivent incomplètes et par débris, à chaque famille, ses notions sur elle-même, soit par la négligence dédaigneuse qu'on mettait souvent autrefois à conserver les titres, soit par une sorte de coquetterie mise à voiler l'origine de la noblesse, soit par l'ardeur que mirent tout à coup les gentilshommes à brûler leurs titres à l'exemple de M. de Montmorency qui s'en est depuis repenti et confessé à la tribune et a bien fait. Ces renoncements sont incomplets et orgueilleux, jamais ils ne satisfont les révolutions et les révolutions ont raison de ne s'en point contenter. La nôtre savait bien qu'on ne lui sacrifiait que des morceaux de parchemin en conservant mentalement le rang et le droit.

Quoi qu'il en soit, de tous ces papiers j'ai conservé les plus importants ou plutôt ceux qui pouvaient l'être alors, mais qu'on ne doit regarder que comme des souvenirs d'une honorable vie laissés à leurs fils par des hommes d'honneur. Quelques lettres de rois, l'une d'Henri IV, l'autre de Charles II, s'y font remarquer. Le roi d'Angleterre remercie un de mes pères, seigneur du Tronchet (terre de Beauce, de ma famille), de l'accueil généreux qu'il a fait aux vaisseaux de ses fidèles sujets à Brest dont il était gouverneur *.

C'était une race militaire et fort riche que celle de mes pères. Fort peu courtisans, en général, ils quittaient l'armée pour se marier et vivaient noblement et largement dans leurs terres, faisant du bien et fort aimés de leur province. Mon grand-père avait des biens étendus dans ce pays fertile où l'on ne voit que des plaines de blés jusqu'à l'horizon. Il élevait ses fils dans ses sept châteaux.

Son père, mon aïeul, avait été page de Louis XIV, ainsi que son frère (j'ai encore leurs brevets), et généraux d'artillerie et de cavalerie; mon grand-père, après avoir eu un régiment aussi, était revenu vivre et chasser chez lui. Là, il s'amusait à détruire des cerfs et des loups. Il avait des meutes de toutes sortes et y mettait un luxe royal. Il poursuivait si loin les cerfs qu'un

* Cette lettre est datée de 1649 et de Jersey, 10 novembre.

jour il se trouva mettant aux abois dans la forêt de Senlis un dix-cors que lui et ses fils avaient fait partir de leur Beauce et n'avaient pas quitté qu'il ne fût abattu. Le roi chassait en même temps (c'était Louis XV) et comme ses meutes allaient attaquer le cerf, il les arrêta, laissant l'honneur à celui qui l'avait lancé. Ses enfants eurent des destins plus graves et plus grands. L'un, ardent voyageur, visita la Chine et les grandes Indes; deux émigrèrent à l'armée de Condé, l'un y fut tué d'un boulet au milieu de la poitrine sur les canons qu'il commandait.

Au licenciement, l'autre se fit trappiste et mourut à son couvent à la Val-Saint. Rien ne put le décider à quitter sa retraite et à rentrer dans le monde et dans ses biens qu'il abandonna à ses frères. Ceux-ci furent divisés, traqués par la révolution de 1793, forcés de vendre leurs terres pour des assignats qui, en peu de jours, étaient sans valeur comme on sait, ou de les laisser saisir comme biens nationaux. La terre de Gravelle, en Beauce, fut ainsi vendue un million. Le vent de la révolution avait soufflé sur notre maison et tout fut emporté hors le château du Tronchet, en Beauce, près d'Étampes, que ma tante, Mme de Vigny, conserva jusqu'au mariage de ses trois filles. Mon père restait seul pour raconter la destruction des siens à son fils. Il m'asseyait sur ses genoux le soir au coin du feu, près de ma mère et me racontait sa vie et ses guerres et les grandes chasses au cerf et au loup. Plus tard, il me parla de M. de Malesherbes, qui fut son ami et dont il conservait précieusement le portrait, gravure qu'il disait très ressemblante et que j'ai encore. Ce visage bon et énergique à la fois me représente bien l'honnête homme que la France a admiré dans sa vie et dans sa mort. Il était fort distrait et avait la vue très basse. Mon père se souvenait qu'il avait la manie de jouer avec les boutons de l'habit de l'homme avec qui il causait. Un jour, parlant d'une affaire du Parlement, à Basville chez lui, à un ambassadeur, il tourna tant le bouton de son interlocuteur qu'il l'arracha et puis, s'interrompant, se sauva dans sa chambre comme un enfant qui craint d'être grondé.

Au pied de cette figure est couché comme symbole de cette noble vie du défenseur de Louis XVI, un chien tué par l'agneau qu'il gardait et tous deux morts sur des ruines. Sous ces mêmes ruines fut couchée toute ma famille. Quelques débris des grandes propriétés territoriales restèrent encore à mon père; ils lui suffisaient pour vivre encore honorablement et venir à Paris me donner l'instruction au collège et, plus que cela, l'éducation chez lui. Je les reçus avidement.

La famille de ma mère, française depuis François I^er, était originaire de Sardaigne et le premier qui vint en France fut envoyé en ambassade près de la régente pendant la captivité de François I^er; sa lettre de crédit portait qu'il était aussi recommandable par son mérite que par son illustre origine. C'était une opinion dans ma famille maternelle qu'il appartenait aux princes de Savoie, mais il ne m'est resté aucune preuve remontant plus haut que l'an 1515. Le premier marquis de Baraudini, Emmanuel, se maria et s'établit en Touraine et le nom se francisant, devint de Baraudin. Il était né en Piémont, aux grands Bulgares, diocèse d'Yvrée, porte sa généalogie. Ses fils furent presque tous marins. L'un d'eux, le plus aventureux, fut capitaine de vaisseau sous Louis XIV et mourut à Brest le 4 mars 1751, après des services brillants et dont il me reste un curieux monument.

L'ÉLYSÉE [1]

Le premier tableau, dont il me soit possible de retrouver les traits et les couleurs dans le miroir intérieur de ma mémoire, est celui de cette belle habitation, la première où je vécus, que l'on nommait et qui se nomme encore l'Élysée. Ce fut là que fut apporté mon berceau.

Après la mort de mon grand-père dans le château de Loches où, comme je l'ai dit, il était prisonnier et fut tué par la lettre de son fils, ma mère ne voyait plus qu'avec tristesse notre petite ville où le vieil amiral était mort, en silence, de sa douleur subite. Elle y avait passé quatre ans et y avait perdu son père et ses trois premiers fils. Ces trois frères, mes aînés, dont je ne vis jamais que les portraits et les cheveux, se nommaient Léon, Adolphe, Emmanuel. Tous trois beaux, forts, intelligents semblèrent n'avoir pas voulu vivre à l'ombre de cette prison de Loches qu'on nomme, dit-on, la tour d'Alaric. Aucun d'eux n'atteignit trois ans, ils moururent avant ma naissance, et ma mère effrayée de voir le quatrième à peine au monde, faible, silencieux, et soulevant avec langueur ses paupières voilées, crut y voir l'ombre d'une mort plus prompte encore que celle des autres et m'enleva dans ses bras à ces ruines fatales où elle laissait déjà quatre parts de son cœur. Elle n'eut point de peine à décider mon père à quitter une petite ville et à laisser vide une maison qu'il n'avait voulu acquérir que pour ses fenêtres d'où l'on pouvait faire un signe au prisonnier.

L'Élysée-Bourbon, ancien hôtel de Mme la duchesse de Bourbon, avait été confisqué dans la Révolution, acheté et administré par une sorte de *Bande noire* qui, cependant, cette fois, trouva plus lucratif de louer cet hôtel que de l'abattre et d'en revendre les plombs. Plusieurs familles y demeuraient comme dans toutes les maisons de Paris et la grande porte prit son

numéro égalitaire. Le premier étage était occupé par M^me la duchesse de Richelieu avec sa sœur et un de ses neveux, ses grandes fenêtres donnaient sur le jardin. L'autre premier étage dont les fenêtres s'ouvraient sur les perrons et la grande cour était loué par mon père.

Dans le silence de ces grands appartements et de ces beaux jardins dont les grilles communiquaient avec les Champs-Élysées, je reçus ma première éducation. Là fut mon air natal et là mes études et mon gymnase. Là, contre toute attente, je devins fort et peut-être dois-je l'attribuer à ce que l'on suivit un système tout contraire aux coutumes ordinaires dans lesquelles ou par lesquelles avaient péri mes trois frères. Je m'aperçus de jour en jour que mon père m'avait *donné* et livré pour toute chose de l'éducation à ma belle et courageuse mère qui, agissant en vraie Spartiate, résolut de me sauver des morts rapides de ses trois premiers fils qu'elle attribuait à l'éducation française ancienne et délicate et malgré les grandes épouvantes des femmes de sa famille et de son intimité, voulut comme elle voulait tout, c'est-à-dire sans réplique, me soumettre à l'éducation de l'*Émile* de Jean-Jacques qu'elle nommait ainsi tout court, selon la coutume du temps, et dont les systèmes l'avaient quelque peu touchée. J'ai donc su que je n'avais jamais été emmailloté et, qu'apporté à Paris à peine sevré, je fus chaque matin soumis au sauvage bain de J.-J. Rousseau. « Plongez-le dans l'eau du Styx », avait-il écrit. A défaut de cette eau infernale, on voulait bien ne me plonger que dans l'eau froide des rivières, mais ce ne fut pas en me soutenant par les talons que l'on m'y baigna. Cela ne me rendit pas invulnérable comme vous le lirez plus loin, mais insensible au froid au point d'avoir peine à supporter les plus légers vêtements même en hiver. Cette coutume des froides ablutions me resta, j'eus l'occasion de m'en applaudir au service et lui doit d'avoir résisté à des épreuves auxquelles succombaient de jeunes officiers moins aguerris. Lorsque M^me de Baraudin, ma tante, écrivait à ma mère qu'elle la trouvait un peu trop romaine dans ces épreuves et ces rudes coutumes, elle répondait à sa sœur en lui envoyant un portrait de cet enfant tel qu'on le voyait chaque jour presque nu jusqu'à la ceinture, la tête couverte seulement de ses longs cheveux blonds et vêtu en tout temps d'une légère veste rouge qui laissait nus le col, la poitrine, les épaules, une partie du dos et les bras tout entiers, ne donnant place qu'au col entièrement ouvert des chemises rabattues. Il n'y avait pas de pluie, pas de neige qui ne fussent moins froides que mes bains et je courais au-devant des vents du nord en riant de voir le givre fondre

sur ma poitrine. C'était le moment des grands froids et des pluies que l'on choisissait pour me laisser courir et marcher les bras nus et l'heure du tonnerre et des tempêtes en été, pour me faire prendre en indifférence et en mépris les injures de l'air par cette familiarité perpétuelle avec lui et ce jeu parmi ses colères. Je vois encore, tout au fond de ce miroir intérieur des souvenirs, le regard orgueilleux de ma mère quand je sortais des flocons de neige où je me roulais pour rapporter et cacher sur ses genoux de longs cheveux blonds qui ruisselaient jusqu'à ma ceinture et qu'elle se plaisait à tordre dans ses doigts. Mon père m'attendait sur le perron du grand escalier, assis sur un fauteuil à bras qu'on y laissait tout exprès. Il semblait alors plus âgé qu'il n'était à cause de ses blessures qui l'avaient courbé et contraint à toujours s'appuyer sur une canne, en marchant lentement et péniblement. Dans une charge du régiment de cavalerie française, qu'il commandait en Allemagne, il avait reçu à la fois trois balles, l'une dans la poitrine, l'autre dans les reins et la troisième à un genou qui le perçant de part en part, tua son cheval et jeta le cavalier sous son compagnon d'armes. Laissés pour morts tous deux, le destrier couvrant son maître, ils furent trouvés après une nuit d'hiver chargés tous deux d'un manteau de neige et baignés d'une mare de sang. Mon père disait qu'il s'était cru en enfer, lorsque éveillé au point du jour et frotté d'eau-de-vie prussienne qui le ranimait, il se vit entouré de soldats vêtus de noir et portant sur leurs sombres bonnets une tête de squelette et deux ossements en croix. C'était un détachement des *Housards de la mort* ainsi vêtus encore et que je vis avec tristesse défiler dans Paris, lors de la première invasion en 1814, ouvrant les funérailles de nos armées ensevelies sous leurs glaces dont ils semblaient comme les caraïbes porter sur leurs fronts les ossements dépouillés et les crânes scalpés. Par considération pour les épaulettes d'un colonel, ces cavaliers voulurent bien enlever le mourant et tel qu'ils le trouvaient, le jetèrent pêle-mêle dans un fourgon avec leurs officiers morts, continuant à fouiller la neige pour en déterrer d'autres qu'ils entassèrent par-dessus le Français. Mon père entendait ce qui se passait et se sentant rouler au milieu des corps sans pouvoir jeter un cri, paralysé par la douleur et par le froid, il ne pouvait qu'entr'ouvrir les yeux un moment et perdait connaissance. Ce ne fut qu'après vingt-quatre heures de ce supplice que, reconnu vivant par un officier allemand, il put être retiré du milieu des morts au moment où on allait le descendre dans leur fosse. Il m'a souvent dit qu'il avait dû la vie à cette couverture de corps chauds et de neiges amoncelées, couche

épaisse et sanglante d'où sortait un petit nuage pareil à la vapeur d'un fumier.

De cette nuit, de ces deux journées et de ces trois balles, rien ne le put guérir. Il fallut quitter l'armée pour toujours et chercher inutilement dans toutes les eaux minérales et thermales de l'Europe une santé perdue. Il resta toujours incliné par la souffrance et ce jeune invalide dut pour toute sa vie marcher comme un vieillard, la poitrine voûtée par une balle, les genoux ployés par l'autre, jusqu'à son dernier jour où par une sorte de convulsion miraculeuse l'agonie le redressa et, au moment du dernier soupir, il devint plus grand et droit comme un soldat qui se rend à l'appel du jugement et va prendre son rang pour l'éternité.

Mais, soit que la coutume de ne le voir autrement qu'assis l'eût revêtu aux yeux du monde d'une sorte de grâce sereine et toujours reposée qui n'était qu'à lui, soit que la nécessité où se trouvait chacun de le venir trouver et ne jamais l'attendre eût ajouté à ses habitudes du ton de l'ancienne cour quelque chose de ceux à qui on fait la cour, rien n'était comparable à l'élégance et à la vivacité de son esprit, de son langage et de ses manières. Président partout et entraînant la conversation autant du sourire et du regard que des paroles où ne cessèrent jusqu'à son dernier jour d'abonder les saillies imprévues et brillantes, lorsqu'il était assis près d'une cheminée, sa tabatière à la main, les jeunes femmes et les jeunes personnes allaient naturellement à lui et s'empressaient de l'entourer d'un cercle attentif, émues et charmées de tout ce qu'il racontait de leurs mères et d'un beau monde disparu dont sa conversation avait gardé toutes les paillettes.

Il était le dernier des enfants de mon grand-père et, destiné d'abord aux ordres, avait longtemps étudié au séminaire de Saint-Sulpice, plus érudit qu'on ne l'eût attendu d'un homme de guerre et de cour, il avait conservé et laissait à tout moment percer dans ses entretiens des connaissances sérieuses et étendues dans la théologie et les langues anciennes, mais entrevues par lueurs et, tout à coup, par éclairs imprévus à travers un demi-voile de gaîté légère qui flottait d'un sujet à l'autre avec une sorte d'insouciance qui écartait toute apparence de pédantisme, mais s'élevait aux graves et solides connaissances, dès qu'il le fallait, par une souplesse d'esprit surprenante qui lui faisait saisir le ton juste de chaque sujet de conversation et de toute question débattue, et, d'un coup d'œil, évoquer toutes ses études et ses lectures sans préparation dans un âge avancé ainsi que je le vis depuis et aurai l'occasion de le raconter; surtout lorsque M. le cardinal de La Luzerne vint chez lui

arrivant d'émigration en 1814. L'abbé de La Luzerne avait été avec lui élevé au séminaire, mais s'y était tenu. Et j'entendis plus tard entre eux des entretiens qui passaient des souvenirs d'enfance à des considérations sérieuses sur l'état de l'Église en France et me firent mesurer tout ce que mon père en savait. Son amabilité continuelle envers tous, et dont il usait avec tous les âges et tous les rangs, semblait vouloir racheter ce que sa démarche ralentie et souffrante l'empêchait de donner au monde.

Je ne puis mieux vous le peindre qu'en vous montrant une gravure que je rencontrai il y a peu de temps sur les quais où je rôdais en regardant ces étalages de livres, ces catacombes des esprits dont les restes sont arrachés aux vers et jetés aux vents. Parmi des gravures sans nom qui passaient sous mes doigts, je vis et touchai... mon père. Je jetai un cri qui, malgré moi, appela le marchand et j'achetai l'image au pied de laquelle il manquait seulement son nom. De tous les portraits qui furent peints lorsqu'il posait devant ses peintres, celui-là est le plus ressemblant pour lequel il n'a point posé et qui eut un modèle inconnu de moi, malgré mes recherches. C'était assurément l'un de ses contemporains, l'un de ses amis peut-être, mais enfin tels étaient ses traits fins et tel son profil avec cette seule différence du menton moins avancé. L'attitude réfléchie et attentive, le costume toujours un peu paré par l'habitude des bas de soie et des souliers à boucles d'or qu'il n'abandonna jamais, des cravates blanches, des jabots et des manchettes, l'habit habillé du matin tel qu'on le portait vers la fin de Louis XVI, un peu attaché sur la poitrine, l'observation dans le regard, la finesse d'esprit sur les lèvres, l'affabilité dans toute la physionomie et, dans chaque geste lent et naturel, le bon goût. Les tableaux favoris autour de lui et près de la cheminée, à droite, en face de ma mère, son grand fauteuil à la place perpétuelle d'où il entretenait l'échange toujours vif des conversations choisies qui était son art, son étude et sa consolation. Ce fauteuil était sa tribune et j'écoutais assis à ses pieds.

Il y avait dans le grand monde, vers la fin de Louis XV et les premiers temps du règne de Louis XVI, une union, un ensemble de vie mondaine qui faisait un seul salon intime de ce que l'on nomme aujourd'hui la *société*. Les anecdotes et les mots heureux circulaient à l'heure des soupers au sortir des théâtres et s'en allaient de là dans les châteaux sous l'enveloppe d'une lettre ou d'un proverbe de Carmontel. Les récits, les traits rapides frappaient juste et résonnaient longtemps ensemble dans les salons de France comme un coup de l'hor-

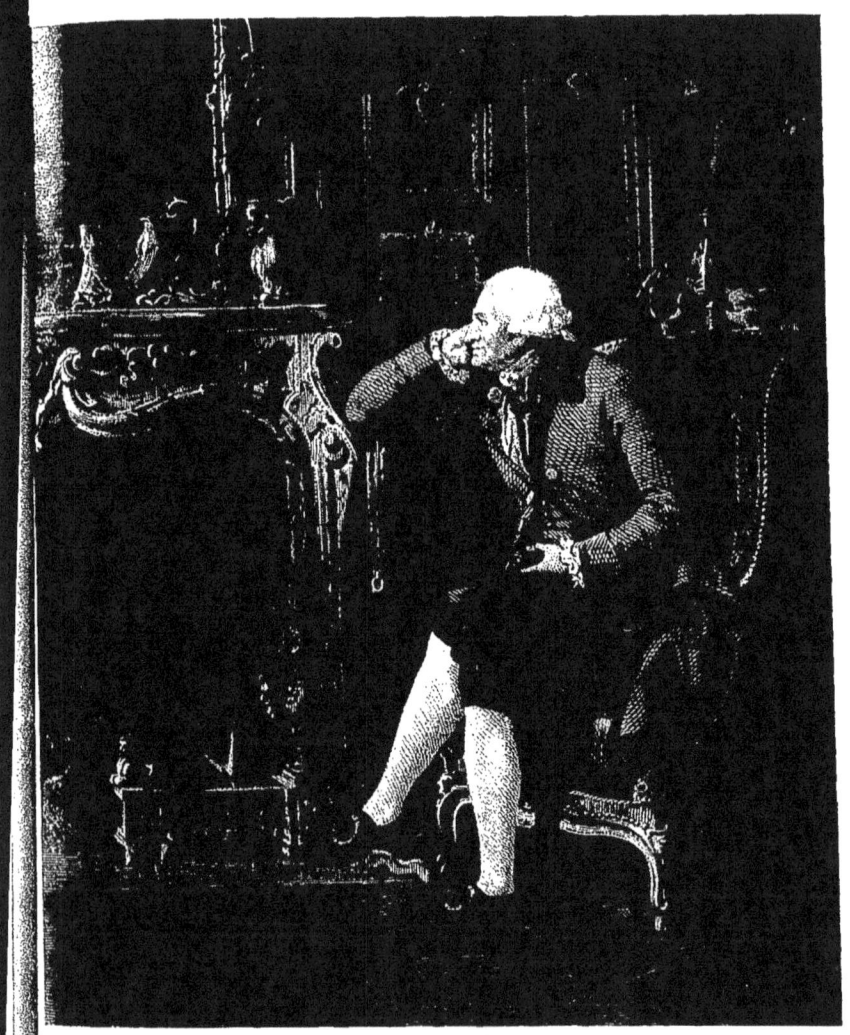

Gravure découverte par Alfred de Vigny, représentant son père
(voir p. 48).

Alfred de Vigny enfant. Cette miniature appartenait à Mme Sophie de Baraudin (voir p. 13).

loge de Versailles dont le bruit se serait conservé dans toutes les mémoires, sur la même note claire, sonore et répandue au loin à travers l'espace et les temps.

La plupart de ces histoires du grand monde qui peignent une société, je les savais depuis l'enfance par la conversation de mon père qui me les avait rendues visibles, présentes et agissantes. Je les retrouvai depuis, mais pâles, sans couleur et sans traits et froidement ensevelies dans des livres comme : *Paris, Versailles et les provinces*. Ce que je n'y trouvai point, par exemple, ce fut tout ce qui était lui, venait de lui et encadrait sa vie, comme par exemple ce trait qui revient et surnage à ma vue, en ce moment à fleur d'eau parmi les vagues incertaines de ces *réservoirs* de la mémoire dont parle saint Augustin.

C'était le jour de sa première bataille, il n'avait pas seize ans et se trouvait à cheval derrière M. le prince de Condé, qui l'avait fort en amitié et, comme aide de camp, l'envoyait porter ses ordres aux grenadiers royaux qui se formaient en colonnes d'attaque contre les Prussiens. Après avoir communiqué l'ordre, il s'amusait, au lieu de revenir, à regarder des oiseaux qui volaient en cercle par delà les colonnes blanchâtres que forme la poudre à canon et chantaient au-dessus de ce nuage au-dessous duquel sifflaient les balles. Le prince de Condé marchant au pas le plus lent de son cheval passa près de lui suivi de son état-major et lui prit le bout de l'oreille tandis qu'il avait le nez en l'air.

— Eh bien! petit chevalier, lui dit-il, vous êtes bien étourdi, mon enfant, n'entendez-vous pas la musique du roi Frédérick? Je suis plus vieux que vous, mais dans ce moment-ci *nous sommes tous du même âge*.

En effet, le canon, ce rude niveleur, enleva peu après un des sept frères aînés de mon père.

A côté de cette sorte d'école historique, assise près de mon père à la cheminée, se tenait debout, pour mon éducation de famille, une autre école plus vigoureuse, celle de ma jeune mère.

Elle avait vingt-cinq ans de moins que son mari. Sa beauté de race italienne, ses grands yeux noirs de forme orientale, son esprit mâle et laborieux, la vigueur étrange de son caractère et de son corps lui donnaient quelque chose de plus qu'il n'y a dans son sexe. Jamais elle ne fut malade de sa vie, sinon pour quelques jours *perdus*, disait-elle, à mettre au monde ses quatre garçons.

Frappée comme Niobé, dont elle avait la sévère beauté, par toutes les flèches du ciel, elle avait vu tomber son frère, son père, ses trois fils et porter en prison son mari *suspect*... on ne sait de quoi, apparemment d'avoir reçu dans sa poi-

trine trois balles allemandes. Elle avait traversé la Révolution et la Terreur et vu tomber les têtes et les fortunes de ses deux familles sans se plaindre et sans faiblir : née dans Rochefort, sur les bords de la mer, elle avait une âme exercée comme ses yeux à la tempête.

Quand elle voyait s'engloutir une part de sa fortune, elle en rassemblait les débris, en silence, et les embarquait dans un bâtiment plus sûr et sous un pavillon plus heureux. Élevée près de Tours, comme je vous l'ai dit, dans le couvent sévère de Noirmoutier (ou Beaumont-les-Tours), après avoir entrevu le monde, la cour et Paris, renfermée dans les vallons et les bois isolés de ce vieux manoir où je rassemble ces souvenirs, loin des villes, de leurs enseignements et de leurs modèles, elle avait deviné les arts et porté la peinture et la musique au delà des limites accoutumées du talent des femmes. La peinture surtout fut sa muse favorite. Sa raison sévère doublait en elle ce goût naturel et instinctif. L'occupation sédentaire convenait à une garde-malade perpétuelle qui ne s'éloignait jamais un seul jour de l'aimable blessé dont elle portait le nom. Lorsqu'elle peignait et gémissait de la brièveté des journées et de la clarté, il me semblait que toute son imagination et tout son cœur eussent passé dans les regards où se reflétaient sur de larges prunelles de velours noir les tableaux qu'elle contemplait et copiait avec adoration. La pensée intérieure d'un grand maître semblait être évoquée par la magie de ses ravissements intérieurs et venir d'elle-même s'étendre sur la toile où les traits et les couleurs s'imprimaient avec une fidélité incompréhensible. Lorsque ce maître était Raphaël, je voyais l'émotion intérieure de son travail agiter son sein et faire descendre lentement de ses yeux des larmes qui couvraient ses joues. Je la crus d'abord affligée et lui demandai ce qui l'attristait, mais elle m'apprit à connaître pour la première fois les pleurs divins que fait naître (au delà du cœur et de l'intelligence), des profondeurs mêmes de l'âme, le sentiment céleste de la souveraine beauté.

Ce fut par cette sorte d'intuition et d'extase qu'elle parvint à rendre parfait un talent qu'elle avait su former dans la solitude. Un ami de mon père, M. d'Agrin, qui demeurait comme lui à l'Élysée-Bourbon, avait un assez beau cabinet de tableaux originaux et lui prêta le portrait de Mme de Sévigné par Mignard. Girodet, le poétique auteur d'*Atala* et d'*Endymion*, vint voir la copie près du modèle et je n'ai rien oublié de l'impression qu'il en reçut. Un long silence, d'abord, puis le soin prolongé qu'il prit de porter, de pencher, d'élever, d'abaisser l'un après l'autre le modèle et la copie, devant le jour, sous le jour, à

côté du jour, dans l'embrasure des hautes fenêtres, puis les exclamations de son étonnement qui lui fit jurer sur sa foi, sur son nom, sur sa gloire, sur son honneur, que la copie était un miroir si complet de l'original que rien, ni trait, ni couleur, ni teinte, ni demi-teinte, ne les pouvait distinguer et aucune qualité faire préférer l'un à l'autre; que Mignard, s'il était là, signerait la copie comme l'original, que le temps même et les pénombres qu'il avait glissées sur ce beau portrait y étaient imités et que le voile de deux siècles se sentait dans l'œuvre nouvelle comme dans celle du grand règne.

Avec plus de hardiesse et de temps, ma mère eût créé plus que des portraits, peut-être aussi avec moins d'admiration, car son enthousiasme la portait à un désir indomptable de dérober, imiter, reproduire et s'approprier pour toujours l'œuvre d'un grand peintre des écoles immortelles. Cette captivité du talent vint aussi de la rigueur de sa raison calculatrice de même que sa science mathématique, car j'ai conservé des livres entiers d'algèbre où les problèmes les plus vastes sont posés et résolus par elle, écrits en entier et annotés de sa main. Peut-être pour noyer les passions de la jeunesse, elle les plongeait dans les plus arides études et je la vis passer des journées entières à écrire une sorte de traité abstrait de l'harmonie dans lequel elle comparait aux anciens systèmes celui de Jean-Jacques Rousseau, et analysait les calculs qui démontraient que les *sons* sont toujours entre eux en raison inverse des racines cubiques des corps sonores. Elle s'étudiait à développer les avantages qu'avaient les Grecs et la perfection qu'ils pouvaient atteindre en faisant connaître aux yeux la mélodie et l'harmonie par *vingt-quatre* lettres de l'alphabet et combien elles étaient préférables aux notes latines et modernes, puisque les lettres accouplées, mutilées, allongées en divers sens leur donnaient au lieu de huit notes, *seize cent vingt* notes ou signes pour exprimer les sons et les plus subtiles combinaisons de l'harmonie et des mélodies mystérieuses de la lyre ignorée, mais non fabuleuse et dont nous ne savons que les enchantements. Ainsi, toujours laborieuse, elle luttait avec toutes les abstractions dans lesquelles elle aimait à vivre comme n'ayant pas dans l'immobilité de sa vie assez d'activité pour sa force. Mais elle n'était satisfaite que lorsqu'elle les ramenait aux preuves géométriques et incontestables, cherchant en toute chose à détourner et étouffer, sous la raison, tout charme, tout prestige et tout enchantement où elle se sentait trop vulnérable. Elle savait ses études inutiles et n'en parlait jamais, les considérant comme choses à passer le temps, comme des branches mortes jetées dans le brasier toujours ardent de son

âme qui manquait d'aliment, mais seulement pour s'y consumer et se dissiper en cendres et en fumée.

Mon éducation lui vint en aide dans le désœuvrement et l'immobilité féminine qui lui était à charge et lui fut une petite guerre de chaque jour livréé au présent et à l'avenir d'un enfant, à la croissance qui attaque le corps en le formant, à l'intelligence qui peut égarer l'âme en l'occupant et l'envahissant. Cette tête blonde lui était confiée tout entière; elle la prit de mon père et s'en empara pour la remplir à son gré. Elle et lui ne la meublèrent que de beautés, si bien choisies, rangées, établies et scellées comme dans un arsenal et un musée qu'après tant d'années je les y retrouve encore en fermant les yeux et regardant à l'intérieur. Les premiers tableaux que virent mes yeux furent *la Sainte Famille*, de Raphaël, et une surtout où l'on voit un jeune ange aux cheveux bruns se pencher sur le berceau du Sauveur debout entre l'enfant sacré, le père et la Vierge mère. Sans que personne s'étonne de sa présence, il allonge ses beaux bras nus et répand des fleurs sur la tête de celui qu'il avait annoncé (car ce fut lui, sans doute) qu'il regarde dormir et qu'il berce, comme un ami de la maison. Cet ange m'était toujours présent et dès que je pris un crayon, je le voulus dessiner. Près de mon chevet étaient suspendus *le Saint Michel Archange* au sourire divin et paisible qui frappe en rougissant, les yeux baissés, comme doit combattre la force tranquille de l'homme qui a pour cuirasse d'or une conscience inaltérable et *l'Enfant Jésus* du Guide * qui, couché sur la croix, appuyé sur le coude, entouré des instruments de son supplice, semble compter les trente années qui le séparent de sa Passion, s'y essayer d'avance, peser le sceptre de roseau et la couronne d'épines et mesurer la longueur et le poids d'une vie humaine et de la croix, double fardeau qu'il va porter. Avec les premières histoires de la *Genèse*, les chefs-d'œuvre m'étaient gravés dans la mémoire, le déluge ne m'apparut que dans la forme de la sombre inondation du Poussin, la pythonisse d'Endor m'amena l'ombre de Samuel conduite par celle de Salvator Rosa qui, le premier, m'enseigna en même temps que Tite-Live ce que c'était que la destruction des batailles romaines. Si le soir, sous les lampes, mon père me lisait Homère, survenait Girodet aux yeux de flamme qui faisait passer sous la lumière les traits merveilleux de Flaxman, ce grand sculpteur à qui il eût fallu les carrières pentéliques et tout le marbre et le porphyre de l'Orient pour réaliser les groupes et les statues des dieux, des hommes et des nymphes

* Guido Reni.

de l'océan, qu'il dessina et que la vie de vingt sculpteurs ne suffirait pas à tailler en marbre. Flaxman le premier, je crois, a senti et exprimé la marche bondissante des dieux de l'Olympe, qui, sans ailes, s'élevaient et redescendaient comme l'aigle et parcouraient la terre en trois pas. Le matin, je voyais au Louvre *l'Apollon du Belvédère*, conquis par l'Empire, et le soir, il tirait devant moi les flèches de son carquois. La Vénus et ses sœurs divines, les déesses nues et les nymphes voilées, les enfants de Niobé, l'Apolline, les lutteurs étaient mes compagnons d'enfance, j'avais autour de moi leurs statues et leurs moules, et les dessins qui les animaient et les alliaient aux beaux Troyens et aux Grecs. Cette grâce incomparable qui accompagne toutes leurs attitudes et ne les quitte ni dans la douleur ni dans la mort, me donnait par son aspect imposant, calme et demi divin, une idée heureuse des races humaines et de la beauté que je conjecturais devoir être partout et toujours aussi parfaite dans ses formes extérieures. De même que les récits et les lettres de ma famille ne m'avaient fait lire que dans des âmes de saintes et dans des cœurs de chevaliers et m'avaient présenté comme faciles à rencontrer des caractères rares et des esprits choisis parmi les meilleurs.

Tout était donc en harmonie dans ce qui m'entourait, mais trop exquis au début de la vie et trop dirigé vers la perfection et la souveraine beauté. Dès la première enfance, on découvrit à mes chants que j'avais l'oreille juste et une belle voix. A l'instant, les instruments me furent donnés et les maîtres et ma mère, toujours debout à mes côtés comme la Muse, ne me laissèrent écouter, répéter, exprimer avec le piano, la flûte ou la voix que les suprêmes beautés musicales de Mozart, de Beethoven, de Chérubini et les chants religieux d'Haydn, quitte à descendre plus tard de ces hauteurs pour lire de la lèvre et des doigts et entendre dans les concerts et les théâtres des mélodies moins inspirées.

Ainsi furent données à ma première enfance, comme deux belles nourrices, la Peinture et la Musique, et aussi comme berceuses et comme camarades, car on me sépara des enfants de mon âge et jamais la tendresse sévère et jalouse de mes parents ne me laissa dans ces premiers temps ni avec les compagnons de mon âge ni avec les domestiques. La nuit, couché seul dans ma chambre, entre celle de mon père et celle de sa jeune femme. Le jour, étudiant devant eux ou livré à des exercices de gymnase, mais en leur présence, enseigné par des hommes, anciens soldats, pour la plupart, et sans pitié pour la mollesse ou pour les gaîtés inutiles. Point de jeu qui ne fût un enseignement ou un exercice pour l'avenir. Ma mère

qui ne laissait rien échapper, me conduisant à de longues promenades où j'étais infatigable, s'aperçut de la portée lointaine et de la pureté de ma vue quand, placé au milieu de la place Louis-XV, je lisais l'heure à l'horloge du château des Tuileries à une minute près (gageure que je tiens encore, étant né presbyte); dès lors, l'arc et l'arquebuse, puis le pistolet me furent donnés comme délassement et but de combat en même temps et il n'y eut point d'arbre dans les plus longues allées du jardin de l'Élysée qui ne portât la cible, percée juste, aux plus grandes distances, par mes flèches et mes balles. Toute récréation était une étude à laquelle je passais en sortant d'une autre. Les promenades étaient studieuses et les mathématiques m'y poursuivaient, un ancien sous-officier me tenait par la main et me conduisait aux manœuvres de cavalerie et aux revues des troupes de l'empereur, m'enseignant à mesurer le terrain mathématiquement et, au retour, il fallait redire à ma mère des tables de calcul si longues et si compliquées, si souvent répétées en marchant, que je m'aidais des arbres et des maisons pour me faire une sorte de mnémonique; j'attachais en moi-même un nombre à des branches d'arbres et il y a au bois de Boulogne un chêne que je n'ai jamais considéré que comme un logarithme et qui n'eut jamais à mes yeux que des proportions géométriques. J'aimais moi-même et demandais les études doubles qui se complétaient l'une par l'autre. Si j'écoutais la lecture des grands voyages, je les suivais sur les cartes et la géographie me passionnait. Toujours armé d'un crayon, j'y traçais les lignes des navigateurs, les marches des armées et les pas des missionnaires et des savants courageux, sur les bizarres débris de notre globe inondé. L'avidité de savoir me saisit là et ne m'a jamais quitté, mais après avoir étudié tout, je me plongeais dans des conjectures si longues sur les événements pour arriver à les deviner et à me représenter la vérité par les probabilités, que mon attention excessive à suivre mes idées intérieures, à demi formées et dont le rêve m'enchantait déjà, me forçait à demeurer quelquefois sans mouvement, l'œil fixe attaché en avant comme celui d'un chien d'arrêt sur un objet que je ne voyais pas, ravi dans une sorte de distraction voisine de l'extase.

— Il sera distrait, je le crains, disait ma mère, en parlant haut et en me secouant par un de mes bras nus comme on éveille un somnambule, sans se faire entendre de moi.

Mais on s'apercevait que j'avais trop vite écrit ou dessiné ce que l'on n'attendait que pour le surlendemain, comprenant vite et me hâtant pour entrer seul, en silence et tout entier,

dans les secrètes demeures et les longues avenues de mes rêveries sans fin.

Mon père, alors, avec une grâce *de femme*, m'asseyait sur ses genoux et me disait en latin :

« Mon enfant, *age quod agis* »; puis, pour le traduire, « fais ce que *tu fais* et pas autre chose et hâte-toi lentement, *festina lente*. Ne laisse pas tes ouvrages imparfaits, dis comme César :

Nil actum reputans si quid superesset agendum. »

Un jour qu'il me disait ce vers, je devins tout rouge; il se pencha sur mon dessin que je cachai sous la table et ne lui laissai voir qu'après une longue résistance! Il cherchait à lire ce que j'avais écrit; nous étions seuls, lui et moi, il ne me faisait point de peur, mais je craignais ma mère. Elle entra vite au bruit de ce jeu et me fit ses yeux noirs. Ils étaient pleins de graves regards. Elle craignait que, même en jouant, ma résistance d'un moment ne fût un manque de respect. Le cœur me battait violemment, j'avais résisté à mon père, j'avais fait autre chose que ce que je devais faire, j'avais quitté le dessin pour écrire une ligne qui me semblait autrement arrangée que les lignes des livres, elle avait une sorte de rythme, de mesure, de cadence, comme ce qu'on me lisait de Corneille. Était-ce mal comme action? Était-ce mauvais comme écrit? Lorsque ma mère prit le papier de dessin sans parler, elle dit :

— Quel enfantillage! C'est un vers, et lut :

Croyant que rien n'est fait s'il reste encore à faire

Les larmes me vinrent aux yeux, mais mon père m'embrassa.

— Ne va pas t'aviser d'être poète au moins, me dit-il. Tu m'as bien l'air d'en avoir envie, car ceci est décidément un vers qui a tout ce qu'il lui faut, son hémistiche et ses douze pieds, et traduit assez bien le vers latin.

Ce coup de crayon fut le premier vers de ma vie. Je n'avais pas encore dix ans; je retombai dans ce péché de poésie, mais en secret, et n'en parlai que longtemps après. Ma mère n'avait rien dit, c'était une désapprobation que son silence. De ces deux voix, la voix mâle était la sienne, la voix caressante et attendrie était celle de mon père. La famille était ainsi complète et nulle vertu n'y manquait; seulement, de la somme qu'elle formait, les deux termes étaient renversés. En elle, une sévérité paternelle; en lui, les maternelles tendresses.

LES HOMMES DE COULEUR [1]

Après cette douce conversation, mon père croisa les jambes, reprit son livre et, avant de se remettre à la lecture, me posa la main sur le front et, tournant la tête du côté du canapé sur lequel était assise ma mère, il lui dit en me serrant la tête et jouant avec mes longs cheveux blonds :

> *Qu'il ait de ses aïeux un souvenir modeste*
> *Il est du sang d'Hector, mais il en est le reste.*

*

Les enfants du collège, dans cette détestable éducation qu'on nomme l'Instruction publique, me disaient :
— Est-il vrai que tu es noble [2]?
Je leur disais :
— Oui, je le suis.
Alors, ils s'éloignaient de moi avec un air de haine. L'un d'eux essaya de me pousser pour me renverser, je lui donnai un soufflet si violent qu'il tomba à la renverse.
Je vis que les nobles étaient en France comme les hommes de couleur en Amérique poursuivis jusqu'à la vingtième génération et au delà.
J'étais pareil à un jeune ouvrier qui part avant l'aube pour faire sa journée et qui, le soir, quitte son rabot ou sa faucille et revient s'asseoir au foyer (1810).
Je savais que j'allais trouver le combat de la haine contre ces petits hommes, aussi vive et plus visible en eux que dans les grands, mais que je retrouverais chez mon père la paix, l'affection, l'intelligence. J'allais voir cet abrégé du *mauvais monde* au grand jour, mais je ne lui faisais qu'une visite et je revenais apprendre à le mépriser. Ce sentiment de dédain fut si profond dès le premier jour que, sans parler et pour satisfaire à la fois ma détestation du collège et la joie de ma délivrance, je réclamais chaque soir des gens qui me venaient chercher le privilège de refermer du pied avec force la porte cochère de la prison que j'aurais voulu briser. En frappant

pour entrer je lançais le marteau en songeant au bélier des anciens contre les portes maudites ; en sortant, j'espérais combler et sceller l'abîme avec la meule de l'archange et l'étude se tournait en colère contre les étudiants *.

* En marge : mal de l'intimité.

ANECDOTE

Un mot et un plan [1].

La seconde invasion consterna le parti libéral guidé par la haute bourgeoisie. Parmi mes jeunes amis du collège se trouvait un enfant dont l'âge était le mien jour pour jour. Son père avait été médecin de mon père. Son frère aîné, de quelque vingt ans plus âgé que lui, était banquier associé des Laffitte et des Périgaux. On ne fait guère attention à la présence des enfants qu'on a tenus sur ses genoux et, quoique je fusse alors adolescent, on ne se contraignait nullement devant moi pour des témoignages d'un mécontentement extrême causé par le second retour des Bourbons. J'observais en silence et je m'attristais de sentir que malgré moi l'amitié de cette honorable famille allait m'échapper et m'être enlevée par les événements. Je les avais connus sous l'Empire simples, aimables, instruits, aimant les beaux-arts et en parlant bien, ouverts de cœur, d'accueil, de regard, de sourire et de langage. La Restauration les rendit humoristes, ombrageux et méchants. Ils crurent voir dans cet événement une domination nobiliaire et cléricale qui allait peser sur leurs têtes. Ils commencèrent à me traiter avec une sorte de sérieux inusité, à me parler sur un ton cérémonieux et presque étranger. J'étais à leurs yeux redevenu une sorte d'ennemi féodal sans le savoir et moi, qui leur apportais encore tout mon cœur plein de ses joies d'enfant et de ses grâces presque féminines, j'appris d'eux les premières et glaciales impressions des froideurs politiques.

J'entendais, dans les *a parte* des hommes de finance qui se réunissaient dans cette maison, des mots pleins de rancune et d'aigreur contre la noblesse et l'éloignement où se trouverait à l'avenir la bourgeoisie qui se croyait déjà dédaignée, tandis qu'on lui faisait la cour pour se faire pardonner les grands souvenirs du passé.

Un soir, entre autres, j'entendis un propos étrange tenu à deux pas de moi, près de la cheminée, par un homme vêtu de

noir dont la figure froide, raide, compassée, anguleuse, me frappa et dont j'ai toujours ignoré le nom.

« Nous ne pensions pas, dit-il, que la Sainte-Alliance fût si attachée à *MM. de Bourbon*, qu'elle dépensât dans une seconde invasion tant d'hommes et d'argent pour les faire trôner. *Si on l'avait su*, on n'aurait pas fait revenir l'Empereur pour cent jours. Mais puisqu'il en est ainsi, on s'y prendra autrement une autre fois; avec les journaux, nous saurons bien les *démonétiser* et nous n'aurons plus besoin d'une armée qui tourne et d'un grand capitaine pour nous en débarrasser. »

Ce mot se grava dans ma mémoire et il devint prophétique pour moi. Le secret travail de la *taupinière bourgeoise* commença dès cette époque et pendant seize ans je ne cessai d'en examiner les progrès et de suivre les lignes tortueuses de cette mine creusée sous le gazon verdoyant d'une apparente félicité et sous les fleurs d'une comédie courtisanesque de quinze ans. Souvent, le gouvernement ne voyait pas le travail lent et sourd qui s'opérait dans les profondeurs.

Quelquefois, il feignait de ne pas voir par générosité, par pitié et charité évangélique et pardon et oubli des offenses et des crimes passés, sentiments résignés vers lesquels les Bourbons avaient toujours l'âme attachée par leur éducation et leurs exils et rattachée par leurs confesseurs dès qu'une offense nouvelle et un coup imprévu leur étaient portés. Quelquefois, le gouvernement se laissait trahir par impéritie et faiblesse, quelquefois se trahissait lui-même par trahison. Mais je ne cessai de suivre des yeux ces sillons du souterrain et je voyais avant bien des gens, dont le devoir eût été de faire une contremine, les petits amas de sable et de gravier qui s'élevaient sur les sinuosités de la tranchée qui devait un jour faire l'explosion de 1830.

DE LA NOBLESSE [1]

Lorsque vint 1814, la Restauration et la Charte, on lut dans cet acte improvisé : « La noblesse ancienne reprendra ses titres, la noblesse nouvelle conservera les siens. » Mon père, sous Louis XVI, avait tour à tour porté les noms d'abbé de Vigny, étant le cadet et destiné au clergé, élevé même avec l'abbé (depuis cardinal) de La Luzerne à Saint-Sulpice, puis de chevalier d'Émerville, nom d'une terre de Beauce (qui appartient encore à mon cousin, Jules de Saint-Maur), puis chevalier de Vigny. Sous la République et l'Empire, il se nomma uniquement M. de Vigny.

Mais, dès le jour où j'entrai dans la maison du Roi, il me dit :

— Vous êtes l'aîné de la famille puisqu'il ne reste que vous en France de votre nom et que de mes six frères, il n'est né que des filles. Vous devez prendre le titre de l'aîné de notre maison qui est comte, mais comme vous n'avez que seize ans, vous ne devez le signer que dans les actes publics et non dans vos lettres, étant trop jeune et n'étant que lieutenant de cavalerie. Pour moi, j'ai soixante et dix ans et n'ai voulu tenir aucun emploi des gouvernements révolutionnaires, n'ayant donc aucune place publique et n'ayant que peu d'années à vivre, je veux laisser ma signature telle qu'on l'a faite depuis plus de vingt ans.

Là-dessus, il me fit graver une planche de cartes de visites telle que je l'ai encore et n'ai cessé de m'en servir.

Une branche d'une famille de Normandie venue de Beauce aussi et unie originairement à la mienne portait le titre de marquis. J'ai connu à Paris le dernier marquis de Vigny et nous cherchâmes inutilement l'époque de la séparation des deux branches qui se perdait dans la nuit des temps; il avait commandé la garde nationale à cheval de Paris en 1814 et tenait rue Saint-Guillaume (Saint-Germain) un assez bel état de maison. Il ne laissa qu'une fille qui fit un assez mauvais mariage et, après s'être retiré quelque temps à Rouen, revint habiter la rue Saint-Florentin à Paris et y mourut. Sa femme

était veuve d'un M. d'Angoville et laissa un fils du même nom.

Je vis avec répugnance arriver ce changement de forme à mon nom. Je sentais une sorte de disparate entre ce titre héréditaire et l'état actuel de la fortune d'une famille presque ruinée par les révolutions. Le contraste de l'état que tenaient mes amis d'enfance comme Edmond de Beauvau prince de Craon, Camille comte d'Orglandes, M. de Malezieu, Louis de Turgot, ne me donnait point d'envie mais une tristesse involontaire, à cause de cette quantité de choses qu'on ne peut pas faire sans de grandes dépenses pour tenir dans le monde un certain rang, et je fus heureux d'être dans un régiment qui, souvent, m'éloignait de Paris dans la saison des bals et des plaisirs les plus coûteux. Cette sorte de gêne redoubla en moi le goût des études sérieuses et de la retraite. J'aimais les chevaux et ne pouvais pas en acheter. Je me bornai donc à quelques sociétés intimes où j'allais à de rares intervalles faire de longues visites et dont les amitiés m'étaient chères. Toujours je choisis ces familles distinguées de manières, d'élégance et de langage, où la vie est paisible et rangée, où de jeunes et belles personnes donnent un aspect riant à la maison et semblent rafraîchir et parfumer l'air en traversant les salons. Quelquefois s'y formèrent des passions profondes et de ces liens sacrés et mystérieux qu'on laisse deviner, qu'on ne raconte jamais et que l'on n'avoue au plus intime ami que lorsque les femmes s'en sont elles-mêmes confessées.

DE LA NOBLESSE ET DE L'ORIGINE

Le but de la bourgeoisie fut dès le temps de l'Empire de Napoléon Ier de remplacer la noblesse voyant qu'elle n'avait pu l'anéantir ni par 1789 ni par 1793. L'échafaud, la proscription et la confiscation n'avaient fait qu'abattre des têtes, bannir des citoyens, raser des châteaux, mais non effacer l'histoire de France dont toutes les pages sont marquées avec des bannières. L'Empire, s'il eût vécu, en eût fondé une très glorieuse et sortie de la poudre des champs de bataille; elle n'avait contre elle que sa nouveauté et c'est là tout le mystère. On l'a vue sortant de terre.

La noblesse n'est rien si elle n'est une chose ancienne de plusieurs générations. Tant qu'il existe un témoin de sa naissance, elle n'est pas.

La noblesse est une pièce d'or qui demeure fausse monnaie pour les vivants qui l'ont vu frapper.

De là vient le soin des familles patriciennes de faire oublier la date et de cacher le parchemin du titre primordial. Des maisons royales elles-mêmes ont couvert le leur d'un brouillard et dernièrement un écrit historique a tenté de prouver que les Bourbons étaient allemands, non sans quelque autorité [*].

On n'eût pas pris tant de soins de multiplier les voiles et pour couvrir l'origine si elle eût toujours été glorieuse. Quelquefois, on en conserva le souvenir et j'en sais dont le nom s'est formé d'un magnifique jeu de mots. Par exemple, les Toustaings, mes parents, ont une légende sur leur nom. Cinq frères de leur famille revinrent ensemble du champ de bataille apporter au roi de France (je l'ai oublié; le leur demander) les drapeaux pris à l'ennemi de leurs mains encore ensanglantées. Le Roi en les recevant s'écria : « Tous teints de sang! » De là leur nom.

Aussi belle, assurément, sera dans cent ans l'origine de la noblesse impériale et la légende n'en sera pas obscure. Il ne

[*] *Histoire de la royauté*, par le comte Alexis de Saint-Priest.

s'agissait que d'attendre pour les maréchaux trop alarmés. Mais lorsque vint Louis XVIII, il leur manqua près du trône non l'accueil, les grâces, les mots flatteurs, mais *l'intimité* des princes. La confiance, l'abandon, les réunions en famille, étaient d'un autre côté avec les conversations familières, les souvenirs d'exil et d'alliance, presque de parenté. Ils en prirent ombrage et y crurent voir le dédain. Ils se trompèrent.

L'un d'eux dit à un membre de l'Institut qui me le raconta le lendemain :

« Sous l'Empereur, personne n'était l'égal d'un maréchal. Auprès de ces *gens-là*, un maréchal n'est pas l'égal d'un gentilhomme. »

Louis XVIII était dans le vrai et eux dans le faux et l'exagéré.

— Vous me demandez l'impossible, disait-il à quelqu'un. Je puis bien faire de cet homme de mérite un noble; mais n'oubliez pas l'ancien adage : *Le Roi ne peut pas faire un gentilhomme.*

En effet, il y fallait trois générations. Qu'était-ce autre chose que le mot de Napoléon :

« Ah! que ne ferais-je pas si j'étais seulement *mon petit-fils!* »

Ces deux adversaires comprenaient que le temps seul donnait aux monuments leur majesté.

La bourgeoisie le savait aussi, mais elle crut pouvoir former une aristocratie mondaine aussi imposante que l'autre et plus puissante.

C'eût été une contenance assez belle que la sienne si elle se fût contentée d'élever à Paris autel contre autel, de former son cercle dans la Chaussée-d'Antin en opposition à celui du faubourg Saint-Germain et de partager ainsi Paris, comme elle le fit, en deux tribus rivales d'influence. De même que, sur tout le sol de France, elle avait établi ses fabriques opulentes en face des châteaux ruinés, ses usines à côté des tours, ses ateliers près des parcs, elle aurait pu opposer aux fastes des souvenirs l'éclat des sciences, des arts, des richesses, des talents, des labeurs politiques et sévère dans ses mœurs, conservant la simplicité de ses noms et surtout *leur nudité*, les grandir par sa lutte généreuse du patriotisme. Mais elle se laissa emporter aux vanités jalouses et n'eut de repos que lorsqu'elle se crut enfin parvenue à créer une monarchie bourgeoise dont elle serait la cour.

On la vit continuer ses méprises et sa consternation fut grande lorsqu'elle s'aperçut qu'après avoir transformé ses noms et changé sa voix sous le masque et son allure sous le *domino*, elle était toujours reconnue et servait seulement d'exemple à

cette vérité qu'elle eût pu extraire de l'histoire de tous les peuples, savoir : que toute race patricienne, de l'Orient à l'Occident, ne compte son arbre généalogique que par le nombre des branches et la vieillesse du tronc et que la racine des plus vieux arbres est enfoncée dans la terre et y demeure invisible autant qu'on le peut faire.

Donc ce fut, ainsi que je l'ai dit, une double comédie qui se joua contre la Restauration. La bourgeoisie faisait la libérale et l'impérialiste pour amener 1830, comme plus tard elle fit la républicaine pour amener 1848, prenant pendant seize ans le masque tricolore de la Charte et durant dix-huit ans le masque rouge de la Réforme, au fond du cœur, ne se souciant de l'une ni de l'autre, mais seulement d'elle-même, de sa boutique et ambitionnant le premier rang dans la nation qu'elle ne put jamais atteindre.

Ceci est le fond du dissentiment et la vraie clef de tout ce que l'on vit d'apostasies, de subites conversions et de perversions imprévues, d'alliances bizarres et grotesques de principes contraires.

Pour être acceptée parmi les reines du passé, la bourgeoisie eût rayé de ses comptes très volontiers la Liberté, l'Égalité et la Fraternité. Si un prince quelconque l'eût rangée sur des degrés antiques et arides, elle l'eût adoré et plus fidèlement servi. Quand même c'eût été sur les gradins du Pandémonium, quand même ses enfants eussent été obligés de s'amoindrir pour s'entasser en grand nombre dans un espace étroit, comme la multitude des esprits renversés de l'abîme, ils eussent servi en esclaves le père du péché (ici, le vers de Milton, fin du chant 1er *), pourvu qu'en leur parlant il les eût nommés : Trônes, Dominations, Principautés, Vertus, Puissances.

Mais pour assouvir cette ambition de la bourgeoisie il eût fallu accomplir le vœu de Marat. Ce bourgeois, médecin sans clientèle, dans sa rage de clubiste, disait aux Cordeliers :

« Pour que la Révolution soit victorieuse, il faut encore abattre deux cent mille têtes. »

Il se trompait peu sur le chiffre. C'était à peu près ce qui restait des têtes de gentilshommes. Ce vœu secret fut sourdement formé, mais toujours dissimulé, se dévoilant par quelques actes et quelques mots involontaires seulement et de loin en loin **. On verra comment et par quelles intrigues il se trahit

* O prodige! ces corps dont la stature surpassait les géants s'amoindrissent, s'entassent innombrables dans un espace étroit.
** En 1847, les chefs de l'opposition et de la haute bourgeoisie firent offrir au duc de Bordeaux de s'allier à lui, à la condition

lorsque l'expérience du règne bourgeois de Louis-Philippe décilla les yeux de la classe moyenne et lui fit voir qu'autour du nouveau trône, aussi bien qu'aux pieds de l'autre, se trouvaient encore debout comme l'ombre de Banquo les fantômes inutilement massacrés et dont le sang est comme inépuisable.

DE LA GARDE ROYALE ET DE L'ÉDUCATION VOLONTAIRE
(de 1817 à 1829).

Le temps de mes services fut pour moi la seconde éducation, l'éducation volontaire. C'est la vraie et la seule qui donne à l'âme son élévation et sa forme définitive. Grâce à la réclusion des régiments dans leurs forteresses, ma vie fut celle d'un jeune Bénédictin ou d'un Lévite et l'armée ne fut pour moi qu'un second lycée.

TRADITION D'AVEUGLEMENT.
Après le récit de la manière dont les Bourbons reçurent mon père (1814).

Les exemples de fidélité *quand même* de ma famille, l'ancienneté de sa tradition, sa politique toute de sentiment m'avaient ainsi pénétré dès l'enfance d'une idée fatale et qui pesait lourdement sur moi, c'est que je ne m'appartenais pas.

Ma raison est donc pour toujours condamnée à se taire, me disais-je, ou si elle parle en moi, mon devoir sera de ne pas lui obéir; je suis né d'une race de lion enchaîné par une famille qui, de loin comme de près, tira à elle notre chaîne pour la faire bien sentir et veut nous sommer de verser l'impôt du sang que lui doivent ses anciens vassaux.

Nos vieilles maisons de gentilshommes de l'armée, *de soldats héréditaires*, se sont toujours condamnées volontairement à vivre, séparées de tout gouvernement qui ne se nomme pas Bourbon et à souffrir toutes les privations, tous les anéantissements, toutes les obscurités, tous les genres de morts, mort guerrière et mort civile, par politesse pour les maîtres de la maison. A ce respect du passé, il faudra tout sacrifier jusqu'à la liberté de pensée, sous peine d'être accusé de *parjure*.

J'ai eu, avec chaque roi légitime, la conduite d'une femme honnête fidèle à son mari légitime sans l'aimer. Il y en a grand nombre.

d'abolir à jamais la *noblesse héréditaire*. La haine se trahit ici. Ce trait est authentique. Je le sus en 1848, de Mme de V., la fille.

Je vis les Bourbons tels qu'ils étaient : froids, illettrés, ingrats de cœur et même par principe, car ils se faisaient une sorte de théorie d'ingratitude, un dogme de demi-dieux, que j'entendis plusieurs fois enseigner et prêcher par leurs intimes, par des ducs revenus avec eux d'émigration.

Je ne me faisais donc pas d'illusions sur eux comme vous le pouvez voir.

Cependant, on verra que retenu par cette tradition d'aveuglement et de sacrifice, j'ai payé de *seize années* de services leur *seize années* d'ingratitude et que, par respect, non pour eux, mais pour mes pères et *leur rang dans le monde*, comme on dit, je ne voulus tenir aucun emploi de la Maison d'Orléans qui avait timidement usurpé le trône en s'excusant. J'ajoutai donc aux dures souffrances des *seize années* du règne des Bourbons aînés, dix-huit ans de retraite et de refus aux avances des Bourbons cadets.

Trente-quatre ans de sacrifices à une tradition stupide et à une sorte de constance de lévrier. C'était plus qu'il n'était dû à une race ingrate et dégénérée.

APRÈS

Ainsi des deux familles de mon père et de ma mère, il n'est resté que moi, dernier chêne d'une forêt détruite par la hache, je laisse tomber une à une les feuilles de mes années sur la terre où ils ont vécu.

Les Bourbons reçurent le sacrifice régulier de leur sang avec la froide indifférence d'un propriétaire qui reçoit le vin de ses coteaux et le regarde couler dans ses pressoirs. Ils n'ignoraient rien de ces nobles morts et pourtant mon nom ne réveilla nul désir de s'acquitter dans leur cœur insouciant. Ils laissèrent passer mes premières années de jeunesse et d'ardeur :

Dans les honneurs obscurs de quelque légion.

Je quittai cette armée immobile par lassitude de voir que le temps n'amenait que des années vides d'émotions, de gloire et d'honneurs où les jours seuls étaient inscrits, passées aux pieds de ces princes au sang glacé qui amnistiaient leurs Vendéens comme des brigands insurgés et ne se rappelaient leurs amis fidèles que pour les nier.

Les Bourbons, famille refroidie, n'aiment et ne veulent rien. Indolents ou flegmatiques, leurs jeunes hommes sont épuisés, égoïstes, ingrats, poliment rusés et se croyant demi-dieux. En passant par Anne d'Autriche, le sang du Béarnais s'est gelé.

Lorsque après une longue épreuve un des naïfs jeunes gens de la chevalerie ne recevait de celle dont il portait les couleurs que *méconnaissance* et oubli, il la quittait en jurant de ne plus la servir, mais de ne point aussi rien faire qui lui fût dommageable ni assister ses ennemis.

Ainsi, ai-je voulu agir envers la Restauration, très ingrate maîtresse. Je refusai de venir en aide à ceux qui la venaient assiéger et se disposaient à la détrôner. Et quand leur œuvre fut accomplie, je lui donnai encore dix-huit ans de constance en échange de ses seize ans d'indifférence. Je pense que nous sommes quittes et pour me servir du mot d'un gentilhomme à Louis XIV, je crois que c'est faire galamment les choses.

J'ai servi seize ans la Restauration [1],
Moi, dont elle a laissé vieillir l'ambition
Dans les honneurs obscurs de quelque légion.

J'ai cru, cependant, lui devoir assez de respect pour répondre à ses seize ans d'indifférence par dix-huit ans de fidélité et de résistance aux avances les plus gracieuses de la Maison d'Orléans. J'espère que je suis quitte et que je puis dire avoir fait assez galamment les choses comme écrivait un gentilhomme à Louis XIV en mourant sur le champ de bataille ainsi que ses quatre enfants tués près de lui.

J'ai été fidèle au roi Bourbon comme une femme honnête l'est à son mari, sans amour.

RÊVERIE ET OBSERVATION. FRANCHISE

Les longues rêveries me consolaient de l'ennui et de l'esclavage de ma vie. L'observation attentive et silencieuse de ce qui m'entourait faisait sentir aux hommes qui m'approchaient que je les avais devinés. Ils avaient ombrage de moi.

*

Je suis né avec le cœur sauvage et l'esprit civilisé. L'un se sentit tout d'abord effarouché par les hommes et, délicat comme une sensitive, trouva son bonheur à se refermer et à les fuir; l'autre, au contraire, s'élança toujours en avant pour se répandre et combattre comme un dard destiné à combattre et à couvrir les blessures de son frère toujours saignant et toujours muet. De ce combat intérieur, qui ne cessera qu'avec ma vie, sortirent toutes mes actions et tous mes écrits [1].

*

Après avoir essayé de toutes les communications que la vie permet entre les créatures, je reconnus qu'il n'y avait qu'un état de l'âme qui nous pût permettre de jouir pleinement des pensées qui ne cessent de naître, s'unir et s'engendrer dans notre âme. C'est la rêverie solitaire et prolongée. C'est alors véritablement que l'on sent en soi-même la présence d'une âme qui s'exerce, selon ses forces, qui jette ses lueurs sur les choses et sur les temps et rayonne en nous comme une étoile intérieure.

PREMIÈRE COMMUNION [1]

En toute chose, j'ai saisi avec trop d'enthousiasme et j'ai été sur-le-champ refroidi par la froideur de ceux qui m'entouraient et que je supposais les plus émus.

Je vois encore la petite chapelle étroite et longue où l'on me fit faire ma première communion. Je n'avais pas proféré une parole durant tout le temps des instructions des prêtres et lorsque vint le moment de s'approcher de la sainte table, une terreur profonde me saisit et, plein d'une foi véritable, j'étais anéanti de penser à l'accomplissement du mystère et épouvanté de la pensée que Dieu même allait entrer en moi. Le sentiment de ma faiblesse et de la bonté infinie de la divinité s'unissant si directement et si intimement à une faible créature, couvrirent de larmes mes joues d'enfant. Lorsque le prêtre s'approcha et déposa doucement l'hostie sur mes lèvres, je n'osai pas les refermer et il me sembla que mes dents allaient commettre un déicide et que ma bouche serait inondée du sang divin qui coula sur le calvaire. Mais, en élevant mes yeux vers le prêtre, je reculai tout d'un coup glacé par son aspect. C'était un homme gros et rouge, d'un air maussade et repoussant, qui disait à tout moment, à part : « Allons donc! vite! dépêchons-nous! » Et l'enfant de chœur qui le suivait nous regardait avec un air de supériorité d'habitude et d'indifférence qui firent rentrer en moi-même les douleurs idéales, les terreurs divines qui m'accablaient. Je me sentis humilié de n'avoir pas la même insouciance. Ces gens-là tenaient Dieu et se le passaient comme une lettre sans signification et accomplissaient la cérémonie avec une si perpétuelle et si insolente distraction que, tout à coup, je sentis un sentiment tout contraire à ma dévotion et à ma foi se soulever dans mon cœur brûlant et toujours agité, je me levai l'œil sec et le sourcil froncé, et je ne vis plus dans la chapelle qu'une salle de spectacle digne d'un village où l'on avait joué une indigne comédie à mes dépens. Je me cachai dans une fenêtre et je dis : « Ils se sont moqués de nous. »

DEUXIÈME PARTIE

LA MONARCHIE DE JUILLET

PRÉLUDES A LA RÉVOLUTION DE 1830

L'abîme ne fit que s'entr'ouvrir et devait s'ouvrir en 1848 et rester béant pendant *quatre* ans.

NATIO COMOEDA EST

« Une nation est une comédienne », dit Juvénal.

Voici un acte entier de la comédie que la nôtre a joué aux yeux du monde.

Durant tout le règne de la Restauration, on sentit un désaccord secret et profond entre les Bourbons et le pays. L'opposition se forma dès le premier jour de leur débarquement. Les historiens, les orateurs, les publicistes se sont efforcés de l'expliquer et de la traduire, mais toutes les traductions ont été fausses. Ce qu'ils ont peint de l'opposition, c'est son masque; ou plutôt, ce sont tous ses masques successifs.

Ces masques ont tous été bien décrits.

Il est vrai que l'opposition *sembla* reprocher aux Bourbons d'être rentrés dans les bagages de l'étranger, d'avoir rapporté des idées d'émigré de son exil, d'avoir provoqué et invoqué les invasions de la patrie depuis l'armée de Condé jusqu'à la campagne de 1814, depuis Coblentz jusqu'à Waterloo. Il est vrai que cette opposition se forma autour d'un étrange drapeau tricolore qui ralliait les hommes de la liberté de 1793 aux hommes du despotisme militaire de l'Empire, les vétérans du comité de salut public aux vétérans de la vieille garde impériale, les ex-constituants aux ex-sénateurs.

Il est vrai qu'un mensonge de dix-huit années fut proféré par les hommes de l'autorité armée, gouvernementale et administrative, par tous les hommes de la tribune dont les serments de fidélité furent empoisonnés dès le premier jour. Il est vrai que l'armée des journaux ne cessa de manœuvrer de façon à miner, saper la monarchie de droit antique jusqu'à ce qu'il suffît d'un souffle pour la renverser. Que jamais une idée ne fut impunément conçue ou reçue par la Restauration sans être empoisonnée lentement jusqu'à ce que le venin de la haine

l'eût rongée dans sa racine. Que prenant les armes contre elle-même, l'opposition imprimée, comme l'opposition parlée, prit soin de reprocher aux deux règnes leur inaction en présence de l'oppression de la Grèce, de l'insolence de l'Algérie, et dès qu'elle vit son conseil suivi, en abandonna, en troubla, en trahit l'exécution, s'efforça d'en amoindrir et déshonorer la victoire. Il est très vrai que des célébrités fausses furent tirées du néant et de la boue pour être lancées à la tête de l'autorité royale comme pour ébrécher ou souiller cette statue de marbre trop froide et trop fragile. Idoles bientôt après rendues à leur élément naturel, perdues dans leur ombre, écroulées par la base et fondues dans leur fange. Formes vaines rejetées au marécage, après l'emploi d'une matinée. Il est certain que ces feintes de serment, ces impostures de tribune, ces ruses oratoires, ces déloyautés de pensée, d'action, de paroles et d'écrits ont été bien représentées par les ardeurs mêmes de ces rôles devenus historiens politiques et laissant avant ou après leur tombe le tableau du temps et surtout leur portrait placé dans un jour qui leur est rarement défavorable. Les manœuvres des partis des majorités et des sociétés secrètes ont été décrites et dessinées après les deux triomphes, je peux dire, après les deux vengeances. Les noms propres ont été prononcés, les hommes saisis, dépouillés et décrits tout vivants, avec plus ou moins de passion, de rancune ou de haine. Nous avons entendu à la tribune les pénitents politiques se frapper la poitrine; chacun d'eux est venu faire don à l'histoire de ses révélations et de ses aveux. Rien ou presque rien ne fait défaut à notre science des faits de renversement, d'édification et d'écroulement des trônes bourbonniens. Une seule chose y manque, c'est la cause.

Oui, les masques divers, avec leurs successives grimaces et publiques singeries ont été bien copiés, mais simplement les masques et non la face.

La face vraie, c'est celle de la bourgeoisie tantôt gonflée, tantôt pâle de vanité et d'envie.

Dès le jour de 1814, où quelques enfants applaudis par quelques femmes parurent dans les rues portant quelques cocardes blanches, dès le jour où le nom des Bourbons fut prononcé, la bourgeoisie tout entière frémit du haut en bas de l'échelle où se sont élevées par degrés toutes ses familles.

La bourgeoisie est maîtresse de la France et la possède en largeur, en longueur, en profondeur. Elle tient le sol qu'elle fait trancher, retourner et aplanir par la pioche et l'araire du journalier, les capitaux qu'elle fait circuler et multiplier par les ouvriers de ses fabriques, de ses usines, de ses chemins de

fer, elle régit la fortune publique par ses magistrats, ses notaires, ses avoués et ses huissiers. Elle assigne, elle juge le paysan et le grand seigneur et se renvoie et ballotte leurs intérêts d'une main dans l'autre, elle se passe les familles brouillées et éplorées de main en main et de maître à clerc comme des troupeaux, elle lègue leurs procès à ses petits-enfants et à ses *hoirs* comme on lègue une campagne riche en moissons régulières. Du maréchal au caporal, elle commande presque seule toutes les armées.

Les bourgeois ont des sentiments d'affranchis.

C'est inutilement jusqu'ici que l'on a multiplié les révolutions, elle n'en est que peu dérangée. Quelquefois, elle les fait; d'autres fois, elle les seconde, les pousse en avant, fait combattre la meute et saisit le gibier et le terrain. S'il arrive qu'une révolution se lève à son insu, la bourgeoisie se range, la laisse passer, l'applaudit, fait la morte, puis remonte sur l'eau, envahit la révolution et l'absorbe. Elle agit en cela précisément comme la nation chinoise qui, souvent conquise par les Tartares, les laisse faire sans décroiser ni ses bras ni ses pieds, puis les prenant dans l'immense réseau de son immobilité et de sa richesse les absorbe et en fait de nouveaux Chinois régulièrement soumis à ses mœurs et à ses lois. La bourgeoisie descend au plus bas et monte au plus haut degré de la nation, l'artisan industrieux devient bourgeois, le bourgeois industriel devient premier ministre. La classe moyenne fournit à l'Église ses prêtres et ses cardinaux, le Tiers état possède, gouverne, administre tout et cependant la bourgeoisie n'a pas cessé d'être ombrageuse et jalouse.

Déjà, sous l'Empire, quelque chose la gênait, c'était la vue d'un certain groupe de familles survivant à la race massacrée.

Quelques-unes de ces familles étaient revenues en France et y avaient retrouvé quelques coins de terre non vendus, quelques vieilles tours démolies seulement à moitié, mises à l'encan, mais non achetées. On leur avait permis d'en faire gratter l'affiche et de s'y loger autant que faire se pouvait. Le glorieux soldat aimait la gloire des grands noms. Il en avait rangé quelques-uns aux Tuileries et à l'armée autour du sien, les plus historiques. Mais là, rien ne les faisait préférer par lui aux généraux populaires, aux ministres, aux dignitaires, aux vieux maréchaux, dont chacun portait le nom d'une grande bataille gagnée ou d'une province conquise, et presque tous enfants du Tiers état et sortis des rangs obscurs. Tout était

accessible à chacun, rien ne se voyait au-dessus de ce que tous pouvaient atteindre.

Mais, comme je l'ai montré par quelques traits, l'aspect seul des Bourbons parut à la classe moyenne, malgré les efforts du vieux roi Louis XVIII, une manifestation féodale. *Bourbon* signifiait : *Noblesse et Clergé*. Quatre-vingts ministres essayèrent en vain de tenir en équilibre la bascule royale, symbole avoué du seul gouvernement possible aux restaurations. La rancune bourgeoise ne fut jamais satisfaite. Ce fut dans la bourgeoisie, non dans le peuple prolétaire que régna la chanson politique. La chanson épigrammatique ne fut jamais populaire, quoi que l'on ait fait pour la naturaliser.

Le peuple, il faut l'avouer, n'aime en France ni la musique ni la poésie. Ce n'est pas que la classe moyenne soit plus harmonieuse, elle chante aussi faux et ne sent pas la poésie, mais elle reçoit, surtout à Paris, une sorte d'éducation de vaudeville qui suffit à la dose de poésie, de mélodie et d'esprit, qu'elle est en état de comprendre. Elle aime passionnément l'injure, mais l'injure sournoise, dérobée sous le calembour et le jeu de mots, toujours chers et faciles à une langue où les hommes de talent ne sont occupés que du soin de les éviter comme des écueils qui percent à fleur d'eau sous chaque mot.

La classe vulgaire de la bourgeoisie ne cessa de s'enivrer des refrains les plus insultants qui traduisaient sa vieille rancune et les craintes récentes qu'elle feignait d'éprouver d'une tyrannie féodale qu'elle savait impossible. Cette classe innombrable et presque universelle aujourd'hui n'avait cessé de remplir ses cafés, ses corps de garde nationaux, des refrains contre les Barbons * qui règnent *toujours* et contre les nobles assez hardis pour croire que les rossignols chantaient dans les bois pour eux comme pour les autres passants **, contre les prêtres assez obstinés pour chanter sur nos tombes : *Dies irae, dies illa* et ne pas préférer à cet hymne sublime :

C'est le jour des morts; mirliton, mirlitaine, etc. ***.

Ainsi serinée par un chansonnier amer et souvent d'un goût bas, grossier et cynique, mais comme elle, envieux et ayant

*. Bourbons. Ceci est un jeu de mots.
**. *Ah! refusez vos tendres airs*
 A ces nobles qui, d'âge en âge
 Pour en donner portent des fers,
 Doux rossignols, etc.
***. Béranger.

tous les droits possibles à s'écrier dans un de ses refrains :
« *Je suis vilain et très vilain* », la classe bourgeoise s'excita
par degrés à une aversion toujours croissante pour la famille
régnante. Je le répète, cette aversion, elle la couvrit de plusieurs masques dont chacun avait son étiquette sur le front.
L'un portait : *haine de l'étranger;* l'autre : *amour du vieux
drapeau.* Celui-ci : *adoration de la liberté;* celui-là : *fidélité à
la Charte,* mais lorsque tous les masques tombèrent par le
succès de l'émeute des trois journées, on y put lire clairement : *haine de la noblesse.*

Depuis la première Restauration de 1814, la blessure secrète
de la bourgeoisie ne cessa jamais de saigner. Souvent, elle fit
jeter des cris aux blessés. Ce fut surtout par la voix de la
bourgeoisie supérieure. Tel fut le cri du maréchal Ney qui ressemble à un cri de désespoir arraché par une offense secrète,
par le remords de sa trahison et par une sorte de rage de
déshonneur.

Lorsqu'il dit aux soldats de l'armée qu'il entraînait : « Que
la *noblesse des Bourbons* prenne le parti de s'expatrier encore
ou qu'elle reste parmi nous, peu nous importe », son cœur
débordait. Il songeait aux duchesses qui avaient offusqué sa
femme et il pensait qu'il allait faire reprendre son rang à la
noblesse des Napoléons. Noblesse élective, noblesse d'épée
éclipsée tout à coup par la noblesse des siècles qui était apparue
à côté des Bourbons avec son blason, ses couronnes fleurdelisées et ses auréoles de martyrs.

Ainsi cette toute-puissante bourgeoisie qui est devenue la
nation même se trouva jalouse des ombres du passé et des
fantômes de ses anciens maîtres parce que les héritiers de leurs
noms avaient reparu aux Tuileries.

La comédie de quinze ans avouée par ses ardeurs ne fut pas
celle qu'on pense. Ils eurent bien, il est vrai, l'impudeur de
confesser que leurs serments de fidélité aux Bourbons n'étaient
qu'un jeu de parole et un geste de la main tout à fait sans
conséquence, qu'ils jouaient ce rôle pour être en mesure de
cerner et étouffer peu à peu une dynastie *imposée* par l'étranger en resserrant leur cercle jusqu'à la suffoquer, mais ils ne
découvraient jamais le secret de leur cœur au fond duquel
était scellé le mot de l'énigme, sous une triple enveloppe de
fiel. Ce mot était difficile à prononcer, le péché lourd à porter,
amer aux lèvres qui l'auraient confessé, parce que c'était une
pensée envieuse et basse, un sentiment d'affranchi.

Aussi ne fut-il prononcé par personne. Deux révolutions se
sont passées depuis, après deux règnes et une fièvre de liberté
a fait sortir de toutes les âmes tous les aveux hors celui-là.

La classe moyenne ne s'est pas avouée envieuse et la noblesse ancienne ne l'a pas accusée par délicatesse et par le scrupule de paraître estimer trop haut les souvenirs des temps évanouis*.

Aujourd'hui encore, un morne silence étouffe cette question et la France voit toujours entre le peuple cultivateur et la race des Francs presque détruite le Tiers état maître de tout, mais inquiet de toute chose, mécontent lorsqu'il aperçoit quelque part une illustration qui ne sort pas de lui et irrité surtout contre le passé parce qu'un riche peut tout prendre et tout acheter, excepté des cendres. Le Tiers état essaya bien sous l'Empire et la Restauration de s'anoblir, mais sous l'un et l'autre règnes ses efforts furent inutiles et c'est pourquoi il est bon qu'enfin quelqu'un dise la vérité.

Comment les ambitions jumelles triomphèrent.

Nous avons vu marcher par les mêmes souterrains, en se tenant par la main, les deux ambitions haineuses des d'Orléans et de la bourgeoisie. Le grand jour était enfin arrivé où toutes les deux allaient s'asseoir ensemble. La famille secondaire sur le trône des rois, la classe secondaire sur les sièges des princes de la nation.

J'ai vu, j'ai contemplé, j'ai touché de près dans leur triomphe ces deux races mauvaises.

J'ai vu leur union et leur joie, l'une et l'autre de courte durée, car ces deux hypocrites se trahissaient et chacune s'enferra dans le stylet de l'autre.

*. Ils avaient vu que la noblesse nouvelle est toujours de la fausse monnaie aux yeux de ceux qui la voient frapper. Elle n'est vraie qu'après plusieurs générations; de là, le proverbe : « Le Roi ne peut pas faire un gentilhomme... »

QUELQUES INTERRUPTIONS POLITIQUES ET AUTRES

PREMIÈRE INTERRUPTION
(Janvier et juillet 1830.)

Un mot du temps de Louis XV *.

Lorsque la nouvelle se répandit, du ministère Polignac, on sentit la chute prochaine. Ce nom fatal aux Bourbons fut aux yeux de tous comme un drapeau noir arboré sur les Tuileries. Quand deux hommes d'esprit se rencontraient dans un salon ou sur les ponts, l'un disait :
— *Quos vult perdere...*
L'autre lui serrait la main et achevait :
— *Jupiter dementat.*
L'ignorance des affaires, des hommes, des idées et de la vie arrivait au pouvoir dans le calme et l'assurance de la béatitude la plus stupide; et la monarchie lui mettait dans les mains le globe d'or de Louis XIV déjà à demi inondé par un nouveau déluge révolutionnaire.
L'intrigue maladroite de la cour était triomphante. Je la vis en personne, à Passy. Une belle et gracieuse jeune femme, sœur d'un de mes amis intimes et fille du prince de Beauvau**, habitait là, pour l'été, une jolie maison. Son frère Edmond, prince de Craon, et moi y venions causer et peu de jours après les premiers bruits de ce ministère, je m'y trouvai avec Mme du Cayla.
Elle y arriva rayonnante, charmée, bruyante, éclatante, riant de toute chose à se renverser, les yeux attendris, les cheveux blonds au vent avec leurs boucles grisonnantes et effarées, avec les airs et les coups d'éventail de Célimène et une grosse taille balancée et penchée amoureusement. Il y avait là M. de

*. Écrit le 26 janvier 1853.
**. Mlle Nathalie de Beauvau, comtesse de La Grange.

Lally-Tolendal. A peu près en enfance à force d'années, il entendait à peine ce qui se disait et se contentait de faire écho quand un mot avait à grand'peine pénétré à travers ses oreilles jusqu'à ce reste de raison qu'il pouvait avoir encore vers le cerveau. « Enfin, le Roi est roi de France », était la petite consigne que M^me du Cayla, d'un certain air évaporé et sûr de son fait, apportait dans cette maison.

On n'y prenait pas attention autant qu'elle l'eût voulu. On parlait d'autre chose et je me permettais de ne jamais écouter ce mot d'ordre qu'elle essayait de faire circuler autour de la table à peu près comme ce calumet de papier brûlant que les enfants tiennent et se passent du bout du doigt, ayant hâte de s'en débarrasser et craignant qu'il ne meure dans leur main. Ce n'était pas ici un calumet de paix. Chaque fois que ce mot prenait feu dans sa bouche, il s'éteignait. Seulement, le bon vieux Lally relevait sa tête de l'assiette où il s'endormait et disait seulement : « Le Roi?... Ah! il est roi de France! » Cette ombre du temps de Louis XVI remuait un peu et retombait. Ce bonhomme vivait encore.

Comme, au bout de la table, il semblait se faire quelques observations inédites sur les difficultés que rencontrerait M. de Polignac et comme je faisais moi-même plusieurs remarques sur ce ministère qui rompait toute conciliation possible, détruisait, par sa présence subite et en sortant de terre tout à coup, tout ce que les poids et les contrepoids de Louis XVIII avaient glissé dans sa balance et toutes ses bascules pendant de si longues années, je sentis à mon bras gauche quelque chose de gros et de chaud qui s'agitait. C'était le bras de ma voisine, M^me du Cayla, qui prenait le mien. Je me tournai de ce côté-là et je vis sa riante figure qui se penchait voluptueusement vers moi et, à demi-voix, me dit en souriant : « Laissons-les dire ce qu'ils voudront de M. de Polignac, toujours est-il *qu'il aura l'oreille.* »

Il me sembla voir et entendre le portrait au pastel de M^me de Pompadour sorti de son cadre.

— Hélas, Madame, lui dis-je, tout haut, je voudrais bien connaître *quelqu'un qui eût l'œil.*

On se regarda, on sourit, elle devint plus rouge et je ne sais trop pourquoi on parla sur-le-champ d'autre chose.

Le vieil esprit des vieilles cours m'était apparu au moment où il allait faire retomber les squelettes des Bourbons dans les cendres de Saint-Denis.

— Je rentrai dans ma cellule et repris mes livres.

DEUXIÈME INTERRUPTION

Comment les gouvernements sont servis en France.
(Septembre à décembre 1830.)

Les élections des officiers supérieurs de la garde nationale étaient faites.

J'étais fort ennuyé de cette parade éternelle qui n'aboutissait jamais à rien, si ce n'est à des revues mal faites et à des manœuvres manquées. Je me promenais seul dans la cour de la caserne de l'Assomption, près des Tuileries, évitant la conversation incomparable en sottise des épiciers déguisés en officiers, qui ne cessaient de se complimenter entre eux sur leurs exploits. Chacun d'eux comptait vingt révolutions qu'ils avaient étouffées dans leur germe. Chaque fois que dix étudiants s'étaient sauvés devant six mille baïonnettes, ils allumaient des lampions le long de l'avenue des Champs-Élysées et passaient la moitié de la nuit à manger et à faire l'école de peloton en buvant.

Ce matin-là, il s'agissait d'un scrutin électoral fait à grand bruit pour nommer les sous-lieutenants. Jamais je n'en avais vu d'aussi vieux et mal tournés dans ce grade qui est d'ordinaire celui des pages et des chérubins de l'armée.

L'un des candidats les plus hideux, homme pâle, jaune, maigre, ridé, voûté, marchant les pieds en dedans et sur les talons, se retirait des groupes, d'un air rechigné et mécontent. Il me vit seul et sans s'informer seulement de mon nom, me choisit pour confesseur, au premier abord alléché par mon épaulette de chef de bataillon :

— Commandant, me dit-il, je vous prie de m'aider dans mon élection. Je vois qu'on hésite et cela est bien injuste, car j'ai rendu de grands services à la révolution de Juillet. Jugez plutôt. Voilà les faits :

« Je suis chef de bureau au Ministère des Affaires étrangères, mais, au fond du cœur, j'étais libéral et c'est moi qui pendant la Restauration ai fourni au *Courrier français* des notes par lesquelles il savait avant le gouvernement toutes les relations extérieures. »

Et, s'arrêtant d'un air triomphant, il me regardait étonné de ma froideur au récit de cette belle conduite. Mon admiration tardait beaucoup à ses yeux.

— Eh bien! qu'en dites-vous, poursuivit-il, n'est-ce pas curieux? On se damnait à chercher et deviner l'énigme, le mot était public avant que les ministres l'eussent connu.

Et il se frottait les mains en me suivant d'un pied boiteux dans ma promenade de long en large. Je vois encore ce petit homme me regardant d'en bas, un peu inquiet de ma réponse. Je m'arrêtai tout à coup et le contemplai en souriant :

— Monsieur, lui dis-je, avez-vous lu l'histoire de la révolution de Grèce?

Il ne savait trop que me dire :

— Pouqueville, qui l'a écrite, m'a dit il y a deux jours un mot qui peint bien la situation des mahométans :

« Chaque Turc a pour secrétaire un Grec qui le trahit. »

Le petit monsieur fut un peu décontenancé.

Je l'achevai :

— C'était aussi, lui dis-je, la situation des Bourbons en France.

Il m'ôta son chapeau et s'enfuit à reculons jusqu'au groupe des candidats au fond duquel il se perdit.

TROISIÈME INTERRUPTION

Un général du Bas-Empire.

Un de mes anciens frères d'armes me vint voir peu de jours après. Officier des cuirassiers de la garde royale, moqueur, libéral, auteur des *Soirées de Neuilly*, avec son ami Cave, il avait toujours été fort lié avec Casimir Périer qui, la révolution faite et l'escamotage d'Orléans accompli, l'appela près de lui comme secrétaire intime et intime ami en attendant que les hommes fussent triés, blutés et tamisés dans cette poussière de folle avoine que jettent les révolutions par les rues et qu'un vent d'ambition pousse par tas aux pieds du pouvoir.

Adolphe Dittmer, c'était son nom, avait su, je ne sais comment, cette histoire et voulait en rire avec moi.

— J'ai mieux que cela, me dit-il, à te raconter. Casimir Périer en est abasourdi. Quelle nation! grand Dieu! que la nôtre... Hier, un général (le nommerais-je ?) est venu demander une audience particulière à Casimir Périer et lui a demandé *la permission* de lui dire tous les matins les propos qu'il entendrait, dans les réunions de l'opposition. Je continuerai, disait-il, à me *montrer mécontent* et à tenir des propos, mais je connais tous ces gredins-là qui se confient à moi et vous saurez tout. Car je veux, ajoutait-il la main sur son épée, relevant sa moustache et fronçant les sourcils, je veux *le salut du pays*. Puis il ajoutait à voix basse que *tout ce qu'il voulait*, c'était ses dettes payées et une *pension convenable* à son rang.

« — Voilà donc, m'a dit Casimir Périer, voilà donc l'un de ces héros de l'Empire, l'un des Ajax qui s'offre à nous comme *espion de police!* Je lui ai tourné le dos sans répondre. »

— J'ai cru qu'il l'allait rappeler pour le faire jeter par la fenêtre, ajoutait Dittmer.

— J'aurais douté de cette histoire racontée par un autre, mais dite par cet homme d'esprit et d'honneur, je n'en doutai pas, seulement, je m'abstins de la raconter jamais.

Comment en douterais-je à présent. M. de Durfort (Armand), avec qui je servis dans les compagnies rouges, m'a dit tout

dernièrement (en 1850), déplorant la révolution de Juillet, un autre trait du même général.

« Lorsque Charles X, après avoir bien lorgné de sa fenêtre de Saint-Cloud tous les drapeaux blancs tombés l'un après l'autre des monuments de Paris et avoir remarqué que celui des Invalides était resté le dernier, se décida à se retirer au petit pas jusqu'à Rambouillet.

« Deux mille drôles parisiens enfoncèrent les magasins d'armuriers et s'aventurèrent à faire mine de chasser quinze mille hommes de vieilles troupes avec des bâtons, des fusils à piston sans capsules, des fusils à batterie sans pierres, des balles sans poudre et de la poudre sans balles. Ils partirent ainsi en hurlant *la Parisienne*, tirant leur poudre aux moineaux sur la grande route, quelquefois tuant leurs voisins en portant l'arme sur l'épaule. Le peintre Paul Delaroche me raconta que, poussé du désir de voir pour quelque dessin futur une scène d'orgie révolutionnaire, il était parti avec eux, mais à cheval. Comme il observait une petite scène de rumeur épisodique causée par un enfant qui avait tué son chef de file en jouant, il entendit un petit sifflement à son oreille, puis un second à ses pieds et voyant tomber à ses côtés une branche d'arbre, puis un caillou rebondir aux jambes de son cheval, il reconnut qu'il était le point de mire de ses excellents camarades qui tiraient à *l'aristocrate* pour essayer leurs carabines volées et quelques arquebuses et couleuvrines pillées dans les arsenaux. Un peu las de servir de cible, il tourna bride, revint à son atelier et fit bien.

« Ces drôles donc, se voyant sans général, avisèrent la demeure d'un vieux général très populaire et le vinrent prendre en passant. Le vieux grognard frisa sa moustache en maugréant et jurant Dieu. Mais il partit.

« On sait que le pauvre aveugle roi demanda à un autre général, Maison, comblé sous son règne :

« — Dites-moi sur l'honneur si les gens qui viennent peuvent être combattus par ma garde.

« Sur quoi le vieux général, entrevoyant déjà avec qui il capitulerait, répondit en l'air et sans y regarder de trop près :

« — Sire, cinq cent mille hommes arrivent de Paris.

« Or, il en arriva douze cent en guenilles et sans souliers.

« — Je n'ai jamais eu peur que ce jour-là, dit le vieux chef qu'ils s'étaient donné, d'un ton demi fanfaron et demi bouffon, à son ancien compagnon d'armes *Bordesoulle*, lequel commandait la plus belle division de cuirassiers qu'on eût jamais vue, et fit défection. Oui, vraiment, un de vos escadrons nous eût tous jetés dans la rivière si vous l'aviez voulu. Que diable!

Bordesoulle, mon ami! Je ne vous reconnais pas là, toute cette cohue n'était qu'une bouchée pour vous mon cher, *je vous les amenais.* »

Je vous les amenais!

Réfléchissons sur ce mot. Ainsi cet homme déjà gorgé d'honneurs militaires par Louis-Philippe, et d'avantages tant publics que secrets, voulait être bien avec tout le monde.

... Et loin dans le présent regardait l'avenir.

Qui sait? Tout est possible? Philippe ne tient pas à grand'chose? Et il se faisait un titre d'avoir *amené* à la *boucherie* ceux qui l'avaient amené au commandement général de Paris et remorqué à la popularité malgré lui, pris à la pipée.

— Comment savez-vous cela, dis-je au comte Armand de Durfort?

— Eh! voici comment. Bordesoulle avait servi autrefois dans le régiment de Durfort comme cavalier. Il avait à mon oncle et à moi certaines obligations et en fut toujours reconnaissant. Il m'a redit cette rencontre avec son ancien camarade, il y a deux jours.

Ce trait est donc certain, historique et je le tiens pour incontestable.

Tels deviennent souvent les vieux soldats. Ces vieux chênes se corrompent et sont morts au cœur et pourris dans la racine. Quand un coup de foudre les ouvre, on ne trouve que la cendre.

Tels furent les maréchaux de l'Empire, traîtres à Essonnes pour les Bourbons et renégats à Grenoble, et cent jours après apostats sous Paris et, si l'on peut hasarder ce mot, traîtres et re-traîtres à tous leurs maîtres. On ne connaît pas assez ces hommes de discipline dépourvus de pensée et prêts à tout faire pour le *grade*. Pour eux, le *grade* est tout. L'avancement à tout prix est leur foi. Leur épée n'est que la servante de leur épaulette. Pour se hisser à l'échelon supérieur, ils brûleraient leur ville natale. Braves au champ, ils se jettent comme les chevaux sur le feu sans souci de la main qui tient la bride; animaux à deux fins et à tout frein.

*

Comme j'aime à ne pas perdre un trait de mes souvenirs lorsqu'il en vaut la peine et tourne à l'instruction morale ou à la connaissance du Vrai, j'ajoute ici cette anecdote que me conta Dittmer.

« En 1832, un corps d'observation sur le Rhin était commandé en chef par le maréchal Soult. Durant l'occupation d'Ancône, Casimir Périer voulait arrêter toute velléité de propagande et

avait d'amers regrets des deux explosions de la Belgique et de la Pologne.

« Soult, cependant, retroussait sa moustache grise et faisait le rodomont et le conquérant dans toutes les occcasions où il se trouvait en contact avec l'Allemagne. Cela blessait le roi Louis-Philippe et exaspérait le bilieux Périer. N'y tenant plus, il dit un jour à Dittmer : « Écrivez, je vous prie, sur-le-champ « la lettre la plus menaçante au maréchal Soult à qui j'ôterai « le commandement s'il continue. »

Sur ce, le calme et bon Dittmer écrivit :

Monsieur le Maréchal,

Si vous suivez une marche absolument contraire à celle du gouvernement du Roi, je serai forcé, quoique à regret, de vous ôter le commandement.

« — J'espère, dit-il, que c'est bien assez. »

Casimir Périer s'avance sur l'épaule de Dittmer, se penche sur le bureau, prend violemment sa plume et lui dit :

« — Non, non, ce n'est pas assez. »

Puis il écrit, debout, sur la même feuille :

Si vous continuez, je vous brise comme verre.

CASIMIR PÉRIER.

Le surlendemain arriva à la hâte un officier supérieur, aide de camp du Maréchal, tout exprès envoyé pour apporter ses très humbles excuses, ses plus humbles respects et la promesse qu'il ne le *ferait plus.*

En effet, cet enfant fut, depuis, très sage.

UNE PREMIÈRE REVUE AU CHAMP DE MARS DU GÉNÉRAL LA FAYETTE *

Que les masses sont comédiennes.

Lorsque la garde nationale eut des habits et des pompons à ses bonnets à poils, on voulut passer une grande revue et le général La Fayette passa devant les rangs comme une ombre sortie des tombes de 1789.

Il étonna beaucoup tous ces bataillons jeunes par la vulgarité de son aspect. Il était assis en arrière sur son cheval et assez gauchement, grand de taille, mais surchargé d'un ventre de silène qui le forçait de jeter son dos en arrière comme s'il eût été assis sur l'âne de ce dieu grotesque, promenant devant les rangs un sourire banal, seule expression d'un visage pâle et blafard qui cherchait à être bénin et n'était que décomposé, fade et quelque peu niais. Comme, en général, les meneurs politiques ont la manie de *l'évocation* des souvenirs sans calculer le nombre de générations écloses depuis que leur beau moment a expiré avec l'heure courte de son éclat, ce bonhomme avait imaginé de monter à cette revue un vieux cheval blanc et quelques bons bourgeois ravis affirmèrent que c'était le même cheval qu'en 1789. Son air bénin et le ton de son langage étaient ceux d'un évêque et il semblait donner sa bénédiction à une première communion plutôt que passer une revue. Il ne montait pas son cheval, mais cet animal le promenait comme une relique et me semblait le cheval pâle de la mort.

Lorsqu'il eut dépassé mon bataillon, je causai avec les officiers dont j'étais entouré et je parlai au capitaine des grenadiers du bel aspect de sa compagnie. En effet, ils avaient l'air militaire et soldat, à les prendre pour un corps d'élite de la vieille garde. Je connaissais et reconnaissais là des jeunes gens du grand monde déguisés en grenadiers dont les moustaches innocentes n'avaient jamais déchiré la cartouche, et de jeunes officiers de cavalerie avec qui j'avais servi. Je ne les nommai

* Après juillet 1830.

ni ne les saluai pour ne pas les compromettre et je me contentai de les regarder comme on inspecte de la tête aux pieds, pour leur tenue, les soldats que l'on commande. Je vis, sans y vouloir faire attention, que beaucoup d'entre eux avaient fait coudre à leur bras gauche les trois chevrons des grognards de la vieille garde qui attestent trente ans de service. Je fis bientôt mettre l'arme aux pieds et les soldats mêlèrent leur conversation à celle des officiers avec moi. L'un d'eux me dit :

— Commandant, nous sommes ici plus des trois quarts de la compagnie qui avons servi dans la vieille garde impériale. J'étais à Austerlitz, Monsieur à Wagram, celui-ci à Moscou, Monsieur à Iéna, et les autres renchérissaient à qui mieux mieux de batailles et de services vénérables.

L'un d'eux me dit :

— Commandant, sachez que notre compagnie de grenadiers n'a jamais cessé pendant la Restauration de donner un grand dîner de corps, tous les ans, au jour anniversaire de la prise de la Bastille.

C'était un jeune homme blond, fils d'un tailleur, et qui était à peine né en 1814, mais aspirait avec ardeur à l'honneur d'habiller les grenadiers et se préparait à faire élire un capitaine qui lui avait promis la pratique de la compagnie en cas de réussite dans son élection, ce qui arriva.

Je ne pus m'empêcher de sourire et ce sourire fut partagé par des jeunes gens du second rang moins bien grimés en vétérans.

— Je vous félicite, dis-je au capitaine, d'avoir une compagnie dans laquelle personne n'a vécu sous la Restauration. Ces messieurs ont tous dormi pendant seize ans. C'est aujourd'hui pour eux le réveil d'Épiménide.

— Il n'y a pas de mal à cela. Il est bon de supprimer de sa vie les années qui peuvent faire tort auprès du gouvernement.

Cela fut compris et plusieurs chevrons disparurent le lendemain des trop jeunes bras qui s'en étaient parés.

Ainsi, je vis de près et surpris dans ses coulisses le second acte de la comédie politique si rapidement et si bien jouée en France par les masses sitôt qu'un nouveau gouvernement est adopté par elles. Tout est prêt à l'instant, habits, costume antique s'il le faut et renouvelé d'un autre âge, manières, visage, enthousiasme, allures qui semblent invétérées, coutumières et ineffaçables, le masque et le domino sont irréprochables d'exactitude, je ne dis pas de fidélité.

C'était ainsi que j'avais vu en 1814, aux revues du roi Louis XVIII, la garde nationale défiler par colonnes en portant des lis plantés dans le canon de chaque fusil et jetant

le cri prolongé sur les boulevards de : *Vive le Roi, vivent les Bourbons.*

Ainsi, je devais les revoir en 1848, à la fête de la fraternité, faire résonner les voûtes de l'arc de triomphe impérial du cri de Vive la République et les jeunes gardes républicaines porter sur leur tête le chapeau à trois cornes de 1793, évoquant le gilet de Robespierre, l'habit traînant et les pompons rouges de Hoche et de Marceau.

Tout cela n'a qu'un sens et qu'un vœu secret qui sera toujours le cri des gardes bourgeoises, de tout pays :

« Installons au plus vite cette troupe nouvelle d'acteurs gouvernants, finissons-en et que le commerce reprenne son cours. »

Quant à la prodigieuse rapidité de la transformation française, elle tient à ce qu'il y a de souple et d'imitateur dans le caractère de la race où toute assemblée devient une cohue d'écoliers moqueurs qui se déguisent pour rire sous le domino de leurs maîtres, de leurs voisins et d'eux-mêmes par-dessus tout.

UNE SECONDE REVUE PASSÉE AU CHAMP DE MARS PAR LOUIS-PHILIPPE [1]

Je commandais donc ce 4e bataillon toutes les fois que l'on prenait les armes et avec mon ancienne épée de la garde royale, je faisais porter les armes à la garde nationale qui se prétendait sœur des combattants de juillet, mais qui, au fond du cœur, se défiait d'eux et s'armait avec empressement pour les réprimer.

Déjà, les ouvriers et les maçons à qui les bourgeois de Paris avaient donné la volée pour prendre des fusils dans les journées qu'on affectait d'appeler glorieuses ne pouvaient plus passer par groupes de cinq ou six dans les rues sans être arrêtés, fouillés, examinés et conduits aux corps de gardes nouvellement badigeonnés et fortifiés, et j'étais obligé de modérer les grenadiers citoyens, dont les grosses patrouilles étaient inexorables.

La garde nationale aimait à se voir passer et se mirait dans ses beaux uniformes tout neufs.

Louis-Philippe s'insinuait au trône par mille petits passages et par des souplesses inattendues; la garde bourgeoise allait au-devant de sa royauté. En voici un trait.

Dès la première revue du Champ de Mars, quand vint le moment de défiler, je vis les aides de camp courir vers les chefs de bataillon et leur parler bas. Exercé à lire vers l'horizon ce qui s'y agite, j'attendais mon messager; il me vint, tandis qu'appuyé sur le pommeau de mon épée, je calculais le moment de dire : *marche*, après avoir fait les commandements préparatoires. Il m'aborde le chapeau bas et me dit à demi-voix :

— Commandant, vous n'en ferez que ce que vous voudrez, mais je dois vous avertir que vous allez passer avant le défilé, devant les pièces d'artillerie de la garde nationale où M. le duc d'Orléans sert comme canonnier et que tous les bataillons ont *porté les armes* en passant.

Je ne répondis rien; il partit. Je fis défiler ma colonne l'arme au bras, ennuyé de cette courtisannerie citoyenne.

Ces aides de camp imberbes et inconnus, enfants perdus,

bien choisis dans les fils de banquiers et de riches marchands essayaient de sonder l'esprit des chefs élus par les bataillons.

A un autre moment de repos, et comme mes officiers m'entouraient en cercle en causant, l'un de ces enfants d'état-major civil me vint encore saluer et me dit :

— Je suis sûr, monsieur le Commandant, que vous ne trouveriez plus de défaut à la couronne du roi Louis-Philippe si Henri V était mort, car vous témoignez quelque respect au Roi.

On se tut pour écouter ma réponse et voyant quelques regards curieux s'échanger dans le cercle d'officiers, loin d'éviter cette réponse, je pris le parti que j'aime en toute occasion de marcher sur le danger et pour que ma réponse fût mieux entendue, je m'avançai de quelques pas.

— Je suis bien aise, lui dis-je, Monsieur, que vous ayez remarqué et que tout le monde sache le respect que j'ai en effet pour *le petit-fils du frère de Louis XIV*. Je le considère comme *le plus grand seigneur de l'Europe après son neveu* [1].

UN JOUR AU PALAIS-ROYAL *

Les premiers entretiens.

Les ministres de Charles X étaient à Vincennes. On allait les juger au Luxembourg. Le parti républicain agitait Paris. Il espérait bien, dans quelque soulèvement, les arracher à leurs gardes et les jeter au peuple en expiation, pour l'empêcher de se recoucher et de s'endormir, comme il y semblait déjà disposé, et pour lui faire reprendre le goût du sang. Efforts inutiles, les ouvriers étaient à leurs chantiers, déjà las de cette courte convulsion de trois journées. L'agitation n'était visible que dans les rangs subalternes du carbonarisme pauvre, trompé par le riche orléanisme et cherchant à faire poursuivre à la Révolution son cours et ses débordements. Mais les digues de Louis-Philippe avaient déjà coupé le fleuve qui commençait à devenir stagnant, quoique murmurant encore, troublé, fangeux et jetant sur ses bords de longues lames.

Chaque jour avait sa petite émeute, tantôt violemment révolutionnaire, tantôt suscitée par la police et poussée dans une trappe ouverte par avance, comme j'en raconterai plusieurs. Les émeutes factices étaient arrêtées au point où l'on voulait les faire évanouir. Je les reconnaissais à ce signe qu'elles ne faisaient jamais un pas au delà de leur rôle. Les émeutes vraies étaient étouffées par les deux masses réunies et entrelacées de la garde nationale et de l'armée.

On ménageait à la garde citoyenne quantité de petites occasions de gloriole et de triomphes qu'elle saisissait avec empressement et niaiserie, croyant chaque soir avoir sauvé la patrie. Elle se couronnait, s'illuminait, se félicitait, se décorait avec l'unanimité la plus touchante et pendant qu'elle s'enivrait de ses fanfares dans tous ses cafés, ses estaminets et ses cabarets, les régiments de ligne revenaient en silence à leurs casernes par les boulevards extérieurs, sans tambours, sans clairons, après avoir sérieusement et vigoureusement comprimé et dispersé les insurgés, ne se montraient point par les rues et n'y tenaient de place qu'au moment où il fallait occuper le poste envahi et en chasser l'émeute.

* Le 11 février 1831. [1]

Cependant, Louis-Philippe par sa fausse bonhomie, ses allures familières, ses poignées de main au premier passant des rues, avait conquis non l'amour que personne n'a jamais eu et jamais ne prendra, mais l'engouement momentané de la bourgeoisie armée. Et, comme il l'avait espéré, le bonheur de *jouer au soldat* la réunit aux troupes de guerre dont elle paraissait être l'élite et le corps sacré. Ici donc, comme d'autres hommes en d'autres grandes affaires, le général La Fayette et ses amis firent le contraire de ce qu'ils avaient cru faire. Croyant établir la République par la garde nationale, ils soulevèrent une force qui l'étouffa.

La classe moyenne avait eu le temps de se reconnaître après la rude secousse de ces trois journées et de regarder au fond de l'abîme entr'ouvert. Sous les fentes que laissaient les pavés des barricades, elle avait aperçu la ruine. Elle se hâta d'employer à démolir ces murs de pavés les maçons qui les avaient construits sous sa direction quand elle le leur commandait sous l'habit bourgeois et de faire cimenter *l'ordre* par la truelle de la *Liberté*.

Cependant *le Roi citoyen* et *la garde citoyenne* s'étaient lié si bien les mains dans l'escamotage de la République en faisant adopter et en répétant avec acclamation la devise du *trône entouré d'institutions républicaines* qu'il fallut bien en ménager les formes et les formules. De là l'inquiétude, de là les dangers.

Quelquefois on laissait courir les choses révolutionnaires, d'autres fois on leur retenait la bride, selon le jour, selon le profit surtout qu'on en pourrait retirer.

Parmi les choses qu'on *laissait faire* et qu'on *laissait passer* s'était trouvé par exemple la fantaisie qu'eut l'émeute, toujours errante et désœuvrée, de rayer des boutiques d'abord, puis du fronton des édifices les écussons fleurdelisés en même temps que les fleurs de lis sculptées au bras de la croix des églises. La garde nationale ne prit pas au sérieux ce caprice d'un matin et parut n'y voir qu'une espièglerie qui ne lui déplaisait pas. Le Roi de son choix était un élu d'une légitimité très vague. Les uns disaient : « Nous l'acceptons *parce* qu'il est Bourbon. Les autres *quoique* Bourbon. » Le plus grand nombre des bourgeois armés prenait le *quoique* pour devise et dans cette fiole nouvelle pleine d'un mélange inconnu et impur, que l'on substituait à celle des sacres, dans ce baume de souveraineté subite que l'on versait à la hâte dans la gorge de la nation, remède héroïque ou du moins affiché comme tel, tout ce qui pouvait accroître la dose du citoyen et diminuer celle du Bourbon ne pouvait que lui paraître d'un excellent goût.

Chaque boutiquier de Paris vit avec plaisir gratter les armoiries du *soldat du drapeau tricolore* qui se montra si peu disposé à défendre les lis et même son lambel et sa couronne renversée qu'il se hâta de les faire enlever et blanchir sur les murailles de son Palais-Royal où il restait blotti avec sa couvée. Il prit, non sans humeur, pour unique blason, une sorte de registre de comptes en partie double, plus semblable aux tables juives de Moïse qu'à toute autre chose, et à ce signe la garde bourgeoise reconnut le fils d'Égalité.

Les princes d'Orléans en eurent pour dix-huit ans à se voir ainsi sans armoiries au milieu de toutes leurs splendeurs de plus en plus monarchiques. L'héritier présomptif en était fort importuné, mais il n'y avait plus à y revenir. Il dit un jour à l'un de ses intimes à qui je l'entendis raconter :

— Au milieu de tous mes amis, je suis le seul qui ne puisse pas avoir un cachet pour mes lettres.

Peu de jours après ce badigeonnage tremblant, j'appris que mon bataillon devait garder le Palais-Royal le 11 février (1831).

Un assez grand nombre d'officiers de tout grade donnaient aux premiers rangs un aspect de vieille garde assez convenable et propre à imposer. L'habitude du commandement me donnait sur eux un certain ascendant électrique senti dans le son de voix, le coup d'œil, le geste, l'attitude entière. L'entrée de ce corps fut calme, sérieuse, silencieuse et sa présence contrastait avec le bataillon qu'il relevait, désordonné, distrait et mal tenu. Une fois ce commandement accepté, j'aimais l'exercer complètement et voulais que la représentation des choses guerrières fût au moins régulière et sévère en apparence, ayant éprouvé que l'apparence de la discipline souvent pratiquée peut conduire à une énergique réalité.

Quelque chose d'assez alerte se remarqua donc dans l'entrée de mon 4e bataillon et cette rigueur de tenue fit un contraste assez évident avec l'air douteux et consterné qu'avait ce jour-là le Palais que nous allions garder.

Les laquais et les concierges de la maison se tenaient en dehors par groupe de trois ou quatre en livrée rouge, devant chaque porte, et regardaient avec anxiété les longues rues environnantes d'où pouvait déboucher quelque émeute qu'on semblait attendre. Quelques autres gens du Palais vêtus en habits de citoyens et en hommes de peine leur venaient dire quelque chose à l'oreille et les gens de livrée rentraient dans les appartements. Le poste occupé, les sentinelles placées, je montai le grand escalier et j'y trouvai des soldats d'une sorte nouvelle placés comme factionnaires en face des miens. C'était une compagnie de marins qu'un amiral (l'amiral Baudin) avait

envoyés de Toulon à Paris pour garder le Roi qu'ils croyaient peu en sûreté s'il n'était entouré par des *héros* de juillet.

Ces jeunes matelots en col nu, au chapeau vernis, plurent aux Parisiens qui les prirent d'abord pour des héros des trois jours habillés de neuf. A leur tenue sévère, à leur regard discipliné, je les reconnus soldats. J'entrai droit au salon des généraux et des officiers supérieurs. Là couraient aux fenêtres, passaient et repassaient avec inquiétude les aides de camp tourmentés et choqués de quelque chose. On avait installé dans l'embrasure de chaque fenêtre une sorte d'huissier ou de secrétaire vêtu de noir en habit habillé et qui, toujours courbé, sur son tapis vert, écrivait sans cesse. Ces hommes noirs seuls gardaient leur sang-froid et demeuraient la tête basse et l'air appliqué, mais je les voyais étendre le col par-dessus leur table vers leur fenêtre et chercher dans la cour s'il n'entrait pas quelque chose. De la cheminée où je m'étais paisiblement placé debout, le dos au feu, le chapeau sous le bras, j'entendais des mots qui s'échangeaient derrière les rideaux et les portes : « Comme c'est inouï! c'est incroyable! Où a-t-on jamais vu agir ainsi! » On tournait autour de moi et des capitaines qui m'accompagnaient, pour m'émouvoir et me tirer une question, ce que voyant, je m'enfonçai plus encore dans l'indifférence et une immobilité de cariatide, n'écoutant, ni ne voyant en apparence rien du bruit ni des gestes de ce monde empressé. Enfin accourut droit à moi un ancien aide de camp du duc d'Orléans qui se trouvait alors tout naturellement aide de camp du Roi sans le moindre effort; son maître ayant monté son échelon, il avait grimpé sur le sien par attraction et enchaînement des choses.

— Croiriez-vous, me dit-il, que depuis une heure et demie le général La Fayette fait attendre le Roi!

Il me disait cela en tenant sa montre à la main, l'appelant en témoignage avec une agitation d'*Œil-de-Bœuf*, qui me rappela le trouble de Louis XIV voyant son carrosse n'arriver aux marches du grand escalier qu'au moment où il descendait la dernière et s'écriant : « Quoi! Messieurs, j'ai manqué d'attendre! »

Les troubles de l'étiquette commençaient à renaître avant que la cour nouvelle fût formée. Il est vrai que le manque de respect était manifeste ici. Depuis près de deux heures, le Roi et l'héritier de la couronne se promenaient seuls dans une galerie où le *héros des deux mondes* devait les venir assister dans la réception des gardes nationales de la banlieue. Le général en chef des gardes nationales de France leur devait donner leur drapeau et ces citoyens ne savaient guère s'ils le

tenaient d'un président ou d'un roi. Mais, pour le moment, les trois couleurs suffisaient à leur félicité. Un grand fiacre largement numéroté entra au pas dans la grande cour et tout ce qui était aux fenêtres en vit descendre un aide de camp banal et M. de La Fayette. Il affectait cette allure démocratique et ne jugeait pas ses voitures, ses chevaux et ses gens assez républicains d'aspect pour entrer chez un roi-citoyen. Cet homme de grande taille, maigre et traînant un gros ventre vint, en boitant à demi, trouver Louis-Philippe et recevoir de sa main chaque drapeau qu'il distribuait aux bataillons. Son visage pâle et insignifiant n'était animé que par le tremblement d'un tic de la joue gauche, convulsion apoplectique qui fermait et rouvrait l'œil à chaque mot; une perruque blonde chargeait cette tête blafarde, bridée et sans regard, où flottait, sur une large bouche, un sourire niais, tout le temps que dura cette sorte de bénédiction qu'il donnait comme un évêque arien aux symboles incertains d'une autorité vague et d'un culte froid.

Lorsqu'une certaine quantité de coqs dorés eut été donnée aux Gaulois des buttes de Montmartre et aux jardiniers égrillards des barrières qui les recevaient en ricanant, on congédia le général officiant avec les marques de respect que l'on donne aux invalides. Les officiers d'ordonnance et les hussards brodés de neuf relevaient des moustaches moqueuses en le suivant et prenaient soin qu'on pût entendre quelques propos avant-coureurs de ce qui se préparait. « Quand nous serons tout à fait délivrés de ce bonhomme, disaient-ils, nous marcherons. Ce Basile à la face blême ne comprend plus rien, dites-lui qu'il a la fièvre. » Propos tenus à demi-voix tout en le conduisant à son fiacre et près de l'oreille de ses aides de camp qui, eux-mêmes, s'y mêlaient, ne tenant pas plus à leur général qu'à leur emploi, pris pour avoir une contenance au début d'un règne, par des jeunes gens sortant des écoles et quelque peu frottés de libéralisme radical et de doctrines américaines.

Il était triste de voir ce vieillard bafoué qui conservait un air de bienheureux, nageant dans un océan de félicité et de fraternité, et paraissait se croire au sein de la *meilleure* des républiques, tandis qu'il était cerné par la plus fausse et la pire des monarchies. Je restai à part des groupes qui l'entouraient et rentrai pendant la distribution des drapeaux dans les salons ouverts aux officiers supérieurs, me promenant en silence avec ceux de mon bataillon et donnant à voix basse ou par écrit les ordres d'envoyer des détachements pour surveiller les émeutes du Luxembourg qui ne cessaient de nouer et de dénouer des groupes menaçants. J'accoutumais ainsi les capitaines à une attitude calme et forte, toute contraire à l'agitation affairée,

à l'importance fanfaronne qui était le ton accoutumé de la milice citoyenne. Quelques anciens officiers qui commandaient sous mes ordres aimaient à me seconder et m'entouraient sans cesse, donnant l'exemple du silence, de la réserve et d'une tenue sévère.

J'aurais voulu trouver et contribuer à former dans la garde nationale un corps sérieux, indépendant des intrigues, pur des deux choses par lesquelles on pouvait l'entamer et la corrompre, savoir les flatteries dans le palais, les factions dans la rue, mais ce fut inutilement qu'un groupe d'hommes intelligents, énergiques, de sentiments dignes, m'assistèrent et payèrent de leur personne dans cette tâche difficile de montrer et d'imprimer une contenance assez belle, assez ferme par son désintéressement, sa patience et son courage pour en imposer à l'émeute d'en bas et à la corruption d'en haut.

Après trois jours d'un extrême, il fallait bien se jeter dans l'autre. La maxime de la justice des faits accomplis prévalut tout à coup. Tournant d'un pôle à l'autre, la bourgeoisie armée et caressée, touchant de la main à la main un roi et une couronne, sans un nuage de nobles qui l'offusquât, se vit et se fit noblesse. De ses deux instincts naturels, elle dépouilla l'un pour s'affubler de l'autre qui préservait la boutique et blasonnait la manufacture. Pour quelques années, elle laissa Charybde pour Scylla et de l'instinct *révolutionnaire* se plongea dans l'instinct *courtisan*.

On en verra les preuves dans les traits dont je fus témoin.

Quelque peu de bruit et d'agitation avait suivi la sortie du pâle La Fayette et de son fiacre bleu. Trois groupes d'ouvriers et d'écoliers l'avaient suivi le long de la rue Saint-Honoré. Les *états-majors* du Palais-Royal exagéraient leur inquiétude. Je descendis dans la grande cour et, sous prétexte d'un appel, je fis prendre les armes à toute la petite garnison que je commandais. Le chef de bataillon de la ligne, selon l'ordonnance, vint recevoir mes ordres, devant obéir à la garde civique, les grades étant égaux. Je fis charger les armes aux deux bataillons, former les faisceaux dans les cours, rompre les rangs et je me promenai devant les galeries de pierre et devant les armes en parlant aux officiers de la ligne de ce qu'il conviendrait de préparer pour la défense dans la nuit qui s'approchait.

Parmi les passants nombreux et inquiets qui circulaient dans les galeries, je vis un homme de ma famille en cheveux blancs qui s'avançait vers moi; je fis la moitié du chemin, il me serra les mains avec une émotion profonde et me dit à part et dans les allées du jardin où nous passâmes :

— Ce commandement n'est pas sans danger. J'ai couru tout

Paris en voiture. Les faubourgs s'agitent. L'artillerie de votre garde nationale est prête à seconder l'émeute. Pourquoi avoir accepté ce commandement, Alfred? Vous ne tenez rien du gouvernement ni de la Restauration. Votre indépendance vous pèse-t-elle? Quelque ambition vous a-t-elle saisi? S'il en est ainsi, vous avez bien fait de vous mettre en avant. A votre âge, j'aurais agi comme vous, mais au mien j'ai cru devoir tout quitter et je crois aussi avoir bien agi.

— Vous et moi avons fait notre devoir, lui dis-je, et vous allez savoir comment je considère le mien.

Je l'emmenai à mon corps de garde et le fit asseoir au milieu des officiers et des gardes, les uns debout, les autres couchés sur le lit de camp.

C'était un vieillard encore énergique et l'un des plus anciens braves de l'armée de Condé où il avait vu l'un de mes oncles, officier d'artillerie, enlevé d'un boulet de canon. Il venait de se démettre d'un grand commandement et de ses dignités, le jour même où M. de Chateaubriand avait quitté la pairie. Il était, en effet, un de mes plus proches parents et m'avait presque vu naître. Encore tout ému de la révolution de Juillet et de l'usurpation de famille qui s'accomplissait sous nos yeux, je vis qu'il craignait de me voir confondre avec les complices de cette royauté dérobée. J'avais vu même en ce moment ses yeux se fermer et s'attendrir de cette crainte et, pour le mieux rassurer, je le voulus faire en public à haute voix et parlant à tout venant. Je savais que j'étais entendu par des hommes de toutes les opinions et attentivement écouté et observé. Je me laissai donc aller sans contrainte à mon penchant inné pour les discours et voulant que ce fût un programme de ma vie publique sous cette monarchie d'expédient qui s'organisait, je dis avec une sorte de solennité que mon premier mouvement avait été de sortir de France avec ma famille anglaise, mais que ma mère ne pouvant me suivre et ce voyage pouvant être compris comme une sorte d'émigration, j'avais résolu de ne sortir ni des frontières ni même des barrières, d'agir en homme de la nation, *gentis homo*, ce mot dont on avait fait gentilhomme synonyme pour moi de citoyen, de ne pas rester à l'ombre dans un temps de danger public et d'y payer de ma personne; que tout craquait sous nos pieds, que mieux valait encore reconstruire à la hâte une royauté bâtarde que laisser crouler la nation en ruines pareilles à celles de la Terreur, que nous y touchions déjà, que j'avais vu s'entr'ouvrir des catacombes inconnues; qu'il s'agissait aujourd'hui d'empêcher à tout prix un crime politique désiré par les sociétés secrètes, demandé à grands cris par les clubs, par leurs jour-

naux, par leurs chefs d'émeute : le massacre des ministres de Charles X; que les générations jeunes et actives ne devaient pas quitter la patrie et laisser les dés et les cartes aux mains des anarchistes qui s'avouaient jacobins; que, pour moi, mon parti était pris pour tout le règne du petit-neveu de Louis XIV, dût-il durer autant que ma vie, c'était de n'en jamais attendre ni emplois, ni dignités, ni richesses, de n'accepter ni demander rien de lui, mais de l'étayer, de l'affermir et le mettre en état de se tenir debout, puis rentrer dans ma solitude et le regarder marcher sans en vouloir d'autre honneur que celui des premiers dangers.

C'était là une ambition de sacrifice qui ne faisait ombrage à aucun autre, une ferme volonté de salut général et de résistance au désordre inconnu et incommensurable. Je pris cette occasion de la leur inspirer et mis mon orgueil à en être un exemple. Je fus vivement approuvé de ceux qui m'entendaient, surtout des *soldats* qui n'avaient tenté de monter à aucune échelle d'ambition par l'épaulette; sous leurs gibernes se cachaient des hommes souvent honorés du pays pour l'éclat de leurs talents, de leurs services ou de leur nom. Ils me comprirent et s'unirent à moi d'intention, de conduite et eurent foi dans ma parole, dans ma présence, dans ma voix, dans le moindre de mes gestes. Le calme et l'assurance de ma conscience passaient, je le pense, dans le son de ma voix et dans mon commandement. La masse des soldats de ce bataillon suivit leur sentiment et vit en moi sa volonté résumée et vous en verrez les preuves fréquentes dans ce que j'aurai à raconter encore. La première revue * leur avait donné un chef qu'ils avaient saisi avec ardeur, les conversations où je répétais les simples paroles que je viens de dire leur promirent un citoyen indépendant des intrigues d'en haut et d'en bas et aussi éloigné du talon rouge que du bonnet rouge.

Cependant, on verra comment et par qui l'instinct *courtisan* l'emporta dans ces premières années du règne. La résistance fut inutile et les discours et l'exemple passèrent pour mystérieuse opposition qui n'attendait qu'un moment de troubles pour éclater. La retenue fut bientôt représentée par les courtisans comme rancune de parti, la dignité comme dédain et hauteur agressive, le désintéressement comme affectation de contraste satirique publiquement donné.

Ce jour-là pourtant, je crus un moment que le sens commun se ferait entendre à le voir si bien écouté. Sans m'inquiéter de savoir par combien je serais suivi dans cette voix d'honnête

* Voir p. 87.

homme, j'y marchai sans regarder derrière moi et m'y suis maintenu non sans difficulté pendant ce règne de dix-huit ans.

Quant à mon vieux parent qui existe encore en 1853, il m'a confessé depuis la chute de la Maison d'Orléans qu'il n'avait pas espéré d'abord qu'il y eût en moi une aussi grande persévérance lorsqu'il me vit entouré de séductions.

Ce qui me préserva, ce fut ce chant intérieur que j'entendis toujours en moi pareil au psaume de Luther :

Ma conscience est ma forteresse.

Quelle était la contenance de la famille d'Orléans trainée a l'usurpation timide de Louis-Philippe et quelle fut la conversation que j'eus avec lui.

La journée avait été paisible autour du Palais-Royal, on n'y entendait d'autre bruit que celui des oiseaux et des limes des maçons qui grattaient tristement de par l'émeute les fleurs de lis de l'écusson passé à la chaux vive pour tout un règne. L'agitation était ailleurs et rôdait autour de Vincennes et du Luxembourg.

Tout à coup, vers cinq heures, il se fit de grands cris, mais les plus honnêtes cris du monde : c'était un *Vive le Roi!* formidable et prolongé. Nous étions devant les faisceaux et je vis accourir une multitude d'hommes, de femmes et d'enfants au milieu desquels se débattait, pour passer, un homme au chapeau gris, à l'habit brun, au large parapluie sous le bras qui donnait de tous côtés des poignées de main un peu hasardées tombant sur qui elles pouvaient atteindre, servant quelquefois même de rempart, de bouclier, et de repoussoir, car il arriva au grand escalier en mauvais état, son gilet déboutonné, ses manches arrachées et son chapeau défoncé par les saluts qu'il avait voulu donner du fond de cette cohue où il se trouvait noyé. C'était le Roi.

Nous traversâmes ces flots humains à l'aide de quelques crosses des grenadiers et l'aidâmes à sortir de ces premières embrassades qu'il ne haïssait pas. Il lui fallut nager pendant un quart d'heure à travers les chapeaux pour traverser la cour du palais et toucher enfin les marches de ses appartements où il parvint tout haletant, rouge et couvert de la sueur des boxeurs. Il voulait essayer ainsi et entretenir sa popularité des rues dans ses jardins. Les coups de feu n'avaient pas encore commencé à son adresse et l'inconstante aiguille de l'engouement public tournait encore pour un peu de temps vers son étoile la pointe qui devait un jour le percer.

La nuit s'approchait. L'heure du dîner était venue. Je fus invité à attendre la Reine dans le grand salon. Au premier coup de l'horloge elle entra, suivie de tous ses enfants.

— Monsieur de Vigny, me dit-elle en marchant, vous allez dîner avec mes filles que voici, elles ont été élevées avec vos livres, et, me nommant l'une après l'autre les jeunes princesses, elle s'avança lentement tout en me parlant et m'entraînant par la parole et le geste de l'éventail dans le mouvement de sa marche vers la salle à manger la plus petite où le dîner de famille était servi, s'arrêtant un moment à une fenêtre avec Madame Adélaïde pour me donner le temps de parler à la princesse Louise et à ses sœurs, puis me reprenant par un mot avec ce naturel noble, aisé où tout arrive à propos et sans effort, dont la tradition ne se perd jamais en France, qui s'y conserve surtout par les femmes et maintient dans les salons le ton du siècle de Louis XIV. Où l'eût-on trouvé sinon chez les Bourbons? Ni la prison, ni l'échafaud, ni l'exil ne le leur avaient fait perdre; un trône bourgeois ne put même pas le leur ravir.

Madame Marie-Amélie, la Reine alors et pas encore retournée en exil où elle est aujourd'hui, est une femme grande de taille, d'un aspect doux et mélancolique, blanche jusqu'à la pâleur, rappelant par de frappantes ressemblances la reine Marie-Antoinette et la duchesse d'Angoulême, jetant comme elles des regards doux, languissants, brillants non seulement de l'animation de la pensée, mais d'un attendrissement intérieur et douloureux qui inonde ses larges prunelles d'un bleu céleste, d'un éclat pareil à celui des larmes. Elle ne cessait de tourner vers ses blonds enfants qui la suivaient en silence sa tête d'où descendaient les boucles négligées de ses cheveux blonds. Je reconnaissais alors dans ces poses éclairées par les derniers rayons du jour, quelque chose du profil de Louis XVI et de la tristesse des races de martyrs. Jamais je n'ai vu des Bourbons réunis sans reconnaître dans chacun d'eux une ombre royale. Le ton mesuré, décent, poli, souvent timide des jeunes princes et de leurs sœurs faisait comprendre une éducation compassée, un peu semblable à celle des jeunes ladies anglaises, et dont les heures d'étude, d'exercices et de plaisirs même, sont comptées sur la pendule héréditaire de Mme de Genlis. Ne manquant à rien, n'oubliant personne, attentifs à tout ce qui était indiqué ou prescrit d'avance, musclés par l'obéissance, l'étiquette et la règle, et conduits à tout comme au manège de Versailles, ils furent menés même à la gloire des armes et à la conquête, comme à la longe et au caveçon, avec des écuyers à chaque botte pour les tenir en laisse à la manière des timba-

liers. Et prenant ici le pas sur les dix-huit années du règne de leur père, années que j'ai comptées heure par heure dans leur voisinage, je dis que jusqu'à la dernière et la plus honteuse de ces heures, ils restèrent enfants et noués par leur père à une taille qu'ils n'eurent pas la permission de dépasser du front.

La table n'avait que le nombre de sièges nécessaires pour la famille régnante et je ne comptai que quatre aides de camp et officiers qui y fussent assis comme moi. On était simple d'attitude alors, on tenait peu de place : c'était une famille puritaine venant de son presbytère. Les jeunes princes vêtus de noir, leurs sœurs de blanc, les gens sans livrée ne portaient plus leur pourpre. A la droite de sa mère s'assit le jeune duc d'Orléans. Sa taille haute et mince, mais faible et balancée comme la tige d'un lis dont la croissance était trop hâtive, son visage au profil grec et régulier, mais dont les yeux à demi fermés ne promenaient qu'une vue basse et sans regard, tout le rendait moins semblable à l'Apollon qu'à l'Apolline. La régularité froide et féminine de ses traits ne s'éveillait jamais du demi-rêve d'ennui et de fatigue qui affadissait tout dans son aspect et son langage incertain. Cette nature élégante, mélancolique et déjà blasée semblait succomber d'avance à la tâche soldatesque à laquelle on la façonnait. Le rôle de général est le moule où tous les princes sont jetés de gré ou de force par nos traditions et nos mœurs monarchiques. Que la race portée au trône jette en fusion dans ce monde un sang héroïque ou froid, ferme ou débile, il faut toujours qu'il en sorte la statuette d'un général et qu'on le mette en évidence et en exercice. Un prince européen ne se croit à sa place que passant une revue.

Ils portent dès l'adolescence les signes que donnent quarante ans de dangers. De là vient qu'on leur invente de petites guerres à leur usage, des prises de citadelles et des bombardements. Ce sont en quelque sorte des promenades militaires et des chasses royales où un gibier peu féroce et même respectueux est traqué et amené sous leur fusil pour recevoir le coup du Roi. On leur arrange ainsi quelques représentations de gloire sur des champs de bataille préparés, alignés, sablés et peignés comme des parcs où ne se rencontrent ni blessures, ni privations, ni fatigues, mais seulement assez de morts pour faire illusion, dans le lointain, à l'horizon. Les jeunes princes d'Orléans et l'aîné surtout m'ont toujours paru comprendre le côté faux de ces guerres en temps de paix générale et traîner avec ennui leurs sabres officiels à des manœuvres d'opéra. Leur lassitude était souvent mal déguisée de tant de campe-

ments et de parades, et c'était en eux une marque d'esprit que de bien juger leur attitude douteuse.

Le jeune duc d'Orléans (il avait 21 ans, né en 1810 à Palerme) faisait plus d'efforts que ses frères trop jeunes encore, pour se populariser militairement dans la journée. Puis enfin rentré dans la famille et assis aux côtés de sa mère, il s'abattait dans sa réelle et délicate personne telle que Dieu l'avait créée, c'est-à-dire affable, douce, studieuse, élégante, quelque peu voluptueuse, féminine, triste et froide. Ce soir-là surtout, il avait quelque chose d'Hamlet et n'aurait eu qu'à passer du Palais-Royal au théâtre par la galerie de son père pour y faire illusion. Je trouvai quelque chose d'affaissé dans tout son air qui me rappelait celui des trois Horaces de David qui regarde la terre et le François II du Charles-Quint de Gros qui baisse les yeux vers les caveaux de Saint-Denis. Je ne pus m'empêcher de dire en le regardant :

Heu! miserande puer! Si qua fata aspera rumpas!
Tu Marcellus eris [1].

Certaine destinée fatale lui jetait une ombre sur le front. La place du Roi était vide, il avait voulu qu'on ne l'attendît pas. J'étais assis à la droite du duc de Nemours; c'était alors un enfant vif d'esprit, curieux de tout et gaiement agité. Il devint en se formant le plus posé, le plus cérémonieux, le plus froid des jeunes princes d'Orléans.

— Vous voilà près de votre cher M. de Vigny, lui dit la princesse Marie.

— Oui, mais je n'ose pas trop lui parler, dit l'enfant.

— Eh! en vérité, je conçois assez votre embarras, dit-elle.

Elle était charmante de traits, de grâce et de maintien, un profil grec d'une finesse athénienne, une taille délicate, élancée, élégante, l'aisance de bon goût, l'abandon de maintien des femmes accoutumées aux hommages, l'attention dans le regard qui décèle une supérieure intelligence exercée au travail des arts et de la pensée.

Elle avait parlé assez haut pour se faire entendre de moi. Je répondis à son désir secret sans vouloir la regarder, d'abord de crainte qu'elle ne crût que je lui obéissais et la devinais, mais me penchant sur la tête peu élevée encore de son jeune frère (né à Paris le 25 oct. 1814, 17 ans) j'entrai à demi-voix avec lui dans une conversation de son âge qui remplit de joie son joli sourire et ses yeux bleus.

Je lui rappelais la dernière revue de la garde nationale qui avait dû le fatiguer cruellement; qu'il avait passé la journée

le visage au soleil et couvert de la poussière blanche du Champ-de-Mars; que comme les légions avaient défilé la gauche en tête, j'étais bien sûr que le corps qu'il avait vu avec le plus de plaisir c'était celui que je commandais, parce qu'il était le dernier; que c'était là jouer une partie d'échecs un peu longue dont nous étions les *pions* et les *fous*.

— Et moi un des *cavaliers*, reprit-il vivement en riant de tout son cœur.

— Oui! Et sur un joli cheval arabe tout blanc, repris-je.

Sa sœur suivait ses réponses avec ce long et tendre regard abaissé et voilé et avec ce sourire inquiet, maternel et cependant presque respectueux qui descendait des beaux yeux et des lèvres des vierges saintes de Raphaël, pour surveiller et guider par un rayon de grâce et d'amour les premiers pas, les premiers jeux, les premiers efforts des enfants qui seront couronnés d'épines.

Aujourd'hui, dans la solitude qui m'est chère et souvent reprochée, je ferme les yeux et parmi les choses qui restent gravées dans notre mémoire par les images, je revois cette table intime et silencieuse, ce repas mélancolique entouré de noirs pronostics et toutes les figures assises à cette *Cène* reviennent s'y placer dans le même ordre, au fond du miroir intérieur où ma vue attentive les peignit comme elle peint et grave tout ce qui s'arrête devant elle. Dieu sait par quelle secrète cause j'ai ce don fatal et quelle est cette sensibilité trop vive qui forme mon âme à porter pour toujours le sceau intérieur imprimé sur elle par le plus rapide regard, par le plus fugitif rayon. Dieu sait combien j'ai fait d'efforts inutiles pour passer des idées, des lectures, des actions passionnées sur les tableaux de ma mémoire comme des éponges ardentes pour les effacer. Ils reparaissaient, brillants de couleurs plus vives, sculptés de plus profondes empreintes. Que ce soient le charme ou l'horreur qui aient saisi ma vue et se soient placés devant moi, ils m'ont laissé leur image perpétuelle et je la revois dès que je l'évoque ou seulement dès qu'une rêverie ou une conversation ramène mes pensées vers les asiles inconnus et mystérieux où elle est dans mon front clouée à son rang pour toute ma vie. Peu après ma première jeunesse, je m'aperçus de cette surabondance de souvenirs en moi, surtout lorsque la passion les avaient animés et colorés de ses ardeurs et sentant mes recueillements, mes travaux, mon sommeil encombrés de ces images du passé et de ces statues d'êtres évanouis ou absents, rencontrant trop souvent debout sur les avenues de la pensée une scène importune de la vie, j'ai résolu de fuir dans le spectacle de la vie tout ce qui n'est pas digne

de souvenir, comme aussi dans l'étude tout ce qu'il faudrait s'empresser d'oublier.

— Pourquoi ne voulez-vous pas voir telle personne, telle assemblée, lire tel livre? me dit-on souvent. Je n'ai qu'une réponse :

— *Parce que je m'en souviendrais.*

Condamné par la nature à la mémoire ineffaçable et marqué par Mnémosyne de son M à perpétuité, je cherche à ne recevoir en moi que ce que j'aime à y conserver, à y nourrir, à y bercer, ce que j'ai voulu connaître et recueillir comme une mère garde saintement ce qu'elle a conçu.

Lors donc qu'une scène de la vie se rencontre sur mon chemin, lorsqu'une conversation rare reluit pour mon esprit dans l'ombre universelle des vulgarités, les traits du tableau ou du portrait, les sons, les notes de la voix et parfois les soupirs, tout se conserve en moi-même, rien ne pourra s'y effacer, s'y éteindre, s'y étouffer, s'y laver qu'avec la cendre qui fut moi.

Une date, quelques lignes au crayon, un paysage au trait suffisent pour rappeler ce que deux volumes contiendraient à peine et je ne me suis point pressé de rien raconter et décrire jusqu'ici, certain de trouver chaque souvenir à sa place et prêt à poser en son jour.

Croyez donc à la vérité de ce que je me plais à représenter trait pour trait, car je revois et j'entends encore comme dans le soir de la même journée. Le temps n'a rien ôté à ce que j'ai vu, mais il y a joint les beautés sacrées de la mort qui, parmi ces fronts pâles et troublés, ne devait pas tarder à toucher du doigt cette personne angélique, habituellement recueillie dans la contemplation des choses belles comme des choses saintes et dont l'oratoire était un atelier. Elle y modelait déjà peut-être la statue de cet ange gardien agenouillé, dont les bras étendus semblent soulever une âme pour la rapporter à Dieu en priant pour son salut, sans savoir que bientôt les deux genoux du chérubin soutiendraient pour toujours la tête de son frère, dont elle sculptait l'oreiller de marbre. Peut-être elle cherchait déjà quelle serait la forme et la pose de Jeanne d'Arc, elle qui devait mourir aussi jeune et dans les flammes. La Reine prolongeait souvent ses longs regards vers sa fille Marie et souriait au petit dialogue à demi-voix qu'elle devinait et n'entendait pas. Elle comptait des yeux ces têtes blondes dont elle avait conservé à Neuilly les couronnes de lycéens et sur lesquelles pesait déjà une autre et moins pure couronne. Elle regardait avec mélancolie la place vide de son mari qui faisait d'elle une inquiète et repentante usurpatrice. Elle semblait y voir le siège de Banquo.

Le petit duc de Nemours me parlait encore lorsque je vis, au delà de la princesse Louise, le père de famille s'asseoir sans bruit à sa place et sans être annoncé. Je me levais avec les généraux lorsqu'un salut et un geste de la Reine nous fit entendre qu'il ne voulait pas qu'on prît garde à lui. Après un moment de silence, pendant lequel elle me parut examiner l'attitude du maître de céans, elle donna l'exemple de quelques entretiens inentendus et par mots entrecoupés avec son fils et Madame Adélaïde (née en 1774, 57 ans).

C'était la troisième fois que je voyais cette singulière personne avec un peu de suite et je ne fus pas le seul à me demander de quels éléments avait été formée cette fille cadette d'Égalité et si elle était bien de la même race. Elle n'en avait pas un trait. Les descendants de Louis XIV et de son frère Monsieur, père du Régent, leur patriarche, l'honnête et doux Régent qui gâta tout en France, ces nombreux descendants, dis-je, ont tous des traits méridionaux, espagnols, le front en arrière et grand, le nez plus arrondi encore qu'il n'est aquilin, l'œil grand et souvent très gros et bien fendu, attendri, larmoyant et habituellement endormi, assoupi, nonchalant, le visage ovale, allongé, monotone d'expression et naturellement noble par l'immobilité comme le sont les figures arabes et andalouses, par le calme de leurs têtes rejetées en arrière, invariable dignité dont se ressentent même les races inférieures à l'homme telle que l'impassible lama. Aucun de ces traits de famille ne se retrouvait dans ceux de Madame Adélaïde. Sur une taille courte et forte, elle portait raide et le menton rengorgé, une tête carrée, un front bas, des yeux ronds et enfoncés dont le regard fixe et obstiné ne semblait pas créé pour donner ou recevoir une impression, mais pour surveiller et pour épier. Ses lèvres minces et pincées se serraient et se mordaient sans cesse à l'ombre d'un nez grossier, trop rouge et trop épais; des joues à pommettes vermeilles lui donnaient un aspect violent et bachique par lequel on se croyait malgré soi, menacé de quelque chose d'inconnu qui devait se faire jour par quelque éclat dans l'intimité. Si elle tenait une fleur ou un éventail à la main, elle s'en tapait les doigts ou battait la table et le fauteuil, comme impatientée de quelque rôle qui ne se jouait pas comme elle l'eût voulu. Sa voix n'était pas douce, mais sourde et comme résonnant sous l'estomac et venant des talons. Elle avait un silence agité et véhément.

En tout, je le répète, elle ne semblait pas être de la famille, mais de la maison. On eût dit une gouvernante des enfants de France ou une grosse maîtresse d'institution de jeunes personnes. Dans deux autres soirées je l'avais vue quittant brus-

ement le cercle de femmes qui l'entourait pour aller droit
u Roi, son frère, lui parler à part dans un rideau où il la suivait, l'écoutait toujours sans répondre, la tête basse, ne sorait du coin où elle l'avait claquemuré que lorsqu'elle avait débité tout son chapelet et revenait à la cheminée ou aux tables, non pour continuer les conversations qui l'occupaient avant les *a parte*, mais pour en entamer de nouvelles avec les personnages qu'elle lui avait désignés d'un air sec et pédantesque.

Dans cette journée où tout était un peu troublé, Madame Adélaïde l'était beaucoup. Elle remarquait l'air préoccupé de son frère qui ne voyant ni elle, ni personne, ni les plats qui passaient et dont il ne touchait rien, avait attaché sa vue distraite sur un surtout de table dont les étages de porcelaine portaient des sucreries. Il était absorbé par la continuation intérieure en lui-même de quelque conversation interrompue ou d'une correspondance dont il poursuivait la pensée et dans cette abstraction totale hors de tout ce qui l'environnait, il finit par poser ses deux coudes sur la table, prenant toujours des dragées et des oranges glacées qu'il écrasait sans les porter à sa bouche, se laissant toujours donner et enlever les assiettes sans les voir, jusqu'au moment où, le dîner étant achevé, tout le monde dans le silence et n'osant bouger, chacun le regardant soit en face, soit de côté à la dérobée, depuis vingt minutes, la Reine attentive prenant sur elle enfin d'élever seule la voix au milieu de la chambre où nous étions tous muets, toussa légèrement, se leva à demi, fit à son mari un salut profond et lui dit :

— Quand vous voudrez.

Louis-Philippe s'éveilla comme en sursaut, la salua et jetant sa serviette sur la table fit rouler sa chaise jusqu'aux murs et courut lui donner le bras pour sortir de l'appartement.

Nous étions debout dans le second salon de cette enfilade carrée et par trop vitrée, pareille à une serre chaude à mon avis plus qu'à un palais. J'étais préoccupé d'un ordre que je venais de donner à un capitaine de surveiller le Panthéon avec sa compagnie et je parlais à un des aides de camp, du tableau de Jéricho, le premier exposé à la vue, tableau que ne peut voir sans émotion tout homme portant un cœur et une épée; un officier des guides en Égypte lance son cheval à l'assaut d'une forteresse et tandis que les fers de son compagnon d'armes brûlent les pierres et en arrachent des flammes, il se retourne et crie pour enlever son escadron qui le suit :
« En avant! »

On se sent emporté dans la forteresse avec lui.

Je me laissais entraîner à pénétrer ainsi dans la pensée intime du grand peintre et j'en parlais à demi-voix, lorsque les gens qui circulaient avec des plateaux nous apportèrent les tasses de café. Je tenais à peine la mienne quand une voix connue me vint dire :

— Eh bien! monsieur de Vigny, les rues sont encore bien agitées aujourd'hui?

Le Roi venait à moi, sa tasse à la main et son approche éloigna, par crainte de trop entendre, ceux qui me parlaient avant lui.

Quelque souvenir ineffaçable l'obsédait. Il agitait vite et d'une main nerveuse la cuillère et le sucre de sa tasse qui n'avait nul besoin d'être pilé comme dans un mortier et il continua sans attendre ma réponse, prononçant chaque mot avec une voix saccadée sous laquelle on sentait à chaque syllabe les soulèvements d'un cœur bondissant par colère mal contenue.

— Ah! si vous saviez, monsieur de Vigny, comme ils sont insolents les chefs de ces pauvres jeunes gens des écoles que vous combattez et que vous aurez encore à chasser cette nuit du Luxembourg! Si vous saviez de quel ton ils m'ont parlé, ici, ce matin. J'en ai reçu plusieurs qui m'ont fait pitié. Il y avait là l'un des Cavaignac *, ils ont cru m'en remontrer sur 1789. J'en sais plus qu'eux tous, croyez-le bien. Mais ils ont voulu me braver et me prouver qu'ils avaient lu ce que j'ai vu et entendu. J'ai connu, moi, ces hommes de la Convention, c'est une horreur de les avoir connus, il en reste un dégoût éternel. Dites bien cela, monsieur de Vigny, à ceux de ces jeunes gens qui sont si enthousiastes de vous. Ils vous regardent comme un de leurs maîtres, dites-leur bien que le cœur leur soulèverait s'ils entendaient comme je les ai entendus ici dans cette cour (et il montrait la cour du palais par la fenêtre) chanter :

Je suis sans-culotte, moi,
Et je m'en fais gloire...

Je les entends encore hurler cela. Et en même temps, le Roi se mit à chanter aussi en secouant et haussant ses larges épaules au grand étonnement des assistants dont chacun suspendit sa conversation, à demi-voix pour le regarder. Mais la Reine fit un léger signe de n'y pas faire attention et il poursuivit avec beaucoup d'animation, me conduisant à *un petit coin sombre*, comme celui du Misanthrope, derrière les rideaux.

* Godefroy Cavaignac, le frère du général Cavaignac, dictateur en 1849[1].

— Ils sont peu capables et très imprudents ces enfants-là; […] tentent bien hardiment des essais déjà faits avant leur naissance et qui ont été manqués par de plus forts qu'eux. [Dan]ton, Marat et Robespierre leur feraient horreur s'ils les [v]oyaient et ils ne savent pas dans quelle voie ils s'engagent [en] évoquant ces noms-là. Robespierre a succombé parce qu'il *manquait de bravoure*. Il était maître à l'Hôtel de Ville et pou[v]ait marcher avec les piques des Jacobins fanatisés, contre la [C]onvention. Il n'avait de courage que pour faire des listes de [p]roscription. Je l'ai connu, je le vois encore d'ici. Tenez, mon[s]ieur de Vigny, il n'y a jamais eu de portrait plus vrai que celui [q]ue fit de lui Mirabeau en le peignant d'un trait de pinceau; [i]l disait de Robespierre : « *Il a l'air d'un chat qui a bu du vinaigre.* » Il faisait, en effet, cette grimace-là qui n'était pas du tout celle d'un héros. Mais les croyez-vous vraiment bien sincères dans cette admiration des Jacobins? Voyons, parlez-moi d'eux, vous m'éclairerez. Vous devez bien les connaître, car ils ne jurent que par vous; ils savent (*comme moi*, du reste), et il appuya sur cette parenthèse, ils savent par cœur vos poèmes et *Cinq-Mars* et tous vos écrits, vous êtes un des chefs de la réforme littéraire. Les mêmes étudiants que vous venez de combattre et sur qui nous aurons peut-être le malheur d'être forcés de tirer sont vos lecteurs et les mêmes qui vous applaudissent.

Il se tut pour attendre ma réponse. Je crus voir et entendre Ulysse et pendant cette petite allocution insidieuse, faite en manière de boutade, je ne pouvais m'empêcher de le comparer au voyageur antique et rusé; tous les traits du méfiant naufragé des Grecs je les retrouvais en lui. L'expérience des choses publiques, des nations et des hommes *(homines vidit et urbes)*, une habitude de persuasion et de piperie par la glu des flatteries et de l'intérêt de chacun montré en perspective; un soupçon général de tous les cœurs et un amer plaisir à se jouer des vanités; un excès de lassitude de la monotone perversité dont la foule donne le spectacle aux races royales, aux chefs des hommes ("Αναξ/ἀνδρῶν), une assurance railleuse à s'avancer dans l'examen des consciences avec une autorité qu'il croyait irrésistible, une fausse bonhomie qui lui faisait prendre l'attitude et la grosse façon du matelot fatigué qui cherche le repos et le propos familier, tous ces traits étaient emprunts sur lui, dans chaque geste, chaque regard oblique et radouci, chaque sourire incertain, et je lus si clairement dans son esprit que je me sentis tout à coup révolté de ce qu'il me confondait avec tout ce vulgaire qu'il maniait du matin au soir et qu'il attirait, à lui dire ce qu'il désirait entendre pour

se rassurer et augmenter son troupeau. Je résolus de lui parler franc et de lui faire voir, ne fût-ce qu'une fois, un caractère inaccessible sous des formes polies. Comme il y avait dans ses dernières paroles une sorte de reproche indirect et un piège tendu à l'amour-propre d'auteur qu'il croyait en moi pire que jamais il n'y fut :

— En vérité, dis-je, je suis bien aise, Sire, d'avoir fait passer quelques heures de désœuvrement à mes lecteurs ou spectateurs, mais je ne me crois pas obligé pour cela d'être de l'opinion de tous ceux qui m'ont lu. J'aurais trop à faire si j'étais solidaire de leur variété de sentiments et surtout de leur mobilité.

Il m'interrompit par un rire que je crus de bon cœur cette fois, car ce gros éclat de bonne humeur fit sortir une anecdote de ses flancs agités par ce moment de gaîté.

— Ah! ah! la *mobilité!* dit-il en riant, à qui en parlez-vous! Vous avez, ma foi, bien raison. Tenez, tout à l'heure avant le dîner, il m'est venu des gens, toute une famille vraiment, des gens de qualité qui m'ont apporté les preuves qu'ils avaient employé tout le temps de la Restauration à préparer mon règne. Je les ai laissé dire, avec un imperturbable sang-froid, mais ils ne savent pas que j'ai mes notes aussi, moi, et que là je retrouve la *preuve* que lorsqu'ils me priaient en 1814 de les appuyer près de Louis XVIII, ils me démontraient qu'ils avaient travaillé durant tout l'Empire à préparer la Restauration. Ils me croient leur dupe, mais ça m'est égal, c'est un plaisir que je leur laisse.

Il se frottait les mains en riant encore et dans son coup d'œil de renard, je voyais toute une odyssée d'intrigues traversées. Je savais le nom de ces familles qui ne m'étaient que trop bien désignées par lui.

Je regardais Philippe fixement pendant qu'il s'ébattait dans cette malice amère et je calculais avec tristesse quel amas d'impureté devait former dans la mémoire d'un prince de cinquante-huit ans le limon des hontes humaines déposé par l'océan des événements, vomi par ses courants invisibles. Je me demandais de combien de trahisons et de marchés un vieux souverain devait être le confesseur involontaire. Un de ces éclairs de la mémoire qui traversent l'esprit au milieu d'une conversation me fit voir tout ouvert le livre rouge où était inscrite la dette des révolutionnaires fameux de nos jours qui, après avoir reçu d'une main le salaire d'une *Trêve de Dieu*, poussèrent de l'autre main la hache du bourreau. Je me disais :

— Les souverains détrônés peuvent emporter sous leur manteau, avec ce qu'ils sauvent de leurs pénates, cette boîte de

Pandore où sont tous les vices d'un peuple. En perdant tous leurs droits, ils en gardent le plus redoutable, *le droit au mépris de leur nation*. Quelle honte ce serait pour nous s'ils ouvraient cette boîte et répandaient au vent cette poussière pestiférée !

Et dans ce moment je sentis combien j'admirais les rois exilés qui n'ont rien dit.

Quel livre chacun d'eux aurait pu donner au monde après sa chute ! Quelle grandeur il y aurait dans cette dénonciation majestueuse d'une nation par son Prince banni ou renversé par-devant ce tribunal du monde civilisé. Quel acte d'accusation ce serait que ce grand règlement de comptes des avocats mendiants qui vendaient à la victime, sous le couteau, des phrases qu'ils ne prononçaient pas, lui laissant seulement le temps de payer comptant, avant que la tête fût tranchée.

Celui qui me parlait n'avait fait qu'entr'ouvrir la cassette de ces mystères et il savait qu'il en aurait bien d'autres à enfouir autour de ceux-là. Cependant, soit qu'il eût vu passer sur mon front une ombre fâcheuse pour la gaîté de son anecdote, soit qu'il s'en repentît subitement et la trouvât de nature aigre et propre à faire tourner le breuvage qu'il me destinait, il se mordit les lèvres et passa de ce ton badin du rusé politique au ton naïf du bonhomme cultivateur, père de famille, honnête citoyen et gros bourgeois qui se laisse volontiers ballotter par les événements. Il haussa d'abord ses grosses épaules, tourna sa tête lentement et pesamment à droite et à gauche comme les bœufs tournent et balancent leur col épais avec ses fanons, il en avait aussi d'assez ridés qui pendaient sur sa cravate et la recouvraient de deux étages de mentons, il éleva démesurément des sourcils étonnés qui ridèrent son front. Ses gros yeux regardaient le parquet et en suivaient les lignes de l'air abruti d'un voyageur perdu dans la nuit.

— A dire vrai, reprit-il, en jetant ses bras derrière le dos, je fais mon compliment à ceux qui me viennent conter qu'ils n'ont jamais changé d'opinion, moi je n'ai pas fait autre chose de ma vie. Il est bien difficile de ne pas modifier ses idées quand les temps amènent de si énormes changements dans l'esprit des nations.

— En effet, dis-je, c'est aujourd'hui le règne des sophistes et les paradoxes ne nous font pas défaut pour *modifier les idées*. Mais nous ne sommes pas tous également sensibles aux commotions de ce magnétisme des inventeurs de subtiles doctrines. Moi, par exemple, je l'avoue, je m'y sens très rebelle de naissance et il n'est pas facile de m'amener à une conception où ne m'aurait pas conduit une longue suite de réflexions et d'expériences.

A son tour il s'arrêta dans sa faconde et me regarda pour chercher le sens de cette réponse qui se trouvait opposée à lui comme un bouclier, mais je ne lui voulus pas laisser le temps d'y réfléchir et je continuai sans voir son air scrutateur, revenant à la question qui le touchait au vif pour rompre le trop d'attention qu'il faisait à moi-même :

— ... Et parmi les subtilités que les orateurs de certains clubs mettent en circulation, je ne suis point séduit par celle qui passionne le plus vivement les étudiants armés dont le Roi est en ce moment préoccupé, c'est une sorte de *constitution du meurtre* rédigée par deux ennemis mortels que le Roi peut avoir connus en France ou dans ses voyages, *Joseph de Maistre* et *Saint-Just*. Après leur mort, on les unit à présent sur un même autel comme deux demi-dieux et l'on force leurs doctrines à se confondre en une seule. C'est une folle union imaginée pour enfanter une croyance dont je ne suis point touché, celle de la *sainteté de l'égorgement* qui autorise à la *substitution des victimes* et rassure les consciences qui pourraient être troublées en versant le sang de l'innocent et du faible comme les *septembriseurs* qui se trouvent béatifiés par l'intention du salut général qu'on leur suppose. C'est cette doctrine qui fait descendre dans la rue les plus ardents de ceux que nous repoussons. Je ne les combats encore que par les armes parce que la France est debout et ne lit pas, mais je les combattrai bientôt avec des écrits; car j'en suis convaincu (je préparais alors *Stello* et lui en faisais entendre comme vous voyez quelques notes par avance); je suis convaincu, disais-je, que les terroristes n'ont pas l'honneur d'avoir sauvé la France de l'invasion étrangère.

— Eh! vous avez raison mille fois, s'écria vivement le Roi, les Girondins par leur éloquence auraient pu faire à eux seuls ce que la Montagne s'attribuait, ils avaient plus d'influence sur les armées et l'obstination admirable de Dumouriez a plus fait que les cruautés de bien des hommes trop vantés.

« Oui, continua-t-il en serrant les poings avec une force dans laquelle on sentait l'ancien aide de camp de Dumouriez, il sauva le territoire comme il est vrai que le *10 août* avait *sauvé* la Révolution de la coalition intérieure des *Tuileries* avec les Prussiens.

« Il est certain (et il s'inclinait avec une tristesse et une sévérité assez hostile), il est certain que les *Tuileries étaient coupables*. Du reste, on trouvera après moi des notes sur cette époque-là. J'ai écrit tout ce que j'en pensais, je laisserai des mémoires qui éclairciront beaucoup de choses. »

Ce que je démêlais dans ce mot : *Les Tuileries étaient cou-*

ables, de rancunes incurables, de rages invétérées, mêlées 'hypocrisie et de pédantisme révolutionnaire, de fausse indination, de probité simulée qui espérait être proclamée par oi dans les rangs et célébrée dans le monde et peut-être même dans des écrits utiles et dans quelque polémique à son usage, tout ce qu'il y avait de calculé dans sa voix élevée tout à coup et jetée dans tout le salon et dans ses regards cherchant des auditeurs vers le côté où se tenaient les officiers des gardes nationaux ne se peut concevoir ni à peine exprimer. Il me reporta par ce mot au jour fatal où ce fils de Philippe-Égalité, placé dans une tribune de la Convention voyant Louis XVI jugé ouvrir la bouche et se disposer à prendre la parole, s'écria avec le même mélange de sentiments mauvais, le 7 janvier 1793 :

— Vous verrez qu'il essaiera de se défendre !

Il y avait trente-huit ans que l'on avait posé à la Convention cette question : « Louis est-il coupable ? » Et il disait encore : « *Oui* », comme son père Égalité votant la mort.

Dix-huit ans après, j'ai entendu la seconde République, en le bannissant à perpétuité avec sa race, dire aussi de lui : « *Les Tuileries étaient coupables.* »

J'aurais voulu me pouvoir délivrer de cette vue et de ce langage hypocrite et sourdement haineux qui m'obsédaient, mais il me fallait encore écouter d'autres plaintes qui le conduisaient à d'autres questions. Au fond de toutes ses paroles, on sentait la défiance et la crainte de ce qui tournait autour de lui. Il était lancé dans les souvenirs de la République et il parcourut avec une incroyable volubilité un chapelet d'anecdotes où il paraissait tantôt acteur, tantôt spectateur. Parmi ces petites scènes et ces courts dialogues, j'en entendis plusieurs qu'il avait déjà racontés à d'autres et que je reconnus à chacun des mots qu'il redisait précisément dans le même ordre où ils étaient placés dans le rapport que m'en avaient fait ceux à qui il les avait déjà contés. On eût dit qu'il récitait un saint livre, avec une crainte religieuse de transposer un mot ou de se permettre une altération. Au milieu de ces verres rapides de la lanterne magique de petites histoires républicaines qui lui traversaient l'esprit, j'en saisis une que je crayonnai le soir même au corps de garde et qui me semblait reluire d'un feu plus vif que les autres dans les sourdes lueurs de sa mémoire. Il s'agissait de Danton.

« J'avais témoigné publiquement une grande horreur des massacres de Septembre au milieu du régiment de dragons dont j'étais colonel et comme en 1792 on était promptement dénoncé, le ministre de la Justice Danton en fut vite instruit.

Nous allions partir de Paris pour l'armée du Nord et je lui devais une visite avec le corps d'officiers de mon régiment. Quand je passai devant lui, il m'arrêta et prenant la parole brusquement :

« — Jeune homme, me dit-il, vous vous êtes permis de blâmer hautement les *mesures* prises à l'Abbaye ! Sachez bien qu'il y a des moments de danger dans la vie d'une grande nation, dont elle ne peut se tirer que par de grands actes d'énergie. C'est moi qui ai commandé celui-ci.

« Partez demain, avant le jour pour votre régiment ou prenez garde à vous.

« Vous sentez, monsieur de Vigny, que je ne me le fis pas dire deux fois.

« Eh ! bien, voilà comment on serait gouvernés si de tels hommes revenaient au pouvoir. »

— Des hommes semblables, dis-je, ne me paraissent pas à craindre. (En 1831 la Fortune n'avait pas encore jeté des dés pareils à ceux-ci.) Heureusement pour nous, ceux qui voudraient prendre leurs rôles n'ont pas eu le temps de la férocité et le roi peut voir à quel point la garde nationale et l'armée sont unies dans une commune volonté de *résistance* à un *mouvement* incalculable.

Ces deux mots, il faut vous en souvenir, étaient alors les noms des deux courants d'opinion qui agitaient la mer après les trois tempêtes de juillet.

— Eh ! mon Dieu ! s'écria-t-il, je sens mieux que personne cette volonté de la partie saine du pays.

Et ici, l'homme simple et candide reparut dans la bonhomie de ses gestes ; il haussa les deux épaules et y ensevelit sa tête :

— Moi, je l'avoue, je n'ai pas de plan de gouvernement, je vais *au jour le jour* absolument.

Puis, saluant à demi, à droite et à gauche comme si le peuple eût été là et lui au balcon :

— Lorsqu'on a affaire à une nation si grande et si éclairée, on est trop heureux de pouvoir deviner ses désirs et c'est une assez grande gloire que de lui obéir et la satisfaire ; mais ses désirs ne sont pas toujours faciles à connaître.

Il ne sut pas longtemps à Rome
Cette éloquence entretenir.

Et bientôt, étant plus ferme sur l'étrier, il tint un autre langage.

En ce moment et tandis qu'il parlait on venait m'avertir des mouvements de l'émeute et je fis signe à l'officier qui

s'approchait de ne pas interrompre le Roi. Il resta donc près des aides de camp, du côté où se tenait la reine Marie-Amélie avec les princesses, près de la cheminée. Leur groupe demeurait debout et incertain, parlant à demi-voix, étonné de ce long *a parte* et de temps en temps la jolie tête de la princesse Marie se retournait vers son père, par-dessus son épaule où se penchait son col gracieux et souple comme celui des cygnes.

Mais la course des anecdotes ne s'arrêtait pas et moi toujours debout en face de lui, adossé à l'embrasure de la fenêtre contre laquelle il m'avait barricadé par sa pantomime agitée, le chapeau sous le bras et ma tasse à la main, je le regardais remettre la sienne sans la boire sur une console, puis la reprendre et je cherchais le but de toutes ces historiettes inutiles où l'emportait une sorte d'agitation nerveuse, un fond de malaise, d'inquiétude, de tremblement, se voyant mal assis sur un trône mal construit; c'était une sorte de débordement de paroles où l'entraînaient surtout les *plaisirs de la mémoire*, exercice favori et orgueil de son esprit. Ce qui se sentait partout dans ses souvenirs, c'était le désir de se montrer très pénétrant, et, dans le choix des aventures, le soupçon importun d'un certain fantôme de république qu'il paraissait voir toujours rôdant sous ses fenêtres et prêt à entrer dans la chambre par toutes les cheminées. Mais en même temps que je l'écoutais, je résumais ses anecdotes et je rangeais dans ma mémoire les grains de ce long chapelet. Il croyait par leur variété tantôt tragique tantôt burlesque et triviale me cacher le fil qui les enchaînait, mais au passage de chacune de ces balles je le vis clairement et le reconnus, c'était le mépris d'un roué pour la nation, pour son siècle, pour la dignité des hommes et pour lui-même. Je reconnus ce fil secret dont il se servait pour enlacer et faire chanceler et tomber à ses pieds les caractères réputés les plus solides, quitte à s'en railler en secret, mais aucune de ces balles ne put rouler jusqu'à moi. J'écoutai longtemps sans répondre et sans permettre à ma physionomie le plus léger mouvement ou le moindre sourire de plaisir; il s'arrêtait à peine un moment et cherchait un grain plus fort pour entamer le bronze, pour échauffer le marbre, mais chaque plomb y rebondissait et il lui fallut bien comprendre que rien n'est dur comme ce qui est très poli, comme l'acier ou le diamant.

La façon de ses historiettes était justement celle de Montgaillard qu'il me sembla parcourir en l'écoutant. Seulement chaque trait *d'immoralité en action* était précédé et suivi de l'éloge de son personnage.

LE ROSAIRE DE CORRUPTION.
LES LITANIES DES INTRIGANTS.

La formule variait peu; c'était toujours à peu près ceci :
« J'ai connu cet homme que vous avez vu si ultra-royaliste, il était l'ami intime de Saint-Just; ce fut lui que je vis à la Convention s'avancer pour accabler Louis XVI.

« Mais, depuis ce temps, il trouva bon de dire au Sénat...

« On l'appelait le plus savant des reptiles, etc.

« Ce juge sec et pédantesque qui marche raide et se tient en garde contre toute franchise et tout aveu politique et fait semblant d'avoir tant aimé Napoléon a été le premier à faire afficher après le débarquement de Cannes :

« Que nous veut ce Corse? Vient-il nous demander encore
« notre dernier enfant et notre dernier écu? »

« Signé : MOLÉ. »

Trois jours après, il fut fonctionnaire de l'Empire et puis, cent jours après, fonctionnaire de Louis XVIII.

Ce préfet de police Pasquier que nous voyons si lié avec M. de Chateaubriand l'a fait exiler.

Ce fut lui qui dressa avec M. de Cases [1] à la hâte une liste de proscription où furent inscrits Étienne, Arnaud, etc.

Les professeurs de l'Université ont apporté à tout le monde leurs plus belles phrases de rhétorique et les régicides sénateurs de l'Empire ont été royalistes et jacobins blancs en 1816.

(Retrouver à Paris la note des autres flatteurs de tous les régimes que Louis-Philippe me nomma.)

— Que voulez-vous, me dit-il, après avoir déroulé ce rosaire d'impuretés politiques : *ce sont les affaires!* Après tout, on ne peut en vouloir à personne. Les grandes affaires contraignent à toutes ces choses et les amènent d'une manière inévitable.

Il se tut tout d'un coup et me regarda obliquement. Le pont était fait et jeté devant moi, je n'avais plus qu'à y mettre le pied et passer, mais c'était, il est vrai, un pont de vase et de boue comme celui qu'élève sourdement le castor sur un marais, et je reculai.

Ce n'était pas en moi surprise de la nouveauté de ces petits tableaux de la grande dépravation nationale. Où ne les avais-je pas rencontrés moi-même et marqués à la craie rouge sur le livre toujours ouvert de ma mémoire? Dès que dans le grand monde les hommes m'étaient apparus réunis, n'avais-je pas dans leurs familles et avec leurs amis compté les pièces, les losanges et les couleurs de leurs déguisements et mesuré le

balancier qui les tenait en équilibre sur la corde de chaque règne ? La triste étude des hommes publics m'avait appris à ne plus m'étonner et il était rare que je fusse jamais sorti d'une rencontre dans les salons où ils circulaient et venaient poser en arbitres de tout, sans entendre à mon oreille la voix d'Horace Walpole répéter son cri éternel : *O dirty Politics!* (O impurs politiques!)

Je savais qu'une seule troupe d'acteurs gouvernait la France, troupe à peine modifiée par quelques changements et échanges de rôles selon l'emploi de leur âge à mesure que le temps les poussait; que souvent changeait la scène, rarement les hommes, et que tout souverain en retournant la tête sur son épaule trouvait sans s'étonner, derrière son fauteuil où je les avais vus rangés, tous les patriarches de l'intrigue.

Mais entendre celui qui commençait seulement à bégayer la langue du trône et s'appuyait sur ces gens-là pour faire ses premiers pas, raconter leurs multiplications et leurs transformations à peu près comme un naturaliste décrit les changements d'écailles, de peau et de venin de certains reptiles, en parler froidement et les décrire sans dégoût, les considérant comme les naturels du pays qu'il avait à pétrir dans une sorte de limon où il se serait cru le droit de nous confondre tous et nous mélanger à sa guise dans un même laboratoire, quitte à prendre en mépris les insectes dont la fourmilière lui construisait par monts et par vaux une dynastie, c'était trop à supporter et je gravai dans ma conscience un serment sept fois redoublé de ne jamais laisser écrire mon nom de sa main sur ses litanies damnées.

Un autre sentiment plus poignant encore et plus ardent s'empara de moi en voyant en face ce cynique contempteur de la race française qui pensait nous trouver tous aussi courbés et facilement abaissés que la génération de ses contemporains et de ses collaborateurs en souterraines tranchées faites dans le siège éternel du pouvoir, ce fut le besoin invincible de lui présenter enfin le miroir de la Vérité, dût-il lui brûler les yeux, et je lui parlai d'une voix très calme, prononçant avec lenteur pour mieux comprimer et voiler le mouvement d'indignation qui me faisait battre le cœur au point d'avoir peine à le dissimuler, émotion que j'éprouve encore aujourd'hui en copiant ces brèves paroles sur le livre de notes où je les écrivis au salon des officiers pendant le sommeil de tous.

J'employais toujours en parlant la forme en usage sous la Restauration où le bon goût et le meilleur ton adopté et indiqué par le Roi et les princes était d'éviter les mots de majesté et d'altesse. Mme la duchesse d'Angoulême surtout les enten-

dait avec impatience et le témoigna plusieurs fois en ajoutant brusquement et ironiquement : *sérénissime*, ce qui empêchait qu'on y retombât. On aimait mieux parler à la troisième personne.

Je lui répondis :

« Je ne suis pas surpris de voir le désir du Roi de connaître la vérité sur les sentiments des jeunes gens que je combats sans regret et des hommes que je commande avec une résolution très réfléchie, très raisonnée mais très énergique, comme le Roi a bien voulu le remarquer ces jours-ci et m'en remercier. Je ne serais pas étonné, en vérité, que parmi les étudiants dont parle le Roi il se trouvât un quart du parterre qui se fût mis à parcourir les rues par désœuvrement, car les théâtres se ferment et tous les grands acteurs qu'ils aiment se déclarent dictateurs ou au moins premiers consuls. (Louis-Philippe sourit avec assez de gaîté.) Mais la plus saine partie de ce parterre et assurément les habitants des loges sont dans la garde nationale sous notre uniforme.

« La garde nationale est disposée, comme le Roi en a eu la preuve au Champ-de-Mars, à soutenir tout gouvernement qu'elle croit décidé à se dévouer à l'ordre; elle l'adopte à l'instant comme gendarme et défenseur de ses maisons et de ses usines et de ses granges, mais il est impossible que l'esprit pénétrant du Roi n'ait pas fait justice depuis longtemps de la valeur des cris d'une foule, qu'elle soit embrigadée ou errante. En ce moment, la multitude enrégimentée dont je suis membre ne me paraît (pas) devoir être pour très longtemps en désaccord avec la multitude de l'émeute, car toutes les deux ont des idées qui leur sont communes. Dans nos révolutions presque subites, l'armée de la propriété se hâte toujours de soutenir le gardien conservateur de ses biens, mais c'est au fond des conversations intimes, échappées et brusques que nous pouvons reconnaître le sentiment commun à tous qui est : *l'indifférence en matière des familles régnantes.*

« Sauver le moment à tout prix est tout ce que veulent les possesseurs de la terre. C'est une classe qui tout aussi bien que celle des prolétaires a pris son parti d'avance de ce que l'on voit en France depuis 1789, c'est-à-dire :

« *La royauté viagère* et les dynasties *décennales* ou à peu de jours près. »

— Jusqu'à présent, en effet, il en a bien été ainsi, dit le roi Louis-Philippe, mais espérons que...

Et il attendit, en frottant les glaces de la fenêtre avec son pouce, que la fin de la phrase fût prononcée par moi, mais je laissai ses doigts rayer deux fois la vitre que son haleine

avait ternie, je laissai se dissiper la petite vapeur sur laquelle il traçait un triangle dessiné à plusieurs reprises et chaque goutte de ce nuage s'éteignit sans que je voulusse ajouter un mot qui ne pouvait être qu'un vœu pour la perpétuité de sa dynastie.

Il semblait prêter attention à ses petites lignes géométriques, moi je m'appliquai sur-le-champ à considérer les mouvements d'un peloton d'infanterie qui rentrait dans la cour du Palais-Royal, revenant du Luxembourg. Je n'y pensais pas plus qu'il ne songeait à ses coups de griffes sur la fenêtre.

Il se plut à laisser durer ce silence, je me plus, moi, à garder l'immobilité d'une statue.

Le devoir, la déférence, la discipline me clouaient à la place où demeurait le Roi et il s'obstinait à y rester pour me contraindre à compléter sa phrase commencée ou à laisser tomber la conversation dans un silence hostile. Il voulait voir si j'oserais me taire; mais plus je sentais que chaque seconde élevait un mur entre lui et moi, plus je m'enfermais dans une implacable impassibilité.

J'aurais coupé mes lèvres plutôt que de leur laisser dire quelque flatterie qu'il attendait et quand le salut de mon âme en eût dépendu, je n'aurais pas parlé.

Son regard doux et rusé se tourna plusieurs fois de côté pour m'observer et selon une coutume qu'on lui connaissait depuis longtemps et dont ses intimes m'avaient parlé souvent, il se mit à faire sur sa main gauche avec les doigts de la droite des signes assez pareils à ceux des sourds-muets : c'était une sorte de mnémonique particulière qu'il s'était faite et sur laquelle il comptait pour inscrire en lui-même ses notes secrètes.

Une nuit claire montrait encore la cour et les baïonnettes des soldats luisaient à la flamme des boutiques du Palais-Royal. Les lampes de l'appartement éclairaient par le dos la grosse tête de Philippe et son profil se détachait en noir sur les glaces de la fenêtre. J'avais cette ombre devant moi en regardant la cour et le voyant prendre ainsi ses notes invisibles, je pensais :

« O vous qui inscrivez ainsi les noms sur le livre amer de vos mépris, ce ne sera pas le mien que vous ajouterez à ceux dont vous racontez les félonies. Vous ne m'avez pas enlacé dans cette chaîne dont vous tenez les deux bouts et que vous foulez aux pieds. Le plus retiré de ceux que vous avez voulu connaître vous a vu tout entier ce soir et vous dit intérieurement comme le noir chérubin du Dante : « Tu ne me croyais « pas aussi logicien? »

Il nero cherubino : tu non pensera che loïo fosse ?...

Le bruit des crosses des fusils qui retombaient ensemble sur le pavé lui fit faire un mouvement à gauche vers moi sous le rideau de soie qui enveloppait à demi ses épaules et il dit :
— Tenez! voilà encore un bruit qu'on entendait souvent sur ces pavés-là en 93, quand on venait devant les portes, la nuit, faire les arrestations et les visites domiciliaires. On s'y était malheureusement presque accoutumé, on ne bougeait plus. Personne ne pensait à défendre son voisin, le *suspect* arrêté descendait son escalier et aucun voisin n'osait ouvrir sa fenêtre pour le regarder emmener.
— A présent, c'est pour que ces temps-là ne reviennent pas que nos fusils sont chargés, dis-je; et le Roi peut voir que la résistance est plus persévérante que l'attaque.
— Comment donc! Mais je la vois et l'admire tous les jours, reprit-il en saluant et se retournant vers le salon où il rentra enfin avec moi, et je ne veux pas vous empêcher plus longtemps de retourner auprès de la Reine qui m'en voudrait.
En allant vers le groupe des princesses, je reçus et présentai au Roi les capitaines qui venaient de surveiller les environs du Luxembourg; le jeune duc d'Orléans vint au-devant de moi et moins occupé du passé que son père me parla de mes livres avec beaucoup de détails, de citations et d'éloges, du genre nouveau que j'avais créé, disait-il, par *Cinq-Mars* et par mes poèmes, de son espoir d'en parler souvent avec moi, du plaisir plus grand qu'il avait à regarder le portrait de ce jeune favori de Louis XIII dans la galerie du Palais-Royal depuis qu'il m'avait lu et mille autres choses aimables et légères sur lesquelles vint renchérir la Reine sa mère, choses que je ne saurais redire ni écrire de ma main sans répugnance. Quelque plaisir et peut-être quelque enseignement trouvés dans ces lectures portèrent ce jeune homme à m'en parler, mais surtout le désir d'attirer à lui et de conquérir les esprits et la commune croyance où l'on est que l'appât d'un éloge est absolument irrésistible pour tout homme qui a donné à ses idées la forme d'un livre. J'aurais été plus ému des éloges de cette famille gracieuse s'ils n'eussent été, à ce que je crus voir, combinés symétriquement comme des attaques successives faites à mon cœur par le défaut de sa cuirasse : une séduction succédait vite à l'autre, les jeunes princesses ajoutaient leur mot et après une louange d'un goût exquis de la princesse Louise (depuis reine des Belges) dite à demi-voix avec une modestie

et une finesse rares, je ne pus m'empêcher de dire à M. le duc d'Orléans :

— Madame ne veut donc pas que j'en revienne?

— Ah! vous citez Figaro, dit sa sœur la princesse Marie, et vous nous appelez comme la Reine aime qu'on nous nomme et comme toujours, dit-on, autrefois. D'où vient qu'il était d'usage de nous donner le nom de *Madame* presque au maillot?

— C'est sans doute, lui dis-je, parce que le rang de Princesse royale vaut un sacrement.

— Je voudrais bien, monsieur de Vigny, que tout le monde leur parlât comme vous, dit la douce Reine en leur prenant le bras.

Sœurs charmantes qui déjà n'existez plus, vous savez à présent ce que je pensais en ce moment. Si les belles ombres daignent savoir les choses terrestres et si, comme on peut l'espérer, elles lisent aussi clairement dans le passé de nos sentiments passagers que dans les vérités éternelles, vous savez quelle fut la cause de ma réserve cérémonieuse et de mon absence volontaire de ce palais où vous répandiez tant de purs et modestes enchantements. Vous savez quel esprit rempli de ruses et de maléfices m'avait fait entendre les paroles d'un autre âge que le nôtre et venait de confondre dans un même et indifférent dédain tous ceux qui s'étaient brûlés et se viendraient brûler encore aux lueurs dangereuses et mobiles du pouvoir suprême de tous les temps. Vous savez comment il avait versé sur leurs noms devant moi de tels flots de mépris qu'un homme d'honneur ne les pouvait traverser pour aller jusqu'à vous sans arriver souillé et moins digne de vos regards.

Vous savez combien de fois j'ai plaint les princes à qui il n'est jamais permis d'être hommes et qui sont condamnés comme des ambassadeurs perpétuels à représenter par tous leurs actes une politique inconnue et à jouer un rôle tracé d'avance par un maître qui, seul, sait le dénouement qu'il souhaite et qui le fuit toujours.

Vous savez comment je devins tout à coup par cet entretien plus ombrageux que jamais par la crainte de laisser penser un moment que je pourrais tomber dans ces pièges avoués et excusés avec cynisme, d'où il arriva que plus frappé peut-être qu'il ne l'eût fallu et comme effarouché de ce langage, je vis avec soupçon ce qui m'environnait. Vos paroles animées d'un goût juvénile et serein de la poésie et des beaux-arts me semblaient presque insidieuses et dictées non par les mots eux-mêmes où nageait librement et capricieusement votre esprit, mais par le courant qu'il suivait et dans lequel d'autres caractères avaient été entraînés. Vos voix qui dans une condi-

tion secondaire eussent été celles des esprits angéliques, dans votre demeure me parurent des voix de sirènes ironiques. Et cependant, votre grâce sérieuse était la plus forte, car il y eut un moment dans cette nuit où, vous considérant groupées autour de votre pâle mère et suivant lentement la marche de votre dominateur, je crus voir passer le chœur innocent des belles et plaintives *choéphores* accompagnant un *Atride* tourmenté par des souvenirs de meurtre dans son palais ensanglanté.

Examen de cet entretien et des coutumes des princes.

Avec quelle profonde et secrète joie je rentrai dans l'asile qui m'est cher, cette simple demeure où tout est étude et silence, délivré de cette politesse forcée et de cette sorte d'escrime qui m'avaient tenu l'esprit toujours tendu et attentif à parer les coups portés à la conscience.

On croit quelquefois que l'on pourra supporter des rapprochements de cette nature et que la réserve et toutes ses prudences de langage y suffiront, mais on s'aperçoit bientôt auprès des *personnages souverains*, quel que soit le titre de leur autorité, que l'on est condamné à s'entendre dire trop de choses auxquelles on ne peut répondre, trop d'axiomes et de maximes fausses que l'on ne peut démentir comme on l'eût fait avec *ses pairs*. On ne tarde pas à découvrir qu'ils se plaisent à toucher sans ménagement la note sensible de notre cœur pour en tirer un son pareil au leur; que s'il ne répond pas ils jouissent de notre silence comme d'un triomphe; qu'ils se disent intérieurement et doivent redire à leur cour : « *Je lui ai dit ceci, qu'a-t-il répliqué?* Rien. Donc, il approuve. » On sent qu'ils feignent de vous croire lié dans une commune opinion sur les faits qu'ils représentent de leur point de vue, qu'ils se disent : « *Celui-là est des nôtres.* »

On voit qu'ils usent du respect qui les couvre comme d'un nuage à travers lequel ils nous portent des atteintes. On en sort froissé et le cœur gros des remords de son silence.

Qui pourrait cependant cesser d'être muet sans être grossier et agressif? Un roi seul le pourrait et encore par ce mot déclarerait la guerre.

On voit alors avec tristesse que, comme *la beauté, la majesté* est une puissance féminine qui ne peut être abordée qu'avec une sorte de galanterie chevaleresque et aveuglément obéissante dans ses formes; et que l'assiduité ne tarderait pas à être un engagement à porter sa devise et ses couleurs.

Mais il y a une résistance pour tout homme qui veut rester libre de ces influences impérieuses et provocantes, c'est l'absence, l'absence constante, inflexible, sans recours, sans entrevue même fortuite, sans intermédiaire, sans capitulation.

Je me vouai à la retraite et je prononçai le vœu de la solitude, chez moi, avec la ferveur d'un trappiste. Dès que les émeutes furent réprimées et les périls éloignés, je me retirai dans cette silencieuse existence voulant demeurer *indépendant*, *inoffensif* et *séparé*.

Indépendant parce que nulle œuvre n'a de valeur sortie d'une plume asservie.

Inoffensif parce que ce qui est faible en France depuis plus d'un siècle c'est l'autorité; que si l'on veut frapper quelque chose ce ne doit pas être la faiblesse; et que l'attaque de la presse est trop souvent une manière de *mendier à l'escopette*.

Séparé parce que les approches du pouvoir quel qu'il soit compromettent les écrivains et que tout gouvernement, surtout celui qui est environné d'une cour, tend à se parer des poètes et des écrivains célèbres comme d'un cortège de *chanteurs familiers*, une volière d'oiseaux favoris, et qu'il est contraint par sa nature à redouter l'examen trop libre des penseurs.

Je crus en avoir pour toute une dynastie, mais la République vint me relever de ce vœu secret après *dix-huit* ans de résistance et d'un éloignement inexorable quoique souvent attaqué par de puissantes séductions qui, parfois, auraient pu être dangereuses à cause du masque d'amitié sous lequel on les faisait rôder autour de moi.

Cependant, mon attitude fut si calme et si persévérante qu'il n'y eut contre mon immobilité que deux *abordages* sérieux, l'un aux premiers jours du règne de Philippe quand la toile se levait pour sa troupe dynastique, l'autre aux derniers jours quand allait tomber sur son front le rideau républicain [1].

MALAISE CAUSÉ AUX LETTRES
PAR LE GOUVERNEMENT

Les habitudes monarchiques de la France l'ont tellement habituée à l'abaissement des lettres que jamais gouvernement n'a pu s'accoutumer au spectacle de l'indépendance ni croire à l'indifférence d'un homme célèbre par ses écrits.

Une chose excuse les administrateurs de l'autorité, c'est qu'en effet les poètes, les grands écrivains, les hommes de lettres de tout temps furent hostiles ou flatteurs.

Louis-Philippe et les hommes de lettres [1].

Louis-Philippe avait passé seize ans en observation, regardant et écoutant aux fenêtres et aux portes durant tout le règne de Louis XVIII et de Charles X. Il donnait asile à tout mécontent, ouvrait le Palais-Royal à tout homme blessé ou seulement froissé dans quelque intérêt, dans quelque vanité, moins que cela dans quelque désir repoussé, dans quelque rêve évanoui. Un jeune homme après Waterloo avait écrit *les Messéniennes*, il en faisait son bibliothécaire, un autre dans les bureaux semblait vouloir écrire, il le poussait, le couvait, l'aidait à éclore par *Henri III*. Il avait rangé chez lui autour de la haute bourgeoisie et de cet état-major de la haute Banque où brillaient les noms des Casimir-Périer, Ternaux, Laffitte, Foy, Benjamin Constant, des professeurs, des journalistes, des auteurs de toute sorte, non les premiers qui ne se prennent pas facilement, mais ceux que le public et les princes de tous les temps aiment à combler de faveurs, ce qu'on pourrait classer à leur rang dans une bibliothèque sous cette étiquette : médiocrité de première qualité.

A peine monté sur le trône, le Roi citoyen sentit qu'il ne pouvait piper qu'à moitié les écrivains. La moitié des Carbonari avait été jouée par l'autre. La moitié orléaniste, la plus riche et la plus rusée, avait dupé la moitié républicaine. « Tous les journaux sont orléanistes jusqu'au *National* lui-même, se disaient les républicains consternés, ce sera à recommencer, il

ous faudrait faire encore une révolution. » Mais Louis-Philippe sentait qu'il ne garderait pas longtemps tous ces capricieux amis. Directeurs jaloux de l'opinion publique, les journalistes sont forcés de tenir attentif leur public et de le passionner chaque jour par une émotion nouvelle et par l'espérance de l'émotion du lendemain. Le public d'un journal est son maître et attend qu'à son déjeuner on le fournisse d'une quantité suffisante de sophismes, de colère contre le pouvoir et des plaintes qu'il n'aurait pas imaginé d'exhaler, qu'on lui apprenne des malheurs et qu'on l'arme d'épigrammes et d'injures bien empoisonnées. Un pouvoir nouveau s'installe, tous les journaux l'accueillent d'abord et le soutiennent convenablement, chaque directeur de journal se considère comme général en chef d'une armée de trente ou quarante mille abonnés, entouré d'un état-major de rédacteurs. Il fait ses conditions au pouvoir, si on le repousse, que l'on prenne garde, il fera tourner dans l'opposition son troupeau tout entier. Tous ces petits généraux ne furent pas également enchantés de leurs traités secrets avec Louis-Philippe. Le *National* commença les hostilités. Armand Carrel eût accepté quelque chose de considérable, on ne lui offrit que la préfecture de Bordeaux; il se sépara et reprit le thème républicain en homme qui se sentait mal jugé et voulait par le combat se faire mesurer à sa taille.

Ce fut alors que Louis-Philippe, voyant la moitié de la meute se séparer, lâcha l'autre moitié contre elle et chercha partout dans les écrivains ceux dont il pourrait faire des créatures. Comme Faust se donne à Méphistophélès, Rossi se donna à cet esprit de ruse et de corruption. A l'instant, la Sorbonne et la Pairie lui furent ouvertes. Il fit le cours d'histoire qu'il fallait à la doctrine, et plus adroit que d'autres, ne reçut que des huées de la jeunesse des écoles qui, pour lui, n'en vint pas aux coups et aux pommes cuites.

Rossi, né italien, fut un des modèles de ces fortunes de professeurs si rapides sous ce règne où tant d'hommes furent surchargés de sinécures. C'était un petit homme sec et jaune, d'une maigreur de squelette dont la physionomie n'avait qu'un trait, c'était un rire de singe perpétuel et toujours le même dans la politesse ou dans l'ironie. Il s'était fait d'abord naturaliser genevois puis français. En un jour, il parvint à tout. Le pacte lui réussit. Un autre Italien, Libri, fut tiré du troupeau des réfugiés. Il avait écrit l'*Histoire des Sciences mathématiques*, on le lança contre Arago qui n'était pas facile à combattre par les armes ordinaires. Il y fallait un mathématicien, on le trouva.

1836.

Les oppositions me sollicitèrent d'écrire contre le gouvernement, mais en vain.

Un jour, entre autres, M. de Brian, rédacteur en chef de *la Quotidienne*, et un ami d'Armand Carrel, envoyé par lui du *National*, se rencontrèrent chez moi; c'était un mercredi (c'était le jour où je recevais toute la matinée). Chacun d'eux me venait prier de m'unir à lui dans l'attaque à la dynastie d'Orléans... Je leur dis que je ne voulais point affecter une fausse modestie, que sans penser que mon nom leur apportât des forces, toujours était-il certain qu'il leur apporterait *une force*, celle de la célébrité des syllabes qui le composent.

Et, parlant du roi Louis-Philippe : « Cet homme *nous pèse* », disaient-ils.

Je leur répondis : « *Vous en trouverez de plus légers qui vous pèseront davantage.* » Mais ce calme désintéressé pouvait-il être compris par des hommes dont la vie se passe dans l'intrigue politique? C'était là encore une de ces illusions d'un honneur trop exalté que m'avaient inspiré les exemples et les discours de ma famille. Il est probable que chacun d'eux sortait en se disant que je penchais vers l'autre opinion ennemie de la sienne et tous deux étaient également mécontents. Je le pressentais et cependant je continuais à suivre cette ligne de conduite, quoique j'eusse à souffrir, en la suivant, bien des sortes de privations.

Tandis que je résistais ainsi aux sollicitations de la double opposition contre le pouvoir, ce pouvoir ombrageux ne pouvait non plus comprendre comment un homme de peu de fortune rejetait ses avances et, lorsque je publiai le premier volume de *Servitude et Grandeur militaires*, il prit l'alarme et m'envoya des espions maladroits.

DES ASSASSINATS POLITIQUES

Fieschi. Le prix du sang.

Les caprices et les bouffées de corruption d'une nation dépravée sont incalculables. Tout est affaire de mode et d'engouement dans ses actes. La mode des assassinats et les prétentions de coupe-jarrets saisirent les Parisiens sitôt que Louis-Philippe eût été tiré et manqué une première fois par un certain drôle, nommé Bergeron, lequel se plaça près du pont royal sur les quais et tira un coup de pistolet qui lui fut pardonné (1835).

La fusillade des assassins commença là. L'émulation s'était emparée de ces tireurs de l'embuscade et chacun chercha l'occasion de perfectionner ses trappes et ses lâches embûches. Souvent, on y mit du luxe. Fieschi, dans les débats qu'il était fier de conduire lui-même, recevait avec complaisance et avec un certain air de protection les sollicitations des petites Duchesses et des jeunes Marquises qui, profitant à la hâte des quelques jours qui lui restaient pour conserver sa tête sur ses épaules, lui envoyaient leur album pour y recevoir sa signature (1839). Il étalait dans ses réponses et ses récits les merveilles de son industrie et n'était pas éloigné de se croire du génie. En effet, il était le dernier terme du *crescendo*, ayant rasé à la fois et d'un seul coup *quarante* personnes environ depuis un maréchal de France (Mortier) jusqu'à une petite couturière qui allait son chemin, tous des passants, excepté le Roi et ses fils qu'il visait.

Je voulus voir une fois ces obscurs agents des conspirations secrètes dont les chefs sont toujours invisibles. J'assistai à une séance de leur jugement au Luxembourg. Je m'attendais à trouver dans Fieschi et ses deux compagnons des personnages intéressants ou féroces et doués de quelque grandeur de scélératesse. Je fus surpris de les trouver aussi vulgaires qu'ils l'étaient, quoique les récits m'en eussent averti. Fieschi avait l'aplomb d'un caporal d'invalides et cette sorte d'assurance militaire d'un soldat qui pose en grognard et compte beaucoup sur sa grâce. A défaut de la *question* qu'il eût appliquée

sans scrupule, M. Pasquier avait employé de douces paroles et l'*Espérance*, cette corruptrice que notre pauvre espèce adorera toujours et qui fera faire toutes les bassesses possibles et passer les plus honteux marchés aux hommes communs à qui l'on offrira quelques heures de plus d'une mauvaise vie en échange de leurs délations. Le chancelier Pasquier n'avait jamais manqué de lui dire comme tous les journaux l'ont raconté officiellement et vous les pouvez relire :

— Eh bien! mon cher Fieschi, comment vous portez-vous ce matin?

Toutes les fois qu'il entrait à son lever dans la chambre à coucher où ce pauvre malfaiteur était soigné, choyé, trépané, recousu à la joue et à la mâchoire par les chirurgiens qui avaient ordre de ne rien ménager pour en faire un parleur en état de dénoncer.

Leurs soins réussirent, il parla et dit tout ce que vous relirez au *Moniteur* d'explications de sa niaise docilité à tenir parole à des drôles qui l'avaient payé et de la conscience avec laquelle il voulut gagner son argent en faisant partir ses canons de fusil. Il donna les clefs des basses menées sans pourtant montrer les vraies portes secrètes et passa beaucoup de temps à traîner les débats, à laisser perdre la voie aux limiers du procès et à les remettre au flair, puis à rompre encore les chiens pour prolonger le spectacle intéressant dont il se voyait le principal acteur, dont le théâtre et les spectateurs ne lui déplaisaient pas et au bout duquel il croyait entrevoir sa grâce. On lui tenait la dragée haute, mais on la baissait quelquefois jusqu'à lui et alors il abondait en éloges de Louis-Philippe qui, disait-il, n'avait pas bronché sous le feu de sa machine infernale. On le laissa se pavaner ainsi et régner sur son crime pendant quelque temps avec une importance ridicule, et puis la justice n'ayant plus rien à faire de cette tête fêlée, la coupa et la jeta à la voirie de Clamart.

Pépin, grand garçon pâle assez pareil d'aspect au masque enfariné que se faisait le Pierrot Deburau, tenait sa longue tête dans ses longues mains et se pleurait très sincèrement comme s'il en eût valu la peine. Il montra dans les débats qu'il n'avait pas su un mot de ce qu'on pouvait vouloir faire de son entreprise après qu'elle eut réussi. Il parla et agit en sot épicier. Le vieux Moret, ancien babouviste, fut le seul des trois qui parut comprendre ce qu'il avait fait et ce qu'on allait faire de lui. Il ne desserra pas les dents une fois dans tout le procès, nia tout et se tut. Lorsqu'il monta sur l'échafaud, il ôta pour la première fois une sorte de bonnet noir dont sa tête était couverte et la foule jeta un cri de pitié en voyant ses cheveux

blancs. Au Luxembourg, son visage était sombre et pensif, son regard scrutateur et sinistre.

L'esprit vénal du temps se fit voir en cette affaire par un étrange scandale. Le Roi crut devoir offrir aux familles affligées de ceux qui avaient été tués à ses côtés et à son occasion les consolations qui étaient en son pouvoir. On fit passer longuement à la file les nombreux cercueils des victimes de cette journée et de ces *jeux de la haine et du hasard*, et l'on comparait cette funeste procession à celle du drame de *Lucrèce Borgia*. L'effet politique que l'on en attendait ne fut pas grand parce que l'on avait chargé l'horreur. Les bières entassées dans l'église et mal embaumées y firent explosion et le tumulte fit taire tout attendrissement. Ce qui l'étouffa complètement, ce fut la nouvelle qui se répandit que Philippe ayant fait demander au fils du maréchal Mortier, tué sur le boulevard, s'il ne désirait pas quelque faveur qui lui pût être une marque de condoléance et de regret, Ce jeune homme déjà Pair de France, chevalier d'honneur de la jeune duchesse d'Orléans et immensément riche, demanda de l'argent; on lui en donna et sa belle-mère me le dit avec confusion. C'était une femme presque octogénaire et plusieurs fois millionnaire; elle lui en fit honte et me la raconta. « Je ne suis pas assez jeune, lui dit-elle, pour que vous ayez longtemps à attendre ce que je dois ajouter à votre fortune, déjà telle que vous n'en savez que faire, demandez un cordon ou tout autre bagatelle, mais pour Dieu, ne demandez pas l'aumône. » Ce *duc de Trévise* tenait fort à la recevoir et n'entendit pas la raillerie. On lui escompta par une pension de vingt mille francs le sang du vieux Maréchal.

Cette excellente femme qui avait dans ses veines le vieil honneur de son temps, lui dit mille mots piquants auxquels il répondit en alléguant qu'il n'était pas le seul qui agît de la sorte et en balbutiant que la fille d'un certain M. Riensec, pareillement criblé de balles devant le café turc, avait demandé en dédommagement de son père une rente de six mille francs ayant de fortune quatre-vingt mille livres de rente. Il lui en fut seulement accordé deux mille. Ainsi, une fois les pères remboursés, on n'y pensa plus.

Le principe du règne : *Enrichissez-vous!* portait cette sorte de fruits.

NOTES

Pairie. Institution incomplète et fausse, puisqu'elle était *dotée* et relevait du budget qui l'alimentait et de la couronne qui la choisissait, n'avait pas l'indépendance de la Chambre élective et n'avait de l'hérédité que l'avenir.

Mais il est bon de faire remarquer que c'était la fondation d'une institution et non son exercice; que la seconde génération pouvait seule la rendre véritablement héréditaire et aristocratique; que des majorats des fils de pairs commençaient déjà à créer des pairs par droit de naissance.

1854.

DES FOURBERIES DES ASSEMBLÉES

Les gens du Roi.

Il y avait une sorte d'hommes tantôt ministres, tantôt chefs d'oppositions variées et confuses, afin de redevenir ministres, grands faiseurs de phrases d'apparence graves et toujours vides, débitées d'un ton de maître ou de matamore, grands donneurs de démissions subites, calcul facile pour descendre deux degrés afin d'en remonter six. Ces sortes de roués politiques encombraient l'Académie.

Un des appeaux les plus séduisants qui fût à l'usage de ce gouvernement de ruses et d'amorce, c'était l'offre de la Pairie.

Roland le furieux, dans sa folie, vante sa jument qu'il veut vendre. « Voyez, dit-il, quels jarrets, quelle encolure, quelle robe, quelle crinière arabe, elle a toutes les beautés, toutes les forces, toutes les perfections. Elle n'a qu'un seul défaut, un seul : c'est d'être morte. »

Il en était précisément ainsi de la Chambre des Pairs. C'était une sorte de chambre ardente, condamnée à condamner des assassins, c'était son œuvre politique la plus réelle. Dépourvue des deux sources d'autorité sans lesquelles il n'y a pas de pouvoir, l'élection ou l'hérédité; sans couleur dans sa pompe, elle était revêtue, par sa condition de cour criminelle, d'une couleur noire et sanglante qui rendait sa nullité sinistre. On souffrait de penser que tant de grands noms étaient apposés à des arrêts portés contre les têtes les plus basses et les plus souillées de l'armée secrète des conspirateurs perpétuels. Car il est juste de dire que l'éclat passé de beaucoup de membres de ce Sénat, soit dans l'institut d'Égypte, soit dans les armées, soit dans la diplomatie, soit dans l'administration des plus grandes affaires de l'Empire et de la Monarchie précédente soutenait cette assemblée dans une dignité qui pouvait à l'aide de quelques sophismes faire par moments quelque illusion et, par la force de quelques membres, voiler l'impuissance radicale du corps.

Cependant, à tous moments, ce voile était déchiré. Tantôt

par l'action du pouvoir royal qui augmentait à son gré, tout à coup, le nombre de ces voix dociles, tantôt par les insouciantes insolences de la Chambre élective qui, lorsqu'elle avait statué, se séparait ou passait outre sans s'informer de ce que ferait ou même pourrait penser la première chambre.

Il fut malheureux pour les lettres que la séduction de ce nom de Pair s'exerçât sur elles trop souvent et toujours avec succès. Les pairs de Charlemagne ont laissé dans l'histoire une trace si lumineuse et si grande que depuis ce siècle, jusqu'à la fin de la monarchie de Louis XIV, quelque chose de majestueux et d'impérial s'attachait à ce nom qui, pour la France, semblait toujours désigner un égal, un ami, un frère d'armes de l'empereur d'Occident. A peine, avant la Révolution de 1789, séparait-on dans sa pensée les deux mots de duc et pair qui, souvent, n'en formaient qu'un comme *Charlemagne.*

QUE LA FRANCE N'AGIT QUE PAR EXPLOSIONS

Depuis que la démocratie a débordé et inondé complètement la France, tout a été passé sous le niveau et y est demeuré. Le Tiers état est devenu la nation et une seule force a pu gouverner : l'administration née sous l'Empire, constituée par Napoléon I^{er}. La Restauration la prit en main, mais en seize ans, elle fut paralysée par la tribune et la presse qui empoisonnèrent l'atmosphère des miasmes qui rendent la défense débile et soufflent des courants favorables à l'attaque. Les comédiens de quinze ans recrutèrent dans les agents mêmes de la couronne des adversaires de la dynastie et vers la fin du règne de Charles X il y avait empressement à s'enrôler dans l'opposition et à lui donner des gages par des actes ou des écrits, ou, s'il ne se pouvait, par une attitude hostile en tout lieu et en toute occasion.

Je vis se former dans les esprits, après Waterloo, le cratère de cette lave qui fit explosion en 1830.

Le sentiment qui la formait se peut définir en quelques mots qui se prononçaient à voix basse dans la classe moyenne :

— Messieurs de Bourbon, nous ne pensions pas que l'Europe tînt à vous avec tant de persévérance et vous donnât coup sur coup deux armées. Nous ne pouvons plus prendre d'assaut votre trône, nous le ferons tomber par la mine et la sape.

On y passa seize ans et, en trois jours, il s'écroula. Louis-Philippe comparable et comparé à Ulysse fut de même sapé en dix-huit ans et la mine mieux faite et moins éventée fit son explosion en trois heures.

Louis-Philippe avait cru sincèrement à la possibilité de gouvernement parlementaire dans une monarchie démocratique, mais à peine assis sur ce trépied qui n'avait que deux pieds (le second pouvoir de la Pairie n'existant que de nom), il fut contraint à l'état de siège et aux lois de Septembre. Tant qu'il eut les yeux ouverts, il vit la mine et la sape, s'en effraya et combla les fossés. Lorsqu'il fut aveuglé par une apparente prospérité et affaibli par la vieillesse, il s'étourdit par l'idée de sa consciencieuse déférence pour la *Charte-vérité* et ne sentit

même pas le tremblement de terre qui, depuis un an, faisai[t] frémir les pieds de tout ce qui foulait la terre de France.

Le sentiment qui avait formé cette seconde ligue était l[a] vengeance du carbonarisme républicain trompé par le carbo[-] narisme orléaniste, son camarade de conspiration. Le républi[-] cain voulait sa part dans la curée du vieux cerf dix-cors. I[l] dit : « Mon compagnon Égalité fils m'a trompé, ce sera à recommencer. Je l'ai laissé élire *quoique Bourbon*, je le renver[-] serai, la révolution n'a pas dit son dernier mot. » Et il creusa la mine pendant dix-huit ans et y mit le feu le 24 février 1848.

Pendant les dix-huit ans de son règne, je ne me départis point de cette ligne publiquement tracée par ce mot et qui fut la ligne d'une résistance froide et respectueuse à des avances empressées qui se multiplièrent sous bien des formes tant que dura ce règne de ruse, de difficile équilibre, de ménagements et de corruptions.

Ce dernier mot, en l'écrivant, me rappelle des faits sans nombre que les papiers publiés des oppositions n'ont que trop racontés et pris pour textes de continuels scandales qui par[-] taient sous les pieds de la cour bourgeoise comme des fusées fatales. La fin du règne surtout fut marquée par une sorte de bouquet diabolique dont les noires traînées faisaient pres[-] sentir une explosion prochaine et chargée à mitraille. Un matin, on apprenait qu'un pair de France avait payé un traité d'exploi[-] tation à un ministre. M. de Cubières dénonçait cette corrup[-] tion à la première chambre du pays. Un soir, on disait (et il s'ensuivait un sale procès) qu'un aide de camp d'un prince avait été pris volant au jeu des princes mêmes et chez eux, etc.

(Rechercher ces faits qui sont partout et les résumer.)

Un jour, je trouvai dans l'étude de mon notaire, qui était celui du roi Louis-Philippe, quelque mauvaise humeur des *mauvaises affaires* que faisait le Roi, parce qu'il achetait en Bretagne les terres de quelques vieux gentilshommes à un prix double de leur valeur pour éteindre leur opposition vendéenne. Il achetait ainsi ceux dont la conscience était à vendre et faisait faire cette sorte de *traite* des blancs avec une effronterie et un cynisme merveilleux.

Dans le salon d'une femme de la cour de la Maison d'Orléans, je dis à la maîtresse de la maison :

— Votre ami (c'était un député qui, d'abord, avait fait une sorte de manœuvre d'opposition) est appelé à un bon poste dans un ministère.

— Oui, me dit-elle, nous savons à présent précisément *combien il coûte*.

Les agents du maître rusé, quand ils avaient acheté un

homme, le foulaient aux pieds sans pitié ou le faisaient bafouer par les députés à la Chambre comme le fut *Carné*.

Louis-Philippe avait dressé ses enfants à ce manège princier, sorte de mystification à laquelle on se prend toujours dans le vulgaire qui ne sait ce que c'est que le grand monde. Un aide de camp des jeunes princes me disait un jour à dîner, les voulant louer :

— Le duc de Nemours est bien plus diplomate que le duc d'Orléans, qui, lorsqu'il a fait à un homme les compliments qui le *prennent*, le laisse là et ne lui parle plus. Le duc de Nemours revient à la charge toutes les fois qu'il le voit, jusqu'à ce qu'il soit sûr de lui.

28 septembre 1856.

TROISIÈME PARTIE

LA RÉVOLUTION DE 48
ET LE COUP D'ÉTAT DU 2 DÉCEMBRE

COMMENT IL EST VRAI
QUE LES GOUVERNEMENTS NE SONT JAMAIS RENVERSÉS, MAIS SE RENVERSENT EUX-MÊMES

Depuis un an, tout le monde voyait une révolution s'amasser et s'avancer, excepté le roi Louis-Philippe.

Le long ministère de Guizot lui semblait seul attaqué, le tournoi parlementaire était même un jeu qui ne lui déplaisait pas et dont il riait en se frottant les mains.

Un Ambassadeur étranger crut de son devoir de l'avertir des craintes de l'Europe et de lui faire apercevoir quelques sinistres symptômes. « Soyez tranquille, dit Philippe, je suis sûr de la majorité dans les deux chambres et je suis à *califourchon* sur mon ministère et sur l'égalité », et cet Allemand, homme d'esprit et d'observation, contrefaisait en me le racontant le geste du Roi mettant sa main droite à cheval sur l'autre main.

En effet, il était en règle selon la lettre constitutionnelle. De la tribune de son inviolabilité, il voyait dans le champ clos son premier ministre immobile comme un mannequin couvert d'une armure de fer-blanc, harcelé par les avocats politiques de l'opposition dynastique comme l'était un chevalier par les varlets qui, à l'aide de leurs hallebardes recourbées, l'accrochaient par le dos à la jointure du casque, le jetaient à la renverse et l'égorgeaient par les défauts de l'armure, tandis qu'il était étouffé sur le sable par le poids de son écaille d'acier.

Ici, la dague était la réforme, le champ clos était le banquet des Champs-Élysées.

Le ministère aurait pu, avec le quart des souplesses et des tempéraments diplomatiques employés dans le moindre traité de douanes, trouver un biais qui eût mis à couvert la dignité du pouvoir et capituler avec les chefs des deux oppositions. Les chefs de troupe républicains se servaient des capitans dynastiques pour tirer du feu ces marrons assez brûlants. Les réformateurs étaient moins ardents à la poursuite d'une république qu'ils n'espéraient pas, que les dynastiques à la chasse des portefeuilles qu'ils touchaient du doigt. Mais la vanité de

Guizot, sa raideur doctrinaire et son pédantisme genevois l'emportèrent.

Ce fut un bruit public et que me confirmèrent les amis du château, qu'il y eut une sorte de conseil de famille aux Tuileries quelques jours avant ce fatal banquet et que Guizot s'obstina aux mesures de rigueur et à dissoudre la réunion par force au jour assigné, accepter le duel, relever le gant de l'émeute et l'étouffer. Qui n'aurait cru à ce fier langage qu'on était capable de l'exécution?

Madame Adélaïde fut seule opposée à cette vigueur théâtrale qui lui inspirait peu de confiance pour le moment d'agir. Elle vit plus loin et plus juste que sa famille, parla longtemps, s'enflamma, pleura même inutilement. Le Roi charmé d'avoir près de lui un Richelieu si inflexible, comptant à la fois sur sa légalité et sur ses chers *forts détachés* pour lesquels il avait tant plaidé près de tous les membres du Parlement, se décida pour l'énergie.

Sa pauvre sœur fut si frappée de la pensée que cette résolution perdait tout sans ressource qu'elle se retira le visage en feu, les yeux gonflés de pleurs et le col rempli et rougi du sang qui l'étouffait, et rapportée avec peine, s'endormit d'un tel sommeil que le lendemain rien ne put l'éveiller et qu'elle mourut de cette scène et des terreurs de sa prévision.

Cette mort fut la première brèche faite à la chaîne des fortunes heureuses de Philippe. Cet anneau rompu semblait arracher du sable son ancre de miséricorde et quelques jours après celui-là, il ne fit que dériver et, enfin, couler bas en trois heures.

Cette femme était son conseil et le tenait en bride lorsqu'il avait des élans et des boutades monarchiques et des bouffées de gloriole bourbonnienne.

Louis-Philippe avait pour elle un respect d'héritier que je trouvais tout à fait comparable à celui de Louis XIV pour la Grande Mademoiselle à qui il laissa, enfin, la permission d'aimer son Lauzun vieilli, ses vingt-quatre violons et ses rubans couleur d'aurore, lorsqu'il fut arrêté que nul mariage ne pouvait distraire de sa succession le palais du Luxembourg et ses immenses propriétés.

Il y avait quelque chose de tout pareil dans la vie secrète de Madame Adélaïde qui vivait mystérieusement avec un officier nommé Athalin, dessinateur habile, un de ces artistes militaires, comme furent Taylor et Cayeux, paysagistes voyageurs et prompts à crayonner avec goût et à donner leurs esquisses aux peintres et aux décorateurs. C'était un homme paisible et silencieux qu'on ne vit jamais que dans les salons du palais et que l'on fit Général tout doucement et comme à

dérobée. C'était une sorte d'union respectée et dont l'âge pêchait de parler et de sourire.

Au premier aspect et chaque fois que je la revis, il me fut possible de ne pas me souvenir de sainte Monique, la mère e saint Augustin qui, « envoyée chaque jour aux cuves de , dit son fils dans ses *Confessions*, portait le vase à sa bouche t, n'en ayant bu d'abord que quelques gouttes, avait fini par e boire à pleines tasses ». Mais cet aspect sanguin et trop areil à celui que devaient avoir les Ménades d'un âge mûr tait compensé par son langage lent et prudent qui sortait vec réflexion de sa bouche serrée. Son jugement était, dit-on, lus ferme et plus rassis que celui de son frère Philippe, lequel se perdait dans ses paroles perpétuelles et dans le labyrinthe de ses ruses. Il la ménageait et parfois, plus fréquemment qu'on ne l'a cru, la consultait avant les hommes d'État et s'en trouva bien durant tout son règne, lui donnant en secret à tenir dans ses doigts les cartes glissantes de son édifice politique. Mais, lorsque l'ouragan soufflait le plus violemment, une seule pensée d'orgueil envoyée par son mauvais génie lui fit prendre en main trop brusquement le château de cartes qui s'écroula sur le tapis.

Sur ce tapis étaient jetées d'autres cartes qu'il ne voyait pas et des mains invisibles mêlaient, sous la table, la *Noire* prédestinée et la *Rouge* fatale.

CRAINTES ET MENACES PUÉRILES DES FORTS DÉTACHÉS

Règne de la stupeur. Le fond de l'abime.

Depuis l'année 1845, Louis-Philippe avait préparé laborieusement la construction des forts détachés et des fortifications de Paris. Il avait à grand'peine recruté dans les chambres une majorité suffisante pour les votes nécessaires. Dans cette constellation circulaire de petites citadelles à deux fins qui pouvaient faire étinceler et rayonner leurs feux, soit sur une armée étrangère, soit sur une révolte nationale, il croyait voir les étoiles protectrices de sa famille. Tantôt il caressait, tantôt il gourmandait les députés et les pairs. L'un d'eux, un poète comique, qui avait été des premiers à promener dans les rues la royauté de Louis-Philippe en 1830, ainsi que le représente M. de Chateaubriand dans ses *Mémoires*, Viennet, versificateur fabuliste de l'Empire, m'a raconté avec une certaine fierté que, craignant pour ses forts détachés, Philippe lui avait dit un soir : « Quoi! vous hésitez à voter pour les fortifications? Savez-vous, Monsieur, qu'il s'agit de sauver ma dynastie.

— Eh! bien, Sire, dit-il, je vous les refuse parce que je ne crois pas qu'elles vous soient profitables.

— Vous êtes un ingrat, Monsieur, je vous ai fait Pair de France.

— Ce n'est pas vous, Sire, c'est votre Ministère, et je ne l'ai su que par mon portier; je m'en souciais fort peu. »

Tel fut le dialogue entre ce *faux bonhomme* roi et le *bourru bienfaisant* citoyen.

Comme Viennet s'était fait adopter dans ce rôle, je crois assez à l'exactitude de son anecdote et un autre pair m'ayant conté que les femmes de la famille royale d'Orléans n'avaient cessé de le supplier, les larmes aux yeux, d'accorder ce vote aux prières princières, il me fut démontré comme il l'était assez par les journaux du juste milieu que Louis-Philippe croyait fermement avoir trouvé l'ancre de salut de sa dynastie dans les fortifications qui n'ont servi depuis à aucune attaque,

ni aucune défense, et d'où il ne fut pas tiré un coup de fusil pour son drapeau et son coq.

L'opposition avait toujours exagéré l'effroi qu'elle avait de cette ceinture de bouche à feu. On avait multiplié à l'infini des plans de Paris qui démontraient géométriquement qu'en posant la pointe d'un compas sur chacun des forts détachés et traçant de l'autre pointe une circonférence ayant pour rayon la portée des bombes, on trouvait tous les bâtiments de Paris placés sous le feu de manière à être tous foudroyés en même temps, excepté les Tuileries et le Palais-Royal. Il semblait qu'au moindre mouvement tout cet arsenal dût éclater et renverser les maisons sur les révoltés, la ville sur l'insurrection. On avait vu souvent des officiers d'état-major traçant des lignes de siège et prenant, à l'aide des longues-vues, des alignements suspects. En effet, j'en avais rencontré moi-même quelques-uns rôdant sans uniforme sur les hauteurs environnantes, trop faciles à reconnaître sous l'habit de la cité, n'évitant pas les regards avec assez de soin; peut-être par ordre du gouvernement qui voulait intimider, pour ne pas avoir à réprimer. Les jeunes princes étaient dès longtemps investis des commandements généraux qui mettaient dans leurs mains tous les tonnerres du mont Calvaire et de Vincennes. Une armée de quatre cent mille hommes occupait les places fortes et les camps, les divisions dominaient toutes les provinces, comme des donjons féodaux, mais entre ces baïonnettes et la révolution qui se préparait on avait laissé se placer depuis dix-huit ans la masse aveugle et indocile de la garde bourgeoise qui, par sa seule présence et son attitude indécise, devait amortir les coups et paralyser les bras. Quant aux princes pâles, à qui le commandement était donné, ils ne tentèrent même pas de tirer leur épée quand ils auraient dû en jeter le fourreau.

Voilà de quelle utilité furent à l'intérieur ces menaçantes fortifications. Jamais ne fut mieux démontrée la sagesse des Spartiates qui voulaient Lacédémone ouverte de toutes parts, ne reconnaissant pour fortifications véritables que le cœur et la poitrine des guerriers.

SUR LE JEU DES OPPOSITIONS DYNASTIQUES

Si un Esprit d'en haut eût pu dire aux chefs vaniteux et légers de l'opposition parlementaire qui s'évertuaient à découvrir le défaut de la cuirasse de Louis-Philippe : « Voici devant vous le livre de Dieu. Lisez ce qui est inscrit à cette page :
« Vous avez, enfin, trouvé le défaut de l'armure d'Orléans, c'est le *droit de réunion*. Vous formez des banquets dans toutes les villes. Là, vous montez sur des tables et, au milieu des pots renversés, des plats brisés et des bouteilles vides, vous faites des discours révolutionnaires, vous singez O'Connell, sans avoir ni son droit ni son ascendant populaire. Il vous manque la plaie de l'Irlande à montrer et le peuple heureux que vous agitez n'a pas de larmes à sécher, mais seulement des travaux et des rires à interrompre. Vous voulez chasser un ministère et vous croyez ne frapper que lui. Chacun de vous enfonce en riant sous cape dans cette lézarde découverte l'arme qu'il peut porter et, en cherchant bien, chacun de vous a trouvé un couteau de table. Tous les cabarets sont vos arsenaux et vos forums, depuis le Chapeau Rouge de Montmartre jusqu'à Mâcon, vous y recrutez à grands cris et librement les enrôlés volontaires d'une révolte inconnue. Votre vue ne va pas au delà de la petite muraille constitutionnelle que vous avez construite à la légère avec *deux cent vingt et un bourgeois* qui l'ont mal badigeonnée. Vous croyez ne renverser qu'un ministère? Sachez qu'en jouant des couteaux, vous allez poignarder la Monarchie, votre petit *mur* n'est *qu'un rideau de théâtre* et derrière le rideau est le Roi. »

Ils se seraient arrêtés tous, effrayés, ils auraient ouvert leurs petites mains et laissé tomber leurs grands coutelas dans le vin bleu du banquet en s'écriant :

— Ah! ne tournons pas cette page du livre!

Mais c'était inutilement que la fuite de la Restauration, dans les cent jours après l'île d'Elbe, que sa chute de 1830 et que leur usurpation de famille si facile avaient prouvé qu'à travers la fiction constitutionnelle la couronne est toujours responsable et que les ministres qui croient la couvrir ne font

uc la *mettre à l'ombre*. Les amants passionnés de *l'administration* qu'ils nomment *le Pouvoir*, jaunes d'envie comme des acteurs sans rôle, avaient toujours présent à la pensée et à la vue *le banc des ministres* où leur place était vide comme celle de *Banquo*, mais où ils voyaient toujours leur ombre assise.

L'un d'eux pourtant semblait hésiter, c'était M. Thiers. Son malheur était de s'être vu trop jeune premier ministre lorsque Louis-Philippe eut besoin de sa griffe pour tirer les marrons du feu vendéen de la duchesse de Berry. Peu après, jeté de côté comme un instrument qui s'est un peu ébréché par l'usage, il n'avait cessé de *nouer et dénouer le chœur sacré* de l'opposition pour guider cette ronde infernale autour du banc des ministres, ministres qu'il assiégeait. Sur son petit guidon particulier, il avait écrit : *Sincérité du gouvernement représentatif. Gouvernement des ministres seuls responsables et non de la couronne.*

Cependant, quelque chose l'avertissait que le jeu devenait bien fort, que les boules de neige se durcissaient et se changeaient en plomb.

Il s'agissait du dernier banquet qui fut celui de Balthazar pour Louis-Philippe. Il ne voulait point promettre de s'y trouver. A ses répugnances et à ses pressentiments se joignait l'idée désagréable pour lui d'être là comme à la suite de Lamartine. Or, chacun d'eux avait coutume de dire qu'il ne pouvait être le *second nulle part*. Il fut décidé à l'action par ses intimes amis politiques, dont le plus vif était M. Duvergier de Hauranne, moqueur acerbe, acharné contre le ministère de M. Guizot. Le triomphe fut grand lorsque, pareil à un cornac, il eut soulevé et mis en mouvement ce colosse parlementaire, Bellua pour l'assemblée, Pygmée pour d'autres hommes. M. Duvergier, cet homme toujours agité, arrive un matin à la Chambre des Députés en se frottant les mains, cinq jours environ avant le 24 février. « Eh bien, dit-il en riant, Thiers viendra au banquet. Il avait peur de l'eau, mais nous l'avons poussé et jeté à l'eau. A la rivière, il faudra bien qu'il nage. »

C'était ainsi que *ces enfants de France* jouaient *au représentatif*, sorte de *marelle* où ils sautillaient d'un pied sur des lignes de craie à demi effacées.

Peu de jours après, un groupe d'ouvriers en bonnets rouges rencontrait et reconnaissait M. Thiers, le pressait, le poussait aussi pour le jeter à l'eau, mais c'était sur la place *Louis XVI* d'où Louis-Philippe venait de partir en fiacre pour l'Angleterre, et c'était sur le pont révolutionnaire dit : pont de la *Concorde*.

Du haut en bas de la nation, ne voyez-vous pas même légèreté hostile, même rage étourdie contre le voisin. Chaque

homme déteste son émule et, pour le renverser, ferait crouler sa propre maison.

Cette belle allégresse d'homme d'État de Duvergier de Hauranne me fut racontée le lendemain par un de ses amis politiques des plus intimes, à l'Académie Française, et je souris de ce mot joyeux à peu près de ce même rire dont on colore ses craintes secrètes lorsqu'on voit un enfant jouer avec le phosphore près d'un baril de poudre, en disant : « C'est un joli enfant, mais quand le chasserez-vous? »

Or, le jeu divertissant de ces graves personnages se nommait: *Stratégie parlementaire*.

Ainsi, ces prétendus *hommes d'État* s'étaient si consciencieusement infatués des mérites de leur œuvre de juillet 1830 et croyaient avec une foi si aveugle à la solidité du pont orléaniste et parlementaire qu'ils avaient jeté à la hâte sur le gouffre, qu'ils pensèrent pouvoir y boxer impunément, mais le pont était sans pierres et sans ciment, sans chaux ni sable, c'était une planche rongée des vers qui craqua sous leurs pieds et les précipita dans l'abîme sans fond.

TROIS HEURES DE CONVULSION

Trois journées avaient renversé la branche aînée; pour la ranche cadette, il suffit de trois heures.

Le banquet réformiste aurait-il lieu à la barrière de l'Étoile? era-t-il révolutionnaire ou réglé selon une étiquette conciliarice et convenue entre le gouvernement et les agitateurs? oilà quelles étaient les deux questions que l'on s'adressait artout et tout haut. Mais on ajoutait en soi-même : Sera-ce n coup d'État, un Dix-huit Brumaire royal ou un comité de salut public républicain?

La cour et les ministres affectaient la plus grande tranquillité.

Le jeune duc de Montpensier avait fait préparer un grand déjeuner à Vincennes et les invités, officiers pour la plupart, en parlaient avec une gaîté affectée. La princesse de Ligne donna (le 22 février) la veille du grand jour un bal où se trouvèrent les ministres qui s'y montrèrent exacts et restèrent jusqu'au jour. La duchesse de Vicence (M^{me} de Caulaincourt) fort rattachée à la Maison d'Orléans m'avait invité à dîner pour ce même 23, comme l'ambassadrice de Belgique à son bal. Je n'acceptai rien de tout cela et j'allai seul voir l'état de cœur et d'esprit où se trouvait le peuple que l'on ne comptait pour rien, en apparence du moins.

L'aspect de Paris était celui d'une ville frappée de terreur et de folie. Les grandes rues, les boulevards et les avenues étaient couverts de voitures lancées au grand galop et dont les lanternes se croisaient en tous sens. Je les vis pleines de femmes, d'enfants, de matelas, de malles, c'était partout un déménagement improvisé. Point de cris, point de propos, point de questions, chacun semblait savoir où il allait et ce qu'il fuyait. Les passants ne s'abordaient pas, les voitures sortaient de Paris. Passer la barrière était l'espoir de chaque famille et le but acheté au poids de l'or. Toutes les boutiques étaient fermées, premier signe de désastre et de combat, excepté les boutiques des changeurs assiégées et entr'ouvertes par un seul volet. A l'une d'elles, au coin du boulevard et de la rue de la

Paix, je vis descendre d'un fiacre des officiers généraux que je connaissais et, à ce signe, je vis que tout était engagé pour une bataille où tout homme se munit des deux choses essentielles, les balles de plomb et les pièces d'or, pour le combat et contre le désordre des affaires publiques, le voyage peut-être ou le brigandage ou les assignats ou l'exil ou la famine, la guerre civile enfin.

Dans les longues voies qui traversent Paris comme une grande route, sur les Boulevards et les Champs-Élysées, tout était course effrénée des chevaux et des hommes. Dans les petites rues détournées, tout était sombre, vide et muet. Devant les grands bâtiments et les églises des groupes d'hommes inquiets lisaient aux flambeaux quelques affiches écrites à la main et collées aux murailles. On y annonçait que le général Bugeaud était « appelé au commandement en chef de l'armée de Paris, qu'on eût à se défendre contre cet acte d'oppression ourdi contre le droit de réunion ». Devant Saint-Roch, des étudiants excités par les libations et les toasts en usage et qui précèdent toujours la sortie de leurs émeutes, lurent à haute voix les écriteaux et se répandirent dans les quartiers voisins aux cris de : Vive la réforme! Les enfants du ruisseau, selon la coutume, étaient lancés en éclaireurs de l'émeute et j'en vis plusieurs sous mes fenêtres insulter des ouvriers carrossiers qui rentraient une voiture à bras. Ces honnêtes gens s'arrêtèrent, écoutèrent les aboiements de ces chiens bassets qui injuriaient le travail véritable au nom du désordre. Ils haussèrent les épaules et rentrèrent dans leur atelier qu'ils barricadèrent contre le lendemain menaçant. Une marchande de poissons chassa ces drôles avec l'un de ses sabots.

Des essais d'insolence se faisaient ainsi dans l'ombre à la façon accoutumée de toute émeute parisienne. Les premières éclaboussures jaillissaient avant l'inondation pressentie. Les premières gouttes d'eau tombaient dans ce grand silence qui précède l'orage et l'attend.

Toutes les portes des maisons se refermèrent brusquement et comme la veille du 27 juillet 1830, je revins chez moi, n'entendant que les bruits de mes pieds dans les rues désertes dont les réverbères illuminaient tristement les pavés blancs et bombés.

LA RÉPUBLIQUE DE PARIS

Le règne de la stupeur.

L'événement du 24 février ne fut point une révolution, ce fut l'écroulement d'une maison.

Lorsque cette foule sans nom se fut ruée partout, poussée par son propre poids qui l'entraînait à forcer toutes les barrières, lorsqu'elle eut inondé les deux sièges du gouvernement et se fut répandue par ses rues sans obstacle, on la vit errer partout et s'asseoir la tête dans ses mains stupéfaite et stupide. Les places publiques étaient pleines de cette multitude désœuvrée, punie de sa victoire sans combat et sans vaincus, marchant sans but et sans volonté avec la nonchalance hébétée de l'animal.

Un jour, un laboureur de la Charente revenait des champs marchant devant ses bœufs, selon la coutume. L'un des bœufs se sent piqué d'une mouche, donne un coup de tête, saute en avant, enfonce sa corne dans le dos de son maître et le renverse mort. Ensuite, il s'arrête étonné, baisse la tête, le regarde avec de gros yeux, le flaire, le contemple pendant une demi-journée, puis se met à brouter l'herbe à côté du mort.

Le peuple de Paris jetait devant lui le regard du bœuf, ne bougeait plus et n'osait plus parler haut.

Devait-il être honteux ou fier de ce triomphe si facile? Il l'ignorait et par orgueil ne voulait pas se le demander, cependant on entendait, en passant à travers les groupes, des mots de crainte et de funestes pressentiments.

Il est facile de comprendre dès le premier coup d'œil les vrais sentiments de notre peuple impressionnable. Son attitude les décèle toujours sans qu'il se mette en peine de les dissimuler. Cette fois, rien ne déguisait sa naïve consternation. Partout il était entré sans coup férir. La garde bourgeoise s'était rangée devant lui. L'armée, à cette vue, avait rendu ses armes. Le seul combat avait été un assassinat de luxe. Incendie du corps de garde du château d'eau où un brave officier se laissa brûler avec ses soldats plutôt que de se rendre.

Il n'était donc pas question de victoire et personne n'en

osa prononcer le nom : ce n'était plus de journées *glorieus*
qu'il s'agissait comme aux 27, 28 et 29 juillet 1830. Cette com'
die politique avait eu son temps et ne pouvait se reprendr
avec succès.

La France était dans l'état d'un vaisseau européen pris dan
la nuit par les sauvages de la mer du Sud.

L'équipage désarmé, jeté à fond de cale et les mains liées,
regarde avec consternation les insensés ignorants courir de la
poupe à la proue, se jouer des cordages, des voiles, du gouver-
nail, et tremble qu'ils n'aillent incendier la Sainte-Barbe.

Comme La Fayette en 1830, Lamartine fit tourner le brouet
lacédémonien.

Lamartine, par la fête de la Fraternité, lia les mains au
peuple par l'armée et fut le précurseur de la réaction.

Comment un gouvernement qui se laisse tomber est plus coupable qu'un gouvernement qui se défend, fut-ce par des mesures violentes.

Parce que le gouvernement énergique ne frappe que ses enne-
mis et en très petit nombre pour se maintenir, tandis que le
gouvernement faible frappe la nation entière en laissant crou-
ler l'édifice tout entier sur le juste et sur l'injuste, à la fois.

Les masses sont comédiennes.

« Les Français sont à présent en possession des trois déesses
qu'ils adorent : la Liberté, l'Égalité et la Fraternité, dit un
pair d'Angleterre au Parlement. Espérons qu'ils vont donner
au monde l'exemple d'une félicité parfaite. »

Liberté, Égalité, Fraternité...

1850

ATTITUDE POLITIQUE DE CHANGARNIER

Un représentant du peuple, le général Lebreton, mon ancien compagnon d'armes de la garde royale, qui m'est resté fort intime, se promenait un jour dans les couloirs de la Chambre avec deux chefs du parti montagnard.

— Pourquoi, dit-il à l'un deux, attaquez-vous tous les représentants de vos adversaires dans vos journaux, excepté Changarnier?

— La raison en est bien simple, répondit le socialiste, nous avons promis au général Changarnier de le ménager toujours s'il nous répondait de Louis-Napoléon. Lui seul peut le tenir en bride et il nous a juré que s'il montrait la moindre velléité de coup d'État, il l'arrêterait et le mettrait à Vincennes; nous aimons à le voir et le tenir de la sorte en faction à la porte de l'Élysée, couchant en joue le Président. Mais ne nous croyez pas dupes de Changarnier. S'il nous fait cette promesse, c'est parce qu'il compte se présenter au suffrage universel comme Président de la République et qu'il croit ainsi gagner nos votes et nos journaux, mais il compte sans son hôte. Vous sentez bien que tout est acquis de notre côté à Ledru-Rollin.

Ainsi se trompaient mutuellement ces trompeurs.

Changarnier caressait le côté gauche, puis, se tournant vers la droite, faisait entrevoir qu'il se préparait au rôle de Monk. Il se croyait un Don Juan politique entre deux opinions séduites par ses coquetteries cavalières, il n'était pas éloigné non plus de s'allier aux d'Orléans et laissait entendre qu'il serait au besoin protecteur et gouverneur guerrier du petit comte de Paris; et se croyant ainsi fort de toutes ces fractions réunies dans une commune adoration de ses mérites, il étendit un jour la main très solennellement du haut de la tribune et dit aux représentants :

— Mandataires de la nation, délibérez en paix.

Il commandait à la fois l'armée de Paris et la garde nationale. Aux grandes revues, il se plaçait avec affectation en face du

Président, entouré de son état-major comme le Prince l'était du sien et défendait aux troupes de crier : Vive Napoléon! en défilant.

Un jour, Louis-Napoléon souffla sur lui et l'éteignit en lui ôtant ce commandement colossal imprudemment donné. On se le tint pour dit. Il n'en fut que cela, on n'y pensa plus.

DE L'EMPIRE DE LA FERMETÉ
SUR LES ESPRITS EN FRANCE

Lorsque le peuple, émeutier par excellence, sait que l'on résistera, il n'attaque pas.

Exemple : Un jeune propriétaire part de Paris et dit à un garçon boucher :

— Je sais qu'au mois de mai tu dois avoir au partage socialiste une partie de ma terre : laquelle est-ce?

— Monsieur, c'est le château.

— Bien, je te préviens que je reviendrai avec mon domestique et que tu seras enterré sur le fumier.

— Ah! c'est différent! je ne savais pas.

Il s'est enfui du pays.

LES PROVINCES

Le moment approchait où la France allait se trouver pour un mois sans gouvernement. On était au mois de septembre et déjà la démagogie communiste n'était plus maîtresse de contenir ses hommes. Des bandes armées couraient les campagnes dans la nuit, demandant d'abord du pain ou du blé, puis les jetaient au vent et voulaient du vin, puis s'animant par la boisson, forçaient les armoires et se faisaient donner la fourche sur la gorge, la rançon des propriétaires et renouvelaient en Touraine les scènes hideuses de Busançais.

Une affiliation secrète avait lié les meurtriers de l'époque où allait tomber la royauté d'Orléans aux meurtriers qui formaient leurs hordes pour faire tomber le peu qui restait encore d'ordre et de protection autour des familles effrayées, des propriétés menacées et des religions insultées. La preuve (et je la cherche toujours dans les faits et non dans les arguments et les paradoxes, abus de nos temps), la preuve en fut ouvertement donnée par les républicains dont le premier acte fut d'ouvrir les prisons de Busançais aux assassins d'un jeune homme qui avait gardé sa mère, seul, contre quatre cents voleurs apostés. Ses domestiques s'étaient cachés, une seule personne était restée debout près de ses maîtres, et c'était une jeune femme de chambre, brave et dévouée, quand tous les hommes se cachaient. Le président de la cour criminelle la remercia et la salua en se levant et se découvrant solennellement, l'Académie Française lui donna un prix de vertu qui jamais n'avait été mieux mérité.

Ces scènes dignes de 1793 se préparaient partout et la résistance cherchait à s'organiser entre les propriétaires.

La stupeur, comme je l'ai dit, n'avait cessé de régner depuis l'écroulement du trône dans les trois heures du 24 février. Elle avait surtout glacé les provinces. J'habitais la terre et le vieux manoir que je possède encore dans la Charente, débris du naufrage de 1793 où s'était engloutie toute la fortune de mes deux familles.

Les habitants de ce pays sont en général silencieux, froids,

calculés et prudents dans leur conduite. La terre est partout admirablement cultivée. Il ne s'y trouve pas un terrain inutile et sans culture. La division des propriétés est arrivée à ce point que tout paysan est propriétaire, cultive son bien, conduit ses bœufs et laboure avec sa femme, ses fils et ses filles qui, fortes et courageuses comme des hommes, ne se contentent pas de marcher gravement devant les bœufs, mais enfoncent et retournent le soc de la charrue. A ces cultivateurs économes et secrètement thésauriseurs, le nécessaire est donné par les céréales et le superflu par les vignes. Le blé leur assure l'aisance, l'eau-de-vie leur apporte une sorte de richesse, amassée dans l'ombre. Ils entassent l'or lentement, ne dépensent pas une obole et gagnent sans cesse un argent qui toujours produit et dont les plus proches ignorent toujours la somme. Ils laissent beaucoup à leur aîné, conservent et accroissent par lui le bien de la famille, fondent ainsi de petits *majorats* de quelques arpents et sont aristocrates sans le savoir.

La *République de Paris* leur était en horreur et en continuel effroi. J'ai vu tous les soirs nos paysans accompagner dans les bois leurs femmes et leurs filles qui gardaient les troupeaux, ils portaient sous leurs bras, au lieu de houlette, un fusil à deux coups armé d'une baïonnette. Ils n'aiment et ne veulent connaître et accueillir que les gens de leur province parlant leur vieux français du temps de Montaigne et de Rabelais. Tout voyageur leur est suspect quoique venu d'une France à l'autre; s'il n'est de l'Angoumois, ils disent : « C'est un étranger. » Un Parisien est pour eux moins encore qu'un étranger, c'est presque un ennemi.

L'anarchie de la *République de Paris*, comme ils la nommèrent toujours, avait encore rétréci le cercle de leur confiance. Les propriétaires n'auraient plus accepté pour métayers, pour *bordiers*, voire même pour journaliers et vignerons des hommes qui, nés dans l'antique province de Saintonge ou du département, n'auraient pas été enfants du canton et de la commune.

Ainsi, chaque secousse révolutionnaire décompose les éléments qui font l'unité massive d'une grande nation; comme si la terre végétale venait tout à coup à se détacher des rochers et les bois des rivières, on ne tarderait pas à voir les sillons et les rocs tomber en poussière, les arbres desséchés abattraient leurs troncs morts sur leurs racines pourries, les fleuves, qui ne recevraient plus la rosée des brouillards transmise par les branches et les troncs des chênes comme par des canaux, seraient réduits en ruisseaux marécageux et tariraient dans leurs lits sablonneux, ensevelis dans le gravier.

1851

LES ARGUMENTS ET LES ARMEMENTS

« Voici comment on passa, dit d'Aubigné, des argots aux fagots et des arguments aux armements. » Ce jeu de mots du vieux protestant me revenait souvent en mémoire dans ce mois de novembre.

On sentait une collision inévitable entre le Président et l'Assemblée qui se paralysaient mutuellement.

L'Assemblée prétendait, aux termes de la Constitution, avoir droit de réquisition directe des troupes. La proposition des questeurs de la Chambre voulait faire une loi nouvelle sur ce principe.

Le président Louis-Napoléon, par ses journaux, faisait dire que l'Assemblée avait droit seulement de *demander* des troupes non de les *requérir.* L'*argument* du gouvernement était que *demander* au Pouvoir exécutif des troupes pour sa sûreté, c'était seulement organiser la *défense;* que *requérir* des troupes, c'était organiser l'*anarchie.*

Qu'adviendrait-il si l'Assemblée usait de ce droit de réquisition? Qu'une lettre de son Président pourrait arrêter un régiment en marche. Que si l'Assemblée soupçonne le Pouvoir exécutif, il la soupçonnera d'usurpation à son tour. Que si l'Assemblée et le Président envoient des ordres contraires à un même régiment, le Colonel se demandera à qui il doit obéir, sans qu'aucune loi puisse lui répondre [*].

Le vieux calembour français du réformé approchait, vous le voyez, de son accomplissement littéral.

Les deux pouvoirs, vers le milieu du pont, ne se voulurent pas l'un à l'autre céder. On se menaçait.

Les membres ardents des oppositions violentes rôdaient autour du banc des ministres nouveaux — gouvernement d'exécution qui s'annonçait — et leur disaient tout haut qu'ils iraient bientôt à Vincennes avec leur maître.

Le gouvernement n'était plus possible.

[*] *Le Constitutionnel*, 17 novembre 1851, signé Boilay.

LE GÉNÉRAL ESPINASSE
A LA CHAMBRE DES REPRÉSENTANTS

Anecdote sur le 2 Décembre.

Un matin, j'étais à Compiègne invité à passer huit jours chez l'Empereur et après le déjeuner, l'Empereur étant rentré dans ses appartements où l'Impératrice devait passer la journée pour quelque petite migraine qui l'affecte assez souvent, on apprit qu'il n'y aurait pas de chasse ce jour-là. Je me promenais dans les grands salons avec le général Espinasse, aide de camp de l'Empereur, de service près de sa personne pour cette semaine.

Peu à peu, les salons se trouvèrent à peu près sans habitants, les uns partaient pour les promenades, les autres pour leurs appartements, d'autres jouaient aux échecs ou chantaient près du piano, à demi-voix des airs d'opéra. Nous vînmes à parler du 2 Décembre et comme je lui dis que j'étais alors à la campagne depuis 1848 et n'en avais pas connu les détails, il me les dit tout en marchant par les salles du château.

« J'étais en Algérie, me dit-il, lorsque le ministre de la Guerre, le général Saint-Arnaud, me fit demander à Paris.

« J'entrai dans son cabinet où il me reçut seul. Après m'avoir d'abord parlé de la guerre d'Afrique et des affaires où je m'étais trouvé, il me dit qu'il fallait un homme tel qu'il me connaissait pour l'aider à frapper un grand coup. Que la partie démagogique de la France se préparait à faire arrêter le Prince-Président et peut-être à plus encore. Qu'il fallait prendre des mesures pour résister.

« — Il n'y en a qu'une, dis-je, celle que nous désirons tous, c'est-à-dire de dissoudre la Chambre. Je suis parfaitement disposé à vous y aider.

« — Eh bien, dit-il, prenez le commandement de quinze cents hommes et, dès le matin du 2 décembre, occupez la salle du palais et la cour et fermez-en les portes.

« Je pris un régiment de ligne avec moi et je le plaçai par divisions dans les cours dont on ferma toutes les portes. Je me fis ouvrir la salle des délibérations où je rangeai cinq cents

hommes et je leur dis que je comptais sur eux, que des factieux avaient résolu d'attaquer le Prince-Président, qu'il fallait le défendre et les empêcher de siéger.

« Ils me répondirent par des cris de joie et de « Vive Napo-
« léon ».

« Les concierges me demandèrent la permission de laisser entrer des personnes de la maison et sous ce prétexte un grand nombre de députés se glissèrent dans la salle et y prirent leurs places, arrivant l'un après l'autre dans les couloirs.

« Je leur signifiai qu'ils eussent à se retirer, que la Chambre était dissoute et que moi seul je devais l'occuper avec mes hommes.

« Des vociférations furieuses me répondirent : « Nous ne
« quitterons pas nos bancs. La volonté de la France nous y a
« placés. »

« Je leur dis : « Écoutez. Vous êtes de braves gens, je pour-
« rais vous faire passer à la baïonnette, mais je me conten-
« terai de vous mettre à la porte. »

« Là-dessus, je dis aux officiers : « Faites quitter les fusils à
« vos grenadiers et qu'ils prennent ces gens-là et les jettent à
« la porte. »

« Aussitôt les soldats les saisissent. Ils se cramponnaient inutilement à leurs pupitres. Ils furent arrachés des bancs et mis dehors, dans la rue où la plupart furent arrêtés. »

<div style="text-align:right">Octobre 1856.</div>

QUATRIÈME PARTIE

PORTRAITS ET SOUVENIRS

UN PORTRAIT

On ne saurait trop engager les femmes à se défier de la mémoire des enfants.

J'ai beaucoup connu la marquise de M... *, et je l'ai beaucoup aimée. Je puis dire cela et l'écrire sans la compromettre en aucune façon, d'abord, parce que je suis très résolu à ne pas la nommer; ensuite, parce que j'avais dix ans quand elle en avait soixante et quatre. C'était une femme qui avait toujours sur les lèvres un sourire tout à fait sociable et prévenant; le même pour tous et pour toutes, des joues grasses, roses et luisantes comme une jeune villageoise ou une poupée du jour de l'an, de grands yeux qui laissaient tomber d'en haut un regard noble et affable, une voix de petit enfant, une mouche au coin de l'œil, des talons rouges et des manches de dentelles qui tombaient de ses coudes. Elle réunissait autour d'elle une quantité de vieux amis, débris plus ou moins mutilés de la société d'autrefois et de la cour de Louis XV; mon vieux père en était et il dînait gaiement avec d'anciens chevaliers du Saint-Esprit, de Malte et de Saint-Louis auxquels l'Empire interdisait leur vieille croix et leur grand ruban. Là, pas une tête qui ne fût poudrée, mais pas une figure qui n'eût l'air noble, ouvert, affable, exprimant une dignité indulgente, une chevaleresque franchise, absente aujourd'hui de nos visages renfrognés; ces anciens compagnons de l'*Œil-de-Bœuf* se parlaient comme s'ils en arrivaient; c'était des noms et des mots que l'on n'aurait entendus nulle part ailleurs dans tout Paris à cette époque : Mon cher commandeur, le petit président, le bel abbé. Ils reprenaient la conversation où ils l'avaient laissée il y avait vingt-cinq ans; on aurait cru que c'était celle de la veille; c'étaient les anecdotes de la ruelle et du boudoir, l'amant caché dans une grande horloge, la main dans un pâté et ce carlin qui faisait tant rire le petit Dauphin lorsqu'il faisait le mort et se relevait pour saluer, à sa grande confusion, une dame qui avait éternué dans sa loge; et puis le Parlement

* Marquise de Montmelas.

Maupeou, les chasses de Fontainebleau, le coup du Roi par dessus sa tête, le manège de Versailles avec la prestance de écuyers cavalcadours, les voltes, les demi-voltes et la bonn selle française; quelquefois on racontait les tours de jeunesse, la trouée des mousquetaires au parterre de la comédie, les tours de pages qui enlevaient la perruque des magistrats devant le Roi qui ne riait point; enfin les nouvelles à la main circulaient à cette bonne table où les cadets étaient sexagénaires. J'écoutais et voyais tout avec grande attention et plaisir, remarquant que tout était vieux dans cette grande et vieille maison de Paris, les murs bien épais et noirs en dehors, boisés et dorés en dedans, de hauts lambris, des Amours de Boucher sur les portes, des meubles de *laque*, d'ébène et de nacre dans le salon, portant des porcelaines d'un bleu foncé, venues de l'ancien *Sèvres*, sur la cheminée une grande pendule à musique représentant de petits Romains les pieds en dehors et l'air galant, des paravents chinois et pour tenir à la main de petits écrans que je n'oublierai de ma vie. Eh! bon Dieu, comment pourrais-je les oublier ces petits écrans, ne leur ai-je pas dû une reconnaissance infinie? Je les examinais quelquefois durant toute une soirée, pendant les moments où le silence du *whist* n'était interrompu que par les ronflements de l'un de mes grands-parents endormi au coin du feu ou par les caresses de la bonne Marquise à sa petite chienne qui avait une petite niche de taffetas rose. Alors je regardais les petits écrans, heureux de ce qu'enfin on ne faisait plus attention à moi, de ce qu'on ne me caressait plus et de ce qu'on avait fini de jouer avec mes cheveux blonds. Ces écrans étaient d'un carton taillé, non en cercle, ni en carré, ni en triangle, ni dans une forme elliptique et régulière, non, on ne pourra jamais dire qu'ils aient représenté une figure géométrique quelconque, ils avaient à peu près la forme d'un violon, arrondis par le haut, resserrés au milieu et un peu élargis et arrondis encore par le bas. D'un côté étaient collées de petites images coloriées qui représentaient les principales scènes de la *Folle Journée* et, de l'autre, les couplets du *Barbier de Séville*, avec la musique gravée au-dessous. Certainement, je n'ignore pas tout ce qu'un homme de goût peut dire sur les petites têtes couleur de rose qui se penchent sur l'épaule, sur toutes les petites bouches en cœur, tous les grands yeux en coulisse, sur les paniers gonflés à droite et à gauche, je ne contesterai rien de ce qu'on peut alléguer contre les guirlandes de roses, mais je demande seulement la permission de dire qu'à force de regarder toutes ces choses, je m'étais tellement représenté tous les personnages de Figaro sous ces costumes du temps, qu'il m'en a coûté depuis

de les voir autrement mis et que je ne vois pas une fois jouer ces ouvrages sans regretter ces petits écrans. Ils avaient été achetés le jour même de la représentation de la *Folle Journée.* Vous voyez donc que tout était vieux dans cette maison : maîtres, amis, domestiques, voitures carrées et dorées, rien n'était nouveau hormis une nièce, une jeune veuve de vingt ans pour qui j'étais par trop jeune, qui bâillait en regardant le plafond, qui parlait avec amour de l'empereur Napoléon et qui avait sur sa belle tête les seuls cheveux noirs qu'on pût voir de toute l'année dans cette antique et pourtant somptueuse habitation. Il n'est pas concevable à quel point tout cela est présent à mes yeux, si je savais peindre j'en ferais certainement quelque bon tableau, ce que ne peut faire un peu d'encre noire sur une page de papier blanc qu'il faut tourner et cela presque toujours mal à propos.

Un jour que je tenais un de ces beaux petits écrans, la bonne Marquise se leva et me tira le bout de l'oreille — grande faveur — je rougis subitement sur tout mon visage, sur mon cou, sur mes mains et toutes les parties visibles de mon corps et au delà, peut-être, tant j'étais timide à douze ans. « Mon enfant, vous aimez les jolies peintures, venez avec moi. » Je la suivis, les yeux baissés dans sa chambre à coucher et là je me mis à regarder timidement de tous côtés pendant qu'elle allait, sur la pointe de ses souliers à talons, ouvrir des volets de seize pieds de haut et de grands rideaux de soie verte à grandes fleurs. Ce qui me frappa d'abord fut un beau crucifix d'ivoire au fond de l'alcôve, et un bénitier au-dessous, mais ne voyant pas encore les peintures, je tournai à gauche sur moi-même et je vis contre le lambris un énorme tableau de grandeur naturelle, que le soleil éclairait tout entier. Il était encadré magnifiquement et nouvellement reverni. Une grande allée droite, bordée de charmilles régulièrement et agréablement taillées en arcades, aboutissait à un grand escalier de marbre, cet escalier à un palais : Versailles, rien de moins. Sur le premier plan, tout en avant, un jeune Amour de dix ans endormi, je le vois encore d'ici, il est là devant moi, la tête presque appuyée contre le cadre à droite et tournant le dos à une belle dame, il tient dans sa main un sceptre et une couronne, il a des cheveux un peu roulés et un peu poudrés, seulement assez pour que le dieu soit de bon ton. Une femme très jeune, très belle, à genoux, tient de l'extrémité de ses doigts délicats l'extrémité de ses ailes et la coupe en souriant avec l'extrémité d'une paire de grands ciseaux, un bosquet taillé en pyramide ombrage cela et voilà tout le tableau. S'il existe encore, et je jurerais qu'il existe, on n'a qu'à suivre

cette description devant lui et l'on verra que je ne me trompe pas d'une ligne.

Je me mis à réfléchir et à chercher.

— Eh bien! reconnaissez-vous ce portrait-là? me dit-elle avec sa voix comme celle d'une fille de cinq ans et demi tout au plus.

Moi je ne répondis rien et je baissai la tête en fronçant les sourcils au point de cacher presque entièrement mes yeux (c'est une habitude que j'ai conservée depuis).

— Regardez-moi, dit-elle.

Je la regardai en dessous.

— A présent, regardez cette dame-là.

Je regardai le tableau plus attentivement que jamais, comme si je ne la reconnaissais pas, et il y avait une heure que j'avais deviné d'abord, reconnu ensuite. J'avais saisi du premier coup d'œil cette figure de poupée avec son teint de cire rose et le sourire insupportable de sa jolie petite bouche en forme de cerise. Je continuai à regarder fixement tour à tour, le tableau et son modèle qui avait autant de peinture sur la joue que la toile qui la représentait jeune. Mais je ne répondis pas une parole pour ne pas lui faire plaisir et je me mis à mordre et à déchirer la longue collerette de dentelles que j'avais autour du col comme les enfants de ce temps-là. J'espérais que l'on ne me ferait pas parler la bouche pleine. Il y avait dans le vêtement du portrait quelque chose dont je ne pouvais distraire ni mes yeux ni mon attention, quelque chose sur quoi j'aurais voulu questionner et je ne savais pas de quels mots me servir pour en parler. Ce fut le vieux marquis de M... qui me tira d'embarras. Il était goutteux et gigantesque, il vint à moi sur ses deux béquilles et, me secouant par le bras, il me prit le cou pour me faire lever la tête, mais je serrais mon menton sur ma poitrine, tout en colère d'être caressé.

— Eh bien! mon petit, me dit-il, ne voyez-vous pas le manteau royal?

En effet, il était de velours bleu parsemé de fleurs de lys d'or, de ces fleurs de lys que depuis mon enfance on me faisait admirer sur une croix de Saint-Louis. Je restai en place, regardant plus fixement, mordant plus fort et me balançant avec humeur.

Ma bonne Marquise partit d'un grand éclat de rire et passant de sa chambre au salon où il y avait bien quarante personnes :

— Vous avez là un drôle d'enfant, dit-elle à mon père.

Je courus me cacher dans un grand rideau et j'y restai jusqu'au soir.

Six ans après, je me rappelai cette circonstance : « C'est
[b]ien elle qui aurait dû se cacher », me dis-je.

Tout à l'heure, je me suis souvenu encore de cette petite
[s]cène et j'ai pensé différemment; tant il est vrai que l'âge
[m]odifie nos opinions : « Eh! pourquoi se serait-elle cachée »,
[m]e suis-je dit? De toutes les biches du Parc-aux-Cerfs, celle-là
[é]tait sans contredit la plus pieuse. Quand je l'ai connue, elle
[s]erait morte de chagrin si elle eût manqué un office, elle avait
[t]rès bonne compagnie chez elle, son mari l'estimait et ne fai[s]ait rien sans la consulter? De quel droit quelqu'un se serait-il
[f]âché? Le portrait royal était au-dessus d'une toilette et il
y avait quarante ans que son digne époux y faisait sa barbe
lorsqu'elle s'amusa à me le faire voir, à moi, qui étais alors
un sauvage et humoriste enfant.

LES SOMBRES CHOSES DE CHANTILLY

Anecdote.

Un matin de l'année 1813, le duc de Bourbon, émigré e
Angleterre, se rendait à un déjeuner chez un de ses amis. I
vit en passant, entre le corridor et le parloir qui formait l'entré
de toute maison de Londres, une petite écaillère d'huîtres, for
jolie, blonde et blanche, qui lui plut. Il s'arrêta, lui prit l
menton, la fit demander après le déjeuner par son valet de
chambre qui la lui amena. C'était la fille d'un pêcheur très
pauvre des environs de Chatham. La possession a des mystères
impénétrables. Le duc de Bourbon trouva dans celle-ci une
telle multiplication de félicités inépuisables qu'il ne put de sa
vie s'en séparer et la faisant élever tant bien que mal, l'installa
favorite et la traîna partout. Il l'amena en France en 1814,
à la suite de la restauration des Bourbons, la remmena à Gand,
la ramena avec la seconde invasion et l'établit enfin avec lui
suzeraine du château des Condé. On fit d'abord peu d'attention à cette obscure amourette d'un vieillard perdu dans les
vastes retraites de Chantilly. Au milieu des grandes chasses,
dans ces longs appartements mal occupés par une cour de
quelques vieux émigrés encore étonnés de leur retour, on apercevait à peine une petite suivante étrangère, rapportée comme
une fleur des contrées de l'exil et conservée dans les serres
du château français. Au milieu des grands parcs et des forêts
naturelles et près des belles sources, se trouve le hameau de
Chantilly, village artificiel, composé de fausses cabanes, peintes
comme des décors de théâtre... C'était un groupe de cabinets
séparés et de boudoirs déguisés en chaumières. Les murs
étaient d'argile et de jonc en dehors, en dedans tapissés de
velours et de soie. Dans cet asile des bois, la jeune esclave
aux blonds cheveux était cachée sous le manteau du maître
en cheveux blancs. Là s'élevait le serpent, l'Anglaise Dalila.

Cependant, on se demandait quelle était cette enfant et
comme il fallait bien ramener, quand on était Bourbon, l'autel
avec le trône et qu'un peu de pudeur était indispensable à un
fils de saint Louis, un mystère plus chaste fut jeté comme un

oile sur le secret impur. On répandit le bruit qu'une fille aturelle du dernier Condé était élevée sous ses yeux et translantée d'Angleterre en France par son vieux père qui pensait lui trouver un jeune mari...

Dès lors, il y eut émulation de plaire et concurrence pour épouser. La dot ne pouvait être commune ni les faveurs rares ou médiocres; pour la bâtardise, on n'y regardait pas de près, le sang des demi-dieux anoblissant toute chose et celui des Bourbons ayant coutume depuis des siècles de se faire légitimer sans scrupule et *haut-la-main*, selon leur mot favori et cavalier.

Parmi les courtisans de cette fille supposée du duc de Bourbon, elle distingua M. de Feuchères. C'était un honnête officier de la garde, agréable et bien fait, intelligent, brave, déjà connu par de bons services sous l'Empire, assez peu homme du monde et, sorti des camps, rapproché seulement de la cour par le constant séjour de la garde royale dans les alentours de la royauté. La jeune fille vit en lui quelque chose de loyal et de candide qui lui plut. Le vieux Prince crut y voir une servilité d'officier de fortune capable de fermer les yeux sur toutes choses et de porter tous les jougs aveuglément. Il se trompait, comme on le vit bientôt.

La mystérieuse personne était tenue en aparence très sévèrement. On eut peu de temps pour se connaître et s'aimer, à peine ce qu'il en fallut pour faire sa cour et la recevoir de loin et à distance, une cour cérémonieuse, froide, empesée très habilement, acceptée ou plutôt permise et mesurée d'un côté, faite de l'autre avec un embarras de soldat un peu désorienté dans ce monde nouveau pour lui et dont les grands noms l'intimidaient.

Le mariage se fait à la hâte et sourdement dans les chapelles du vieux palais et se perd dans ses corridors, avec les témoins les moins connus et les moins nombreux que l'on peut trouver. Et le lendemain, la jeune femme présentée sous un nom honnête et estimé, sous l'égide paternelle du Prince, soupçonnée, désignée, devinée, fille des Condé, lève la tête, élève la voix, se montre toujours au bras du duc de Bourbon, ouvre les réceptions et fait les honneurs du château.

M. de Feuchères ne pouvait cependant se naturaliser, ni parmi les courtisans du Prince ni parmi ses parents. On lui vit d'abord cet air de respect et d'infériorité vis-à-vis de sa femme qui se trouve toujours dans les hommes qui se condamnent au faible rôle du *mari de la Reine*, se lèvent quand elle entre et se tiennent debout en sa présence. Il la traitait en princesse et comme M. de Luchési-Palli se comporta depuis envers Mme la duchesse de Berry; le simple et modeste commandant

d'un bataillon était à Chantilly le premier gentilhomme de sa femme. Maintenu dans cette illusion par les faveurs, les grades, les croix peu méritées qui pleuvaient sur ses épaules et sa poitrine et qu'il recevait comme conséquences de sa parenté avec les Condé, étourdi par les prévenances et les soins de toute la petite cour du Prince et aussi de celle des Tuileries, il vit avec plaisir les familiarités enfantines de sa femme envers le vieux Duc dont les façons d'être ne furent à ses yeux que des tendresses paternelles et précieuses dont le refroidissement l'eût affligé ou surpris.

Le duc de Bourbon était un homme de très haute taille; d'une figure grave, triste, fatiguée, d'un air ennuyé, blasé, insouciant, noble et doux de langage et de ton.

. .

ALFRED D'ORSAY

Mort à 52 ans, le 6 août 1852.

Il y a dans la vie des amitiés secondaires qui apparaissent, s'éclipsent, reparaissent et s'éteignent comme des feux follets. Les amitiés d'enfance ne sont, à vrai dire, que des compagnonnages joyeux qui restent non par amitié, mais intimité, chose bien plus profane et légère.

Dans une vie bien remplie et *honorablement conduite*, ces sortes d'adolescences continuées ne doivent tenir qu'une place toute semblable à celle qu'on voit occupée dans une tragédie par les comparses qui se montrent pendant une scène courte, rapide, vive et gaie.

D'Orsay tient la place d'une seconde dans la première heure de ma vie, dans l'heure du collège. Dans cette pension chez M. Hix, rue de Matignon, toute militaire et impériale, pleine de fils des sénateurs, des généraux et des princes de la Confédération du Rhin, où je fus non élevé mais endoctriné et retardé pendant quelques années, je vis et connus, dans des classes qu'il faisait mal ou plutôt pas du tout, un enfant blond, bouclé, frisé naturellement tout autour de la tête, absolument semblable aux Amours de l'Albane et à ceux que Girodet, dans toutes ses compositions, a blottis sur le sein, sous l'épaule ou sur les genoux des Vénus et des Galatée et des Danaé qu'il peignait : c'était Alfred d'Orsay.

Sa sœur aînée, Mlle Ida d'Orsay, qui après le rétablissement des Bourbons épousa le duc de Guiche, était moins féminine et moins délicate dans sa beauté que le jeune Alfred dont la bouche fraîche et rose, qu'il conserva telle toute sa vie, s'épanouissait comme la bouche d'une jeune fille anglaise lorsqu'elle s'entr'ouvre et laisse voir parmi les dents blanches une petite langue qui prononce le *the*. Ida était alors, vers l'âge de douze ans qu'elle pouvait avoir quand son frère en avait dix, une belle blonde, grande, grasse et grosse fille, à la peau blanche mais aux joues rouges, gonflées de santé comme ses bras qui étaient marbrés et bleus à force de vigueur. Lorsqu'elle devint plus grande et vers dix-sept ans, cela ne fit qu'augmenter,

au point qu'étant au bal, je la vis un jour courir aux fenêtres comme étouffée par le sang. Ses cheveux blonds tombaient à flots sur ses épaules et elle semblait en tout une belle fille alsacienne. Cet air de paysanne la révolta et un beau jour elle s'en trouva si indignée qu'elle imagina de se faire maigrir, de ne plus manger ou à peine..., de boire force vinaigre, et elle suivit, malgré père et mère, ce projet de pensionnaire avec tant d'obstination qu'elle tomba en défaillance d'abord, puis en maladie grave et profonde, la poitrine attaquée de telle sorte qu'un jour on la dit à la mort et il s'en fallut de si peu, que sa fin fut annoncée dans les papiers publics. Elle en revint pourtant en une année, mais elle revint telle qu'elle avait résolu de se refaire, pâle pour toujours et aussi maigre qu'elle s'était vue gonflée, intéressante enfin et personnage de roman possible et probable, tandis qu'avant il y avait impossibilité absolue à mettre sur cette face réjouie la moindre souffrance morale. La plus légère ombre de mélancolie n'aurait osé s'étendre sur des joues de pourpre et des lèvres de vermillon.

Pour son petit frère, à qui je reviens, il ne garda guère des études qu'il vit faire aux autres qu'une habitude amusante de crayonner des caricatures et des costumes. Le costume surtout fut le but des méditations constantes, réfléchies, attentives de toute sa vie. Sa grand'mère, Mme Craffort, et sa mère, qui toutes deux avaient été fort belles, son père, général de l'Empire, qui toute sa vie ne fut appelé à l'armée autrement que le beau d'Orsay par les soldats et l'Empereur même, étaient ravis de se voir revivre dans Ida et Alfred qu'on nommait l'Amour et Psyché par allusion au tableau de Gérard, alors nouveau. Je fis assez peu d'attention à cet enfant élégant et grec de forme et de bonne grâce, de profil délicat, occupé comme je l'étais de disputer à mes compagnons le droit d'en savoir plus qu'eux.

Plus tard, l'adolescent reparut pour moi de par le monde. A l'âge des bals que nous passions ensemble, il étalait le plus d'élégance qu'il en pût tirer de la cassette de son père, fort épuisée par le jeu. Il avait la fortune d'un sous-lieutenant et les goûts d'un prince héréditaire.

A peine officier, il se mit à jouer gros jeu comme son père et fit en un hiver des dettes qui dépassaient de beaucoup ses revenus de dix années. Son père, excellent et brave général, plein de douceur et de bonne grâce dans son commandement d'une brigade de la garde royale où je venais d'entrer officier, était assez aimé de ses deux régiments mais fort peu de ses créanciers qui le poursuivaient sans pitié à ce point qu'il était forcé de s'abstenir de sortir de chez lui avant le coucher du soleil

et qu'un jour on vint faire une saisie dans sa maison, tout au milieu d'un bal qu'il donnait. Ce fut alors que l'on fit voyager en Italie l'enfant prodigue qui rencontra Lady Blessington. Cette jolie et spirituelle personne était amie de M^me d'Orsay, sa mère, et lui promit de faire la fortune du bel Alfred. Elle n'y manqua pas et fut à l'instant pour lui ce que pour Tom Jones fut Lady Bellanton. Lord Blessington, de son côté, n'était pas moins ravi de la personne du jeune Alcibiade qu'il ne quittait jamais et qui l'accompagnait dans ses courses, ses chasses, ses voyages et ses fêtes. Pendant que Junon et Jupiter s'étaient ainsi volontairement attelés à son char, on élevait pour le traîner une troisième Déité, une Vénus qui grandissait dans l'ombre pour lui être sacrifiée un jour. C'était la fille unique d'un premier mariage de Lord Blessington. Cette beauté blonde aux yeux bruns que j'ai connue à Paris avait par héritage la moitié de la fortune de sa mère qui était considérable, même en Angleterre où les plus grandes fortunes du continent paraissent misérables. Dès que cette enfant fut nubile, sa jeune belle-mère la jeta à son amant, mais avec défense expresse d'y toucher. Elle suivait donc sa famille en voyage, à peu près comme l'eût pu faire une demoiselle de compagnie et, tant que l'innocence primitive et baptismale ne fut pas évanouie en elle, on la vit calme et radieuse auprès de son mari dont elle semblait et n'était en effet que la sœur cadette. Mais lorsqu'elle revint à Paris avec l'amant de sa mère dont elle n'avait que le nom, je ne sais quelle conversation française lui ouvrit les yeux sur les devoirs conjugaux et, tout à coup, elle changea de ton et se mit à dire tout haut, en dansant dans les plus grands bals de la cour, à toutes ses amies et même aux jeunes gens qu'il ne fallait pas qu'on s'imaginât qu'elle était mariée, que son mariage imaginaire était tout à fait mythologique. Qu'elle n'était qu'une vierge mariée à l'église et à la mairie et admise à dîner seulement entre l'amant de sa belle-mère et mylord son père. Que tous trois avaient tellement gaspillé sa fortune qu'elle n'avait plus guère que sa beauté qui lui appartînt et qu'elle avait résolu d'y ajouter encore sa liberté, qu'elle choisirait de son mieux un consolateur ou plutôt un révélateur qui lui fît connaître les secrets de la nature et de l'amour que le mariage n'avait pas daigné lui enseigner; qu'elle ne croyait pas pouvoir, en une telle extrémité, mieux témoigner le respect de son nom qu'en choisissant le personnage de la plus brillante lignée qui s'offrirait comme vengeur et, en effet, elle prit sans hésiter, et le plus publiquement possible, le fils aîné du Roi.

Le duc d'Orléans l'aima du mieux qu'il put parmi bien

d'autres de ses danseuses du grand monde et du petit. Jusqu'à son mariage, il l'allait voir et la mettait de ces parties de chasse qu'il faisait avec ses frères et les jeunes gens du Jockey-Club où chacun amenait les femmes et les filles les plus jolies et les plus éclatantes qu'on pût fournir, sorties pour la plupart des coulisses de l'Opéra, dont le bonheur était de croiser les femmes du faubourg Saint-Germain avec des voitures et des gens payés par leurs maris et là de leur dire comme en un jour de carnaval tout un catéchisme d'injures grossières, composé de leurs anecdotes secrètes qu'elles mettaient ainsi au grand jour, en les faisant mourir de honte.

Lady d'Orsay, se voyant abandonnée tout à coup de son seul et premier vainqueur dès le lendemain de son mariage officiel et légitime, chercha les occasions de se faire remarquer et vint seule et sombre comme une veuve se montrer à une chasse de Chantilly et mettre sa voiture en travers des chevaux du jeune Prince qui voulut bien encore lui parler à la portière, mais pour la dernière fois. Dès lors, elle vécut d'une pension de douze mille francs qu'il lui faisait et ne fut revue aux alentours des d'Orléans que lorsque l'aîné des princes d'Orléans se tua en descendant de voiture à Neuilly. On la vit à la messe funèbre, passer une nuit en deuil, en pleurs et en gémissements que l'on respecta.

Pour Alfred d'Orsay, son mari, parfaitement indifférent à la conduite de sa femme, il vivait à Londres, ne voulant pas revenir à Paris et n'y pouvant même penser à cause de ses dettes. Il en fit de nouvelles en Angleterre et s'occupa de dissiper la fortune de son beau-père et de sa belle-mère comme il avait usé celle de sa femme.

Ce fut à Londres que je le revis, avec le plus de suite en 1838. J'y étais amené par les affaires de fortune de Mme de Vigny. Je retrouvai en lui ce que j'avais vu en France, c'est-à-dire le même Chérubin de *Figaro*, grandi et formé de corps, mais *de cervelle point*. Sur un torse d'homme élancé, fort souple et bien taillé, la même tête d'enfant toujours rieuse et évaporée. Joues roses, cheveux blonds bouclés, le nez au vent, aussi retroussé que celui de Roxelane qui gouvernait un empire. Il parlait en ricanant et de haut aux plus grands seigneurs d'Angleterre; en France, il était pour nous ce que fut Chérubin pour Beaumarchais, un charmant polisson; mais pour les Anglais, il fut un modèle de l'ancienne gaîté prétendue française et de l'inimitable entrain du chevalier de Grammont dont Hamilton leur avait laissé le portrait, dont les lettres de Lord Chesterfield avaient tracé la théorie pour ceux de la race anglo-saxonne qui oseraient prétendre à *sacrifier aux grâces* comme il

l'enseigne. La tradition est si puissante en ce pays où l'on rencontre partout le moyen âge sur son chemin, que celle même de l'excentrique est respectée. Chaque famille se croit obligée d'être fidèle aux caprices d'un autre temps s'ils étaient ceux de ses ancêtres et inscrits sur sa généalogie. C'est ainsi que Lord Eglington se croit obligé de donner tous les ans un tournoi en souvenance de celui de son aïeul Montgomery qui eut le malheur de tuer Henri II dans un jeu semblable. Par un pareil sentiment, sans doute, le jeune Lord Chesterfield était l'un des admirateurs et des imitateurs les plus ardents des grâces françaises auxquelles sacrifiait d'Orsay. Il poussait ainsi que les autres jeunes lords et dandies jusqu'à la gaucherie la servile imitation de chaque fantaisie de leur modèle en beaux airs, ce qu'ils nomment *fashion*. Un jour, entre autres exemples, il arriva durant un de mes séjours à Londres qu'une grande chasse fut donnée à Windsor, durant laquelle une foule de petits garçons de Londres et de Cokneys ou gamins de Westend suivit la chasse en courant et faisant des battues. Alfred d'Orsay descendant de cheval pour monter dans sa voiture après la curée et revenir à Londres aperçut un de ces enfants qui tombait de fatigue auprès d'un arbre, il le fit coucher à ses pieds dans sa voiture comme un lévrier et partit en riant comme un fou de son compagnon de voyage. Aussitôt ses admirateurs d'applaudir et Lord Chesterfield ayant donné l'exemple, chacun prit un petit garçon déguenillé dans sa voiture et se chargea de lui.

Depuis Brummel, le sceptre des dandies était resté vacant. D'Orsay le saisit en prince, mais il lui en coûta cher. Personne n'eût osé parmi les jeunes gens du grand monde se révolter contre la mode qu'il avait inventée. On attendait respectueusement les décrets du conseil des grands tailleurs qu'il présidait et où il apportait le dessin des modes et des changements à proposer. Souvent, le matin, j'arrivais à Gore-House et le voyais partir pour Hyde-Park à cheval et suivi de deux laquais à cheval comme lui. C'était le plus beau moment de sa journée. Il allait faire ce que les Anglais nomment une *exhibition*. Il n'était plus alors le législateur de la mode, mais il en était le type même et le plus parfait modèle, la statue de cire que promenait au pas un cheval de race, afin que l'on eût le temps de graver dans sa mémoire la forme de l'habit nouveau et la manière dont il était porté. Ce rôle de dissipation qui l'amusait d'abord finit par l'enchaîner et devint une sorte de fonction publique obligatoire. On démêlait de temps en temps qu'il valait mieux que ce rôle de dandisme forcé à perpétuité auquel il s'était voué et de législature des modes du jour et

du lendemain. Quelques mouvements involontaires montraient un bon cœur et quelques mots un esprit assez fin et souple, mais sans force, sans étendue, sans profondeur et sans expression. Son instinct des caricatures s'était tourné en un talent déjà assez prononcé pour le dessin sérieux. Il fit de lui-même un *portrait équestre*, gravure très populaire à Londres et pleine de goût. Il me montra des statuettes assez habilement moulées par lui, parmi lesquelles celle d'une nièce de Lady Blessington, jeune personne de quinze ans, sourde et muette et d'une remarquable beauté. Il eût donc été un homme de talent, peut-être dans la peinture et la sculpture s'il avait eu le temps de réfléchir, de se chercher, de se trouver. Mais condamné à faire dire de lui partout aux hommes et aux femmes : « Quel charmant jeune homme », son malheur fut d'être trop beau. Il était dès 1830 ce que je le revis en 1838 à Londres et tel qu'il me revint à Paris en 1849. D'une haute taille qui, de loin, eût été d'un grenadier, mais les traits enfantins comme la tête demeurait puérile. La forme en tous sens et surtout dans le sens latin : *Forma* ou Beauté fut l'unique pensée, la seule application de sa vie, de ses yeux, de sa bouche. Dirai-je de son intelligence? Je ne sais. A vingt-cinq ans, il venait de temps à autre me voir et le dessin des uniformes, la bonne grâce d'un cheval et la manière de se vêtir, selon les visites, l'occupaient avec une sorte de passion. Il posait des questions à ses amis auxquelles on ne pouvait répondre que par des éclats de rire.

— Trouves-tu, disait-il, que Camille d'Orlandes soit aussi beau que moi? Le trouves-tu plus joli garçon que Ludovic de Rosambo?

Et il s'étonnait de nos sourires, prenant la chose au sérieux et avant tout.

Ses cheveux furent toujours blonds, ses dents toujours égales et blanches, ses lèvres roses. Son front était petit et étroit, ses yeux très grands, très doux et très bleus, de ce bleu d'azur parfait que l'on donne aux poupées de tous les pays, son visage rond à recevoir un bourrelet sans étonner personne.

Je me demande si la beauté de ce genre n'est pas une infortune dans un homme, lorsque, portée à ce point, elle devient quelque chose de semblable à une profession, se montrer et faire sensation devient alors le premier besoin. Il faut recueillir sur son chemin des paroles de surprise et des déclarations d'enchantement, si ce n'est d'amour, des deux sexes indifféremment comme le danseur aime autant charmer les hommes du parterre que les femmes dans les loges et prendrait des attitudes aussi belles et aussi étudiées, ferait des regards, des sou-

rires et des mines passionnées quand même il n'y aurait pas une femme devant lui, car dans l'acteur et l'actrice la coquetterie est hermaphrodite.

Quelques jours avant d'apprendre la mort d'Alfred d'Orsay, je parlais de lui chez moi et je disais qu'il me semblait que la vieillesse lui serait absolument impossible et pour ainsi dire défendue sous peine de quitter son rôle et de n'être plus lui-même.

Peut-être l'esprit tendu à la gravité pédantesque qui règne en France aujourd'hui avec des prétentions philosophiques, scolastiques et humanitaires, est-il la cause de l'habitude que nous avons de renier dans le caractère national son *aimable folie* et ses petits grelots. Il y a de l'enfant dans le Français, il a des gaîtés sans cause et joue comme les chats en égratignant. « C'est toujours le Français *né malin* et vaudevilliste, de Boileau, *ayant de la joie dans le caractère* », dit Montesquieu. Sous la Régence et Louis XV, Alfred d'Orsay eût été le modèle du Français parfait et accompli. De nos jours, il ne parut à personne, quoiqu'il eût cinquante et deux ans, qu'il fût un homme formé, mais en toute chose et partout le plus aimable et le plus gracieux des enfants gâtés.

Comment ne mettrait-on pas quelque soin à conserver le souvenir et l'image de ces natures bienveillantes et enjouées dont l'instinct natif et le perpétuel besoin est le désir de plaire et de répandre autour de soi le bonheur, l'allégresse et le sentiment exquis de la Beauté et de la Bonté? La plupart des hommes sont moroses et hargneux, il me parut, au contraire, que d'âge en âge son front s'éclaircissait et qu'il ne faisait que passer de la première jeunesse à la seconde, de la seconde à une troisième jeunesse plus fraîche et plus sereine. Il avait laissé de sa souveraineté des royaumes de l'élégance un souvenir français, c'était la fondation d'une caisse de secours pour les Français jetés par les revers dans les îles Britanniques. Toutes les émigrations, toutes les misères venues de nos rivages gaulois le béniront en recevant le pain quotidien.

<div style="text-align:right">Août 1852.</div>

DELPHINE GAY DE GIRARDIN

Une mort très prompte vient d'enlever en huit jours cette femme d'esprit, belle et bonne à qui il n'a manqué pour être complètement digne et plus parfaitement honorée, qu'une autre mère et un mariage différent. Tout ce qu'elle tenait de la nature était charmant, ce qui lui vint du monde, de la vie et des liens de la société fut factice et fardé. Sa mère et son mari répandirent sur elle quelque chose de *théâtral et de bâtard*.

Je viens de suivre ses funérailles. Jamais on n'a pu mieux comprendre ce qui manque à ces existences *bruyantes et troublées* qui, après beaucoup de tapage et de cocardes, n'ont pas autour de leur cercueil ce qui s'y trouve dans des convois plus obscurs.

Son mari n'était pas dans la maison vide, parce qu'il est adopté par nos usages actuels que la douleur conjugale doit accabler le mari au point de le rendre incapable de suivre un cercueil et même d'inscrire son nom sur les billets de part d'où l'on affecte de l'effacer. Le général de Girardin, ancien grand veneur de Charles X, n'a point paru. Ce père incertain, dont Émile prit le nom malgré lui, n'a jamais avoué sa paternité, mais en a bien voulu accepter les moments agréables sans les charges et surtout sans l'intimité qu'il redoutait et fuyait et qui pouvait compromettre sa fortune. C'est un homme gros, rouge, louche, agité, important, empressé sans raison d'aller et venir, entrer et sortir de salon en salon, et je le vis toute une soirée dans celui de sa belle-fille, le dos au feu, applaudissant des vers de Phèdre, lus alternativement par Delphine et Rachel, excitant, demandant, dictant aux femmes les applaudissements, faisant presque les honneurs de la maison, cherchant à répandre des maximes politiques dans les épaules et à l'oreille des députés, se plaçant carrément en homme qui fait les honneurs de la maison et jouant pour un soir *le père noble*. Ne voulant de ce rôle que les scènes gaies sans doute, il n'a point paru aux allées du cimetière.

Il y avait autrefois au coin de la rue de Chaillot, le long de l'allée des Champs-Élysées, un grand *jardin de Marbeuf* orné

d'une sorte de café bâti en colonnes d'assez mauvais goût, en style du Parthénon, dont on a toujours la manie et que l'on applique vulgairement à tout usage soit église comme la Madeleine ou bâtiment d'agiotage comme la Bourse. On en pourrait changer l'étiquette et l'usage sans inconvénient, l'un n'étant pas plus religieux que l'autre. En petit, cela produit des cafés ou des salles de danses. Ainsi fut celui de Marbeuf. Le parc vendu et divisé en plusieurs lots, il devint temple protestant du culte évangélique anglican après avoir été temple de gaîté pour les grisettes de Paris. M. Émile de Girardin ne trouva rien de plus agréable à habiter et faisant clore de son mieux cette cage ouverte à tous les vents, en fit une sorte de petit hôtel où sa femme recevait au rez-de-chaussée et lui-même *tenait les affaires* de sa *presse* au second étage.

Là s'étaient réunis les curieux et, au milieu d'eux, perdus et se cherchant inutilement, quelques anciens amis de Delphine qui l'avaient connue dans l'adolescence ou dans un âge plus mûr. Dans ses relations du monde ou de la poésie, chacun avait eu son année ou son époque auprès d'elle et aurait voulu rencontrer le cercle de son temps. Mais cette foule venait de tant d'étages différents de la société que ses membres ne se touchaient par aucun point et se parlaient à peine pour quelques vagues questions.

Au milieu du jardin paraissait une femme entourée de cinq cents jeunes gens, vêtue de noir comme une parente. C'était Rachel et, par un sentiment peut être injuste, tous les hommes de quelque autorité et de quelque sérieuse célébrité s'éloignaient de cette femme de théâtre à qui n'appartenait point le droit de conduire des funérailles et qui étalait là une sorte de compagnonnage de métier qui ne s'élevait ni à l'amitié ni seulement à l'art et jetait sur tout le deuil une sorte d'indécence.

Les acteurs ont ce malheur que rien de sérieux et de sincère ne peut venir d'eux. Leur art les force toujours à exprimer plus qu'ils ne sentent, tandis que la convenance veut que les gens bien élevés soient contenus et expriment moins qu'ils n'éprouvent. Il arrive que partout où il s'agit de se montrer homme ou femme au grand jour et de parler vrai, tout ce qui vient d'eux est suspect aux vivants réels qui voient en eux des illusions. Parole, physionomie, geste, tout est emprunt, imitation, étude et fiction, à la lumière de la rampe; au soleil, tout aussi semble mensonge. Si l'ancienne excommunication n'est plus dans nos mœurs, une secrète défiance lui a survécu.

LIVRE II

L'AFFAIRE DE L'ACADÉMIE

On connaît les incidents qui accompagnèrent la réception d'Alfred de Vigny à l'Académie Française et l'affectèrent si profondément.

Plusieurs notes du poète relatives à ces événements ont déjà été publiées, mais on savait l'existence d'un ouvrage important, entièrement inédit, consacré à « l'affaire ».

En 1856, Vigny, dans le *Journal d'un Poète*[1] donne les titres des chapitres qui composent les deux parties de l'ouvrage.

Mais il ajoute :

« A présent que plusieurs années et deux révolutions se sont passées, vous sentez combien il serait puéril de parler au grand public de cette affaire qui semblerait, à côté des grandes catastrophes qui ont bouleversé l'Europe, une tempête dans un verre d'eau. »

On a raillé l'importance démesurée que le poète avait accordée à ces événements et le ton dont il en parlait. L'aveu qu'il fait ainsi lui-même, dix ans après, remet les choses à leur vraie place.

Le lecteur ne doit pas l'oublier en lisant aujourd'hui ce texte que Vigny s'était refusé à publier.

L'essentiel de l'ouvrage semble avoir été écrit au moment même où se déroulaient les événements qu'il relate. La table qui le précède est datée : *Année 1846*. Seuls les derniers chapitres auraient été ajoutés par la suite, tandis que l'ensemble du texte était complété et révisé.

COMMENTAIRES SUR LES MŒURS DE MON TEMPS ET DOCUMENT POUR L'HISTOIRE [1]

TABLE

LIVRE I

UNE CORRUPTION MANQUÉE

Préface. Explication.

Chapitre I.
Les deux courants.

Chapitre II.
Entrevue avec le directeur de l'Académie Française.

Chapitre III.
Dans quel sentiment j'écrivis mon discours.

Chapitre IV.
Longue absence du Directeur. Impatience de l'Académie. Un de ses usages.

Chapitre V.
Lecture de mon discours au Directeur.

Chapitre VI.
De la visite inattendue d'un malade.

Chapitre VII.
Une séduction manquée.

Chapitre VIII.
Premiers symptômes d'inimitié.

LIVRE II

UNE PERSÉCUTION MANQUÉE

Chapitre I.
Comment l'Académie donna un délai et comment elle se rétracta. Fourberie des assemblées.

Chapitre II.
 Lecture préparatoire à la Commission du pamphlet de M. Molé.

Chapitre III.
 Séance publique de réception.

Chapitre IV.
 Un guet-apens.

Chapitre V.
 La justice publique.

Chapitre VI.
 Le talion.

Chapitre VII.
 Mon refus écrit trois fois à l'Académie Française.

Chapitre VIII.
 Comment les serviteurs furent reniés par leurs maîtres.

Chapitre IX.
 Ce que j'attendis pour siéger.

Chapitre X.
 Résumé et calcul des probabilités [1].

Chapitre XI.
 Conférence nouvelle.

Chapitre XII.
 De la réparation empressée [2] qui me fut faite par le roi Louis-Philippe.

Chapitre XIII.
 Contre-coup de cette désapprobation royale ressenti à l'Académie.

Chapitre XIV.
 Réparation publique et inattendue qui m'est faite par l'Académie Française durant mon absence.

Chapitre XV.
 Résumé et calcul des probabilités.

Chapitre XVI.
 Causes de mon silence et ma position actuelle.

EXPLICATION

De 1846 à 1849.

Dans cette affaire de ma réception à l'Académie Française et dans tout ce qui suivit mon entrée beaucoup trop bruyante, vous n'avez pas été loin de me trouver trop sévère, trop persévérant, trop inflexible. Mais quand vous saurez les dessous des cartes de toute cette obscure intrigue contre laquelle j'eus à lutter, vous verrez que j'ai agi avec la mesure, la sagesse et l'énergie froide et polie qu'il fallait employer dans une lutte qui pouvait sembler engagée contre un corps tout entier, mais qui, en réalité, le fut (bien malgré moi) contre une sourde cabale de courtisans envieux et de quelques intrigants subalternes.

Aujourd'hui, que plusieurs années et deux * révolutions se sont passées, vous sentez combien il serait puéril de parler au public de cette affaire qui semblerait, à côté des grandes catastrophes qui ont bouleversé l'Europe, une tempête dans un verre d'eau [1]. Mais, pour vous, je veux écrire *un examen de conscience* afin que cette lutte difficile et délicate qui fut un scandale à cette époque, les écrits nombreux qu'elle suscita et le silence dans lequel je me suis enfermé jusqu'ici, vous soient aussi clairement expliqués qu'ils le furent pour ceux de mes amis qui virent de près s'ourdir sous mes pas une trame odieuse que je brisai avec un éclat nécessaire.

Vous verrez dans cette peinture que je veux laisser scrupuleusement vraie, détaillée et presque sténographiée, des scènes publiques particulières et secrètes qui eurent lieu dans cette circonstance, comment on força au scandale l'homme le plus ennemi du bruit public qui soit au monde et celui que sa sauvagerie naturelle, malgré ses formes très civilisées, a tenu le plus constamment éloigné de tout éclat exagéré et de tout ce qui ressemble aux petits triomphes et aux vanités de la

* J'avais écrit *une* révolution, j'en ajoute une en 1852. J'espère n'en avoir pas d'autres à inscrire avant la fin de la publication.

représentation, faits puérils dont les parvenus seuls sont infatués. Vous sentirez aussi que pour répondre à un accueil hostile et malveillant, il ne fallait pas moins qu'un affront public fait solennellement par moi à celui qui en avait pris la responsabilité.

Jamais la peine du talion ne fut appliquée avec une justice plus exacte, plus froidement et impassiblement mesurée.

Si je fais connaître un jour ce que j'écris aujourd'hui, cela pourra servir d'enseignement à deux sortes de gens.

Les meneurs politiques y apprendront qu'il peut se rencontrer en tout temps tel caractère qu'on ne façonne pas à leurs souplesses. Et les hommes réfléchis et laborieux y verront qu'il est inutile de compter sur la délicatesse de sentiments des vieux politiques endurcis à toutes les corruptions et à la fois exercés au métier de courtisan et à l'art de tromper et d'égarer une assemblée de rivaux.

CHAPITRE I

LES DEUX COURANTS

Depuis mon élection, j'étais resté dans le repos, accoutumé à cette chère solitude que j'aime à conserver au milieu de la plus agitée des villes. Cette loterie, une fois tirée, je n'y voulais plus songer. Il me suffisait de vous voir contente de ce que j'étais assis parmi les patriciens des lettres et d'entendre mes amis s'en applaudir. Cependant, vous vous étonniez de ce que je souriais avec quelque tristesse à leur félicitation. C'est que je sentais déjà peser sur moi les entraves d'une assemblée et mon esprit avait vite franchi le froid plaisir de ce succès. Je me sentais déjà saisir les mains et les pieds par tous les nœuds invisibles dont Gulliver fut attaché dans son sommeil.

Le premier anneau est assurément le plus lourd de tous ceux qui lient les quarante élus par une chaîne un peu rouillée; c'est la vaine cérémonie des réceptions publiques.

Les réunions de la compagnie, ce que j'aimerais à nommer : *l'Académie primitive*, furent dès l'origine ce qu'elles devaient être et se montrèrent de prime abord dans leur vrai caractère, intimes et passionnées. La foi était ardente parmi ces premiers croyants que réunissait une même horreur de la grossièreté barbare, une égale crainte de voir par l'instabilité du caractère de la nation les belles-lettres et la langue même dépérir à une époque où elles étaient à peine formées. Avec une sorte de confiance fraternelle, ils faisaient échange de lectures et de conseils et se rapportaient leurs manuscrits plus parfaits. Ces hommes épris de ce bon goût idéal qui se cherche toujours d'âge en âge et dont la recherche produit des chefs-d'œuvre, chemin faisant, avaient pu trouver un lieu d'asile dans une grande chambre, autour d'une grande table et, en effet, c'était bien le port, c'était *la retraite*, c'était *le travail et l'intimité*. Mais lorsque l'ombrageux cardinal de Richelieu eut dépisté cette réunion et l'eut frappée et marquée de son sceau, dès qu'il l'eut enrôlée parmi les corps de l'État disciplinés, contrôlés, dirigés (et ce qui est bien plus fâcheux), protégés, l'esprit

de travail fut remplacé par l'esprit d'étiquette et le recueillement, l'étude sincère, la confidence littéraire se retirèrent devant la pompe fatale des séances publiques et des discours cérémonieux et flatteurs. Un compliment de remerciement de Pélisson engendra, vous le savez, tous les éloges dont l'usage prit force de loi et l'emphase, croissant de règne en règne sous la rosée de l'eau bénite des cours, en vint à un degré de ridicule par trop grand lorsque les Académiciens se virent forcés d'entasser éloge sur éloge, comme Ossa sur Pélion, pour gravir le ciel du Parnasse Français. Éloge du Roi, éloge du cardinal de Richelieu fondateur, éloge du Chancelier protecteur, éloge du mort par son remplaçant, éloge du corps et souvent de presque tous les membres et éloge du récipiendaire par le Directeur. (Ici, quelques citations des discours les plus plats des hommes les plus illustres.)

(La Fontaine se félicitant des exemples de piété qui lui seront donnés par les Académiciens.)

Cette chaîne toute tissée et tressée des fleurs fades d'une rhétorique malsaine aux esprits et surtout aux caractères, fut brusquement rompue par la Révolution française. Tout ce concert fut éteint. Les chants avaient cessé. C'est-à-dire les chants collectifs et les *duos* du récipiendaire et du Directeur, et chaque auteur, rentré dans sa solitude, ne faisait entendre que son chant naturel et sa voix native.

C'était là ce qui devait être et demeurer.

Les travaux collectifs de l'Académie seront toujours nuls, quoi qu'on fasse. Les travaux individuels ont fait et pourront faire longtemps sa gloire quand elle sera moins tardive à accueillir les gloires formées ailleurs que chez elle. Bientôt, cependant, vint la création de l'Institut qui fut la résurrection graduelle de l'Académie Française *. D'abord, elle parut peu. La Convention l'avait presque cachée dans la troisième classe de l'Institut qui lui servait comme de cadre. Puis, sous le Consulat, l'Académie Française fit un pas vers son rang véritable et n'étant encore nommée que : *Seconde Chambre* de ce grand corps, elle fut du moins isolée ; c'était beaucoup. Le nombre sacré des *Quarante* lui fut rendu et la confusion calculée et dédaigneuse que la Convention avait faite de la littérature et des beaux-arts fut réparée. Les séances publiques de l'Institut reprirent leur majesté, rendues, comme toute chose alors, quelque peu guerrières par la scène des drapeaux d'Italie rapportés solennellement dans cette salle Mazarine par le premier consul au Directoire. Puis, enfin, la Restauration en 1816 fit

* Loi du 5 fructidor an III (22 août 1795).

reprendre à l'Académie Française son rang, le premier par l'ancienneté de sa fondation et par la gloire de ses prédécesseurs.

La solennité des séances publiques n'en devint pas moindre et reçut au contraire un plus grand éclat, de la présence assez assidue de la cour et des familles nobles. Elles ont en général, vous le savez, par tradition, le goût des lettres et de l'étude. C'est une sorte de dogme que la connaissance des personnages de l'histoire pour les familles historiques; il serait honteux dans les salons du faubourg Saint-Germain de ne pas connaître aussi l'histoire des belles-lettres avec celle de la monarchie. La conversation y est souvent et volontiers lettrée. Elle était empreinte à cette époque d'un ton religieux un peu mystique et élégiaque par le souvenir des ruines de la Révolution de 1789, des douleurs de l'exil, des mutilations de la terreur et de l'oppression de l'Empire. Les anciennes coutumes et les anciennes dénominations reprises en beaucoup de choses devaient rendre l'étiquette plus sérieuse que jamais. Aussi le devint-elle et me fut particulièrement pénible à voir quand, en dépit de l'ennui que je savais bien y rencontrer, je me décidai un jour, autrefois, à y assister. Une lecture devait y être faite par M. de Chateaubriand, puissant attrait pour moi. M. Daru, comme Directeur, y recevait M. de Montmorency. Pour honorer la réception d'un ami, ce grand écrivain choisit un fragment d'histoire du Bas-Empire. Il choisit à dessein peut-être ou avec légèreté et sans façon, les plus cyniques pages qu'on ait écrites sur la plus sale des histoires. Voulait-il intimider la Royauté dont il était toujours mécontent jusqu'à ce qu'on le portât au pouvoir? Voulait-il lui faire voir que lui-même pourrait bien jeter des souillures sur la pourpre? Cela n'est pas impossible, venant du fiel de son égoïsme toujours irrité. Toujours est-il que, bravant la majesté des empires, il brava du même coup celle de la pudeur. Je souffrais de voir tant de jeunes beautés sœurs de mes plus intimes amis, forcées d'entendre à côté de leurs mères des paroles immondes auxquelles il se plaisait comme s'y plaît Juvénal, ne paraissant pas haïr assez les peintures lascives qu'il condamne, mais dont il sonde et connaît trop les sombres secrets. Ce qui pourrait convenablement se dire dans la réunion grave de quarante hommes occupés de l'histoire et du passé, délibérant sur la comparaison des génies différents d'une époque et d'un homme, sur ce qui vient de lui à son siècle ou de son siècle s'infuse en ses veines et l'envahit, sur le caractère d'un âge, d'un règne, d'un souverain, d'un peuple devant des esprits mâles, froids, renfermés en eux-mêmes et relisant le travail intérieur de leur

pensée, ne saurait être dit devant des familles où tous les âges réunis apportent le sentiment de la curiosité et du désir d'un spectacle rare, toute la distinction d'une fête mondaine rendue plus agitée par le nombre des salons réunis, croisés, mélangés, fondus ensemble en un seul qui veut à peine être instruit mais tient fort à être occupé vivement et légèrement et décemment de plusieurs idées qui le sachent émouvoir par le nouveau et l'imprévu.

Je sentais donc que dans ce travail pompeux et banal, auquel il fallait bien pour une fois enchaîner mon esprit, j'aurais à flotter entre deux courants contraires, que l'on ne pouvait suivre l'un sans heurter l'autre, que se laisser aller au bonheur de plonger dans l'abîme des idées, d'en voir et faire voir la profondeur, les lueurs et les larges ondées et d'en toucher et mesurer le fond, ce serait un effort trop grand et trop persévérant et un trop vigoureux voyage pour y pouvoir être accompagné par les esprits mondains de cette mixte assemblée, comme aussi se contrefaire aux gracieuses façons de dire et, au riant dédain de toute chose, glisser entre les idées pour les faire tourner en cercle et jaillir en jets lumineux et phosphorescents, ce serait jouer le jeu du salon qui ne saurait satisfaire les esprits attentifs qui s'attendrissent au plus sérieux travail de la pensée et en auraient droit.

Mais ces réunions sont trop nombreuses pour qu'un sérieux langage y soit suivi par les auditeurs jusqu'aux sources d'étude desquelles il est sorti. Il faut avoir le pied presque aussi sûr pour remonter l'un après l'autre les degrés du savoir que pour en descendre et l'attention, surtout en notre pays, est la plus rare faculté. Comment l'attendre d'une assemblée où les gens du monde viennent en se disant :

« Pour de l'esprit j'en ai, sans doute, et du bon goût à juger sans études et raisonner de tout... et décider en chef... »

Où d'un autre côté les hommes de lettres, à demi intimidés, à demi séduits, toujours un peu craintifs par le souvenir ou le sentiment de la pauvreté des lettres, inquiets des éloges dont l'absence ou la froideur peuvent tarir un beau jour la vogue, se donnent en spectacle pour une puérile vanité, cherchent des protecteurs parmi des gens à peine dignes et capables d'être leurs disciples, oublient la gravité naturelle de leurs travaux pour la fausse solennité d'une comédie de collège, craignent un trop sérieux discours qui les rappelle à la vérité de leurs devoirs et laissent envahir leur esprit comme leur demeure par le vulgaire élégant?

CHAPITRE II

ENTREVUE AVEC LE DIRECTEUR DE L'ACADÉMIE FRANÇAISE

Toute élection a des obscurités qu'il n'est à mon avis ni sage ni bienséant de sonder. Des groupes se forment et se dénouent en secret, des préventions naissent sourdement d'un mot contre le nom d'un inconnu et s'évanouissent de même par un mot contraire. J'ai presque toujours vu les élus (chacun l'est à son tour) qui voulaient en trop savoir sur ce qui leur était arrivé, se tromper comme des aveugles-nés l'auraient pu faire, remercier ceux qui avaient voté contre eux et battre froid à leurs partisans, croyant avoir bien lu au fond de l'urne. Il n'y faut jamais jeter les yeux plus qu'à la loterie et aux jeux de hasard. A piper les cartes, on court le risque de se blesser et de se tromper soi-même plus qu'on ne le pourrait être par les autres. On doit croire surtout d'un corps si peu nombreux que *ce qu'il fait, il le veut*. Que jamais un homme n'y siégerait si tous les trente-neuf ne le voulaient, même ceux qui ne votant pas pour lui savent ne lui pas nuire en jetant par avance quelques noms de minorité, comme gage, à l'avenir prochain d'un autre. On doit penser que chacun est élu par tous et pour n'être ni injuste ni ingrat, chaque membre doit remercier le corps entier.

L'Académie Française m'avait élu, je lui devais une visite et je la rendis sans oublier une seule de ses trente-neuf parties et laissant à toutes soit une carte, soit une conversation.

Lorsqu'un jour, revenant chez moi, j'allai voir à son tour M. Molé, le plus voisin de mes nouveaux confrères, je le trouvai chez lui fort accablé de maladie et de tristesse. Sa femme se mourait. C'était une excellente personne que j'avais vue, toute ma vie, dans le monde, mais déjà si âgée lors de ma première jeunesse qu'on ne se disait même plus si elle avait été bien ou mal, plus qu'ordinaire, en fait d'esprit, mais très charitable et passant sa vie en bonnes œuvres. Elle ne voyait nullement

son état et comme en causant il me quittait souvent pour l'aller voir, il revint, après une de ses traversées d'un instant, du salon à la chambre de M^me Molé, me dire combien il était surpris des illusions qu'elle se faisait si étrangement.

— Elle en est, dit-il, aux vomissements noirs et me dit que, dans deux ou trois mois, elle essaiera des médecins homéopathiques si je le permets. Il s'attendait à la perdre dans peu de jours et me dit qu'il était loin d'être satisfait de sa propre santé; que s'il avait le malheur de la voir mourir, comme cela n'était que trop visible, il irait prendre les eaux et me demandait la permission de reculer ma réception jusqu'à son retour, qui serait peut-être fort tardif; qu'il avait été lui-même bien souffrant et ne devait son salut qu'à l'opium qui seul lui pouvait donner quelque repos et la force de vivre.

— Eh! bon Dieu! lui dis-je, pouvez-vous penser que dans des moments aussi douloureux je m'attende à vous voir préoccupé d'une affaire d'aussi peu d'importance? N'y songez pas un instant. A l'époque de votre retour, quelle qu'elle soit, vous me trouverez prêt et vous déciderez vous-même, fût-ce dans un an, le jour de notre fatigante cérémonie. J'ai déjà reçu la visite des filles et du gendre de M. Étienne qui me donneront des renseignements sur leur père et je vais écrire sur-le-champ son oraison funèbre, pour ne plus avoir à y penser.

M. Molé me parut fort soulagé par cette complaisance, étant accoutumé à voir des Académiciens nouvellement élus très empressés de siéger, ce qui ne se peut faire avant le jour de la séance publique.

— Ne pensez-vous pas, lui dis-je, en me levant du canapé sur lequel nous étions à demi couchés, que ce serait une chose convenable et à laquelle on doit s'attendre, que la vie politique d'Étienne fût traitée par vous après que j'aurai rendu compte de sa vie littéraire.

— J'allais vous le proposer, dit-il. C'est tout à fait là mon dessein. Je sais d'autant mieux sa vie politique qu'il a été quelquefois mon adversaire et m'a fort mal traité.

Il dit ces derniers mots avec tant d'aigreur que je ne pus m'empêcher de penser à tout ce qu'il devait y avoir de haines amoncelées * dans cette conscience politique si pleine de souve-

* Dans sa réponse à mon discours, M. Molé a prouvé qu'il n'avait pas encore oublié ces rancunes que j'ignore en disant :

« Écrits dans lesquels il m'attaquait moi-même, etc., comme vous me l'avez rappelé. »

Or, il n'y avait pas un mot dans mon discours qui pût le lui rappeler et ce n'était qu'à mon discours qu'il avait droit de répondre

nirs mauvais et comme encombrée de débris d'intrigues, de ressorts et de fils brisés, de noirceurs secrètes sous tant de règnes, sillonnée de blessures mal guéries, chargée de vieilles colères mal étouffées et mal éteintes sous la cendre des morts et qu'un mot faisait encore flamber.

J'avais souvent rencontré M. Molé dans les salons de Paris et depuis quelques années surtout chez la marquise de La Grange. Une politesse froide et réservée, un ton d'excellente compagnie ne m'avaient pas entièrement voilé un fond d'amertume, de vanité âcre et subtile qui perçait dans ses discours et malgré lui : une étrange prétention de lancer dans les salons des arrêts de goût, infaillible en toutes choses et même en matière de belles-lettres où il était fort ignorant et sans talent d'écrire. Mais croyant ou feignant de croire et essayant de se persuader qu'il avait été admis à l'Académie Française comme orateur quand chacun savait que c'était l'homme de cour influent, le ministre passé et présumable, que la majorité timide des écrivains inférieurs avait élu, portée à cela comme de coutume, par les petites craintes et les petites espérances des petites existences.

QUE TOUS LES GOUVERNEMENTS ONT MANQUÉ DE RESPECT POUR LES ÉLECTIONS ACADÉMIQUES.

C'est cette médiocrité et quelquefois ce désordre de la vie orageuse des lettres que nul gouvernement n'a jamais su respecter. Il n'y en a pas un, dès la fondation, qui n'ait violé l'asile de l'art pur. Si quelque chose légitime aux yeux des esprits justes et droits l'envahissement d'un cercle intime et laborieux par l'administration despotique du cardinal de Richelieu, c'est l'organisation qui en fit une retraite et un fort assuré contre la mauvaise fortune et contre les caprices du goût général qui s'élève, renverse et relève sans cesse ses idoles. Le fauteuil devait empêcher d'être jamais renversés sinon la gloire, du moins l'auteur des œuvres une fois adorées, et devant ce fauteuil, fut posé pour chaque jour, jusqu'au dernier soir, le pain quotidien!

et non à une conversation particulière dans laquelle ce souvenir lui était revenu en riant et sans la moindre intention de ma part de lui rien dire de pénible, car c'était lui-même qui me faisait connaître ces controverses politiques oubliées et qui ne se retrouvent que dans les feuilles éparses des brochures du temps de la Restauration.

C'était ce pain sacré qu'il fallait épargner et non jeter comme on le fait encore, à des hommes comblés de richesses et de dignités qui ne recherchent la compagnie des hommes voués aux lettres véritables que pour rapporter de leur conversation quelques notions acquises sans étude, y ramasser quelques paillettes pour ajouter à leurs broderies et revenir, avec des façons de protecteurs, exercer sur leurs confrères, sur les hommes de la réflexion, du savoir et du travail, dont ils croient être devenus les égaux, l'influence fatale de leurs intrigues politiques et recruter des partisans parmi les artisans de la pensée de la chose calme et éternelle pour les enrober dans leurs loteries d'un moment et les égarer dans les ombres de leurs pouvoirs imaginaires : *inania regna*.

CHAPITRE III

DANS QUEL SENTIMENT
J'ÉCRIVIS MON DISCOURS

M. Molé ne s'était pas trompé lorsqu'il avait entendu la mort marcher dans la chambre voisine de celle où nous parlions. Le surlendemain, elle emporta cette bonne et bienfaisante personne pleurée dans les hôpitaux et dans les greniers, plus que dans les salons où l'instinct moqueur arrête l'éloge, l'émotion et le regret. Peu après, il partit pour les eaux ou pour la campagne, je ne sais lequel et je reçus les visites des parents de mon prédécesseur M. Étienne, son fils, son gendre, sa belle-fille, sa fille, surtout, Mme Pagès, la plus profondément émue.
Tandis que cette jeune femme me parlait dignement et simplement de son père si subitement perdu, je considérais cette forte nature de dame romaine domptée par la douleur et je pensais que ces yeux noirs mouillés de tant de larmes me regarderaient, que ce cœur gonflé d'une si vraie douleur la ressentirait encore, rendue plus vive par ma voix qui répéterait le nom de son père à travers le solennel silence d'une Assemblée. Je sentis, dès lors, qu'Étienne n'avait jamais eu que des perfections et que je devais tout louer en lui. Je vis clairement l'impossibilité de la moindre critique et que le doute le plus léger sur un de ses mérites serait aussi rude qu'une sanglante satire étant écouté par une fille si profondément émue; *tout vous est aquilon*, lui disais-je et je n'osai qu'à peine lui faire d'indiscrètes questions sur quelques époques antérieures à sa naissance et sur tout ce qui devait le moins émouvoir son âme. Il me semblait que ma présence même lui devait être douloureuse comme celle d'un usurpateur et je pris soin de ne la voir que deux fois avant le jour où je parlerais de l'homme spirituel et affectueux qu'elle pleurait. Je vis quelques-uns des amis de son père, plutôt pour être exact dans les faits que rigoureusement juste dans mes jugements. Je m'entourai de tous ses écrits et je me mis à la recherche de la vérité pour

moi seul, mais, pour sa fille, à la recherche des consolations. J'ai su depuis, qu'en cela, du moins, j'avais réussi.

C'était là le devoir, c'était là le vrai de l'office qui m'était confié par l'ancien usage. Car à quoi bon cette représentation pompeuse donnée aux indifférents, si ce n'est à honorer l'assemblée dont on veut faire partie, dans la mémoire de l'homme qui vient d'en être enlevé? Je résolus de ne chercher dans sa vie que le bien, dans ses œuvres que le beau, dans son souvenir que le charme et jouissant d'avance du bonheur que j'allais donner, j'écrivis sans m'interrompre le discours que vous avez entendu et qui est partout imprimé *.

Je ne voulus point laisser refroidir ce bon mouvement de mon cœur. Je peignis avec plaisir cette vie heureuse et ce visage souriant que je n'avais vu qu'une fois, chaque trait nouveau que j'y découvrais me donnait une sorte de joie et de gaîté douce et, en écrivant, j'entendais à mes oreilles tous les grelots de ses vaudevilles, la marotte même de son nain jaune et toutes les allégresses de sa vie. Eh! mon Dieu! qui sait? en cherchant bien, j'aurais peut-être pu découvrir dans cette vie quelques défauts comme aussi dans ses œuvres, ses amis aidant. Je leur dois même cette justice qu'ils ne me laissèrent point manquer de mauvais traits. Je reçus poliment leurs petites flèches, mais n'en usai point. Je les brisai et les rejetai de mon carquois de sauvage. Ils m'en ont un peu voulu de l'avoir trop loué et me l'ont dit à moi-même, mais comme j'y ai trouvé plus de bonheur qu'aux amères satisfactions de la critique, je ne puis encore réussir malgré leurs bonnes raisons à en avoir du remords. J'aime à croire encore que mon Étienne est le vrai et que le leur a été gâté à leurs yeux par le faux jour grossier de l'intimité.

Sur l'intimité et l'amitié.

Ce me fut une occasion de plus de réfléchir sur les perfidies de l'intimité. Elle est bien différente de l'amitié. Je sais telles amitiés qui ne sont point intimes et demeurent les plus fidèles et les plus dévouées.

Il est tel homme éminent et célèbre qui, par son genre de vie, ne peut fuir l'obsession du matin et du soir de tels compagnons désœuvrés qui ne l'aiment point et prennent sa maison comme relais entre une visite et une affaire.

Il en est ainsi escorté de l'enfance à la vieillesse et ils ont

* Voir à la suite de *Cinq-Mars*.

vu sa barbe naître et blanchir sans le plus aimer pour cela. Ce sont eux qui, d'ordinaire, s'étonnent de ce qu'on l'admire. Est-ce possible? J'ai appris l'équitation avec lui. Est-ce bien le même? Il jouait du piano et chantait le soir avec ma sœur. S'ils rencontrent un homme enthousiaste de leur ami, ils le combattent. J'ai bien le droit, disent-ils, de critiquer ses ouvrages, moi qui suis son parent et son ami intime. Fût-il ici, je le lui dirais à lui-même. Et ainsi sur toute chose. S'il entreprit quelque chose d'extravagant, ils en connaissent le jour et l'heure; un malheur lui advint, c'était bien sa faute, ils en savent le pourquoi. Ils l'avaient pourtant bien averti. Ignoriez-vous cette faiblesse qu'il eut un jour et qui fit grand bruit dans notre première jeunesse? Je l'en grondais toujours mais il retombait. Et en devisant ainsi ils vous l'apprennent. Et ils croient connaître l'homme mieux que qui que ce soit? Eh, non! ils le connaissent comme son valet de chambre pour qui personne n'est grand. Ils ont vu et surpris ce qu'il y a en nous de semblable à l'animal, le rapport par où le fabuliste nous saisit cheval, ours, cerf ou renard; ils ont entrevu le compagnon d'Ulysse après que Circé l'a métamorphosé, mais à regarder toujours et de trop près, en touchant du front, la vue se trouble. C'est le camarade qu'ils ont connu, ce n'est pas l'homme.

La familiarité est grossière et myope. Elle ne saurait comprendre un certain idéal, une certaine grâce qui fait la célébrité, qui est le vrai jour, la vraie pose, la vraie nature d'une vie quelque peu célèbre. Cet idéal qui n'a son éclat que contemplé à distance.

J'ai lieu de croire que ceux qui m'ont reproché d'avoir trop bien jugé leur *cher Étienne* avaient été, non ses amis, mais ses *familiers*.

Mon discours écrit d'un seul jet, je ne le lus à personne, je le mis sous clef et l'ensevelis dans un secrétaire, me réservant de l'en tirer seulement lorsque le moment serait venu de le prononcer. Heureux de l'oublier pour longtemps comme tout ce que j'écris, à tel point que cela me semble tout nouveau lorsqu'il s'agit de le publier et lorsqu'il me faut condamner à le relire.

CHAPITRE IV

LONGUE ABSENCE DU DIRECTEUR
JUSTE IMPATIENCE DE L'ACADÉMIE FRANÇAISE
UN DE SES USAGES

Il y avait près d'un an * que je n'avais ouvert ce rouleau fermé sur lequel mes scellés étaient posés de ma main. Lorsque l'un des membres de l'Académie Française venait me demander si je ne songeais pas à ma réception et à mon discours, je montrais le rouleau sans en rien lire à personne; mais à ces volumineuses pages, on voyait qu'il était prêt et que, par bienséance, je ne voulais point presser le retour de mon interlocuteur toujours absent et retenu par sa douleur, ses regrets ou sa santé, bien loin de Paris et de l'Institut.

Lui seul devait être mon confident. L'usage de l'Académie veut que le nouvel élu ne lise son discours qu'au Directeur qui le doit recevoir. Chacun me l'affirma en citant celui qui l'avait reçu et l'on m'approuva fort de n'avoir confié à qui que ce fût mon discours dont on ferait d'avance des citations et dont on attendrait peut-être certaines phrases au passage. Sur le récit de leur propre entrée à l'Académie, ils me prouvèrent enfin que si par courtoisie le récipiendaire confiait son discours au Directeur pour que sa réponse fût précise et le lui laissant entre les mains pour qu'il eût le temps de la méditer, de son côté, le Directeur ne demeurait pas en reste de politesse et confiait enfin sa réponse à l'Académicien nouvellement élu pour mettre en harmonie et en concordance parfaite les deux parties du dialogue public pour que le second orateur pût éviter de répéter les idées du premier et surtout afin d'avoir le temps d'en retrancher avec un soin scrupuleux tout ce qui semblerait une critique, un blâme même le plus détourné et le plus voilé, des œuvres, des doctrines ou des mérites de celui que la compagnie venait

* Élu le 8 mai 1845, je ne fus reçu en séance publique que le 29 janvier 1846.

d'appeler à elle et qu'il serait indécent et perfide de *blesser en le couronnant*. Je trouvais dans cette double confidence une convenance parfaite et j'étais prêt à m'y conformer de point en point et dans toutes les formes de l'étiquette accoutumée. Tout le monde comprit la délicatesse de mon silence vis-à-vis de M. Molé après une perte aussi sensible que devait être pour lui celle de sa femme. Lui écrire pour hâter son retour m'eût semblé dur et sans égard et aurait paru assurément une démarche née d'un sentiment égoïste et d'un désir trop vif presque brutal de m'emparer bien vite à tout prix d'un fauteuil qui m'appartenait tout aussi bien sans être occupé. L'Académie se plaignait d'être ainsi privée de la présence de deux de ses membres (car un autre, après moi, devait être reçu *) et alléguait les élections et les travaux collectifs des commissions qui se pourraient repentir d'une double absence. Mais le sentiment de délicatesse et de bienséance que j'exprimais, la vue de mon discours armé de toutes pièces pour le tournoi que je croyais devoir se passer avec *armes courtoises* communiquèrent à l'Académie la résignation qu'elle me voyait; mon silence fut apprécié et loué et ma patience partagée.

Neuf mois s'étaient écoulés depuis ma réception lorsque M. Molé entra chez moi un matin** pour m'annoncer son retour, me remercier d'avoir attendu et me demander mon jour pour entendre mon discours. Je choisis le lendemain matin et j'acceptai son heure pour cette lecture. Il parut un peu surpris de cette promptitude et du calme avec lequel je parlais de la séance publique dont l'époque s'approchait, me dit qu'il ne savait rien d'*aussi bon goût*, ce fut son mot, que la mesure que je mettais en toutes ces choses et le soin que j'avais pris d'éviter de le presser. Je tirai pour la première fois le manuscrit de mon secrétaire et lui dit qu'il serait le premier à l'entendre, et le dernier jusqu'à notre représentation. « C'est bien ce qu'il y a de plus sage à faire, me dit-il, car autrement les demi-lectures courent les salons de Paris. — Eh bien! dis-je, la première répétition doit être demain chez vous.

— C'est bien là, en effet (dit-il en souriant, avec assez de gaieté et en sortant) une comédie que nous sommes obligés de donner au public. » Nous étions de bonne humeur et en bon accord comme vous voyez. Le lendemain à onze heures j'étais à mon tour chez lui.

* M. Vitet.
** Retrouver la date exacte à Paris par les lettres de M. Molé et mes notes. (Voir page 295. C'était le 29 novembre.)

CHAPITRE V

LECTURE DE MON DISCOURS AU DIRECTEUR

Nous nous promenâmes tous deux pendant quelques instants dans ses grands appartements.

Il errait seul là-dedans, livide et maigre comme une larve et me montrait quelques tableaux, quelques objets d'antiquité, non avec le goût et le plaisir d'un amateur passionné ou d'un antiquaire ardent, mais avec la satisfaction d'un homme de cour qui tient par habitude aux dons venus de la couronne. C'était un petit tableau du trait de courage civique du président Molé qui avait été donné à sa famille par Louis XVI, c'était le mélancolique tableau de *Mignon* par Scheffer qui portait inscrite l'offre du duc d'Orléans mort depuis peu. Par un généreux sentiment, le jeune prince l'avait voulu donner à M. Molé pour le remercier d'avoir voté l'amnistie des condamnés politiques. C'était un casque de soldat romain ouvert d'un coup de hache et trouvé à Cannes par le général Bonaparte allant à Lodi et qui lui avait été donné par l'empereur Napoléon. Il semblait plus petit que la tête d'un homme. Il le souleva et me le donna pour l'essayer sur la mienne. Le casque la recouvrait exactement, malgré mes longs cheveux blonds.

— Nous faisons, dis-je le contraire des laboureurs de Virgile : *grandiaque effossis mirabitur ossa sepulchris* [1], car c'est la petitesse de cette tête qui m'étonne.

Nous cherchâmes à deviner si c'était le casque d'un soldat d'Annibal qu'avait pesé dans sa main celui qui savait aussi scier les Alpes. Il y avait donc dans le ton de notre entretien de son côté quelque chose de triste, de maladif, mais d'intime et prévenant; dans le mien un calme très poli et plein de déférence. La matinée était froide comme aussi ces grands salons où les feux étaient mal allumés. Il voulait de sa main les arranger. Comme je lui demandais s'il ne trouverait pas plus prompt de sonner un de ses gens, il me dit qu'il aimait mieux faire lui-même ce qu'il pouvait et se passer d'eux. Il se mit à souffler et attiser le feu et moi, tout en déroulant mon manuscrit, je

lui dis que, puisqu'il était condamné à entendre deux fois ce même discours, je le priais de me donner des conseils et de m'avertir si j'avais, à mon insu, blessé quelque susceptibilité imprévue et inconnue, que je lui saurais le meilleur gré du monde de ne pas m'épargner les avis que son expérience des assemblées lui pouvait suggérer. Il me dit avec fort bonne grâce qu'il allait d'abord regarder la pendule pour voir quand je commencerais et me dire quelle serait la durée de mon discours et si elle était proportionnée à celle des séances, qu'il n'en perdrait pas un mot et me dirait très franchement son opinion sur tout le discours.

J'insiste sur tous ces détails pour vous donner l'idée la plus nette, la plus précise, la plus juste, la plus vraie des rapports qui existaient entre nous deux et des dispositions parfaitement avisées, familières et douces dans lesquelles nous nous trouvions. Ayant vécu toujours dans le même monde, nous avions eu beaucoup de rencontres et je ne dois pas oublier en toute justice de vous raconter que, plusieurs mois avant mon élection qu'il semblait désirer et hâter, il m'avait fait rencontrer chez lui, dans un dîner, plusieurs de ses amis et des miens au milieu de toutes les femmes de sa famille que je connaissais depuis longtemps, comme M^{me} de La Ferté et sa fille et M^{me} Molé très liée avec mes meilleures amies et mes parentes. J'étais assis près du Chancelier Pasquier qui, je m'en souviens, me parla avec esprit du cardinal de Retz. La duchesse de Maillé, cette spirituelle et noble personne que vous connaissez, M. de Rambuteau, le préfet de la Seine, le comte Alexis de Saint-Priest mon ancien ami, M. Mérimée dont l'élection à l'Académie précéda la mienne, M. Émile de Girardin dont le journal [*] marchait alors d'accord avec les vues du maître de la maison. Il n'y avait en ce moment nulle place vacante à l'Académie et l'on parlait de tout, excepté d'elle, lorsque M. Molé vint à moi à la cheminée, et me dit : « Vous ne sauriez croire combien je suis heureux de vous dire que si je vois régner chez tous les Académiciens un sentiment général, c'est le désir de vous donner le premier fauteuil vacant et le regret que vous ayez attendu si longtemps. »

Les rapports de politesse aimable étaient encore les nôtres. Je ne voyais nulle raison pour qu'ils fussent altérés en rien et je commençai à haute voix du fond d'un grand fauteuil ma confidence officielle qu'il écoutait attentivement du fond du fauteuil opposé, remuant la cendre avec les pincettes et regardant la pendule de temps à autre pour mesurer les paroles aux

[*] *La Presse.*

minutes d'une séance publique et calculer à peu près quelle serait la durée de mon discours.

Les premières pages le frappèrent. Il m'interrompit un moment aux deux portraits du Penseur et de l'Improvisateur pour les louer, se levant de son fauteuil après le tableau tracé du second pour me demander si je n'avais pas voulu peindre M. Thiers. Je fus assez surpris de cette idée qui lui venait ainsi tout à coup. Je lui dis que je n'y avais point pensé, que c'était un type imaginaire composé de traits réels observés et choisis dans les existences des lutteurs politiques.

— Il m'avait semblé, reprit-il, que c'était lui qui avait posé, tant je le trouve ressemblant.

Je continuai, il avait oublié la pendule et la cheminée. Je lisais très lentement, il écoutait très attentivement et dans le plus grand silence. La jeunesse littéraire d'Étienne le fit sourire plusieurs fois avec approbation et curiosité. Il comprit pourquoi j'avais posé dès les premiers pas les deux figures du Penseur et de l'Improvisateur pour rattacher, aux pieds de la seconde, la nature légère et vive de mon prédécesseur. Un mot d'éloge sur la comédie des Deux Gendres lui parut excessif, je le marquai de mon crayon et le modifiai sur-le-champ *.

Il y avait dans la vie d'Étienne un trait d'opposition courageuse. L'Intrigante n'était pas, peut-être, une très bonne comédie mais assurément une très bonne pensée. Il était juste de livrer aux châtiments de la satire les actes insolents du despotisme militaire qui, ne pouvant assouvir l'ambition et la vanité de ses généraux après les avoir comblés et accablés de dignités, de titres, de majorats dont les domaines étaient parfois *in partibus*, en était venu à leur livrer, à défaut de dotations, des dots et des héritières avec l'héritage.

J'avais lu la scène entière du spectacle de la cour impériale sans que M. Molé m'eût une seule fois interrompu. Je m'arrêtai à l'alinéa pour prendre un verre d'eau selon la coutume éternelle des orateurs et des lecteurs.

— C'est très vrai, me dit-il, je me rappelle parfaitement le bruit que fit à Paris cette représentation. Je n'y étais pas mais je sus que cela s'était passé ainsi, c'était précisément l'époque où je fus nommé Grand Juge. J'étais alors dans le Nord. Ah! ma foi, les mariages d'héritières causaient dans le monde de

* J'avais dit : *Les deux gendres* ne cesseront de tenir leur rang parmi les meilleures comédies depuis Molière et Regnard.

J'y crayonnai : ne cesseront de tenir leur rang parmi les meilleures comédies dont notre XIXe siècle ait à s'honorer depuis sa naissance.

belles frayeurs, je vous assure et quelquefois même causaient des mariages précipités pour les fuir, comme celui de Marmier *, vous avez su cela sans doute?

— Pas un mot, lui dis-je, mais j'ai la liste de dix-sept mariages faits ainsi par ordre impérial malgré les parents et les jeunes personnes, avec des lettres authentiques qui les attestent. Vous voyez que je n'avance rien sans preuve.

— Eh bien! continua-t-il, puisque nous voilà interrompus, je vais vous dire l'histoire de M. de Marmier.

« Un soir, le duc de Choiseul était aux Tuileries chez l'Empereur qui, après avoir parlé à d'autres, va tout à coup à lui et lui dit vivement :

« — Ah! Monsieur de Choiseul, je suis bien aise de vous voir, je viens de marier votre fille.

« M. de Choiseul interdit, ne put que lui répondre qu'il était bien touché de ce souvenir de l'Empereur mais qu'il voudrait savoir le nom de son gendre futur.

« — A un de mes généraux, Caulaincourt, duc de Bienne; vous n'en serez pas fâché?

« — Non assurément, Sire, reprit le duc de Choiseul. Mais, ajouta-t-il avec beaucoup de présence d'esprit, l'Empereur ne saurait croire combien j'ai de regrets de ne pouvoir lui obéir en ceci, ma fille est mariée, les accords sont faits.

« — Ah? On ne m'avait pas dit cela? Avec qui?

« La réponse pressait, il improvisa :

« — Sire, dit-il, avec son cousin M. de Marmier.

« — Ah! vraiment, dit l'Empereur brusquement. Eh! bien! tant mieux, ma foi! J'aime assez les mariages de famille.

« M. de Choiseul s'esquive au plus vite, descend quatre à quatre l'escalier du château, se jette dans sa voiture et arrive au galop, à minuit, chez M. de Marmier qu'il éveille et dont il ouvre les rideaux.

« — Mon cher, lui dit-il, tout effaré, voulez-vous sauver votre cousine?

« — Eh! bon Dieu! De quel danger?

« — D'être mariée par ordre de l'Empereur à un inconnu.

« — Mais qu'y puis-je faire?

« — Eh! parbleu! l'épouser. Elle est fort bien! Vous savez sa fortune, vous ne lui déplaisez pas.

« — Sans doute, sans doute, mais enfin, réfléchissons.

« — Mais j'ai dit à l'Empereur que c'était fait.

« — Ah! c'est différent! Alors c'est fait.

« M. de Choiseul partit pour en dire autant à sa fille. Ils n'y

* M. le marquis de Marmier, depuis 1830 duc de Marmier.

avaient jamais pensé, ni les uns ni les autres, mais, ma foi! le mariage se fit ainsi. On en rit beaucoup après. »

M. Molé et moi en rîmes aussi dans ce moment, étant plus désintéressés que Mme de Marmier dans l'affaire et je poursuivis la lecture jusqu'à la fin sans aucune autre interruption.

— Vous le voyez, il était loin de nier cette sorte d'oppression et ces caprices de Sultan car il m'en fournissait un exemple de plus que j'avais toujours ignoré.

J'achevai ma lecture sans aucune autre interruption et après les derniers mots, il me dit en me serrant les mains très cordialement :

— Je crois que votre discours aura beaucoup de succès. Vous n'avez pas parlé de politique; je vois l'accomplissement de ce que vous m'aviez annoncé; vous avez bien fait.

— C'est assez, dis-je, de deux tribunes pour les affaires publiques. Mais n'avez-vous à me faire aucune observation? je les recevrais avec un grand plaisir et les attends de vous.

— Aucune en vérité, ce ne sera pas à moi de soutenir par exemple contre vous, les fortifications de Paris dont j'ai combattu le projet.

Il avait été frappé d'un mot à ce sujet qui n'était point une satire mais une réticence très modérée * et me rappelait par là qu'il avait combattu M. Thiers dans cette mesure politique des forts détachés et des remparts de Paris.

C'était donc chercher plutôt des points de rapprochement entre ses opinions et les miennes que des dissemblances et des contradictions. Il repassait dans sa mémoire le discours entier et ne s'arrêtait qu'à ce qui me semblait lui plaire. Il sourit d'aisance un moment et me dit :

— Tenez, il y a un trait entre bien d'autres qui plaira à notre public et l'égaiera, c'est ce que vous dites d'un mot d'un critique : M. Étienne a tué le jésuite. Et vous remarquez que c'était un janséniste qui disait cela.

— C'était Hoffmann, lui dis-je, et j'ai pensé que son mot amuserait et plairait car il a dit vrai. *Par ce meurtre*, Étienne devient l'héritier légitime.

Je voulus aller plus loin et savoir s'il ne pensait pas que mon discours ne s'étendît trop sur la formation et l'influence de l'école romantique.

* En parlant du camp de Boulogne, je disais : « Une colonne de marbre est sortie de terre pour attester une seule menace de la France, de même qu'une de ses indignations vient d'en faire sortir ces fortifications qui, si elles n'ont jamais, comme je le souhaite, l'occasion de prouver sa force, attesteront du moins toujours l'opulence de ses souverains caprices. »

— Eh! personne ne le nie, me dit-il, il n'y a rien dans ce que vous dites qui ne soit de notoriété publique. Vous avez bien raison de faire remarquer que la chaire sacrée a reçu cette influence car aujourd'hui même, tous les journaux nomment l'abbé Lacordaire : le prédicateur romantique.

C'était en effet le temps de ses sermons à Notre-Dame et c'était l'impression qu'ils produisaient.

— J'ai une permission à vous demander, ajouta-t-il en prenant la clef de son secrétaire; c'est de garder votre discours enfermé dans un tiroir de ce secrétaire dont moi seul ai la clef. J'aurai besoin de le relire pour y répondre et je vous donne ma parole d'homme que personne n'en aura la moindre communication.

J'y consentis avec l'empressement le plus poli et le priai, comme dans l'année précédente, de le garder aussi longtemps qu'il voudrait. Il le garda un mois.

Je sortis de chez M. Molé parfaitement confiant en lui. Rien ne l'avait choqué et j'avais fait à l'instant avec mon crayon le seul changement qu'il m'avait indiqué.

Personne ne tient moins que moi à ses phrases et il n'y en a pas une que je n'eusse rayée à l'instant ou modifiée s'il m'eut témoigné le moindre scrupule. Mon crayon a coutume d'exercer de promptes justices sur ma plume.

Vous savez que j'aime à faire en moi-même sur toute chose un rapide calcul de probabilités. « Que sera sa réponse ? », me dis-je; elle sera comme les rapports qui existent entre nous : très polie, très digne quoique un peu cérémonieuse et froide. Ce qui n'est pas un mal. Il parlera peu de littérature et beaucoup de la politique de l'époque d'Étienne qui fut la sienne aussi. Tout sera plein de convenance, de mesure et digne de l'Académie Française, des salons qui seront réunis chez elle et de la cour même qui s'y trouvera.

Je pensais cela pendant les vingt pas que j'avais à faire pour passer de sa maison à la mienne. Selon mes habitudes de réserve, je ne parlai de notre matinée à personne, pas même à vous.

J'ai été de bonne heure exercé par l'activité intérieure du travail des lettres et par l'activité violente de l'armée à quitter brusquement une idée épuisée et l'arracher de ma tête comme un chapeau inutile. Il est bon d'user ainsi de sa volonté pour dégager sa mémoire des accidents importants de la vie sitôt qu'on leur a donné par sa présence, ses actes et ses paroles le temps qui leur est rigoureusement dû. Les heures se perdraient indignement à se souvenir, à raconter, à rechercher dans sa mémoire les mouvements d'une conversation, à regretter comme

le faisait Jean-Jacques Rousseau de n'avoir pas dit tel mot qui lui venait bien à l'esprit mais venait toujours trop tard. L'esprit des hommes est, en général, encombré comme l'était le sien de ces petitesses et je sais des têtes de gens assez célèbres qui en sont tellement surchargées et barbouillées dans chaque case du cerveau que l'on s'étonne qu'il y reste place pour la moindre pensée pure et libre du contact des circonstances et des rencontres de la vie publique. Avant de passer le seuil de sa retraite pour y rentrer, il faut secouer et laisser sur les degrés les souvenirs des chocs et des bruits de l'ennui du jour. Il faut que les parfums exquis, de la méditation et de l'art pur :

Lavent jusques au marbre où ses pas ont touché.

CHAPITRE VI

DE LA VISITE INATTENDUE D'UN MALADE.

Je ne comptais point les jours qui me séparaient du jour inévitable dont je n'avais ni crainte ni désir, mais que je considérais comme une cérémonie d'usage à laquelle il se fallait bien résigner. Un matin [*], j'étais seul dans mon cabinet d'études, je relisais quelques vers écrits par moi dans la nuit. Il était dix heures. On sonne violemment aux portes. J'entends presque aussitôt ouvrir le salon, un homme le traverse à grands pas, saisit la poignée de la porte de mon cabinet et la secoue avec tant de violence qu'il ébranle le verrou qui l'empêchait d'entrer et les garnitures de cristal qui surmontaient les serrures. Un peu surpris de me voir assiégé et ne me connaissant ni ennemi assez furieux, ni ami assez intime désespéré ou poursuivi pour faire une telle entrée, je me lève de mon secrétaire où j'écrivais enveloppé d'une longue robe de chambre et je sonne à mon tour, mais plus doucement pour demander si le feu n'était pas quelque part dans la maison.

La femme de chambre de Mme de Vigny vient de chez elle, assez étonnée et me raconte qu'un homme fort singulier m'a demandé, s'est précipité sur ma porte et, la voyant fermée, s'est remis en chemin aussi précipitamment et court encore sur l'escalier, sans donner d'autres explications, qu'il a laissé sa carte et s'appelle : Monsieur Villemain.

Je dis qu'on le suivît, qu'il fût retrouvé et ramené si cela lui convenait et pendant cette recherche, je me demandai où j'en étais avec lui et ce qu'il pouvait me vouloir.

Personne, malheureusement pour lui, n'ignorait le coup étrange qui l'avait frappé. Le Secrétaire perpétuel de l'Académie avait été pris tout à coup par toutes les douleurs d'un ministre prêt à enfanter une loi [**]. Cet esprit de rhéteur élégant, sûrement comparé et comparable à Socrate, n'était point

[*] 5 janvier 1846.
[**] La loi sur l'instruction publique.

né propre aux affaires publiques dont l'ambition lui vint aussi tôt que tomba le règne impérial. Dès les premières années d la Restauration, il se jeta tout entier dans le plateau gauch de la balance constitutionnelle que tenait en main Louis XVII et, s'abritant sous le manteau ducal de M. de Cases [1], ne cess de glisser les poids légers et les bulles dorées de sa rhétoriqu sournoise dans la royale bascule pour la décider à se plonger du côté libéral. Sans quitter sa chaise, il avait su toucher aux affaires par le Conseil d'État. Il apporterait là ce que lui donnaient d'autorité sa réputation littéraire et le bruit de ses cours publics et reportant aux étudiants le mystérieux langage d'un historien initié à tous les secrets machiavéliques de la haute politique, il prenait devant eux la démarche résignée, abattue, écrasée, la voix mordante et plaintive d'un serf opprimé par la race féodale et qui retourne à la glèbe scolastique, tout brûlé des rayons du soleil nobiliaire, tout aveuglé du *nec pluribus impar* de Louis XIV, renversé et foulé par l'éperon des Bourbons... Tout le servait dans ce rôle de victime qu'il avait adopté et, pour cette attitude publique d'esclave à peine affranchi, sa taille semblable à celle de l'Ésope antique, sa marche balancée comme celle de l'ours muselé, ses yeux fermés, imperceptibles et trois fois enveloppés de peaux tombantes, ces yeux qui peuvent avoir la vue et ne sauraient avoir le regard, cette conformation telle que je m'étonne qu'elle n'ait pas été décrite et classée quelque part par les naturalistes, tout lui donnait un faux air de vassal enchaîné, mais frémissant. La classe moyenne, la bourgeoisie libérale en était presque attendrie.

Or, tandis que par cette humble et sale tournure de Diogène, il avait dans sa chair l'aspect du cynique philosophe dans son tonneau, les mêmes allures grotesques lui servaient dans quelques salons où il était plus qu'obséquieux à exciter une curiosité et une sorte de compassion qui servirent sa fortune.

Ses façons de dire, ses malices contre les chefs du libéralisme, ses anecdotes railleuses, l'ennui qu'il montrait de suivre leur troupeau, l'humilité de position dont il gémissait en se prosternant faisaient passer ces combats comme les jeux de latte d'un fou du roi, aux yeux des hommes politiques sérieux dans les affaires. Comme, de leur côté, après avoir bien ri de son premier aspect, les femmes du monde pour qui la beauté extérieure est moins dédaignée qu'elles ne le disent, rendaient leur cœur ému de pitié pour un esprit enfermé comme par sortilège dans ce corps de Caliban, il avait dit à l'une d'elles :

— Il y a moins de danger à me donner qu'à tout autre la permission de vous aimer, car en me voyant on ne le croira pas.

C'était un mot qui les touchait et leur eût fait absoudre une opposition plus révolutionnaire encore par considération pour ce que devait souffrir un homme assez abandonné du ciel pour ne pouvoir espérer leurs faveurs et en qui les amertumes politiques pouvaient être expliquées comme les contorsions d'un damné. Elles avaient donc soin d'employer à la cour toute une influence pour faire tout pardonner et beaucoup donner à ce *pauvre homme, si amusant*.

L'entourage des Bourbons, je l'ai déjà fait remarquer, eut toujours quelque chose d'élégiaque. L'attachement héréditaire pour les royautés frappées, les plaies encore saignantes de nos familles toutes ruinées, démembrées, décimées et proscrites avaient répandu un sentiment général et généreux, un ton universel de tendresse, de faiblesse même envers ces hommes d'esprit qui, tout en étant fonctionnaires ou dignitaires de la monarchie, la combattaient avec talent *. La mode de fronder le vieux royalisme était devenue d'assez bon goût dans le monde le plus élevé et semblait une sorte de noble sacrifice ; on croyait montrer de la grandeur d'âme à prendre ainsi les armes contre sa propre cause, comme on en avait mis jadis à brûler ses parchemins. On soutenait, on protégeait contre les sévérités, molles, timides, rares et tardives du gouvernement, les écrivains et les orateurs de l'opposition et dans les dernières années de la Restauration, lorsque le vieil édifice allait crouler, un habile se hâtait de mériter quelque disgrâce éclatante pour prendre rang en tête de la liste des martyrs. Martyrs que les palmes orléanistes devaient bientôt placer parmi les *Bienheureux*.

Villemain parvint à faire interdire son cours. Il put aussi comme député se placer parmi les deux cent vingt et un qui renversèrent la branche aînée et fondèrent la dynastie d'Orléans. Il fut adopté par cette demi-monarchie dont il était un des parrains et qui lui donna en dignités tout ce qu'il voulut avoir.

Les *Bienheureux* de la terre ne sont pas toujours oisifs comme l'on peint ceux du ciel. Villemain eut plus d'ouvrage qu'il n'en put faire. Un jour, il en fut accablé. La tribune de la Chambre des Pairs était une corbeille dorée où pouvaient s'arrondir et se déployer comme un bouquet toutes les fleurs de la rhéto-

* On dédaignait fort sa profession et ses devoirs. On lisait et l'on me lut un billet d'un jeune et spirituel chef de division qui écrivait à une femme de sa connaissance : « Nous autres, *employés de l'opposition*, nous ne travaillons jamais et n'allons pas au Ministère. »

rique. Mais lorsqu'il fallait lutter à la Chambre populaire, contre les orages et les assauts de l'interruption grossière, violente et sans mesure, le rhéteur était sans forces et désespérait de faire parvenir jusqu'aux bancs tumultueux le son harmonieux de ses périodes. Je le vis plusieurs fois les prononcer lentement en répétant les dernières paroles ou plutôt les dernières lignes qu'il dictait aux sténographes. Appuyés aux pieds de la tribune d'où il se penchait vers eux, ils étaient tout son peuple, et lui, sourd aux rumeurs de l'Assemblée qui était sourde à sa voix, il dictait son opinion jusqu'au dernier mot comme un professeur dicte la grammaire aux écoliers et se consolait de la perte de l'euphonie par l'espoir de la lecture réparatrice du *Moniteur*, asile assuré de la périphrase. Son esprit uniquement attentif aux délicatesses et aux ruses du langage les considérait très sincèrement comme le degré suprême de l'éloquence parlementaire. L'injure embaumée dans l'éloge le ravit. Je lui ai entendu citer cinq fois (car il se redit sans cesse) le mot d'un orateur politique anglais qui accusa son adversaire de *puiser les faits dans son imagination et les pensées dans sa mémoire*. Cette façon de dire à un homme *qu'il ment et ne pense point*, lui semblait un admirable modèle. Sorti des bancs et de la chaire, il a pour âme la rhétorique et ignore la conception grandiose, la pensée hardiment profonde, l'expression nette et la logique au pied sûr. Taillé de la sorte, il se trouva forcé de construire la plus difficile des lois sur les écoles secondaires. Il lui fallait défendre l'Université en ménageant l'Église. Louis-Philippe, pressé par les scrupules religieux de la reine Marie-Amélie, faisait à son brouillon de larges et impérieuses ratures, tandis que les Chambres l'attendaient pour la bataille. Il forgeait sa loi universitaire avec des peines inouïes et lorsque l'armure lui paraissait complète, un coup du sceptre y faisait une entaille profonde et y laissait un défaut où pouvait pénétrer tout le bras ennemi. C'était avec cela qu'il fallait entrer en champ clos, les juges du camp étaient assis et il entendait déjà le clairon et la voix des hérauts d'armes. Pour comble d'ennuis, sa dame, l'Université, venait d'être défendue par un habile champion, M. Cousin, qui avait rompu dix lances à la Chambre des Pairs et fait flotter au vent et au soleil la devise philosophique et universitaire plus franchement qu'il ne le pouvait faire, bien tenu en bride de chaque côté, comme un timbalier, à droite par le clergé, à gauche par le Roi, son maître. En vain, demandait-il grâce pour chaque pièce de son armure. On la lui arrachait et il se voyait livré sans cuirasse et sans bouclier à ceux qu'il avait ordre d'attaquer. La tête lui en tourna. Il fut gravement malade et ses collègues, à la nouvelle

de son délire, ministres froids et sans pitié, l'affichèrent dans tous leurs journaux comme fou et s'étant jeté par la fenêtre.

J'allai le voir alors et lui trouvai de fâcheux symptômes. Il était guéri de la fièvre du cerveau, mais non des fièvres insaisissables de l'âme. Il marchait dans les escaliers et dans une grande cour par un temps de glace et de neige, le chapeau à la main, sortit ainsi avec moi par les rues, saluant tous les passants et disant, criant, tantôt à moi, tantôt à eux :

— Sait-on bien ce qu'on fait en perdant ainsi un homme comme moi qui ai tenu en main tous les secrets de la police pendant l'affaire de Boulogne.

J'essayai inutilement de le calmer en lui parlant de ses livres qu'il disait vouloir achever, parmi lesquels l'*Histoire de Grégoire VII*. Il s'apaisait, écoutait, puis reprenait sa phrase sur le ton d'une proclamation. Le mal était profond, il se trouva qu'il y avait un mois que le corps était guéri sans l'esprit. Je le conduisis ainsi jusqu'aux boulevards où deux députés, l'ayant rencontré, se chargèrent de le ramener.

L'Académie Française, par égards, le laissait errer dans ses corridors. On le voyait accourir chargé de lettres et d'écritures illisibles, se jeter dans sa tribune, rêver tout à coup, chercher sur les quais ses enfants qu'il croyait enlevés et s'écrier : « *Pauvres enfants! leur père et leur mère!* », car avant lui leur mère avait été frappée de la même plaie (mais incurable, hélas!) peut-être par les angoisses et les terreurs de la politique qui brisent par toutes leurs explosions les trop flexibles réseaux qui enveloppent certaines âmes délicates.

Par respect pour ce double malheur, la compagnie savante lui laissait, de sa place de Secrétaire perpétuel, le fauteuil souvent inoccupé. On se racontait à voix basse et chaque jour quelque trait nouveau d'un égarement qui semblait être devenu l'état définitif de cette intelligence plus qu'à demi brisée. Quelquefois, une discussion littéraire l'éveillait de sa torpeur et il laissait tomber quelques paroles élégamment enchaînées que ses lèvres plus que sa pensée étaient exercées à faire entendre, quelques lieux communs égarés, quelques sentences critiques éperdues; puis il retombait dans un rêve de somnambule.

Il y avait trois mois que M. Dupin l'attendait pour la séance annuelle des prix, et l'impatient orateur, dont les discours sont plus rapidement enfantés, menaçait de présider sans lui la distribution solennelle. Moi-même, il y avait peu de temps, sortant un matin de chez moi par l'extrémité déserte d'une rue des Champs-Élysées, j'aperçus un homme battant la muraille pour fuir le soleil et qui me parut prêt à tomber après chaque pas. Il s'appuyait aux bornes et agitait son chapeau avec colère.

C'était Villemain : errant, endormi, vêtu comme les malades à l'hospice et paraissant ignorer s'il était vêtu. Il s'arrêta devant moi et me reconnut lentement, puis attachant un œil terne sur moi, comme frappé tout à coup d'un rapport qu'il saisissait entre un visage et un souvenir, me dit avec une vivacité fiévreuse :

— Ah! c'est vous! C'est vous! Vous savez, vous savez que c'est à moi qu'il faut lire votre discours avant de le lire à personne.

Pauvre homme qui ne pouvait plus écrire les siens!

— M. Molé l'a dans les mains, lui dis-je, avec la douceur que l'on a envers les malades, vous savez qu'il doit me répondre; selon l'usage, je le lui ai lu, et je le lui ai laissé, à sa prière.

— Vous avez bien fait, me dit-il, c'est l'usage, c'est l'usage, et il se remit à glisser le long de la muraille en me disant qu'il allait à Chaillot.

Je le suivis longtemps des yeux et m'avançai même à vingt pas derrière lui pour être bien sûr qu'il ne tombât pas sous les voitures.

Craignant de l'affliger, en lui montrant cette inquiétude, je m'appuyai contre un arbre et me disais en le regardant errer :

Alas! poor Yorick! where are your gibes now *!*

Et j'étais rentré chez moi le cœur serré de cette rencontre.

Voilà donc où j'en étais avec lui et où il en était avec le monde qu'il aurait dû quitter pour toujours.

* Hélas! pauvre Yorick! où sont à présent vos railleries?

CHAPITRE VII

UNE SÉDUCTION MANQUÉE

Je cherchais à prévoir ce qu'il avait à me dire et à deviner ce qu'il était devenu lorsqu'on ouvrit ma porte et il me fut ramené par la jeune femme de chambre qui l'avait retrouvé et rappelé.

— Vous êtes bien prompt, lui dis-je, en allant au-devant de lui, à vous décourager. Ne supposez-vous pas qu'il soit possible à la rigueur qu'un cabinet soit fermé à dix heures du matin?

Il murmura quelques mots vagues d'excuses embarrassées que je couvris de ma voix pour ne pas les entendre et de politesses en le faisant asseoir. Après quoi, j'attendis dans un profond silence et une immuabilité parfaite.

Il se recueillait et tout à coup sa voix partit, éclata, comme si son cœur allait déborder en confidences et en secrets impossibles à contenir plus longtemps.

— N'avez-vous rien à me dire? s'écria-t-il.
— Moi? dis-je. Absolument rien.
— Quoi? Absolument rien?
— Rien, absolument, repris-je.

Il sembla saisi d'étonnement.

— Quoi! Vous n'avez rien à me demander?
— Ah! pour cela! si, assurément! car j'ai à vous demander des billets en grand nombre, puisque c'est vous qui les donnez. Tout Paris m'en demande et j'en ai trente.
— Ce n'est pas de cela qu'il s'agit, reprit-il.
— Eh! de quoi donc, s'il vous plaît, Monsieur, s'agit-il?
— De votre discours, Monsieur, n'y pensez-vous pas?

Je me rappelai sa rencontre de la rue et je vis où le bât le blessait. Il voulait être consulté.

— Mon discours, lui dis-je, est fait depuis sept mois, oublié de moi depuis six mois, absent depuis trois semaines et incarcéré chez M. Molé. Je n'y pense plus.

Ici, il joignit les mains avec un saisissement presque tragique et se coucha sur le dos dans son fauteuil avec les genoux

sur la poitrine, la jambe droite croisée par-dessus l'autre et le pied entrelacé dans la jambe gauche à la façon de l'homme des bois.

— Vous n'y pensez plus! à ce moment où vous êtes arrivé?

— Eh! pourquoi donc y penserais-je, s'il vous plaît? J'y ai assez pensé il y a huit mois en l'écrivant, je n'ai plus qu'à le lire. C'est une représentation bien plus sûre que celles du théâtre, car elle sera donnée à un public muet comme le public des prédicateurs.

Il ferma longtemps les yeux, puis les rouvrit et dit, avec une sorte d'exaltation :

— Croyez-vous que je puisse cesser d'admirer vos œuvres! Qui vous a montré et conservé plus d'enthousiasme que moi? Je cite toujours vos poésies, plus originales que celles des deux poètes qui sont, avec vous, les chefs de l'école moderne. Plus profondes en pensée que celles de Lamartine, mieux composées, plus pures de dessin et de forme que celles de Victor Hugo. Tous ces écrits, comme *Stello*, si remplis d'idées originales et de puissance...

Je l'arrêtai.

— Je ne prends, lui dis-je, tous ces éloges que comme preuves que l'amitié peut remplir d'illusions l'esprit d'un homme éminent.

Il se leva. Son esprit tombait tout à coup lourdement jusqu'au fond de son arsenal de précautions oratoires et, malgré lui, il y puisa ce qu'il se réservait de dire plus tard et la traînée qu'il ne voulait pas allumer encore prit feu subitement avant l'ordre donné par la raison.

— M. Molé parlera de vous avec les mêmes éloges, soyez-en sûr. Mes ouvrages de rhéteur ne sont rien. J'en fais bon marché, dit-il en se balançant le dos au feu. Vous ne les approuvez pas. Vous ne *devez pas* les aimer. Chef des doctrines contraires, c'est votre devoir de les nier.

Un peu de surprise dans mon regard le couvrit de rougeur, chose qu'on n'attendait pas de lui, mais que j'ai plusieurs fois observée sur ses traits défigurés et sur son masque étrange.

— Je ne me souviens pas, répondis-je, d'avoir nié jamais un seul de vos mérites et surtout l'élégance correcte de la langue que vous savez écrire et parler.

J'étais sincère ici dans chaque mot, mais je ne voulus pas pousser au delà du vrai les éloges dont il avait soif. Ah! combien je contemplais tristement cette vanité mutilée par la politique, qui venait saigner chez moi par une de ses plus petites blessures littéraires! Jamais ne m'apparut plus misérable, plus vaine et plus puérile la recherche de la louange et la quête des

applaudissements. Il lut sur mon front ce dégoût intérieur et, jouant un air distrait :

— Nous parlions de votre discours, tout à l'heure, dit-il, avez-vous fait l'éloge du Roi?

« Ah ! c'est donc là, me dis-je, qu'en voulait venir cet homme qui, depuis dix-sept ans, n'avait pas fait un pas vers moi et il a prélude par des compliments pour renouer une sorte d'intimité et d'abandon. »

— Non, dis-je très franchement, et je ne pense pas que ce lieu commun soit nécessaire à un Roi constitutionnel pour affirmer son règne quand il a la majorité dans les deux Chambres du Parlement.

Le convulsif personnage tourna deux fois sur lui-même et moi je le regardais avec la froide sérénité d'une statue, toujours assis sur le même fauteuil.

— Aucun homme éminent n'a manqué à cette coutume jusqu'ici, ajouta-t-il d'un air assez important.

— Eh! bien! dis-je, leur exemple, je vous l'avoue, ne m'entraîne pas. Il y a encore bien d'autres éloges que l'Académie Française ne fait plus.

Il se vautra de nouveau dans un fauteuil. Singulièrement roulé sur lui-même, il se frappa le front comme si une idée armée en fût sortie.

— Il y aurait une chose pleine de bon goût de votre part, reprit-il de son air le plus séduisant, ce serait de faire du moins l'éloge d'un de ces princes charmants qui entourent le Roi, tous portant l'épée comme vous l'avez portée. On conçoit les scrupules héréditaires de l'ancienne noblesse et la constance presque superstitieuse de son attachement pour la branche aînée des Bourbons, mais, tenez, voyez si ce jeune prince de Joinville, par exemple, n'a pas en lui quelque chose de pareil au Grand Condé? Cette valeur bouillante doit vous plaire et son éloge dans votre bouche serait si bien placé!

Il se rabattait ainsi sur les fils, le père n'étant pas accepté. En vérité, j'étais honteux pour eux de cette quête et s'ils avaient été prévenus, je les aurais priés de lui pardonner sa sournoise mendicité.

Je me sentais rougir pour eux et lui dis avec une gravité croissante :

— Je n'ai pas le temps, Monsieur, d'ici à quinze jours environ, de choisir parmi des jeunes princes que je connais trop peu. Je ne puis vous dire que les paroles d'un historien : « Mon siège est fait. »

Un autre se le serait tenu pour dit. Point du tout. Il rassembla ses idées et ses forces comme pour un dernier assaut

et me dit, en roulant son fauteuil près du mien, avec un air de confesseur zélé :

— S'il faut tout vous dire, Monsieur, il y a une assemblée où vous êtes vivement désiré et même presque attendu, c'est la Chambre des Pairs. A l'éclat du talent, vous unissez ce que rien ne peut créer que le temps, je veux dire l'ancienneté du nom et de la noblesse. Les hommes *comme vous* sont doublement recherchés, les gens *comme moi* ne le sont que comme défenseurs officieux. On fait bien des nobles nouveaux, mais le pays ne les prend que comme fausse monnaie. En ce moment, on a besoin des anciens noms et des nouvelles gloires, laissez-vous donner la Pairie. Ce que vous voulez qu'elle soit, héréditaire, elle le sera. Cette nation (et il prenait un air de duc et pair en parlant), cette nation avec sa bourgeoisie en a *pour cinquante ans à ne s'occuper que de chemins de fer* et d'usines. *Nos princes resteront, parce qu'ils veulent rester princes.* Tenez, laissez-vous donner la Pairie...

Il s'arrêta tout à coup et me regarda en dessous, d'un œil ironique et perfide. Cet air de tentation était si ridicule qu'il me fit sourire et mon premier mouvement fut de répondre : « *Vade retro.* » Car le cœur me soulevait de dégoût. Mais la pensée de sa demi-folie m'arrêta.

« C'est un accès, me dis-je, sans quoi humilierait-il ainsi Majesté, Principauté et Pairie? Ferait-il de cette magistrature une marchandise, prix d'une phrase d'éloge? » Je résolus donc de lui répondre sérieusement et sincèrement pour lui rappeler la dignité des hommes et des choses et le ramener au bon sens.

— J'ai depuis bien longtemps, Monsieur, résolu de me vouer entièrement aux lettres. Plus que jamais c'est ma volonté. Mais si j'avais à entrer dans la politique, ce ne serait pas par la porte du Luxembourg, lequel est considéré comme un lieu d'asile et de retraite après de longs travaux. Il n'y a dans mon opinion que deux entrées sérieuses dans la politique pour un homme qui, à tort ou à raison, a dans la nation quelque célébrité : un grand livre, un traité complet sur une question vaste et fondamentale ou la tribune de l'Assemblée populaire, la seule militante.

« Je ne puis prendre votre ouverture et cette sorte d'offre, *bien inattendue*, de la Pairie que comme une marque de sympathie, bien longtemps muette et voilée, que vous avez pour moi, car parmi les hommes qui seraient en position de savoir les intentions du gouvernement et que je rencontre sans cesse, aucun ne m'a parlé de cette faveur à laquelle je ne songeais point. »

Il prit l'air de n'avoir pas entendu pour ne pas répondre.

Le calme que je parvins à conserver en parlant de la sorte le trompa et sans doute il crut que j'hésitais dans mon refus, peut-être que je voulais négocier, car je le vis changer d'aspect en vrai Protée. Ce n'était plus le même homme incertain et rusé. Il était rouge et comme gonflé de quelque chose. Il se frottait les deux genoux des deux mains comme quelque gros marchand qui viendrait de passer un marché et n'aurait plus rien à faire qu'à rouler la marchandise et solder.

— Voilà ce qu'il faudra faire, dit-il d'un ton sonore et pompeux : ajouter des pages par lesquelles *vous romprez publiquement avec le passé* et finir par les éloges que...

Je me levai et lui coupai la parole brusquement.

Le mépris me souleva et je sentis en moi ce qu'éprouverait une femme de bien à qui l'on dirait : « Vendez-vous, voici une bourse. »

— Monsieur, lui dis-je, retenez bien ce que j'ai à vous dire. Je n'ai rien à renier dans mon passé ni dans celui de ma famille. Si je l'oubliais, les portraits de ces amiraux et de ces généraux tués ou sur mer ou sur terre, ce père dans les prisons de 93, ce fils à Quiberon, m'en feraient souvenir. Je ne veux rien du gouvernement que le silence dans mon cabinet. Quant à mon discours que je n'ai pas là, il restera tel que je l'ai écrit, Monsieur, sans un mot de moins, et *surtout* sans un mot de plus.

Il se leva, fort troublé, prit la bibliothèque pour la porte, traversa le salon, et, par contenance et sans savoir ce qu'il faisait, regarda un portrait original de Regnard et un autre portrait, un pastel d'un de mes aïeux peint par Le Brun, l'auteur des *Batailles d'Alexandre*. Je les lui décrivis pour le rasseoir dans d'autres idées, mais il n'entendait plus et ne comprenait plus, il laissait tomber sa canne et ses gants à chaque pas, sortit sans parler en me saluant avec un regard haineux et honteux!

Rentré dans mon cabinet, je regardai à la fenêtre et le vis traverser la rue, toujours le chapeau à la main et se heurter contre la muraille des maisons opposées avant de tourner vers les Champs-Élysées.

Il avait compris que je n'étais ni à vendre ni à louer. « C'est donc ainsi, me dis-je, que les agents des princes leur font des ennemis sans qu'ils s'en doutent peut-être. Pauvres princes! par quelle nuée d'intrigants ils sont séparés de la vraie nation! »

Je suivais d'en haut et le front appuyé sur les vitres, le départ convulsif de cet étrange visiteur. En me rappelant comment cette intelligence avait été brisée, j'éprouvais pour l'infirme une pitié qui se confondait avec l'indignation. J'avais senti dans tout ce tortueux entretien que j'écris ici, mot pour

mot, que je décris goutte par goutte, qu'il n'avait agi qu'avec une crainte mal dissimulée et un pressentiment très vif du refus qu'il venait chercher. Il ne m'avait présenté le breuvage empoisonné qu'avec un effroi très pénible. Il semblait que quelque chose le poussait du dehors et que sachant mon caractère, il n'allongeât qu'en tremblant ses ongles de chat qui se brûlaient au service de quelqu'un d'inconnu sans rien tirer du feu dans cette épreuve perverse et périlleuse.

Je gardai le silence, même dans ma famille et parmi mes plus intimes amis, sur cette visite imprévue, pensant bien que la suite ne tarderait pas à m'apprendre comment je la devais juger.

CHAPITRE VIII

PREMIERS SYMPTOMES D'INIMITIÉ

La suite ne se fit pas attendre.
Le surlendemain *, M. Molé me fut annoncé à deux heures. Une jeune femme de ma famille ** était avec moi auprès de Mme de Vigny, avec son mari et plusieurs de mes amis. C'était un mercredi, jour accoutumé de nos réunions du matin.
M. Molé tenait à la main mon discours et après s'être assis quelques instants, passé avec moi dans mon cabinet de travail :
— Voici, Monsieur, me dit-il, le dépôt que vous avez bien voulu me confier, je vous le rapporte sans que personne que moi l'ait ouvert.
— J'en étais, dis-je en saluant, parfaitement assuré. A présent, Monsieur, j'attends de vous, selon la coutume que je vois adoptée par les Académiciens, que vous ayez la bonté de me confier seulement pour un jour votre réponse, si elle est prête.
Il tardait à répondre, je le regardai. Ce n'était plus l'homme que j'avais connu. Il y avait quelque chose d'amer et d'irrité dans sa physionomie et il me dit avec un ton de mauvaise compagnie :
— Je ne sais pas si c'est l'usage de ces messieurs, cela peut bien être, mais ce n'est pas le mien.
L'aigreur avec laquelle il prononçait ces derniers mots me fit jeter un regard plus attentif sur cette figure de spectre qui venait de se ranimer par une convulsion de méchanceté. Jamais ce menton de forme anglo-saxonne et anguleuse ne s'était avancé plus démesurément et un sourire mauvais serpentait dans les plis et les rides sans fin d'une large bouche édentée et se perdait dans les cavités profondes des joues qui semblaient un parchemin détendu. Un regard fixe et non brillant mais

* 7 janvier 1846.
** Mme de Malezieu.

luisant comme celui des chouettes ranima des yeux d'un jaune noir, enfoncés dans un petit crâne couleur de momie, coiffé d'une étroite perruque noire.

Le sentiment profondément amer d'un dépit secret paraissait avoir fait remonter sur sa figure hâve des plaques de fiel et de bile qui coulaient sous sa peau comme des veines verdâtres, ses coudes tremblaient; il avait l'aspect d'un squelette galvanisé.

— Vraiment, Monsieur, repris-je, avec d'autant plus de politesse que j'étais chez moi, il vaudrait mieux que vous *fissiez comme tout le monde* en me laissant pour un jour votre discours, car si (ce que je ne puis supposer) il était tombé de votre plume quelque mot qui pût être interprété contre moi, je vous ferais quelques observations et le jour de la lecture de nos deux discours à la Commission, je voudrais n'avoir à vous faire que des remerciements.

Il se rengorgea plus que jamais et me dit :

— Moi, j'avoue que je ne comprends pas comment on peut communiquer à quelqu'un des critiques que l'on fait de lui.

— Ah! Monsieur, repris-je, voilà un mot qui m'explique parfaitement votre résolution. *Des critiques!* Mais vous n'y êtes pas obligé, car si j'en crois tous les Académiciens, nos séances publiques ont pour but d'honorer celui qu'on a perdu et celui qu'on a élu... Je vous avais demandé vos conseils sur mon discours, il est encore temps de me les donner. Si c'est cela que vous critiquez, je vous en épargnerai la peine et je serai plus sévère que vous.

— Non, Monsieur, je critique tous vos ouvrages.

— Ah! c'est bien autre chose, dis-je, en souriant, avec beaucoup de tranquillité. Comme les premiers ont été écrits il y a vingt ans, je n'ai pas le temps de les refaire d'ici à quinze jours. Je n'ai plus rien à dire, Monsieur. Seulement, j'aurai peut-être le regret d'avoir à vous faire des représentations devant la Commission qui doit nous entendre, nous aurions pu l'éviter.

Il se leva pour se retirer et me répéter qu'il tenait beaucoup au secret jusque-là.

Je ne répondis plus et le conduisis jusqu'à la porte de l'escalier avec la plus silencieuse politesse. Ce fut là mon dernier tête-à-tête avec M. Molé.

J'avais compris. Il était évident qu'il venait de m'apporter la réplique à mon refus des éloges quêtés par M. Villemain. Ce rapide messager avait couru rendre compte.

Donc, une intrigue avait été ourdie, une corruption manquée. A présent, on organisait une vengeance.

LIVRE II

UNE PERSÉCUTION MANQUÉE

CHAPITRE I

COMMENT L'ACADÉMIE DONNA UN DÉLAI PUIS LE REFUSA

J'avais rempli scrupuleusement tous mes devoirs envers le corps dont j'étais membre. J'avais droit de m'attendre à ce qu'il accomplît aussi les siens envers moi. Je résolus de surveiller tout ce qui se ferait, de parer autant qu'il serait possible les coups secrets que l'on se disposait à me porter et de rendre fermement et à l'instant ceux que je recevrais; je n'y ai pas manqué.

Je fus informé que l'usage était d'assembler la Commission de lecture deux jours seulement avant le jour de la séance publique. Dangereuse coutume qui livre le récipiendaire aux déloyautés du Directeur lorsqu'il est capable de les commettre.

Victor Hugo m'en parla avec inquiétude et un pressentiment triste :

— Prenez garde, me dit-il un soir, on vous prépare, cher Alfred, quelque perfidie. J'ai passé par cette hideuse épreuve : on m'avait lu un discours devant la Commission, on en a prononcé *un autre* en public. L'Académie charge son Directeur d'exprimer toutes ses vieilles rancunes à la fois. On vous trompera. Vous demanderez des corrections, on vous les promettra, on ne les fera pas. Ils ont toutes les noirceurs de la méchanceté sénile.

Vous verrez s'il disait vrai et s'il voyait juste. Je ne doutais pas que ce ne fût là le projet des meneurs d'intrigue qui m'étaient venus et je pris les mesures propres à empêcher ce piège de s'ouvrir sous mes pas.

Il y avait parmi les membres de l'Académie un poète, un homme de bien, de vie douce, patriarcale et toute littéraire, de noble cœur, de doux langage, de caractère loyal et chaleureux; c'était le producteur de *Lucrèce*, M. de Pongerville. Il partageait l'inquiétude de Victor Hugo, ayant pris une part de son amitié pour moi; comme je n'avais pas droit de siéger à l'Académie jusqu'à la séance publique, il s'offrit à me servir

d'interprète et à exprimer le désir que j'avais que la lecture des deux discours fût faite à la Commission huit jours avant la séance publique. Chacun des deux orateurs aurait ainsi le temps d'écouter les conseils de ses confrères, de discuter leurs observations, de les recevoir ou les modifier, de s'y rendre s'il y avait lieu et après avoir promis de faire tel ou tel changement, de le rapporter et le relire à la Commission qui approuverait la rédaction avant la lecture publique. Je me serais engagé à rapporter, deux jours après, mon discours avec les modifications que l'on aurait pu demander.

Cette détermination fut votée par la proposition de M. de Pongerville; il me l'écrivit en ces termes :

(Ici, transcrire la lettre de M. de Pongerville qui est à Paris, dans mon secrétaire, classée à l'*Académie Française* [1].)

Le vote prompt et unanime de cette mesure me fit un très grand plaisir. Je vis dans le sentiment d'équité qui l'avait fait adopter la preuve que l'Académie Française ignorait ce qui se préparait et voulait donner loyalement à celui qu'elle venait d'élire et au Directeur l'occasion de mettre d'accord avec bonne foi, réflexion et tranquillité d'esprit les deux parties du dialogue qui allait s'engager solennellement ce jour-là.

L'Assemblée s'était trouvée composée des poètes, des écrivains illustres, des hommes de lettres véritables qui, tous, voulurent, avant tout, que personne ne fût pris en traître par l'Académie.

Mais (telle est l'étrange fluctuation des assemblées), je reçus le (vendredi) suivant la lettre que j'ai sous les yeux.

23 janvier.

Cher et illustre Confrère,

Les dieux changent d'opinion aussi facilement que les humbles mortels. Le samedi qui nous avait été accordé a paru un délai hors d'usage et l'examen est fixé au mardi 27, à midi 1/2. La majorité très considérable n'a permis aucune récrimination; il a fallu se soumettre au destin qui favorise toujours le plus fort.

Mon nom n'est point sorti de l'urne ni le nom d'Hugo, nous n'en serons pas moins vos auditeurs, en personne, et de tout cœur.

Votre bien affectionné confrère,

DE PONGERVILLE.

Efforts que l'on fait pour me fermer les yeux.

Lettre de Guiraud :

J'ai le projet d'aller vous voir demain matin, mon cher Alfred, mais à 5 h. j'en étais empêché, je ne veux pas vous laisser ignorer toute ma pensée sur vos tribulations.

Vous vous exagérez singulièrement l'antagonisme de M. Molé. Vous n'êtes pas Scribe et il n'est pas Villemain. Point donc de sarcasme ou d'ironie à craindre : ce ne serait digne ni de lui, ni surtout de vous, en supposant qu'il discute sérieusement ou même condamne quelques-unes de vos doctrines, c'est presque un hommage qu'il vous rend : laissez-le donc faire.

Surtout ne demandez pas à l'Académie des choses inusitées, laissez couler l'eau : le petit ruisseau va se perdre dans le fleuve. Demeurez donc tranquille et suivez votre cours.

Pour nous mieux retrouver, il faudra venir dîner avec nous un de ces jours.

Adieu. Comme je n'ai jamais abandonné aucune de vos candidatures, je n'abandonnerai pas votre introduction. Je serai là pour recevoir une partie des attaques, mais je n'en serai pas le moins du monde ébranlé.

Tout à vous, de tout cœur.

<p style="text-align:right">A. G.</p>

<p style="text-align:right">Mardi matin.</p>

Copie de ma lettre à M. Guiraud :

<p style="text-align:right">22 janvier 1846.</p>

Vous me conseillez de laisser couler l'eau, mon cher ami, je ne conçois cela que lorsqu'on n'est pas forcé de la boire. Mais lorsqu'il le faut, si elle est empoisonnée on la jette, si elle n'est que gâtée on la fait filtrer; voilà la raison et le droit.

Du reste, j'attends pour en parler que je l'aie goûtée, ce qui arrivera samedi.

J'espère qu'elle sera pure comme le cristal et je le désire pour n'avoir rien à dire ni à faire.

Je suis heureux de penser que vous serez près de moi. Je voudrais que le sort vous fît membre de la commission.

Vous êtes de ceux dont je parlerai sans les nommer et qui sont si chers à mon cœur.

Voici comment ce revirement s'était fait; on me le raconta le lendemain.

M. Molé était arrivé à la séance qui suivait celle où avait été votée cette résolution. Avec lui avaient fait irruption, dans la salle des séances ordinaires, ceux des Académiciens Parlementaires qui ne viennent jamais à l'Académie, s'occupant de tout hors des lettres, et sont doués d'une habitude d'intrigue qui les rend habilement perfides dans les mouvements stratégiques d'une Assemblée. L'un d'eux, de ces courtisans déguisés en hommes de lettres, demanda la conservation de l'ancien

usage, qui était de ne faire connaître à la Commission les deux discours que l'avant-veille de la séance publique; il dit que nos prédécesseurs avaient été sages en conservant cette coutume, qu'il pouvait transpirer quelque chose de la lecture, que les indiscrétions des journaux étaient à craindre pour l'Académie et qu'il ne croyait pas qu'il fût bon de rien changer aux anciens usages d'une Assemblée qui n'avait jusqu'ici rien modifié dans ses us et coutumes.

Par une faiblesse sans excuse, ceux qui avaient voté contre laissèrent remettre en délibération la *chose jugée*. La majorité décida que la lecture aurait lieu l'avant-veille du 29 janvier*, jour de la séance publique.

Rien de plus fréquent du reste dans toutes les assemblées que ces escamotages.

Il y a des prestidigitateurs qui les opèrent sous les yeux d'un public très nombreux avec une exquise dextérité. Les gens qui survinrent savaient très bien comment s'y prendre et ils réussirent.

Quels étaient-ils? Je ne voulus pas m'enquérir de leurs noms. C'était, en somme, l'Académie qui, d'abord, avait dit *oui* et qui, huit jours après, avait dit *non*. C'est la loi des majorités qui fait ces choses et tire ces loteries, on prévoit l'absence de l'un, on amène la présence d'un autre. L'intrigue l'emporta.

C'était la première atteinte. Il me restait à entrer en lutte et je sentais que j'aurais là plus d'un adversaire.

Est-ce ainsi, me disais-je, que nous sommes accueillis dans un corps qui nous a élus presque unanimement? Un corps illustre ne sent-il pas qu'il a des devoirs à remplir envers chacun de ses membres? Le premier de ces devoirs n'est-il pas de dissiper toute crainte d'une réception, de tendre la main au nouveau frère? Mais peu importe. Je remplirai, moi, tous mes devoirs envers ce corps troublé par une permanente intrigue. Je n'ai pas jeté le gant, je le relève.

* (Rechercher la date.) Le 27 janvier.

CHAPITRE II

LECTURE PRÉPARATOIRE
A LA COMMISSION DU PAMPHLET DE M. MOLÉ

Selon l'usage, les noms des membres * de la Commission avaient été tirés au sort.
(Ici, le récit de cette lecture tel que je l'ai fait dans le rapport préparé à Paris, carton de l'Académie, environ 15 pages.)
On était réuni dans une des petites chambres du rez-de-chaussée réservée à ces séances.
Tout le monde fut exact. On était sérieux et silencieux. Le Secrétaire perpétuel se fit longtemps attendre. On s'était demandé plusieurs fois déjà s'il n'avait pas oublié le jour et l'heure; on l'envoyait chercher dans son appartement du palais de l'Institut, lorsqu'il entra tout en désordre, se précipita sur son siège, et M. Saint-Marc Girardin, Directeur en ce moment, me donna la parole. M. Molé était placé en face de moi, près de M. de Barante, et moi de l'autre côté de la table ronde; j'avais, à ma droite, M. de Pongerville et, à ma gauche, M. Brifaut.
Avant de commencer, j'avertis la Commission que la partie ne serait pas égale entre M. Molé et moi, que j'allais entendre le discours de M. Molé pour la première fois, tandis qu'il avait eu le mien chez lui pendant un mois, que j'aurais à peine le temps de le juger et que la résolution de l'Académie qui fixait la réception au surlendemain nous ôtait le temps des corrections.
— Je ne puis supposer qu'il y ait rien dans la réponse de M. Molé, ajoutai-je, qui puisse m'être pénible à entendre, car le but de nos séances publiques n'est pas de faire passer le

* *Académiciens* : MM. Flourens, Brifaut, Sainte-Beuve, de Barante, Patin; admis comme mes amis : MM. Guiraud, de Pongerville; admis contre : M. Molé; vers la fin : M. Dupin.
Bureau : MM. Saint-Marc Girardin, Directeur; Villemain, Secrétaire perpétuel; Ancelot.

récipiendaire sous des fourches caudines. Cependant, il est fâcheux que si peu de temps nous soit laissé à l'un et à l'autre, car tous deux pourrions avoir à nous rendre à quelque avis imprévu donné par la Commission entière ou seulement par un de ses membres.

(Ici, transcrire le compte rendu de cette séance tel qu'il est à Paris écrit de ma main.

La contenance de Villemain, son air haineux et honteux.

Il semble avoir un remords de laisser s'ourdir tant de choses sans m'avertir et me conseille de retrancher la phrase qui était déjà le mot d'ordre donné par mes ennemis [1].)

Avant la lecture, M. Molé déclara qu'il ne lirait pas son discours si la séance prévue n'avait pas lieu le surlendemain, tant il craignait qu'on exigeât quelque changement.

Après la lecture de mon discours, je priai le Président de la Commission, M. Saint-Marc Girardin, de prendre les avis et les conseils des membres de la Commission, avis que je demandais et auxquels j'assurais les plus grands égards.

M. Molé demanda que le tour d'opinions ne fût fait qu'après la lecture des deux discours. On y consentit.

Il lut son discours.

TRADUCTION DE CE DISCOURS OU DESSOUS DES CARTES.

Ce discours voulait dire : Vous n'avez pas voulu mettre les pieds chez Mme Récamier et faire sortir votre élection de son salon. Ce salon se venge par ma bouche. Vous n'avez pas supporté l'influence de Royer-Collard et vous m'avez répondu avec fierté et ironie; je fais son éloge devant vous.

Vous avez peint la terreur des courtisans assis derrière le fauteuil de l'Empereur, j'en étais et je les venge. Vous n'avez *pas voulu faire l'éloge* du roi Louis-Philippe, vous avez parlé de l'indépendance des écrivains dans votre discours, je proclame qu'il la respecte. Outre cela, je parle deux fois de la *rancune des partis et je feins de croire* que vous avez attaqué les victimes de 1793, quoique je sache très bien que votre famille en était et je défends contre vous l'armée de l'Empire que vous avez cependant déclarée composée des martyrs de la religion de l'honneur.

Ce même Molé qui avait fait imprimer sur les murs de Paris, après le débarquement de Napoléon à Cannes :

— Que nous veut ce Corse? Prétend-il nous prendre encore notre dernier homme et notre dernier écu?

Ce même homme qui avait condamné à mort le maréchal

Ney, m'accuse de ne pas aimer la gloire de l'Empereur que je n'ai ni courtisé ni trahi.

M. Sainte-Beuve avait pris note d'un seul mot. J'avais parlé de la colonne de *bronze* du camp de Boulogne. Il dit avoir vu cette colonne et qu'elle était construite en *marbre*.

Je pris mon crayon avec lequel je n'eus aucune peine à changer le bronze en marbre et je le remerciai de son conseil.

M. Flourens dit d'un ton de voix extrêmement doux et calme qui lui est habituel :

— J'ai toujours remarqué dans les fonctions de Secrétaire perpétuel que j'ai l'honneur d'exercer à l'Académie des Sciences qu'il y avait de grands inconvénients à rien changer aux discours, je crois que ceux-ci doivent être conservés tels que nous venons de les entendre.

M. Ancelot demanda à M. Molé si en disant : « Votre imagination vous représente la scène de Saint-Cloud comme si vous en eussiez été témoin * », il avait prétendu dire qu'elle n'avait pas eu lieu, à quoi M. Molé répondit qu'il n'avait nullement prétendu nier cette représentation et qu'il éclaircirait sa pensée et la préciserait.

M. Patin me demanda si mon intention avait été de blâmer la construction des fortifications de Paris. Je répondis que je n'avais voulu dire absolument que ce que j'avais dit : savoir que j'espérais bien que les fortifications de Paris n'auraient jamais l'occasion de prouver la force de la France ou, en d'autres termes, que jamais armée ennemie ne reviendrait dans nos murs.

Que s'il y avait là quelque ambiguïté, j'étais prêt à la rectifier en éclaircissant l'idée.

Personne n'insista.

Il était évident qu'en ne s'arrêtant qu'à ces bagatelles, la Commission me prouvait son désir que mon discours restât ce qu'il était.

Une seule voix restait à entendre, celle de Villemain.

Assis au delà de M. de Pongerville, caché derrière un pilier de la petite salle, petite colonne de bois qui le séparait de moi, me tournant le dos et relisant ses notes crayonnées, il parla en hésitant. Comme un homme qui, poussé par sa conscience, avertit le pilote d'un écueil caché dans les vagues, mais qui lui donne le conseil à la dérobée.

— J'ai remarqué, dit-il, quelques lignes qui pourraient atteindre et blesser dans leurs souvenirs et dans leurs familles

* Revoir cette ligne dans le discours de M. Molé.[1]

plusieurs généraux de l'Empire mariés richement par ordre supérieur, ne pourrait-on pas en modifier les expressions ?

— Très volontiers, dis-je, et je relus cette phrase ainsi conçue et que je transcris ici littéralement.

Je la lus à haute voix pour la seconde fois pendant que plusieurs conversations particulières, et qui me parurent étrangères à cet examen, s'engageaient de l'autre côté de la table ronde autour de laquelle nous étions rangés.

Après cette phrase : « On murmurait partout que le maître de l'Occident qui, sans les consulter, partageait les nations entre ses frères, croyait donc pouvoir jeter, contre leur gré, des héritières à ses soldats. »

Je disais :

« Les mères et les filles étrangères se demandaient si l'on allait avoir à craindre comme dans l'Orient quelque Firman qui jetterait comme récompense une esclave à un janissaire [*]. »

Je me rappelais qu'un de mes plus intimes amis avait épousé la fille d'un de ces braves ainsi récompensés. Je tenais toujours mon crayon à la main, suivant ma coutume en lisant, et je dis en me penchant par-dessus l'épaule de M. de Pongerville et m'adressant à M. Villemain :

— Il y a une manière bien simple de rectifier cette phrase-là qui, en effet, pourrait affliger quelqu'un assis à son foyer entre sa femme et ses enfants, c'est de la supprimer. Et dessinant deux croix sur cette phrase entière, je l'entourai d'un cercle crayonné selon l'usage adopté dans les imprimeries, pour les coupures [**].

Puis, sans plus y penser et tenant en main un papier sur lequel j'avais crayonné quelques notes, je pris la parole et je dis très posément et très gravement ces mots que j'ai transcrits avec tout le reste à la sortie de la séance :

— Je ne désire ni ne demande aucun éloge. Je trouve même tout simple que M. Molé n'ait pas fait mention de mes poèmes s'il n'aime pas la poésie. Mais M. Molé a faussé et travesti le sens moral et politique de mes livres qu'il n'a sans doute pas lus.

Alors, M. Molé, tremblant pour son cher discours, entreprit de le défendre avec la même ardeur et les mêmes formes alertes qu'emploie un accusateur public à défendre son plan d'accusation. Il plaida pour son pamphlet.

[*] Relire cette phrase sur mon manuscrit.
[**] Cette marque, que je recouvris chez moi d'un papier cacheté aux quatre coins, doit encore se trouver sur mon manuscrit, conservé tel que je l'ai lu dans la séance publique.

Il essaya de justifier ses attaques et entreprit de raconter pesamment, confusément, longuement et en mauvais français la courte histoire de Laurette (ou le cachet rouge) *.

Je regardai les assistants; les uns s'étonnaient que l'on revînt ainsi avec tant d'inconvenance sur les œuvres d'un académicien, élu pour ses œuvres, et les autres baissaient la tête.

Pour moi, je m'étonnais de ce qu'aucun d'eux ne prenait la parole pour arrêter cette étrange attaque et ce mauvais procédé. M. de Barante, fidèle compère de M. Molé et attaché à son bras, le secondait de l'air, du geste, du plus banal sourire d'approbation et cherchait à contester le fait des jeux dans la prison de Saint-Lazare. Je lui appris qu'ils étaient dans les *Mémoires* de Riouffe.

Je les laissai aller un moment pour avoir le spectacle tout nouveau pour moi d'un tel degré de prétention à l'oppression et d'un tel degré d'asservissement de l'autre.

M. Molé, après avoir du reste loué du bout des lèvres *l'exquise exécution* du livre qui n'en était, disait-il, que plus *dangereux*, conclut par ces mots :

— Je demande si ce n'est pas accuser l'armée d'une servilité *impossible* que d'inventer un fait comme celui du commandant du brick *le Marat*, qui, sur un ordre cacheté qu'il ouvre, obéit.

Je l'interrompis en disant :

— Si M. Molé avait lu le livre dont il parle, il y aurait vu que la frégate *la Boudeuse* fut le théâtre d'un fait absolument semblable d'obéissance passive. Je le tiens d'un de mes parents, l'amiral de Bougainville.

Je poursuivis et, à mon tour, j'accusai l'accusation et le réquisitoire :

— Monsieur, dis-je, en regardant M. Molé et M. de Barante, vous me faites un procès rétrospectif, je n'ai pas là les pièces, je ne demande point d'éloges; si l'on s'était contenté, dis-je, de me dire dans ce discours : « *L'Académie vous a reçu, c'est qu'apparemment elle vous a trouvé digne d'en faire partie* », et que, sans dire un mot de mes ouvrages, on eût développé une idée quelconque de philosophie, de morale ou de politique, je serais parfaitement content et ne demanderais pas autre chose. Mais M. Molé a, comme je viens de le dire à la Commission, faussé et altéré le sens moral de mes œuvres. C'est ce que je ne puis, ni ne dois, laisser passer.

« Ainsi je fais un livre où je glorifie la grandeur et la beauté

* Voir *Servitude et Grandeur militaires*.

suprême de l'obéissance passive dans les hommes d'épée *martyrs de la religion de l'honneur* *.

« M. Molé se pose comme leur défenseur contre moi.

« Ce ne peut être qu'une méprise de mots, il aura confondu *servitude* avec *servilité*.

« Ainsi, je fais un autre livre dans lequel je peins les derniers moments des victimes de la Terreur comme aussi glorieux et aussi grands que ceux des martyrs chrétiens de la primitive Église ** et il m'accuse de profaner leur mémoire.

« Ainsi, un personnage de roman écrit à son fils *** : « J'ai un conseil à te donner, c'est de te défier de ton enthousiasme. Tu serais un *Séide*, il faut se garantir du Séidisme. Nous aimons trop les fanfarons et les jongleurs. Le charlatanisme est insolent et corrupteur. » Mon fils, après avoir fait l'expérience de cette vérité, après de longues années, au moment d'un combat, ne veut pas même qu'on lui dise que sa vie est *admirable* et répond avec une humeur militaire : « Ne m'admirez pas, je déteste l'admiration... On la donne à trop bon marché à présent. Elle est corrompue et corruptive. »

« M. Molé en conclut que l'auteur *hait l'admiration.* Il serait vraiment trop facile d'attaquer ainsi tout le monde et les plus grands de nous tous ne seraient pas à l'abri de ce genre de critique si l'on imaginait de prendre pour les opinions de Racine, de Shakespeare et de Molière, celles de Néron, de Richard III et de Tartuffe. Peut-il être échappé à M. Molé que la vie et la mort du capitaine Renaud forment une histoire composée sur cette pensée que le *séidisme* peut aveugler une grande âme et égarer une grande nation? Je ne le pense pas.

« Si M. Molé ne change pas entièrement ces passages, je ne puis recevoir son discours et l'entendre prononcer.

« Je prie donc M. Molé de retrancher entièrement ces passages. Rien n'est plus facile que cette correction. »

Beaucoup de voix confuses s'élevèrent à la fois au milieu desquelles je n'entendis distinctement que le mot : *sans doute, mais sans doute. Rien de plus facile : il s'agit de rayer dix lignes.*

M. Molé s'inclinait de mon côté en répétant : *sans doute*, et vint à moi prendre ma main, je la lui donnai avec confiance, parce que je regardais comme solennelle, comme commandée pour tout homme qui se respecte l'obligation de retrancher ces passages, si formellement désignés, si nettement analysés

* *Servitude et Grandeur militaires.*
** *Stello.*
*** *Servitude et Grandeur militaires*, p. 180, édition in-18.

et résumés. S'il eût refusé ces suppressions, je refusais son discours.

Mes amis m'ont souvent reproché, depuis, de ne pas avoir *exigé* l'engagement *écrit et signé* par M. Molé de faire ces corrections importantes.

J'assure que la pensée ne me vint pas qu'il fût possible de faire *prendre acte* d'une rectification que commandaient les plus simples égards pour le corps dont on est membre, pour l'équité naturelle de tout homme de bien et pour les principes les plus sacrés de la confiance.

Je comptais sur la délicatesse de cœur, sur la loyauté d'un homme que je devais supposer assez nourri des sentiments innés de la bonne compagnie pour savoir qu'en situation telle, il suffisait d'un désir exprimé par celui qu'il était chargé d'accueillir, pour regarder comme sacré l'engagement de retrancher ce qui était ou semblait paraître aux yeux de l'Académicien nouvellement élu un jugement faux et hostile.

J'avoue que j'aurais cru faire trop d'injure à l'Académie en parlant de cette sorte *d'enregistrement* et en exigeant la vérification par la commission de ces rectifications.

D'ailleurs, l'Académie m'avait ôté le temps de l'épreuve et il eût fallu, pour faire rapporter et examiner les deux discours, les huit jours qu'on avait demandés pour moi et qui furent refusés après avoir été d'abord consentis.

Tous les membres présents descendaient avec moi l'escalier de l'Institut. Mon bon et spirituel ami Guiraud, plus soucieux que je ne l'étais, me parut communiquer ses craintes à M. de Pongerville. Ni l'un ni l'autre n'avaient le droit de parler, n'étant pas membre de la Commission.

Préoccupé de l'impression que je lisais sur leur visage et des doutes qu'ils pouvaient avoir, j'entrai au secrétariat général de l'Institut et là, me trouvant nez à nez avec M. Molé, que M. de Barante accompagnait, je l'arrêtai et lui dis de nouveau et fort sérieusement :

— *Je compte*, Monsieur, *sur les changements que je vous ai demandés devant la Commission.*

— *Oui*, Monsieur, mais vous n'ajouterez rien?

— Oh! Quant à ajouter, non assurément, lui dis-je, car je trouve déjà mon discours trop long d'un quart d'heure.

J'avoue aussi que, d'après cette seconde réponse, j'eus plus de foi en lui et je pensai que mes amis, dans leur inquiétude pour moi, avaient été trop soupçonneux, que je ne pouvais, sans injure, douter d'une si formelle parole.

Le soir même de cette journée, l'un de mes plus anciens amis vint causer autour du thé anglais qui nous est toujours

versé aux mêmes heures paisibles. Il me parla de cet examen dont il était inquiet. Je venais de poser sur mon discours une bande de papier blanc cacheté aux deux extrémités et couvrant les trois lignes que j'avais rayées à la Commission, sorte de scellé qui y est encore apposé et que je ne lèverai peut-être jamais; quelques mots crayonnés avaient été scrupuleusement inscrits par ma plume et je ne pensais plus à la matinée, lorsqu'il m'en demanda le résultat.

— J'avais pris ma plume, lui dis-je, pour écrire à M. Molé, et lui répéter avec toute la politesse possible que je compte sur les changements promis devant la Commission.

— Ce serait trop, à mon avis, me dit-il, ce serait montrer par trop de défiance après un engagement qu'il a pris de nouveau en sortant de l'Institut.

Plusieurs personnes qui survinrent furent du même avis. « Malgré l'amertume de tout le discours, leur dis-je, quand les phrases que j'ai marquées seront retranchées, il me sera très indifférent qu'on entende le reste. »

Je me décidai donc à ne point répéter une troisième fois à M. Molé que je comptais sur l'exécution des suppressions convenues dont il m'avait répété la promesse. Je me rendis à cet avis que ce serait montrer des soupçons excessifs.

J'avais prévu et prévenu les attaques autant que je croyais le pouvoir faire. Il me restait à savoir par la séance publique si la malveillance aurait été retranchée de ce discours après que la Commission m'avait entendu avec tant de clarté et de précision expliquer les rectifications que la plus simple justice suffisait pour accomplir.

Je croyais fermement qu'après ma sortie, et à part, la Commission aurait impérieusement exigé les retranchements détaillés par moi, ainsi que je l'ai fait moi-même depuis pour d'autres, dans une commission dont j'étais membre.

Je fis une faute. Mais je puis le dire, ce fut une noble faute, commise envers moi-même, envers moi seul. J'aimai mieux courir le danger qu'un homme me manquât de foi et qu'un Corps manquât de justice et de sollicitude pour sa propre dignité que de montrer des soupçons trop injurieux.

Je péchai par un excès de réserve et j'eus tort de compter sur la délicatesse d'un homme trop exercé aux roueries politiques et dont le caractère m'était inconnu.

Ce fut la même imprudence que celle que l'on commet en confiant quelque somme considérable à un étranger sans en prendre la quittance. Jurisprudence généreuse dont, ordinairement, on n'a pas à se repentir.

Je devais refuser net le discours tout entier, sans indiquer même une correction.

Mais dans quel langage un homme bien élevé eût-il pu exprimer un soupçon tel sans manquer au respect du Corps entier et sans lui faire dès la première réunion une grossière injure?

CHAPITRE III

SÉANCE PUBLIQUE DE RÉCEPTION

Dans toute lutte, et les hommes en ont de toutes sortes à livrer dans leur vie, notre plus grand soin doit être de conserver le calme qui permet de mesurer l'emploi de ses forces aux coups qu'il faudra parer ou rendre. Je ne voulus voir personne la veille de la séance. J'avais distribué et épuisé le peu de billets mis à ma disposition. Mes amis les avaient dans les mains; je leur avais donné tout, jusqu'au banc que l'on réserve ordinairement à la femme et aux plus proches parents de l'Académicien, nouvellement élu, parce que je sentais quelque trahison tourner autour de moi, malgré mes efforts pour me persuader qu'elle était impossible à supposer et, à tout événement, je ne voulus pas qu'un autre cœur moins ferme que le mien eût à ressentir une atteinte qui pourrait l'émouvoir plus que moi-même dont j'étais sûr.

Vous savez combien la vie militaire est saine aux mâles caractères et que j'avais reçu pendant seize ans ses durs enseignements. Par eux, j'eus, dès l'adolescence, la tête montée à tous les dangers, conversation ordinaire entre ces fermes hommes qui s'exercent à tout braver et ne cessent d'espérer et d'imaginer des périls, trouvent toujours vulgaires ceux que les événements leur amènent auprès de ceux qu'ils ne cessent d'inventer ou de se transmettre par des récits. Combien d'exemples m'avaient appris que les forces viriles de toute nature se perdent par la vaine agitation et la fatigue des petites prévoyances qui usent l'esprit et les nerfs et accablent la raison du poids des combinaisons et des suppositions imaginaires, du calcul presque superstitieux des probabilités et qui consume en doutes et en inventions craintives toutes les forces de l'action. Par là, bien des généraux savants et des plus expérimentés se trouvèrent incapables à l'heure de la mêlée, mais non les grands capitaines qui, après avoir tracé de larges lignes de leur bataille et envisagé les marches des colonnes et des masses, laissent le reste à la fortune du lendemain et aux inspirations subites

qui naissent du choc de ses dés et, se souvenant qu'ils ont un corps fragile, lui donnent une nuit de paisible sommeil, couchés sur leurs cartes déployées, près des grands feux du bivouac.

N'avons-nous pas vu souvent des orateurs très dignes d'estime par la justesse et l'étendue de leur esprit, l'énergie de leur caractère, la beauté de leur éloquence, la vivacité de leurs reparties, perdre aussi et dissiper leurs forces, avant que de commencer un discours public, dans les inutiles conversations du corridor et des salons d'attente, par les discussions préparatoires, par l'emportement des disputes particulières et arriver épuisés au pied de leur tribune, n'y portant plus que des paroles sans accent et des discours sans flamme sous lesquels on ne sentait plus que les battements faibles d'un cœur presque éteint et les incertitudes d'un esprit, las de lui-même, désenchanté de sa cause, indifférent et désarmé.

Il en est de même des acteurs parmi lesquels les plus grands se gardent bien de répéter le matin même le rôle du soir, ayant éprouvé que si toute leur âme s'est épanchée dans des scènes violentes, en inspirations passionnées, en gestes heureux, en mots éclatants comme des clairons, bondissants comme des sources vives, éblouissants comme des éclairs qui frappent l'âme et du même coup s'y gravent, le soir n'en sera plus que l'écho lointain et le reflet décoloré.

Mais combien ma tâche était peu de chose auprès de celles du général, de l'orateur et de l'acteur! Ne savais-je pas qu'il n'y aurait là ni victoire, ni défaite, ni périls; que je n'avais plus rien à inventer et nulle interruption à redouter; que je n'avais pas un public à passionner ou à émouvoir et que ce public plus ou moins froid ne peut jamais témoigner rien qui ne soit une approbation? Que serais-je donc le lendemain, sinon le lecteur sérieux et attentif d'un écrit immuable dont chaque ligne était sculptée, dont chaque mot était compté par avance?

Rien n'égale le calme dans lequel je passai la veille de ce jour qui, dans le cours ordinaire des choses, est, pour tous les récipiendaires, une sorte de fête de famille. Ma famille la plus proche n'y devait pas assister et n'y pensait guère que comme à une fatigue et une importunité qui me seraient causées et à une absence d'un jour qui m'enlèverait à l'asile silencieux, inviolable et heureux de mon foyer.

J'y passai cette journée dans le repos et dans la sainte et chère étude des lettres, étrangère aux choses du moment. Le soir, quand tout était couché hors les domestiques, un jeune homme, qui m'était inconnu, vint avec un empressement extraordinaire. Il avait affaire à moi, disait-il, malgré l'heure, il était près de minuit, — il lui fallait me voir. C'était, disait-il, —

— pour me rendre service... On le fit entrer. Il me trouva seul dans le salon, lisant Shakespeare. Je vis sur ses traits un tel étonnement qu'ils ne me sortirent jamais de la mémoire. Il semblait regarder la statue du Commandeur de Don Juan.

Il devait rendre compte de la séance dans un journal du soir. Il venait me demander une copie de mon discours pour devancer les journaux du matin.

— En vérité, dis-je, ce serait avec plaisir que je vous le donnerais, mais je n'en ai point de copie et le manuscrit que je vais lire est chez un relieur qui le cartonne, afin que les feuilles éparses ne s'envolent pas comme celles de la sibylle.

Cela était si vrai que le lendemain je n'eus aucune copie à donner au *Journal des Débats* qui tenait sous les armes une armée d'imprimeurs pour ce discours, l'attendait et me le fit demander.

Ce jeune homme me serra la main avec une émotion qui me surprit beaucoup. Il me témoigna plus d'estime que n'en méritait cette sérénité qui lui semblait surhumaine.

— A quoi donc vous attendiez-vous, dis-je en le conduisant? Rien ne donne plus de tranquillité que la vieille devise des Francs : « Fais ce que dois, advienne que pourra. » L'opinion publique jugera après avoir entendu. Je ne dois pas séduire mon juge.

Le jour de la séance, le 29 janvier 1846, je ne voulus pas me rendre à l'Institut avant le moment où l'Académie paraît devant le public qui l'attend sur les bancs du cirque dans l'ancienne chapelle Mazarine. L'usage est que les membres de l'Institut s'assemblent dans la bibliothèque et y attendent que l'horloge sonne deux heures. C'est le moment où l'on entre en scène.

Dans les conversations de ses confrères, dans l'observation de leurs physionomies, dans les anecdotes souvent racontées sur des solennités semblables, on pourrait trouver des sujets de crainte soit sur les questions que l'on vient de traiter, soit sur les dispositions de l'un des deux publics devant lesquels on va paraître.

Tout public aime à être redouté. Tout membre d'un public aime à se poser d'avance en juge redoutable. S'il peut aborder celui qui va comparaître, il aime à lui sourire ironiquement et à le tâter pour savoir s'il est intimidé, chose qu'il espère et désire, quitte à lui donner un peu moins d'effroi ou un peu plus, selon sa fantaisie et l'occasion et suivant le cours que la conversation aura donné aux idées.

Si le martyr est trop calme, le tourmenteur en éprouve du dépit et lui montre sur sa route des écueils inconnus, engage quelque discussion qui restera inachevée, mais aura toujours

tant soit peu ébranlé l'âme du débutant, puis s'esquive et retourne à son banc tout armé de traits malveillants et de dards secrets qu'il décoche à petit bruit, embusqué sous les manteaux des femmes. Je ne voulus point entendre ces vaines et malfaisantes conversations.

On devait ouvrir les portes de l'arène à deux heures. J'étais chez moi, écrivant des lettres à une heure après midi. Les chevaux piaffaient sous ma porte. Je ne voulus m'habiller qu'à une heure et quart et à deux heures moins vingt minutes, je montai seul en voiture.

Au moment où je m'y asseyais, le portier me remit deux lettres d'écriture inconnue. Je les ouvris, elles étaient sans signature. Je les déchirai et les jetai sans les lire dans le ruisseau quand les roues le traversèrent.

J'ai pensé depuis que si leurs auteurs étaient dans la salle, ils s'étaient étonnés sans doute de ne pas lire sur mon visage le trouble qu'ils avaient voulu m'inspirer. S'ils me lisent jamais, ils apprendront l'inutilité de leur lâcheté et sauront que le meilleur des contrepoisons est le mépris.

Je crois encore aujourd'hui que je fis bien de ne les pas lire, car j'aurais cru voir dans chaque regard attentif des spectateurs une expression de haine et de méchante joie. Le calme qui m'était nécessaire en eût été sans doute moins complet et moins assuré.

Cependant, la première ligne de l'un de ces deux billets anonymes m'est restée dans la mémoire comme une menace et une annonce emportée et violente des coups de stylet qui m'étaient préparés et dont on avait hâte de jouir d'avance. Écrite en style de bal masqué, cette lettre commençait par ces mots : « Alfred, tu vas recevoir la punition de ton orgueil... » Je ne voulus pas me donner la peine de déchiffrer un mot de plus dans cette écriture contrefaite.

Je l'ai quelquefois regretté en remarquant sur mon chemin quelques marques inattendues de mauvais vouloir, soit dans le monde, soit à l'Institut. Si j'avais eu les talents de la police à mon service, j'aurais pu les employer à découvrir les auteurs de ces viles correspondances, mais chaque fois que j'ai éprouvé ce regret et ces soupçons passagers, je me suis applaudi d'avoir consulté seulement mon premier mouvement qui me rendit impossible la recherche de ces ignobles vérités.

À deux heures moins dix minutes, j'entrai dans la grande bibliothèque où tous les membres de l'Institut se promenaient depuis longtemps. Le premier qui vint à moi fut Spontini qui me pressait les deux mains dans les siennes avec la chaleur méridionale de son âme inspirée.

— Ah! lui dis-je, comme ils seront oubliés vite nos inutiles discours quand on chantera dans tous les pays du monde : « L'Espagne nous rappelle. »

— Qu'éprouvez-vous? me dit-il avec l'affection d'un père à son fils en danger.

— Rien, dis-je, rien que l'allégresse intérieure d'une délivrance prochaine. Être délivré d'une importune idée que l'on porte depuis neuf mois dans son sein, c'est une joie maternelle.

Nous nous avancions ainsi en souriant à travers la foule des habits brochés. Un seul ami vint se ranger près de moi, c'était Guiraud, toujours bon et toujours attentif. M. de Pongerville, l'éloquent traducteur de *Lucrèce*, se joignit à lui pour me conduire vers les escaliers tournants qui descendent de la bibliothèque à la salle et sont comme les coulisses du théâtre.

— Mais voyez donc comme il est tranquille! dit Mignot à Guiraud.

— Ah! lui dis-je, si vous saviez comme nous ce que c'est qu'un public qui peut siffler, vous n'auriez pas la moindre peur des autres publics.

— Toujours le même jusqu'à la fin, dit Guiraud en riant.

— Ce que je crains bien, dis-je en commençant à descendre l'escalier, c'est cette fenêtre ouverte devant laquelle je vais mettre mon chapeau. Que serait-ce qu'un orateur enroué? Voici un crayon, dis-je à Mignot, avec lequel je marquerai tous les endroits où le public m'arrêtera.

Je tins parole et j'ai ces traces de crayon sur le manuscrit.

Tandis que je descendais lentement les degrés, suivi de tout l'Institut, j'entrevoyais dans l'ombre du souterrain, par lequel on passe pour remonter à la salle publique, deux figures tristes qui m'attendaient à la porte. C'étaient MM. Molé et Villemain. L'un cadavéreux et raide, l'autre courbé, oblique, tortueux et honteux. Il me sembla voir la Mort et le Péché du *Paradis perdu*.

Je ne leur dis pas :

Qui êtes-vous, figures tristes et malfaisantes *?

Je passai devant eux sans leur parler. En ce moment, on ouvrait les grandes portes. J'aperçus plusieurs de mes meilleurs et spirituels amis qui m'attendaient sur les marches d'entrée, je les reconnus avec plaisir au milieu de tant de *haïsseurs* qui rôdaient à mes côtés. Derrière les fauteuils et le bureau qui nous couvraient encore et du fond du corridor sou-

* Chant 2e.

terrain d'où nous allions sortir, la salle lumineuse nous apparut comme une corbeille de femmes, éclairée par les longs rayons des vitraux de l'ancienne chapelle.

J'entrai et je dis souriant du côté où étaient MM. Molé et Villemain :

— Messieurs, où est le banc de l'accusé?

Les huissiers me conduisirent à mon pupitre. Des applaudissements que je n'attendais pas éclatèrent et se répétèrent trois fois lorsque j'y répondis par un salut. Comme ils m'empêchaient de prendre la parole, j'eus le temps de jeter autour de moi un coup d'œil circulaire qui me fit rencontrer les regards heureux et les affectueux sourires des personnes dont je me savais aimé. Je m'empressai d'interdire à mon cœur le doux sentiment qui l'allait envahir et baissant les yeux sur mon manuscrit, m'enfermant tout entier dans l'idée et la lecture, je parlai sans voir et sans entendre, d'abord isolé, puis entièrement seul. Il est bon dans ces occasions de se croire dans la solitude, de maîtriser son esprit qui s'échapperait malgré nous en observations si l'orateur s'abandonnait aux distractions apportées par l'oreille et par les yeux. Je crois qu'il ne faut qu'entrevoir et entendre vaguement l'assemblée comme on entrevoit la mer lorsqu'on fait quelque lecture sérieuse sur la grève. Mais pour l'impressionner, il faut, selon les mouvements du discours, sortir sa pensée du livre, pour la lancer au dehors et regarder en face les spectateurs. Il faut entrer en communication directe et vigoureuse avec la salle orageuse qui demande à tout acteur (et l'orateur l'est toujours) de la dompter et de la séduire. S'il semble la craindre, elle avance contre lui; s'il la brave, elle recule, elle cède, elle s'émeut et, par les applaudissements, se confesse vaincue et charmée.

Je ne craignais qu'une chose en parlant, c'était que mes paroles ne fussent pas toujours entendues dans les cavités et sous les arcades de cette église où les tribunes sont cachées. Mais je sentis ma voix devenir de plus en plus forte à mesure que j'avançais dans la lecture et, après une heure et demie, elle était plus pleine et plus sonore qu'au début du discours.

Chaque fois que les applaudissements m'interrompaient, je marquais de mon crayon cette interruption sur mon manuscrit, comme je l'avais promis à M. Mignot, mon nouveau confrère, afin d'en conserver la trace, de la rapporter dans ma retraite et de puiser dans ces souvenirs des observations nouvelles sur les causes des émotions ressenties par les grandes réunions, étude dont tous les secrets sont loin d'être connus.

Vous savez que ma vue s'étend jusqu'aux points les plus éloignés de l'horizon et lit les heures sur des horloges à peine

aperçues de ceux qui m'accompagnent; aussi, au passage de certaines phrases, je regardais des amis que j'avais reconnus, je lisais leur impression sur leurs traits, je devinais ce qu'ils en disaient à leur voisinage, j'entendais le mouvement de leurs lèvres et, à leur grande surprise, je le leur dis quelques jours après.

Quant à la *vendetta*, dont je savais l'approche, j'en avais rejeté et foulé aux pieds la pensée. Cependant, quelques mouvements inusités m'avaient fait sentir la pointe des stylets. Une tribune s'était fort agitée lorsque j'avais peint le drame de Saint-Cloud et la représentation de *L'Intrigante* par-devant la cour impériale. Je recommençai la phrase pendant laquelle cette tribune avait essayé de remuer en la lui adressant mot par mot d'une voix sévère. Les inconnus, qui étaient là, se turent et se mirent à l'ombre derrière les piliers.

J'ai su, depuis, qu'ils étaient apostés pour m'interrompre. Vous verrez comment je l'ai su et comment ils le devaient faire. Je me sentais dans une position semblable à celle du commandant d'un vaisseau qui navigue dans des eaux inconnues avec un équipage douteux où quelque complot s'est préparé. Attentif à la boussole et la main sur la barre, il jette à la dérobée de rapides regards tantôt sur la mer, tantôt sur l'équipage et surveille leurs deux soulèvements.

Cependant, les applaudissements passionnés de la salle et les voix affectueuses de ceux des Académiciens qui s'étaient assis volontairement près de moi me faisaient clairement comprendre que, dès les premières paroles, j'étais entré en union avec le public et que je tenais les esprits attentifs, attachés et parfois touchés. Comme la voix du chanteur aime à être soutenue par le frémissement vague des arpèges et des notes cadencées de l'orchestre qui murmure à ses pieds des accords timides, la voix de celui qui récite de hautes paroles se plaît à se sentir accompagnée et parfois entrecoupée par d'autres voix émues et amicales.

Deux poètes étaient à mes côtés, les mêmes qui m'avaient soutenu de leur présence muette à cette sorte de répétition dont je vous ai parlé. Pour se dédommager de cette contrainte imposée alors par l'usage, ils venaient en public abandonner leur cœur à ses sympathies. J'entendais, à ma droite, Guiraud approuver par des traits spirituels et des mots vifs et imprévus les idées, les portraits, les tableaux et les récits de mon discours. A ma gauche, j'entrevoyais le traducteur de *Lucrèce* souriant de loin à sa gracieuse famille, de cet air dont on invite ses enfants à écouter un récit ou un chant qui doit leur plaire et que l'on aime soi-même. Ballanche me regardait toujours et

souvent, je rencontrai ses grands yeux noirs humides des larmes *Ballanche* que tout sentiment généreux y amenait. L'auteur d'*Orphée* ne savait que jouir de la pensée, du sentiment et du style. Les mauvaises passions ne troublaient pas son âme sereine. Spontini s'était assis à mes pieds et son attention sérieuse avait soulevé le voile de cette tristesse qui semblait l'accabler depuis son retour en France. Le savant auteur de *La Cabale*, M. Franck, ne perdait pas une de mes paroles et son esprit exercé aux grands enseignements philosophiques répondait comme malgré lui par des réflexions rapides, exprimées à demi-voix, à tout ce qui, dans mon discours, satisfaisait ses graves doctrines et ses généreux sentiments.

De ce groupe bienveillant qui m'entourait, trois âmes inspirées ont déjà quitté la vie laissant en souvenir à tous comme *Ballanche* de pures images détachées de leurs plus chères pensées : *Antigone*, la *Vestale* *Spontini* et les *Macchabées* *Guiraud*, laissant à mon esprit la mémoire de leurs entretiens trop rares qui m'étaient chers entre tous et laissant à mon cœur l'émotion durable d'un témoignage public de sympathie et de cette sainte jouissance des idées qui s'avoue et se déclare sans crainte.

[Lorsque j'eus prononcé mes dernières paroles et m'assis à ma place, mes mains furent vivement saisies par ces mains laborieuses, savantes et chères. En les pressant, je cherchais celles de Lamartine, mais il parlait lui-même à la Chambre, ce jour-là. On lui avait jeté le gant, l'heure était prise, il avait à livrer un combat plus sérieux et surtout plus libre, et plein de sa confiance accoutumée dans les sentiments élevés qu'il aime à supposer aux hommes, il ne croyait pas possible que j'eusse à recevoir de l'Académie, où il ne siège jamais et qu'il ignore, autre chose qu'un noble et amical accueil.

Victor Hugo, exercé par une vie plus rude et moins fastueuse que celle de Lamartine à se défier de toutes les embûches de la vie des lettres, me dit peu de jours après qu'il n'avait pas voulu assister à cette trahison qu'il avait prévue et dont il savait le complot.]

Le jour de l'hiver où nous étions avait eu peu d'instants de clarté et la salle s'était tellement obscurcie vers la fin de mon discours, qu'à peine pouvais-je lire mon manuscrit. Lorsque M. Molé commença le sien, le bureau d'où il parlait était dans l'ombre. Il se penchait pour faire entendre sa voix dont l'aigreur et le tremblement frappèrent d'abord les membres de l'Institut qui m'entouraient. Ses gestes saccadés coupaient sa parole et faisaient mouvoir comme un éventail les feuilles de son manuscrit, sa prononciation était embrouillée par une agitation haineuse et par un dépit qu'il ne pouvait dissimuler.

Je pensais qu'il ne resterait de cette diatribe que ces petitesses incompréhensibles au public dont il avait puisé l'inspiration dans les salons des matrones offensées de mon indifférence. L'ennui d'entendre une seconde lecture de toutes ces vieilleries me prit dès les premières paroles et la conversation de Guiraud couvrit pour moi ce bruit lointain. Ma distraction naturelle fit que j'en vins, dès la troisième phrase, à oublier entièrement qu'il s'adressait à moi, et comme les hommes d'esprit qui étaient à ma droite s'occupaient plus de ce qu'ils me disaient à demi-voix que du discours dont ils avaient eu bien assez à la lecture première, ayant cessé d'écouter, j'avais fini par ne plus voir le Directeur et je remarquais des familles entières qui, peu à peu, désertaient leurs bancs en me saluant de loin. Les femmes qui avaient le malheur d'être placées dans les tribunes se penchaient en avant pour tâcher d'entendre, puis renonçaient et sortaient. Plusieurs personnes plus rapprochées de moi se levèrent avec une expression de dégoût et de surprise qui me fit prêter une oreille plus attentive à la réponse officielle qui se débitait sourdement dans le lointain. Un murmure de mes plus proches voisins et d'autres membres de l'Académie au milieu desquels je distinguai : « *Il n'a pas lu les livres dont il parle. Il n'y a pas un mot de ces choses-là* », nous firent remarquer que M. Molé n'avait pas retranché une seule des fausses interprétations de mes ouvrages que j'avais désignées devant la Commission et qu'il devait supprimer. Nous vîmes avec étonnement l'empressement de quelques Académiciens à sourire et approuver du geste en se penchant au pied du bureau pour faire apercevoir leurs approbations, se faisant ainsi les courtisans du courtisan qu'ils prenaient pour un prochain ministre. Protégés et protecteurs les uns des autres, ils s'étaient réunis avec empressement autour d'un de leurs maîtres en un petit troupeau de créatures et de créateurs du trône de Juillet. C'était les gens du Roi.

L'Assemblée murmurait et s'étourdissait, et j'entendais citer ces vers :

Des protégés si bas, des protecteurs si bêtes!

Quelques journaux les nommèrent le lendemain. Ils nièrent, ils s'excusèrent, ils s'empressèrent depuis auprès de moi, mais je ne répondis jamais à leurs avances et, à présent encore, ils s'étonnent de ce qu'ils appellent ma froideur.

Je ne pus m'empêcher de me rapppeler ce qui m'avait été dit par une femme habituellement entourée des hommes de la cour de la Maison d'Orléans. C'était un trait auquel je n'avais

pu ajouter foi, mais qui tout à coup me revint en mémoire. Elle m'avait assuré que la réponse de M. Molé avait été lue au château en très peu nombreuse réunion et qu'on en avait concerté beaucoup de parties.

— Vous aviez raison, me dit Guiraud, rougissant d'indignation, c'était un guet-apens.

Je ne voulus point lui répondre, même à voix basse, pour ne pas troubler la séance et le plaisir de mes ennemis, mais j'écrivis au crayon, sur l'enveloppe d'une lettre, ces vers de Corneille que je lui passai :

. en lui-même il rappelle
Ce qu'eut de bien sa vie et ce qu'on dira d'elle,
Tenant la trahison que le Roi leur prescrit
Trop indigne de lui pour y prêter l'esprit.

— Je mesurerai ma conduite à la leur, ajoutai-je, et cette *vendetta* corse sera punie au grand jour. Calmez-vous et continuez ce que vous me disiez sur Étienne que je n'ai jamais fait qu'entrevoir.

Il me montra de loin cette nombreuse famille et ces beaux enfants en deuil et encore en larmes. J'aimais à penser que leurs jeunes mères avaient trouvé dans mes paroles quelque adoucissement à ce qu'elles souffraient comme filles et je voyais avec le plus doux sentiment les regards des beaux enfants attachés sur moi comme s'ils eussent eu besoin d'écouter encore longtemps la voix qui louait leur grand-père. En ce moment, ni eux ni moi n'écoutions la triste lecture qui se faisait presque dans la nuit et au milieu des préparatifs de retraite. Cette lecture fut terminée avant notre entretien paisible. Le bruit des banquettes, des pieds, en couvrit les dernières paroles.

Telum imbelle sine ictu [1].

Reconduit lentement par mes amis, je laissai s'écouler la foule dans l'ombre des corridors et dans le brouillard des cours. Puis, je me retirai seul dans un appartement de l'Institut. Je ne montai en voiture que lorsque les derniers chevaux furent sortis de la cour, ne parlant à personne et ne voulant prendre conseil que de moi-même dans la solitude d'où vient toute force et d'où sort toute résolution sérieuse.

CHAPITRE IV

LE GUET-APENS

Lorsque j'arrivai chez moi, je trouvai autour de la maîtresse de la maison des femmes de sa famille anglaise et de ses amies de France qui avaient quitté la salle de réception avec leurs frères, leurs maris et tout leur monde, dès que M. Molé avait pris la parole, choquées dès l'abord de cet aspect pédantesque et de ce ton d'inquisiteur qu'il avait cru pouvoir prendre impunément. On parla donc de tout, excepté de cette séance; et de tous ceux qui vinrent passer la soirée chez moi, aucun n'eut assez mauvais goût pour troubler du moindre souvenir pénible une femme heureuse de qui j'ai toujours pris soin d'éloigner toute inquiétude et que j'avais priée d'éviter le spectacle de ces perfidies trop prévues.

Mais si ces choses indignes n'eurent aucun écho dans ce salon d'esprits grands et délicats et de cœurs dévoués, mon cabinet reçut d'eux le lendemain et pendant bien des matinées des confidences amères et de honteuses révélations. Chaque témoin nouveau m'apportait avec son indignation des récits étranges de ce qui s'était passé dans tous les coins de cette grande salle.

J'appris, pour la première fois, que M. Molé avait affecté de montrer une grande surprise de ne pas m'entendre lire la petite phrase sur les mariages d'héritières que j'avais retranchée devant la Commission sur une simple observation du Secrétaire perpétuel. Il faisait, me dirent ceux qui siégeaient dans son voisinage, les gestes grotesques d'un homme qui aurait perdu un trésor, ôtant et remettant ses lunettes vertes avec le plus grand trouble. Comme il n'avait pas retranché sa prétendue défense de l'armée contre moi, il sentit combien elle allait être ridicule quand on n'entendrait plus le seul mot qui la put motiver. Et il se hâta de crayonner une parenthèse en style d'avocat vulgaire pour faire passer sa réponse :

— Je ne l'avais ni vu ni entendu jouer cette comédie.

Mes amis se communiquèrent chez moi et devant moi les observations qu'ils avaient pu faire des propos et de la conduite

des gens qui les entouraient, et il en sortit pour moi une étrange lumière. Deux d'entre eux s'étaient trouvés dans la tribune du Nord, entourés de plusieurs hommes inconnus dans le monde littéraire et dans le monde des salons, d'aspect, de costume et de langage communs, lesquels s'agitèrent beaucoup et, se levant aux approches du récit de la scène de Saint-Cloud, parurent fort déconcertés et se demandèrent l'un à l'autre où donc étaient les *janissaires de l'Empereur*, sorte de mot d'ordre qu'ils semblaient attendre au passage pour le recevoir avec tumulte. On fut contraint de leur imposer silence. Dans l'amphithéâtre, ce fut même embuscade dont furent presque effrayées deux femmes qui entendirent derrière elles plusieurs fois ces mots répétés sourdement en parlant de moi :

— Vous allez voir ce qu'il va dire, il va nommer *janissaires*, les *officiers de l'Empire*.

Puis le même étonnement, le même découragement d'entendre applaudir cette scène de la cour impériale.

Bien plus, un Académicien d'un grand âge, un des doyens de la Pairie, chargé de dignités, de jours, d'expérience, et vieilli dans les affaires graves, avait dit à un autre Académicien qui me le redit :

— Quel dommage que M. de Vigny n'ait pas lu cette phrase dont on m'avait parlé. S'il l'eût prononcée, je me serais levé et j'aurais protesté tout haut, au nom de l'Empire : « *Nous l'attendions là.* »

Le même mot d'ordre avait donc été donné dans la salle où quelque interruption violente, quelque scandaleux dialogue avait été préparé de longue main pour troubler la séance et la souiller à tout prix. J'avais passé sur un piège et je l'avais touché du pied sans le voir.

Tandis que ces indignités m'étaient successivement révélées, je ne pus m'empêcher de me rappeler le trouble que j'avais remarqué dans l'aspect, le ton de voix, le regard craintif de M. Villemain lorsqu'il m'avait signalé, devant la Commission, cette phrase comme trop énergique et m'avait conseillé rapidement, mais sans trop appuyer et comme à la dérobée, de la modifier, j'en vins à penser que, forcé par une sorte de remords intérieur et par crainte peut-être d'être responsable d'un trop grand scandale, il avait voulu jeter à la hâte, pendant la confusion des voix, un mot d'avertissement, afin d'acquitter sa conscience à tout hasard et de dire : « Je me lave les mains de ce coup qui sera porté. J'ai averti, j'ai montré du doigt l'embuscade. »

Oui, je m'efforce encore de le croire, un reste de pudeur pour la sainteté des lettres et la dignité du corps illustre que

pouvaient flétrir de telles perfidies l'avait porté à me donner sous le masque cet avertissement timide. Il avait agi comme ferait un forçat repentant qui ferait un geste pour montrer à un voyageur le buisson et les pieds des malfaiteurs.

Les malades de sa sorte, les demi-fous, aiment à troubler tout ce qui s'apprête avec trop de soin, même les noirceurs qui leur plaisent. Il avait craint la mine qu'il avait creusée et, par peur de l'explosion, il en avait éteint la traînée. Il avait trahi la trahison.

Ah! ces hommes du Bas-Empire! Combien il était visible, déjà, qu'ils conduisaient au bûcher le trône factice qu'ils avaient un matin construit à la hâte et à la dérobée.

L'un, esprit détraqué par les impuissances de son ambition, était venu abaisser son maître à mes pieds en quêtant un éloge pour lui. L'autre, courtisan dédaigné, avait voulu sortir d'une inaction politique semblable à l'exil; acteur sans rôle, il s'était fait l'instrument d'une *vendetta* misérable pour se relever par un air de dévouement, en attaquant le plus inoffensif et le plus retiré des hommes, qui avait osé ne pas flatter ses maîtres.

Ces hommes, dont on dit de règne en règne qu'ils sont *plus royalistes que les rois*, nourrissent des aversions incroyables contre ceux qui se dérobent à leur exemple et à leurs influences empoisonnées.

Comment pourrais-je savoir jamais si cet orage sans tonnerre, que mon étoile dissipa en vaine fumée, s'était formé en aussi haut lieu qu'on me l'avait dit?

J'en ai détourné la pensée et j'ai toujours voulu croire qu'il était né seulement dans le nuage obscur des *gens du Roi*.

Vous verrez bientôt qu'ils ne tardèrent pas à être reniés par le maître qu'ils espéraient avoir flatté.

CHAPITRE V

LA JUSTICE PUBLIQUE

Le coup de mes ennemis secrets était manqué. Ils avaient préparé un scandale et le prétexte leur avait échappé. Mon étoile m'avait fait tourner l'écueil. Mais l'amertume du discours avait été conservée et tout son venin répandu dans les esprits des auditeurs allait le lendemain se répandre dans les esprits des lecteurs. Ce qui n'avait frappé que les oreilles, allait frapper les yeux.

On m'avait dit, parmi mes amis de l'Institut (et tout me le prouvait) que le but de ce petit complot avorté était, en provoquant ce scandale par un soulèvement qui eût aisément passé pour celui de l'Académie entière, à cause de la dispersion de ses membres dans la salle, d'en venir à me rendre impossible de siéger habituellement à l'Académie Française et de prendre part à ses délibérations où l'on redoutait ma présence et une indépendance habituelle, en toute chose, dont j'avais refusé de faire le sacrifice par un acte public de soumission et d'humilité, par une apostasie politique.

Ce n'était pas à moi qu'il appartenait de prendre ma défense et de commenter la diatribe qu'on avait laissé prononcer et je n'avais nulle envie de m'écrier :

— Et moi je vous soutiens que mes vers sont fort bons.

Mais il m'importait de savoir comment serait jugée la conduite de l'Académie qui avait permis le langage de son Directeur et ne savait pas mieux surveiller les actes publics d'un de ses membres chargé de la représenter.

Je résolus d'attendre la justice publique, sachant bien de quelle manière j'allais me rendre justice moi-même.

Vous savez que ce jugement ne se fit pas longtemps attendre. Vous savez que, dès le lendemain, la presse entière n'eut qu'un sentiment, ne jeta qu'un cri. Ce fut un cri d'indignation et de surprise, un cri de reproche au corps qui s'était ainsi laissé représenter, qui souffrait qu'un accueil hostile fût fait à celui

qu'il avait élu et se laissait imposer la domination illettrée des gens de cour et des agents diplomatiques.

Vous vous souvenez de ces paroles remarquées parmi les plus solennelles et parmi les journaux de toute opinion, unanimes seulement dans leur généreux sentiment.

(Ici les citations principales des journaux de cette époque conservés dans ma grande bibliothèque (cartons de dessins).

Alexandre Dumas dit de moi : « Il a bien fait, il vaut mieux entrer à l'Académie en lion qu'en rat. »)

Je dois confesser ici que ce fut pour mon âme une satisfaction grande, vive et profonde que cette unanimité des lettrés de tous les partis à défendre un de leurs frères dont ils ne connaissaient que les œuvres et à peine la personne.

Après les premiers jours d'explosion, je crus que tout était dit sur ce sujet et que l'on ne saurait y prendre intérêt plus longtemps, mais l'émotion de la colère ressentie par la république des lettres fut plus durable et durant trois mois * les feuilles de chaque jour apportèrent un sanglant reproche au méchant vieillard qui avait essayé de venger ses amis de ce que leurs messages de corruption avaient été repoussés par moi. Chaque écrivain usait de son arme. L'un parlait avec l'indignation sévère d'un magistrat, l'autre racontait avec la vivacité colorée d'un historien politique, l'autre fouettait avec les lanières acérées de la satire et lançait tous les javelots du sarcasme.

Sous ces formes diverses, on sentait l'énergie d'une peine commune et le battement de ces cœurs qui saignaient de la blessure du mien.

Je tentai inutilement de rencontrer et de remercier mes amis inconnus. Je ne trouvai jamais prêts à se faire connaître et empressés de m'entendre leur rendre grâces de leur élan fraternel ces hommes que l'on trouve toujours prêts à répondre à une agression. Ils semblaient même m'éviter et vouloir conserver ainsi le mérite d'avoir secondé et défendu un homme qui vivait loin du bruit et qui, dans son amour peut-être excessif de la retraite, n'avait avec eux aucun des liens de l'intimité et des amicales habitudes de la vie. Tous, ils me louèrent bien au delà de ce que j'avais mérité et de ce que je pourrais jamais valoir. Tous, ils me vengèrent avec une énergie si vive et une persévérance si passionnée qu'ils me rendirent impossible de répondre à ce discours par aucun écrit public qui, sorti de ma main, n'aurait pu être que plus réservé. Ce *tolle* général que j'écoutai en silence ne fut provoqué par personne, il partit

* Voir les dates à Paris.

simultanément et le même jour de chacun de ces conseils mystérieux où se forme l'esprit qui anime les journaux. Ce cri unanime me fit connaître et mesurer dans sa clarté, sa vitesse et sa force, la communication électrique d'une parole sincère avec l'âme de la nation. Que l'honneur en revienne à ces écrivains rapides que ne cessent de dédaigner les hommes politiques qui assiègent leur escalier, les sollicitent, les redoutent et les renient; car ce jour-là ils défendirent un homme qui jamais ne les avait sollicités ni craints et avait quelquefois lutté contre eux...

A cette grande voix de la presse s'unissait celle des salons du grand monde et de toutes les demeures des familles éloignées. Anciennes amitiés d'enfance, sympathies nouvelles, tout s'éveilla.

(Fragments des lettres que je conserve transcrits sans les signatures. Mais comment rendre l'indignation des témoins de la séance [1]?)

Voilà ce que dit le public de l'Assemblée qui le vint manifester à moi. Voilà ce que dit le public dispersé dans les foyers où retentit la lecture; voilà ce qu'exprima le monde littéraire de la France.

Qu'aurait-il dit ce monde des esprits lettrés s'il eût connu à fond la sourde intrigue que je ne faisais qu'entrevoir et dont chaque jour me révélait plus clairement l'accord par des traits de dépit mal déguisés, s'il eût connu les menaces anonymes, les regrets naïfs des petits conjurés qui avaient vu avorter leurs mesquines catilinaires longuement préparées et déploraient l'avertissement imprudent d'un demi-fou qui avait éteint la mèche de leur poudrière et empêché l'explosion de leur servilité.

Ils ne s'en sont consolés que lorsque leur maître a été détrôné tout à coup par l'impopularité qu'ils lui avaient faite.

Pour moi, je sentis en ce moment cette émotion profonde, calme et sainte, qui pénètre l'âme lorsque, après quelques solitaires travaux et des doutes sur la durée du sentiment qu'ils ont produit dans la nation, on voit, enfin, quelle a été leur portée, dans quelle terre ont germé les semences jetées à travers la nuit et à tous les vents, et quelles racines elles ont enfoncées dans les âmes pour qu'il en puisse sortir tout à coup, enfin fortes, de telles opinions.

Undi tales opiniones humanis mentibus sylvescerent, selon la belle expression d'un Père de l'Église qui osait peindre ainsi d'un seul mot la végétation des pensées.

Mieux que jamais, je mesurai la petitesse incalculable de ces vulgaires trames auprès de ces grands mouvements de l'esprit général et je vis que ce n'était pas sans raison que j'avais compté sur la *Justice publique*.

CHAPITRE VI

LE TALION

Cependant, il ne fallait pas que cette attaque publique demeurât impunie. Quoique sa scène la plus noire n'eût pas été jouée, cette comédie avait été trop bien arrangée pour que ses auteurs n'eussent pas à s'en repentir.

De ces comédiens, j'en connaissais deux, les autres n'étaient qu'à demi découverts. Quelques comparses restaient dans l'ombre. Un corps tout entier ne peut être attaqué par un seul des membres.

Le rôle principal était joué par M. Molé. Il s'était fait *l'exécuteur* de ces *basses œuvres*. C'était sur lui qu'il était juste de les punir.

L'attaque avait été publique, je voulus que la revanche fût plus publique encore et le fût plus longtemps.

Une seconde cérémonie, qui me restait à subir et que je connaissais depuis de longues années, allait m'offrir l'occasion de témoigner solennellement le mécontentement le plus légitime et de répondre à une noirceur par un affront éclatant.

C'était la revanche la plus juste et prise dans la seule mesure possible avec un adversaire retranché derrière la double inviolabilité de l'âge et des infirmités.

Quelques mots, que je dis un soir sur ce point, m'avaient attiré déjà les représentations et les supplications de quelques amis.

— Voilà ce que je craignais, me disait, entre autres, Guiraud. On hésitait lors de votre élection parce que l'on vous disait querelleur et pointilleux, on pensait que vous alliez apporter le trouble dans cette paisible réunion d'hommes, pour la plupart très âgés. Tout le monde m'a prié de vous faire remarquer que, dans son discours même, M. Molé vous avait dit que la différence de *vos âges* causait la diversité de vos vues, que c'était son devoir de défendre *son temps*. J'avais répondu de vous, de votre bonté de cœur, voulez-vous donner raison à ceux qui craignaient de vous élire ?

Il ne me quitta qu'après avoir reçu ma parole de ne point envoyer certain billet trop laconique à M. Molé.

Je m'engageai donc à ne point suivre cette marche extrême. Et ce qui m'y détermina surtout, ce fut la certitude que les Académiciens rendraient toute rencontre impossible et que, après une certaine quantité de vaines phrases dites à huis clos et le silence bien promis et bien gardé, je perdrais l'occasion de rendre, en échange d'une atteinte empoisonnée et sournoise, la réprobation loyale, éclatante et sans détours, que j'avais résolue au moment même de la séance publique.

Je ne voulus point siéger à l'Académie avant d'être quitte de cette dette de conscience et je ne me serais jamais assis dans mon fauteuil si le Directeur n'eût été payé comptant et largement.

Mon absence étonna, parce que la réunion publique est considérée comme la clef solennelle qui ouvre la porte des séances ordinaires. Deux membres de la Commission *, qui avait si étrangement examiné nos deux discours, vinrent me dire, dès le lendemain de la scandaleuse séance, que leur étonnement avait été grand en écoutant un pareil discours, qu'il n'y avait qu'une voix, dans l'Académie, pour accuser M. Molé, que ce n'était pas le même discours que la Commission avait entendu, que loin de faire les corrections convenues, le Directeur avait ajouté une interpellation inouïe quand tout le monde savait qu'avec un coup de crayon il lui suffisait de retrancher dix lignes de sa diatribe qui répondaient à une phrase supprimée par moi devant la Commission, que l'on m'attendait pour me serrer la main et me nommer Directeur en témoignage de réparation.

Je ne me rendis point à cette invitation et ne fus que très médiocrement touché de ces soins tardifs.

Si j'avais accepté, dès lors, cette faible marque d'une sympathie douteuse, que fût-il arrivé?

J'aurais reçu de mes amis les plus sincères à l'Académie quelques témoignages d'indignation bientôt comprimés par la sonnette du Président et plus encore par la froideur des amis politiques de M. Molé.

Des Académiciens Parlementaires, quelques compliments de condoléance pareils à ceux que l'on fait à un malade.

Des hommes de lettres véritables, des serrements de mains bien sentis, bien compris mais timides, des regards douloureux et opprimés et des soupirs muets.

L'affaire ainsi étouffée, comment y revenir? Le moyen de se

* 30 janvier 1846. MM. Ancelot et de Pongerville.

montrer mécontent d'un corps qui m'appelait à la Présidence avec tant de chaleur et réparait la faute de son Directeur?

Je gardai mes deux seules armes les plus puissantes contre cette Assemblée tourmentée par des intrigues étrangères : le Silence et l'Absence.

Un usage qui, par un double privilège, était à la fois puéril et suranné, voulait que l'Académicien nouvellement reçu se rendît chez le chef de l'État pour lui présenter le premier exemplaire du discours qu'il avait prononcé. Il devait être escorté d'un côté par le Directeur, lequel devait lui-même aussi offrir son discours, et de l'autre côté par le Secrétaire perpétuel.

Ce vieil usage, conservé depuis la fondation, pouvait être considéré comme ressuscité des usages morts de la cour de Louis XIV et assimilé à la coutume qui voulait que le premier prince du sang eût l'honneur de passer la chemise du Roi à son lever, et le plus grand seigneur, de lui donner le bougeoir à son coucher. Cette coutume était morte avec la monarchie de Louis XVI. La fondation sévère de l'Institut n'avait pas permis qu'on s'en souvînt. L'Empereur, tout jaloux qu'il était des prérogatives monarchiques, laissa cette coutume ensevelie parmi celles dont on ne parlait pas sans sourire et ce fut seulement à la Restauration que M. Suard, dit-on, la fit naître ou renaître du temps de Louis XIV pour être agréable aux rois, ses petits-fils.

Dans mon opinion, comme dans celle de tout le monde, je crois, c'était une singulière démarche que celle de trois hommes allant se ranger dans une salle d'attente pour recevoir quelques mots vagues rapidement dits et que l'importance des affaires publiques, en certain temps, aurait pu rendre brusques et dédaigneux sans qu'il y eût grand reproche à faire au chef de l'État. Que l'on se figure, par exemple, l'Empereur attendu par les rois de l'Occident, son vassal, et par les ambassadeurs de l'Orient, alarmé, au moment de signer l'ordre à la grande armée d'entrer en campagne pour envahir la Russie, attendu par la garde impériale du Carrousel et se voyant arrêté par trois habits brodés et deux discours reliés en maroquin rouge, tandis que son cheval piaffait dans la cour, tenu en main par son mamelouk. Je doute qu'il eût eu le temps d'être attentif et très poli.

Cependant, cet usage tout puéril, suranné et servile qu'il me semblait, je m'y serais parfaitement conformé. Je n'étais point responsable de ses imperfections, n'en étant pas l'inventeur.

Sous les règnes de Louis XVIII et de Charles X, je m'y serais résigné en montant l'escalier des Tuileries, j'aurais dit tout bas : Vive le Roi quand même.

Sous le règne de Louis-Philippe d'Orléans, j'étais prêt d'avance à m'y conformer sans le moindre effort, le moindre regret et surtout sans le plus léger remords. Libre de toute fonction politique, escorté des officiers mêmes du corps littéraire où j'entrais, je n'aurais pas cru ma conscience politique plus engagée par là que ne l'est celle d'un officier supérieur qui, après une révolution, défile avec son régiment à la revue d'un nouveau chef de l'État.

Il y a plus, j'aurais assez volontiers rendu cette visite à un prince du sang des Bourbons de qui j'étais depuis longtemps connu, qui m'avait donné et fait multiplier par sa belle-famille des marques d'estime particulière, dès les premiers jours de son règne. Il comprenait mon absence d'une cour où j'avais été souvent appelé et invité en son nom.

Ce descendant du frère de Louis XIV savait mon respect héréditaire pour les Bourbons. Mais il savait aussi que je ne pensais pas que son droit d'aînesse eût encore atteint son plus haut degré de perfection. Que je croyais qu'il y manquait encore la mort d'un enfant et qu'il y aurait toujours entre la couronne et lui la vie d'un homme.

On lui avait raconté que, lorsqu'il était pour quelques jours Lieutenant-Général du royaume, j'avais dit que, pour ma part, j'aimerais assez qu'il demeurât ainsi, que cela lui allait mieux et suffisait bien pour attendre la majorité d'un roi. C'était au Champ-de-Mars que j'avais dit cela en plein midi, au grand air, à M. de Marmier, colonel de la 1re légion, au milieu des officiers du bataillon de la garde nationale que je commandais en 1830. Sur quoi, un jeune officier d'état-major inconnu m'ayant dit que l'on avait remarqué le ton de respect avec lequel je parlais du duc d'Orléans :

— Assurément, dis-je, je l'honore comme le plus grand seigneur de l'Europe, après son neveu.

Cela fut répété au Palais-Royal et Louis-Philippe ne parut pas m'en vouloir, car depuis son élection au trône, il n'y eut sorte d'invitations et de prévenances délicates qui ne me fussent faites par cette nombreuse et charmante famille de princes que j'aurais voulu voir rangée autour du trône de leur aîné.

Pendant les dix-huit ans du règne de Louis-Philippe, jamais on ne me vit aux Tuileries, mais une fois membre *d'un corps de l'État*, de l'Institut, j'en aurais suivi les usages dans les circonstances ordinaires et je m'attendais parfaitement à porter ce discours au *chef de l'État*, mais non présenté par un homme à qui il avait plu de se faire mon ennemi.

J'attendis en silence qu'on osât me le proposer.

CHAPITRE VII

MON REFUS ÉCRIT TROIS FOIS
A L'ACADÉMIE FRANÇAISE

Un matin, j'appris qu'un des huissiers de l'Institut attendait dans l'antichambre pour me parler de la part du Secrétaire perpétuel. On le fit entrer et il me dit qu'il était envoyé pour savoir quel jour il me plairait d'aller avec le bureau de l'Académie porter mon discours au Roi. Je trouvai cette façon d'information assez leste.

Je dis, pour toute réponse, que j'allais écrire au Secrétaire perpétuel et qu'il était convenable que cet usage me fût appris par lui directement.

J'écrivis ces premières questions au Secrétaire perpétuel :

5 février 1846.

A M. VILLEMAIN.

Ce matin, Monsieur, un des commis du Secrétariat de l'Institut ou un huissier (je ne sais pas bien) est venu me demander quand je serais prêt à me rendre aux Tuileries pour la présentation qui, je crois, est un des anciens usages de l'Académie.

Je n'ai pas pensé qu'il fût convenable de demander à cette personne des renseignements que je dois tenir de vous et que je vous prie d'avoir la bonté de m'écrire.

Quelle est en ceci la coutume, par qui et comment MM. les Membres de l'Académie, mes confrères, doivent-ils être présentés, à quelle heure le sont-ils? Quel est le cérémonial auquel ils doivent se conformer?

Si le règlement de l'Académie Française m'était communiqué, j'y trouverais peut-être ces détails, mais je crois que nos lois sont un peu comme la loi Salique et ne se trouvent écrites nulle part.

J'attends donc un mot de vous, Monsieur, et vous prie de croire à tous mes sentiments déjà bien anciens d'amitié et de dévouement.

ALFRED DE VIGNY.

Réponse de M. Villemain.

7 février 1846.

Monsieur et cher Confrère, le renseignement demandé près de vous était relatif à la publication de votre discours dont vous n'avez pas encore renvoyé les épreuves. L'usage est qu'un exemplaire des discours prononcés dans une séance de réception soit offert au Roi, dans l'audience que S. M. veut bien accorder au bureau de l'Académie, pour la présentation de l'Académicien nouvellement reçu. Cette audience est sollicitée par une lettre de M. le Directeur de l'Académie. Le jour fixé, il est aussitôt donné avis de l'heure où on devra se réunir à la bibliothèque de l'Institut, pour se rendre en costume chez le Roi à l'audience indiquée. La présentation est faite par M. le Directeur. Voilà, Monsieur et cher Confrère, les détails que vous désirez. Je vous prie de recevoir l'expression de mes sentiments de considération très distinguée et d'attachement.

Villemain.

Nouvelle lettre de M. Villemain.

10 février 1846.

J'ai lu, Monsieur, avec beaucoup d'étonnement et de regret votre réponse [1] *aux détails que vous m'aviez fait l'honneur de me demander. Je ne saurais croire qu'elle exprime une intention définitive et ne soit pas l'objet d'une considération nouvelle de votre part. Quelles qu'aient été les observations faites dans le Comité où furent lus les deux discours, je ne me souviens pas qu'aucune modification à la réponse de M. le Directeur ait été demandée par vous comme condition même de votre réception; et la difficulté qui s'élève sur une conséquence honorifique de cette réception ne pouvait dès lors se prévoir.*

Vous le savez d'ailleurs, le Directeur est le représentant élu de l'Académie. La présentation faite par lui est faite par l'Académie elle-même et comme une suite des suffrages que vous avez obtenus.

Dans cette situation, Monsieur et cher Confrère, j'espère que vous ne maintiendrez pas une objection que je devrais faire connaître à l'Académie qui pourrait y voir un oubli de ses usages et de ses droits.

Veuillez recevoir, Monsieur, l'assurance de mes sentiments de considération très distinguée et d'attachement.

Villemain.

MA RÉPONSE A M. VILLEMAIN.

Dimanche 15 février 1846.
Monsieur et cher Confrère,
Vous recevrez mardi matin ma réponse à votre lettre du 12 février [1]. *Je vous prie de la lire à haute voix à l'Académie Française.*
Agréez, Monsieur, etc.

ALFRED DE VIGNY.

Mardi 17 février 1846 [2].
Monsieur et cher Confrère,
Je n'ai qu'un seul mot à répondre à votre lettre du 12 février.
Des suppressions très importantes dans la réponse de M. le comte Molé ayant été demandées par moi et consenties devant la Commission dont vous faisiez partie, j'aurais cru me montrer trop soupçonneux en exigeant d'autres formalités que j'ignore encore et dont personne ne m'avait instruit.

Dès le 30 janvier, j'étais rentré dans ma solitude et mes études accoutumées. J'aurais gardé le silence sur tout ceci sans la présentation aux Tuileries que vous m'avez annoncée.

Ce droit et cet honneur auxquels l'Académie attache avec raison un grand prix, j'en serai seul privé, mais non l'Académie elle-même, puisque deux autres présentations prochaines vont le lui rendre. Ce sera donc pour le corps un faible dommage.

Malgré le respect dont je serai toujours prêt à donner des marques à la compagnie illustre à laquelle j'ai l'honneur d'appartenir, je ne puis pousser l'abnégation jusqu'à accepter cette présentation par M. le Directeur du mois de mars 1845.

Moi seul je puis être juge de tous mes rapports avec M. le comte Molé, ne voulant point revenir sur trop de circonstances pénibles, faciles à prouver mais longues à énumérer et inutiles aujourd'hui, je me borne à refuser pour la troisième fois d'être présenté par M. le comte Molé; prêt, je le répète, à l'être par tout autre membre de l'Académie, si une nouvelle décision peut rendre cet arrangement praticable.

Agréez, Monsieur et cher Confrère, l'assurance de ma haute considération et de mon ancienne amitié.

ALFRED DE VIGNY.

Je n'ai jamais su que très vaguement ce qui s'était passé à l'Académie Française, mais on me dit de plusieurs côtés que l'agitation avait été grande lorsque vint la première de mes lettres. On envoya en grande hâte quérir le Chancelier Pasquier

à la Chambre des Pairs pour l'informer de cette révolte, inouïe dans les annales académiques. Il arriva tout effaré, suivi d'un certain nombre de pairs et ils se mirent à délibérer sur les moyens de réduire ma rébellion. Chacune de mes lettres était lue plusieurs fois à voix haute et la réponse dictée après mûre délibération à M. le Secrétaire perpétuel. A la troisième, enfin, il fallut bien se tenir pour battu. Mes amis, qui étaient de sang-froid et que ces fureurs des hommes de cour ne laissaient pas de divertir, démontrèrent, le règlement à la main, que décidément il n'y avait point de loi contre moi, que j'avais scrupuleusement rempli tous mes devoirs envers l'illustre compagnie, que les trois conditions pour siéger étaient :

1º D'être élu par les membres de l'Académie.
2º De recevoir du chef de l'État l'approbation de son élection.
3º De prononcer un discours en séance publique.

Que des présentations de discours et des chefs de l'État et des châteaux il n'en était pas dit un mot dans les lois, ordonnances et règlements de toute sorte et de tous les régimes, que j'avais donc le droit de siéger lorsqu'il me plairait.

Cependant, les amis trop zélés de la cour d'Orléans poussaient, dit-on, d'incomparables gémissements. Comment reparaîtraient-ils sans moi, sans traîner à leur char le rebelle enchaîné et son discours avec lui? Quel affront pour eux qu'un pareil exemple d'indépendance donné et souffert après lequel il en pouvait encore venir d'autres. Toute réflexion faite, on convint de m'envoyer trois ambassadeurs qu'en effet je trouvai chez moi, deux jours après ma troisième lettre en rentrant d'une promenade en voiture *.

Le plus âgé des trois prit la parole et m'assura que j'affligeais beaucoup l'Académie. Ce à quoi je répondis qu'il me semblait que l'Académie s'était peu inquiétée de savoir si l'on ne m'avait pas affligé moi-même et j'ajoutai en coupant court à tout discours préparé que j'étais prêt depuis longtemps à me rendre aux Tuileries, ainsi que le disaient mes lettres, avec les trois membres que je voyais ici, chez moi, ou avec tout autre dont le nom serait tiré au sort, mais qu'avec M. Molé on pouvait lui dire que je n'y consentirais pas, quand même on devrait me fusiller comme le maréchal Ney.

Quand ils rapportèrent assez piteusement à l'Académie mes dernières paroles, l'un des membres s'écria :

— Messieurs, M. de Vigny vient de casser de ses fonctions M. Molé et a destitué le Directeur de l'Académie Française.

Il disait vrai.

* MM. Dupaty, Ancelot, de Pongerville.

CHAPITRE VIII

COMMENT LES SERVITEURS FURENT RENIÉS PAR LEURS MAITRES

En France, le gouvernement a trop d'agents qui se fourrent dans tous les coins. Cette fourmilière est agitée parce qu'elle est désœuvrée, demande au ciel chaque matin quelque chose à faire et provoque des aventures pour faire croire qu'elle est nécessaire.

De là vient que tout gouvernement est importun et ombrageux, déteste l'homme qui ne tient rien de lui et qui le laisse passer et faire son temps sans le solliciter ni le combattre. Être célèbre (à tort ou à raison) et ne pas leur appartenir est pour eux, qui se voient toujours adulés, une satire muette qui les blesse et dont l'inertie les oppresse et les suffoque.

L'indifférence choque les gouvernants bien plus que la haine, parce que la haine s'allume souvent pour se faire éteindre à grands frais. On peut espérer corrompre ou renverser un adversaire, mais comment atteindre l'homme libre qui n'a pour eux ni amour ni haine?

Ceux de ses agents trop zélés qui s'étaient glissés dans l'Académie Française furent très consternés de me trouver hors de leur portée.

Quelle punition infliger à un égal? Quelle privation imposer à celui qui ne tenait rien d'eux?

Leur séduction m'avait trouvé insensible et leur vengeance me rencontrait invulnérable.

Pour combler leurs maux, il arriva qu'après tant de zèle pour leur maître, ils lui déplurent.

Le soulèvement de l'opinion monta très haut. Le roi Louis-Philippe, assailli chaque matin à l'heure des journaux et chaque soir à l'heure des réunions par le bruit de ce *tolle* général contre le Directeur qui m'avait reçu, dit avec humeur, devant plusieurs personnages qui l'entouraient et dont l'un me le fit savoir le lendemain :

— Je suis très mécontent de la manière dont M. Molé a

reçu M. de Vigny. Un homme honoré dans le pays ne devait pas être reçu de la sorte.

« Où est le droit de M. Molé pour se conduire ainsi? Il n'est pas homme de lettres, il n'a rien fait, où est son droit? Comment ose-t-il juger des livres, lui qui n'en peut pas faire? Comment a-t-on accueilli si mal celui qu'on a élu et que j'ai élu moi-même? »

Le jeune duc d'Aumale avait assisté à la séance et avait rapporté aux Tuileries une impression de dégoût et de mécontentement qui lui fit dire en arrivant aux officiers généraux qui l'entouraient :

— Je viens de l'Académie où M. Molé s'est conduit indignement *.

Le Roi parla pendant deux heures au Ministre de l'Instruction publique, M. de Salvandy, de son mécontentement d'une telle conduite de M. Molé et même de l'Académie, ajouta qu'il voudrait me revoir seul à seul. Il avait même pris jour dès le 10 mai (1846) à onze heures, mais le 11 mai il écrivit à M. de Salvandy :

« Ne faites pas ma commission auprès de M. de Vigny et venez. »

Quand le Ministre revint, il lui dit qu'il voyait de l'irritation et des vieilles rancunes qu'il fallait toujours ménager dans les vieux corps, qu'il craindrait, en ce moment, d'augmenter les mauvaises dispositions d'une partie de l'Académie Française contre moi et même, en vérité, de les tourner contre lui, mais que plus tard, quand j'aurais siégé, il voudrait bien me revoir pour me dire son mécontentement de cet accueil.

Reculait-il après avoir permis cet esclandre en voyant qu'il avait tourné contre ses auteurs? Les abandonnerait-il après les avoir laissés se lancer en avant pour lui?

Reniait-il la meute qui avait manqué le cerf et revenait au chemin la tête basse?

Ou bien était-ce une sincère désapprobation d'une déloyauté dont il ignorait l'étroit complot?

C'est ce que jusqu'ici aucune conversation ne m'a encore révélé. Mais ce qui m'importait dans cette affaire n'était pas de connaître la source de l'attaque, c'était de l'avoir repoussée et punie.

* Son expression entre militaires fut : « M. Molé s'est conduit comme un polisson. »

CHAPITRE IX

CE QUE J'ATTENDIS POUR SIÉGER

Dès le lendemain de la séance publique, j'avais le droit de siéger à l'Académie Française et de prendre part à ses travaux. Mais, comme je l'ai raconté, je voulus attendre que tout fût réglé entre M. Molé et moi et que ma dette publique fût publiquement acquittée par cet affront qui retentit très loin et dont les vieux Académiciens parlent encore avec un secret effroi, concevant à peine qu'un de leurs confrères ait osé toucher l'arbre des vieilles coutumes sans tomber mort foudroyé.

Pendant les lettres et les ambassades inutiles adressées sous ma tente où je m'étais retiré et qui se referma impitoyablement, le premier trimestre de l'année s'était écoulé. Le temps était venu de nommer un *Directeur* et de renouveler le bureau selon la coutume. J'avais refusé le lendemain de la séance publique de me rendre à l'invitation qui m'était faite chez moi par deux membres de la Commission de venir recevoir, avec des embrassades assez suspectes, les honneurs de la Présidence. Les vives et persévérantes attaques des journaux qui, loin de se ralentir, redoublaient leur feu quotidien, irritaient les amis de M. Molé et les fauteurs de cette petite intrigue manquée, dont le but avait été surtout d'empêcher de siéger celui qui avait refusé de prononcer l'éloge de leur Roi.

Il leur restait un espoir, c'était de me forcer, en faisant acte de présence, d'être présidé par l'adversaire même que j'avais refusé d'accompagner au château.

Il leur fut facile de faire nommer Directeur M. Molé pour le consoler et se consoler eux-mêmes autant qu'ils le pourraient faire de tant d'avortements et du ridicule retentissement dont les éclats le poursuivaient.

De quinze à vingt à peine est le nombre des Académiciens qui siègent aux séances accoutumées. Ce sont, en général, ceux dont l'esprit sérieusement attaché aux grandes études littéraires espère sans cesse par son assiduité rencontrer, saisir, provoquer même les rares occasions de quelque délibération réelle-

ment et purement littéraire, quelque examen approfondi de ces questions de poésie ou d'éloquence qui sont le vrai travail du seul corps littéraire de France. Mais c'est là un devoir dont on est sans cesse détourné par l'agitation importune des distributions de prix léguées à des mérites inconnus par des bienfaiteurs dont les vues ne peuvent être accomplies qu'après de trop longues lectures et de trop minutieux examens. Ces légataires, quelquefois trop fastueux dans leur charité, ont fait de l'Académie leur exécutrice testamentaire malgré elle. Plusieurs de ces legs n'ont nul rapport avec son institution et la conduisent à des enquêtes où la police seule pourrait convenablement agir. Il y a des vertus fort illettrées et que les douze maires de Paris et les Sœurs de Charité présidées par l'archevêque de Paris et par le préfet de la Seine devraient rechercher, examiner, choisir et couronner. Ce serait d'autant plus juste que ces vertus ne sont connues d'ordinaire que par l'avertissement qu'elles font donner à l'Académie de leurs perfections et que les Sœurs les iraient découvrir où elles se cachent et trouveraient les véritables.

Le Régent, celui dont Voltaire a dit :
« L'honnête et doux Régent qui gâta tout en France »,
disait un jour à Fontenelle :

— Entre nous, croyez-vous vraiment qu'il y ait des gens vertueux?

— Certainement, Monseigneur, il y en a, mais ils ne viennent pas nous chercher.

La même chose se pourrait dire à l'Académie Française, comme elle pourrait aussi et devrait peut-être secouer tous ces jurys auxquels elle s'attelle et dire aux bienfaiteurs futurs qu'ils lui font perdre son temps.

Fatigués de ne jamais trouver la conversation qu'ils attendent et de ne la saisir qu'au vol à travers les procès-verbaux du dévouement, de la probité et des sauvetages, la plupart paraissent un moment et se retirent pour longtemps. Quelques-uns pour toujours... Les moments sont fréquents où il reste à peine le nombre nécessaire aux votes. C'est un de ces moments que saisissent les habiles pour arriver six ou huit de front et enlever (en style parlementaire) une élection dans les dignitaires intérieurs du corps. Ainsi firent mes persécuteurs dans leur dépit et la noire humeur que leur donnait cette grande satire continuelle de leur conduite qui les frappait chaque matin de coups nouveaux et sanglants *.

* 1er avril 1846.

Je trouvai à ce dernier effort de la petite cabale une bien facile revanche.

Quelque froides et indifférentes que soient les marques de politesse dues au Président d'une Assemblée, j'avais résolu de ne jamais les rendre à un vieillard si peu digne des moindres égards. Je fis savoir par mes amis à l'Académie que je n'y siégerais que lorsque son Président serait remplacé. Et je tins parole là comme ailleurs.

Le 1er juillet, un autre présidait l'Académie. Le 2 juillet, je vins prendre place pour la première fois dans mon fauteuil.

Je fus reçu par mes amis les plus fidèles avec une chaleur qui fut remarquée du coin de l'œil par trois personnes qui se tenaient à l'écart et se retirèrent avant la fin de la séance. C'était un petit groupe de ligueurs.

Je ne parlai qu'à ceux qui, les premiers, venaient à moi et me montraient d'avance quelque désir d'entrer en conversation. Je pris part aux délibérations littéraires et, sur-le-champ, on me nomma membre de l'une des nombreuses commissions de l'Académie, celle qui juge les ouvrages les plus utiles aux mœurs.

Par habitude de ponctualité militaire, autant que pour prouver à tous que je prétendais maintenir et exercer mon droit, je ne cessai d'arriver le premier et de me retirer le dernier, présent aux travaux avant et après tous. Je ne fis aucune allusion à ce qui s'était passé et il n'en fut fait aucune devant moi.

CHAPITRE X

CONFÉRENCE NOUVELLE

Un matin, je reçus d'une femme d'esprit, dont l'amitié m'était depuis longtemps acquise, le billet que voici :
« M. de Salvandy me charge de vous dire que, dernièrement, le Roi des Français lui a parlé de vous en exprimant le regret de ne vous avoir pas vu, à cause de certaines raisons qu'il comprend parfaitement. Il a ajouté qu'il serait charmé de vous recevoir et M. de Salvandy s'offre de vous y accompagner *si cela peut vous convenir*. Dites-moi ce qu'il vous convient de faire. Voyez et décidez avec votre sagesse qui est toujours la pensée délicate par excellence. Voyez ce que je dois répondre en votre nom à M. de Salvandy. Il est pour moi un de ces amis qui comprennent et devinent à demi-mot.
« A bientôt, n'est-ce pas? Je suis charmée d'avoir à vous transmettre un message, il vous obligera de penser à mon invariable et si profonde affection. »
Mazarin écrivait un jour à un ministre espagnol : « Les femmes françaises sont les plus inconstantes des maîtresses, mais les plus fidèles amies du monde. » La vérité de la seconde de ces observations m'a toujours frappé, la première est, je crois, très contestable. En cette occasion, l'amitié ne se démentit nulle part pour moi dans les salons où règne l'élite des esprits. La maison que préside la brillante et jeune femme qui m'écrivait ainsi est, comme celle de M^{me} de Staël, l'hôpital des partis. M. de Salvandy était comme moi du nombre des amis de la maison.
Cette ouverture qui m'était faite me fut suspecte à plus d'un titre et je me demandai ce qu'on voulait faire de moi. J'avais à craindre que par esprit de corps académique et par désir d'y rétablir l'union on n'eût imaginé de me faire rencontrer Molé devant le Roi et en telle situation qu'il me fût impossible de reculer devant une sorte de rapprochement désiré par le Prince. Déjà, le Chancelier, dans ce but, m'avait invité à un dîner que j'avais refusé.

Il se pouvait faire aussi que, comme Ministre, Salvandy eût eu fort envie de me faire revenir au château et que, le premier, il eût donné l'idée de cette entrevue. On l'aurait crue demandée par moi et je m'y serais refusé.

Je ne répondis que par une soirée passée chez la gracieuse ambassadrice qu'on avait choisie, qui me dit assez solennellement : « *Monsieur le Comte, je suis chargée de vous dire que l'initiative est royale.* »

Cela ne me suffisait pas encore pour accepter. Il me fallait voir M. de Salvandy et faire et recevoir comme je le dis à la maîtresse de maison de *mâles communications*.

Je savais par expérience que l'on ne saurait trop être sur ses gardes et faire comprendre le sens des démarches que l'on veut faire. On prit jour et nous nous rencontrâmes sur le même canapé, dans le même salon, M. de Salvandy et moi [1].

Je lui fis à part ces questions :

— N'est-ce point par amitié pour moi que vous avez donné au Roi l'idée de cet entretien auquel on me dit qu'il m'appelle ?

— Non. C'est lui-même, à Neuilly, qui, tout à coup, à propos de rien vint à moi et me dit : « Je voudrais bien revoir M. de Vigny et causer avec lui, je vous en avais déjà témoigné le désir. »

— Mais, dis-je à Salvandy, avait-on parlé avant cela de l'Académie Française ou de littérature ?

— Non. Il avait gardé le silence assez longtemps quand, tout d'un coup, il m'a dit cela.

— Comment dois-je considérer cette entrevue, si ce n'est comme un désaveu de la conduite de M. Molé ?

— C'est là l'intention du Roi, me répondit M. de Salvandy, *il a été très blessé, très vivement blessé*, de cet accueil, il ne s'en est pas caché et il désire vous voir à Neuilly au milieu de sa famille d'une manière plus intime qu'aux Tuileries pour mieux vous témoigner son estime particulière.

— J'espère, ajoutai-je, que ce n'est pas dans l'intention de me faire rencontrer M. Molé.

— Oh ! non, assurément, il est chez lui à la campagne, au *Marais*, et fût-il ici, il est loin d'être désiré à Neuilly, je vous l'assure.

— Eh bien, dis-je, comme *désaveu* de l'accueil qui m'a été fait à l'Académie Française, cette offre d'une entrevue est à mes yeux une *réparation* dont le contre-coup sera ressenti par ceux qui se sont faits mes ennemis, croyant être adroits courtisans. L'Institut est *un des corps de l'État*, je suis membre de ce corps et le *chef de l'État* m'appelle à lui pour voir et pour savoir ; je crois de mon devoir de m'y rendre.

« Je ne lui parlerai pas le premier de ce qui s'est passé, mais s'il m'interroge, je répondrai. S'il est tenté de juger ce procès, vous pouvez annoncer que je lui en fournirai les pièces et nous dirons alors comme Calderon : « *Le meilleur alcade, c'est le Roi.* »

Nous quittâmes en souriant le canapé sur lequel nous étions assis et, en nous serrant la main comme d'anciens compagnons d'armes *, nous nous séparâmes pour rentrer dans le premier salon d'où nous étions un moment sortis.

* M. de Salvandy a servi dans les mousquetaires en 1814, comme moi.

CHAPITRE XI

RÉPARATION PRUDENTE
QUI ME FUT FAITE PAR LE ROI LOUIS-PHILIPPE

Pour la troisième fois depuis le scandale de ma réception, le roi Louis-Philippe témoignait donc que son mécontentement était égal au mien et voulait réparer le mal autant qu'il le pouvait faire vis-à-vis d'un homme qui, durant tout son règne, s'était placé hors de l'atteinte des rigueurs et des faveurs.

Je n'avais rien à craindre des séducteurs de la Maison d'Orléans en le revoyant à la dix-huitième année de son règne. J'étais sûr que cette expérience avait été assez longue pour faire comprendre que je n'étais pas prêt à me départir de mon indépendance invétérée, mais inoffensive.

Après une démarche si pressante et si officielle que l'envoi d'un ministre, je jugeai qu'il serait de bon goût de m'y rendre et de témoigner ainsi que je ne croyais point que le chef de l'État eût jamais eu connaissance de cette intrigue et d'un scandale mal conçu et publiquement avorté.

Je considérai qu'après m'être assuré de l'intention, ce serait trop exagérer la réserve et la dignité que de les pousser jusqu'à un refus si rude et si hostile que j'aurais semblé éviter l'occasion de recevoir ou de donner une explication.

Bien loin de là, je la désirais complète et je pensais qu'elle ne tarderait pas à se présenter dès les premiers mots de la conversation.

M. de Salvandy vint me prendre chez moi [1] en passant du faubourg Saint-Germain à Neuilly et pendant un quart d'heure de repos chez moi me donna par quelques traits des preuves nouvelles du peu de penchant qu'avait le Roi pour M. Molé.

Il était neuf heures quand nous entrâmes dans le salon de Neuilly. Le Roi était debout à peu de distance de la porte et vint à moi avec une extrême affabilité sitôt que ses gens m'eurent annoncé.

L'aspect du salon était celui d'une famille anglaise à la campagne. Les jeunes princesses étaient rangées autour d'une

rande table ronde, autour de la Reine et de Madame Adélaïde. eurs têtes blondes, leur air de langueur et de douce gravité, eurs ouvrages féminins pris et repris dans le tiroir que chacune d'elles avait devant elle, leur donnaient cet aspect réservé et un peu contraint des Anglaises disciplinées à la ponctualité des habitudes de chaque soir.

Dans le lointain, au fond du salon, causaient à demi-voix des dames d'honneur qui m'étaient inconnues. Le duc de Nemours allait et venait dans les salons et autour de sa mère et de ses belles-sœurs.

Le père de famille avait vieilli sans rien perdre de sa force à ce qu'il semblait d'abord. Les grands traits avaient bien les mêmes lignes que ceux des portraits de Louis XIV dans sa vieillesse et si l'on eût chargé sa tête de l'immense perruque à boucles éparses sur les épaules l'illusion aurait pu être au premier coup d'œil complète. Les mêmes rides majestueuses sillonnaient le front et gonflaient ses paupières et le dessous des yeux, son profil romain et espagnol, type des Bourbons, était calme et grandiose dans le silence, mais, dès qu'il parlait, le caractère traditionnel se décomposait tout à coup et un sourire qui avait quelque chose de fin et de rusé, un regard errant dans la coulisse étroite de ses longues paupières à demi fermées et cherchant à surprendre quelque chose à la dérobée, rapetissaient la structure grande et héréditaire de cette tête bourbonnienne par une expression mobile, souple, trop complaisante, flottant entre la bonhomie affectée et la défiance.

Fort et élégant vieillard, il avait une sorte de costume d'été un peu anglais dans la netteté et la justesse de tout l'habillement. Son habit brun de fantaisie, ses bas blancs sous un long pantalon et son chapeau gris rappelaient le séjour à la campagne sans avoir rien de négligé. Toute la soirée debout et toute la soirée le chapeau à la main ou sous le bras, il ne parut pas un moment fatigué ni tenté de s'asseoir ou de s'appuyer.

Il me dit sur-le-champ, en s'approchant de moi seul et très vite :

— Il y a seize ans, monsieur de Vigny, que nous ne nous sommes vus. Vous commandiez un bataillon de la garde nationale et les troupes qui gardaient le Palais-Royal; vous vous êtes retiré dans votre cabinet et nous savons tout ce qui en est sorti, mais vous me faites grand plaisir en revenant, je vous en remercie.

— C'est à moi, dis-je, de remercier le Roi d'avoir donné son consentement à mon élection à l'Académie.

Je revenais sur le terrain de la circonstance présente et

j'attendis ce qui sortirait de ce premier mot. Il en fut bien aise et me dit :

— Ah! je le désirais (et montrant sa famille et la table ronde), nous le désirions au moins autant que vous, monsieur de Vigny, et je suis très heureux de la *position que vous y avez prise*.

Puis il marcha en avant de moi en me disant :

— Voulez-vous aller revoir la Reine avec M. de Salvandy ?

Je marchai à sa droite en continuant :

— Je n'ai pas ignoré les expressions favorables dont vous vous étiez servi, Sire, en approuvant cette élection et j'en fus très touché.

— Je vous remercie, monsieur de Vigny, je vous laisse un moment avec la Reine.

Un ministre entrait vers qui le Roi voulut faire quelques pas. Je crus voir quelque embarras dans sa mobile physionomie au seul mot *Académie* et je vis qu'il ne voudrait pas aller plus loin dans son blâme de cette mauvaise conduite et de ces plates intrigues. Il semblait avoir honte d'en parler et sentir qu'il ne le pouvait faire sans attaquer un corps où s'étaient rangés parmi mes ennemis deux ou trois de ses courtisans les plus assidus et sans blâmer ouvertement le plus compromis de tous, M. Molé, que les mouvements de la stratégie constitutionnelle pouvaient le forcer de rappeler au gouvernement.

En effet, huit mois plus tard, le 24 février, il le fit ministre pour le temps qu'il fallut pour descendre des Tuileries, d'où Charles X avait été renversé, à la place de la Révolution, où Louis XVI et son père avaient porté leur tête. En vain, il avait essayé de cacher le sang sous l'obélisque égyptien et d'effacer la mémoire des ruines modernes par le souvenir des ruines de l'antiquité orientale. Il fallut qu'il y vînt ajouter la pierre brisée de sa dynastie. Mais, ce jour-là, personne en France n'y aurait cru si un prophète l'eût annoncé.

La Reine en cheveux blancs avait quelque chose de plus beau et de plus noble qu'au temps où je l'avais vue dans les premiers jours du règne. Ses traits étaient plus empreints que jamais de la tristesse que porte la race bourbonnienne même dans l'enfance.

Elle détourna son fauteuil à roulettes vers moi, en l'éloignant de la grande table ronde sur laquelle elle laissa sa tapisserie et dit à M. de Salvandy :

— Ah! n'allez pas me faire l'injure de me présenter M. de Vigny, il y a vingt ans que je le connais, je n'ai rien oublié de lui, assurément.

Je remarquai que cette vivacité aimable avec laquelle elle avait parlé avait amené sur ses joues un peu de rougeur et

xpression amicale et tendre que donne aux femmes leur
rtu maternelle.

— Voyagerez-vous cet été, me dit-elle, aimez-vous les
oyages?

— En Angleterre peut-être, Madame, et ensuite chez moi,
ans le Midi de la France, entre Bordeaux et Angoulême.

— Ah! C'est un pays charmant, dit le Roi en s'appro-
hant.

— C'est plutôt à présent un jardin anglais qu'une terre,
ui dis-je, c'est un débris qui m'est resté des terres de ma
amille. Car le nombre est très grand des *châteaux que je n'ai
lus*. Ceci vient de ma famille maternelle, de mon grand-père,
e marquis de Baraudin, amiral dans l'ancienne marine de
Louis XVI.

— Eh! mon Dieu! dit le Roi, je ne connais que ça! J'ai
ce nom-là très présent. Il commandait une escadre à la bataille
d'Ouessant, sous les ordres de mon père.

En prononçant ce mot « mon père », la figure du Roi devint
tout à coup mélancolique et même sombre, son regard pensif
et comme craintif.

Il me regardait comme s'il eût redouté de saisir quelque
mouvement d'horreur sur mon front.

Je le devinai et répondis du ton le plus simple et le plus
calme en cherchant dans ma mémoire :

— Oui, ce fut en effet alors sous les ordres de M. le duc de
Chartres et sous M. d'Orvilliers, dont j'ai encore les lettres
à mon grand-père.

Et, pour détourner sa pensée du souvenir de Philippe-Égalité,
j'ajoutai :

— Je suis encore à comprendre comment firent ces grandes
flottes pour ne pas se détruire. C'était de part et d'autre une
Armada véritable.

— Ah! monsieur de Vigny, je ne le comprends pas non plus,
mais je dis plus que jamais que ce qui vaut mieux que tout
cela, c'est la paix.

— J'ai entendu dire la même chose au Roi, dis-je, il y a
seize ans et aujourd'hui nous avons encore la paix qu'il a
voulu maintenir.

— Et j'espère pour longtemps encore, reprit-il avec l'air de
satisfaction et de bonté le plus accentué.

— Et vous, ajouta-t-il, vous vous êtes retiré sitôt que le
danger des émeutes a cessé, tout le monde n'agit pas ainsi.
C'est très bien, c'est très bien.

Il parlait encore que le duc de Nemours s'avançait vers moi.
Je l'avais connu à peine adolescent en 1830, je le retrouvais

encore adolescent en 1847. Je me souvins que je l'avais pressenti au commencement du règne.

La sujétion où le père tenait sa famille entière semblait avoir posé pour chacun des enfants la limite où devait s'arrêter la croissance et le développement de son caractère. Une éducation pareille leur avait été donnée, sévère et complète, puis un apprentissage militaire, mais qui ne cessait jamais d'être un *noviciat*. La bravoure leur était permise et des expéditions, des conquêtes même, comme Constantine et Mogador, mais sous la direction, l'observation et la tutelle des généraux et des amiraux. Leur étourderie même était régularisée, et si l'un d'eux prenait pour se populariser l'air luron, le geste et le langage sans souci du *gamin* de Paris, ce n'était pas sans le sourire complaisant et la gronderie protectrice de sa tante.

Les orateurs de l'opposition dans les Chambres avaient feint quelquefois de redouter de la part de ces jeunes gens un *gouvernement d'archiducs*. Cette accusation, qu'ils voulaient rendre amère, pouvait être prise plutôt pour une flatterie.

Ils n'étaient point dangereux, leur énergie existait sans doute en eux, mais toujours tenue en bride, elle n'avait plus d'élan qui lui fût propre et de jet spontané. Ils étaient pareils à ces chevaux de race trop bien dressés qui ne sautent la barrière que si la main du cavalier les enlève. Ils étaient bien de légers sauteurs, mais des sauteurs entre les piliers.

Aussi, lorsque vint rugir à leurs portes le 24 février, aucun d'eux n'osa tirer l'épée sans l'ordre du père, même lorsqu'il eut abdiqué. Il ne leur vint pas à la pensée de sauver, malgré lui, leur trône qu'il laissait crouler. Après lui seulement pourront paraître sans voile les traits du caractère de chacun d'eux et se développer en liberté.

Mais en me souvenant qu'ils ont été tour à tour généraux en chef, époux, pères de famille, héritiers présumés au trône et que la majesté et l'importance des grands commandements, ni la dignité de leur race et de leurs alliances, ni la suprême violence et l'insultante catastrophe de leur maison n'ont pu secouer leur mollesse et réchauffer leur froideur, je doute qu'ayant tout possédé et n'ayant rien osé défendre, ils s'avancent jamais pour reconquérir quelque chose et que les années qui viennent les fassent jamais *sortir de page*.

Le duc de Nemours, ai-je dit, vint à moi avec cette démarche lente, molle, fatiguée, un peu décontenancée des jeunes gens qui ont grandi trop vite et dont les jambes se croisent en marchant. Il me rappela le temps des premières revues de la garde nationale.

— Mais depuis ce temps-là, dis-je, vous avez pris Constantine.

Il rougit, et me dit en saluant à demi :

— Oh! monsieur de Vigny, je n'ai pas pris Constantine. Je l'ai vu prendre. Vous êtes bien bon.

Il s'excusait avec une grâce et une modestie pleines de charme et de distinction et se hâta de me parler de la Beauce et de me questionner sur le château de Vigny qu'il savait être la terre originaire de ma famille.

Puisqu'il voulait prendre cette route de conversation et me faire marcher sur ce terrain beauceron, j'y courus avec lui et lui racontai en quelques mots que ce vieux manoir et ses belles tours appartenaient au prince Benjamin de Rohan qui me fit offrir de me le vendre. Il allait l'être à l'enchère. Mais que ce château se trouvait à présent seul au milieu d'un jardin ayant perdu depuis longtemps ses fermes vendues séparément et n'était plus qu'un monument de famille sans revenus, un tombeau sur le gazon. La belle duchesse de Nemours nous entendait causer en brodant et détourna sur son épaule les diadèmes et les boucles merveilleuses de ses cheveux blonds pour me parler de l'Angleterre. Nous nous approchâmes et je me trouvai entre son fauteuil et celui de la duchesse d'Aumale qui, reprenant la conversation sur l'Angleterre, me laissa ainsi le temps de la considérer. On ne saurait la voir sans se croire en face d'une de ces infantes espagnoles de la Maison d'Autriche que peignirent, sous Philippe III et Philippe IV, les Ribera et les Murillo. Ses cheveux sont d'un blond pâle et cendré, sa lèvre inférieure avancée est fendue comme les cerises, le bas du visage est celui d'Anne d'Autriche. Rien n'est italien dans cette jeune princesse née des Bourbons de Naples. Elle gémissait avec bon goût et avec esprit, de l'aspect prosaïque donné par le chemin de fer à l'entrée de Venise. Je lui dis que Windsor n'avait pas la majesté royale de Versailles, mais la sombre grandeur féodale. « Si je n'étais dans l'état où vous me voyez, j'irais cet été, me dit-elle, en montrant sa taille et sa grossesse assez avancée. Je ne connais rien encore de ce pays-là. »

L'exil le lui a montré avec un cortège de douleurs et elle n'a dû voir à Windsor que les arbres de deuil et les sapins funèbres qui l'entourent.

Bientôt la conversation devint plus générale, quoique à demi-voix. La Reine et Madame Adélaïde la firent tomber sur la mort récente de Ballanche, et je leur racontai le touchant billet de part de l'amitié que tout le monde avait reçu, où pas un parent ne paraissait, mais six amis fidèles. Madame Adélaïde s'attristait de la cécité de Mme Récamier. Peu de semaines après, elle mourut un peu avant celle qu'elle plaignait et sa mort fut le premier revers de la fortune de Louis-Philippe.

Chacune des princesses se plaisait à faire, par un mot jeté sans me regarder, quelques allusions à quelque chose de mes ouvrages, et moi, pour ne pas prolonger par de fausses modesties le souvenir de mes livres, je répondais sur autre chose. M. de Salvandy se penchait à l'oreille de la Reine pour lui annoncer que la route était ouverte par où elle pourrait aller du château d'Eu à la Trappe.

— Je pense, dis-je, que jamais les Trappistes n'auront eu plus heureuse occasion de chanter leur *Salve Regina*.

Le Roi interrompit sa conversation de la cheminée, sourit de ce que je disais et me reprit aux femmes pour m'amener à sa cheminée et à ce qui l'occupait.

Il tenait un journal anglais.

— Tenez, me dit-il, en me le montrant. Savez-vous, monsieur de Vigny, ce qui va arriver demain? Vous allez voir que les journaux anglais vont dire que c'est moi qui suis l'auteur des défaites du Portugal. Et nos journaux le répéteront. MM. les Anglais ne m'épargnent pas à la Chambre. Que pensez-vous de cette affaire?

— Elle ressemble un peu, dis-je, à la Fronde.

— Oui, pour l'inutilité des résultats.

— Et aussi, dis-je, parce que c'est une guerre de grands seigneurs.

— Oh! assurément, dit-il, c'est la haute noblesse, c'est la seigneurie qui mène tout par là. Mais, du reste, ce n'est pas commun à présent en Europe, ce n'est pas à présent notre défaut que d'être trop aristocrates; et il riait de la voix et des épaules en répétant cela.

En ce moment, le duc et la duchesse de Nemours, qui se retiraient dans leurs appartements, firent à leur père un salut de princes qu'il leur rendit en Roi. Ils saluèrent ensemble et en reculant vers les portes de sortie.

Bientôt après, nous prîmes congé et le Roi, en me reconduisant, me dit qu'il espérait me revoir souvent.

Je ne le revis plus.

Les cabales de l'opposition dynastique, après avoir longtemps cherché le défaut de la cuirasse d'un ministère trop durable à leurs yeux, crurent l'avoir trouvé dans la questio du droit de réunion et y poussèrent le sale coutelas des banquets Après le coup, ils furent très surpris d'avoir tué sous cett cuirasse la royauté avec le gouvernement.

Dès ce mois de juin 1847, on parlait de faire entrer M. Mol dans les impuissantes combinaisons qui se préparaient. Chaqu jour le rapprochait d'un ministère occupé par des hommes demi-renversés.

Ces petits projets sourds m'expliquaient la prudence de Louis-Philippe. Quelques jours après cette entrevue, je reçus la visite d'un de mes anciens amis, Ambassadeur d'une cour étrangère en France. Il me dit qu'on avait été très touché de ma visite et *très reconnaissant de la délicatesse* que j'avais eue de ne point parler de M. Molé et de l'affaire de l'Académie Française, que le Roi n'avait pas pu me dire *pour ce moment-ci* plus qu'il ne m'avait dit, mais qu'il était enchanté, et le répétait souvent, de la *position* que j'avais prise à l'Académie Française.

Je reconnus la phrase même qu'il avait prononcée et je dis à mon ancien ami avec autant de mesure qu'on en mettait avec moi :

— Je n'allais point à Neuilly pour me plaindre, mais pour me rendre à une invitation officielle dans laquelle j'ai vu un désaveu de l'accueil hostile qui m'a été fait. Je l'ai reçu plus formel encore par cette approbation que vous me répétez. Je vois avec plaisir que mon coup d'œil ne m'a pas trompé en me faisant comprendre que le Roi avait sujet de craindre en ce *moment-ci* une explication sur les *personnes*. Il ne sied point d'embarrasser le maître de la maison et surtout un Prince. Un Roi constitutionnel a beaucoup à ménager ceux que les majorités peuvent lui imposer, et il me suffit de sa part de cette réparation aussi complète certainement qu'il a pu la donner.

CHAPITRE XII

CONTRE-COUP DE CETTE DÉSAPPROBATION ROYALE RESSENTI A L'ACADÉMIE

J'aime, vous le savez, à ne jamais parler ni de moi, ni de mes affaires, ni de mes ouvrages. Il me fut facile de garder le silence sur cette soirée où, par un sentiment secret des convenances, la mesure avait été parfaitement observée, je crois, de part et d'autre, entre un prince dont la prudence devait craindre de se faire des ennemis dans un corps ombrageux et un homme qui ne voulait pas se plaindre et devait montrer qu'il savait comprendre toute la délicatesse de la situation du Roi et ce qu'il y avait de considérable dans le pas qui était fait vers lui par une cour surveillée de tous côtés.

Ni mes amis ni ma famille n'entendirent un mot de moi sur cette soirée et j'attendis que la nouvelle m'en revînt d'ailleurs. Je me contentai d'écrire à mon retour sur mes livres de notes le récit de cette scène et je l'ai sous les yeux en la décrivant pour vous.

Il y a parmi les Académiciens un vieil usage qui veut que celui qu'ils ont nouvellement élu soit nommé Chancelier, après la séance publique de sa réception. Ma révolte et le peu d'attention que j'avais montré pour l'offre que l'on me vint faire de cette faveur dès le lendemain de ma réception, faible dédommagement que l'on affectait de croire très important, la crainte de déplaire à la petite cabale froissée par le mauvais succès de ses menées avaient empêché que cette dignité de trois mois de présidence me fût conférée.

Les Académiciens sédentaires qui se montrent les plus exacts aux séances ne forment qu'un tiers à peine de l'Académie, et comme je vous l'ai dit, le moindre souffle venu du côté du gouvernement y faisait tourner les volontés du nord au sud.

Dès le jour où ils laissèrent passer mon tour d'élection à la Présidence, je sentis une suite de résistance et de rancune.

J'aimais assez cet oubli volontaire, car rien de pis au monde que la nécessité de parler d'un mort que souvent on a peu

honoré à un vivant que souvent on n'estime guère, devant une assemblée dont même on se défie.

Je me trouvais fort bien de n'avoir point à m'occuper des oraisons funèbres et pour être plus sûr que la tentation ne prît à personne de m'appeler à la Présidence, autant que pour faire sentir que je comprenais le sens de cette sorte de mauvais vouloir prolongé, je ne parus jamais à la séance du dernier jeudi de chaque trimestre où se faisait le renouvellement du bureau.

Tout le monde avait parlé de cette affaire, excepté moi.

Beaucoup en avaient écrit, mais personne n'en disait un mot en ma présence. Je n'avais rendu responsable que Molé, qui s'était fait volontairement l'exécuteur de cette indignité.

Je me traçai, vis-à-vis de la compagnie entière, une ligne de conduite dont je ne me départis jamais; sérieusement et froidement poli avec tous, intime seulement avec deux ou trois amis : Lamartine, Victor Hugo, Guiraud, Ballanche, Ancelot, Pongerville, ne prenant la parole que sur les questions purement littéraires, laissant à tout le monde les questions d'étiquette, de partage des fonds légués aux livres, aux discours et recherchant partout, à mérite égal, le plus littéraire; attentif à ne laisser sans réplique aucune attaque, même la plus indirecte, et cherchant la vérité, la justice et la justesse; ne gardant pas la parole au delà d'une demi-heure; et défendant souvent les causes abandonnées quand je voyais une intrigue ourdie en quelque coin au détriment d'un mérite étouffé. Il m'était naturel d'être poli; vous savez que je suis d'une famille cérémonieuse, mais je ne pouvais me défendre d'une certaine froideur ombrageuse vis-à-vis de ceux que je soupçonnais.

> Les uns parce qu'ils sont méchants et malfaisants.
> Et les autres, pour être aux méchants, complaisants.

Peu à peu, des conversations particulières, des mots involontaires tombés dans un salon, au coin d'une cheminée, sur un escalier, à travers les quais et les jardins ou sur un pont, m'ont révélé les projets de la cabale tels que je vous les ai détaillés, et tout l'avortement de ce triste complot.

J'appris bientôt que peu de temps après la soirée de Neuilly, au moment de renouveler le bureau *, les membres sédentaires étaient prêts à me nommer ou Chancelier ou Directeur pour trois mois, lorsque quelques-uns des opposants représentèrent avec aigreur que c'était une offense pour l'Académie Française

* Jeudi 7 octobre 1847.

que de se voir présidée, représentée et présentée au besoin, par un Directeur qui l'a bravée. La majorité s'arrête, le bulletin de vote à la main, lorsque le Chancelier Pasquier arrive tout échauffé et combat le vote avec une sorte de petite rage vieillotte et convulsive. M. Pasquier avait toujours sur le cœur l'ironie avec laquelle une partie de l'Académie Française opposa tout à coup mon nom au sien lorsqu'il fut présenté, sans œuvres et sans titres, à l'élection imposée par la cour et le gouvernement comme celle de Molé, son ami. Lorsque ses partisans allèrent le courtiser et recevoir, à ce qu'ils croyaient, ses remerciements (M. de Feler, qui en était, me l'a, depuis, raconté), le Chancelier leur dit fort sèchement :

— Messieurs, je suis fort surpris de cette froide élection de votre part. On me devait *l'unanimité* et M. de Vigny a eu onze voix [*].

Il était, en vertu de ce souvenir, le plus acharné des opposants contre moi en toute occasion. Oh! Étourderie et puérilité de la vieillesse! Il avait eu cette année quatre-vingt-deux ans, deux cataractes sur les yeux et beaucoup de surdité. Il venait et vient encore à l'Académie pour jaser (non causer, ce qui supposerait un échange d'idées). Il n'écoutait pas, ne pouvant plus entendre, il ne lisait pas, n'y voyant guère, mais il racontait des anecdotes et des historiettes à ses voisins, tout haut, comme en plein champ. Il discourait, il grondait, il grognait en mordant ses gencives et son menton, sans que personne y prît garde, hors le Président dont il n'entendait pas la sonnette vivement secouée pour lui à tout moment.

Ce jour-là, il écumait, dit-on, en trouvant le groupe sédentaire et littéraire de l'Académie Française prêt à commettre cette indigne impudence d'appeler à la Présidence un révolté incorrigible et relaps. Quelqu'un lui ayant dit qu'il était plus royaliste que le Roi, qui m'avait, dit-on, invité à passer la soirée à Neuilly avec la famille royale et traité avec une estime toute particulière, il s'écria avec l'humeur d'ancien Préfet de Police qui lui revint, il s'écria que cela ne regardait pas le Roi qui s'en était mêlé on ne sait trop pourquoi. Que l'affaire était une question de dignité pour l'Académie bravée avec préméditation et repoussée dans ses avances, brisée dans ses usages et ses traditions, offensée dans l'un de ses directeurs, M. Molé, que j'avais destitué et cassé violemment de ses fonctions aux yeux de Tout-Paris et impunément.

Une paisible minorité, pour laquelle parla M. Ancelot avec beaucoup de sang-froid, dit qu'elle ne voyait nulle raison à

[*] Je crois que ce fut onze. A revoir dans mes notes à Paris.

cette sorte de proscription et que, comme il n'y avait point de Code pénal à l'Académie, elle me nommerait, ce qu'elle fit, mais fort inutilement. Sur les autres l'emporta cette puissance à demi dangereuse, à demi comique, petite terreur que conseillait à un ministre l'un de ses commis et qui s'appelait alors : Intimidation *.

L'un des Académiciens ** qui, cependant, n'avait rien à craindre, me dit à l'oreille avec une naïve tristesse :

— L'autre jour, nous vous avons élu *Directeur*, mais que voulez-vous : *l'intimidation!!*

J'éclatai de rire et sortis.

* M. Léonce de Lavergne écrivait à M. Guizot qu'il serait bon de faire sentir une *petite terreur* au pays. (Voir *Revue des Deux Mondes*.)
** Brifaut.

CHAPITRE XIII

RÉPARATION PUBLIQUE ET INATTENDUE
QUI M'EST FAITE PAR L'ACADÉMIE FRANÇAISE

Bientôt * furent autrement intimidés les administrateurs si ardents aux petites intrigues et si incapables dans les grandes affaires d'État dont ils savent la phrase écrite et parlée, mais non l'idée mise en œuvre. La surprise de l'écroulement les saisit, encore tout appliqués au renversement d'un ministère et le banquet de Paris fut pour tous le banquet de Balthazar.
[Je ne manquai pas une séance de l'Académie et seulement en sortant, avec mes livres sous le bras, j'allais voir en escaladant les pavés des barricades l'*Hôtel de Ville* où des ouvriers me montraient la fenêtre d'où Lamartine leur avait parlé.] Je ne quittai Paris pour venir chez moi, à la campagne, qu'après avoir fait l'examen des ouvrages utiles aux mœurs dans la Commission dont j'étais membre, uniquement voué dans le palais de l'Institut aux devoirs des lettrés qui sont ses habitants naturels, je laissais la politique sur les quais avant de passer la porte de l'habitation des études et du recueillement. Je discutais les questions impérissables du goût et de la morale au milieu des dignitaires déchus qui n'y apportent guère qu'une assez douteuse attention entrecoupée de soupirs politiques et diplomatiques. Je n'y répondais que par la lecture de mes notes sur les œuvres soumises au concours.

Le jour où tomba le gouvernement provisoire, je partis pour la Charente et j'y vins rassurer un pays alarmé, calmer les cœurs révoltés par les mesures révolutionnaires et les impôts onéreux, donner l'exemple du travail, de la résignation, de l'obéissance aux lois.

J'étais encore chez moi dans l'automne de l'année suivante, écrivant dans mon cabinet d'étude lorsque me vint une visite de quelques voisins de terre et du Préfet. En se retirant et en

* Le 24 février 1848.

regardant les collines et les bois, il me demanda si je n'allais point partir pour Paris, et me donna *le Moniteur* qui annonçait mon élection à la Présidence de l'Académie Française où j'étais appelé, non comme Chancelier (second rang par lequel on commence d'ordinaire), mais comme Directeur. Je l'ignorais complètement et personne ne me l'avait écrit. J'attendis qu'une communication officielle me fût faite. J'étais, disait *le Moniteur*, élu pour le trimestre dernier de l'année (1849). Je résolus de ne partir que lorsque j'en serais régulièrement instruit.

Un mois se passa sans communication de l'Institut.

Aux lettres de mes amis qui me demandaient ce que j'en devais penser, je répondais que je n'en savais pas plus qu'eux et que je faisais poursuivre les travaux de la culture et des constructions en continuant les miens.

Ce fut seulement à la fin d'octobre que je reçus du Chancelier * la nouvelle de mon élection par une lettre qui pressait mon retour et me montrait quelque crainte d'être forcé de renoncer à un voyage intéressant pour lui à cause de la Présidence dont il lui fallait tenir les rênes à ma place.

Assurément, c'était bien là une élection faite *motu proprio* et sans que j'y eusse porté l'Assemblée. Je m'y rendis. Mon étoile voulut que personne ne mourût sous ma présidence et qu'il me fût ainsi possible de remettre à mon successeur le gouvernement — moins facile qu'on ne le suppose — de quarante fauteuils occupés par leurs quarante maîtres en assez bon état de santé.

L'intention de la majorité qui m'avait élu était d'arracher, enfin, ce tardif témoignage de regret. Et m'avoir appelé à la Présidence en mon absence, ce qui, me dit-on, ne s'était fait qu'une fois pour Buffon, me donner les fonctions de *Directeur* qui ne se donnent jamais qu'après celles de Chancelier (ou Vice-Président), ces mesures me furent présentées comme des actes de publique réparation.

* M. Patin.

CHAPITRE XIV

RÉSUMÉ ET CALCUL DES PROBABILITÉS

Vous le voyez, toute cette affaire ne fut qu'une longue vengeance de quelques plats serviteurs de la Maison d'Orléans.

Leur maître comprenait avec le tact d'un homme d'esprit et avec le sens intérieur d'un homme de cœur le respect que chacun doit avoir de son passé et du passé de sa famille. Mais quelques courtisans à demi lettrés et quelques lettrés à demi politiques qui le servaient, étaient choqués depuis longtemps de la solitude réservée de ma vie et de l'éclat de mon nom. Avoir peu de fortune et ne rien demander à aucun pouvoir leur était un défi indirect et leur semblait une satire vivante de leur existence vouée à l'intrigue et au cumul des sinécures et des pensions.

Tant que je restai à l'écart de tout, ils eurent l'air d'oublier que tout m'avait été offert par eux et que rien n'avait été accepté par moi. Mais lorsque, sur le désir de Nodier et de onze auteurs, je me présentai à l'Académie, les organes de la presse prirent de tous côtés et si unanimement mon nom pour l'opposer comme un reproche à chacun de ceux qui étaient élus avant moi, le grand monde, le public, les écoles, le peuple de Paris et des provinces par les journaux, les revues, les lettres, me montrèrent tant d'affection que ce petit groupe d'Académiciens Parlementaires, qui dirigent les élections, n'osa plus s'opposer à la mienne.

Mais ils résolurent de me la faire payer cher et attendirent qu'un des leurs mourût sous la direction d'un des hommes les plus aigris contre moi. De là, le fauteuil d'Étienne qui me fut donné en considération de la réception qui me serait faite par M. Molé.

Il ne suffisait pas de cette embûche, il fallait s'assurer de ce que serait mon discours. Mon silence rendait impossible cette inquisition; il fallait attendre la *certitude* et il est probable que

. Molé communiqua mon discours à ses conseils * pendant
n mois qu'il le garda chez lui selon la permission qu'il m'avait
emandée.
 On résolut de tenter d'abord la *corruption* selon la coutume
du règne et de me faire faire une *bassesse publique*. On me
décocha Villemain qui parla et agit comme vous l'avez pu
entendre et voir en lisant attentivement ce récit scrupuleuse-
ment vrai et détaillé.
 Le choix était fait avec un art et une profondeur d'intrigue
qui décelaient la main la plus exercée, car le pauvre Villemain
avait été rejeté par le gouvernement comme fou et il était
encore dans l'état d'Hamlet, c'est-à-dire flottant entre la folie
et l'état naturel de l'homme. Si j'avais eu la faiblesse et la
souplesse indigne d'accepter la Pairie et de me laisser dicter
quelque fade éloge de Roi ou de Prince, qu'aurait-on fait?
 Voilà ce qui est probable :
 On m'aurait reçu par un discours plus poli, mais aussi froid
et manquant du sentiment élevé de l'art que ne saurait jamais
exprimer un homme qui ne l'a pas en lui et ne le comprend
pas dans les autres.
 Le lendemain, les journaux dévoués au gouvernement m'au-
raient dédaigneusement félicité, avec un certain ton protecteur,
d'être enfin rallié à la *Royauté légale* (terme d'invention dynas-
tique). Les Académiciens Parlementaires m'auraient reçu d'un
certain air protecteur et ironique, dont le sens voilé et l'inten-
tion secrète eût été : Nous savions bien qu'il suffisait de cet
hameçon.
 Peut-être eût-on tenu parole. Après tout, comme on faisait
bon marché de cette Pairie, sans force, sans droit d'hérédité
ni d'élection et qui ne servait que comme Chambre ardente
à juger des assassinats, on m'eût jeté peut-être assez volontiers
ce manteau pour cacher ma rougeur.
 Mais, peut-être, fais-je trop d'honneur à ces hommes *méchants*
et *malfaisants*. Je crois plutôt qu'on eût laissé tomber dans
un profond oubli la négociation mystérieuse et si quelqu'un
par hasard l'eût rappelée, on se fût montré fort surpris.
 Qu'est-ce à dire? Qui donc a offert et promis la Pairie?
Villemain? Mais depuis quand a-t-on pris au sérieux des

* On accusa publiquement Sainte-Beuve (dans *l'Union*), d'avoir
été le collaborateur de Molé. Je ne sais quel est le vrai, mais
ses sourdes menées, ses espionnages littéraires, ses flatteries publi-
ques à Molé, Pasquier, etc., rendent fort probable cette basse
noirceur.

paroles de fou? Y pense-t-on? Personne ne l'en a chargé. A-t-il nommé un personnage sérieux? C'est un rêve de malade.

Et quelques amitiés m'eussent été faites. De ces choses qui n'engagent à rien et achèvent l'abaissement d'un homme.

Ah! que j'aime mieux la haine de ces gens-là! Je la possède encore, je m'en honore, je prétends la conserver toujours et je ferai tout ce qu'il faudra pour cela.

Si ce choix de Villemain comme tentateur fut de la main même de Louis-Philippe, on ne peut trop y reconnaître la *manière* selon le terme des peintres et le *faire* de cette sorte d'Ulysse, comme il m'était apparu dès le commencement de son règne, cet écumeur de mers qui, après avoir tout vu, ne croyait pas, comme le Régent, qu'il fût *impossible* de trouver un honnête homme, mais pensait qu'il était très probable qu'il en existait, quelquefois, quelques-uns :

Apparent rari nantes [1]

et qu'il était bon de prendre ses précautions contre leurs refus et leurs résistances en se servant d'un messager facile à renier au besoin.

Eh! qui peut, en aucun temps, sonder le fond d'une intrigue? L'humeur d'un vieillard amoureux passionné de sa royauté était facile à exciter contre un absent éternel que rien ne ramenait. Peut-être est-il vrai qu'on avait obtenu de lui ou de quelqu'un des siens de prêter l'oreille à la lecture secrète de la réponse dont on avait préparé l'effet. La représentation étant manquée, il renia les comédiens.

C'est ici que je vois encore un voile que je n'ai pu percer. Après tout, que m'importe la source de cette cabale d'un moment qui fut impuissante.

Toute cette histoire qui semble à présent une histoire d'autrefois, après le bruit des canons révolutionnaires, a deux faces très visibles à présent pour vous : *corruption manquée* et *persécution manquée*.

Laquelle des deux fut la plus méprisable? Vous en déciderez.

Pour moi, je ne saurais choisir et déterminer quelle fut la pire de ces deux indignités.

Elles furent toutes les deux punies et cela me suffit.

Il y a des gens qui affirment que c'est le droit des gouvernants, leur devoir et presque, disent-ils, leur métier, de *recruter*, de courir les rues et raccrocher les célébrités pour les enrôler dans leur parti par des honneurs et des emplois. Cela peut bien être, mais comme certains buveurs ont le *vin mauvais*, dit le peuple, les agents de la Maison d'Orléans avaient la *corruption insolente*.

CHAPITRE XV

CAUSES DE MON SILENCE
MA POSITION ACTUELLE EN 1851

Ceux qui s'étaient posés en adversaires contre moi, parce que j'avais résisté à leur domination corruptrice et insolente tour à tour, et parce que je les avais devinés et n'avais pas été leur dupe, ceux-là avaient un but et une réponse unique : m'empêcher de siéger.

J'avais cité dans mon discours ces paroles d'un ancien Académicien que je pouvais m'approprier en toute conscience :

« Cette place parmi vous, il n'y a ny poste, ny crédit, ny richesse, ny authorité, ny faveur qui ayent pu vous plier à me la donner; je n'ay rien de toutes ces choses. »

N'ayant rien à m'ôter, ils auraient voulu, ils espéraient m'ôter le *droit de présence* ou me dégoûter d'être présent et de troubler leurs délibérations par une influence indépendante qui pouvait être dangereuse pour leurs petites intrigues et d'un mauvais exemple en affranchissant quelquefois leurs plus dociles serviteurs par un entraînement involontaire et quelquefois par un reste de pudeur.

Si, lors de la lecture du discours à la Commission, j'avais refusé d'être reçu par M. Molé, comme je savais que j'en avais le droit, aucun membre ne se fût présenté pour le remplacer et, d'après l'usage et le règlement n'ayant pas rempli la condition de prononcer un *discours* en séance publique, comme il arriva à M. de Chateaubriand qui, pendant trente-sept ans, ne vint pas assister aux délibérations accoutumées, pour la même cause, je n'aurais pas eu droit de prendre part aux séances et aux élections.

Leur but aurait été atteint. L'exclusion.

Au lieu de pousser les choses jusque-là, je réclamai les corrections essentielles et j'attendis.

Si, après que j'eus pris et occupé ma place dans les séances et les commissions, j'avais acquis par une observation attentive de l'esprit de cette compagnie la certitude qu'il y régnât

un sentiment de justice indépendant des intérêts des membres et supérieur aux vanités du corps, j'aurais, sans hésiter, provoqué une enquête et accusé devant l'Académie Française M. Molé et la Commission. Il est certain qu'une Assemblée composée d'hommes de lettres purs de toute faveur, de toute fonction, de toute sujétion, eût prononcé un blâme sévère et public sur la conduite de celui qui avait été *méchant* et *malfaisant* et sur celle des *complaisants* et décidé que ce discours ne serait pas réimprimé ou le serait, rectifié.

Mais, au lieu d'une Assemblée capable de cet acte d'équité, chaque jour et chaque instant me montraient à découvert quelles relations existaient entre les hommes de lettres et ceux qui se posaient imprudemment comme leurs protecteurs. Une petite table placée à droite du bureau et nommée le banc des Pairs semble réservée à quelques anciens ministres qui s'y cantonnent. Deux ou trois anciens Ambassadeurs rôdent sans place déterminée autour de la petite table des lectures et jettent de temps en temps quelques mots qu'ils croient décisifs. Leur assurance est telle qu'ils ne se donnent pas la peine de demander la parole; ils la prennent. Un jour, par exemple, en ma présence [*] trois questions étaient présentées pour un concours. M. Pasquier parle en faveur de la seconde, Villemain, avec un ton de courtisan digne de l'*Œil-de-Bœuf*, s'écrie que : « Puisque M. le Chancelier *a attaché son attention* à la seconde de ces questions, il est *inutile* de consulter l'Académie, la *première est écartée* Et personne ne demande qu'on aille aux voix. »

Une compagnie qui se compte pour si peu écouterait-ell seulement la proposition d'examiner la conduite secrète de membres qu'elle redoute à ce point?

Vingt traits semblables me répondirent : « Non. »

En somme, deux sortes d'hommes sont là, occupés de deu sortes d'intrigues.

Certains hommes de lettres s'y appliquent à l'intrigue poli tique, afin de se faire considérer comme des hommes d'Éta ou qui pourraient le devenir au besoin.

Les hommes du monde politique font semblant de s'attache passionnément à quelque intrigue littéraire comme proscriptio d'une *école* et approbation d'une autre, élection d'une médio crité pour entraver quelque célébrité redoutée, et ils s'efforcen de se faire considérer comme auteurs éminents ayant en porte feuille une tragédie ou une comédie de cabinet inédite et no représentée, trop belle pour le public (cela se sous-entend) e

[*] 9 septembre 1847.

que leur position leur défend de compromettre devant un parterre.

Chacun d'eux, comme Louis XIV :

> Se plaint de sa grandeur qui l'attache au rivage.

Mais ils en savent assez pour dire à l'Académie ce qu'elle doit faire et croient pouvoir dicter par-dessus l'épaule un jugement quelconque sans qu'il trouve beaucoup de résistance.

Après avoir, pendant des années *, examiné et surpris dans toutes ses phases le cours des esprits et la contenance de tous les membres de l'Assemblée...[1]

. .

...de France, neuf fonctionnaires publics, auraient-ils voulu, auraient-ils pu confesser une intrigue coupable du règne qu'ils ont créé ou qui les a produits? Non. Tous ces anciens alliés en affaires publiques ou secrètes resteraient muets au vu de ce dessous de cartes que beaucoup connaissent ou devinent, et sur lesquels tous craignent d'avoir à s'expliquer. Quelques-uns que je sais montreraient une indignation sincère, mais bientôt contenue.

> Et ceux qui de la cour ont un plus long usage,
> Sur les traits de César composent leur visage.

Chacun regarderait de côté son guide, le guide du passé de sa vie et celui qui connaît les secrètes aventures de ses ambitions et de sa fortune.

Quelque orateur viendrait qui démontrerait sans peine qu'il ne faut voir dans ces choses que de très petites peccadilles en comparaison des péchés mortels commis ou à commettre par les hommes d'État.

La corruption serait reconnue *vénielle*, et ceux qui, jadis, ont aiguisé *de la même manière*, en secret et par vengeance, des discours non moins perfides et masqués avec autant de soin, se garderaient de blâmer cette honteuse réception et ces fraudes politiques et littéraires.

J'aurais donc, sous Louis-Philippe, fait absoudre mes adversaires et la majorité eût *expédié* cette affaire avec le *tumulte* qui est le grand recours des meneurs et contre lequel il n'y a pas d'appels, parce qu'il n'y a pas de jugement. Ce scandale intérieur aurait rendu ma présence impossible ou difficile.

Leur but aurait été rempli : l'exécution volontaire produite par mon propre mécontentement.

* Du 1er janvier 1846 à 1851.

J'ai donc gardé un silence obstiné sur toute cette intrigue et je me tais encore aujourd'hui. Elle a été punie avec éclat et solennellement réparée, autant qu'on l'a pu faire.

J'ai senti en bien des occasions où s'agitaient des questions qui avoisinaient celle-là, que la plupart des assistants me savaient gré de ce silence et seraient confus si j'élevais la voix sur ces faits.

L'influence que je puis avoir par quelques discours est fortifiée par le gré que l'on me sait de ces ménagements.

Telle est aujourd'hui * la situation des choses : dégagé de toute cabale, séparé de toute petite coalition, j'exerce sur toute question une libre et ferme parole. J'applique à toute chose ce qu'il y a en moi de jugement et je m'efforce de soutenir l'attention dans les régions littéraires d'où elle s'écarte trop souvent pour redescendre aux vulgarités.

Cependant, il est si pénible d'avoir en face de soi des hommes que l'on sait toujours *haineux* et *honteux*, que je crois que je rendrai de plus en plus rares des discussions qui ne sont presque jamais approfondies comme je les voudrais entendre.

Un grand corps et ses membres ont des devoirs à remplir l'un envers l'autre.

J'ai accompli tous les miens. L'Académie a manqué aux siens par son Directeur et sa Commission d'examen d'abord. Puis en paraissant ne pas assez les désapprouver et craindre de les blesser si elle m'appelait à la Présidence.

Ces fautes, elle vient de les réparer autant qu'il a été en elle. Il n'est pas en mon pouvoir de les oublier; mais je me tais encore et ce que je viens d'écrire ici, pour vous, ne serait connu durant ma vie que si quelque nouvelle attaque me forçait à le publier, car le seul juge, le meilleur *alcade, c'est le pays*.

Juin 1851.

Au Maine-Giraud, Blanzac.

P.-S. — Pendant mon absence, mon discours a été réimprimé ainsi que le pamphlet de M. Molé.

Il est fâcheux pour l'Académie Française que ce discours malveillant demeure comme un monument d'*intrigue*, de *fausseté* et de *noirceur*. Mais il est bon pour l'enseignement des hommes de lettres qu'ils sachent contre quelles ridicules dominations ils ont à lutter et comment on peut les mettre sous ses pieds.

* 1851.

Qu'un *pamphlet* lu en public et imprimé à quelques centaines d'exemplaires soit réimprimé cinq ans après, la chose est indifférente en soi et il suffit que le pamphlétaire ait été puni par l'*affront* que je lui fis subir *en le destituant de sa fonction de Directeur.*

APPENDICE

Nous joignons à ce livre II quelques notes et fragments relatifs à l'affaire de l'Académie.

Ils étaient, sans doute pour la plupart, destinés à trouver leur place dans le mémoire que nous venons de lire, mais n'ont pas été retenus dans la rédaction définitive.

Nous avons complété ces textes par un procès-verbal, rédigé de la main même de Vigny, de la séance de l'Académie du 13 décembre 1849, suivi d'un commentaire rédigé trois ans après (1852), dans lesquels il revient longuement sur la question de la présentation au chef de l'État du nouvel élu et sur son attitude passée.

CANDIDATURE ET VISITES A L'ACADÉMIE FRANÇAISE [1]

Vous savez que je fus toujours fort indifférent à ce qui n'est pas gloire durable, œuvre inventée et mérite réel. Il m'avait toujours semblé que l'Académie Française formait un cercle fatal et gênant autour de chaque esprit original et vivant, cercle qui l'empêchait de se mouvoir par une résistance inconnue et glaciale pareille à l'engourdissement de la torpille. Dès l'époque où *Cinq-Mars* avait paru et au moment où l'on semblait le plus occupé d'*Eloa* et de mes autres poèmes (1825), plusieurs Académiciens et, entre autres, Villemain me demandaient pourquoi je ne me présentais pas. Je leur demandais à mon tour pourquoi les plus grands n'y siégeaient jamais, comment les plus assidus de cette compagnie étaient les moins célèbres, comment ses plus continuels parleurs étaient les plus silencieux écrivains et les plus obscurs, comment les moindres de tous aux yeux de la France étaient les plus influents dans cette assemblée illustre par ses ancêtres.

Les réponses qu'on me faisait étaient très vagues et je n'y voyais de clair et de commun à tous que la crainte de parler d'une assemblée ombrageuse, susceptible et dont ils redoutaient l'ombre.

Ces remarques, qui n'étaient jamais niées et jamais combattues autrement que par les protestations d'un désir amical ou poli de m'avoir à ses côtés, m'avaient laissé vivre à l'égard des honneurs académiques dans une froideur et une indifférence si profondes que, n'assistant jamais d'ailleurs aux séances publiques par horreur des deux choses que je hais le plus, savoir : le cérémonial pompeux et le pédantisme discoureur, j'en vins à oublier complètement l'existence de l'Académie Française.

Cependant, ma conscience ne me portait à aucune aversion systématique contre une réunion dont presque tous les membres m'étaient personnellement inconnus. Je l'aurais aimée volontaire et libre comme un salon d'amis, telle qu'elle fut un moment avant que le cardinal de Richelieu ne mît sa griffe

sur elle pour la discipliner et la faire marcher à son pas. Cette réunion de poètes passionnés pour la Beauté suprême de l'art que Pélisson a représentée ainsi non sans un soupir de regret jeté vers cet *âge d'or*, et dont les honneurs de la compagnie éminente ne le consolent pas.

Les règlements de Louis XIII, renouvelés par l'ordonnance de 1816, exigent trois conditions de tout candidat : le choix de la majorité, l'approbation du chef de l'État. Les deux premières conditions étaient remplies et au delà. Vingt-cinq voix m'avaient élu et, selon la coutume, le Directeur, M. Dupin, ayant annoncé au roi Louis-Philippe mon élection, avait reçu pour réponse : « J'approuve cet excellent choix. » Le Secrétaire perpétuel me l'était venu dire chez moi. La seule condition à remplir était celle des discours en séance publique.

Rien de plus difficile et de plus délicat à entreprendre que la lutte d'un homme seul contre le corps dont il est membre. J'ai fait tous mes efforts pour prévenir cet éclat public qui se fit à l'Académie et tout ce qui pouvait parer les coups que l'on avait dessein de me porter. Mais n'ayant pu éviter l'atteinte sourdement préparée, je l'ai rendue au grand jour par un refus public qui, ainsi que l'avait dit un de mes adversaires, cassa de son emploi devant le Roi son maître, le Directeur de l'Académie Française à cette époque.

De ce qui s'est passé, le public n'a connu qu'une chose : la séance publique, et dès le lendemain le cri d'indignation de la presse entière. Cri prolongé, douloureux, amer, moqueur, qui dura plus de trois mois et se répéta chaque matin et chaque soir.

Justice rendue par des écrivains inconnus de moi au moins bruyant, au plus retiré de leurs frères. Punition rigoureuse et réitérée d'une attaque envenimée, méchante et perfide. Mouvement que j'attendis.

DE LA JUSTICE PUBLIQUE

Il y a des causes qui n'ont pas besoin de tribunal, ce sont celles où s'agitent des questions de délicatesse, de bon goût, de convenance et de dignité. Ce sont aussi celles où la lutte est établie entre un corps et l'un de ses membres, car une assemblée ne saurait juger sa propre conduite et ce serait bien peu connaître les hommes qu'attendre d'une réunion toujours passionnée pour elle-même une impartialité qui la conduirait à reconnaître ses torts.

Lors donc que l'enchaînement inévitable des choses de la vie amène une situation telle qu'un seul homme se trouve forcé, pour soutenir son droit et son honneur, de repousser une injustice collective, lorsque des rancunes obscures, des oppositions haineuses ont préparé et conduit contre lui quelque habile trahison, de manière à la faire éclater tout à coup à jour fixe et à la lumière, il convient que cet homme, après l'avoir punie avec un éclat au moins égal, ait le courage de garder le silence et d'attendre le jugement du pays qui, souvent, peut être considéré comme quelque chose de semblable au jugement de Dieu *.

Les travaux collectifs de l'Académie Française ne sont pas. Ils ont une forme de travail qui est le dictionnaire. Une commission fait de temps en temps son rapport; on le critique, elle le remporte pour le recommencer encore, c'est l'ouvrage de Pénélope.

On le sait, on en sourit, c'est qu'en effet ce dictionnaire nouveau qui sera l'histoire de chaque mot et presque de chaque syllabe de la langue et que j'ai nommé souvent dans mes discours, *le dictionnaire perpétuel*, a été inventé après que le premier fut terminé par Charles Nodier et vivement accepté comme prétexte aux réunions, aux conversations qui ne se

* Rien de plus hasardeux, je le sais, que cette attente, mais de circonstances nous forcent à ce coup de dés dans lequel le moindre vent peut retourner contre nous l'opinion ou la fortune. Je m'y suis un jour risqué ou, plutôt, il me fallut résoudre à cette épreuve du jugement du pays qui fut véritablement le jugement de Dieu.

renferment pas souvent dans ce cercle borné, mais à propos d'un exemple, d'une citation, s'échappent en digressions étrangères à ce travail et en délibérations fécondes, passionnées, sur des questions que l'on a plus à cœur qu'on ne l'avoue, qui naissent comme par hasard, mais se développent et s'approfondissent par conviction et par ardeur de convaincre. Ces délibérations toujours imprévues et improvisées sont d'autant plus belles que…….. (inachevé).

*

« Quand viendra le temps, dit La Bruyère, où penser toujours et écrire rarement s'appellera travailler? »

J'attendais sans impatience le moment de siéger à l'Académie, je l'avoue. Ceux des poètes et des grands écrivains qui m'étaient chers, je les pouvais rencontrer seul à seul, véritable entrevue des intelligences choisies et préférées, où l'échange des idées est attentif et suivi. Perdus au milieu des autres, je savais qu'ils ne seraient plus les mêmes.

La nécessité de ne parler que par discours ou de se taire fait préférer à beaucoup d'entre eux le silence à la parole.

Plusieurs aussi, et des plus grands, ne viennent jamais aux séances ordinaires de l'Académie Française. J'avais déjà, comme tout le monde, une grande habitude de n'y pas être et ce n'était plus guère que par rencontre que je me souvenais que c'était mon droit. Cependant (et peut-être serez-vous bien étonné de ce que j'ajoute ici?), les visites de candidat qui sont pour tous une insupportable corvée me manquaient un peu. Elles m'avaient été quelquefois vraiment curieuses et intéressantes par l'imprévu des scènes qu'elles me donnaient tout naturellement et sans le vouloir.

NOTE.

15 juin.

Relu le discours de Scribe et la réponse de Villemain :
Fausse modestie dans l'un, persiflage dans l'autre.

Qui supposerait qu'un corps aussi grand voulût tenter d'abaisser le plus jeune de ses membres, le blesser au moment où il se croit couronné et en le faisant douter de lui-même? Entrer ici, c'est remporter une victoire et les anciens ne faisaient passer sous les fourches caudines que les vaincus.

*

Mon discours fut fait dans les quinze derniers jours de septembre, prêt le 2 octobre.

M. Molé avait mes œuvres, connaissait la vie d'Étienne et pouvait travailler à la campagne.

J'apprends par un billet d'une femme que Sainte-Beuve est venu chez elle raconter qu'il a été à Champlâtreux, qu'il est étonnant que je n'y sois pas allé lire mon discours à M. Molé.

Elle lui demande depuis quand un homme va à la campagne sans être invité, son rouleau sous le bras. (Il répond) que M. Vivet y est bien allé.

Quand on me redit ce commérage, je me contente de répondre :

— Je n'ai jamais vu qu'un homme de bonne compagnie allât à la campagne sans être invité. Certainement, M. Molé n'attendait pas cela de moi.

*

Le 28 novembre.

M. de Pongerville vient me voir. Me témoigne le désir d'assister à la séance de la Commission; je l'y invite.

Le même jour, 29 novembre (?), Molé vient m'apprendre son retour. J'étais sorti.

Le lendemain, je vais le voir; nous prenons jour pour lundi.

RÉSISTANCE RESPECTUEUSE

Avec quelle profonde et secrète joie je rentrai dans l'asile qui m'est cher, dans cette simple demeure où tout est étude et silence. Délivré de cette politesse forcée et de cette sorte d'efforts d'escrime qui m'avaient tenu l'esprit toujours tendu et attentif à parer les coups portés à la conscience.

Plusieurs fois, dans cette fatigante lutte, j'avais senti venir sur le bord de mes lèvres des mots d'une nature trop ferme, trop incisive et trop rapprochée de l'ironie. La tentation était devenue trop forte de lui faire comprendre que je voyais le dessous de toutes ses cartes et que je ne voulais pas entrer dans son jeu. J'éprouvais ce qu'en quelques autres circonstances il m'est arrivé de connaître, de même qu'il y a des répugnances que l'on ne peut vaincre, des pas que l'on ne peut franchir, des philtres que l'on ne peut boire; s'il m'eût offert une seconde fois, lui-même, la fiole de ses séductions vulgaires, je l'aurais cassée dans sa main.

Un mot de trop m'aurait assimilé à ses yeux et aux miens mêmes à ces hommes de mauvais ton qui s'étaient cru le droit de familiarité qu'on n'a jamais avec les princes quand on sait vivre et j'aurais paru prendre une confiance trop naïve dans son abandon et ses airs de bonhomie.

La population des solliciteurs toujours avide et mécontente, même lorsqu'elle changeait de forme et passait de l'état de chenille rampante à l'état d'insecte fonctionnaire mobile et avide...

PROCÈS-VERBAL
DE LA SÉANCE DU 13 DÉCEMBRE 1849
A L'ACADÉMIE FRANÇAISE.

Note à lire à l'Académie Française en séance *ordinaire* si Villemain a continué à soustraire le procès-verbal des cahiers officiels de l'Académie Française.

Procès-verbal réel écrit après la séance et tel que je désire

qu'il soit écrit par le Secrétaire perpétuel qui ne l'a pas déposé dans les bureaux de l'Institut [1].

SÉANCE DU 13 DÉCEMBRE 1849.
Présidence de M. Alfred de Vigny.

Les travaux ordinaires de l'Académie allaient s'ouvrir par la lecture du rapport de la Commission du dictionnaire lorsque tout à coup M. Villemain, Secrétaire perpétuel, s'est avancé hors de la tribune et a dit, sur le ton mystérieux d'une confidence, que quelques membres de l'Académie Française avaient pensé qu'il serait bon de décider si l'ancien usage de porter les discours au chef de l'État serait maintenu et demeurerait obligatoire.

M. Cousin ayant demandé la parole le premier déclare que cet usage, qui n'existait plus sous l'Empire, lui paraît peu digne d'être conservé; que M. Suard le fit naître (en prétendant le faire renaître du temps de Louis XIV) pour être agréable aux rois, ses petits-fils. Que pour son compte, à une époque de *suffrage universel* telle que la nôtre, il verrait avec peine l'obligation où se trouverait l'Académie de rendre cet hommage à certains hommes dont l'accès au pouvoir est devenu possible, que sous la Présidence actuelle il n'y voit que peu à reprendre, mais que cet usage doit être mis *en oubli* et *tomber en désuétude* comme tant d'autres coutumes par trop anciennes que l'on a laissé passer et dépérir sans les relever.

Le Directeur faisant remarquer au Bureau que, dans l'exercice de ses fonctions, le Président n'a pas le droit d'exprimer son opinion, mais que son devoir est de diriger les délibérations et de rappeler l'Assemblée au règlement, prend ce livre en main et se contente de dire :

— L'article du règlement veut que l'élection d'un Académicien soit soumise à trois conditions seulement : l'élection par la majorité de l'Académie, l'approbation du chef de l'État et la lecture d'un discours faite en séance publique par le récipiendaire.

Toute autre cérémonie est donc *facultative* et n'étant prescrite par aucun règlement ne doit nullement empêcher l'Académicien nouvellement élu de prendre séance. Il est libre comme tout le monde de rendre une visite, si cela lui plaît, au chef de l'État, mais aucun article du règlement ne l'oblige à une visite officielle [*].

[*] De même que le règlement interdit toute visite des candidats aux Académiciens.

Un membre de l'Académie (M. Le Brun) ayant paru douter de cette assertion, le Directeur lui fait passer le règlement où son confrère cherche inutilement un article qui n'existe dans aucune ordonnance soit de la République, soit de l'Empire, soit de la Restauration, soit du règne de juillet 1830.

On *aurait pu* remarquer que M. de Noailles, nouvellement élu, ayant pris sa place dans cette séance, la question était résolue par le fait comme par le droit. Cette seule présence de l'Académicien nouvellement élu *avant* la présentation de son discours était un *fait accompli* puisque personne n'y avait trouvé nulle objection à faire, et le Directeur eut un moment la pensée de le faire remarquer à l'Académie. Mais il eût pu arriver que cette observation fût mal comprise et que la voix du Président parût prononcer un blâme contre la présence de *l'Académicien nouvellement élu*, tandis que l'accueil excellent que recevait de chacun M. de Noailles montrait que sa présence était approuvée de tous et le Directeur, lui-même, *ayant usé autrefois* du même droit après les trois seules formes officielles exigées par la loi de l'Académie Française, était moins disposé que personne à blâmer la présence de *l'Académicien nouvellement élu;* il la trouvait *parfaitement légale* et très propre à confirmer l'exemple qu'il avait jugé nécessaire de donner lui-même, en 1846, de se conformer rigoureusement et strictement au règlement justement et toujours respecté de l'Académie Française.

Le Directeur qui, dès l'entrée de M. de Noailles, avait fait cette observation, garde le silence sur sa propre pensée et, voyant un extrême empressement de la part de plusieurs membres du corps à demander la parole, la donne à celui d'entre eux qui l'avait demandée le premier après M. Cousin, à M. de Salvandy.

M. de Salvandy considère ce privilège ancien conservé à l'Académie Française comme *le plus beau fleuron de sa couronne,* c'est son expression même. Cet usage, selon lui, permet à l'illustre compagnie de traiter de plain-pied avec le chef de l'État et de ne rien tenir de la *sanction administrative* et lui paraît pour cela précieux à conserver.

Avant de donner la parole à M. Pasquier, le Directeur, ayant jugé que des interruptions assez fréquentes et plusieurs répliques faisaient dévier la délibération, rappelle l'Académie Française au but de la discussion imprévue ouverte par M. Villemain et dit que :

La question telle qu'elle doit être posée est celle-ci :

— Quel est le caractère de cet usage qui n'existait plus sous l'Empire? A-t-il été rétabli comme visite de déférence, de politesse (on l'a dit) ou a-t-il été ressuscité des usages morts de

la cour de Louis XIV et assimilé ainsi à la coutume qui voulait que le *premier prince du sang* eût l'honneur de passer la chemise au Roi à son lever et le plus grand seigneur de lui donner le *bougeoir* à son coucher?

M. Pasquier a dit qu'il *voudrait* que cet usage fût conservé. Qu'il n'abaissait personne, que c'était un simple cérémonial bon à établir des rapports directs entre les Lettres et le Pouvoir sous tous les régimes et tous les gouvernements. Qu'il y avait eu de *fort bonnes choses* sous la Restauration et que celle-là en était une et qu'il serait à désirer que cette démarche de l'Académicien nouvellement élu, accompagné du Bureau, fût *obligatoire*.

M. Victor Hugo parle après M. Pasquier et dit qu'il voudrait une réforme plus radicale encore que la suppression de l'usage de présenter les deux discours, puisqu'il trouve mauvais que l'Académie mette pour condition à l'élection l'approbation du chef de l'État. Mais cette approbation n'étant pas encore effacée du règlement, la visite *où l'on porte ses discours à la main* en est le remerciement au pouvoir et la conséquence rigoureuse et nécessaire. Que, selon les lois de l'étiquette, *l'approbation* commande le *remerciement* et l'un ne peut aller sans l'autre; l'orateur pense donc que, *l'approbation du chef de l'État* étant une condition qu'il blâme, mais encore en vigueur, la présentation des discours doit rester encore en usage *pour le moment*.

Le Directeur consulte l'Assemblée pour savoir s'il lui convient de décider par un vote solennel si cette coutume (qui est particulière à l'Académie Française seule dans les cinq classes de l'Institut) sera maintenue ou abrogée.

MM. les Académiciens se lèvent à la hâte et avec précipitation, au bruit des conversations particulières sans vouloir conclure.

Au milieu des conversations, M. Viennet raconte qu'il a fait une visite à M. le Président de la République (comme Directeur de l'Académie) pour lui annoncer l'élection de M. de Noailles et a été reçu *fort poliment*.

Personne n'affirme que l'Académie Française ait été consultée avant cette démarche qui fut faite par M. Viennet *proprio motu* [1].

La séance se lève d'elle-même par l'absence des membres et leur départ précipité.

QUESTION DE LA PRÉSENTATION DU DISCOURS [1]

La délibération provoquée par M. Villemain, le 13 décembre 1849, n'eut aucun résultat.

Après avoir, selon mon devoir de Directeur, maintenu dans la discussion l'ordre le plus rigoureux, je consultai l'Assemblée pour savoir s'il lui conviendrait de décider par un vote si cette coutume qui est particulière à l'Académie Française et qui n'existait plus sous l'Empire, serait maintenue ou abrogée.

L'Académie se sépara sans vouloir voter. L'Académie est donc restée dans le *statu quo*, c'est-à-dire dans le vague. Puisque le règlement se tait.

Ainsi, dans l'état actuel, un usage d'étiquette tout monarchique se trouve maintenu au profit de tout chef de l'État républicain élu par le suffrage universel. Ainsi, sans les événements du 2 décembre et le vote du 20 décembre *1851*, il aurait pu se faire qu'un homme de la nature et de l'opinion de M. de Malesherbes fût forcé, comme Directeur, de rendre cet hommage à un homme de la nature et de l'opinion du citoyen Robespierre.

Étant alors Directeur, je regardai comme un devoir, ce jour-là, le silence le plus absolu, mais mon avis était et il est encore que cet usage est *puéril et suranné*; mon opinion est qu'il devrait être simplement abrogé et interdit à l'avenir.

Cependant, comme il m'a paru que l'un des orateurs * s'était souvenu du refus que j'ai fait de me soumettre à cet usage lors de ma réception à l'Académie Française, *il importe* que je dise que ce refus était tout à fait en dehors de toute considération sur l'usage en lui-même et sur le cas qu'on en doit faire.

Je n'avais point à m'occuper des mérites et de la valeur de cette coutume. Peu m'importait l'opinion qu'on en aurait. Elle existait avant ma naissance.

Or, l'on me fera bien l'honneur de croire qu'avant de me présenter à l'élection de l'Académie Française, j'avais pris

* M. Pasquier dit dans son discours : « On ne s'est jamais refusé à cet usage, excepté vers 1846, une seule fois. »

quelques informations. Je n'ignorais rien, absolument rien des usages de l'Académie. Je savais parfaitement et depuis très longtemps que la coutume était de porter au chef de l'État les discours prononcés. Je m'y serais conformé sans le moindre effort, sans le moindre regret et surtout sans le plus léger remords. Libre de toute fonction politique, escorté ce jour-là des officiers mêmes du corps littéraire de l'Académie Française, je n'aurais pas cru ma conscience politique plus engagée par là que ne l'est celle d'un officier supérieur qui, après une révolution, défile avec son régiment à la revue d'un nouveau chef de l'État. Cela ne me paraissait pas plus important qu'une revue et un défilé. Pour peu qu'on ait servi seize ans, comme cela m'est arrivé, on y est très rompu, surtout si l'on a vu comme moi, de fort près, les maréchaux de l'Empereur passer les revues du Roi et entourer son trône.

Il est vrai, je l'avoue, que quand même le vieil usage m'eût été imposé sous le règne de Louis XVIII ou de Charles X, j'en aurais pensé ce que j'en pense encore, qu'il est à la fois *puéril et suranné*. Mais je m'y serais résigné tout en disant peut-être : *Vive le Roi quand même*, au fond de mon cœur.

Je n'avais point à réformer les usages du corps qui m'avait élu, je devais les adopter en même temps que son habit. Je m'y préparais, je m'y attendais. Si je m'étais présenté au choix de l'Académie Française, c'est qu'apparemment j'avais résolu de me conformer à ses coutumes.

Il est plus, j'aurais très volontiers rendu cette visite d'usage à un Prince que je n'avais vu que dans les premiers jours de son règne, qui, malgré mon absence constante, avait approuvé mon élection en termes pleins de bonne grâce et dont j'avais été connu et même noblement recherché.

Ma situation et la réserve de ma conduite étaient comprises par lui *. Le petit-fils du second frère de Louis XIV savait mon respect héréditaire pour les Bourbons, il savait que sous leur drapeau et dans leur garde, j'avais servi la France depuis la première année de leur règne jusqu'aux dernières. Mais il

* M. Dentend, mon notaire et notaire du roi Louis-Philippe, était traité en *parent* à la cour de Neuilly (fils naturel, dit-on, du duc de Montpensier, frère du Roi, il avait tous ses traits et sa voix à s'y méprendre). Il me dit, en 1849, qu'un jour Madame Adélaïde lui avait dit : « Tu vas quelquefois chez M. de Vigny? Il nous tient toujours rigueur. On l'invite aux Tuileries et il ne vient pas, mais nous ne lui en voulons pas. Nous savons son respect *superstitieux* pour la branche aînée; c'est toujours Bourbon, ça ne fait rien. »

savait aussi que je ne pensais pas que sa *royauté consentie* eût encore atteint son plus haut degré de perfection et de légitimité, qu'il y manquait encore, à mes yeux, la *mort* d'un enfant et qu'il y aurait toujours entre la couronne et lui la vie d'un homme.

Je n'étais pas absolument le seul en France à penser de la sorte, et ce Prince si rempli de tact et d'esprit avait su ménager des scrupules semblables et respecter des retraites moins inoffensives que la mienne.

Je dirai plus :

On lui avait raconté que lorsqu'il était, pour peu de jours, Lieutenant-Général du royaume, j'avais dit que, pour ma part, j'aimerais assez qu'il demeurât ainsi et que cela suffisait bien pour attendre, comme le Régent, son aïeul, la majorité d'un Roi. C'était au Champ-de-Mars que j'avais dit cela, au grand jour, au milieu des officiers du bataillon de la garde nationale que j'avais l'honneur de commander, je pourrais encore les nommer. En ce moment, un jeune officier d'état-major s'avança et me dit que, cependant, il m'avait toujours entendu parler sans haine de M. le duc d'Orléans. « Assurément, lui dis-je, Monsieur, je l'honore comme nous devons honorer celui qui est *le plus grand seigneur de l'Europe après son neveu.* » Cela fut répété. Le Lieutenant-Général du royaume le sut et cependant j'ai besoin de le dire, à présent qu'il n'est plus, jamais un homme aussi obscur que moi, d'une vie si simple et si retirée de toute carrière, de toute ambition, n'a reçu de très haut plus de délicates prévenances.

Je répète donc que je m'attendais depuis le jour de mon élection à porter aux Tuileries le discours prononcé par moi.

Ceux qui voulurent absolument voir dans mon refus un acte révolutionnaire *se trompèrent incroyablement*. Ceux qui se posèrent comme défendant contre moi un trône que je n'attaquais pas s'étaient donné trop de peine et beaucoup trop de mérite. J'ai même lieu de croire que personne ne leur en sut gré.

Ce que je dis ici, je ne l'ai pas pu dire plus tôt. Durant la vie du chef de la Maison d'Orléans, c'eût été peut-être considéré comme une flatterie, car *les courtisans du malheur ont été quelquefois les courtisans du retour*, et l'on aurait pu croire que je m'excusais.

Je n'ai point à m'excuser. De ce que j'ai dit, de ce que j'ai écrit, il n'y a pas un mot, pas un acte que je regrette et que je ne sois prêt à dire ou à signer encore.

Je ne sais absolument rien de ce qui s'est pu dire à l'Académie en mon absence, et jamais personne ne m'en a fait le récit, mais il est nécessaire que les membres de l'Académie,

qui n'ont pas eu connaissance de mes lettres ou qui en ont perdu la mémoire, les relisent ici, afin que personne ne puisse jamais donner à mon refus un sens différent du véritable.

J'avais toujours pensé que les expressions de mes trois lettres à l'Académie étaient assez précises pour ne donner lieu à aucune fausse interprétation, mais comme plusieurs choses, et quelques mots échappés, m'ont fait voir depuis qu'il en était autrement et que l'on persistait à s'y vouloir méprendre, il m'*importe* que l'Académie entende de ma bouche même la lecture de ces lettres, afin qu'elle voie clairement et manifestement que mon seul but dans ce refus était de répondre par une marque publique de mécontentement à l'indignité d'un accueil public qui, au dire de tous, fut le plus amer, le plus malveillant, le plus hostile dont vos annales conservent le souvenir et le texte même.

Ici, copie de mes trois lettres (voir p. 256).

Quelqu'un trouve-t-il un mot douteux, ambigu, équivoque, dans ces expressions répétées dans chaque lettre :

« Je suis prêt à me conformer à l'usage du corps illustre auquel j'ai l'honneur d'appartenir avec tout membre de l'Académie Française qu'il lui plaira de désigner au choix ou au sort, excepté avec M. Molé » ?

En ce cas, je pourrais lui redire à présent, après la chute de la Maison d'Orléans, ce que je disais pendant son règne et lorsqu'il était question du bruit qui se faisait de ce scandaleux discours par lequel on m'a répondu.

Un membre de l'Académie Française, qui n'est pas celui de nous qui s'occupe le moins de haute politique * et qui fut longtemps ministre, déplorait avec moi cette inexplicable et *acerbe* réception, et de mon côté, tout en parlant de la résolution *invincible* et *indispensable* que j'avais maintenue jusqu'à la fin de ne pas présenter mon discours, je lui disais que, malgré ma retraite de toute carrière, j'avais toujours refusé d'écrire dans tout journal d'opposition politique, quel qu'il fût, et de hâter par le moindre souffle la chute d'un édifice sous lequel on trouverait le chaos, que si j'avais eu à chercher une arme pour attaquer une dynastie, j'en aurais bien pu trouver une plus forte que le *refus d'une visite* et que lorsqu'on veut ébranler un trône, ce doit être à *coups de canon* et non à coups d'épingle. Que puisque la réplique du récipiendaire au Directeur n'était pas permise dans les séances publiques, je n'avais d'autre réponse à faire que celle que j'ai faite en proportion-

* M. Thiers.

nant *l'éclat* que devait avoir ce public refus à celui de *l'hostilité d'une séance publique.*

Tel fut mon seul but qui fut complètement atteint.

Et pour revenir à mon opinion sur l'usage de la présentation des discours de réception, je répète que, dans ma conviction, il est *puéril et suranné, bon à être aboli et oublié* comme il le fut sous l'Empire. Mais comme je n'étais point responsable de ses imperfections, n'en étant pas l'inventeur, je répète que je m'y serais strictement conformé si l'Académie eût voulu désigner ou tirer au sort, comme je le lui proposais, un des trente-huit membres qui composaient son assemblée.

LIVRE III

FRAGMENTS ET PROJETS

Nous avons réuni dans ce troisième livre les notes qui ne trouvaient pas leur place dans les *Mémoires*. Il s'agit essentiellement de brèves notations ou de brouillons relatifs à des ouvrages en projet. Certains se rattachent à des œuvres en partie rédigées et ont pu être groupés par sujet; d'autres, au contraire, constituent une première ébauche et sont publiés ici sans ordre logique.

On trouvera successivement :

Chapitre I. — *La Tour de Blanzac.*
 Suite de *Cinq-Mars*.

Alfred de Vigny semble hésiter sur le titre. Il choisit tantôt : *Le Château de Blanzac*, tantôt *Balthazar de Fargues*. On retrouve d'ailleurs le personnage de Balthazar de Fargues dans les projets de *Féra*, qui devait être la suite de *Servitude et Grandeur militaires*.

Chapitre II. — *Daphné.*
 2e *Consultation du Docteur Noir.*

Quelques notes inédites destinées à la suite de *Stello*.

Chapitre III. — *Féra.*
 Suite de *Servitude et Grandeur militaires*.

Chapitre IV. — Supplément au *Journal d'un Poète*.
Chapitre V. — Projets d'œuvres en prose.
Chapitre VI. — Projets d'œuvres poétiques.
Chapitre VII. — *Les Destinées.*

Nous consacrerons un chapitre spécial à quelques fragments qui devaient se rattacher aux *Destinées* ou qui aident à en comprendre la composition.

CHAPITRE I

LA TOUR DE BLANZAC
Suite de *Cinq-Mars*.

BALTHAZAR DE FARGUES. HISTOIRE VRAIE.

Retrouvé dans la forêt de Saint-Germain à *Courson*, près Basville.
Jugé et condamné en vertu d'un arrêt du Conseil du 18 février 1665. Le prétexte fut prévarication dans les fournitures de pain.
Le fond fut la vengeance de son ardeur dans la guerre de la Fronde contre Mazarin et le Roi (Anne d'Autriche mourut l'année suivante, 1666).
Il vivait paisible depuis l'*amnistie* et comptait sur elle.
Louis XIV fit partager ses biens après qu'il fut *pendu*, montant à trois cent cinquante mille livres, au premier président Lamoignon.
Vivait seul à Courson, n'avait ni femme ni enfants.

Cette *basse vengeance* racontée en 1781 par M. de Laplace, 1er vol.
Pièces intéressantes et peu connues pour servir à l'histoire de France tirées d'un manuscrit de feu M. Duclos, Secrétaire perpétuel de l'Académie Française et Saint-Simon, tome IV.
Raconte sa vie et sa situation, comment heureusement l'*amnistie* lui fut donnée ainsi qu'à tous les *frondeurs*. Vit dans une maison dont il n'ose pas dire le nom. N'ose pas se marier. Se confie à Caderousse. La reine Anne d'Autriche mourut l'année suivante (1666). Il ne parle qu'à la dernière extrémité, c'est-à-dire quand il y est forcé par la ridicule peur qu'on a de lui dans le pays. S'il se ligue avec M. de Blanzac, c'est pour l'aider à faire du bien et à racheter les biens des protestants du pays qu'on force à émigrer et leur en rendre la valeur.

Balthazar de Fargues. Mort en 1665.

Il s'était fié à l'amnistie de 16.. Se sentait peu coupable, n'ayant fait la guerre dans la Fronde que par attachement pour le prince de Condé.

Il était excusable d'avoir guerroyé avec M. de La Rochefoucauld et le cardinal de Retz dans un temps de confusion tel que tous les chefs de la Fronde changèrent de parti en trois ans.

Le prince de Conti révolté contre Mazarin épousa sa nièce. Le prince de Condé assiégea Paris pour le Roi, puis défendit Paris contre le Roi, puis ramena le cardinal Mazarin triomphant à Paris, puis fut mis en prison par le Cardinal. Le maréchal de Turenne se sépara de Condé au faubourg Saint-Antoine et le battit.

Ce fut dans ce désordre que fut compromis de Fargues.

Le montrer au combat du faubourg Saint-Antoine. Prodiges de bravoure du prince de Condé, de Balthazar de Fargues, de Féra et du fils de Ninon.

Ninon (née en 1619 à Paris), morte à quatre-vingt-dix ans (en 1705), avait eu plusieurs enfants. L'un *officier de marine*.

L'autre, le chevalier de Villiers qui fut amoureux d'elle, se tua en apprenant qu'elle était sa mère. L'officier de marine rencontre Villiers. Lui, sachant que Ninon est sa mère, déteste tous ses amants et comme *fils jaloux* il poursuit Villiers.

— Eh bien! lui disait Ninon, éloignez-le, mais je vous défends de vous battre avec lui.

A chaque combat, ils se défiaient à qui irait le plus loin dans chaque charge, avec M. le Prince.

Un ancien sbire de Naples, brave officier à demi procureur, ne cessa de conseiller l'assassinat et de le justifier.

Du reste, il se battait bien dans tous les combats.

Le *château* de Blanzac et la *forêt de Saint-Germain* sont les deux points de départ et d'arrivée. Tous les souvenirs d'amour sont dans ces deux pays. C'est à Blanzac que se recrutent les cavaliers du 6e régiment dont tous les officiers périssent.

Le voyage en coche.

M^{me} de Blanzac est charmée d'aller à Versailles faire sa cour.

Le chateau de Blanzac.

La jeune femme aimée de Balthazar de Fargues est mariée. Une vie entière de coquetteries. Elle résiste à sa passion our B. de Fargues tant que son mari est du monde. Cet homme ourmenté par le jeu devient fou : Mazarin l'a ruiné.
Balthazar, jusque-là, l'avait peu aimée. Elle se donne à lui. la possession commence l'amour vrai.
Que : *La possession n'est pas un dénouement mais un nœud.*
Dès ce jour, il se dévoue avec une ardeur et une passion nexprimables.
Sa constance le fait demeurer à *Courson*, sa terre favorite où il est averti du danger qu'il court. Il reste pour elle et à cause d'elle qui ne cesse de veiller sur son mari qu'*elle ne peut pas approcher* cependant.

Un livre.

(composé de six chapitres) est intitulé * :

Le voyage en coche.

Les lettres qui racontent ce voyage sont écrites par M^{me} de X à M. de Fargues.
Le château de Blanzac, départ, voyage en Angoumois. La forêt de Claix. M. de Jouglar. Saint-Georges. L'église de Plessac. Le Poitou. Les rochers autour de Poitiers. Tours. La Loire. Les bateaux qui remontent. Chenonceaux.
Mazarin lit toutes ces lettres et en parle à Anne d'Autriche. Le prince de Condé entreprend de faire rentrer le Roi à Paris, par orgueil. Mais il ne peut souffrir Mazarin et se moque de lui.

Les affranchis **.

Les bourgeois conspirent sourdement contre leurs seigneurs et s'emparent à la manière juive de la gestion de tous leurs biens, deviennent peu à peu maîtres de la fortune publique dans la Guyenne.
Une antique haine de serfs affranchis les ronge intérieurement.

* Daté 1853.
** Daté août 1853.

Ne pas pouvoir porter l'épée irrite les jeunes gens d'origine bourgeoise.

L'ordre du clergé *.

Un abbé intrigant, membre de la famille des bourgeois de l'Angoumois qui se glissent au premier rang par un travail de taupes et par des souterrains secrets, doit être le modèle des sentiments de *l'ordre du clergé* ambitieux, envieux, et, au fond du cœur, *démocratique* et parfois *démagogique*, se souvenant qu'il sort du plus bas peuple il se soulève contre les nobles. Il rappelle à tous propos l'heureux temps de Grégoire VII où les empereurs et les rois venaient se mettre à genoux aux pieds des moindres prêtres et demander grâce, où les barons obéissaient au gardeur de pourceaux devenu Pape.

Cet abbé par les intrigues de Mazarin force les Blanzac à canonner leur propre château.

Un faiseur de vers **.

Il y avait à Paris un jeune gentilhomme coureur de cabarets et de brelans qui, à lui seul, faisait toutes les gazettes en vers de la Fronde et les affichait sur les murailles. Puis, il venait les lire et s'amusait à les louer avec enthousiasme. Il s'impatientait d'entendre lire mal et prenait la parole.

(Semer tout le livre de ses vers.) Moqueur, il en écrit encore sur la destruction de son régiment et meurt en riant.

La tour de Blanzac ***.

M. de Fargues dans la Fronde amant de Mlle de XX. Elle épouse le duc de XX qui, le jour de ses noces, remonte en carrosse et la quitte.

Il retourne vivre avec sa maîtresse et les enfants qu'il a d'elle.

M. de Fargues aime la duchesse de Val... Elle est coquette et abandonnée et elle l'aime aussi mais elle ne peut pas céder. Elle espère toujours le retour de son mari à elle mais, plus ce mari a d'enfants, plus il s'attache à sa maîtresse.

* Daté 4 juillet 1853.
En note : voir Brienne, *Mémoires*.
** Daté 16 novembre 1850.
*** 29 juillet 1852.

CHAPITRE II

DAPHNÉ

Nous avons groupé ici quelques notes portant toutes la mention *Daphné* ou *2ᵉ Consultation du Docteur Noir*.

Nous n'avons retrouvé aucun élément relatif à l'histoire de *Julien l'Apostat*. Mais on sait que les intentions de Vigny, concernant la suite de *Stello*, ont plusieurs fois varié et qu'il range sous le signe de *Daphné* (Δ) ou de la *2ᵉ Consultation* « toutes ses réflexions sur les rapports de la pensée et de l'action » et d'une manière générale « les mémoires de son âme ».

Qu'est-ce que Daphné *?

La nuit était silencieuse et le sommeil ne pesait plus sur les yeux de Stello; il marchait dans sa chambre agité par l'activité de ses pensées, activité violente que les songes avaient multipliée. Il croyait voir devant lui les fantômes mélancoliques de Gilbert, de Chatterton et d'André Chénier et la voix ferme et inflexible du Docteur Noir résonnait encore à ses oreilles. Le spleen inexorable ne cessait de déchaîner autour de sa tête ces légions d'idées sinistres qu'il avait douloureusement décrites lui-même dans son premier accès. Cependant, dompté par le sinistre raisonneur, il s'était résigné et avait étouffé violemment et non sans en gémir ce désir de l'action du poète qu'il avait soumis au combat d'une longue consultation *.

Il était résigné. Il s'était rendu compte à lui-même (car le Docteur Noir était comme une part de lui-même) de l'aver-

* *Ici, première version effacée:* A présent, il cherchait dans l'immensité un point d'appui sur lequel il pût asseoir ses pensées toujours errantes. Une impression ineffaçable de tristesse lui fit chercher partout quelque chose qui fût aussi triste que lui-même et pendant que le souvenir des plus grandes douleurs de la terre modérait le sentiment des siennes, il vint à songer au peuple de l'univers qui a le mieux compris les tristesses de la vie : les Juifs.

sion de l'*homme d'action* pour l'homme de *contemplation*.
Cependant trop de force et de vitalité juvénile le poussait encore vers les vains désirs de l'action publique et il rabattit ses regards des sommités sociales aux masses populaires.

FORTITUDO.

— J'ai pour vous, répondit le Docteur Noir, de grandes et majestueuses consolations.
Je veux que vous preniez la vie pour ce qu'elle est, et que vous l'envisagiez avec la force qui convient à un homme.
Mon système a cela de particulier qu'il sied à toutes les religions du monde et les satisfait toutes. Il n'a rien à démêler avec la foi.

*

Une fable de dévouement à une pensée et à un être, d'horreur pour les associations.

DES CERTITUDES.

Comment parle-t-on toujours de l'incertitude de la vie : que de choses certaines dans l'avenir.
1º Vieillir, souffrir, et mourir.
2º Il est sûr que Dieu n'a pas voulu que nous eussions connaissance de l'avenir, sur lequel nous disputons sans cesse.
3º Il y a beaucoup de consolations en cette misère puisque nous faisons tant de lâchetés pour y demeurer.
4º Le seul bonheur dans cette prison est de connaître, apprécier, goûter, savourer les consolations que le geolier nous a données.

*

Comme un puissant acteur le Docteur Noir prenait la forme qui convenait aux pensées qu'il voulait imprimer.

*

L'imitation est ce qu'il y a de plus plat au monde, et c'est à quoi les hommes sont le plus enclins.

*

Rare?
Rare, comme un homme sérieux en France, dit le Docteur Noir.

Sévère, empereur romain disait : « J'ai tout possédé, et tout e sert à rien. »

Le Satyre.

— Vous êtes l'homme français par excellence, dit Stello au Docteur, vous êtes uniquement *satyrique*, vous vous moquez de tout.

Le Français est un satyre. Il est né sous une vigne dorée surchargée de cent mille grappes joyeuses... on le trouva là-dessous un matin, accroupi au soleil et jouant avec une jeune fille dont il se moquait en même temps. Elle soupirait dans ses bras, il lui disait que ses larmes étaient feintes ; elle souriait, il lui disait qu'elle faisait la folle ; elle se cachait la tête sous un voile de cheveux blonds, il lui disait qu'elle faisait la prude. Et, cependant, il la caressait avec pétulance, il lui faisait du mal et elle l'aimait. Les fleurs poussèrent autour de lui, il rit et se moqua d'elles et il dit à la rose qu'elle faisait la moue comme une bouche mal faite. Le soleil vint l'éclairer, il lui rit au nez et se moqua de lui en lui disant qu'il n'était qu'un gros charbon. Dieu vint lui dire qu'il l'avait créé : il lui rit au nez, lui dit que ce n'était pas vrai et qu'il avait une barbe ridicule.

Depuis ce jour, il est puni et il ne lui est pas donné d'*être*. C'est le plus grand châtiment dont le ciel ait pu le frapper. Il e fait que s'examiner et se moquer de lui-même et quand il est las de ce métier et veut *être*, il est forcé par Dieu de prendre un masque.

Qu'il parle à l'esprit, le joyeux Satyre, il prend des noms erveilleusement moqueurs et égrillards. Il se nomme Rabelais et rit la bouteille à la main sous la treille de Chinon, Régnier, Montaigne, La Fontaine, Voltaire et tous les vaudevillistes.

Mais quand il veut être et parler à l'imagination, il s'appelle Corneille et prend le masque espagnol, puis le masque romain. Racine ? il prend le masque grec et le masque juif et ainsi feront ous ceux qui seront marqués en juif ou en orientaux.

— Et vous-même, dit le Docteur Noir, ne tenez-vous pas du satyre ? Car vous n'avez pu résister au plaisir de vous critiquer vous-même, quoique sous une forme poétique...

L'enclume et le marteau.

Stello était l'enclume, le Docteur Noir était le marteau. Il rappait ainsi à tour de bras et faisait jaillir de tous côtés les

étincelles. La forme brûlante se tordait sous ses coups et sortit noire et arrêtée comme un monument.

— *Exigi monumentum*, dit le Docteur.
— Hélas! il est trop vrai, dit *Stello*.

La campagne *.

Projet de travail. La tristesse monte comme la Loire, envahit la pensée, l'inonde, l'engloutit.

À quoi bon, à quoi bon tout écrit, toute gloire? etc.

La nature n'est pour moi qu'une toile de fond sur laquelle se détachent les figures humaines.

Matérialisme.

L'exposition de l'industrie maternelle.
— En Angleterre on donne une prime aux parents de l'enfant le plus gras. On les gonfle, on les fait engraisser en serre chaude. Cela se nomme le Baby-Show.

Omnibus.

Les funérailles. Le corps humain jeté dans un tombeau général sera distillé et servira *avantageusement* à faire du noir d'ivoire pour peindre et du cirage.

Que les princes sont des femmes.

Les princes sont élevés de manière à devenir des *séducteurs*. Comme des femmes, ils se regardent comme destinés à charmer. Ils jouent le rôle ridicule de *séducteurs d'hommes*.

Un courtisan d'un jeune prince me dit un jour :
— Il a une qualité très grande qui le rend supérieur à son frère aîné.

Quand son frère aîné, le duc d'Orléans, a pris un homme par sa politesse et l'a attiré chez lui dans son cercle, tout est dit, il ne s'en occupe plus.

Mais le duc de Nemours le soigne encore quelque temps, quoiqu'il n'en soit plus besoin.

— Oui, dis-je, il arrose son jardin. Le tournesol, une fois chez lui, il le cultive encore! O généreux Prince!

* Daté 1860.

) La Bombe *.

Poème.

Le Docteur Noir :
— Tenez cette Bombe dans vos mains.
— C'est l'image la plus parfaite de la terre. Cette fameuse terre, cette pauvre petite création avortée est une bombe remplie de matières en ébullition perpétuelle. Une enveloppe ronde détermine sa forme et relativement à la grosseur, n'est pas plus épaisse que le fer de la Bombe.

Là-dessus se balance un peu d'eau que nous appelons Océan. Tout le midi de la Bombe en est couvert et en la regardant de ce côté-là, on voit seulement quelques pointes de toupies qui pendent et que nous nommons le pied de l'Amérique, de l'Afrique et de l'Asie et sur cette boue qui n'est pas très épaisse, nous nous agitons et nous retombons mêlés dans la vase.

De temps en temps, le feu éternel qui bouillonne dans la Bombe et y combat les eaux brûlantes et la matière en fusion, s'échappe par les cheminées des volcans.

Un jour, qu'il sera plus fort par quelque accident, il fera explosion, la Bombe éclatera en quatre morceaux et le Drame humain sera joué.

* Daté 10 juin 1857.

CHAPITRE III

FÉRA

On connaissait, par le *Journal d'un Poète*, l'intention de Vigny de donner une suite à *Servitude et Grandeur militaires*.

L'ouvrage aurait certainement rassemblé plusieurs récits se situant à des époques différentes. L'épisode principal était l'histoire de Féra qui devait donner son nom, tout au moins en sur-titre, à l'ensemble de ces textes.

Nous n'avons pas retrouvé le plan général de l'ouvrage. Il a sans doute varié au fur et à mesure que le poète jetait des notes apparemment sans autre lien que la mention marginale *Féra* ou *Servitude et Grandeur militaires*.

Plusieurs personnages, que l'on retrouve aussi dans les projets relatifs à la suite de *Cinq-Mars*, apparaissent ici. On peut donc penser que le cadre de ces divers récits n'a jamais été arrêté de façon stricte.

Nous présenterons les notes retrouvées de la façon suivante :

Dans une première partie, nous avons réuni les récits projetés. Certains sont déjà rédigés, en particulier un fragment important qui indique bien le style que Vigny entendait donner à cette œuvre conçue dans la manière de *Servitude et Grandeur militaires*.

La deuxième et la troisième parties contiennent les notes et réflexions qui devaient servir de thème à l'ouvrage, celles qui portent une date certaine étant classées par ordre chronologique, celles qui ne sont pas datées ayant été simplement groupées, dans la mesure du possible, en fonction de leur sujet.

PREMIÈRE PARTIE

QUELQUES ÉPISODES

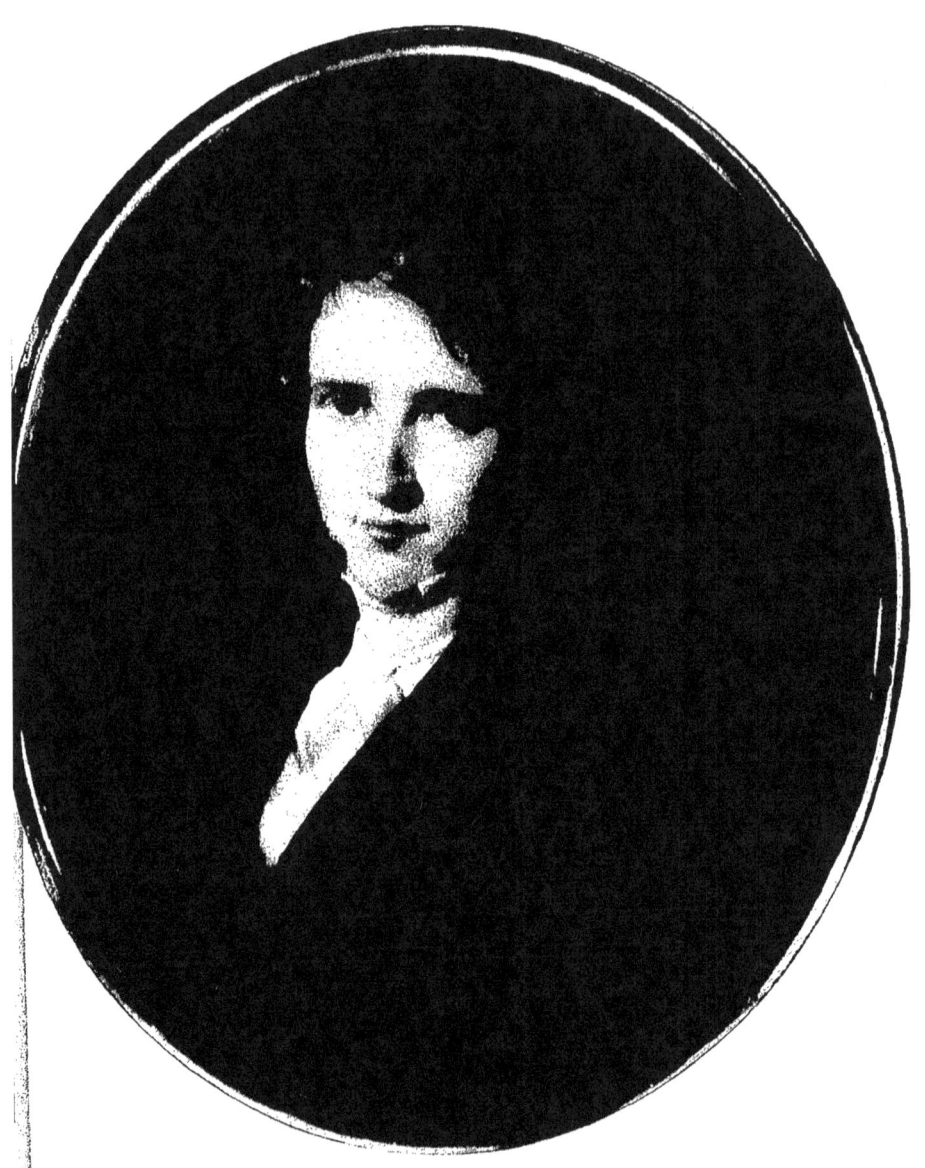

Alfred de Vigny à l'époque de son mariage. Cette miniature de Mansion, datée 1825, figurait au verso de la couverture du carnet d'autographes de M^{me} Alfred de Vigny.

Alfred de Vigny en 1862, photographie d'Alophe.

UN PREMIER DUEL *

Prenant donc la parole, voici ce que ce jeune homme nous dit :
« J'aimais depuis l'âge de dix-neuf ans une jeune et belle personne, fille d'une ancienne famille d'émigrés. Un profil grec admirablement régulier, des yeux presque trop grands, d'un bleu d'azur, une taille souple, élégante et parfaite, un esprit fin, délicat, cultivé, une mémoire d'une facilité et d'une étendue prodigieuses, la rendaient pleine de charme et lui donnaient un continuel attrait.

« J'étais son amant et sa famille voulait notre mariage, le désirait sans en parler hautement mais nous laissait toutes les facilités possibles de nous voir. Ma mère s'opposait à ces projets. Je n'étais pas majeur et ne pouvais sommer ma famille mais la jeunesse et l'amour nous emportèrent et nous nous donnâmes l'un à l'autre. On attendait ma majorité et en attendant, on nous laissait tant de loisir et de si nombreux tête-à-tête que rien ne nous manquait en félicités de ce que nous aurait pu donner le mariage. Nous vécûmes ainsi, en apparence comme fiancés et en réalité comme amants, durant trois années. Mais le bruit de notre paisible union et de notre prochain mariage rendit jaloux plusieurs jeunes gens qui avaient demandé sa main. L'un d'eux répandit sur elle des bruits injurieux. Cela me revint et j'appris qu'on l'accusait d'avoir été séduite par un vieux maréchal de France, il y avait peu d'années. Ses deux frères, jeunes, généreux et de caractère ouvert et loyal, étaient officiers de cavalerie et cherchèrent les auteurs de ces bruits sans les pouvoir découvrir. Je fus plus heureux. Heureux, grand Dieu ! Je sus que ces bruits venaient d'un jeune homme de Paris. Revenant de Rouen où mon régiment tenait garnison, je lui fis dire par un officier qu'il connaissait un peu, que je le priais de me vouloir bien donner une explication de ses propos. Il m'attendait et les avait certainement tenus pour m'offenser, car je dois dire qu'il accourut avec empressement à Versailles où je lui avais donné rendez-vous. Au lieu de s'ex-

* 1853 Féra : épisode de roman.

cuser, il me répéta avec une assurance insolente et calme que cette jeune personne s'était donnée il y avait quelques années, et cela, très souvent, à cet homme fort en crédit près des princes, pour être utile à son père, homme très ambitieux et qui occupait déjà un certain rang dans l'armée.

« Ma douleur et ma honte furent si profondes que je n'eus pas d'abord le pouvoir de répondre. Pendant mon silence, il tira gravement de sa poche l'adresse du lieu de leurs rendez-vous et des preuves écrites de la main de cette malheureuse jeune personne, preuves qui ne me permirent pas de douter de la honteuse vérité. Je fus sauvé de l'humiliation de verser des larmes par un regard que je jetai sur l'homme qui me parlait et, voyant sa joie féroce et même l'ironique sourire de notre ami commun, officier de mon régiment qui nous écoutait, je ne pensai plus qu'à me venger et je lui dis qu'il ne quitterait pas Versailles sans m'avoir rendu raison.

« — C'était ce qu'il me fallait, dit-il, et nous nous rendîmes chez un officier de la garnison qui nous prêta deux pistolets d'arçon. J'exigeai qu'il n'y eût qu'un témoin, notre ami, afin que l'affaire demeurât toujours inconnue. Nous allâmes très loin dans les champs, au delà du bois Satory et, après avoir longtemps cherché en silence dans la terre labourée, nous trouvâmes un terrain favorable à notre projet et masqué par un petit mur. Il y avait là un chemin assez humide mais aplati par les pieds des paysans. Nous laissâmes des paysans qui nous gênaient enlever du fumier dans une charrette et nous nous promenâmes sans parler, ayant entre nous deux notre témoin qui était ému et dont je sentais trembler le coude en lui prenant le bras. Pour moi ce que j'éprouvais, c'était surtout l'impatience d'en finir, afin d'avoir le temps de penser librement à ma douleur ou d'en être délivré pour toujours. Le soir allait venir bientôt et quand nous vîmes qu'à l'horizon de tous côtés il n'y avait personne qui pût venir nous interrompre, mon adversaire jeta violemment son chapeau à terre et je remarquai qu'il était rouge comme s'il allait avoir une attaque d'apoplexie. Je ne l'avais vu que trois fois au bal à Paris et je fus frappé de la beauté de sa figure et de sa tournure. Il avait autour de la tête de longs cheveux bruns très bouclés. Après avoir jeté son chapeau, il me dit : « Je dois vous déclarer, Monsieur, que je suis très fort au pistolet. »

« Je lui dis :

« — Monsieur, il n'est plus temps de parler, ayez la bonté de vous placer.

« — Tant pis pour vous, répondit-il, brusquement, je vous ai averti.

« — Vous vous y êtes pris tard, lui dit notre témoin, mais n'importe, X... ne tire pas mal non plus.

« Alors, il courut à une grande distance comme un enfant qui va jouer aux barres.

« — Tiens! comme il y va, me dit mon camarade.

« — Mesurez le terrain, lui dis-je, comme un témoin doit faire.

« Alors, il fut se placer au point où s'était arrêté ce jeune mondain dans sa course et vint, jusqu'au dernier des trente pas qu'il compta, en mettant pour chaque pas ses deux pieds l'un au bout de l'autre. A l'extrémité, il fit une raie avec la pointe de sa botte et je m'y plaçai dans l'immobilité la plus exacte que je m'étudiai à maintenir.

« Comme les pistolets n'étaient point à balle forcée, l'officier ne fut pas long à les charger. On n'avait pas encore beaucoup d'usage des pistons et des capsules à poudre fulminante et quand le témoin vint m'apporter mon pistolet, je regardai la pierre avec soin et j'ouvris le bassinet pour voir s'il était bien rempli de poudre.

« Quand je relevai la tête, je vis que mon adversaire, plus rouge encore qu'avant, me regardait avec une insolence incroyable. Je m'imaginai qu'il croyait que j'allais hésiter et je dis au témoin :

« — Allons, mon cher, faites-nous tirer à la courte paille le premier feu.

« Il prit à terre deux petits morceaux de bois, on était à la fin de l'automne et tout le terrain était couvert de feuilles mortes et de petits branchages. Il les rompit inégalement et les porta d'abord au jeune homme, puis à moi. Il me resta dans la main un fétu de branche qui me parut le plus court. Je ne me trompais pas; il retourna à l'adversaire, lui prit son brin de bois et, revenant pour le rapprocher du mien, il haussa les épaules et me dit d'un air de commisération amicale :

« — Ma foi, mon cher, c'est à lui de tirer.

« Cela me fit penser, pour la première fois, que ce monsieur était fort et je me plaçai, selon l'usage des officiers, le pistolet devant ma figure, regardant l'adversaire en face. Ce fut par une singulière pensée de jeune homme que je le regardai ainsi. Je me peignis tout à coup la figure d'un officier d'Invalides que je connaissais et dont une balle avait coupé le nez. Craignant cette horrible laideur plus que la mort, je regardai droit pour ne perdre que l'oreille s'il n'atteignait que le bord de la tête.

« Mon adversaire me dit alors :

« — Monsieur, je vous souhaite bien du plaisir à votre mariage.

« Comme il faisait beaucoup de vent et que nous étions en plein champ, je n'entendis pas et je criai au témoin, placé à dix pas, au milieu à peu près de la distance qui nous séparait :

« — Que dit-il ? Je n'entends pas.

« Le témoin ne me répondit pas et lui cria :

« — Monsieur, faites feu.

« Alors, il tira, après m'avoir ajusté un peu plus longtemps que la loyauté ne l'eût permis.

« Mais je n'eus pas le temps d'en faire l'observation. La balle vint à terre, un peu à ma droite, près du pied, dans la boue.

« Je ne regardai cela que très vite de peur que la réflexion ne parût de l'hésitation et voyant qu'il s'était placé droit, j'ajustai le coup, en remontant comme Le Page l'enseigne et le visai au milieu du corps. Je ne pensais à ce moment qu'à bien mettre mes trois points en ligne, visant le bas de son gilet. Je tirai et il tomba assis.

« Alors, je posai mon pistolet à terre, à mes pieds, pour montrer toujours le même sang-froid ; mais le cœur me battait très violemment dans la poitrine. Cependant, pour ne pas faiblir et pour me raffermir contre l'attendrissement par une idée forte, je voulus penser à un homme ferme et je me peignis vivement, en fermant les yeux, le profil énergique du grand Frédérick qu'une vieille gravure m'avait mis sous les yeux chez moi dès l'enfance et je me demandai dans ce rapide souvenir, combien il en avait vu mourir sans sourciller et combien j'étais peu de chose près de lui, étant un homme aussi cependant ainsi que lui.

« En ce moment, je rouvris les yeux et je vis que mon jeune témoin n'avait pas eu le courage, non plus, d'aller au blessé.

« Je quittai ma place et j'allai prendre le bras de l'officier. Nous nous approchâmes ensemble avec effroi et sans oser nous regarder et quand nous fûmes à côté de ce pauvre jeune homme, nous vîmes qu'il s'évanouissait et l'officier, mon témoin, s'appuyant sur ses propres genoux et restant debout près de lui, se baissa pour chercher la blessure qu'on ne pouvait pas voir sous ses habits. En ce moment même le coude sur lequel s'appuyait ce malheureux jeune homme, dans la boue, manqua tout d'un coup et il tomba la figure contre terre.

« L'officier qui avait été notre témoin, me dit avec tristesse :

« — Allez chercher les paysans de ces maisons que je vois là-bas, envoyez-les moi et retirez-vous, je me charge du reste.

« En ce moment, je ne pus résister à mon cœur, je me baissai et prenant la main de l'adversaire que j'avais fait tomber, je la serrai vivement espérant qu'il pouvait sentir encore que je me réconciliais, mais je la trouvai, cette main, si froide et si

molle que cela me fit horreur et je marchai à travers champs, ramassant mon chapeau qui était tombé dans la boue et n'ayant plus la pensée de ce que je faisais ni de ce que je venais de faire.

« Arrivé aux maisons, je dis à une vieille femme :
« — Avez-vous un mari, un fils, un homme?
« Elle me dit que oui. Je lui donnai dix francs en lui disant :
« — Envoyez-les vite à ces deux officiers que vous voyez là-bas.
« Elle se leva vite en disant :
« — Allons! encore des duelleurs!
« Je m'éloignai un peu et quand j'eus vu deux hommes en blouse sortir de la maison, je leur fis signe pour leur montrer de loin les deux officiers. Ils m'ôtèrent leurs chapeaux et marchèrent assez vite au lieu de l'événement.

« Alors, Monsieur, je gagnai les bois Satory et je m'y enfonçai.

« Là, je m'assis sur un tronc d'arbre et je mis de l'eau froide que je puisai dans une ornière, sur mon cœur qui ne cessait de battre violemment. J'évoquai toute la force de ma volonté pour parvenir à penser à autre chose; je dis tout haut des vers et le son de ma voix me fit mal. Je me tus. Je me rappelai tous les duels de l'histoire et me mis à raisonner pour m'assurer que je n'étais pas un assassin. J'avais dans la conscience la certitude d'avoir couru le même danger que l'autre. Je marchai au vent, très vite. Je pensai à César et à la quantité d'hommes grands et immortels qui avaient tué de leur main. Mais sous ces idées rapides, il y en avait une qui me serrait le cœur comme une tenaille, je ne pouvais m'en défaire. Je m'efforçais de n'y point porter mon attention, mais elle me pressait sans que nulle pensée m'y pût faire échapper. Je me remis en marche et je rentrai chez moi au milieu de la nuit. Je gardai une lampe et je me hâtai de me coucher après m'être enfermé à double tour. Je ne pus m'endormir que vers deux heures après minuit et à trois heures, je fus éveillé en sursaut par un cauchemar effroyable. J'avais, sous les yeux, ce pauvre jeune homme renversé et appuyé sur le coude et je ne pus me délivrer de cette vue qu'en me levant et me promenant par la ville, marchant et courant tour à tour malgré la pluie.

« Le lendemain, je partis pour Paris où je crus que je pourrais revoir ma jeune et belle maîtresse. Quand j'arrivai à sa maison, je la trouvai dans le salon de sa mère. Elle sortait de sa toilette dans une fraîcheur et une grâce toutes charmantes, elle achevait d'attacher ses manchettes de dentelles sur l'extrémité des manches de sa robe et ses doigts effilés, ses ongles

longs et blancs, les fossettes imprimées sur la peau de ses mains se croisaient et se tournaient d'une façon caressante que rien ne saurait peindre. Ses yeux bleus étaient célestes, son profil grec était plus pur et plus calme que jamais je ne les vis, seulement, elle fut épouvantée de ma pâleur et me demanda ce que j'avais fait depuis huit jours, ses premières idées étant toujours inspirées par la jalousie. Je vis qu'elle pleurait et je ne pus m'empêcher de baiser ses yeux pleurant aussi moi-même sans parler.

« Comme sa femme de chambre vint nous avertir que sa mère venait, nous eûmes le temps de nous remettre et elle courut s'établir à dessiner près de la fenêtre, mais moi, ne cessant de la regarder, je me dis que jamais elle ne serait ma femme et qu'elle serait pour peu de temps ma maîtresse. Je trouvai pour la première fois son sourire cruel et la grâce de sa conversation barbare. Comme si elle eût connu ce qui s'était passé et quoique sa faute fût plus ancienne que notre amour et même que notre première entrevue, je sentis que je devais l'abandonner pour toujours. Mais en même temps que je pris cette résolution sinistre, je sentis aussi mon amour redoubler et s'accroître du sentiment de pitié que me donnait cette séparation à laquelle je la condamnais en secret.

« Je me hâtai de sortir et de me rendre à l'appartement mystérieux où nous devions nous retrouver et lorsqu'elle y vint pour une heure, à la dérobée, je la dévorai de baisers, je l'enivrai de voluptés, puis, comme elle s'endormait dans mes bras, je me mis à fondre en larmes et je la pleurai pour toujours comme si je l'eusse tenue morte sur mon épaule. C'eût été une bien froide cruauté que lui reprocher un passé qui n'était pas une trahison envers moi, c'eût été la tuer que lui raconter ce que je venais de faire. Je réussis à n'en point parler et à la quitter avec ces serments et ces protestations vagues dont le langage de l'amour est si rempli et déguisant mon chagrin profond sous l'expression d'une souffrance physique, réelle d'ailleurs, car dès le soir, en rentrant chez moi, je me sentis une fièvre ardente.

« A trois heures du matin, un tremblement universel m'éveilla du demi-sommeil où j'étais et j'eus devant moi la vue de ce jeune homme tué. Je ne pus m'en délivrer qu'au jour quand mon domestique vint me faire lever pour l'appel. Je me mis debout et m'habillai, mais avec une pâleur constante et de subites rougeurs qui annonçaient tout ce que je souffrais intérieurement. L'officier qui m'avait servi de témoin n'était pas revenu au régiment et, ayant demandé une permission d'un mois, m'écrivit que je n'avais qu'à garder le silence, que tout

était arrangé et raconté comme un duel avec un inconnu étranger et passager à Paris.

« Je m'efforçai de ne plus penser à l'idée fatale et à force d'agir et de parler, j'y réussissais avec mes compagnons d'armes et mes soldats, dans cette continuelle lutte d'obéissance et de commandement, mais la nuit, à trois heures, j'étais réveillé en sursaut par ce tableau qui restait sans mouvement devant mes yeux et ce jeune homme appuyé sur le coude me regardait avec des yeux tristes qui me faisaient mal. Je compris alors ce que pouvait être la *Vision*, telle que l'antiquité la peint sans cesse, et la durée du songe, quand les paupières sont ouvertes et que l'image restant encore vive dans le cerveau se réalise au dehors et semble exister sous nos yeux.

« Ce fut alors que, ne pouvant me soustraire à ce supplice, je me jetai avec une incroyable frénésie dans cette passion même que je voulais empêcher de finir et que je donnai plus entièrement que jamais mon temps et ma vie à cette beauté fatale que j'avais condamnée en moi-même à une éternelle séparation. Ma tendresse pour elle l'enivra plus que jamais parce que jamais elle ne l'avait sentie si passionnée.

« Cependant, une nuance n'échappait point à la finesse extrême de son esprit et à la délicatesse de son cœur; c'est que, dans nos voluptés, je la traitais en maîtresse vulgaire plutôt qu'en amante chérie et que désormais les plaisirs moins tendres et plus voluptueux que je lui enseignais devenaient aussi moins amoureux et ne laissaient que peu de place à ce respect amoureux que j'avais, avant, pour un être sacré. Elle en pleurait dans mes bras et m'en faisait de doux reproches tout en se prêtant à cet abus de l'amour auquel notre jeunesse et notre ardeur donnaient des charmes impossibles à dire. Hélas! que faisais-je? Je tuais ainsi moi-même ma tendresse idéale et une sorte de rage me portait à ce sacrifice nécessaire. Sa personne parfaitement belle m'était en adoration et pourtant le souvenir de sa vie précédente et du meurtre qu'elle venait de me faire commettre pour la savoir me la rendaient souvent odieuse tout à coup.

« En ces moments-là, je la quittais convulsivement quelquefois et je m'enfuyais sans raison de peur de céder au désir de l'affliger*. D'autres fois, je la tourmentais par des soupçons que je n'avais pas, ne pouvant lui dire les certitudes autres que j'avais et je lui faisais ainsi répandre des torrents de larmes dont la vue me désespérait.

* Situation à développer.

« Nous vécûmes ainsi, traînant notre douloureux amour pendant près de deux années, jusqu'à ce que ma longue absence dans l'armée vînt y mettre un terme que je hâtai par la brusque interruption de mes lettres. Elle s'est mariée depuis à je ne sais quel étranger et je n'ai eu d'elle aucune nouvelle certaine, en conservant seulement le souvenir de la plus belle et de la plus spirituelle personne du monde.

« La tristesse insurmontable que laisse après soi la mort d'un homme ne m'a jamais abandonné depuis cette fatale rencontre. Il n'y a pas eu de jour où elle ne m'ait causé quelque longue distraction, de nuit où elle ne m'ait donné une pénible insomnie, de lecture qu'elle n'ait troublée, de travaux qu'elle n'ait assombris et c'est pour cela, Monsieur, que vous me voyez fuir toute discussion avec un soin particulier et recourir au silence plutôt que de lutter pour des bagatelles contre mes camarades.

« L'officier qui m'avait servi de témoin n'est plus au régiment à présent. Lui seul connut cette fatale et secrète affaire. Il a quitté depuis longtemps le service et s'est tué en Bretagne par maladresse dans une partie de chasse. »

— Passez-moi ce bol de punch, dit A...

Il m'a fait mal à la plante des pieds avec son histoire.

FÉRA *

Il a un duel pour chaque ridicule militaire qu'il combat. Il attaque le mot Pékin et se bat avec un officier qui avait défendu à un factionnaire de secourir des bourgeois attaqués dans la rue.

Il avait un ami qui le renseignait et chaque fois qu'il avait tué un homme en duel, cet ami arrivait et le blessait à l'épaule ou à la jambe. Il lui faisait une saignée au fleuret moucheté ou à l'épée.

— Qu'as-tu éprouvé, lui écrit sa sœur, en tirant ton épée contre la poitrine d'un homme?
— Une joie enivrante, dit-il.
Il *déteste les hommes* et aime les femmes avec *passion*. Enthousiaste et séide du Grand Condé.
Dans les charges de cavalerie, il enlève tout. Il considère sa perruque comme un casque et la jette. Il n'a plus sur la tête qu'une chevelure taillée comme celle de saint Louis.
Comment la passion du duel lui vient et devient chez lui une sorte d'accès de fièvre.
Un Napolitain jaloux opposé à son caractère. Il assassine sans scrupule et démontre qu'il a raison.
Raison d'aimer Féra qu'avait le duc d'Enghien...
Le duc d'Enghien (M. le Prince) aime Féra (qui lutte de bravoure avec lui).
Après ses duels toujours heureux, il le gronde, mais ne peut s'empêcher de l'aimer en le voyant pleurer ceux qu'il a tués.
Lorsque le régiment de cavalerie (le Royal, etc.) a jeté Féra par la fenêtre, une lutte s'engage entre le Prince et ce régiment, il le mène sous les canons et *tous les officiers sont tués*.
Le vieux Colonel pleure ses amis. « Je vous rendrai les chevaux, dit le Prince. Pour les hommes, c'est une nuit de Paris... »

* Féra (2ᵉ partie de *Servitude et Grandeur militaires*).

DÉNOUEMENT

A Strasbourg, grand dîner sur la terrasse de l'horloge. Repas. L'ami de Turenne, l'officier d'artillerie. On lui parle de ses actions d'éclat à l'armée.

— Vraiment, ce n'est pas maladroit et cependant jamais je ne me suis battu en duel.

— Jamais? dit Féra qui, malheureusement, venait de boire. Eh bien! vous vous battrez... Il lui donne un soufflet.

Le vieux Capitaine rougit, devient bleu et tombe frappé d'apoplexie.

Tous les officiers se lèvent. Ils se regardent et s'entendent. Féra se lève aussi. Ils se pressent autour de la grande fenêtre ouverte jusqu'au pied comme une porte. On voyait Strasbourg, les toits et, au loin, le mont Slave. Les officiers se poussent, s'avancent, se pressent sans parler. Féra est poussé, les plus proches lui tournent le dos, il est précipité sur les pavés, se relève et tombe mort.

M. le Prince prend en horreur ce régiment de cavalerie qui n'obéit pas et est une école de duels. Une information prise n'amène aucun résultat. Chacun déclare qu'il est tombé en regardant. La tête lui a tourné.

Le jeune Prince veut se venger. A Marienbad, il se met à la tête du régiment et charge avec les officiers trente pas en avant. Il en fait tuer huit.

— Il nous défie, disent les autres. Ils achètent tous des *chevaux blancs* et *des habits rouges*. Le Prince se met encore à leur tête et charge. Il est blessé, son cheval tué. On abat dix officiers à Norlingue. Il s'arrête sous les canons à portée de pistolet. Le reste est tué.

— J'espère que c'est jouer franc jeu, Messieurs, dit-il, et il part.

Le Colonel propriétaire a une main emportée.

— Monseigneur, dit-il, voilà une petite affaire qui me coûtera bon.

— Eh bien! dit le Prince, je rembourserai les chevaux. Pour les hommes, c'est une nuit de Paris. On en réunira, ce soir, qui seront meilleurs que ceux-là.

Féra *.

La vie et la mort d'un soldat.
Question de l'obéissance passive.

Histoire nouvelle.

J'ai été à l'hospice voir... Il venait d'être amputé. Il me raconta ainsi sa vie.

Un jeune homme était près de lui, d'un teint rose, très blond.
— C'est un assassinat véritable, dis-je.
Le jeune homme rougit.
Il dit :
— J'avais vu un peloton faire feu; une jeune femme tomber. Ma foi, je pris un fusil et je tirai sur l'officier. Je ne vous ai pas reconnu et je ne vous avais jamais vu qu'en habit bourgeois.

Je sentais toujours une sorte de froid sous la plante des pieds.

Les trois espions de police.

Un jeune homme blond joue le rôle d'un riche et aimable homme du monde... Il va chez l'archichancelier et la princesse Borghèse. Il a des lunettes dont les verres sont si épais qu'ils le font supposer presque aveugle. Il raconte partout qu'il a ainsi évité la conscription.

Au moment où il va épouser Mlle Le X..., le Ministre de la Police fait prévenir la famille qu'il a été arrêté pour vol d'une montre et de dix billets de banque et qu'il est espion de la haute police.

Un autre est en rivalité avec lui, on avertit encore la famille. Mais un troisième est aimé de la jeune personne et personne n'avertit parce qu'il est l'espion de l'Empereur même. Celui-là est dénoncé par les deux autres à la jeune personne même.

Le cynisme de leur langage et de *leur aveu* l'indigne tellement qu'elle les soufflette tous deux à la fois devant un domestique qu'elle appelle et qui les jette à la porte par-dessus les rampes de l'escalier.

Servitude et Grandeur militaires.

1re *partie*.

Votre cousin va venir.
Un beau nom.
Recevons-le bien.

* A relire.

2ᵉ partie.

Le cousin, solliciteur bas et bête.

Le maître de la maison s'annonce comme ne voulant pas être député.

Le cousin reste bas et bête.

3ᵉ partie.

On fait entendre au maître de la maison qu'il serait facile à la chambre de faire pénétrer quelques idées comme, par exemple, l'admission des capacités.

4ᵉ partie.

Le maître de la maison fait entendre (pressé par sa famille, développement d'intérêts) qu'il accepterait la députation. Le cousin devient insolent.

— Alors, dit le maître de la maison, il devient insolent, je retombe indolent.

La paix renaît dans la famille et le pays quand le recruteur de voix est parti.

DEUXIÈME PARTIE

NOTES DATÉES

Juillet 1848.
FÉRA.

— O Pouvoir, ô Gouvernement! être abstrait et nécessaire, que sommes-nous tous tant que nous sommes, sinon tes esclaves, tes gladiateurs. Assis à ta porte ou plutôt nous-mêmes portes et barrières de ta forteresse, nous nous faisons briser par le peuple quand il se révolte.

Lorsqu'il est vainqueur, on nous chasse du pied, on maudit nos nobles morts (frappés à la poitrine et couchés sur le dos), on nous appelle assassins du plus faible, assassins de notre frère, assassins de notre maître le grand Peuple, le grand Souverain, qui nous a enfantés et nous reprendra dans son sein.

Les enfants nous prennent nos armes et nous nous enfuyons en pleurant et brisant nos épées.

Lorsqu'il est vaincu, on nous crie : « Fidèles gardiens du Pouvoir, soyez bénis, vous avez sauvé l'ordre social, la propriété et la famille. » Mais bientôt le Pouvoir nous renie pour se faire aimer et, pour s'excuser d'avoir employé ses dogues, il les enchaîne, les cache et les bat. Il dit : « Je ne les connais pas; si je les ai employés, c'était une triste nécessité. »

Ainsi, gros Roi impotent, tu amnistiais les Vendéens et les troupes de Gand. Ainsi, Ferdinand d'Espagne, joueur de violon qui exécutait si bien le *Traga-la-Perro*, tu saluas ceux qui ont massacré ta garde, afin de t'assurer une mort paisible sur le velours de ton trône tout souillé de sang.

SERVITUDE ET GRANDEUR MILITAIRES.

A voir tant de beaux jeunes hommes réunis et marchant en silence, les yeux baissés devant la pensée de la discipline, souriant à l'idée du combat qu'ils vont livrer sans haine et sans injure, l'âme se sent reposée et le cœur ému. Les chevaux marchent d'un pas calme et régulier, leurs têtes se balancent

par un mouvement égal, les cavaliers écoutent les pas de leurs nobles compagnons d'armes comme le mouvement de la mesure qui règle leur marche et tempère leur valeur. Cette jeunesse si forte et si docile a des regards doux et enflammés qui rayonnent d'une vigueur modeste et fait songer involontairement à ces légions d'anges qu'un Dieu invisible conduisait au combat silencieux, violents et souriants.

La traite des blancs.

Il y avait alors à Paris des bureaux de remplacements. Une sorte de Vidocq en tenait un. Il vendait des hommes à des mères inquiètes pour leurs fils.

Les vendus étaient fort dédaignés, souvent fort corrompus, c'étaient des roués d'estaminet.

Pour avoir une armée *saine*, il faut des conscrits vrais, de vrais soldats, fils du pays, serviteurs de la patrie, soldés de la patrie, soldés par eux-mêmes et par leur propre travail de la terre de la patrie, mangeant le pain dont ils ont semé le froment; soldats de la nation et non soldés par un indolent.

Janvier 1850.

Féra.

Les deux campagnes [1].

Féra fait des campagnes sanglantes.

Son cousin est journaliste et fait deux *campagnes* contre la dynastie des Bourbons aînés et contribue à les renverser.

L'un mène une vie de souffrances et de sacrifices.

L'autre de succès de vanité et d'orgies d'estaminet.

Féra et son cousin sortent ensemble du lycée. L'un est journaliste, l'autre officier.

Le journaliste dénonce, par opposition, toutes les manœuvres de l'armée française et avertit l'ennemi du point où elle débarquera. Il est cause du désastre des troupes de sa nation.

La campagne du journaliste.
La campagne de l'officier.

Il est d'usage aujourd'hui de nommer campagne, dans les bureaux d'un journal, l'attaque d'un journal contre un gouvernement.

Il serait bon d'opposer à cette attaque la défense du pays par un officier. Ce qu'il a souffert à ce que l'autre a écrit sans

ulle peine entre les flacons. La profanation de ce qu'on nomme
'un nom de guerre paraîtra clairement démontrée.
Que *l'homme de guerre* est un *homme de peine.*
Comparer la *journée* et la *nuit* d'un général à la journée
'un magistrat ou d'un administrateur.

<div style="text-align:right">15 septembre 1852.</div>

Le Prince de Condé.

Haïssait le Mazarin comme le plus grand ennemi de la noblesse et comme portant son élève à l'ingratitude envers la race noble, franque et française. Il disait comme François I^{er} :
— Foi de gentilhomme : Je vous jure que ceci est vrai, etc.

Il dit de Louis XIV, après la mort de M. de Fargues :
— Il ne lui manque rien pour être roi, il sait déjà être ingrat.

Louis XIV.

Le montrer (à cette époque) enfant soumis à Mazarin, dompté et *séduit* par cet Italien rusé qui cherche à dompter son âme et affaiblir son corps.

Notes.

Le prince de Condé était le héros de la reine Christine de Suède.
Scène.
Un parti hollandais vient enlever une chaise de poste dans une avenue de Versailles.
Scène.
(La noblesse est européenne plus que française.)
Le duc d'Enghien dit :
— Parbleu, nous sommes de tristes sires. Je ne vois pas que nous ayons fait beaucoup de conquêtes depuis Charlemagne, si ce n'est un moment avec François I^{er}.

A mesure que les Francs diminuent et sont décimés et ruinés par les croisades où les pousse le clergé (populaire et bourgeois), la race gauloise l'emporte par le nombre et son influence lourde et molle, stationnaire, casanière, l'attache au sol. Le *soldat-laboureur* est soldat par accès, laboureur par caractère. Quand les Francs l'entraînent, il devient guerrier.

23 mars 1855.

Des généraux.

Combien ils sont rares. Presque toujours ce sont des conducteurs de troupeaux de lions qui ne savent où ils les mènent.

Le duc de Cambridge, sans le vouloir, a été *philosophe sans le savoir* quand il a dit en revenant à Portsmouth : « La guerre de Crimée est une guerre de soldats et non de généraux. »

C'était faire, des généraux qui ont commandé, la plus sévère critique.

Turenne, avec vingt mille hommes et Vauban, eût pris et fortifié Pérékop et forcé Sébastopol à se rendre par la famine.

Ce qu'il faut à un général.

Servitude et grandeur militaires.

Un jeune prêtre est forcé de partir pour l'armée et devient en peu de temps officier.

Sa conduite dans la campagne d'Austerlitz.

En temps de paix, la vie militaire est une *répétition* perpétuelle d'une *tragédie* qui ne se joue jamais.

28 septembre 1856.

Servitude et grandeur militaires.

Conclusion.

Après les trois exemples :

1º du temps de Louis XIV, minorité. Turenne, etc.,

2º de la République de 93,

3º de l'Empire : Mallet, Guibal, Lahory,

conclure que :

L'obéissance passive est due lorsque le premier anneau de cette obéissance est dans une main sacrée à un titre quelconque et douée d'une majesté naturelle consentie par tous, soit celle de l'hérédité, soit celle de la grandeur populaire d'un grand capitaine.

Il faut que le gouvernement soit *digne* d'avoir *des héros* pour *esclaves gladiateurs*.

Voyons et réfléchissons.

L'Espagne en 1856. Cette année vient de nous donner un étrange exemple du mal et du bien que fait une armée permanente.

L'armée, sous deux généraux réunis, O'Donnell et Espartero, chasse la Reine mère, change le gouvernement d'Isabelle.

La même armée combat les milices révoltées et défend Isabelle d'une révolution républicaine.

L'armée espagnole a donc été dans la même année *révolutionnaire* contre la couronne et *préservatrice* de la *couronne*.

En qualité de révolutionnaire, elle a attaqué seule la couronne et l'a soumise.

En qualité de préservatrice, elle a résisté à la garde nationale espagnole qui semble toujours partout être la nation même armée.

L'armée a soumis les baïonnettes intelligentes et les a arrachées des mains bourgeoises et ouvrières qui les portaient.

Où eût été le devoir dans la première bataille pour un officier général fidèle à la Reine.

Novembre 1856.

Pensée-mère.

Il faut, dans tous les exemples que je choisirai, *amoindrir l'ambition personnelle*, accroître *l'amour de la gloire*.

Questions.
De la fidélité militaire.

A quoi? Au drapeau et à la nation ou bien à une dynastie?
A un parti? A une opinion?
Le choix de l'opinion existe-t-il?
Le droit de choisir, l'armée l'a-t-elle?
Platon eut-il raison de dire, dans sa *République*, l'armée *est une meute*?

Cette meute tenue en laisse peut l'être par *Marat* qui lui fera mordre les hommes de bien et étrangler la vertu.

L'homme d'honneur accomplit son serment jusqu'à la mort, là est le devoir.

L'homme d'intrigue, possédé de l'*esprit de manège* dont parle Vauvenargues, s'intitule : *homme de conscience* et capitule comme le maréchal *Marmont*.

Le jeune duc de *Reichstadt* reçoit chez lui *Marmont* et lui dit :
« Je préfère l'homme de conscience à l'homme d'honneur. »
Il avait tort, c'était pousser trop loin la politesse.

28 novembre 1856

Servitude et Grandeur militaires.

L'homme d'armes (l'homme des armes).
Le guerrier (l'homme de la guerre).
Le soldat (l'homme de la solde).
Ces noms ont tous un sens juste et profond.

Le vaisseau de deuil.

Sur *la Boudeuse*, le capitaine a le malheur d'obéir au décret de la Convention qui ordonne de fusiller les prisonniers d guerre.

Étonnement des prisonniers qui se rendaient à bord e disant : « Nous avons travaillé de notre mieux, mais en Dieu a été pour vous. »

Étonnement et horreur de l'équipage forcé d'obéir au capitaine. La traversée malheureuse.

Le typhus se met dans l'équipage. Le scorbut s'y joint.

Aucun homme ne veut plus parler au capitaine. On évite de le toucher comme un *excommunié*.

Servitude et Grandeur militaires.

Chapitre...
Que le général en chef doit être un *improvisateur d'actions*.
Il lui faut être donc homme *d'invention* et *d'imagination*.
Les souffrances du corps mettent les hommes de guerre au-dessus des autres hommes. Comme l'état de mère avec ses douleurs élève la femme au-dessus de tous les hommes.

Servir, j'ai servi longtemps. Entrer au service, avoir des services glorieux : expressions populaires en France, grandes e solennelles toujours.

Servitude sacrée! servitude des armes!

16 mai 1857.

La royauté sortie des flancs de la noblesse l'a empoisonnée et égorgée.

La guerre d'Orient a été pour la France comme un *duel*.

L'affaire est arrangée. On n'y pense plus, on s'embrasse; on *s'embrasse trop!*

Cent mille hommes perdus sont pour la France comme une coupe de cheveux.

C'est trop de chevalerie.
On devrait avoir plus de réserve envers les Russes.
Il n'est pas décent de témoigner tant de sympathie au fils
u *tzar Nicolas* qui, pour exercer le droit qu'il croyait avoir :
 liberté de faire la guerre, plus dangereux que le droit de
berté *de la presse*, a fait sacrifier à la France plus de *cent
ille hommes*, le plus pur de notre sang.
Ombres de Crimée, que dites-vous de cette amitié russe?
Vous, qui avez *saigné* avec les zouaves, qu'en pensez-vous?
es mères, les veuves, les sœurs qui portent encore le deuil
es héros français ne se sentent-elles pas offensées et blessées
lans leur cœur?
Je le disais aujourd'hui devant une jeune femme qui m'était
nconnue, j'ai vu trop tard qu'elle était en deuil.
Je l'ai peut-être affligée en renouvelant sa douleur, mais, au
ond du cœur, elle doit penser comme moi. On me la nomme,
'est M^me *Boussière*, veuve d'un colonel tué à Malakoff...

*

19 juillet 1857.

Les chevaliers de Blanzac.
La maison de Blanzac.

La troisième histoire sera celle du dernier Blanzac qui est
oué à Napoléon I^er par le cœur.
Il a organisé dans l'armée une association de chefs fidèles
la régence de Marie-Louise et à Napoléon II, roi de Rome.
a conspiration de Malet le trouve prêt à résister à Paris par
'armée des provinces, il a préparé des sociétés secrètes conser-
atrices de l'Empire comme il y a des sociétés secrètes destruc-
ives et une *contre-conjuration*, un contrepoison aux *néo-jaco-
ins*...

*

20 juillet 1857.

Tandis que Malet organisait une révolution républicaine,
lanzac organisait une contre-conspiration *napoléonienne*.

De la liberté féodale.

Les Blanzac la représentent. Ils se portent où ils veulent
vec leurs amis et leurs *sujets*. Les paysans disent comme
ncore de nos jours : « Je suis sous la *protection* de la famille
e *Blanzac*. »

La brute guerrière.
Le *Pékin*.

Dédain du militaire *pour le Pékin*.
L'amiral B., ce qu'il me dit de la peine qu'il avait à force les capitaines de vaisseau de la marine militaire à protéger e escorter les vaisseaux marchands.
Un officier dit à M. de Saint-M. :
— Que venez-vous faire ici? Qu'avons-nous besoin de colons
Curieuse manière de fonder une *colonie* sans *colons*.
Autant vaudrait une *colonnade sans colonnes*.

L'officier et le soldat d'Afrique pensent avoir deux ennemis l'*Arabe* devant et le *Pékin* derrière.

Conclusion.
Bureaux arabes.

Conserver l'institution, changer les hommes.

Voir *la Presse*, 28 août (1858), *samedi soir*, article de Cl' ment Duvernois.
La question du *militarisme* et des bureaux arabes qui réu nissent les fonctions administratives et *judiciaires* dans l mains des sous-lieutenants est bien traitée.
Le refus de livrer aux cours d'assises l'assassin du frère d l'Arabe Miloud est concluant. Le bureau arabe lui offre *le pri du sang* en argent, il refuse et demande justice! On la refuse il se venge. Un conseil de guerre l'acquitte avec raison.

*

9 janvier 1859
Des professeurs.

Tout homme qui a été professeur garde en lui quelque chos de l'écolier.
S'il veut plaire à une assemblée, il lui fait des câlinerie d'enfant; s'il veut l'intimider, il la tance et la gronde comm une fille en pénitence; s'il veut attaquer un gouvernement, lui fait des grimaces et des niches.

Il tient quelque chose de ses victimes les écoliers; comme l crocodile imite la voix d'un enfant.

*

19 janvier 1859.

Après avoir longtemps médité le titre qui pouvait représenter dignement la seconde partie de *Servitude et Grandeur militaires*, je crois devoir l'intituler :

> Servitude des maîtres.
> Grandeur des esclaves.

Suivent plusieurs titres dont le second porte l'annotation marginale :

déc. 1858.

apitre I :

> *Les maîtres de la guerre.*
> Les esclaves de l'Honneur.

*

> *Servitude et Grandeur militaires.*
> *Seconde Partie.*

Chapitre X :

> Le mépris de la vie.
> Le mépris de la mort.
> La réalité de l'histoire.
> Les profondeurs de la vérité.

*

Ici, vous lirez les travaux et les douleurs des grands hommes qui ont eu le malheur de vivre.

29 janvier 1859.

SERVITUDE ET GRANDEUR MILITAIRES.

Les analystes, les chroniqueurs, les historiens.
L'histoire combien inférieure à la *philosophie de l'histoire*.
Les historiens n'ont d'autre art de composition que celui d'un chapelet : *les douze mois* de l'année.

1859.

Notes pour *Servitude et Grandeur militaires*.

Vous, soldats sujets de l'Honneur votre Roi, vous êtes les joueurs du champ de bataille.
Le problème est simple : la mort ou le grade supérieur...
L'avancement, passion unique.

Le sentiment de l'abnégation dans le devoir et dans l'obéissance est bien plus beau que le sentiment de la *liberté* sans bornes de chacun, sentiment *égoïste, orgueilleux et sauvage*.

Le sentiment de la discipline est modeste, *humble*, chrétien.

*

Quelle était l'opinion de ce savant armé ?
Il avait *l'opinion d'un canon.*

20 mai 1863.

Fragments et anecdotes.
Souvenirs épars pour servir de matériaux à la seconde partie.

Rien n'est à imprimer de ce qui suit :

Remarques.

Turenne juge que c'est assez de trois mille cavaliers et *cinq cents* mousquetaires pour venir du Rhin à Paris.

Il passe le Rubicon lorsqu'il marche contre l'armée royale et bat le maréchal d'Hocquincourt *en passant*.

Quand il arrive à Paris, il essaie de se poser en arbitre.

« Je ne favoriserai ni la *révolte* du Parlement ni l'*injustice* du Ministre. »

TROISIÈME PARTIE

NOTES SANS DATE

FÉRA OU LE DUEL

Histoire de *Servitude et Grandeur militaires.*

Époque Louis XIV, minorité.
Le Roi enfant et la Reine mère chassés de Paris avec Mazarin et à cause de lui.

Féra ou l'épée de Damoclès.

A chaque chapitre on sent la pointe de l'épée de l'Empereur qui va tomber.
Et en même temps, la pointe de l'épée de l'auteur qui va tomber comme un jugement sur un homme.

Pour servitude et grandeur militaires.

Deuxième partie.

L'époque de la régence d'Anne d'Autriche. Turenne, etc.
Chapitres intitulés : *Histoire générale.*
Chapitres intitulés : *Histoire particulière.*
Chapitres intitulés : *Philosophie des armées.*
La cause de l'honneur.
Les hommes de guerre ne cessent de rouler le rocher de Sisyphe.

Féra.

1re question :
La Servitude n'est pas la Servilité.
La Servilité dans un magistrat.

2e question :
De l'obéissance passive.
Les chefs de corps et les soldats qui rendirent leurs armes en 1848 à l'émeute des faubourgs dirent qu'ils respectaient la *réforme* que la garde nationale proclamait devant eux.

On pourrait prouver, *Tacite à la main*, que si chaque chef romain, *César* le premier, n'eût été forcé par les usages républicains de *persuader* les *Quirites* comme orateur avant de commander la charge comme capitaine, les Barbares ne fussent pas entrés à Rome.

(Au verso.) UN MOT D'ANNE D'AUTRICHE.

— Je voudrais, dit-elle, qu'il fît toujours nuit ici (à la cour) parce que dans le jour je n'y vois que gens qui me trahissent

SERVITUDE ET GRANDEUR MILITAIRES.

Pourquoi :
L'honneur reçoit à présent de graves atteintes.
1º L'honneur politique.
Dans le jeu du serment politique, lequel devrait être aboli
2º L'honneur public dans les mœurs.
Par les transactions industrielles qui mettent la conscienc en doute d'elle-même.
3º L'honneur dans la famille.
Rapports dans le mariage, etc.
L'adjonction des capacités à la Chambre.
— Un boulanger est électeur, éligible, *élu*.
— Ancien domestique du général. Bête, cupide, bas et po tron.
— Le général ne peut être élu et un colonel de dragons prie de demander au député sa protection pour lui.

*

Le père de famille (homme de guerre) est condamné à la *mo civile*.
Un prêtre catholique (confesseur) conseille à sa fille de pr fiter de cette mort civile pour *tenir son rang* avec ses enfan dans le grand monde.
Un ministre protestant est du même avis près de son fil
La *religion de l'Honneur* le leur *défend*.
Je ne vois point, ô ma Sœur, qu'il soit si vulgaire de cherch *un endroit écarté où d'être homme d'honneur on ait la libert*
Cet endroit écarté c'est notre cœur. Notre propre cœur e un asile où se retire notre honneur, ce tabernacle se porte pa tout et je l'ai sous ma cuirasse...

*

Les officiers supérieurs, les généraux traitent avec respect un *jeune enseigne* et hors du service lui laissent le pas parce qu'il est d'une naissance plus haute que la leur.

Servitude et Grandeur militaires.

Vous qui avez *saigné* avec Wallace. (Chant écossais.)
Vous qui avez *saigné* avec Saint Arnaud, Lourmel, Bosquet et Canrobert.

De l'oisiveté militaire.

Symptômes.
Le cigare, le café, la vie d'estaminet, la promenade vague et lente. Le soldat couché de midi à quatre heures.
Le général oisif.
L'oisiveté du soldat (*chair à canon* trop souvent).

*

Après les devoirs de la guerre,
les devoirs de la paix.

*

La religion de l'Honneur.

Ex. : Une femme ne suit pas les conseils de son confesseur qui sont d'aller habiter avec son mari (absent lors de sa grossesse). Elle déguise sa grossesse et accouche avec danger de peur d'être accusée un jour par ses enfants d'avoir doté un enfant étranger d'une part de leur fortune.

*

De la noblesse.

Sous Louis XIV.
Montrer la politique de Fénelon, du duc de Beauvilliers.
Qu'elle aurait pu fonder une aristocratie semblable à celle de l'Angleterre.
Les *sentiments de tradition* sont les plus solides.
Dignité de caste.

*

Vous qui avez saigné sous Wallace!

(Chanson nationale écossaise.)
Épigraphe de l'un des chapitres.

*

Les manœuvres.

Une *répétition* perpétuelle d'un *Drame* des champs de bataille qui se joue de vingt ans en *vingt ans*.

*

Chapitre :
Qui aurait le courage d'être lâche.

L'attitude de l'armée décide les événements dans les régences.
Le duc d'Épernon au parlement décide la réponse de Marie de Médicis.
La *défection d'Épone* tue la régence de Marie-Louise.

*

Servitude et Grandeur militaires.

L'arme blanche.

Hector, Ulysse, Diomède.
Le christianisme. Les combattants depuis l'invention de l'artillerie.

Salvator Rosa.

Que chaque soldat avait dix ou douze duels corps à corps dans une bataille. On sortait couvert de cicatrices.
La guerre de *Crimée* a renouvelé ces combats à l'arme blanche.

Les armées, chevalerie moderne.

Les chasseurs de Vincennes disaient : on les a passés à la fourchette.

L'armée.

Toute *armée* est une *machine de guerre*.
On la pose devant les forteresses comme une baliste, elle frappe et renverse : devant des hommes, elle fauche des blocs animés.

*

Chapitre X :

Notre ami c'est notre maître.

Les gardes nobles.
La vie et la mort d'un régiment.

Rien n'est aussi rare qu'un honnête homme illustre.

Le vulgaire s'est accoutumé à croire que les crimes et les éclats scandaleux étaient seuls des marques d'énergie et l'on s'est trop souvent servi de ces apparences de force pour illustrer des faiblesses et des décadences humiliantes.

Chapitre X :

> Le jeu des historiens et de l'Histoire.

*

> La barbarie de la guerre au temps de Louis XIV.

*

Ne regrettons pas une heure des temps passés.
Pillage en France... de *Sully*. Économies royales.

*

> Barbarie de la paix.
> Les grands jours d'Auvergne.

*

La n... Les épaves.
Nous sommes moins avancés qu'au temps de *Sixte-Quint*.
(La bulle qui excommunie tout homme qui pille les naufragés.)
Que sont les livres pour la morale auprès de cette autorité sainte et terrible qui portait son glaive rougi comme celui de l'archange jusqu'au fond de chaque cœur au temps de la foi.

*

> La barbarie du goût sous Louis XIV.
> L'éloge monosyllabique du Roi (goût du Bas-Empire).

*

> *Perinde ac cadaver!*

Absolument comme un cadavre.

Tu seras sans volonté, comme un cadavre, tu te lèveras à ma voix, tu retomberas à mon ordre, tu seras immobile et glacé jusqu'à mon commandement. C'est la maxime d'un général et quel général? Le général des Jésuites. Mais n'est-il pas emprunté à la discipline de l'armée? L'armée n'est-elle pas le modèle de l'ordre, de l'obéissance, de l'organisation régulière, de l'abnégation?

> Servitude et grandeur militaires.

*

> Esprit de servilité.

Il y a du lévrier dans l'homme.

*

Abnégation.
L'homme fait pour commander
souffre dans l'obéissance.

*

Douleur de l'obéissance.

*

Que toute législation religieuse ou civile fut créée pour la rendre possible.

*

Que rien n'est plus contraire à notre nature.
La montrer anoblie par le sentiment admirable de l'unité d'un corps qui est la *nation armée* par la réunion de chaque *membre* au *corps*.

*

Leçons d'histoire.

1ère *leçon* :
Quoi! c'est moi que vous consultez sur un point de l'Histoire de France, jeune homme studieux et sérieux.

De la falsification des idées.

Rien n'est plus commode que ce procédé.
On voit qu'une idée sera dangereuse à un système quelconque, on la falsifie.
Voyez ce qui se fait :
Sur Chatterton, S. M. Girardin.
Sur Stello (les prisons de 1793), Molé.

*

(La question du livre.)
Chapitre...
La liberté d'être fidèle.
Question:
— L'armée permanente a-t-elle le droit d'être fidèle à un dynastie?
— Non. Puisqu'un général peut dire à son corps d'armée « Suivez-moi. » Et ce corps d'armée marche, suit et passe à l révolte parce que le général l'a ordonné.
Après un maréchal qui commande, nul ne se croit respo sable et chacun se regarde comme un anneau insensible muet de la chaîne de fer dont le maréchal tient une extrémi dans sa main.

*

La persistance de Balthazar à suivre les dernières volontés de Louis XIII lui a fait des ennemis mortels de tous ceux qui ont trahi et rougissent en le regardant.

*

Il se trouve opposé et allié tour à tour de tous les grands capitaines du temps. Leur adversaire quand ils marchent contre le Roi, leur allié quand ils rentrent dans le devoir.

*

Balthazar s'attend à leur inimitié. Il ne se trompe sur aucun.

*

Les grands de la pensée.
« Tout ce qui se fait contre le droit est nul de soi », dit Bossuet.
Il faut retourner cette maxime et faire dire :
Tout ce qui se fait contre le serment, est nul de soi.
Tentation et autorité inutiles contre *l'honneur*.

*

Sur ce groupe de gentilshommes dont M. de Balthazar est l'âme, *l'autorité* des Princes et des maréchaux ne trouve obéissance que lorsqu'elle est elle-même une *autorité obéissante*, une autorité *fidèle*.
Si le maréchal général trahit, l'obéissance doit à l'instant cesser.
Et pour moi, je pense que dès le moment où un général en chef trahit et veut entraîner son armée, il doit être déclaré : *Hors la loi.*
Il doit être *interdit* et *excommunié* comme au *moyen âge*.
S'il en eût été ainsi, *Marmont* eût été arrêté par ses soldats au moment de sa défection.
Ney eût été arrêté par ses aides de camp au moment de sa défection.
Raguse après la défection d'Épone, après avoir trompé le e corps d'armée et l'avoir fait passer dans les lignes autrichiennes et russes dans la nuit à son insu, conduit et égaré jus'à Versailles par le général Soufrans, Raguse devait être arrêté t fusillé sur la place par le colonel Ordener qui lui adressa des aroles dures et violentes mais ne put faire plus.

*

L'honneur, la fidélité.
Comme quoi les souverains en sont plutôt gênés et embarassés que reconnaissants.

De l'intimidation.

La première prétention de tout officier, est *l'intimidation*.

Intimidez l'ennemi, Messieurs, c'est bien, mais *n'intimidez que l'ennemi*, ne cherchez pas à intimider les Français qui ne sont pas vos soldats.

*

Seul secours, ne pas les regarder.

Leur parler en regardant ailleurs pour qu'ils n'espèrent rien de leur jeu de physionomie et de leur pantomime de tambour major.

*

Du mécontentement dans les armées modernes.

En général, tout officier est mécontent de ne pas être Maréchal de France.

Du bas échelon où il est placé, il regarde tous les degrés de l'échelle jusqu'en haut.

La poussière des armées démocratiques attend toujours le vent.

Les gentilshommes de province ne voulaient pas d'avancement.

Les commandements étaient achetés.

*

Servitude et Grandeur Militaires.

De Louis XIV.

Dans l'affaire de Balthazar fut-il un enfant trompé ou un enfant déjà dressé à l'ingratitude la plus monstrueuse?

Mérita-t-il ce jugement de Montesquieu :

Faible à faire pitié. Aucune force d'esprit dans les succès; de la *Sécurité* dans les revers etc., etc. Il aima la gloire et la religion, et on l'empêcha toute sa vie de connaître ni l'une ni l'autre

*

Cette vérité que le métier nuit à l'art est encore vraie à l guerre. Les gens du *métier* y paraissent un moment et dans l routine de la tactique supérieurs à ceux qui aiment *l'art* de l guerre comme occasion de *grandeur* et de *gloire*; mais le temp étant venu des grandes expéditions, l'homme de l'art repren son rang qui est le premier.

CHAPITRE IV

SUPPLÉMENT AU « JOURNAL D'UN POÈTE »

1829.

Othello.

Il y a dans les mœurs publiques de toute nation des choses que tout le monde sait et que personne ne dit. De ce nombre est l'usage d'employer au théâtre ces sortes d'associés ténébreux qu'on nomme les *claqueurs*.

Je voulus mettre une sorte d'héroïsme chevaleresque à m'en passer le jour de la représentation d'*Othello* en voyant le public à nu, sans guide, livré à lui-même. Il sortit de là le chaos. Un jeune homme était frappé d'une beauté, il applaudissait et criait : « *Superbe!* » pour un vers, pour un mot. Son voisin voulait entendre l'expression entière de la passion jusqu'à la fin de la période et il avait raison. L'autre se fâchait de ce qu'on lui imposait silence, réclamait son droit. Querelle, tumulte, duel assez souvent. Les acteurs étaient interrompus et non soutenus. Démontés, décontenancés, ils s'arrêtaient subitement et les scènes ardentes étaient refroidies. La claque habituelle se voyant chassée de ses bancs par le vrai public devint furieuse, trouvant moyen de se glisser dans tous les coins, se mit à siffler, comme le public applaudissait, c'est-à-dire à tort et à travers.

M^{lle} Mars me l'avait prédit. « Faites comme tout le monde, me dit-elle, ou ils se vengeront. » Cela ne manqua pas. Elle m'apprit d'autres secrets. Les acteurs qui n'avaient pas les grands rôles étaient devenus les ennemis du succès de la pièce et ils étaient beaucoup. Monrose, Cartigny, Michelot disaient que Yago étant en style de théâtre un *grand comique* ce rôle leur était dû. Et voici les perfidies et les fourberies que firent ces Scapins. Le soir de la première représentation, je voulus entrer au théâtre pour voir les costumes et je n'y pus pénétrer par l'entrée ordinaire que l'on avait sagement fermée. Je revins à l'entrée publique des colonnes et là je vis un homme qui don-

nait le bras à deux femmes et jetait de grands cris, cherchant à provoquer l'indignation des spectateurs futurs qui formaient la queue, il criait : « C'est affreux! on trompe le public, on nous empêche, nous qui payons nos places, d'entrer dans la salle que nous allons trouver remplie des amis de l'auteur... »

Il en était là quand il se trouve face à face avec moi et reste pétrifié... J'eus pitié de son air contrit et épouvanté et je lui dis :

— M. Monrose vous qui savez mieux que moi les détours des coulisses, conduisez-moi, je vous prie... Les gardiens nous ouvrirent et il passa avec moi sans obstacles, ce fut ma seule vengeance.

A quelques soirs de ce jour, Mlle Mars étant dans les coulisses du théâtre dans son habit de Desdémone me dit : « Je vais vous faire voir quelque chose de curieux, Monsieur ; regardez cette loge aux troisièmes. Vous verrez Michelot mon excellent camarade. Il est seul sur la première banquette et vous allez le voir applaudir. Mais savez-vous comment il s'y prend? Il joint les deux mains de manière à ce qu'elles ne fassent aucun bruit, et il les élève de manière à ce qu'elles cachent sa bouche qui siffle avec un bruit infernal. Deux de mes amis sont dans la loge voisine et l'ont vu. »

J'eus la curiosité de monter dans ce corridor d'où je m'assurai de la vérité de cette manœuvre machiavélique.

En général, une pièce de théâtre a pour adversaires acharnés tous les acteurs d'une troupe qui n'y remplissent pas de rôle; puis ceux dont les rôles sont courts ou secondaires. Et il faut ajouter que nulle part elle n'est critiquée plus amèrement que dans la loge de l'actrice qui joue le rôle principal de l'ouvrage; parce que si un journal lui a trouvé le matin quelque imperfection, ses courtisans et ses flatteurs viennent le soir lui dire qu'elle est parfaite et que si elle semble avoir un défaut, c'est la pièce qui est mauvaise en cet endroit et le tort en est à l'auteur qui a mis toutes les beautés dans les autres rôles.

L'auteur a donc à combattre contre un public indifférent et hostile, avec des soldats qui le trahissent. Heureusement, leur vanité et leur intérêt les forcent à jouer de leur mieux et vaille que vaille cela marche et se soutient pendant une centaine de représentations.

1852.

Il y a deux choses dans la vie d'un homme voué aux travaux de la pensée : l'invention passionnée de ses œuvres et la contemplation attentive des œuvres des autres.

Aucun homme n'est isolé, une chaîne non interrompue lie les productions l'une à l'autre.

Logique politique.

De deux choses l'une. La République est une bonne ou mauvaise forme de gouvernement.

Si la Répubique est la plus parfaite des formes de gouvernement, la France s'est montrée deux fois incapable d'atteindre sa perfection et s'en est confessée indigne en la détruisant par son vote presque unanime, réfléchi et renouvelé *deux fois* en un an.

Si la République est le plus mauvais des gouvernements pour une nation moderne, la France a été sage de s'en délivrer le plus tôt possible.

Dans les deux cas, il était donc juste que la République fût déracinée.

L'armée est une meute de dogues et de lévriers que le gouvernement tient prête contre toute révolte.

Le mensonge social de 1848 a été *le vote* universel, il a renversé la monarchie d'Orléans et la République qui l'enfantait.

1853.

François.

Histoire d'aujourd'hui et de demain.

Question :
La loi autorise l'assassinat de la femme par le mari qui la surprend en flagrant délit.
(11 février 1853.)
Un nouvel exemple est donné dans *la Meurthe*.
Le sieur Thiébault de la commune d'Abancourt surprend sa femme chez lui en flagrant délit avec le sieur Ferry. Il prit un sabre et le frappa de telle sorte qu'il le laissa presque mort (absous par les tribunaux).

1862.

Les généalogies devraient être des livres d'histoire et l'auraient pu devenir sans l'insouciance et la légèreté d'une race de France qui n'estimait que la guerre. François Ier s'exerçait à rompre trente lances dans un jour et ne lisait rien et chantait.

Race noble détruite.

Il reste à peine trente six mille familles ayant une généalogie.

Des mémoires pour un peuple sans mémoire.

Le Roi ne peut pas faire un gentilhomme. (Louis XVIII (?).)
Son mot sur le frère de M. de Cases. La cuisinière bourgeoise : « Pour faire un civet de lièvre, prenez un lièvre... »

Noblesse. Désir de graver le passé et d'allonger la vie en arrière.

Bon exemple des Chinois chez qui une grande action d'un vivant reporte la noblesse sur ses ancêtres.

Sans date.

Je dois commencer par déclarer que le nom de poète s'applique à tout artiste dont les œuvres sont poétiques.

Idées jetées d'avance...

Faire ressortir du détail de mes travaux cette vérité :
1º Qu'il n'y a pas de carrière des lettres (fait dans le travail sur la propriété littéraire).
2º Que ceux qui ont cru la suivre ont été forcés de faire des ouvrages indignes d'eux et d'entasser critique sur critique pour vivre. Le prouver par le récit de leurs travaux. Par les luttes que j'ai eues à soutenir de tout côté.

*

Je me suis senti quelquefois entraîné par de premiers mouvements d'indignation contre ce qu'on s'est habitué à nommer de nos jours : *Littérature industrielle*, après avoir lu ces mauvaises pages dont elle inonde les feuilles publiques. Mais en descendant au fond de ma conscience comme j'essaie de le faire en toute chose pour y trouver ce que Dieu même sans doute a placé pour chacun de nous : l'idée du juste ; j'ai comparé nos temps avec les temps passés et j'ai lu qu'après tout rien ne fut si industriel que la littérature des plus grands hommes ; seulement elle était bonne et mal payée, tandis que celle de nos jours est bien payée et n'est pas toujours aussi bonne. Ainsi je ne sais ce qui fut plus industriel que Corneille à qui La Bruyère a reproché de trop évaluer le produit de ses pièces, que Molière, que Shakespeare avant eux (etc., à développer et accumuler les exemples : *Lesage*, etc.).

La question se réduirait donc à dire qu'il vaudrait mieux qu'elle fût aussi pleine de chefs-d'œuvre que la littérature de ces temps, ce qui se réduit à cette vérité par trop vraie qu'il vaut mieux écrire bien que mal. Mais d'ailleurs qui nous dit que certaines œuvres de notre temps ne seront pas aussi bien traitées de la postérité qu'elles le sont mal de leurs contempo-

rains. Comptez-vous pour rien le lustre miraculeux que jette la mort sur les tableaux et les grandes figures de l'histoire ?

Sur le roman-feuilleton :

Il s'imprime quatre cent cinquante et un journaux aujourd'hui.

Le roman-feuilleton empêchant l'entraînement défend l'enthousiasme, puisqu'il faut attendre la fin d'une année sinon de deux pour savoir le dénouement.

La composition ne *peut* pas être bonne. Elle est nécessairement tronquée par des explications sans fin pour remettre sur la piste la meute des lecteurs qui a fait fausse voie. Il faut que chaque chapitre finisse par un éclat. Cela compose donc quelque chose de pareil à ce que serait un tableau sans demi-teinte et sans ombre. S'il y avait un chapitre tout dans l'ombre, le lundi, l'abonné crierait haro le mardi et le Directeur insérerait un procès criminel le mercredi.

Dans l'Orient, il y a dans chaque café un tapis, une pipe, le café et un conteur. Si l'habitude s'en prend, le feuilletoniste sera le conteur éternel de nos cafés ni plus ni moins illustre mais aussi perpétuel, aussi banal.

*

L'ignorance est souvent excusable en certaines matières des œuvres de l'esprit; l'ignorance est même presque légitime lorsqu'elle est naïve et se confesse. On comprendrait aisément, par exemple, qu'un homme absorbé tous les matins par l'étude de la chicane du barreau appliquée au Parlement et attaché tous les soirs à la minutieuse contexture de l'intrigue dans toutes les cours s'excusât à peu près en ces termes lorsqu'il aurait occasion de donner son avis sur un livre :

« L'intrigue, Monsieur, est une sorte d'ouvrage de tapisserie que l'on brode tout le jour et que l'on découd toute la nuit; c'est croyez-moi un difficile travail. Tenir durant douze heures l'aiguille et douze heures les ciseaux! Pénélope seule y put tenir et nous sert d'exemple à tous, mais la tâche est rude et l'on n'a guère le temps de lire. On oublie même à ce métier le peu que l'on a su dans sa jeunesse de lecture et d'écriture; tant le tissu de l'intrigue politique est difficile à faire et à défaire; c'est un tapis qui se met sous tous les pieds, il est vrai, mais toutes les mains ne le savent pas ourdir. Moi-même j'en viendrais à bout difficilement sans l'aide de trois femmes respectables pour leur âge et peu respectées je ne sais pourquoi.

« Pour la façon dont un livre est fait, je n'en sais pas un mot et ne m'en inquiète nullement. »

*

Je conçus donc, mais en vain, la pensée de la vraie liberté, de l'indépendance absolue de l'âme méditative et laborieuse, de la dignité de caractère du libre penseur. On verra comment il se fit que ceux qui pendant longtemps avaient affiché de fières doctrines devinrent les plus plats courtisans.

*

La bourgeoisie s'étend en haut jusqu'aux maréchaux de l'Empire et aux rois, en bas descend jusqu'aux palefreniers qu'elle appelle à elle.
Restauration :
La bourgeoisie est une aristocrate passionnée. Elle se sent humiliée de la présence de l'ancienne noblesse qui forme un nuage doré entre elle et le trône. Elle aspire à un *trône bourgeois* où elle soit *la cour*.
Anecdotes.

*

Federic (car c'est ainsi qu'il signe) ne cesse d'accuser les Français de folie. Il ne voit de suite et de nerf que dans *Richelieu* et quelques années du siècle de Louis XIV. Il se trompe, il a mal lu notre histoire.

Il parle trop des *gobe-Dieu* et d'écraser *l'infâme* (la religion chrétienne). « La messe et les *facéties* des *christicoles* », dit Voltaire.

On cherche en vain des faits ou des choses graves, on ne trouve que de mauvais madrigaux en prose ou en vers. Les faits historiques et les sentiments sérieux arrivent enfin avec une lettre de la princesse *Wilhelmine, sœur du Roi*, margrave de Bareith en 1757.

Mais toujours de la grâce et du bon ton quand les grossièretés philosophiques n'arrivent pas.

SATIRES.

De même que Juvénal invoque les dieux, les grands *dieux la patrie*, invoquer Jésus, la Vierge, les saints et les anges.

*

Cette femme se vend ainsi.
Mais voyez la Dame de charité. Elle accomplit *son œuvre* etc. et demande salaire à saint Thomas d'Aquin.
Évoquer toujours les grands saints, les grands hommes, le grandes saintes de l'Histoire de France.
A chaque vice présent opposer une vertu passée.

Histoire des grands politiques.

— Depuis les temps *éclairés*.
— Extraire de la vie des grands politiques (à qui peut raisonnablement être attribuée une marche originale et propre à eux seuls), extraire l'élément politique seul et laisser les passions religieuses, les croyances du siècle, tout ce qui n'a pas appartenu en propre à l'homme mais ce qui vient des circonstances.

Presque toujours on les verra *préservateurs* ou *conservateurs* mettant des digues ou des écluses partout et reconstruisant ce que le cours bourbeux des choses a renversé et souillé dans l'entraînement des masses et dans l'enchaînement des circonstances.

Sur la représentation.

Eh! Messieurs! calmez-vous. Pour avoir servi l'Empereur bien ou mal vous n'êtes pas plus solidaires de ses fautes que collaborateurs de ses grandes œuvres. Vous n'avez mérité,

Ni cet excès d'honneur ni cette indignité.

J'avoue que tout en reconnaissant cette grandeur, je professe le plus profond scepticisme si ce n'est même de l'athéisme pour la divinité de Napoléon qui d'ailleurs ne me paraît pas manquer de pontifes dans ce moment-ci.

La France amphibie ou sirène.

Sur cette question de la noblesse, la France est amphibie. Elle vient des deux races et soutient à la fois les deux prétentions.

La nation est chair et poisson. Comme une *sirène*, elle porte une belle tête, un sein aristocratique, deux beaux bras blancs qui lui soutiennent un miroir et ses pieds sont des nageoires doubles qui plongent dans l'eau trouble et barbotent avec les lus vulgaires poissons de la mer et des étangs.

*

Qu'il n'y a pas une heure à regretter dans les temps passés.

*

Aujourd'hui vaut mieux qu'hier, demain vaudra mieux qu'aujourd'hui.

Coriolan (Chateaubriand).

Quelles sont donc tes deux rancunes contre ces pauvres princes que tu disais tant aimer?
— de t'avoir blâmé de développer des doctrines constitutionnelles dans la monarchie selon la charte;
— d'avoir douté que ton génie politique fût égal à ton génie littéraire?
Un journaliste :
Le mot de tes énigmes le voici, Chateaubriand. Si tu as revêtu des habits si différents : le capuchon de pèlerin de Jérusalem, l'uniforme d'émigré royaliste à Coblentz, de précurseur et prophète républicain à Paris, ce fut par désir unique de ne pas avoir pour adversaires les journaux d'une opinion quelconque.
Aussi tu fus loué de tous et applaudi jusqu'à la *chute de ton rideau*.

Chateaubriand.

Les Fossoyeurs.

Chateaubriand prenait dans sa main les crânes de son père et de sa mère et les souffletait et les roulait pêle-mêle avec ceux de Louis XVIII, de Napoléon et de tous ses amis. Il jetait la tête de son protecteur sur celle de son ami en riant avec indifférence.

Saint-Simon en avait usé ainsi.
... ô Fossoyeurs lettrés.
Vous avez mêmes cœurs, ô Fossoyeurs lettrés.

Coriolan.

...toi qui jurais toujours par Jupiter Stator,
Ferme conservateur...

Tu es un *enfouisseur* de *haines* et de *poisons*. Tu as enfoui dans la terre une boîte de *Pandore*. Tu as marqué le jour où ta tombe serait ouverte et l'on a soulevé l'oreiller qui soutenait ta tête pour en tirer tes médisances et tes calomnies d'*outre-tombe*.

Noël. Élévation. Symbole.

J'aime. J'attends donc un malheur. O Dieu! souverain du monde! pourquoi as-tu voulu que toute cette tendresse ne fût

qu'une éternelle crainte, une terreur de chaque instant pour l'objet de notre amour.

VOYAGE.

Comme Ariane tenait le fil du Labyrinthe et le sentait fuir sous ses doigts à chaque pas que faisait son jeune amant, ainsi tu tiens le fil de ma vie, ainsi tu es le centre adoré où je dois remonter et c'est en vain que je m'en éloigne, je sens toujours que je tiens à toi.

*

Il n'y a que deux muses. *L'amour* et la *haine*. Que deux couleurs : blanc et noir. La lumière et l'ombre.

LES TITANS OU LES SAUVAGES PARRICIDES.

Il y a une race de sauvages, quelque part, dont l'usage est de tuer leurs pères dès qu'ils sont vieux.
Les jeunes poètes de quelques siècles mauvais ont fait mieux.
Ils volent leurs pères puis les empoisonnent.
Mais leur erreur est grande quand ils croient les avoir tués.
Les Titans sont toujours debout.

*

Et pourtant tel est le pouvoir de l'intelligence que les rois ne se croient pas rois s'ils n'ont quelque chose de lettré et ne se croient pas sûrs de vivre dans le souvenir des hommes s'ils n'ont laissé un livre.

*

La poésie est faite :
Pour exprimer du cœur les pleurs et les soupirs plus que les pensers du cerveau.

*

Viens voir ce mort
 et son front pur qui dort
Viens contempler sur ses traits les beautés de la mort.

Ils plaignent sans l'aimer l'horrible humanité.

STROPHE.

La plume est une lancette qui nous saigne et nous ôte le sang des idées qui surcharge notre tête.

La force est belle par elle-même et par son action, mais le dédain d'en faire usage est plus beau. Ne voyez-vous pas avec attendrissement un homme colossal qui se laisse frapper par un enfant en colère ou par une femme et lui sourit en l'embrassant avec bonté?

La femme n'est rien par elle-même, elle reçoit tout de l'homme et son âme aussi n'est fécondée que par lui.

Les hautes questions.

Résumer en poèmes tout ce qui remue la société actuelle. Les personnages doivent être d'époques diverses prises indifféremment dans l'antique et le moderne selon la plus grande connexité entre l'idée et la forme et le rapport le plus exact entre la pensée et la destinée du personnage.

Le Pair et l'Impair.

Par le Pair et l'Impair, dit le croyant, je t'aime jeune fille aux grands yeux.

Cybèle.

Cybèle élève la voix et se justifie.
Tout mon globe, dit-elle, est de la nature du verre. Tout est faible et sera broyé.
Voir l'infiniment petit par le microscope et l'infiniment grand par le télescope.

Cybèle.

L'écorce.
Le ballon.
La méchanceté de la terre.
C'est une empoisonneuse.
L'homme la travaille et la purifie malgré elle.
La terre lui envoie des fièvres. Elle étouffe ses moissons.

Épigraphe.

Saint Augustin.

J. de Maistre traduit :
— Avez-vous peur de Dieu? Sauvez-vous dans ses bras.
Vis fugere a Deo? fuge ad Deum.

Faste et néfaste.

La même *âme* universelle qui soulève nos sens malgré nous force nos destins à nous céder ou à nous dompter.

*

A présent, c'est la civilisation qui est conquérante et qui s'avance d'un pas unanime contre les terres du barbare et immobile Orient, autant que contre l'Occident s'avança jadis la Barbarie.

Quand le turban fut coupé en deux par la hache de Charles Martel. O Poitiers! Poitiers! tu fus la maîtresse des destinées actuelles du monde.

> La France en gémissant rase les champs arabes,
> L'Angleterre, l'Afghanistan,
> La Russie, la Circassie.
> Mais un esprit nous pousse à niveler le monde.
> A donner aux Barbares un code européen.

*

L'homme s'agite contre le froid néant qui précède sa mort et celui qui suit sa vie, comme la terre tourne vivement entre ses deux pôles de glace.

Les hommes de tous les pouvoirs haïssent les penseurs écrivains. Robespierre a laissé dans ses notes ce mot qui le résume. Les auteurs ne seront pas libres d'écrire contre la liberté, et il les envoyait à la guillotine plus souvent que Louis XIV à la Bastille. Les écrivains n'ont qu'une épigraphe : *notre ennemi c'est notre maître.*

Strophe.

Non, il n'est pas vrai que le paysan ait seul des vertus.

Que de beaux fronts que je connais sont importunés des diamants qui les couvrent, leur préfèrent une fleur dans les cheveux et l'eau fraîche à tous les parfums. Combien d'entre les matrones que l'on pourrait *nommer les reines* comme les *Dames romaines*, combien savent tout quitter pour suivre un père en prison, combien acceptent un travail de journaliers et sourient. Faisant leur calme profond dans la dignité sévère de leur âme, puisant leur force dans la multitude choisie de leurs belles pensées.

Tandis que leur suivante, fille du peuple est tout éplorée si elle a froid et accable d'injures le maître qui exige d'elle quel-

ques pas de plus que de coutume pour l'envoyer au secours d'un ami dans la nuit.

Sacrifice! ô toi seul peut-être es la vertu [1].

Note.

Saint François de Sales écrit à M^{me} de Chantal : « Puisse la croix être plantée sur notre tête comme elle le fut sur celle du premier Adam. »

C'est une ancienne tradition que J.-C. fut crucifié au même lieu où Adam avait été enterré, sur le *Calvaire* appelé ainsi pour cette raison, la tête du premier homme y ayant été apportée par le déluge.

Origène traité 39, sur saint Mathieu, Tertullien, saint Athanase, saint Basile, saint Chrysostome, saint Épiphane, saint Ambroise, saint Jérôme.

Irénée avance qu'Adam mourut un vendredi. C'est pour ces raisons que sur le Calvaire à l'endroit où J.-C. fut crucifié, on a bâti une chapelle à Adam desservie par les Grecs.

Le rédempteur expire sur le corps du premier coupable.

CHAPITRE V

PROJETS D'ŒUVRES EN PROSE

PREMIÈRE PARTIE

NOTES DATÉES

Le 26 juin 1830, à minuit.

*

Le cigare. *Inventée.*

Nouvelle.

Du désagrément de servir avec des hommes qui veulent se faire tuer à l'armée par désespoir.

*

Un colonel raconte comment il a été mutilé à l'armée à côté d'un jeune général son camarade qui voulait se faire tuer.

Il crut d'abord que c'était par bravoure et fut blessé — enfin une seconde fois c'était plus visible, il fut encore blessé; le général ne l'était jamais. Une troisième fois, il le fut encore.

— Finirez-vous, général? dit-il. Vous me ferez tuer.

— Ah! mon ami, ce n'était pas toi qui aurais dû l'être. Ne me suis donc pas.

Enfin, il alla seul et reçut un boulet. Je reçus son dernier soupir et je lui entendis prononcer le nom de ma femme, ce qui ne me fut pas agréable. Heureusement que je trouvai sur lui cette lettre qui montrait qu'elle avait toujours été cruelle pour lui.

Moi qui venais d'en trouver une contraire, je la roulais dans mes doigts et j'en faisais un cigare. J'y mis du tabac et la lui donnai à fumer. Il commença et l'acheva tout en racontant.

*

Ceci vaut mieux :

J'ai connu le général X... Son aide de camp le colonel A...

était toujours à ses côtés et pensa dix fois être tué ainsi que moi pour cela.

Je trouvai deux lettres dans la poche du général, l'une disait : ...

Jeudi, septembre 1834 (ou 39).

Scène.

Minna, Athol.

Minna. — Grâce! Grâce!

Athol, *tombant à genoux devant elle*. — A tes pieds, à tes pieds, je le jure, mon amie, ma belle amie! Je ne serai pour toi que ce que tu voudras que je sois, un frère, un frère. Ne pleure plus, ne rougis plus. Place entre nous ce prie-Dieu! Entre nous cette croix. Prends mes deux mains et attache-les avec cette ceinture, avec ce fil de soie, je ne le briserai pas.

Minna. — O mon seul ami, combien tu es bon : ô le plus parfait des hommes; oui, reste là, reste ainsi et laisse-moi reprendre des forces contre toi.

Athol. — Faut-il donc que deux fois dans ma vie je fasse un tel sacrifice? Je t'ai épargnée vierge, je t'épargne femme!

Minna. — Mais alors, Athol, alors je m'appartenais. A présent, on m'a donnée.

Athol. — On t'a vendue.

Minna. — Je ne m'appartiens plus!

Athol. — Tu es à moi, ton âme est à moi, ton cœur est moi. Est-ce pour cet homme qu'il faut que je sois séparé de toi

Minna. — Mon ange! mon ange! prends ce baiser, mo âme est là sur mes lèvres pour toi, reçois-la tout entière, ma sois assez généreux, assez fort pour tenir ta promesse. Si t l'exiges, je serai à toi; contre toi, je n'ai pas de force, mais alor ô mon ami, tu ne me reverras jamais.

Athol. — Le courage que tu veux, je l'aurai. Mais tu fais mourir de douleur. O bel ange tant aimé! femme toujou désirée et jamais possédée, toujours à moi de paroles et jama d'effet. Que crois-tu gagner à ce sacrifice? Qui t'en saura gr Est-ce ton mari. S'il venait ici t'en croirait-il moins coupabl

Minna. — Et je le lui laisserais croire, afin que sa doule fût moins grande, qu'il me quittât sans pitié et vécût moi malheureux.

Athol. — Nous avons tous deux la mort sur la tête et no n'avons pas le bonheur qui nous la mériterait.

Minna. — Je n'en aurai pas le remords.

ATHOL. — Si c'est pour Dieu que tu fais le sacrifice, il ne t'en sait pas gré! Tu es infidèle à ses yeux.

MINNA. — Non, je ne le suis pas! non, non, ma conscience me dit que je suis pure en te rendant ce qui t'a toujours appartenu. Mon âme était à toi, mes baisers étaient à toi, jamais il ne les a pris sur ma bouche, je t'ai gardé tous tes trésors.

ATHOL. — Oh! que tu es belle mon amie! que tes grands yeux à demi fermés sont beaux. Donne tes mains et tes pieds que je les couvre de larmes... Perdue pour moi! Perdue pour toujours!

Toujours cette croix qui entre nous a étendu ses bras noirs et repousse de chaque main un de nous deux.

MINNA. — Crois-tu que je ne t'aime pas autant que tu m'aimes, toi? Crois-tu que je ne désire pas ce que tu demandes? Mais seulement il y a ceci entre nous que je suis chrétienne et que tu ne l'es pas.

Ne cherche pas à troubler ma conscience, mon bien-aimé, tu y réussirais trop aisément. Il y a dans ma poitrine un cœur qui parle plus haut pour toi que ne ferait ton génie lui-même.

22 août 1838.

ROMAN.

Hermine.

En Égypte, l'interprète raconte au Père *Servus-Dei*[1] l'histoire d'Hermine.

1. *Malte.* — J'étais Commandeur de Malte. Une demoiselle m'aimait. Le Pape ne voulut pas consentir à rompre mes vœux. Elle se donna à moi. Nous vécûmes longtemps heureux. Je faisais quelquefois des courses contre les Barbaresques. Puis quand je revenais, je la trouvais toujours plus tendre et plus charmante. Elle s'occupait seulement d'écrire et cela m'effrayait.

2. *Paris.* — Nous vînmes à Paris. J'avais deux ans de repos. Le monde nous aima et nous pardonna. Je la sentis peu à peu résister à mes idées. Elle était entourée des Encyclopédistes. Elle se fit homme et je sentis près d'elle la présence d'une femme auteur. (Je pensais que je devenais lâche en lui cédant puisqu'elle était homme.) Cette femme la démoralisait. Je la reprenais : nous nous querellions. Le bon naturel revenait en elle, puis tout cessait. La corruption et l'athéisme s'étaient logés en maîtres dans son cœur. La vanité l'emportait. On recrutait des femmes philosophes alors et un des journalistes lui fit la cour. Il la rencontrait chez cette femme auteur que j'avais dédaignée. Un jour cette femme vint me voir, ses yeux

pétillaient de joie. Elle avait un coup de poignard à me donner...
« Hermine, me dit-elle, a une maladie secrète, elle ne vivra pas longtemps, causez avec son médecin. » Le médecin me dit que la moindre émotion la tuerait subitement. Je n'osais donc plus lui parler qu'avec douceur. Une fois, tout à coup, je revis toutes ses larmes et elle m'avoua ce qu'elle regardait comme une tache et mourut en me l'avouant. C'était un baiser sur la bouche donné devant cette femme qui l'avait exigé en échange d'un éloge littéraire; elle voulait m'être décidément supérieure.

*

L'Arabe parle de son *Almeh* comme d'un cheval et les aime de même.

Desaix-Soldats de Paris.

Il serre la main du Père et l'emmène à Cosséir.

BURNS.

Nous avons rassemblé ici plusieurs notes relatives à l'histoire du poète anglais Burns. Un dossier non daté porte la mention : *Théâtre. Burns.* La première note (octobre 1838) semble au contraire vouloir placer le récit dans la bouche du Docteur Noir comme un nouvel épisode de *Stello.* D'autres fragments paraissent se rattacher à un projet plus important.

Le sujet est finalement abandonné ainsi qu'en fait foi la mention portée sur la note de 1838 :

« A abandonner.

« Trop semblable à *Chatterton.* »

Octobre 1838.

SCEVOLA.

Le D... Je connus cet homme singulier en 1766, voici comment. J'étais à Wooton dans le comté de Derby à cinquante lieues de Londres. Rousseau y était avec Thérèse Levasseur, sa gouvernante. Un enfant de sept ans, Burns, apprenait le français dans Jean-Jacques. Rousseau flatté lui dit quelques mots sincères de délicatesse d'âme, de fierté, de résistance, de travail manuel et courageux comme celui de l'*Émile.* Je continuai à voyager avec mon malade. Il était plein de bon sens sur toutes les questions excepté lorsqu'il s'agissait d'égalité. Alors, il entrait dans d'incroyables aberrations, assez généreuses en apparence. Mais hideuses dans l'application. Sa fille resta dans le pays. Elle avait huit ans. Elle était élevée avec le frère de Lord Derby.

Je revins en France avec le père, je le laissai là. Il n'avait

e deux amis : c'étaient un grand Seigneur * et un riche
anquier **.

... J'allai au club révolutionnaire et je le trouvai furieux
ontre l'aristocratie de Saint-Just. Je lui en fis mon compli-
ent.

J'allai en Angleterre à Air. Je le trouvai irrité contre Burns.
e garçon qu'il avait élevé, disait-il, était à présent populaire
ar ses poèmes.

*

Un propriétaire qui avait toujours une toise pour canne et
esurait sans cesse.

*

La question est là.

L'esprit démocratique poursuit autant l'enthousiasme que
les gouvernements.

Burns.

Chatterton est poète, ne peut pas travailler à autre chose
qu'à la poésie. L'homme des intérêts matériels le fait mourir
de désespoir.

Mais on peut lui dire qu'il devait avoir la force de travailler
aux œuvres grossières et pénibles et s'y résigner.

Vient un autre poète qui veut être laboureur et douanier, on
le fait mourir de chagrin à force de petites persécutions prudes
sur ses mœurs.

*

L'homme vulgaire et commun ne lui permet aucune des irré-
gularités de la rêverie poétique. Les femmes seules en ont
pitié.

*

Montrer la *démocratie* aussi jalouse de l'aristocratie de l'in-
telligence que de celle de la naissance.

*

La démocratie est réglée et la ponctualité est le contraire de
l'enthousiasme poétique.

Que les natures délicates sont celles que les hommes gros-
siers rendent malheureuses.

La femme qui croit se grandir en se faisant mâle ne fait que
redevenir barbare et grossière, quand la naissance l'avait faite
pour sympathiser avec les hommes de nature délicate.

* M. de Malesherbes.
** M. Necker.

*

L'abbé Jean est fils d'un paysan et si élégant, si fin, si grec, si délié de nature qu'il ne peut vivre avec les plus grossiers.
I^{re} partie :
Il s'est retiré de leur contact quand la femme qui l'y retenait lui a été arrachée par la corruption où l'entraîne la femme blessée et usée qui se croit grande et forte.

*

Au couvent vient le poursuivre cette femme noire aux yeux bleus et faux qui le prend par ses penchants généreux et le jette dans la politique où il meurt.

*

J.-J. Rousseau mourut le 3 juillet 1778; en cette année mourut Voltaire, Le Kain, Garrick. Il était à Londres en 1766. J.-J. y était avec sa gouvernante, Thérèse Levasseur.
Sa retraite s'appelait Wooton dans le comté de Derby, à cinquante lieues de Londres. Il loua sa maison d'un Anglais riche (M. Davenport). C'est le temps où vivait Burns, à Air, âgé de sept ans. Burns meurt en 1796 âgé de trente-sept ans, né le 29 janvier 1759. J.-J. peut l'avoir vu en 1766, à Wooton, où le docteur peut être allé de Air à Wooton. Rousseau meurt en 1778. Burns avait alors dix-neuf ans.

*

Trois femmes l'aiment.
L'une l'aime pour sa gloire.
L'autre, pour son malheur.
L'autre, pour lui-même, pour son cœur, pour le voir, lui parler, vivre avec lui.

15 novembre 1843.

BURNS [1].

Burns est à la charrue le long de la montagne. Il bêche. On vient lui demander si Chatterton mérite un monument à Bristol. L'Angleterre se repent, lui disent les députés de Bristol. On veut lui faire un tombeau. Nous approuvez-vous? Il dit d'abord : Il est tard pour se repentir.
Un mouvement de jalousie le prend et dans son humeur :
— C'était un paresseux, dit-il, et un orgueilleux. Il fallait faire comme moi et labourer un champ.
Il se vante et étale le faste de sa misère.
Tout à coup fondent sur lui les plaies de Job. Les querelles avec le *propriétaire* au-dessus de lui, avec les ouvriers, au-dessous.

Il voit l'ombre de Chatterton chaque nuit lui apparaître devant sa charrue.

Il meurt en criant : « Chatterton, tu avais raison. »

Burns.

Il était fermier et avait beau travailler, il ne pouvait ; ses moissons étaient mauvaises et mauvais ses marchés.

Il veut aller à la Jamaïque mais avant, il désire publier ses poèmes quoiqu'il pense bien n'en jamais entendre parler. Il fit les frais de l'impression et toute déduction faite en retira vingt livres sterling.

Il se cachait dans les bois de peur de la prison (le peindre ainsi).

Il va à Édimbourg et Lord Glencairn le protège...

La dévotion n'était pas la source de la probité orgueilleuse de Burns mais son âme étendue et agrandie par *l'amour de la gloire* et *l'enthousiasme*, rendue plus délicate par la culture des lettres était incapable de se ployer aux petitesses des marchés rustiques et des intrigues basses et grossières. *A cause de cela les vrais et purs paysans le prenaient en haine.* Burns est placé entre l'exigence du propriétaire qui lui commande des *économies sordides* et l'envie rude de *l'ouvrier qui l'accuse d'avarice*. Le commerce le tue, il ne peut se soumettre aux ruses, au mensonge d'esclave du marchand. *Le charlatanisme est un mensonge.*

Sa femme lui dit :

— J'ai bien supporté le mal que me faisaient les vices des autres, j'espère que je supporterai le mal que me font vos qualités.

Scène.

Elle sait qu'une maladie mortelle doit éclater et le tuer si elle lui annonce la mort de son père. Elle ne la lui dit pas mais elle lui fait des questions préparatoires qui font qu'il devine tout à coup. Elle se croit adroite, elle est maladroite et le tue.

*

L'idée de Burns était que l'on ne doit pas gagner d'*argent* par les lettres, que les idées doivent être la propriété de la nation entière et de l'humanité.

*

Ce serait une satire du marchand.

Burns meurt de la douleur de cette alternative ignoble être *digne* ou *fripon*. L'une de ces conditions (s'il est digne) tuera sa famille par la misère, l'autre le tuera par le mépris qu'il aura pour lui-même (s'il se sent fripon).

Burns était tombé dans une sorte d'hypocondrie. Il croyait que c'était de lui que le prophète avait dit : « Voyez, quoi que cet homme désire, cela ne réussira pas. »

Burns disait dans une lettre à Miss Chalmers en 1793 que dans tous les martyrologes qui ont été jamais écrits il n'y a pas de narration aussi douloureuse que la vie d'un poète.

*

A seize ans, il commença à se sentir poète. L'idée lui en vint à propos d'une contredanse qu'il dut faire pour une jeune fille.

Il était le plus gauche de la paroisse et voulut apprendre à danser. Il était l'aîné de sept enfants et travaillait à la charrue.

— Il n'y avait pour moi, dit-il, que deux moyens de fortune, l'un une *économie sordide*, l'autre de petites chicanes et de *petits marchés*. La première avait une entrée si étroite que je ne pouvais y entrer, l'autre m'était en horreur et l'entrée m'en paraissait souillée.

(La délicatesse l'empêche donc d'être bon marchand et de capituler avec sa conscience comme le commerce l'exige.) Le commerce a une *autre morale que le monde*. Sur le blé on ne trompe, ni ne falsifie, ni ne ment. Il le croyait, il voit le contraire. Son cœur était d'amadou et toujours prêt à s'enflammer.

Sa vingt-troisième année fut importante. Il se mit en apprentissage chez un filandier. Le magasin prit feu. Il fut ruiné.

*

3e histoire :

ERMENONVILLE.
La femme athée et Jean-Jacques.

(Règne de l'intelligence.)

La femme du xviiie siècle. Esprit sec, impuissant et insolent à la fois, corrompue comme la Justine de M. de Sade et corruptrice. Athée et peureuse à la fois, fait le désespoir et la honte secrète de Jean-Jacques qui se laisse mourir sans se tuer mais tombe et se blesse à la tête, accident qui l'a fait croire.

*

Il y avait en Écosse une belle demoiselle qui était fille d'un Lord. Ses deux sœurs aînées se marièrent mais elle voulut rester fille parce qu'elle était amoureuse de Burns. Elle l'aimait parce qu'il ne l'aimait pas et lui ne l'aimait pas parce qu'elle était riche et milady. Elle le vit aimer Mary Highland et la scène de la Bible et du ruisseau lui resta dans le souvenir et lui fit

lorer Burns. Elle vint en France pour tâcher de l'oublier. Ses ...forts et ses voyages. Le village de Burns. Le travail de Lady.... ...our se faire connaître de Burns et ne pas se faire trop aimer et ...eviner. Il arrive enfin à l'aimer et la respecter, mais il ne veut ...en accepter d'elle. Les efforts de Lady pour supporter la vue ...e la femme et des enfants de Burns. Il meurt, elle se fait catho-...e et religieuse.

Novembre 1840.

SUJETS ESQUISSÉS ET QUELQUES-UNS EN PARTIE EXÉCUTÉS.

DRAME. *La confidence.* — Une mère voyant que son fils ...raint d'être fol parce que son grand-père l'était, lui dit qu'elle ...st adultère, qu'il n'est pas le fils de son mari. Le mari l'en-...end, etc., etc.

DRAME. *L'imprimerie.* — Une insulte multipliée par la presse. *...e Duel est défendu.* Le cavalier est réduit à l'assassinat. Il ne ...peut pas. La mère s'en charge. *Le roi l'absout.* Le pouvoir ...bsolu arrivant avec une mission divine [1].

DRAME. *Julien l'Apostat* ou *Daphné.*

Même idée que celle de *Daphné*, que le christianisme ...eul est beau par le côté du ...ésespoir.

C'est à force de se voir trahi ...ue Julien adore l'autre vie et ...evient au monde chrétien qui ...éprise celle-ci.

Le pouvoir suprême. Ses travaux. Ses douleurs. Combien ses erreurs sont souvent belles et l'opinion cruelle.

Oui, il est probable que tu seras taché toujours de ce nom d'apostat. Le crois-tu? Eh bien! Famille humaine, encore cela pourtant, encore ce sacrifice.

COMÉDIE. *Regnard à Alger.*

Peindre le Poète français ayant en lui un besoin d'action égal au besoin de méditation.

TRAGI-COMÉDIE. *La main de l'Infante.*

Philippe II. — Camoens.

2ᵉ *Consultation du D. N.* (Docteur Noir). *Daphné.*

... désespoir
......... vie
........ néant
.. par le côté du désespoir
.. ne voulant pas de la vie.

Roman. *Hermine de Blanzac.* — Ou une négociation de Louis XIV. Séduction, amour et politique.

Tragédie. *Le Paraclet.* — Héloïse, Abélard, etc.

Drame. *Le roi Jean.* — La Bataille de Poitiers.

Drame. *Le beau-père.* — Un vieil amiral perd sa fille mariée à un jeune homme. Ce jeune gendre se remarie. Le bon vieillard meurt de chagrin en signant le contrat.

Drame. *Le chancelier Olivier.* — François II. Marie Stuart.

Roman. *Le pape Jean XXIII* ou Balthazar Cossa-1410.

Drame. *La veuve de son honneur.* — La question est le duel.

Nouvelle. *Le Porte-aigle du 7e dragon* ou la chair à canon.

Roman. *L'Almeh*, en 2 vol. in-8°[1]. La question est : La douleur de l'émigration.

L'apostat ou le renégat est le nom de celui qui change de religion. Quel est celui de l'homme qui change de patrie. On lui offre de se faire naturaliser anglais, il préfère la misère.... A tout moment, on vient le trouver au nom de l'Angleterre. Les deux espèces d'Anglais : le rouge et le pâle, l'Anglais du beefsteak et du thé.

Un Français émigré achetant à force de travaux et de martyre le bonheur de parler à un Français.

Sa lutte contre les Anglais. Le capitaine de vaisseau irlandais, rouge, gai, franc. L'Anglais pâle, raide, diplomatique, rusé et froid.

Le père *Servus-Dei* ne pense qu'à civiliser par le christianisme. « Quoi mon fils, dit-il, vous me dites qu'un socialiste a cherché autre chose que la loi du Christ quand elle n'est même pas appliquée encore dans une seule contrée de l'Asie ni de l'Afrique et quand ses adorables conséquences ne sont pas tirées. »

Il dit à l'interprète : « Tu n'as plus de patrie et tu n'as plus de maîtresse. Viens avec moi dans les ruines de Karnak! nous y prierons Dieu, je te ferai prêtre. » Ils rentrèrent là et le malheureux jeune homme se roula par terre en pleurant.

La fable à trouver (une femme qui l'aime le poursuit de sa naturalisation). J'aime mieux mourir de chagrin dans ce désert.

Y joindre un officier supérieur qui cherche à se faire tuer et sacrifie tous ses aides de camp.

Le général veut faire tuer Guibert, ce jeune, et y réussit. I lui était parvenu une lettre de sa femme à Guibert.

*

Histoire. — L'Histoire des grands ministres de France.
L'Histoire des assemblées souveraines.

Poèmes. *Galatée*. — Les États-Unis venus à vingt ans au monde. Statue de marbre dont Washington l'honnête homme est l'amant.

Histoire des Valois.

Histoire de la République française depuis 1789 jusqu'en 1840 où elle dure encore.

<div align="right">2 janvier 1849.</div>

Jugement des assassins politiques.
De leurs historiens et de leurs poètes.

Jamais on n'osera élever une statue à un assassin.

Pour celle de Charlotte Corday si elle était érigée, nous sommes beaucoup qui irions en plein jour la briser avec un marteau au nom de l'honneur de la Patrie.

<div align="center">*</div>

Œuvre sévère et sinistre.

Leçon nécessaire à donner au monde actuel.

<div align="center">*</div>

La littérature est coupable d'éloges et d'apothéoses. Il faut la mettre en accusation, elle et ses *phrases* :

<div align="center">*</div>

Depuis Moïse et Thucydide jusqu'à Lamartine pour Charlotte Corday et Thiers pour Napoléon : la mort du duc d'Enghien.

<div align="center">*</div>

Les statues des assassins politiques ou histoire d'une idée fausse.

Toute œuvre d'art est un apologue. Il faut laisser de côté son voile d'or quand on parle à la nation de ses dangers etc.

I

Notes sur Thucydide pour l'Histoire d'une idée fausse ou de l'idolâtrie de l'assassinat politique.

Thucydide : *Guerre du Péloponnèse* (406 ans av. J.-C.). (L. VI. Ch. 54.)

Ce fut une aventure *amoureuse* qui donna lieu à l'audacieuse entreprise d'Aristogiton et d'Harmodius. En développant cet

événement je montrerai que personne, sans même en excepter les Athéniens, n'a parlé avec exactitude de ces tyrans ni du fait dont il s'agit ici. Quand Pisistrate fut mort en possession de la tyrannie dans un âge avancé, ce ne fut pas comme la plupart le pensent, Hipparque, mais Hippias son fils aîné qui s'empara de la domination. Harmodius était dans l'âge où *la jeunesse a le plus d'éclat* : Aristogiton, citoyen d'une condition médiocre, en *devint amoureux et lui plut.*

Harmodius et Aristogiton. On peut comprendre Thucydide et les mœurs antiques et l'amour grec mais on n'est pas forcé de l'expliquer aux âmes innocentes de nos jours. Je suppose que le copiste grec ou les traducteurs se sont trompés et ont écrit Harmodius pour Harmodia.

Et traduisant ainsi *mentalement* je recommande ici à chaque lecteur de relire ce passage de Thucydide.

Harmodius recherché par Hipparque, fils de Pisistrate, ne *répondit point à ses désirs* et les fit connaître à Aristogiton. Celui-ci conçut tout le chagrin qu'inspire l'amour jaloux! il craignit que son rival n'employât la force et dès ce moment, il résolut de mettre en usage le crédit qu'il pouvait avoir *pour détruire la tyrannie.*

Hipparque cependant renouvela *ses tentatives* auprès d'Harmodius et toujours avec aussi peu de succès. Il ne voulait rien faire qui tînt de la violence mais il prit des mesures pour lui faire un affront par quelque moyen indirect sans laisser voir qu'il cherchait à se venger car d'ailleurs, il ne se conduisait pas durement envers le peuple dans l'exercice de sa puissance et le gouvernait de manière à ne point exciter sa haine. Ces tyrans affectèrent longtemps la sagesse et la vertu, contents de lever sur les Athéniens le vingtième des revenus, ils embellissaient la ville, soutenaient la guerre et faisaient dans les fêtes les frais des sacrifices. La République, dans tout le reste, jouissait de ses droits et la famille de Pisistrate portait seulement attention à placer quelqu'un des siens dans les charges. Plusieurs remplirent à Athènes la magistrature annuelle et entre autres Pisistrate qui portait le nom de son aïeul et qui était le fils de cet Hippias qui jouit de la tyrannie.

Il éleva, pendant qu'il était Archonte, l'autel des douze Dieux dans le Marché et celui d'Apollon dans l'enceinte d'Apollon Pythien.

Qu'Hippias comme l'aîné ait eu la domination, c'est ce que je puis affirmer!... (chap. 55).

Hipparque parvient comme il l'avait résolu à faire un cruel affront à Harmodius pour le punir de ses refus (chap. 56). Harmodius avait une jeune sœur; elle fut invitée à venir por-

er la corbeille à une fête et quand elle se présenta, elle fut honteusement chassée; on soutint qu'on ne l'avait pas mandée et qu'elle n'était pas d'une naissance à remplir cette fonction. Harmodius fut violemment irrité de cette insulte et Aristogiton, par l'*amour* qu'il *avai tpour le jeune homme*, en fut encore bien plus indigné. Ils firent toutes leurs dispositions avec ceux qui devaient partager leur dessein et attendirent, pour l'exécution, la fête des Grandes Panathénées.

C'était le seul jour où l'on voyait sans défiance un grand nombre de citoyens en armes pour former le cortège de la cérémonie; eux-mêmes devaient porter les premiers coups et leurs compagnons les aider aussitôt à se défendre contre les gardes. Pour plus de sûreté, on ne fit entrer que peu de personnes dans la conspiration. Ils espéraient n'avoir qu'à montrer de l'audace et que ceux mêmes qu'ils n'auraient pas prévenus voudraient recouvrer la liberté, dans un moment surtout où ils se trouvaient les armes à la main.

La fête était arrivée (chap. 57); Hippias avec ses gardes rangeait le cortège dans le Céramique, hors de la ville; déjà s'avançaient pour le frapper Harmodius et Aristogiton, armés de poignards, quand ils virent l'un des conjurés s'entretenir familièrement avec lui car il se laissait aborder par tout le monde. Dans leur effroi, ils se crurent dénoncés et s'attendaient à être arrêtés à l'instant. Aristogiton et Harmodius manquèrent leur coup par précipitation et par frayeur. Ils voulurent se venger d'abord, s'il était possible, de celui qui causait leurs chagrins et pour lequel ils bravaient tous les dangers. Aussitôt ils franchirent les portes, se jetèrent dans la ville et rencontrèrent Hipparque dans l'endroit nommé Léocorion. Ils le voient, ils se précipitent sans être remarqués et tous deux transportés de fureur, l'un par *jalousie*, l'autre parce qu'il est *outragé*, ils le frappent et lui donnent la mort.

Aristogiton parvient d'abord à se soustraire aux gardes; mais la foule accourt, il est pris et maltraité; Harmodius est tué sur-le-champ.

Cette nouvelle est annoncée à Hippias dans le Céramique (chap. 58). Au lieu de se transporter sur le lieu, comme les citoyens armés qui accompagnaient la pompe étaient à quelque distance, il s'approcha d'eux avant qu'ils eussent rien appris, composa son visage pour ne pas faire connaître le malheur qu'il venait d'éprouver et leur ordonna de gagner *sans armes* un endroit qu'il leur montra. Ils s'y rendirent dans l'idée qu'il avait quelque chose à leur communiquer. Alors donnant ordre à ses gardes de soustraire les armes il choisit et fait arrêter ceux sur qui l'on trouve des poignards, car on n'avait

coutume d'apporter à cette cérémonie que la pique et le bouclier.

Un chagrin amoureux avait fait concevoir le projet (chap. 59); la terreur subite qu'éprouvèrent Harmodius et Aristogiton le leur fit exécuter avec une audace peu raisonnée. La tyrannie en devint dans la suite *plus pesante*. Dès lors *Hippias*, plus craintif, fit donner *la mort à un grand nombre de citoyens* et en même temps il porta ses regards *au dehors*, cherchant s'il ne pourrait pas, de quelque endroit que ce fût, se procurer de la sûreté en cas de révolution...

Il exerça encore *trois ans* la tyrannie à Athènes et fut déposé, dans le cours de la troisième année, par les Lacédémoniens et les Alcméonides exilés d'Athènes. Il se retira sous la foi publique à Sigéum et de là à Lampsaque près d'Aïantide, d'où il passa auprès de Darius. De là il vint, *après vingt ans*, à la bataille de Marathon déjà avancé en âge et combattit avec les Mèdes. Hipparque était l'ami d'Anacréon et de Simonide.

*

Retournez cette histoire en sens inverse pour l'assimiler à nos mœurs et vous trouverez qu'un tailleur parisien amant déclaré et heureux possesseur d'une jeune personne bien élevée et bien née voit avec douleur qu'un Prince lui fait la cour de très près. Sa maîtresse résiste. Le Prince pour se venger d'elle fait fermer la porte de son palais au frère de la jeune personne qu'il considère comme indigne de se présenter à la cour.

Le tailleur parisien et sa maîtresse s'en vengent un jour de procession et le tuent dans la rue.

II

Brutus.

Shakespeare.

Shakespeare a manqué son coup en écrivant Brutus, parce que son œuvre a été faite trop belle.

Élevant le spectateur ou le lecteur à sa propre hauteur et les mettant au niveau de sa tête, il a cru que l'on entrerait comme lui dans les *remords* infinis, perpétuels, irréparables de Brutus. Le *remords* est l'âme entière de Brutus, il ne cesse de se repentir il n'est heureux que lorsque sa mort le délivre du remords e cependant pas une fois le mot de remords n'est écrit. Le poète espère que le monde *devinera* cette intention dans son œuvre

Laisser à deviner est le comble du génie, mais il convient d'avoir moins d'estime des masses. Les masses méritent l'amour et la tendre pitié du poète, elles n'ont pas le temps, étant pressées de travailler pour vivre, elles n'ont pas le temps de chercher le mot de notre énigme poétique. Les masses ne lisent que dans les moments perdus et elles n'ont pas de moment à perdre ou si elles en ont quelques-uns ce n'est qu'à de rares intervalles quand la terre se repose.

La Terre, la Cybèle antique, est une déesse, bien plus, une nourrice lente et grave dont le sein ne répand son lait qu'aux heures où le soleil le veut bien. L'homme est forcé de l'attendre. Toute son attention s'y applique et lorsqu'elle est devinée, jugée, calculée, la vie de l'homme, son fils et son esclave est réglée à jamais. Les mœurs et les lois ne sont rien auprès de ce grand et magnifique accord entre eux. Dans les temps bien courts du désœuvrement, la multitude laborieuse des laboureurs se couche et tourne lentement la tête sur l'épaule avec un doux sourire et dit :

— Eh bien! vous qui êtes mes jongleurs, divertissez-moi et jouez-moi quelque air nouveau sur le luth de la littérature, plaisez-moi et instruisez-moi en même temps.

Le philosophe, l'historien et le poète élèvent ensemble la voix et lui parlent en même temps.

Le poète est celui qui plaît le plus; mais trop amoureux de la forme il *déguise* tant sa pensée-mère qu'elle lui est presque indifférente et qu'il se moque de la foule qui, peut-être, se méprendra sur son intention.

Il se dit : Que m'importe! j'aurai réussi, j'aurai été admiré.

C'est ici que tu es coupable, ô poète. Eh! que t'importe l'admiration à toi qui dois être plus haut que la terre?

Ne sens-tu pas ton plaidoyer emporter ta cause bien au-dessus des nues? Ne vois-tu pas les générations futures courbées, à la lueur des lampes, sur la lecture de ton œuvre et fais-tu si peu de cas d'elles et de toi qu'il te soit indifférent de penser qu'elles pourront se méprendre sur le jugement que tu prononces?

N'avoir pas conclu est la faute de Shakespeare en écrivant Brutus.

Il fallait dire : Peuples futurs, j'ai condamné l'assassin politique et je vous ai montré le plus vertueux de tous et le plus haut placé, pour que rien ne pût vous faire croire que la richesse, la gloire, la vertu même peuvent être des asiles pour celui qui a été un lâche meurtrier. Je vous dis, je vous répète sous toutes les formes que l'assassinat quel qu'il soit est une trahison et que la trahison est l'union de la ruse et de la lâcheté, que l'assassi-

nat laisse des remords éternels et qu'il est toujours stérile.

Brutus cet honnête homme regardez-le, il a tué César et détruit le plus complet ouvrage de la création. Le monde romain va-t-il s'arrêter pour cela dans son élan vers l'unité d'un pouvoir absolu et universel? Non. Le monde romain, tout le monde connu, couronnera le sanguinaire Octave et, à genoux devant lui, le portera sur ses myriades de bras étendus jusqu'à ce qu'il soit le divin Auguste, après avoir proscrit et égorgé tout jusqu'à Cicéron et rasé les têtes comme Tarquin.

III

Thiers.

Si Napoléon comme l'affirme Thiers a conçu, exécuté l'assassinat du duc d'Enghien, il n'y en eût jamais de plus stérile car il n'a pas empêché la restauration de la branche aînée des Bourbons.

Ce meurtre a même rendu les Bourbons plus intéressants et a ajouté un martyr aux saints de cette glorieuse race. Ce meurtre l'a reportée plus vite au trône.

Nous avons vu de jeunes demoiselles tomber à genoux devant l'autel expiatoire élevé à Vincennes.

M. Thiers est coupable de l'avoir non seulement excusé mais justifié. Pascal a dit : « *Ne pouvant fortifier la justice, il a fallu justifier la force.* » Était-ce ici une justification permise? La justification était coupable.

Le principe de ces justifications est le *cynisme*. La nation était cynique. Les jongleurs littéraires qui n'ont pas d'autre but que de lui plaire pour conquérir la popularité affectent le *cynisme*. (Roman : Eugène Sue, Balzac, etc. Histoire : Thiers.)

Le cynisme fait dire au peuple : « *Il est bon enfant, il a du vice.* » Expression monstrueuse et accoutumée que j'ai cent fois entendue... Ou bien : « *Mauvaise tête et bon cœur.* »

6 mai 1849.

Essai sur l'histoire et les historiens.

Plan d'un travail à faire.

L'histoire par la parole et la mémoire. — Qu'est-ce que l'histoire?

Le souvenir du passé perpétué dans le présent pour l'avenir.

La tradition. — La tradition.

Elle fut la première histoire. L'Arabe dans le désert raconte une histoire à ses enfants qui s'attachent à raconter la même histoire dans les mêmes termes, de mémoire.

La chronique par l'écriture. — Après l'écriture arrive la chronique.

Les copistes perpétuaient les récits et dans leur éducation les jeunes gens étaient tous copistes.

L'histoire poétique des anciens. Hérodote en neuf chants en l'honneur des neuf muses. Thucydide, Tite-Live, Cornelius Nepos, etc., Tacite (satire).

Par l'imprimerie. — La découverte de l'imprimerie, heureuse pour l'*idée* et le *fait* et servant à l'*expérience* par la propagation des *exemples*, a été malheureuse pour la forme de *l'idée* et pour la beauté de l'art parce que les œuvres bien écrites ont été imprimées et perpétuées par les mêmes caractères que les plus mal écrites et le bon *goût*, ce Dieu de l'esprit, a eu peine à démêler et à choisir les siens.

Historiens volontaires. — *La chronique, le journal* sont sortis de là mais informes. Froissart, Joinville, etc.

Historiens involontaires. — Les correspondances deviennent de l'histoire sans s'en douter. Mme de Sévigné, etc., Saint-Simon.

On a perfectionné ce genre en publiant les *rapports diplomatiques*. Documents, etc., lettres d'ambassades, etc.

De l'histoire momentanée. — L'histoire *du matin écrite le soir* est celle qui se fait à présent : on exécute un fait au soleil, à la lampe on l'écrit et on le peint à la plus grande gloire de l'historien.

Le cardinal de Retz avait déjà fait ainsi : « Je ne sais, dit-il, comment la Fronde a fini. »

Histoire projet. Histoire pamphlet et tocsin. — L'histoire est une préface à une révolution préméditée et prochaine que l'on hâte ainsi. L'histoire est un *exemple* vague donné au peuple.

L'histoire philosophique. — Récit falsifié des faits pour soutenir une thèse.

Exemple : Bossuet soutient la thèse de la partie d'échecs jouée par Dieu. Dieu prend Cyrus par la main, etc., il eût pu le tirer par la tête et il en fait un roi de l'échiquier.

Voltaire veut lui répondre, il écrit l'*Essai sur les mœurs*, etc., toutes les absurdités superstitieuses de l'histoire.

L'un et l'autre ont mis *le fait* dans le lit de Procuste, l'allongeant et le raccourcissant s'il ne va pas à leur moule.

L'histoire pensée. — La meilleure, la seule vraie, celle de Machiavel, de Montaigne, etc.

Mais ce n'est plus l'*histoire*, c'est le discours philosophique sur l'histoire.

Devoir du penseur réfléchi. — Que peut faire le *penseur*, l'homme qui cherche dans les temps écoulés des leçons pour l'espèce humaine? Il se demande où est le vrai. Il le demande en vain. Les témoins oculaires se démentent et se combattent partout.

Les écrivains passionnés se démentent aussi, ce sont des avocats qui ont pris tel récit pour les besoins de leur cause, ce sont des peintres qui ont jeté toute la lumière sur leur héros, toute l'ombre sur leurs adversaires.

Il a recours à l'*historien penseur* et rêveur. Il rêve, il pense avec lui et contemplant les hommes de son temps il conjecture que ceux du passé furent semblables et cherche les possibilités des temps écoulés.

La tragédie. — L'esprit à qui ne saurait suffire ce réel incertain, ce réel si altéré, si falsifié que l'on nomme le vrai, ce réel qui ne nous arrive qu'embarrassé de légendes grossières et superstitieuses, de calomnies contemporaines, de vengeances posthumes, de courages testamentaires, désespérant de rencontrer le vrai absolu, cherche le beau. De là, la tragédie qui est une histoire.

Histoire. Poésie. — Poésie : Cinna, Nicomède, Britannicus, Shakespeare, Jules César, Coriolan, etc.

Les préfaces des poètes font assez voir avec quel soin ils étudiaient d'abord le beau, puis l'histoire comme point d'appui dans l'invention. (Qu'on ait mis plus ou moins de soin à la couleur locale, c'est une question de peu d'importance pour nous.)

Mais la tragédie était impuissante à représenter la civilisation entière d'un siècle.

Toutes les couches d'une civilisation veulent être fouillées veine par veine.

La fausse dignité de l'histoire empêchait de le faire.

Le roman historique. — Vint le roman historique.

Cleveland, une scène des barons de Felsheim. Walter Scott
Histoire romanesque qui est aussi l'histoire momentanée.
Les Girondins (examen de ce livre).

Il n'est permis de décrire le froissement d'une robe, etc. qu'au témoin oculaire, l'auteur d'un *journal* et de mémoire secrets.

Roman historique. — Le plus aisé des genres à mal faire, l plus difficile de tous à bien faire, n'a pas été fait encore comm je le conçois. Il faudrait la profondeur du *penseur* pour la no veauté, l'imprévu, la portée de *l'idée-mère*. Autour de cett *idée* une fable tragique qui enserre dans ses nœuds les perso

nages de l'époque sans effort et les amène à un dénouement vrai, sans un perpétuel défilé inutile, une suite irrégulière de verres de couleur. *L'observation* du moraliste, le dessin et la couleur du paysagiste, la sûreté, la pénétration du peintre de portraits, la composition du statuaire, la mise en scène, le mot vrai du dialogue de l'auteur dramatique.

L'émotion. La force tragique et quelquefois la force comique. Que n'avoir qu'une de ces qualités, c'est être propre à faire le pied ou la main d'une statue.

Finir par l'idéal du roman historique, selon la morale, selon la beauté, selon la vérité dans l'art.

L'histoire allusion. — Histoire provocation.

<div style="text-align:right">Septembre 1854.</div>

LES HOSPITALIERS.

Tragédie.

Présenter dans une seule âme, celle d'un jeune chevalier de Malte, tous les traits sublimes du christianisme.

Qu'il soit un christianisme plus pur que celui de *Polyeucte*.

Polyeucte aime Pauline plus que lui-même mais moins que son Dieu!

Il aime non son Dieu mais son *salut* et il aime l'éternité de la récompense, il craint l'éternité des peines.

Je veux un jeune chrétien, vivant avec foi dans ses trois vœux : pauvreté, chasteté, obéissance, et y ajoutant :

L'amour, la charité, le sacrifice, la bravoure indomptable et calme.

Le Roi le prie de ne pas faire ses vœux.

Il se décide à faire ses vœux surtout dans la pensée d'être enfin délivré de cette inquiétude où le met l'alternative ou d'être *inutile* au Roi qu'il aime, ou d'être accusé *d'ambition* en le servant.

DEUXIÈME PARTIE

NOTES NON DATÉES

THÉATRE

Regnard.

Regnard a un jeune frère qui, désespéré de ce qu'une jeune personne qu'il aime se marie, se fait prêtre et religieux, frère de la Merci.

Dans le premier acte, il est plein d'amour et d'espoir. « Elle m'aime, elle m'aime. Vous ne le savez donc pas, mon frère! ô mon frère! »

Regnard le baise au front. « Tant mieux, mon enfant : tu viendras demeurer ici avec moi, n'est-ce pas? Tu vois bien ce grand hôtel que m'a laissé mon père, on ne peut l'échauffer, on y brûlerait trois forêts inutilement. » Projets de bonheur.

— Et vous mon frère?

Regnard. — Oh moi! mon enfant, j'ai des rêves impossibles.
— Mais quoi donc! Est-ce toujours, Madame de...

Regnard. — J'avoue que je ne suis pas si fidèle que j'en ai l'air. Il a passé devant moi, autour de moi, une personne charmante et pleine de toutes sortes de beautés. Elle est affligée d'un frère très malade à ce qu'il me semble.

La cheminée.

Scène de comédie.

Une assemblée.

On lit le rapport des travaux de l'Assemblée. Les membres du Parlement se promènent et viennent former des groupes devant la cheminée placée à gauche du spectateur.

Au fond de la salle on entend la voix monotone de *l'orateur*.

Sa voix est étouffée par celle des causeurs.

Cependant, une décision violente est prise.

Sans titre.

Les arbres secouèrent la poussière de leurs feuilles et leur murmure ressembla à un rire de fantômes.

— Qu'en dites-vous mes frères, dit le plus vieux de tous.

— Moi je dis, reprit l'un d'eux, que ces hommes sont les mêmes que j'ai vu passer jadis traînant en tremblant les chars de guillotinés.

Depuis la fête de l'être suprême jusqu'au banquet de février, ils se racontent tout ce qui s'est passé.

Scène I. — *Les courtisans du malheur.*

LE CHŒUR DES ARBRES. — Celui-là seul, ô jeune Prince, sera digne de vous qui vous aimera pour vous-même et pareil à Malesherbes quittera les contrées étrangères où vous l'aurez exilé *(pour venir vous défendre et mourir à vos pieds).*

Écoutons. Notre souffle a fait naître des sentiments pareils aux nôtres dans la tête de ces deux paysans.

LA SEINE. — Non, non, ils ne comprendraient plus une telle grandeur, écoutez-les. Secouez sur eux votre poussière *(arbres silencieux dont j'entends le langage).*

LE SOMNAMBULE. — Ces hypocrites sont partis. L'un a monté dans sa voiture, l'autre a marché dans les allées, occupé de son intrigue et rêvant à sa spéculation.

Deux ombres reviennent se promener sous les ombrages.
Malesherbes.
Louange à celui-ci.

LE ROI JEAN.

Vues générales.

Établir dès le premier acte que les rois d'Angleterre sont des Normands.

(Un baron de Guyenne.) Ce sont des rois normands logés en Angleterre.

L'Angleterre est à nous comme l'île d'Oleron.

Il s'agit de savoir qui régnera de la branche transplantée e Angleterre ou de la branche jadis plantée en France.

C'est le même arbre.

Les batailles sont des tournois de gentilshommes suivis d leurs vassaux (comme aujourd'hui les Arabes de leur Goum)

On comprendra l'époque dès ce moment.
Il s'agitait par l'épée une question de droit.

Comme premier chapitre d'un roman qui serait joli.

La première aux Corinthiens.

1re scène.

Un voleur est pendu à une potence. Un capitaine espagnol arrive avec sa compagnie et dîne sous la potence. Après le dîner il s'amuse à tirer à l'arquebuse sur la corde, il la coupe et fait tomber le corps. Le pendu tousse un peu et s'éveille. Conversation avec le capitaine. J'étais voleur, mes filles sont filles de joie et elles pleurent toujours. Le capitaine se lie avec le voleur. Et à la fin de la comédie les plus honnêtes gens de Paris sont tués ou ruinés et trois sortes de personnes gagnent à la guerre civile : les filles, les voleurs et les étrangers.

Les Espagnols y gagnent trois places fortes et le voleur dote richement ses filles. L'aînée a huit pages.

La main de l'Infante [1].

PHILIPPE II. — Voici une puissance nouvelle dans le monde, Monsieur, qu'en pensez-vous? (L'Imprimerie.)

CAMOËNS. — C'est l'arche sainte, Sire. Ni roi ni peuple n'y pourront toucher sans en mourir.

Je voudrais qu'elle pût être enfermée dans quelque divin tabernacle où les Lévites seuls la pussent toucher.

Les Lévites sont à mes yeux les poètes, les penseurs, les grands écrivains. Mais il n'y a qu'une puissance mortelle qui puisse empêcher les abus, c'est la Pudeur, la Pudeur virile, qui arrête la main au moment où elle va écrire ce qu'elle n'oserait pas signer.

Contentez-vous, Sire, de l'invoquer, ce sera la meilleure garantie pour vous.

Camoëns [2].

Qui chante est libre
 comme l'oiseau.
— Je porte tout avec moi.
La bravoure est l'or de bon aloi
mais la Fanfaronnade est sa fausse monnaie.

L'ESCLAVE.

Tragédie.

La fable peut être simple comme celles d'Eschyle et de Shakespeare.

1er acte. — Il gémit à Jérusalem — esclave des Romains — aimant la fille de son maître.

2e acte. — Il a cherché en vain dans sa naissance la doctrine de liberté et d'égalité qui doit l'élever jusqu'à elle. Sensation produite sur les esclaves par la nouvelle que le messie est venu, a détruit l'esclavage et proclamé l'égalité.

3e acte.

4e acte. — Il croit au Christ et suit les apôtres.

5e scène. — Le voile du temple se déchire. Le Christ est mort. On rapporte les instruments de la passion sur la scène.

5e acte. — « C'était Dieu, je l'ai vu. Il est ressuscité, crie l'esclave par les rues, au bord de la mer. Nous l'avons vu, il nous a parlé. » On l'arrête, on le lapide. On jette les pierres dans la coulisse avec des malédictions. Il conjure en expirant sa femme de croire comme lui.

Onius *(scène de la Messiade)* s'est tué, son corps est là. Il dit : « Vois-tu l'ange de la mort emportant son âme. Regarde-les dans la vallée de Géhenne comme ils descendent. Mais vois-tu le Seigneur?

— Ah! je vous vois, Seigneur. Seigneur, je crois en vous. »

Le livre de Dieu.

(Ce livre sera comme serait le journal tenu dans les registres du ciel des actions des peuples de la Terre.)

Au commencement du monde, Dieu abandonne les peuples à eux-mêmes : le plus fort écrase et mange le plus faible.

Cris, soupirs, épisodes.

Dieu permit que les plus faibles et les plus nombreux ne fussent plus que les esclaves du plus fort.

Soupirs moins forts, épisodes.

Dieu permit que les plus faibles et les plus nombreux ne fussent plus que les serfs de leurs frères.

Jésus-Christ, Gethsémani.

Représentations, gémissements, épisodes.

Dieu permit que le peuple ne fût plus que salarié par quelques-uns.

Notes sur les duels.

1386. Charles VI.

Arrêt du Parlement qui ordonne le duel entre *Carrouge* et *Legris*. La femme de *Carrouge* accusa *Legris* d'avoir attenté à son honneur. Legris nia le fait et, sur la plainte de Carrouge, le Parlement déclara qu'il *échéait gage* et ordonna le duel. Legris y fut tué et dans la suite reconnu innocent par le témoignage de l'auteur même du crime qui avoua en mourant.

De là peut être tiré un drame.

CHAPITRE VI

PROJETS D'ŒUVRES POÉTIQUES
ET VERS DÉTACHÉS

Comme pour les chapitres précédents, nous présentons d'abord les textes datés, dans l'ordre chronologique.

Les textes non datés seront ensuite groupés en vers détachés et en projets. Nous nous sommes efforcés de rassembler certaines notes apparemment voisines dans leurs thèmes.

PREMIÈRE PARTIE

TEXTES DATÉS

SAND [1]

Poème.

Strasbourg, 20 mai (1823?).

Près du Rhin aux flots rapides, elle a dénoué ses cheveux, cette jeune fille, puis elle m'a dit en me regardant :

— O tu as ses traits, tu lui ressembles, jeune Français, et si je ne l'avais vu mourir, je croirais le voir vivre ici en toi.

« Il était blond et ses cheveux tombaient ainsi, doux comme de la soie et bouclés légèrement comme ceux d'une jeune fille. Mais si ses traits étaient doux, si sa bouche exprimait un doux sourire, ses yeux cependant étaient couverts comme les tiens par un sourcil rapproché par la mélancolie et quand ils s'élevaient au ciel, ils semblaient converser avec des intelligences supérieures.

« Je te raconterai sa vie, tu sauras sa mort.

« Son âme était pure comme un des rayons du soleil, comme le premier qui éclaira le monde lors de la création. Il n'avait point eu d'amour que celui de Dieu et des hommes, parce que l'âme qu'il cherchait ne lui fut point révélée. Il ne quittait les autels que pour converser avec les sages, parmi ceux-ci il jetait de lumineuses pensées puis, quand il les avait laissés surpris de ses paroles, il allait prosterner son néant devant le sage éternel et s'endormait la nuit dans des songes dignes d'un ange.

« Il eut un jour une grande pensée, il la crut venue du ciel et la suivit. Il suivit longtemps cette pensée et la fit germer dans sa tête puissante; elle grandit, elle s'accrut, elle s'embellit, elle s'affermit. Elle lui parut un fait immuable, une vérité éternelle, fondamentale; la matière lui parut méprisable, l'action de la sacrifier ne lui parut pas coupable, il crut qu'à cette pensée devaient être soumis les hommes ou retranchés; il se crut juge. Ayez pitié de lui, son âme était très pure, mais il le crut.

« Toutes les jeunes filles ont conservé les morceaux du drap noir qui couvrait le tombereau funèbre qui l'a conduit à la mort; pour moi, j'ai des boucles de ses cheveux blonds et j'ai baisé la table où il a écrit son nom avec la pointe du couteau.

C'est à cette table que s'arrêtent les princes lorsqu'ils passent et les chevaux n'osent jamais aller plus loin. »

Ce fut ainsi que cette jeune fille me parla de l'assassin Sand, le jeune assassin illuminé.

Pas une voix d'ami ne lui dit : que fais-tu?

Mais pourquoi donc chercher plus loin que notre sphère
Hélas! une Beauté qui n'est pas sur la Terre?
Le vertige punit cet espoir insensé.

Lorsque suivant au ciel son chemin commencé [1]
L'aéronaute aspire au trône des étoiles
L'Éther monte en gonflant la rondeur de ses voiles,
Déjà le bruit du monde expire confondu,
L'orage à ses pieds passe et tonne inentendu,
La terre s'aperçoit sous les vapeurs profondes
Comme une tache obscure au milieu de ses ondes.
L'homme alors, seul aux cieux de son destin vainqueur
D'une joie insensée enorgueillit son cœur.
Mais ô terreur! sorti de la sphère natale
Il chante sans l'entendre une hymne triomphale,
L'air échappe à sa lèvre et l'espace à ses yeux,
C'est le vide partout, ce ne sont plus les cieux.
En vain un cri muet sort de sa voix mourante,
Il vole évanoui dans sa nacelle errante.

MÉLANCOLIE DES ANCIENS.

15 octobre 1826, le soir

LES TRISTES.

Je n'en suis pas jaloux, va sans moi, va à Rome
O faible livre; hélas! pourtant il est un homme
(ton maître) qui voudrait... Si j'étais rappelé!
Pars, mais sans ornements, pars comme un exilé.
Prends l'habit malheureux de ces temps d'infortune,
Rejette l'hyacinthe et sa pourpre importune,
Le deuil n'adopte point sa brillante couleur,
Le cinabre éclatant voilerait ta pâleur.
De ces livres heureux qui sortent de la foule
Le souple papyrus sur le cèdre se roule.
De cet axe odorant à jamais prive-toi;
Souviens-toi de mon sort; sois triste autant que moi.
Je ne veux même pas que la ponce légère
Polisse un front sorti de la terre étrangère;
Les cheveux hérissés, sauvage, noir, parais!
Ne rougis pas, pour moi, des désordres secrets,

De ces mots dont l'absence altérera tes charmes,
Quiconque les verra reconnaîtra mes larmes.
Va, Livre, saluer le pays qui m'est cher,
Toi du moins, d'un pied sûr tu pourras y marcher.
Et s'il est par hasard dans ce peuple de Rome,
Dans ce peuple oublieux, s'il se rencontre un homme
Qui s'arrête en passant pour demander mon sort
Tu diras que je vis.
Aux foyers paternels ne puis-je au moins mourir!
. .
Grâce, au nom des grands Dieux! père de la Patrie,
Grâce! point de rappel, mais un exil plus doux!
Mais sur le sol romain, place pour mes genoux!

SÉMÉLÉ.

15 juin 1838.

Poème à faire.

« Tu étais belle et rose, *tes cheveux noirs jouaient sur ton front régulier*. Ta joue était veloutée et tes regards frais comme tes lèvres. A présent, tu es pâle *comme les mortes*. Ta lèvre est bleuâtre, ton front sans couleur et tes sourcils foudroyés par une ride profonde.

Sais-tu pourquoi cela? C'est que tu as voulu *connaître tout entier le Dieu qui t'adorait. L'homme surnaturel tourmenté du génie*. Tu as voulu son amour, il te l'a donné puissant comme lui-même [1]. »

Ainsi fut Sémélé...

Poésie.

Le Dieu vint et la consuma.

(ÉLÉVATION II.)

SÉMÉLÉ.

Sémélé, Sémélé : l'insatiable amante,
Le désir est en toi, le désir te tourmente,
Sur ton lit aux pieds d'or tu tournes nuit et jour
Tes flancs voluptueux qui tremblent par amour,
Tes longs bras nus et blancs qui vont tordant ta couche
Tout mordus, tout meurtris du courroux de ta bouche,
Tes deux seins irrités d'où ton sang rouge et bleu
Est prêt à s'élancer par deux boutons en feu,
Tes épaules d'ivoire et ta large poitrine
Et tes pieds tourmentés d'une vigueur chagrine.
 Sémélé qu'as-tu donc?

Sonnet [1].

19 janvier 1842.

*A la bourgeoisie qui blasonne les poètes
avec des armoiries ridicules.*

Eh! quoi vous désertez votre sage comptoir
Pour bâtir des châteaux, prudente bourgeoisie.
Vous qui portiez jadis courte robe à fond noir
Y voulez-vous broder le noble écu d'Asie?

Dame Pernelle assise en votre humble manoir,
Vous y formiez jadis société choisie,
Et lorsque les auteurs venaient lire et s'asseoir
Ils ne voulaient qu'avoir fleuron de Poésie.

Eh! quoi! vous les fardez des couleurs d'un blason,
Mal singé des pennons qu'en nos belles années
Nous pendions teints de sang au seuil de la maison?

Craignez que, réveillé par votre ambition,
Le bourreau qui faucha nos têtes couronnées
Ne soit un jour trompé par la peau du lion.

Poème.

21 octobre 1844.

Teste David cum Sybilla.

Tout était confus dans l'esprit humain. Les philosophes païens reniaient leurs dieux et les regardaient comme des symboles, les chrétiens écoutaient la voix de ces dieux et les regardaient comme des démons. Saint Augustin troublé disait : « Apollon est un *démon* dangereux. » Un malheureux martyr s'écria dans sa prison : *Dies irae* et, s'appuyant sur la tradition des deux mondes païen et chrétien, jura par David et la Sybille.

Le monde devenait fou. Quand le grossier Barbare s'avança, le Hun et le Goth trouvèrent l'Église chrétienne immobile comme au temps d'Auguste et, sans chercher à comprendre les subtilités philosophiques, ils se rangèrent sous son étendard et prirent la croix dans leurs propres mains. Ils la portent encore.

Poème.

Implora pace.

Poème.

Nous vivons dans la mort.

Satire. *Les trappes.*

21 juin 1847.

Les trappes politiques sont ouvertes. Honnête homme qui marches droit prends garde à ton pied. Tu sais que tu y tomberas.
Le gouvernement prépare celle-ci.
Mais l'opposition a préparé celle-là.
Choisis de ce déshonneur ou de celui-ci.

Octobre 1847.

Satire. 1. *Le gamin.*
Satire. 2. *Le marché.*

Les gouvernants font marché de tout. Tu crois par ta gravité, par la sévérité de ta vie avoir mérité après vingt ans de travaux et de célébrité qu'une assemblée qui te désire t'ouvre ses portes.
Un *homme tortueux* t'arrive. Il t'offre la pairie. Tu crois que c'est à ton mérite qu'il l'offre. Non, c'est un marché qu'il fait; il te demande en échange l'éloge de son maître.

Satire de mœurs. 3. *L'influence.*
Les vieillards, à mesure qu'avance l'âge de l'impunité, deviennent insolents.
L'influence est une passion ardente surtout dans les régimes constitutionnels.
On se passe de moi, je serai dédaigneux. Je ne connaîtrai pas ces gens.
« Je n'ai rien lu de ce qui s'imprime depuis trente ans », etc.

4. *Les agitateurs.*
5. *Les historiens.*

*

1848.

POÈME SATIRIQUE.
M. Jourdain et M. Dimanche.

JOURDAIN. — Eh! bien, qu'en dites-vous! voilà notre édifice à bas.
DIMANCHE. — Hélas oui! Le Roi bourgeois a abdiqué.

C'était le Roi de notre choix, celui-là! Que de poignées de main [1]. Ma femme allait chez lui.

Jourdain. — Oui, mais il s'était brouillé avec nous et nous avait dédaignés. C'est là son tort, aussi nous l'avons bien attrapé et nous avons laissé passer l'émeute en criant : « Vive la Réforme » et ses soldats ont vite mis bas les armes.

Dimanche. — Ah! M. Jourdain, qu'avez-vous fait! Vous avez ruiné votre boutique et la mienne ce jour-là.

Jourdain. — Je le pensais bien, mais c'est égal, je voulais lui faire une niche pour lui apprendre à nous fermer les Tuileries et à ne recevoir que des nobles. Je lui ai donné une *leçon*.

Dimanche. — Eh! M. Jourdain, vous avez fait comme Samson, vous avez abattu les colonnes du temple et le temple vous a écrasé.

Jourdain. — J'ai peur d'avoir craché en l'air, car je sens déjà l'humidité qui retombe sur mon nez.

<div style="text-align:right">Juillet 1849.</div>

La religion de l'honneur [2].
Poèmes satiriques.

Les Saturnales.
(comme Macrobe) (à relire : *Saturnalia*)

Observer et rêver furent, dès l'enfance, les penchants invariables de mon âme. Spectateur indifférent et mécanique d'une vie où presque tout me blessait et m'était à charge.

*

Des anciens et de saint Augustin.

Un certain besoin de foi, une nécessité de croire passionnaient les anciens à travers toutes les croyances. Ils ne niaient pas les *dieux* qu'ils déclaraient faux dieux, mais disaient qu'ils étaient des démons déguisés en dieux (voir *La Cité de Dieu*). Ils avaient la foi d'un monde surnaturel.

*

Atticisme.

C'est quelque chose que de dire dans sa langue ce que l'on avait résolu de dire et non autre chose.
En général, on n'y tient pas.

1850 (?).

Sujets de poèmes.
(L'enfer terrestre.)

Satire. 1. *Les élections.*

L'affaire Drouillard. Électeurs, etc.

Satire. 2. *Les taupes.*

La fortune de la bourgeoisie faite sous terre en rampant.

3. *Narcisse* [1].

Dialogue avec Célimène.
 Elle lui prouve qu'elle est moins coupable que lui.
 Lamartine (Célimène) : coquette politique.
 L'histoire-projet, lutte avec l'histoire-pamphlet. *L'agitateur.* Imitant O'Connell, plaidant le pour et le contre. C'est une harpe *éolienne* et non un poète. Tout vent le fait chanter.

Satire. 4. *Les jongleurs.*

La femme auteur.

George Sand.

Mais le socialisme a fait tourner son lait.

Satire. 5. *La meute.*

Louis-Philippe, gêné par les hommes de lettres qui ont fait avec lui deux révolutions, a tiré des lettres mêmes une meute qu'il a lancée contre eux.
 C'est une meute composée de pédagogues qui, s'ils ne peuvent créer, savent critiquer, s'ils ne peuvent marcher savent mordre aux jambes, etc.
 Leur gouvernement...

Poème.

Les nations sont divisées en jongleurs et en imbéciles.
 L'homme d'esprit n'est ni l'un ni l'autre et ne veut ni duper ni être dupé.

Poème.

La France vue des extrémités du monde doit sembler un Pandémonium composé d'esprits damnés et renversés dans la lave brûlante par la foudre qui les traverse et les tord.

Ils attendent qu'un Satan leur crie : « Relevez-vous. »

Satire. *Le Paon.*

Vous aimez à faire la roue.
Vous avez cent yeux qui ne voient pas.

Chez ces fils charmants de la Grèce.
Toute pensée était déesse
Et tout sentiment était Dieu.

*

1850.

Poème.
NARCISSE [1].

L'enfer.

Un jour, les portes de l'enfer s'ouvrirent et dans la nuit éternelle on entendit comme le souffle d'un ouragan.
Une voix s'écria :
— L'âme qui a péché périra elle-même [2].
— C'est le prophète Ézéchiel qui parle ainsi, dit la foule condamnée.
Interrogatoire.
— Tu es accusé de n'avoir jamais aimé que toi, impie.
« Voilà ce que tu as fait. Dès l'adolescence, tu as sacrifié froidement une femme qui t'aimait aux scrupules de ta vanité. Tu as sacrifié ton peuple à toi-même pour dominer et faire croire à ton universalité.
« Froidement, sciemment, tu as aidé à renverser les trônes pour t'emparer de l'Empire dont tu n'as rien su faire. Tu t'es vengé ainsi et tu as frappé d'une main, offrant l'autre main en signe d'alliance.
« Tu as fait verser du sang vrai, tu n'as versé que des larmes feintes.

Toi qui sur le vrai sang versas des larmes feintes.

Confesse-toi.

Confession.

Esprit sacré! c'est vrai! mais ne me condamne pas au néant. J'ai déjà bien assez loué et pleuré mon corps. J'étais ravi de ma beauté et je me faisais sans cesse mon portrait.

A présent quelle perte ce sera que l'anéantissement de mon âme! Ma phrase était si belle!

Mes syllabes si bien enchaînées et si pompeuses que je charmais les damnés tués par l'ennui, etc.

— Choisissez des douleurs éternelles ou du néant. Le Seigneur le permet.

Narcisse n'hésite pas. Il choisit les peines éternelles. Il a des consolations. Les femmes damnées le trouvent beau dans sa torture. Il parle et se fait écouter encore un peu et il endort les damnées avec les cascades de sa phrase chérie.

Satire. *Narcisse.*

— Qu'as-tu, pauvre Narcisse? Toi qui depuis ta naissance étais penché sur le bord d'une fontaine et contemplais tes traits et ne cessais de faire ton portrait. C'était là la méditation la plus douce. D'où vient que tu es triste?

— Hélas! comment ne le serais-je pas? J'ai tout dit sur moi et l'on ne me croit plus.

« A vingt ans, j'assurais que je mourais d'amour et de désespoir, mais n'ayant pas succombé comme on se le disait, je devais être abbé; mais je m'en gardai bien et plusieurs qui s'y sont laissé prendre ne s'en sont pas trouvés fort bien. »

Narcisse.

Penché sur son image au bord de la fontaine.

*

30 novembre 1850 à minuit.

Tu demandes pour qui vole au delà des fleuves (dans les ombres [1]).
Cet essaim d'oiseaux qui cherchent le bonheur?
Ingrate! Ils mourront tous, si, sur leurs ailes neuves
D'un baiser de ta lèvre ils n'ont pas la chaleur.
Pour toi *seule*, en tes nuits, ils voulaient apparaître,
Ils sont nés d'un soupir, d'une larme peut-être,
Et, près de ton image, ils dormaient dans mon cœur.

12 juillet 1851.

Le miroir de Roland.

O jeunes gens qui avez le premier âge de la guerre
Vous m'écrivez tous : Que fais-tu?

Nous t'aimons! nous t'attendons, tu ne nous parles plus!
Vous me présentez le miroir de Roland.

Astolphe le lui présenta.
Il s'éveilla, il saisit l'épée et frappa tout ce qu'il rencontra. En avant, à droite, à gauche.
Eh! Savez-vous quelle est cette Armide funeste?
La *tristesse* dont tout poète est amoureux.

*

Esquisse. Poème à écrire.

25 juillet 1852.

ALFIÉRI.

Pâle Héloïse, nous aimons ta mémoire, tes lettres courageuses et passionnées, ton cloître et ton voile (à développer).
« Mais je t'aime encore mieux, ô toi, noble comtesse d'Albanie, belle Stolberg aux cheveux blonds, aux yeux noirs; compagne amie, maîtresse adorable du sombre Alfieri. »
Durant vingt-cinq ans, elle aima fidèlement le grand poète, ce noble Italien. *Il se leva et la proclama* l'amie digne de lui.
Tous deux firent préparer leur double tombe avec ses inscriptions funèbres afin d'être couchés l'un près de l'autre pour l'éternité.
Ils vécurent dans l'amour et par l'amour. Lui pensant à la gloire de sa patrie, elle à la gloire de son amant. Il attachait ses yeux au ciel, elle attachait ses regards sur les yeux de son ami.
Comme deux cygnes dédaigneux, ils s'envolaient plus loin et plus haut lorsque s'approchait une révolution ou une invasion étrangère. Ils fuyaient l'Aigle française et pour ne pas la voir s'enfermaient dans le nuage d'or de la poésie.
Alfiéri était né possédé de la passion d'errer et de s'étourdir par les courses rapides du centaure. Partout le suivaient ses quatorze chevaux. D'Angleterre en Espagne, de France en Russie, il allait toujours et sautait les barrières, brûlant les roues des chars, *enivré de rapidité*, glissant sur les lacs dans les traîneaux emportés par les rennes. Son âme forte et libre désolée et isolée souffrait d'être sans patrie. Honteux d'être italien, le chagrin d'être fils du Piémont hermaphrodite le poursuivait partout. Il se sentait poète et ne savait dans quelle langue envelopper sa poésie parce qu'il avait dédaigné et s'efforçait d'oublier sa langue d'Italien bâtard et demi-Français en Piémont.
Il voyait les rois un jour et passait. Les plus glorieux ne le séduisaient pas.
Les rois plébéiens de 93 lui donnèrent l'horreur de la France

t il se jeta dans les bras de Florence, du beau pays où résonne le *si*.

O Dante, Pétrarque, Arioste, Boccace, Machiavelli, notre prophète, donnez-moi la langue de ma patrie comme une robe d'or dans laquelle j'envelopperai mon âme.

Trois fois dix ans avaient passé sur sa tête. Il avait traversé les amours insensés et les amours indignes comme les tourbillons où Francesca de Rimini flotte éternellement dans les enfers.

Enfin, il trouva presque à la fois ses deux trésors : son esprit trouva un beau jeune homme qui l'attendait à Florence endormi sur la rive de l'Arno aux pieds des statues de Dante Alighieri, le Tasse, de l'Arioste et de Pétrarque. C'était son génie.

Son cœur trouva près de lui assise la femme qu'il devait aimer pour toujours et elle lui donna sa destinée entière.

Et ils vécurent libres dans une chaîne volontaire. Lui en contemplant la beauté divine dans les cieux, elle couchée à ses pieds, adorait, contemplait dans ses yeux le reflet de la beauté impérissable exprimée par des chants immortels.

*

L'étude était pour lui un *poison* mortel, mais attrayant comme *l'opium*. Il en avait goûté, en avait souffert et il la fuyait. Il fuyait sur ses chevaux et tournait autour du globe, poursuivi par le désir secret qu'il cherchait à oublier. Le désir d'être compté grand poète italien près de Dante, Tasse, Arioste et Pétrarque. Le remords d'avoir méconnu sa langue natale.

Homme violent au visage de marbre, combien tu fus indigné lorsque tu vins en France. Toi qui avais vu Frédéric le Grand, la Grande Catherine, impératrice de Russie, toi qui avais vu Louis XV et sa cour et ton roi de Sardaigne et qui avais dédaigné leurs avances, tu te repentis lorsque tu vis en France les rois plébéiens *.

Le *Labor improbus* fut le tien et forma *ta grande œuvre*. Le *travail obstiné* prit ses tenailles et l'arracha de ton âme recouverte d'une couche de trente années. Ton génie fut *ta volonté*. L'étude commandée te déplut, l'étude volontaire fut ta muse.

Les classes n'avaient fait de toi qu'un *écuyer*. *L'étude tardive et solitaire* te fit poète.

La seconde étude est la vraie, celle de l'enfance exerce à

* *Mémoires* d'Alfiéri. Peut-être aurais-je béni Dieu de la révélation si je n'étais trop convaincu que le règne de ces *rois plébéiens* eut devenir encore plus funeste à la France et au monde que celui des *rois capétiens*.

peine la main à tenir les outils. Mais lorsque l'homme mûr armé de toutes les forces de la vie, de l'expérience, des passions et des pensées saisit vigoureusement le ciseau, les statues comme les tiennes sont immortelles.

*

Qu'eût-il dit ce Toscan, romain par le génie, s'il eût vécu assez pour voir d'autres rois plébéiens et s'il eût vu dans nos temps les roués doctrinaires arracher l'un après l'autre les ministres derrière lesquels se blottissait le trône, ce trône... des deux cent vingt et un. Et qu'il eût ri de voir leur étonnement lorsqu'ils s'aperçurent qu'en soufflant sur ces ministres du même coup de vent ils jetaient bas le trône qu'ils avaient créé.
Créateur et créatures de juillet.

*

Les poèmes sont-ils couronnés? non, mais *l'intrigue politique costumée littérairement!*

*

Je vis le moment, dit Alfiéri, où j'allais devenir un discoureur. Je fus pendant cinq ans un érudit.

*

Où vas-tu cavalier? Dans la poussière des grandes routes?

*

élever leur tour de Babel
assemblée souveraine
hydre à mille têtes,
ces mille têtes sifflaient comme
les serpents du Pandémonium
jusqu'au jour où un autre dragon
à une tête
leur passa sur le corps
les écrasant sous les roues de ses canons.

*

Qu'aurais-tu dit si tu avais vu un peuple entier imiter te rois plébéiens de 93 que tu avais en horreur. Ceux-là du mo˙ étaient sincères dans leurs horribles actes et leurs hideux dis cours et ils jetèrent leurs têtes sur le tapis.
Mais si tu avais vu *tout un peuple de fous jouant les Girondi*
Ce drame que Lamartine avait écrit pour eux.

20 août 1854.

FRANCONI.

Poème satirique.

O Franconi, tu es roi du peuple français. Toi seul es pour lui l'idéal de la vie publique, du bien et du beau, de la vie et de l'art.

1859 (?).

LÉLITH [1].

C'est dans le mysticisme que j'ai toujours trouvé les meilleures sources de poésie pure.

Eloa, Moïse, le déluge.

Lélith, *tradition d'Israël*, sera la source du pendant d'Eloa.

Lélith était *une* ange à la chevelure sombre à qui Dieu avait permis de servir de compagne, de maîtresse à Adam.

Eloa entrant en enfer se trouva seule en face d'un Esprit qui se tenait debout devant elle. C'était un noir chérubin, mais chérubin femme.

Lélith la fait asseoir et lui raconte son histoire, sa vie aux côtés de Lucifer, ange à demi tombé errant *parmi les astres*.

Elle voit la création de la petite terre qu'elle dédaigne.

Combien elle est peu de chose vue après Saturne, Sirius, Jupiter, etc.

Les êtres qui les habitent combien supérieurs aux fils d'Adam. Leur destinée.

« La faiblesse et le peu d'intelligence de l'homme m'intéressent à lui.

Je descendis près de lui et Adam connut le bonheur.

L'être féminin n'aura jamais de bonheur que dans la *soumission*. Pour la première fois, je me sentis heureuse lorsqu'il fut mon *maître* et lorsque, par la volonté suprême et divine de Lucifer, il me fut permis de revêtir une chair semblable à celle d'Adam. »

Leur vie dans le paradis.

« J'avais gardé mes ailes et je l'enlevai tout autour de son globe, mais il était humilié d'être plus terrestre que moi qui m'élevais au-dessus de l'aigle et du cygne et je ne l'enlevai que lorsqu'il le voulut.

Je lui en demandai pardon à genoux.

Un jour, il me gronda et je m'envolai pour trois jours. Mais je revenais la nuit pour voir s'il dormait et baiser ses cheveux bruns. »

Toute une vie de félicité. Elle serait parfaite sans deux genres de séparation. La supériorité de Lélith sur Adam l'humilie trop.

C'est en vain qu'elle s'efforce de la dissimuler.

« Chaque jour il me fallait la lui laisser connaître et lui faire mesurer son impuissance et son ignorance. »

L'homme est inférieur aux animaux mêmes qui ont le sentiment de la distance, comme la grue et l'hirondelle.

Faiblesse de l'homme. Sa mauvaise âme mal construite, son égoïsme, sa froideur de cœur, son peu d'empire sur ses sens. L'empire de ses sens sur lui.

« Mais la pitié que j'avais pour son infériorité faisait ma tendresse pour lui.

Cependant une autre cause nous désespéra. Il y avait dix siècles que nous vivions ainsi et nous pouvions voir autour de nous les animaux croître et se multiplier. Nous seuls ne le pouvions. J'étais stérile.

Un matin, je vis au soleil naissant une femme nouvelle couchée près de lui; c'était *Ève*.

Dieu en une nuit l'avait créée. »

Vengeance de Lélith.

« Je m'envolai et par la puissance de Lucifer à qui je fis une prière *je devins invisible et restai sur leurs têtes*.

Dès lors, je jurai de punir leur race entière et de la dévouer à la souffrance et à la mort. »

Tous les fléaux de la race humaine, toutes les tyrannies, tous les maux viennent de la vengeance de Lélith.

Malédiction sur le premier-né d'Ève : *tu seras le premier assassin*, etc.

Sa joie en voyant dans les Indes se propager le culte des étrangleurs (les Thugs) dont elle est la *Déesse* sous le nom de la déesse *Bowanie*. C'était là son plus grand triomphe.

Chaque récit qu'elle fait est interrompu par le défilé des ombres.

Lélith.

Je marchais d'un pas égal et ferme à côté d'Adam et quelquefois je déployais mes ailes comme fait l'oiseau et comme fait la poésie. Lélith : « Tu es née d'une *larme* et moi d'un *éclat de rire* de Lucifer en voyant la création manquée de la terre et de l'homme. »

(Début.)

En ces temps-là, je vis des régions nouvelles
Où marchait Eloa dans le bruit de ses ailes
Qui frissonnaient un peu comme tremblent souvent
Les plumes de l'oiseau marchant contre le vent.
On eût dit une femme exilée hors du monde.
J'aurais cru voir passer une sainte
Sous les longs arceaux noirs d'une église profonde.

Lucifer tout-puissant me créa d'une flamme
Et qui jaillit un jour allumée en son âme [1].

Ce texte n'est pas daté mais nous avons retrouvé un dossier daté 1859 de la main de Vigny portant les mentions :

LÉLITH.

Chronique du *Talmud*.

(L'Inde anglaise, Éd. de Warren).
Ch. L, p. 268, etc.
La destruction de l'espèce humaine est le but du *Thug* ou étrangleur.
La chasse à l'homme est selon lui la plus enivrante de toutes.
En 1831 et 32 ils furent découverts.
« Sans une prison, dit l'un d'eux avec regret, j'aurais été jusqu'à *mille* étranglés de ma main. »
L'assassinat pieux est un acte de dévotion. Les Fakirs, les Ermites mendiants sont leurs espions et éclaireurs.
Thugs (de *Thugna*, trompeur), ou Phansigares (de *phasna*, étrangler).

Comment Lélith pleura son corps et son amour.

Mai 1863.

VERS JETÉS AU HASARD EN AVANT.

O sagesse quel doigt a touché ta racine?
. .
Quel œil a pénétré tes divins artifices? *(Ecclésiaste.)*

DEUXIÈME PARTIE

TEXTES NON DATÉS

Les notes et fragments qui suivent ne sont pas datés.

I

Vers détachés.

Comédie.

Le Seigneur est un pédant abstrait
Dont le silence est l'art et l'ennui le secret
Et de qui la voix creuse en matière d'augure
Jette des mots plus secs que sa sèche figure,
Quand il lui faut parler avec de lents apprêts.
Comme un corbeau planté sur un maigre cyprès,
Il perche nuit et jour le nez dans sa poitrine
Sur un arbre sans fruits qu'il nomme sa doctrine
Dont la racine est morte et dont la pâle fleur
Engourdit les esprits par une fade odeur.
Dans ses pieds corrompus vit l'insecte en grand nombre,
Mais jamais être pur n'a vécu sous son ombre,
Hors un triste parleur, froid, pesant et disert
Qui prend un ton d'oracle en prêchant au désert.

Poème.

Si vous lisiez la Bible, hommes toujours distraits,
Si vous cherchiez son mot au fond de ses secrets,
Si vous alliez souvent vous asseoir à l'église,
Voir ces rêves divins qu'un prêtre réalise,
Sur l'Ancien Testament chercher le vaste sens
Du tabernacle d'or, du livre et de l'encens,
Voir l'humble couronné sur la croix d'un supplice,
Le tombeau dans l'autel, la fleur dans le calice,
Vous sauriez que jadis sur le front des humains
Les vieillards pour dormir imposaient leurs deux mains.

Cher ange.

...Cher Ange.
Que le cri de ma plume a souvent éveillé.
C'est une nuit bien sombre, à Paris, une rue
Déserte où l'eau ruisselle, où, par la pluie accrue

La gouttière jaillit du toit jusqu'au pavé.
. vingt fois en un moment
Je songe au corbillard de mon enterrement
Et je pense qu'alors mes amis, tête nue,
S'il pleut ainsi, diront : « Sa mort est mal venue. »

Poème.

Hélas! qui n'a gémi de sentir dans son âme
Près du feu de l'amour brûler une autre flamme
Qui de la plus ardente éclipse la moitié
Ainsi qu'un charbon rouge au feu clair d'un trépié?

Est d'avoir autre chose et d'aller autre part.

As-tu servi l'État comme soldat?
As-tu vu dans la nuit les éclairs de l'épée?

ÉLÉVATION.

A Antony Deschamps.

Montmartre.

Tu gardes les tombeaux de ton père et du mien.

Poème.

Le quatrième pouvoir.

J'aurais pu m'éloigner de ces fourches caudines,
Mais j'y voulus passer pour les briser du front.

Poème.

Ma pensée est un fleuve immense et solitaire
Qui s'écoule en tout temps et par toute la terre
Et ne reçoit les eaux d'aucun fleuve étranger.

Quand le livre (miroir qui vient de la surface)
Passe dans les villes, il est léger
Mais profond
Mon cœur est lourd et chargé de peines
Je plonge alors et quand je touche le fond.

Le monde avec ses fleurs, ses bois et ses montagnes,
Ses fleuves égarés dans les vertes campagnes
Ses rochers soucieux, ses
 (vingt vers)
Le monde est le tapis.

II

PROJETS.

Le nouveau Purgatoire.

Poème dramatique.

Dans le Purgatoire ne sont point les récompenses, dans le Purgatoire ne sont pas les supplices, mais dans le Purgatoire sont les épreuves.

C'est là le vrai Purgatoire catholique épurateur. Là est un jugement prolongé.

Le seul tourment, c'est la pensée.

Les hommes dont la pensée a été la passion sont les plus éprouvés. Car ceux-là savent comment l'imagination est un dard que le scorpion retourne contre lui-même.

Mais sur la terre, il est empoisonné le dard du scorpion, sur la terre, il se tue.

Dans le Purgatoire, dans le lieu d'épreuves, le dard les perce toujours mais pour leur malheur il ne peut faire mourir l'âme immortelle. Mais la consolation c'est que les prières des vivants viennent comme des gouttes de rosée rafraîchir leurs pensées, tandis que descendent du ciel les prières des bienheureux et des élus qui, comme de brillants rayons, viennent éclairer le crépuscule dans lequel ils vivent et à chaque prière faite sur leur tombe, ils font un pas vers l'éternité du paradis, jusqu'à ce que l'ange de la pitié vienne les prendre par la main et les faire entrer.

Cet ange est Eloa.

Attiré par l'esprit du mal, le Chérubin noir, le *comédien damné*, elle tombait, mais le poids du crime, de la révolte et de la damnation l'entraîna passivement vers l'abîme et comme un léger ballon est soutenu dans le milieu des airs entre le ciel bleu et les brouillards de la terre qui sortent des forêts obscures, ainsi Eloa se sentit arrachée aux ongles du mécréant, aux nœuds de l'éternel serpent par la puissance divine de sa pureté virginale.

L'air où elle flottait était tiède et aucun courant d'air n'y régnait. La lumière était un *clair-obscur* perpétuel.

L'aspect de ce monde des limbes était celui de la terre éclairée par le crépuscule de la nuit quand il n'y a plus du jour qu'un dernier et pâle rayon et de la nuit qu'un premier voile transparent et léger.

Mais tout changeait, terre et horizon, sur les pas de chacune des âmes errantes et c'était en vain que l'un de ces *exilés, dans l'attente de la sentence ajournée,* marchait vers les montagnes et les bois. Tout reculait et changeait d'aspect à mesure que des personnages nouveaux venaient lui parler.

Et sitôt qu'un d'eux abordait celui qui était nouvellement descendu dans les limbes, la terre prenait l'aspect de son temps plus vivement que les verres de couleur prennent sa figure et sa lumière dans la lanterne magique, sur le blanc linceul étendu devant elle sur les murs, plus vite que l'Opéra ne change au coup de sifflet ses toiles déroulées.

Et la pensée de la faute et de l'accusation était l'*impresario,* semblait être le Directeur invisible de cette représentation.

Et l'accusateur public était l'ombre de l'homme pareil à l'accusé. Les voix des vivants de la terre apportaient leurs plaintes et leurs prières pour lui. Les voix des morts élus du ciel ou damnés de l'enfer pouvaient descendre ou remonter pour accuser ou intercéder.

Eloa apportait les prières et les présentait au Seigneur. Chaque prière faite sur la tombe rendait l'air plus léger, le jour plus brillant.

Et lorsqu'une larme du Christ tombait du ciel, la lumière se faisait et l'on voyait un ange femme aux yeux baissés qui ouvrait la porte du ciel à l'élu nouvellement absous et qui, marchant à ses côtés, lui tenait la main avec tendresse et pitié.

Satire. Poème.

Les nouveaux martyrs.

Aux Champs-Élysés, vers quatre heures, descendit de voiture un homme dont le ventre était gros, le dos rond et le visage pâle et mécontent. Il se promenait à grands pas en secouant dans l'une de ses mains trois journaux déployés qu'il ne lisait pas.

Il rencontra un de ses pairs qui lui dit : « Qu'avez-vous, ô sage, et comment êtes-vous si agité? » Celui qui parlait ainsi donnait le bras à une fort belle dame et était suivi d'un laquais poudré plus beau de beaucoup que son maître.

Ce beau monsieur lui dit :
— O sage, vous avez l'air bien triste.
— Eh! qui ne le serait et ne se couvrirait de cendres, dit-il, dans le temps où nous voici.

Il n'est plus possible à un honnête professeur de suivre la carrière des belles-lettres comme autrefois sous notre bon parlementaire.

Ah! je *suis un tribun privé de sa tribune* et je dépéris, vous le voyez, quand je pense à cet *Éden représentatif* d'où nous voilà chassés.

Quel heureux sort était le nôtre.

Nous avions une chaire et jamais n'y prêchions mais, pendant vingt ans d'un silence gardé strictement envers l'Instruction publique et les élèves de Sorbonne, quels dédommagements se donnait notre langue dans les deux chambres. Nous savions bien tenir notre rang et chasser *au* portefeuille avec talent. Nous dirigions les meutes dans la chambre et dans la *presse* nous avions recruté des limiers très ardents qui ne mordaient pas trop mais qui montraient les *dents*. Nous menacions le Roi des meutes aboyantes et nous menacions les aboyeurs du fouet de Louis XIV. Mais ce fouet était perdu et nous le savions bien.

Alors troublés l'un par l'autre et toujours se menaçant, le *Parlement* et le *souverain* criaient au secours à la fois vers nous, *hommes d'État*.

Hommes d'État! quel nom heureux entre mille autres! Il n'est pas besoin de savoir, ni d'étude, vous le savez très bien, *mon excellent ami*. Il suffit de faire écrire par quelque élève payé à bas prix une sorte de traduction et l'on a ce qu'il faut de réputation, on fait comme notre maître à tous, Royer-Collard, on trouve sur les quais quelque doctrine abstraite, *écossaise* surtout, etc.

De sa démission, on menaçait le trône, on posait en adversaires deux personnes, le pays d'un côté, de l'autre la couronne et l'on cherchait, entre deux, sa place.

Quand la couronne faisait un pas, l'autre criait : à *l'usurpation*. Quand le pays s'avançait, on criait : à la *révolution*.

Le trépied.

Ainsi vous avez passé *trente-quatre* ans à chercher ce problème semblable à la quadrature du cercle : faire tenir *debout un trépied de deux pieds*.

Les cochers.

N'importe; quoique nous ayons versé deux fois le *char*, l'État est perdu s'il ne nous fait monter encore sur le siège.

Hommes d'État sans ouvrage.

Idée de poème.
L'ARCHE NOUVELLE.

(La Presse.)

Au pied de cette croix de bois, en face de la mer sombre et morne, Stello s'agenouilla lentement et levant au ciel ses yeux affligés et son pâle visage, il s'écria :
— Dieu de l'univers et de l'homme infortuné. Dieu de la créature incomplète, malheureuse et condamnée; entendez-moi au nom de ces morts.

« L'arche nouvelle des hommes où votre parole est enfermée s'appelle pour les peuples : la Presse.

« Enfermez-la, Seigneur, dans quelque divin Tabernacle où les Lévites seuls puissent la toucher.

« Que les Lévites de l'Arche soient ceux-là seuls dont l'œuvre produite au grand jour porte le nom, résiste à l'oubli et est douée d'une forte vie après plusieurs années.

« La Pudeur! La Pudeur! Puissiez-vous l'envoyer parmi nous pour donner à tout homme la crainte de toucher la chose sainte avec des mains impures et inhabiles.

« Le saint respect du foyer, de la probité et du génie. La honte de cacher son visage et son nom et d'écrire à la dérobée ce qu'il n'oserait dire devant son peuple assemblé.

« O Conscience divine, toi seule peux nous défendre contre nous-mêmes, car l'Arche est impérissable et comme Oza mourut pour avoir touché l'Arche antique, le Roi ou le peuple qui touchera l'Arche nouvelle tombera frappé de mort. »

Satire poétique comme Éva.

21 juin.
PANDORE.

La boîte va s'ouvrir. Regardez, Députés; regardez, Pairs; respire, Peuple des tribunes.
Un pâle député s'avance, il lit. La boîte s'ouvre, qu'en sort-il?
Le mensonge.

Le mensonge vient sur les lèvres du représentant, il sort de la langue des ministres qui le distillent comme les gouttes vertes du venin des serpents.

Satires. LES VIEILLARDS.

A un adolescent.

Celui-ci passa sa vie à faire proscrire des hommes, à présent, il proscrit les idées.
Hommes de l'Empire vous êtes les hommes du Bas-Empire.

*

Ah! le respect s'en va! disent en gémissant
Ces intrigants repus d'or, de boue et de sang.

*

C'est vous qui, dans les cris de votre jalousie, ne savez respecter ni le travail, ni la jeunesse, ni la gloire acquise.

Poème.

Le Toréador.

Bonaparte et tous les hommes semblables à lui ont posé le pied sur les événements qui les menaçaient le plus, comme le Toréador pose son pied sur le front du taureau. En relevant la tête, le taureau *jette l'homme sur son dos. Il s'y assied.*

Poème satirique.

Les mouleurs.

Un jeune sculpteur expirait. Ses élèves désolés regardaient l'agonie imprimer ses ongles sur sa face et la destruction graduelle décomposer ses traits, etc.
— Il n'est plus, dit l'un d'eux, hâtons-nous, car bientôt rien ne nous restera de lui.
Ils jetèrent le plâtre sur son visage mais quel fut leur effroi lorsqu'ils entendirent un soupir sous leur plâtre, ils l'avaient étouffé.
Vous étouffez ainsi l'histoire de notre âge, historiens du jour, de l'heure et du moment, vous qui n'attendez pas qu'une de nos évolutions soit achevée pour la décrire, etc. Qui vous dit que cette nation jugée ne va pas grandir sous vos doigts.

Soumettez-vous au destin. Personnages :
Apollon, Smynthée
Cassandre, Thersite.

CASSANDRE. — Lutte entre une femme et Apollon.
Elle l'appelle Smynthée, jamais Apollon, mais Dieu de *Paros*, froid comme ses marbres.
Dernier vers :

Repose dans l'enfer, Cassandre, égale aux dieux.

CASSANDRE. — Dis-moi. Dis-moi vrai. Après la mort où allons-nous? Dis-moi cela, Smynthée. Pourvu que ce ne soit pas avec les dieux. Vos aventures sont celles d'une cour de princes galants.
APOLLON. — Dans l'Élysée sous la terre avec les dieux d'en bas.

Ah! Je ne crains plus la mort puisqu'on n'y trouve plus l'amour persécuteur des railleurs immortels.
Apollon demande grâce à la porte des enfers. Pluton et Cerbère lui refusent l'entrée au nom du Destin, maître des dieux.

SANS TITRE.

Acte I

Roland a fui en s'écriant : « Tout ce qui m'a aimé me trahit. »
Au 3ᵉ acte il a fait prier les douze pairs de s'assembler. Ils paraissent et Olivier leur dit : « Je le connais; ce montagnard qu'il a envoyé n'est pas venu pour un grand dessein. »

Acte III

Scène 1

Roland, les pairs. Conseil.

Là, votre déshonneur, mais ici votre tombe.
Eh! bien! qu'il tombe.

Le rocher roule. Ils s'inclinent tous.

*

Prière de Roland :
« Dieu de la France reçois notre sang; nous nous accusons, nous nous confessons à toi,

« En chevaliers maintenant tout va nous réunir (arrachant l'épée).
« C'est moi qui suis Roland puisque l'on va mourir. »

Scène 2

(A ... seule s'empoisonne pour que les Mores ne la ... pas, regarde le combat et se retire quand Roland seul revient.)

Scène 3

ROLAND. — Les lâches, ils m'ont laissé vivant, descendre de vos monts.

Scène 4

R. A. — Vois les rochers qui croulent.
Non, je ne tremble pas, avec vous je mourrai.
Vole au ciel avec moi, je t'y pardonnerai.

Poème

(Le début de cette note n'a pas été retrouvé.)

... peut commettre un crime que par ma permission et par mon arrêt antérieur.

Je suis la grâce. Allez et régnez éternellement en mon nom.

L'Église ne contestera *qu'à demi* votre puissance à cause de moi et cette puissance s'exercera sans fin. Mais vous ne serez plus immobiles et vous détruirez le mal et ferez arriver le bien.

Et les inflexibles descendirent pesamment comme des statues de bronze *descendraient pas à pas un escalier de marbre* *.

Et chacune invisible s'assit sur chacune de nos têtes dans l'attitude souveraine des dieux égyptiens.

*

A écrire en vers tercets. Dans quelque rythme qui se rapproche du vers hébreu de l'Ancien Testament.

POESTUM. (poème à faire)

On avait dit souvent à ce jeune homme pâle : « Mylord, il n'est pas sûr de voyager ainsi. Nos routes passent trop longtemps à travers la montagne et les bois. »

* Ce vers s'est fait en écrivant.

— Ne montrez pas ainsi les bijoux de Madame.

« Il faut prendre un voiturin qui a fait alliance avec les brigands.

— Oh! dit la jeune femme, ils pourraient croire que vous avez peur.

Il prit ses pistolets et les mit à ses côtés.

La montée est rude parmi les roches. La calèche marche lentement. Le postillon hésite. Tout à coup il s'arrête. Un homme armé d'une carabine lui a fait un signe de la main. Il s'arrête tout court.

En ce moment, le jeune homme voit passer dans les bois des formes de chapeaux, de peaux de chèvres et de manteaux.

En ce moment un éclair, un seul éclair traversa son âme.

C'est ainsi qu'il en passe dans notre front lorsque nous sommes noyés au moment où nous descendons au fond des vagues quand nous touchons la terre sous les eaux, jusqu'au moment où un effort hardi et un coup de pied désespéré nous fait remonter à la surface.

A la lueur de cet éclair intérieur qui traversait son front, il vit deux tableaux de la destinée qu'il allait se faire.

« Si je fais feu sur eux, ils sont trente. Je suis tué avec ma femme et mes gens.

« Si je me rends, on me fait coucher la face contre terre, »

Un jour au bal, Lord ... sera trop assidu près d'elle, je dirai à la jeune femme d'être plus réservée; elle me dira :

— Mon cher, allez vous coucher par terre.

En ce moment, un coup part. Il est dans sa calèche et dit au postillon : « Marche. »

Une balle tue un cheval, un brigand saisit à la bride l'autre cheval.

Lord ... le tue.

A l'instant on riposte. Une seule balle traverse les deux enfants. Elle se jette dans ses bras, elle y meurt.

PREMIER JET EN PROSE D'UN POÈME POUR M^{me} RISTORI.

Pour M^{me} Ristori.

Reines du théâtre on peut vous louer sans être ni un flatteur, ni un courtisan.

Devant les reines couronnées l'admiration de la beauté et de l'esprit garde un silence *austère*.

L'enthousiasme brûlant se dit : on me prendra pour l'amition menteuse.

Quand je m'écrierai : « J'admire et j'adore », on se dira : « Que va-t-il demander, quels honneurs veut-il ? »

Vous n'avez point de ces soupçons dédaigneux,

O reines de la scène,

Vous qui ne portez qu'une légère couronne de fleurs embaumées ;

Vous qui n'avez à donner qu'un sourire ou une larme, que votre main ou votre cœur.

Votre empire est éphémère, dit-on.

L'heure où vous parlez, où vous jetez l'émotion est la seule qui vous appartienne.

Le songe de trois heures que vous nous donnez s'évanouit avec la nuit et son souvenir avec votre vie.

Déjà l'on rencontre rarement dans la foule ceux qui furent ravis par les enchantements des sirènes magiques du théâtre.

A peine *elles se sont replongées dans l'océan de l'éternité* et déjà les jeunes voix de vingt ans nous disent : « Peignez-nous Pasta et Malibran et Smithson, Mars et Dorval. Car nous ne pouvons comprendre ce qu'elles furent à vos yeux. »

Mais sont-elles moins passagères les reines puissantes de la vie réelle, sur leurs trônes aussi fragiles que les vôtres.

Tous les yeux qui virent Marie-Antoinette et qui pleurèrent à ses pieds sont aujourd'hui fermés par la mort.

Aussi bien que ceux qui furent éblouis par cette belle Marie Stuart qui reparaît sous vos traits.

C'est vous qui avez repris son empire, sa grâce et sa beauté. Si Élisabeth vivait, elle craindrait encore que vous fussiez rapprochée de ses serviteurs qui seraient entraînés sur vos pas comme vous l'êtes, ô femme chrétienne et magique, par la puissance de la croix de bois que vous adorez.

Et nous aimons à vous le dire car :

on peut, reines du théâtre, vous louer sans être ni un flatteur ni un courtisan.

<center>Poème.
L'Enfer terrestre.</center>

Qu'est-il besoin d'enfer, n'avons-nous pas la vie ?

<center>Poème. (Les ruines.)</center>

Les ruines de Ninive.

Les ruines du Mexique (les Astèques, etc.).

CHAPITRE VII

LES DESTINÉES
NOTES ET COMPLÉMENTS

Nous ne reviendrons pas sur les études déjà publiées concernant la genèse des *Destinées* [1]. Les dates portées sur les manuscrits en notre possession ont été dans le passé relevées avec soin ainsi que les esquisses en prose.

On sait que Vigny « avait, un moment songé à en faire une série de « Lettres à Éva » ce qu'il appelait un « récitatif » introduisant chaque poème. »

C'est sans doute dans ce dessein que le poète avait jeté les notes que voici :

IVe LETTRE.

Ah! Douleur qu'êtes-vous et comment l'homme vous doit-il com-
[battre?
 Certes, il est beau quand il souffre les coups et se tait,
 Se tait sous le poignard, sous la balle ou l'épée,
 Mais quand il se révolte contre les blessures que l'on fait
 à son âme, il n'est pas moins sublime.

 Reviens à l'orient, reviens,
 où les Bergers trouvaient le chemin des astres en rêvant,
 Là notre douce maison n'étonnera personne.

 Rien de grand ne se fait dans l'occident.
 Quand nous reviendrons, rien ne s'y sera passé de beau,
 quelle que soit notre lenteur.

. ambroisies
L'Orient, ce berceau de l'amour et des Dieux,
L'Orient a nourri de sombres jalousies
qui dévoraient des cœurs grands et silencieux.
L'Europe aux froids regards n'en a pas de pareilles
. eilles
. ieux

Vois!
Ah! de nos lents amours bien sombre est l'agonie.
Après s'être épuisés par des combats jaloux
et s'être lancé des coups de mots aiguisés comme des poignards,
tous deux abattus tombent de lassitude
sur le corps de l'amour qu'ils ont assassiné.

Après s'être échangé des regards de vautour,
s'être lancé des mots aigus comme des lames
et dont le fer croisé déchire leur amour
ce pauvre oiseau tremblant qui vole entre deux âmes

 puis ils tombent un jour
sur le corps de l'enfant qu'ils ont assassiné.

L'Enfant! Ah! Grecs charmants qui saviez bien la vie!
vous aviez bien compris que c'était un vrai jeu
 que ce n'est là qu'un jeu
que celui qui s'y livre est atteint de folie
et redevient enfant

Mais quels gémissements sortent de la poitrine
Quand on voit qu'un grand homme en est tout possédé
qu'il sent que c'en est fait et qu'il est dégradé.
Regarde à notre porte et vois ce qui s'y passe
vois...

Dalila.

après le poème ce mouvement :

 Ce n'est pas toi fidèle entre toutes les femmes
 belle, heureuse et charmante, etc., etc., etc.

V^e LETTRE.

Ce sont les peines de l'âme que celles que donnent les Dalila.
Mais pour les peines de la vie quelle consolation donnerons-nous?
Que fera notre cœur pour s'ouvrir aux infortunes qu'on appelle
 vulgaires et qui frappent pourtant des êtres si nobles?
Toi qui es la bonté même errante à mes côtés que feras-tu?
Ai-je bien fait, dis-moi, de parler ainsi un jour, un jour que je te
 vais conter.

 C'était à Paris, car dans les capitales viennent s'assembler
tous ceux qui attendent quelque chose de ce grand corps qu'on
nomme corps social. Ils retournent au cœur pour y boire à
longs traits ce sang précieux qui donne la vie.

Il y a là un arbre que j'aime.

Un jour je vis s'asseoir au pied de ce grand arbre... [1]

Poèmes philosophiques.

Réponse d'Éva.

Noire tristesse de ce que nulle religion et nulle philosophie ne lui a donné une explication suffisante de la création.

Stances. Lettre. Réponse d'Éva, dernier poème (même rythme que *La Maison du Berger*).

Épilogue.

Je le vois à présent, ô Stello, je le vois et je comprends la vie après t'avoir écouté.

Le fils de l'homme a pleuré en vain et demandé en vain la certitude pour nous à Dieu. Dieu s'est tu.

Le doute et le travail sont donc notre destinée et notre devoir. Il faut que l'homme poursuive la barbarie sur tous les points du globe et lui dise : « Civilise-toi ou meurs comme l'Américain. Ainsi fait la France à Alger. »

Que l'homme se taise devant les saintes peines de la vie et l'incompréhensible mystère de la mort, comme le Loup.

Qu'il donne un regard de commisération à la femme qui le trahit et ne daigne pas se venger sur elle, comme Dalila.

Qu'il aime à rendre la vie aux esprits abattus et se souvienne de la Flûte.

etc.

(Un résumé, dans chaque strophe, de chacun des poèmes.)
Scepticisme d'Ænesidème.

Toute raison est contredite par une raison égale et contraire (pas plus ceci que cela).

*

Éva finit par le sentiment qui doit résulter du livre :
. Et l'espoir
fait couler de mes yeux des larmes de bonheur.

IV

— Oui, la Poésie est une volupté, mais si c'est une volupté couvrant la pensée et la rendant lumineuse par l'éclat de son

cristal conservateur qui l'empêchera de vivre éternellement et d'éclairer sans fin.

— Ce jour vaut mieux qu'hier, demain mieux qu'aujourd'hui.

Ici doit se trouver le résumé de tous les poèmes du volume et l'extrait poétique de la morale stoïque et rigoureuse qui en doit sortir, puis l'hymne à la poésie.

Poésie, ô trésor, perle de la pensée! [1] etc.

Enfin parmi les notes et projets divers, nous avons découvert deux textes inconnus se référant aux *Destinées*.

Le premier, un poème inachevé daté de 1847 intitulé *Lord Littleton* porte, de la main même de Vigny, le sur-titre *les Destinées*.

Il s'agirait donc d'une douzième pièce appelée à figurer parmi les *Poèmes philosophiques*.

Nous le faisons suivre d'un court fragment en vers, non daté, qui porte également le titre *Lord Littleton* mais dont on n'aperçoit pas clairement la place dans le poème.

Nous avons également retrouvé une brève note intitulée *l'Anneau*, datée du 24 mars sans indication d'année, et portant la mention *les Destinées*.

1847.

Les Destinées.

Lord Littleton.

Inachevé.

Si vous me demandiez ce qu'il fut, je dirais
qu'il était pâle et grand, triste et blond, que ses traits
n'étaient pas de ceux-là qui font que l'on s'écrie :
je ne croirai jamais qu'il danse ni qu'il rie.
Au contraire, il avait un front calme et des yeux
très doux, très bienveillants, distraits mais gracieux.
Son esprit était grave et simple était sa vie,
simples ses sentiments; aucune folle envie;
il était de la cour sans y demander rien.
Dédaignant les honneurs, content de peu de bien
et de beaucoup d'amour pour une jeune femme
dont il avait gagné le cœur et perdu l'âme.
Il avait en horreur tout pouvoir excepté [2]
celui de la pensée et de la vérité,
incontestable empire, immortelle influence,
droit populaire et droit divin d'intelligence
qu'exerce l'esprit fort sur l'esprit indécis
comme la Galigaï dit de la Médicis.
La mâle république était dit-on son rêve.
Non celle de Platon ou celle de Genève,
car il craignait beaucoup le règne des Pédants,

mais une qui passait dans ses songes ardents
comme dans le chaos roule, passe et repasse
un astre nouveau-né qui se perd dans l'espace
et qui, cherchant sa route et son temps et son lieu,
tourne encore lentement sous le souffle de Dieu.
Du reste il s'ennuyait beaucoup et sur la terre
ce qu'il aimait le moins c'était son Angleterre
à cause du brouillard et de la liberté
qui dans ce pays-là rime à captivité.
Cependant il riait de bon cœur au théâtre
espérant s'amuser, sans prendre un air folâtre
et sans dire non plus : *J'ai vécu trop longtemps*
comme fait à Paris tout homme de quinze ans.

Celui-là résista ferme à la Destinée.
A chaque instant du jour, chaque jour de l'année
il lutta fortement et ne lui permit pas
de gagner le terrain contre lui d'un seul pas;
si ce n'est une fois et certes la victoire
n'est pas franche et loyale. Or, voici son histoire.

Il voyageait, comment n'eût-il pas voyagé
puisqu'il était anglais. Chacun s'est ménagé
des logements divers sur le globe. En Afrique
des ruches pour de noirs frelons. En Amérique
les Peaux-rouges ont tous des hamacs où le vent
a bercé La Fayette et René; l'un rêvant
la souveraineté du Peuple immense et l'autre
le droit divin. (Que Dieu choisisse son apôtre.)
Moi je crois au pouvoir du plus intelligent
comme à la Bourse on croit au pouvoir de l'argent.
Les immobiles Turcs ont des tentes de soie
qu'avec tout un harem sur des chameaux on ploie
et les Parisiens mobiles sont couchés
dans des réduits les uns sur les autres juchés
comme dans les tiroirs d'une armoire de pierre
d'où l'on prend quand on veut une famille entière
toute joyeuse et prête à se battre en chantant.
Mais le mot seul d'Anglais signifie : habitant
d'une maison de bois qui va sur quatre roues
de l'onde des ruisseaux à l'épaisseur des boues.

Quel est-il donc l'instant qui nous jette en avant?
Invisible et fougueux comme un souffle du vent
il saisit l'homme au fond des retraites qu'il aime,
tout au fond du repos, au fond du bonheur même
dans l'asile choisi qu'il croyait pour toujours
suffisant à sa joie, ainsi qu'à ses amours.
Il lui parle à l'oreille et lui dit : Marche. Il rêve
aussitôt une chose inconnue et se lève.

Il se lève et s'en va, comme pour ne plus voir
ce qu'il aimait le mieux et quitte, sans savoir
pourquoi. Parce qu'il faut qu'incessamment il aille
comme un brave au canon lointain de la bataille,
parce qu'il faut quitter sa pensée aussitôt
qu'on jouit d'elle et fuir sans en savoir le mot.
Parce qu'il faut chercher toujours triste et farouche
cet aliment divin qui manque à notre bouche,
ce fruit d'arbre de vie et de bonheur humain
qui remonte toujours quand s'élève la main.

Donc il voyageait. Où? c'était en Italie.
Ainsi me l'a conté cette Anglaise jolie
de qui les sourcils noirs forment un double arceau
dessiné sur le front comme avec un pinceau
et qu'à son parler pur, qu'à ses yeux de Sultane
l'oreille croit française et le regard persane.
Clarinda sa maîtresse était seule avec lui
dans un palais vivant jadis, mort aujourd'hui.
Mort? oui, tout monument bâti pour la famille
est vivant seulement alors qu'elle y fourmille,
que la présence humaine est là qui le défend
et que chaque fenêtre a des regards d'enfants,
chaque porte une voix qui parle, qui commande,
qui chante, qui soupire, ou murmure ou demande,
alors que les rideaux ont à voiler des feux
comme fait la paupière en tombant sur les yeux,
que les grilles de fer ouvrent leurs doubles ailes,
vont et viennent sans fin comme deux sentinelles,
quand le toit lentement fume et qu'en tournoyant
s'allume par degrés l'escalier flamboyant
et que la nuit on voit la lumière agrandie
éclater sur la vitre ainsi qu'un incendie.
La vie est là. Mais moi je vois avec douleur
tout seul désert. Toujours j'y lis inscrit : malheur.
La fenêtre sans flamme avec son lambris frêle
ressemble à l'œil éteint d'un cadavre au corps grêle
dentelé comme l'est une scie et mouvant
sur ses côtes sans chair où vient siffler le vent.
O douce Clarinda vous aimiez ces ruines
et ces marbres chargés de pendantes racines,
ces longs appartements pleins d'échos où vos pieds
formaient trois pas lorsque d'un pas vous les frappiez;
les sièges de Romains où s'assirent trois Doges
dont le porphyre usa manteau ducal et toges;
la colonnade immense et triste où le Zéphyr
passe timidement avec un doux soupir
et vous a, maintes fois, dans la nuit rencontrée
tenant, comme Psyché, la lampe timorée
et seul vous entendit un soir que le soleil

tremblait dans le flot bleu qu'il teignait de vermeil.
Vous aviez sur sa lèvre et sur sa tête blonde
passé votre main blanche en jouant et, dans l'onde,
vous regardiez ses traits et les vôtres, flottant
à vos pieds et par l'air troublés de temps en temps
car le large balcon se prolonge et domine
l'eau qui baigne les murs et par degrés les mine.
Vous éleviez la voix la plus tendre et parfois
vous vous parliez ou bien vous taisiez à la fois.
Le jeune Lord cherchait dans vos yeux vos pensées,
vous, les siennes, vos mains dans ses doigts enlacées
dans ses doigts palpitaient et ces muets accents
des nerfs avaient pour vous un ineffable sens.
Je vous aime, ô Mylord, mon Seigneur et mon âme
parce que vous savez bien aimer une femme
et tout abandonner, parce que la fierté
vous revêt à mes yeux de force et de beauté.

Lord Littleton raconte ceci à Clarinda : « Un jour j'étais à Londres et je passais devant le *Poet's corner* à Westminster. Un pauvre me regarda et me dit : « Il y a des gens marqués d'avance, vous mourrez tel jour à minuit. » Ce jour c'est aujourd'hui. » Il dort la sieste et s'éveille. Elle lui dit : « Vois comme on s'est trompé. Minuit est passé. »

Il rit.

Clarinda avance les pendules.

Il voit passer l'heure et rit. Il fait *un long discours très dédaigneux sur la destinée* [*], rentre dans sa chambre et tire sa montre, une montre oubliée. Il est minuit!

Il dit : « C'est singulier! » devint rouge et mourut.

*

Si le sommeil donne de tels songes, quels songes doit donner la mort.

Au verso :

Il serait triste pourtant pour une main pure d'être forcée de se souiller dans le sang ou dans la bave de ces reptiles de la race humaine.

Lord Littleton.

Je voudrais bien savoir quel est celui de vous
qui donnant à sa belle un premier rendez-vous

[*] Dans ce discours doivent se trouver toutes les vanités de la rhétorique philosophique par laquelle les hommes se rassurent sur la rigueur du Destin qu'ils craignent au fond du cœur.

n'a pas maudit cent fois cette étrange torture
de l'attendre à la nuit, rôdant à l'aventure.
On a couru longtemps dans Paris pour trouver
une chambre bien sombre où l'on viendra rêver
en sûreté, sans bruit, sans amis, sans famille
sans gros garçon qui pleure et sans petite fille
qui tombe entre les pieds, sans visites des soirs
muettes, le sourire aux lèvres; sans bas noirs
où les doigts sont gelés [1].

Les Destinées.

L'anneau.

Tout homme croit qu'il pourra suivre son âme et ses volontés dans tout le cours de sa vie mais il sent quelque chose qui l'arrête et le détourne : c'est l'anneau.

Il le regarde, c'est l'anneau de la chaîne; elle remonte jusqu'au jour de sa naissance [2].

Enfin, nous avons joint à ce chapitre un projet daté du 4 juin 1848 placé sous le titre général « Les Tristes » (qu'il faut rapprocher du fragment de 1826 portant le même titre, cf. p. 400), avec la mention « Poèmes philosophiques », mais sans référence aux *Destinées*.

4 juin 1848.

(Les Tristes.)

Poèmes philosophiques.

Poème.

La poudre de diamant.

Les religions sont des œuvres de poésie. Elles élèvent *des temples* sur une idée pour la faire voir de loin et la conserver dans le trésor de la morale.

Le temple vieillit, s'écroule et laisse l'idée dans ses ruines pareille à une poudre d'or.

Un temple indien s'élève, s'écroule; on y trouve ceci :
Dieu est la vie, etc. (Doctrine de Brahma.)
Le temple égyptien s'élève puis s'écroule : on trouve dans ses cendres cette maxime : ... (Doctrine égyptienne.)
Le temple de Platon et de Socrate s'élève et laisse en croulant cette maxime :

Connais-toi toi-même, etc.

Ton Église s'élève, ô Christ, et en s'écroulant, elle laisse cette idée : etc.

Le recueil des moralistes qui commence à Confucius est un abrégé des principes des religions. Un résumé de quelques strophes peut contenir tout ce que sait le monde.

Les religions sont les verres qui recouvrent l'horloge. L'aiguille est lente [1].

APPENDICE

TESTAMENTS DE M. LE COMTE DE VIGNY
DÉPOSÉS CHEZ Mᵉ LAMY, NOTAIRE
10, RUE ROYALE-SAINT-HONORÉ A PARIS

16 septembre 1861.

Codicille de mon testament déposé entre les mains de Mᵉ Lamy, notaire, 10, rue Royale.

Madame de Vigny ma femme étant ma seule et unique héritière selon notre contrat de mariage et selon ma formelle volonté, la propriété de mes œuvres lui appartient pour la durée de temps fixée par la dernière loi française.

C'est donc à elle et après elle à ses héritiers désignés par elle que je prescris ici cette formelle volonté.

On n'ajoutera jamais une page, une ligne, un mot, sous forme de note, préface, explication ou avertissement à aucun de mes ouvrages (sous quelque format qu'ils soient réimprimés) au texte exact revu et corrigé en 1860 et 1861, de ma main, qui compose l'édition *in oct°* de la Librairie Nouvelle publiée par M. Bourdilliat éditeur ou aux éditions revues depuis par moi-même.

Jamais un éditeur nouveau ne sera choisi pour une édition nouvelle, sans que cette condition lui soit d'abord imposée, sans laquelle on n'entrerait point en négociation avec lui.

Si je cessais de vivre avant que le volume nouveau de mes poèmes philosophiques fût complet à mes yeux et digne d'être publié, on ajouterait seulement au volume de mes *Poèmes antiques et modernes* une troisième partie sous le titre de : *Poèmes philosophiques*, livre (ou partie) composé des poèmes déjà imprimés dans la *Revue des Deux Mondes*. Ce 3ᵉ livre commençant par : *La Maison du Berger* ... et finissant par : *Les Destinées.*

Il composera environ *1.488 vers* dont le détail sera trouvé dans un portefeuille numéroté A. V. 7bre 1861.

<div style="text-align: right;">Paris, 16 sept. 1861.

ALFRED DE VIGNY.</div>

12 octobre 1861.
Conseils sur le mode de réimpression.

J'ai éprouvé depuis 1822 que le mode de publication le meilleur, le plus sûr, le plus probe est celui-ci.

Céder à un éditeur considéré et éprouvé une édition seulement déterminée quant au nombre des exemplaires et au temps accordé pour l'écouler sur le modèle de mes traités que l'on trouvera dans celui de mes cartons qui est consacré aux affaires de librairie.

Si par exemple une nouvelle édition *in-octavo* est vendue à un éditeur au nombre de quatre mille exemplaires, il faudrait fixer le temps de la possession à deux ans.

Le prix du droit d'auteur à cinquante-cinq centimes par exemplaire, accorder à l'éditeur les mains de passe, c'est-à-dire le droit d'imprimer et faire tirer un treizième exemplaire par chaque douzaine pour son bénéfice.

En vertu de ce traité, les héritiers de l'auteur rentrent dans la propriété de l'œuvre le jour où expirent les deux ans, qui comptent à dater de la signature du traité.

Pour éviter tout retard dans les paiements, retards trop fréquents dans l'état mobile et inquiet de la librairie, il est bon de stipuler que :

1º Le jour de la signature du traité la moitié de la somme totale sera versée au représentant de l'auteur.

2º L'autre moitié sera déposée à la Caisse des Dépôts et Consignations par l'éditeur pour être remise à l'auteur le jour du Bon à tirer de la dernière feuille.

Pour que nul retard ne soit apporté à l'impression, on stipulera que trente exemplaires des volumes complets seront remis au représentant héritier de l'auteur, à l'époque déterminée pour la publication de tous les volumes complets.

<div style="text-align:right">Paris, le 12 octobre 1861.
ALFRED DE VIGNY.</div>

Note du 3 octobre 1862.

Une édition nouvelle en format *in-18* est faite en ce moment par messieurs *Michel Lévy* (frères), 2 *bis*, rue Vivienne.

Ils en sont possesseurs pour six ans après lesquels mon héritière unique, madame de Vigny peut traiter ou faire traiter d'une autre édition avec tel éditeur qui lui plaira.

Messieurs Michel Lévy paieront 4.000 fs. (quatre mille francs) le jour où le dernier des cinq volumes sera imprimé.

<div style="text-align:right">Le 3 octobre 1862.
ALFRED DE VIGNY.</div>

Note à consulter seulement à présent pour être arrêté sur mes intentions.

Ceci est mon testament :

Je déclare par le présent écrit que madame Lydia-Jane de Vigny, ma femme (née L.-J. Bunbury) est et demeure légataire universelle de tout ce que nous avons possédé et possédons de biens, meubles et immeubles, sans exception, pour en jouir en toute propriété et user ainsi qu'il lui plaira, conserver ou vendre la terre du *Maine-Giraud* (Charente) selon son bon plaisir, sans que personne au monde de ma famille ou étrangère, ait le droit d'élever aucune prétention sur aucun de nos biens.

Mariés sous le régime de la communauté, heureux de notre union depuis 1825 jusqu'à ce jour, d'après notre contrat de mariage dont la minute est à Pau, déposée en l'Étude de M⁰ Laforgue, notaire, nous avons droit à la succession l'un de l'autre du pré-mourant en quelque part qu'ils soient situés, pour en jouir en toute propriété à partir du jour du pré-décès. Je ne fais donc ici que confirmer le droit incontestable de ma chère Lydia et lui donne et transmets, ci-joint, mes instructions détaillées sur l'usage qu'elle pourra faire de ce que je lui laisse, s'il lui convient de suivre mes conseils.

Fait à Paris en parfaite santé, dans le désir d'assurer le repos d'une femme si digne d'un long attachement et d'une reconnaissance dont mon cœur n'a jamais cessé d'être pénétré profondément.

ALFRED DE VIGNY.

Paris, ce 4 décembre mil huit cent soixante et deux.

Si mes derniers moments sont comptés à Paris.

On avertira le Secrétaire perpétuel de l'Académie Française.

Il est d'usage que les Officiers de la Légion d'Honneur soient escortés à l'église et au cimetière d'une garde d'honneur. On la commandera à cet effet et, étant demandée à M. le Maréchal Magnan, Gouverneur de Paris, elle sera, je pense, envoyée. Une compagnie sous le commandement d'un capitaine est je crois l'ordonnance.

On ne posera aucun habit d'uniforme sur le cercueil, dans le convoi, mais seulement ma croix d'Officier de la Légion d'Honneur et une de mes épées que je désignerai. Celle que je portais aux cérémonies de l'Institut.

Ajouté le 15 mai 1863, vendredi, à Paris.

ALFRED DE VIGNY.

Après la mort de M^me de Vigny.

Ceci est mon testament :

Par le présent acte, je nomme et institue ma légataire universelle de tout ce que je possède de biens, immeubles ou meubles, terres, capitaux, mobilier, etc., madame Louise Lachaud (née Ancelot), domiciliée à Paris, rue St-Dominique-St-Germain, N° 16, à la charge de faire fidèlement et instantanément, exécuter mes volontés et me réserver les dons et souvenirs à diverses personnes qui m'ont été chères en suivant l'ordre des mesures et des démarches qui seront plus tard déterminées, de ma main, par plusieurs codicilles.

Une seule propriété d'une nature particulière, séparée, c'est-à-dire : la propriété littéraire de mes œuvres est réservée de père en fils (pour passer et être transmise à ses héritiers) à monsieur Louis Ratisbonne, mon cher et honorable ami, domicilié à Paris, avenue de St-Cloud, 121, aux conditions stipulées dans mon testament partiel relatif aux affaires littéraires.

Plusieurs codicilles explicatifs et complémentaires suivront le présent acte, afin que rien ne soit oublié autant qu'il dépend de moi.

La piété, la sagesse et les rares vertus de madame Louise Lachaud me sont des garanties de sa fidélité à accomplir la promesse qu'elle m'a faite de ne faire aucune résistance par excès de délicatesse à l'exact et prompt accomplissement de ma volonté.

Celle des conditions à laquelle j'attache la plus haute importance est que Louise Lachaud, maîtresse absolue de ma terre du *Maine-Giraud* (Charente), soit qu'elle la conserve et l'habite, soit qu'elle la vende, en partage également la valeur et tous les avantages entre Georges, son fils, mon filleul, et Thérèse, sa fille, qui ne m'est pas moins chère.

Qu'il en soit de même relativement aux parties du legs susceptible de partage.

Je me fie aux sentiments d'honneur de mon célèbre ami monsieur Lachaud (son mari) pour la fidèle exécution de ces dernières volontés dont chaque partie est dictée par mon cœur, après les plus calmes, les plus attentives et les plus graves réflexions sur le passé et l'avenir de personnes dont mon cœur et mon esprit ont voulu ainsi honorer les mérites, récompenser les sentiments et seconder les efforts.

Fait à Paris, le 6 juin 1863.
ALFRED DE VIGNY.

En mon domicile, 6, rue des Écuries-d'Artois.

Codicille littéraire de mon testament.

Après avoir étudié et éprouvé l'excellence d'esprit et de cœur de mon ami monsieur Louis Ratisbonne, je l'institue et nomme propriétaire absolu et légataire de mes œuvres littéraires sous toute forme qui ont été publiées jusqu'à ce jour. Livres et Théâtre n'auront, en l'absence éternelle de l'auteur, d'autre autorité que la sienne et il y tiendra ma place en tout.

1º A cette seule condition qu'il ne sera jamais cédé par lui une édition nouvelle que par un traité stipulant que cette édition écoulée, il rentrera à l'expiration du traité dans la plénitude de sa propriété.

C'est-à-dire qu'il pourra sans conteste en céder une nouvelle édition dans quelque format que ce soit, même celui dans lequel viendra d'être imprimée la plus récente édition.

2º Et sous cette condition encore que jamais M. Louis Ratisbonne ne cédera à aucun éditeur la propriété entière de mes œuvres et la possession perpétuelle.

Il sait que l'expérience a démontré que, pour exciter ou renouveler la curiosité publique, les éditeurs souillent par des préfaces et des annotations douteuses quand elles ne sont pas hostiles, perfides et malveillantes les éditions posthumes des œuvres célèbres.

C'est pour mettre à tout jamais mon nom à l'abri de ces insinuations littéraires, flétrissantes et dangereuses que mon ami M. Louis Ratisbonne veut bien accepter ce modeste legs.

Sa charmante famille ne se compose jusqu'à présent que de plusieurs jeunes filles en bas âge.

Mais s'il devient père d'un garçon, il lui transmettra mes instructions.

Sinon, un Gendre y suffira ou bien un auteur de ses amis, soit poète, soit écrivain éminent qu'il choisira comme je le fais ici pour lui-même.

<div style="text-align: right;">Fait à Paris, le samedi 6 juin 1863.

ALFRED DE VIGNY.</div>

. .

Ceci est un codicille de mon testament relatif à la cérémonie funèbre en cas de mort à Paris.

Je désire et j'exige même que sur ma tombe aucun discours ne soit prononcé et que l'Église seule accompagne de ses paroles, de ses prières et de ses cantiques, mes restes mortels.

Devant la douleur, les larmes sincères, les regrets profonds, tout éloge est froid et insuffisant.

En présence de nos cendres d'où l'âme s'est retirée, au

moment où elle est soumise au Jugement de Dieu, le jugement des hommes est aveugle et profane.

Le jugement humain, en ces occasions funéraires, s'efforce de sortir de l'examen précipité des œuvres littéraires pour crayonner au hasard quelques traits de la vie publique et toujours il est incapable de peser dans leur juste mesure les actes d'une existence honorée. Le jugement humain est plus impuissant encore à pénétrer et connaître ce que la vie d'un homme peut avoir eu de mérites secrets et de douleurs cachées.

On a vu trop de fois les systèmes littéraires ou politiques troubler et blesser jusqu'au fond du cœur l'amitié et les tristesses les plus saintes et les plus profondes, en laissant entrevoir dans un discours, à travers la glace trop transparente de l'éloge, les lueurs sombres et souterraines de la rancune des partis.

Ils mettent en œuvre toutes les subtilités de la parole pour enchâsser le charme dans la louange, comme un poison dans un anneau d'or et provoquer les sourires amers de la critique paradoxale et incertaine, dans le lieu saint entre tous, où les larmes seules doivent avoir accès. Ils troublent ainsi le recueillement de la douleur, qui ne peut rien que gémir et baisser la tête, dans le champ des morts qui devrait être comme la France le nomme partout : *le Champ du repos*.

C'est bien assez de réserver aux distractions d'une assemblée indifférente et mondaine un de ces spectacles de réceptions où les deux orateurs craignent autant l'un que l'autre de louer trop longtemps et trop sérieusement celui qui vient de se taire pour toujours.

Laissez à l'Église le choix de ses paroles et de ses chants sacrés. L'ignorance universelle des hommes n'a le droit de parler que de ses doutes et de ses sciences incomplètes.

La tombe ne veut entendre que la prière.

Il n'y a que le silence ou l'adoration qui puissent atteindre aussi haut que la dignité de la mort et que la majesté de l'éternité.

<div style="text-align:right">Alfred de Vigny.</div>

NOTES

P. 12.
1. Ce court passage est publié dans le *Journal d'un Poète* (La Pléiade, t. II, p. 876).

P. 16.
1. Si nous chantons les bois, que les bois soient dignes d'un consul. *Bucoliques*, Églogue IV, vers 3.

P. 21.
1. Ce passage, jusqu'à la fin du chapitre, figure dans le *Journal d'un Poète* (La Pléiade, t. II, p. 877).

P. 26.
1. Shakespeare. *Richard II*, acte III, scène 1.

P. 39.
1. Ce fragment non daté est intitulé : Chapitre I.

P. 40.
1. Cette citation est reproduite, en termes légèrement différents, dans le *Journal d'un Poète* (La Pléiade, t. II, p. 1255).

P. 44.
1. Ce fragment porte la mention : Mémoires. Enfance (de 1805 à 1807). Il constituait sans doute le premier chapitre des *Mémoires* (voir p. 3).

P. 56.
1. Fragment non daté portant la mention : Mémoires. Enfance.
2. L'épisode est raconté en termes différents dans le *Journal d'un Poète* en 1847 (La Pléiade, t. II, p. 1260) et repris sous une forme très voisine en 1852 (La Pléiade, t. II, p. 1298).

P. 58.
1. Fragment daté avril 1852 et portant la mention : Enfance 1815.

P. 60.
1. Non daté.

P. 68.
1. Sur une autre note également non datée.

P. 69.
1. Le paragraphe, amputé d'une phrase, est cité par P. Flottes, *La Pensée politique et sociale d'Alfred de Vigny*, p. 1.

P. 70.
1. Non daté. Le document ne porte pas la mention : Mémoires.

P. 90.
1. Il s'agit, sans doute, de la revue du 29 août 1830, consignée au *Journal d'un Poète* (La Pléiade, II, p. 919).

P. 91.
1. L'anecdote est consignée dans le *Journal d'un Poète* en 1849 (La Pléiade, II, p. 1271).

P. 92.
1. L'événement est pourtant noté brièvement dans le *Journal* à la date du 10 février 1831 (La Pléiade, II, p. 938).

Ce long fragment n'est malheureusement pas daté. Il est certainement postérieur à 1853.

P. 103.
1. Hélas! Enfant, cause de tant de larmes, puisses-tu rompre la rigueur des destins! Tu seras Marcellus. *Énéide*, livre VI, vers 861-862.

P. 108.
1. C'est en 1848 et non 1849 que le général Cavaignac fut nommé Chef du Pouvoir exécutif après les émeutes de juin.

P. 116.
1. Le duc Decazes.

P. 123.
1. Voir *Commentaires sur les mœurs de mon temps*, p. 268.

P. 124.
1. Une version de ce texte comportant quelques variantes a été publiée par H. Guillemin, dans *M. de Vigny, homme d'ordre et poète*, p. 130-132.

P. 181.
1. La Pléiade, II, p. 1322.

P. 183.
1. Cette table des matières est établie par Vigny et placée par lui en tête de l'ouvrage. On verra que l'ordre des chapitres n'a pas été suivi.

P. 184.
1. Supprimé et reporté au chapitre XV.
2. Le chapitre a été définitivement titré : « De la réparation *prudente...* »

P. 185.
1. C'est la notation qui figure au *Journal d'un Poète* en 1856 (La Pléiade, t. II, p. 1322).

P. 200.
1. « Le laboureur... s'étonnera de voir dans les tombes ouvertes des ossements géants. » (*Géorgiques*, I, vers 497.)

P. 208.
1. L'orthographe habituellement admise aujourd'hui est : Decazes.

P. 224.
1. Cette lettre ne figure pas au dossier.

P. 228.
1. Le texte qui suit est à rapprocher de celui qui a été retrouvé par H. Guillemin (*M. de Vigny, homme d'ordre et poète*, p. 44) daté

du 27 janvier. Il en diffère assez sensiblement, même quant au fond.

P. 229.

1. M. Molé s'exprimait ainsi : « Je défierais quiconque aurait approché de l'Empereur... de ne pas éprouver un peu de ce que j'ai ressenti en lisant cette scène, cette *prétendue conversation* entre lui et le vénérable Pie VII. »

P. 245.

1. Trait impuissant et sans force (*Énéide*, II, 544).

P. 251.

1. Ce dossier n'a pas été retrouvé.

P. 257.

1. Cette lettre ne figure pas au dossier. Elle est citée par H. Guillemin (*M. de Vigny, homme d'ordre et poète*, p. 53) :

J'ai reçu, Monsieur, votre lettre du 7 février par laquelle vous m'instruisez de l'usage et du cérémonial de la présentation aux Tuileries de l'Académicien nouvellement reçu.

Je me conformerai à cet usage, tel que vous me l'avez exposé en détail. Mais je dois vous dire, quoique avec beaucoup de regrets, que je refuse positivement et absolument d'être présenté par M. le comte Molé, Directeur de l'Académie.

J'ajoute que si M. Molé doit se trouver parmi les membres de l'Institut, je n'y serai pas.

Je crois inutile, après ce qui s'est passé dans la séance publique du 29, de vous expliquer les motifs de ma résolution. Cependant, je dois dire ceci : vous pouvez vous rappeler, ainsi que s'en souviennent tous les membres de la Commission, que je ne consentis à entendre le discours de M. Molé que sous la réserve des suppressions très graves que je demandai par deux fois à haute voix et auxquelles M. Molé donna son assentiment. Si M. Molé avait dit : « Je refuse ces suppressions », j'étais résolu à refuser son discours. Ces changements sur lesquels je comptais, comme je le lui répétai au sortir de la séance de la Commission, n'ont pas été faits par M. Molé. Loin de là, il a conservé, et aggravé par son débit, les passages qui faussaient les intentions morales de mes œuvres.

C'est pour cela, Monsieur, que je considère comme impossible cette présentation par M. Molé et que je m'y refuse sans retour.

Agréez, Monsieur, l'assurance de ma haute considération.

<div align="right">Alfred de Vigny.</div>

P. 258.

1. Cette lettre qui ne figure pas au dossier est citée par H. Guillemin (*M. de Vigny, homme d'ordre et poète*, p. 54) :

Monsieur,

J'ai entretenu l'Académie, à sa réunion habituelle, de la difficulté que vous avez élevée touchant votre présentation. Je lui ai également donné lecture de votre lettre d'hier et des lettres précédentes.

L'Académie s'est d'abord assurée, par les souvenirs des membres de

la Commission, que dans la séance préparatoire, des suppressions et des changements au discours de M. le Directeur n'avaient été ni demandés par vous d'une manière absolue, ni convenus par la Commission.

Quant à l'aggravation que les passages conservés vous aurait paru recevoir du débit de l'orateur à la séance publique, l'Académie n'a pu voir dans cette assertion ou dans cette circonstance un motif de changer les conséquences de votre réception. Vous dites, Monsieur et cher Confrère, que vous êtes prêt à vous conformer à l'usage, mais vous ajoutez que, ne pouvant être présenté par M. le comte Molé, vous serez présenté par tel membre de l'Académie Française qu'il lui plaira de désigner. Cela même est contraire à l'usage. L'Académie ne peut faire la désignation que vous demandez. Elle n'a pas, dans cette circonstance, d'autre choix que la personne même de son Directeur qui, aux termes des règlements, la préside partout où elle intervient soit en corps, soit en députation. Refuser la présentation du Directeur serait donc refuser celle de l'Académie elle-même.

L'Académie ne peut croire que vous persistiez dans l'intention que vous avez exprimée. Et elle le regretterait beaucoup, car ce serait déroger à un usage constant qui est en même temps un droit de l'Académie Française et s'écarter d'une convenance que jusqu'ici ont respectée tous ses membres.

Veuillez recevoir, Monsieur, l'expression de mes sentiments de considération très distinguée et d'attachement.

<div align="right">VILLEMAIN.</div>

2. La lettre reproduite ici est la copie écrite de la main de Vigny et conservée par lui au dossier. Elle diffère assez sensiblement de la lettre portant la même date citée par H. Guillemin (*M. de Vigny, homme d'ordre et poète*, p. 56) :

<div align="right">17 février 1846.</div>

Monsieur et cher Confrère,

Je regrette profondément de vous voir regarder encore comme impossible que l'Académie Française soit représentée, au château des Tuileries, par une autre personne que M. le Directeur du mois de mars 1845, car, malgré le respect dont je serai toujours prêt à donner des marques au corps illustre auquel j'ai l'honneur d'appartenir, je ne puis pousser l'abnégation jusqu'à accepter aujourd'hui ce que j'ai refusé par des motifs sérieux et après de sérieuses réflexions.

Ce droit et cet honneur de la présentation aux Tuileries, droit auquel l'Académie attache avec raison un grand prix, j'en serai seul privé, mais non l'Académie elle-même puisque deux autres présentations vont le lui rendre. Ce sera donc, pour le corps, un faible dommage.

Si l'Académie regrette, comme vous le dites, que l'exercice de ce droit soit suspendu pour un jour, ce n'est pas à moi qu'il serait juste de le reprocher, mais à la personne dont l'accueil a troublé et rempli d'amertume la séance publique du 29 janvier.

Moi seul je puis être juge de tous mes rapports avec M. le Directeur du mois de mars 1845.

Ne voulant point revenir sur trop de circonstances pénibles, faciles

MÉMOIRES INÉDITS D'ALFRED DE VIGNY

à *prouver, mais longues à énumérer, et inutiles aujourd'hui, je me borne à refuser, pour la troisième fois, d'être présenté par M. le comte Molé, prêt, je le répète, à l'être par tout autre membre de l'Académie Française, si de nouvelles combinaisons rendaient cet arrangement praticable.*

Agréez, Monsieur et cher Confrère, l'assurance de ma haute considération et de mon ancienne amitié.

ALFRED DE VIGNY.

P. 266.
1. A rapprocher du dialogue rapporté au *Journal d'un Poète* le 11 mai 1846 (La Pléiade, II, p. 1240).

P. 268.
1. Lundi 14 juin 1847. Une relation succincte de cet épisode a été publiée dans le *Journal d'un Poète* (La Pléiade, II, p. 1242).

P. 284.
1. *Apparent rari nantes in gurgite vasto* (Énéide, livre I, vers 118). Çà et là apparaissent des naufragés sur le vaste gouffre de la mer.

P. 287.
1. Une page manque dans le manuscrit.

P. 291.
1. Daté 1844.

P. 297.
1. Le procès-verbal qui figure aux Archives de l'Académie Française pour la séance du 13 décembre 1849 diffère très sensiblement du texte rédigé par Vigny. Il est d'ailleurs d'une longueur inhabituelle. Nous en avons extrait les passages suivants qui en constituent le début et la fin :

SÉANCE DU JEUDI 13 DÉCEMBRE 1849

à laquelle ont assisté MM. Pasquier, Mignet, Mérimée, Viennet, de Pongerville, Patin, Cousin, Droz, Empis, Ampère, Tocqueville, Lebrun, Guizot, Tissot, Sainte-Aulaire, Sainte-Beuve, Flourens, de Noailles, Salvandy, Dupaty, Vitet, Victor Hugo, Villemain, présidée par M. Flourens, directeur.

M. le Président de l'Institut écrit à l'Académie pour l'inviter à désigner le membre qui devra la représenter au bureau de l'Institut en 1850. L'Académie procédera à cette désignation dans une de ses prochaines séances.

Le Secrétaire perpétuel demande à fixer un moment l'attention de l'Académie, sur la question relative aux formes adoptées jusqu'à ce jour, pour la nomination des membres. Il lui paraît que nulle disposition spéciale n'étant intervenue, l'ancienne forme doit subsister avec toutes ses conséquences naturelles, c'est-à-dire la communication directe

au chef du Pouvoir exécutif et la présentation des discours prononcés, à cette même autorité, qui a directement approuvé l'élection : sans énoncer pour sa part de doute à cet égard, il a cru seulement nécessaire de remettre sous les yeux de l'Académie cette double condition, qu'il y aurait lieu prochainement d'appliquer.

. .

Le Secrétaire perpétuel résume en peu de mots le débat. Il propose à l'Académie de passer à l'ordre du jour en ce sens qu'il n'y a pour elle nulle mesure nouvelle à prendre, nul changement à solliciter, et qu'il importe seulement de suivre l'usage ordinaire en ce qui concerne les communications et présentations à faire, à la suite de chaque élection et de chaque réception des membres élus.

L'ordre du jour ainsi motivé a été mis aux voix par M. le Directeur et adopté à une grande majorité.

La séance est levée à 4 heures 34.

<div align="right">Signé : VILLEMAIN.</div>

Il est à noter que d'après le procès-verbal de Villemain :

1º La séance n'a pas été présidée par Alfred de Vigny.

2º Le nom d'Alfred de Vigny n'est pas mentionné parmi les présents. Cette liste, rédigée par *ordre d'arrivée*, est établie lorsque commence la séance. Or, ce jour-là, Alfred de Vigny est arrivé en retard. En effet, si l'on consulte les *registres* de l'Académie, où les membres inscrivent leur nom à leur arrivée, on s'aperçoit que le nom d'Alfred de Vigny y figure, en dernier, après le nom de Villemain. Or, Villemain étant Secrétaire perpétuel signait le dernier, c'était l'usage. Personne ne pouvait signer après lui. Et, en effet, le nom de Vigny n'est pas écrit de sa main. Mais il a toutefois assisté à la séance du 13 décembre.

On relèvera, enfin, les profondes et curieuses contradictions existant entre ce compte rendu et celui qu'avait préparé Alfred de Vigny.

P. 299.

1. De Noailles a été élu le 11 janvier 1849. La démarche faite par M. Viennet est du 18 janvier 1849. De Noailles a été reçu à l'Académie le 4 décembre de la même année.

P. 300.

1. Cette note est datée 1852.

P. 313.

1. Cette note non datée est précédée de la mention : *Chapitre premier*. Elle est citée partiellement dans l'ouvrage de P. Flottes, *La Pensée politique et sociale d'Alfred de Vigny*, p. 162.

P. 336.

1. Ce texte, amputé des trois dernières lignes, figure au *Journal d'un Poète*, daté de 1856 (La Pléiade, II, p. 1327).

P. 366.
1. Il s'agit évidemment d'une première inspiration de *Wanda;* premier jet du dernier vers de la strophe XIV.

P. 371.
1. Ce projet était sans doute venu se greffer sur l'*Almeh* dont les premiers chapitres avaient été publiés en 1831 (cf. p. 545).

P. 374.
1. Cette note est à rapprocher du passage du *Journal d'un Poète* du 15 mars 1843 (La Pléiade, II, p. 1195).

P. 377.
1. Sujet indiqué dans le *Journal d'un Poète* (La Pléiade, II, p. 1120).

P. 378.
1. On sait que Vigny avait conçu un long roman en deux volumes dont les quatre premiers chapitres parurent en avril et mai 1831 dans la *Revue des Deux Mondes* sous le titre *Les Français en Égypte* (La Pléiade, II, p. 723).

P. 393.
1. Non titré par Vigny.
2. Sur une autre note.

P. 399.
1. Le manuscrit porte l'annotation de la main de Vigny : « Mort à Stuttgard. » On sait qu'il s'agit de l'assassin de Kotzebue (1819).

P. 400.
1. La fin du poème (variante pour ce vers) a été publiée dans le *Journal d'un Poète* (voir La Pléiade, I, p. 232-33).

P. 401.
1. *Sémélé* est déjà annoncé dans le *Journal d'un Poète* en mars 1833 (La Pléiade, II, p. 980).

P. 402.
1. Ce sonnet a été publié sans son titre et sans sa date par P. Flottes (La Pléiade, I, p. 257).

P. 404.
1. Sur une autre note : Que de poignées de main il nous donnait! En vain, on le peignait en poire, il ne se fâchait pas.
JOURDAIN : Oh! c'était un fourbe, mon ami, un fourbe. Comme il m'a trompé!

2. Le manuscrit porte l'annotation : Esquisses de poèmes. A examiner. Quelques-unes à conserver, à écrire en vers après que le dessin est arrêté. (*Poésie*, 1859.)

P. 405.

1. Voir à la suite toutes les notes retrouvées sur ce thème projeté d'un pamphlet contre Lamartine.

P. 406.

1. Voir note précédente : projet de pamphlet contre Lamartine.
2. Dans une autre note, Vigny donne la référence de la citation d'Ézéchiel : chap. XVIII, vers 4 et vers 20.

P. 407.

1. Premier jet d'un poème adressé à Mme Holmes (La Pléiade, I, p. 256).

P. 411.

1. Le projet concernant *Lélith* est déjà indiqué dans le *Journal d'un Poète* le 15 juin 1857 (La Pléiade, II, p. 1330).

P. 413.

1. Vigny avait écrit : « sempiternellement allumée en son âme ». Il efface « sempiternellement » et note : « Mot devenu comique, on ne sait pourquoi, et impraticable, mais regrettable. »

P. 428.

1. Voir, en particulier, le chapitre qu'a consacré à ce sujet H. Guillemin dans *M. de Vigny, homme d'ordre et poète*.

P. 430.

1. Premier vers de *la Flûte*.

P. 431.

1. On reconnaît le premier vers de la seconde partie de *la Maison du Berger*.
2. Ce court passage (14 vers), daté de 1835, figure dans les *Œuvres complètes* (La Pléiade, I, p. 249).

P. 435.

1. Ce fragment a été publié par P. Flottes, sans titre et amputé des derniers vers (voir La Pléiade, I, p. 246).
2. Il s'agit peut-être d'un premier jet des *Destinées* :

> Vous avez élargi le *collier* qui nous lie,
> Mais qui donc tient la chaîne ?...

P. 436.

1. Cette note réunit curieusement plusieurs éléments empruntés au *Journal d'un Poète*, (La Pléiade, I, p. 312 et 314 de 1836 et p. 571 de 1840.)

TABLE DES ILLUSTRATIONS

	Pages
Fac-similé du manuscrit du premier plan des *Mémoires*.	xv
Gravure découverte par Alfred de Vigny, représentant son père.	48
Alfred de Vigny enfant. Cette miniature appartenait à Mme Sophie de Baraudin .	49
Alfred de Vigny à l'époque de son mariage. Cette miniature de Mansion, datée 1825, figurait au verso de la couverture du carnet d'autographes de Mme Alfred de Vigny	320
Alfred de Vigny en 1862, photographie d'Alophe	321

*

Tous les documents ci-dessus font partie
de la collection Marc Sangnier.

TABLE

	Pages
Introduction .	VII

LIVRE I

MÉMOIRES

Présentation. Plan général. 3

Première partie : La famille et l'enfance.

Aimer après la vie.

Chapitre I. — Un ancien manoir 9
 — II. — La sœur de ma mère. 15
 — II bis. — Le portrait de Mme Sophie de Baraudin. 20
 — III. — Derniers souvenirs de famille. 23
 — IV 29
Note sur Bougainville . 31
Nouvelle introduction aux Mémoires 39
L'Élysée. 44
Les hommes de couleur 56
Anecdote : un mot et un plan 58
De la noblesse . 60
De la noblesse et de l'origine. 62
Après. 67
Rêverie et observations, franchise. 69
Première communion . 70

Deuxième partie : La Monarchie de Juillet.

Préludes à la révolution de 1830 73
Quelques interruptions politiques et autres. 79
 Première interruption. — Un mot de Louis XV. 79
 Deuxième interruption. — Comment les gouvernements sont servis en France 81
 Troisième interruption. — Un général du Bas-Empire . . 83
Une première revue au Champ-de-Mars du général Lafayette. 87
Une seconde revue passée au Champ-de-Mars par Louis-Philippe . 90

Un jour au Palais-Royal 92
Malaise causé aux lettres par le gouvernement 124
Des assassinats politiques. Fieschi. 127
Note sur la pairie. 130
Des fourberies des Assemblées 131
Que la France n'agit que par explosions 133

TROISIÈME PARTIE : La Révolution de 48
et le coup d'État du 2 décembre.

Comment il est vrai que les gouvernements ne sont jamais renversés mais se renversent eux-mêmes 139
Craintes et menaces puériles des forts détachés 142
Sur le jeu des oppositions dynastiques. 144
Trois heures de convulsion. 147
La République de Paris 149
Attitude politique de Changarnier. 151
De l'empire de la fermeté 153
Les provinces . 154
Les arguments et les armements 156
Le général Espinasse à la Chambre des Représentants. . . . 157

QUATRIÈME PARTIE : Portraits et souvenirs.

Un portrait (marquise de Montmelas) 161
Les sombres choses de Chantilly (le duc de Bourbon) 166
Alfred d'Orsay . 169
Delphine Gay de Girardin 176

LIVRE II

L'AFFAIRE DE L'ACADÉMIE

Présentation. Plan . 181

Livre I : Une corruption manquée.
Préface. Explication. 185
 Chapitre I. — Les deux courants 187
 — II. — Entrevue avec le Directeur de l'Académie Française 191
 — III. — Dans quel sentiment j'écrivis mon discours. 195
 — IV. — Longue absence du Directeur. Impatience de l'Académie. Un de ses usages . . . 198
 — V. — Lecture de mon discours au Directeur. . 200
 — VI. — De la visite inattendue d'un malade. . . 207
 — VII. — Une séduction manquée. 213
 — VIII. — Premiers symptômes d'inimitié. 219

Livre II : Une persécution manquée.
 Chapitre I. — Comment l'Académie donna un délai puis le refusa. 223
 — II. — Lecture préparatoire à la Commission du pamphlet de M. Molé. 227
 — III. — Séance publique de réception. 236
 — IV. — Le guet-apens 246
 — V. — La justice publique. 249
 — VI. — Le talion 252
 — VII. — Mon refus écrit trois fois à l'Académie Française 256
 — VIII. — Comment les serviteurs furent reniés par leurs maîtres. 260
 — IX. — Ce que j'attendis pour siéger. 262
 — X. — Conférence nouvelle. 265
 — XI. — Réparation prudente qui me fut faite par le roi Louis-Philippe. 268
 — XII. — Contre-coup de cette désapprobation royale ressenti à l'Académie. 276
 — XIII. — Réparation publique et inattendue qui m'est faite par l'Académie Française durant mon absence 280
 — XIV. — Résumé et calcul des probabilités. . . . 282
 — XV. — Causes de mon silence et ma position actuelle en 1851. 285

Appendice. 290
Candidature et visites à l'Académie 291
De la justice publique. 293
Résistance respectueuse 296
Procès-verbal de la séance du 13 décembre 1849. 296
Question de la présentation du discours 300

LIVRE III

FRAGMENTS ET PROJETS

Présentation. 307
Chapitre I. — LA TOUR DE BLANZAC 309
 Balthazar de Fargues 310
 Le château de Blanzac. Le voyage en coche 311
 Les affranchis . 311
 L'ordre du clergé. 312
 Un faiseur de vers 312
 La tour de Blanzac 312
Chapitre II. — DAPHNÉ. 313
 Qu'est-ce que Daphné? 313
 Fortitudo . 314

Des certitudes . 314
Le Satyre . 315
L'enclume et le marteau. 315
La campagne. 316
Matérialisme. 316
Omnibus. 316
Que les princes sont des femmes 316
La bombe . 317

Chapitre III. — Féra. 318
Première partie. — Quelques épisodes.
 Un premier duel . 321
 Féra . 329
 Dénouement. 330
 Histoire nouvelle. 331
 Les trois espions de police 331
 Servitude et grandeur militaires. 331
Deuxième partie. — Notes datées.
 Juillet 1848. 335
 Janvier 1850. — Les deux campagnes. 336
 15 septembre 1852. — Le prince de Condé. 337
 23 mars 1855. — Des généraux. 338
 28 septembre 1856 338
 Novembre 1856. — Pensée-mère. De la fidélité militaire . 339
 28 novembre 1856. 340
 16 mai 1857 . 340
 19 juillet 1857. — Les chevaliers de Blanzac 341
 20 juillet 1857 . 341
 1858. La brute guerrière. 342
 9 janvier 1859. — Des professeurs. 342
 19 janvier 1859. 343
 29 janvier 1859. 343
 20 mai 1863 . 344
Troisième partie. — Notes sans date. 347

Chapitre IV. — Supplément au Journal d'un poète.
 1829. — Othello . 355
 1852. 356
 1853. 357
 1862. 357
 Sans date. . 358

Chapitre V. — Projets d'œuvres en prose.
Première partie. — Notes datées.
 26 juin 1830. — Le cigare 367
 Septembre 1834. — Minna. 370
 22 août 1838. — Hermine 371
 1838. — Burns. 372
 Novembre 1840. — Sujets esquissés. 377
 2 janvier 1849. — Jugement des assassins politiques, de leurs historiens et de leurs poètes : 379
 Thucydide. 379

MÉMOIRES INÉDITS D'ALFRED DE VIGNY

 Brutus. 382
 Thiers. 384
 6 mai 1849. — Essai sur l'histoire et les historiens 384
 Septembre 1854. — Les hospitaliers. 387

Deuxième partie. — Notes non datées.
 Regnard. 391
 La cheminée. 391
 Sans titre . 392
 Le roi Jean. 392
 La première aux Corinthiens. 393
 La main de l'Infante 393
 L'esclave . 394
 Le livre de Dieu . 394

Chapitre VI. — Projets d'Œuvres poétiques et vers détachés.

Première partie. — Textes datés.
 20 mai 1823. — Sand 399
 15 octobre 1826. — Mélancolie des anciens. — Les tristes. 400
 15 juin 1838. — Sémélé 401
 19 janvier 1842. — Sonnet à la bourgeoisie. 402
 21 octobre 1844. — *Teste David cum Sybilla* 402
 1847. — Satires. 403
 1848. — M. Jourdain et M. Dimanche 403
 Juillet 1849. — Poèmes satiriques. 404
 1850 (?) Sujets de poèmes 405
 1850. — Narcisse. 406
 12 juillet 1851. — Le miroir de Roland 407
 25 juillet 1852. — Alfiéri. 408
 20 août 1854. — Franconi 411
 1859 (?) — Lélith. 411
 Mai 1863. 413

Deuxième partie. — Textes non datés.
 1º *Vers détachés :*
 Le Seigneur est un pédant abstrait. 417
 Si vous lisiez la Bible 417
 Cher ange . 417
 Hélas! qui n'a gémi de sentir dans mon âme. 418
 Élévation et vers détachés. 418
 2º *Projets :*
 Le nouveau Purgatoire 419
 Les nouveaux martyrs. 420
 L'Arche nouvelle . 422
 Pandore. 422
 Les vieillards. 423
 Le toréador . 423
 Les mouleurs. 423
 Fragments divers et sans titres 424
 Poestum. 425

Pour M^me Ristori.	426
Chapitre VII. — LES DESTINÉES.	
IV^e lettre	428
V^e lettre	429
Épilogue.	430
Lord Littleton	431
L'anneau	435
Les Tristes : La poudre de diamant.	435
Appendice : Testaments d'Alfred de Vigny.	439
Table des illustrations	453

ACHEVÉ D'IMPRIMER
PAR L'IMPRIMERIE FLOCH
MAYENNE

(3950)

LE 21 NOVEMBRE 1958

N° d'éd. : 6.594. Dépôt lég. : 4ᵉ trim. 1958

Imprimé en France

ALFRED DE VIGNY

MÉMOIRES INÉDITS

FRAGMENTS ET PROJETS

La publication intégrale des *Mémoires inédits d'Alfred de Vigny* répond à une longue attente des amis et des admirateurs du poète.

Il est rare qu'un fonds littéraire aussi important ait ainsi échappé à la divulgation. Conservé pieusement par la famille de Mme Louise Lachaud, héritière d'Alfred de Vigny, il est aujourd'hui présenté aux lecteurs de la façon la plus directe conformément à la volonté formelle de l'auteur.

La découverte est émouvante. Les longs fragments des *Mémoires de famille* et des *Mémoires politiques* mettent en lumière de curieux traits de ce noble et hautain visage et celui qui semblait retranché dans sa tour d'ivoire fait figure aujourd'hui d'écrivain engagé. *Les commentaires sur les mœurs de mon temps* dépassent l'irritante aventure académique du poète. Par la hauteur du ton autant que par la fermeté du style, par la finesse des notations comme par la brillante conduite du récit, Alfred de Vigny s'apparente aux plus grands mémorialistes. C'est là sans doute un des aspects les plus nouveaux et jusqu'ici négligés de l'œuvre du grand poète romantique.

La dernière partie de ce recueil témoigne d'autre part de la richesse et de la diversité du génie créateur de l'auteur des *Destinées*. Si son œuvre achevée et publiée est extrêmement réduite, on sera frappé de découvrir l'étendue et la prodigieuse variété de son inspiration. C'est dans cet esprit qu'il convient de lire aujourd'hui ces notes qui, bien entendu, n'étaient pas destinées à la publication sous la forme à peine ébauchée où elles ont été retrouvées. Sans doute ne prendront-elles leur pleine valeur que pour les spécialistes de l'histoire littéraire mais elles enchanteront chacun par leur éclat.

Malgré le caractère disparate et fragmentaire de cet ouvrage et le déséquilibre de son style, il ne manquera pas de s'imposer par son élévation inhabituelle.

Le poète saura encore nous toucher. Ce sera bien la marque du génie.

1.650 F + T. L.

www.ingramcontent.com/pod-product-compliance
Lightning Source LLC
Chambersburg PA
CBHW051346220526
45469CB00001B/129